이 도서의 국립중앙도서관 출판시도서목록(CIP)은 e-CIP 홈페이지(http://www.nl.go.kr/ecip)와 국가자료
공동목록시스템(http://www.nl.go.kr/kolisnet)에서 이용하실 수 있습니다.(CIP제어번호: CIP2012003630)

왜 이 의자입니까?

에쿤 헤마이티스 · 카렌 토토르프 편집, 김동영 옮김

WARUM DIESER STUHL? Gestalter über Gestaltung

디자이너가 말하는 디자인

designhouse

왜 이 의자입니까? 디자이너가 말하는 디자인

* 이 책은 에곤 헤마이티스(Egon Chemaitis)와 카렌 돈도르프(Karen Donndorf), 디자인트랜스퍼(designtransfer), 베를린예술대학교(Universität der Künste Berlin)가 펴냈다.

* 이 출판물은 베를린예술대학교 연구소인 디자인트랜스퍼의 주관으로 2005년 1월부터 2006년 12월까지 베를린예술 대학교에서 '금요 포럼(Freitagsforum)'이라는 이름으로 진행된 공개 토론을 기록·정리한 것이다. 각각의 토론은 동영 상과 음성 형식으로 촬영하고 녹음했으며, 토론 중에 이루어진 대화는 대화의 본질을 잃지 않는 한도 내에서 이해하기 쉽도록 편집했다.

목차

먼저 이 책이 출판되기까지의 과정에 대해 잠깐 이야기하겠습니다. 사실 이 책은 디자인트랜스퍼 연구소 이전을 비롯해 여러 가지 일과 관련되어, 개인적으로 특별한 의미를 지니고 있습니다. 이 자리를 빌려 베를린예술대학교의 공식 연구소인 디자인트랜스퍼의 역사와 수행 업무 그리고 재원에 대해 소개하고자 합니다. 1991년에 공식적으로 설립된 디자인트랜스퍼는 원래 베를린예술대학교 본관 건물이 위치한 슈타인플라츠(Steinplatz)에서 멀지 않은 자비그니플라츠(Savignyplatz) 그롤만(Grolmann) 거리 16번지에 있었습니다. 건물 내부에는 매력적인 바, 카페 그리고 레스토랑이 갖추어져 있었습니다. 건축가 귄터 참프 켈프가 리모델링했지만, 연구소의 전시 공간이 좁아 전시회 오프닝 행사 참석자들의 절반 정도는 행사가 진행되는 동안 거리에서 음료를 마시거나 대화를 나눌 수밖에 없어 길거리 행사를 방불케 했습니다. 물론 밖에 있던 사람들은 행사 참여에 어려움이 있었습니다.

베를린예술대학교는 재정 문제에 대해 철저하게 메스를 댔고, 세금을 줄이는 정책을 통해 새로운 공간을 마련했습니다. 2004년 디자인트랜스퍼는 아인슈타인우퍼(Einsteinufer) 거리에 위치한, 한때 실크스크린 작업장으로 사용하던 곳으로 이전했는데, 단순히 장소만 옮긴 것이 아니라 많은 변화가 있었습니다. 새로 옮긴 건물은 아홉 개의 큰 공간으로 나누어져 있었고, 건물의 앞뒷면은 유리 구조 형태를 띠었으며, 주위는 멋진 정원으로 둘러싸여 있었습니다. 이곳에서는 이전 연구소와는 달리 새로운 차원으로 공간의 활용을 구상하고 예측해야 했습니다. 그리고 개인적으로도 색다른 차원의 공간 구조를 마음에 그렸습니다. 현재는 150명의 청중을 수용할 수 있는 좌석을 갖추었고, 전시회, 졸업 작품전, 영화 감상, 워크숍, 공모전, 토론회 등을 개최할 수 있는 시설을 갖추었습니다. 그리고 금요 포럼이 실현되었듯이, 많은 사람들이 이곳을 방문할 수 있도록 만드는 데 주안점을 두었습니다. 이와 더불어 흥미로운 관점을 내포하는 포트폴리오를 통해 새로운 형식의 행사를 열었고, 이 행사들은 대학교 외부에서 주목할 만한 좋은 반응을 얻었습니다.

디자인트랜스퍼 연구소의 프로젝트는 2005년 3월까지 연구소장을 지낸 베르너 린더(Werner Linder) 교수가 1984년에 이미 구상한 것입니다. 디자인트랜스퍼는 1989년 당시 하데카(HdK, Hochschule der Künste)로 불리던 베를린예술대학교에서 분리되어 독립적인 기관이 되었습니다. 디자인트랜스퍼는 디자인학부의 모든 구성원을 위한 기관으로 운영되며, 특히 산학협동이나 갤러리에 관련된 업무를 중재합니다. 이 업무들의 전제 조건은 우리의 플랫폼 형태가 추구하는 의도처럼, 근본적으로 트랜스퍼(transfer), 즉 어떤 의미를 전달하려는 콘셉트를 내포해야 한다는 것입니다.

이 연구소가 항상 대중의 관심을 불러일으키는 프로그램을 통해 확고하게 자리를 잡았다는 점, 그리고 오늘날 디자인학부에 새로운 동기를 부여하는 다리 역할을 할 수 있었던 것은 베르너 린더 교수님 덕택이라고 생각합니다. 탁월한 능력을 보유한 이 연구소에서는 현재 세 명의 정식 직원과 기간제 직원들이 일하고 있습니다. 기간제 직원들은 2년 또는 3년의 임기로 계약을 체결합니다. 디자인트랜스퍼의 풍부한 아이디어, 노력 그리고 가치 있는 정보 교류와 토론이 이루어지는 행사는 지난 몇 년 동안 교내뿐만 아니라 많은 참석자들이 참관할 수 있는 주요 장소에서 두루 진행되었습니다.

더불어 정평이 나 있는 전시 행사인 졸업 전시회 〈플뤼게(flügge)〉, 프로젝트 프레젠테이션 행사인 '스냅샷(snapshots)', 독일 디자인 이론과 디자인 연구 학술협회의 초청 강연, 디자인 잡지 〈폼+츠벡(Form+Zweck)〉 기념행사, 우수 디자인 비평문에 수여하는 '브라운-펠트벡-상(Braun-Feldweg-Preises)' 수여식, 추가로 발행하는 특별 간행물 《디자인-살롱(Design-Salon)》, 다큐멘터리 영화 행사 그리고 공개 토론 행사인 금요 포럼 등을 진행했습니다. 디자인트랜스퍼의 주요 업무는 워크숍이나 공모전의 형태로 산학협동 프로젝트를 진행하거나, 산학협동과 관련해 회사와 디자인학부의 프로젝트 수행 그룹을 연결하는 일을 하고 있습니다. 장소와 이유를 불문하고 좋은 결과물은 전문적으로 언급되어야 한다고 생각합니다. 이런 역할 역시 연구소의 추가적인 업무 영역입니다. 전문 회사, 권익 소유자들 그리고 미디어의 관점, 심지어 질문과 협력에 대한 모든 커뮤니케이션이 여기에 포함됩니다. 연구소와 디자인학부의 협력 관계는 단순히 학생들에게만 국한된 것이 아닙니다. 왜냐하면 예술대학의 강사진 역시 디자인트랜스퍼에서 공개를 목적으로 수행하는 일, 전시디자인, 또는 공모전의 주최측 일원으로 실무 경험을 쌓을 수 있기 때문입니다.

독특한 방식으로 독자들에게 디자인의 의미를 전달하고자 한 이 책은, 디자이너들 간의 의견, 논증의 교환과 디자인에 대한 질의 등으로 흥미롭게 구성되었습니다. 덧붙여 이 책을 통해 베를린예술대학교 디자인학부의 잠재력뿐만 아니라 항상 좋은 아이디어를 위한 웅성거림이 끊이지 않는 작은 공간, 디자인트랜스퍼의 잠재력 역시 독자들에게 전달되길 바랍니다.

에곤 헤마이티스 디자인트랜스퍼 연구소장

'금요 포럼—디자인에 관한 토론, 두 명의 초대 손님, 두 개의 의자 그리고 두 명의 진행자'. 이것이 이번 행사의 주제이며, 2005년 1월부터 2006년 12월까지 아홉 번에 걸쳐 금요일 저녁에 디자인트랜스퍼에서 진행되었습니다. 처음에 우리는 요즘 화제가 되는 디자인 관련 주제에 대해 토론하는 형식의 행사를 만들고자 했습니다. 디자인에 대한 각기 다른 관점과 입장 그리고 견해는 물론 다른 영역에서도 대화를 통해 의견을 나누고 토론해야 한다고 생각했습니다. 또 단순히 대학교 내부라는 공간적 영역을 극복하는 것 역시 중요하게 여겨졌습니다. 즉, 디자인학부의 교수진과 외부 초대 손님들의 대화를 이끌어내려고 했던 것입니다.

우리는 대학교 내의 강사진, 학생들뿐 아니라 디자인에 관심이 있는 모든 이들이 행사에 참석할 수 있도록 허가하고, 발언권을 주려고 이 행사를 기획했습니다. 이를 통해 교수진에게 학교에서 이루어지는 수업, 즉 일상적인 학교생활 이외의 새로운 것을 모색할 수 있는 기회를 주고자 한 것입니다. 이런 목적을 위해 이해하기 쉽고, 가볍고, 간단한 형식으로 행사를 기획하는 것이 중요했습니다. 그래서 저희는 최종적으로 정말 가볍고 이해하기 쉬운 콘셉트를 만들어냈고, 그룹별 토론 형식을 도입했습니다. 여기에는 마치 숫자놀이처럼 '두 명의 초대 손님+두 개의 의자+두 명의 진행자'가 등장합니다. 그리고 각각의 초대 손님에게 자신이 선택한 의자를 가져오도록 부탁했습니다.

이런 이유로 항상 토론의 첫 질문은 "왜 이 의자입니까?"로 시작됩니다. 그래서 미디어디자이너와 그래픽디자이너, 그래픽디자이너와 건축가, 건축가와 디자인 회사 경영자, 출판업자와 영화 제작자, 인포메이션디자이너와 패션디자이너, 패션디자이너와 제품디자이너, 제품디자이너와 엑스—디자이너(Ex-Designer)가 서로 짝을 이루어 토론을 하게 되었습니다. 두 명의 진행자는 대화가 끊기지 않도록 진행을 조절하는 일을 담당했습니다.

간단한 콘셉트였지만, 이를 실현하기 위해서는 많은 노력이 필요했습니다. 초대 손님의 개성, 대화 능력, 전공 분야, 토론 참가 가능 시간 등을 맞추기 위해 초대 손님들을 결정하는 일과 두 손님의 조화에 대한 면밀한 분석, 시간 계획의 설정 그리고 이 행사를 주관하기 위한 크고 작은 일들. 이 모든 것은 우리가 하나의 팀이었기에 가능했다고 생각합니다. 그리고 이 행사는 성공적으로 진행되었습니다. 우선 포디움(podium, 초대 손님과 진행자가 위치한 무대)에서 대화와 토론이 생동감 있게 진행되었고, 그 이후 청중과 함께하는 토론도 이루어졌습니다. 이 토론을 통해 디자인에 관련된 많은 견해와 관점이 언급되었습니다. 이 책과 비교해 양의 차이는 있지만, 또 다른 특색을 지닌 《그 사이(Dazwischen)》라는 대학 출판물이 있습니다. 이 출판물에는 단지

소소한 대화에서 언급한 내용과 초대 손님들의 강연, 인터뷰만 실려 있습니다. 이 토론회를 통해 우리가 기대하지 않은 많은 의견, 흥미로웠던 착오 그리고 추측하지 못했던 호응이 생겨났습니다. 행사를 통한 결과물들은 조금 다듬어지고, 텍스트와 이미지를 포함한 주석을 통해 더욱 구체화되어 이 한 권의 책으로 다시 태어나게 되었습니다.

카렌 돈도르프 디자인트랜스퍼 협력 담당

우리는 길을 걸으며 자주 다른 이들의 옷차림을 보게 됩니다. 물론 저마다 취향의 차이가 있겠지만 여러분은 어떤가요? 그들의 스타일이 마음에 드시나요? 그 스타일이 썩 매력적으로 보이지 않아도 어쩔 수 없습니다. 왜냐하면 어떤 사람에게는 그 스타일이 정말 끔찍하게 좋을지도 모르기 때문입니다.

의상뿐만이 아니라 생활 속에서 사용하는 물건들, 어쩌면 우리가 소유한 모든 것들이 우리 주위에 존재하는 데에는 반드시 이유가 있다고 생각합니다. 디자인적 측면이든 기능적 측면이든, 혹은 다른 이유든 간에 우리는 그 사물을 긍정적으로 판단해 곁에 두고 있는 것이죠. 이런 사물들에 좀 더 큰 의미를 부여하자면, 이 사물들은 자신의 취향을 대변하는, 즉 각자의 디자인 정체성을 간접적으로 표출하는 수단이라고 생각합니다.

이 책은 본문 각 장에서 가장 먼저 초대 손님들에게 이런 질문을 던집니다. 책의 제목과도 같은 질문이죠. "왜 이 의자입니까?" 이 질문은 한편으로는 쉽게 들리지만, 또 다른 한편으로 생각해보면 디자이너 개개인의 디자인 정체성을 의자라는 매개체를 통해 묻는 꽤 난해한 질문인 것 같습니다. 그 자리에 초대된 디자이너들 역시 자신만의 색깔을 함축하고 대변할 수 있는 의자를 고르느라 많은 고민을 거듭했을 것이라 짐작해보면, 짐짓 입가에 미소가 번집니다. 영화감독, 건축가, 제품디자이너, 커뮤니케이션디자이너, 패션디자이너, 인터페이스디자이너 그리고 엑스–디자이너까지 다양한 분야에 종사하는 사람들의 토론을 통해 그들이 가진 생각 그리고 디자인 정체성을 알 수 있다는 것과 여러 분야의 디자인을 이야기로나마 간접적으로 경험해볼 수 있다는 것이 이 책만의 매력이 아닐까 생각합니다.

또 잡지에 흔히 실린 형식적인 인터뷰가 아니라 대화 형태의 토론 방식을 통해 그들의 의견이 특별한 여과 없이 고스란히 전달된다는 점도 독자에게 큰 흥미를 더해줍니다. 그래서 심지어는 대립적인 견해가 있을 때 토론자들끼리 서로 얼굴을 붉힐 정도로 고집을 부리는 대목도 등장합니다. 이런 장면은 단순히 토론의 유희적인 요소가 아니라, 토론자들의 생각이 명확히 정립되었기 때문에 나올 수 있었던 것이라 생각합니다.

제가 독일에서 공부할 때 독일 학생들을 통해 느낄 수 있었던 점 역시 이런 부분이었습니다. 그들은 서로의 생각을 존중해주지만, 자신의 의견을 발표하는 데 망설임이 없으며, 자신의 생각을 다른 이들에게 정확히 전달하려고 노력합니다. 대립적인 의견에서도 격앙된 목소리로 감정을 앞세우기보다 이성적인 톤으로 분위기를 이끌어갑니다. 심지어 접촉사고와 같은 일이 발생해도 이런 분위기에는 변화가 없습니다. 순간, 한국에서는

이런 상황이 발생하면 큰소리를 치거나, 바닥에 드러누워야 한다는 등의 웃지 못할 이야기를 들었던 게 생각이 납니다.

책을 다 읽고 나면 독자 여러분들도 느끼시겠지만, 디자이너들은 자신의 생각을 발표하고, 상대방과 의견을 나누고, 스스로 생각을 정립해가는 과정을 통해 그들만의 디자인 정체성을 표현하고 있다는 사실을 알 수 있을 것입니다. 이런 특징은 나아가 그들의 작품 세계에도 반영이 되는 중요한 디자인 요소가 되겠지요. 부족하나마 이 책을 접하는 독자 여러분들도 책에 담긴 의미를 통해 어떤 영역에서든 자신의 독창적인 컬러를 표현할 수 있는 계기가 되었으면 하는 바람입니다. 언제 어디서든 반짝반짝 빛나는.

2012년 여름, 옮긴이 김동영

초대 디자이너들

마르틴 슈미츠 Martin Schmitz

하인츠 에믹홀츠 Heinz Emigholz

루에디 바우어 Ruedi Baur

귄터 참프 켈프 Günter Zamp Kelp

에드 안인크 Ed Annink

부르크하르트 슈미츠 Burkhard Schmirz

코라 킴펠 Kora Kimpel

베르나르트 슈타인 Bernard Stein

프랑수아 부르크하르트 Frankçois Burkhardt

빌 아레츠 Wiel Arets

아힘 하이네 Achim Heine

마르티 귀세 Martí Guixé

아돌프 크리샤니츠 Adolf Krischanitz

한스예르크 마이어-아이헨 Hansjerg Maier-Aichen

폴 메익세나르 Paul Mijksenaar

발레스카 슈미트-톰센 Valeska Schmidt-Thomsen

악셀 쿠푸스 Axel Kufus

디르크 쇤베르거 Dirk Schönberger

마르틴 슈미츠

Martin Schmitz, 1956

저술가 · 출판인

저술가이며 출판인인 마르틴 슈미츠는 도시계획 전공으로 석사 학위(Dipl.-Ing.)를 받았다. 1989년에 설립한 마르틴 슈미츠 출판사는 예술가와 음악, 영화, 디자인, 건축, 회화 등 문화 예술 전반에 이르는 주제의 도서를 출판하고 있다. 그는 1983년 브리기트 크놉(Brigit Knop)과 함께 루시우스 부르크하르트(Lucius Burckhardt) 교수의 지도로 졸업 연구 논문인 〈카레소시지와 감자튀김–간이식당에 대한 문화 연구(Currywurst mit Fritten–Über die Kultur der Imbissbude)〉를 발표했다. 그 이후 루시우스 부르크하르트 교수의 연구실에서 출판과 편집 업무를 담당했다. 그는 《왜 풍경이 아름다운가?(Warum ist Landschaft schön?)》(마르쿠스 리터[Markus Ritter]와 공동 편집)와 《누가 이 계획을 세우는가?(Wer plant die Planung?)》(예스코 페체르[Jesko Fezer]와 공동 편집)를 출판했다. 또 〈도큐멘타 전시회 VIII(Documenta VIII)〉의 상영작을 선정하는 큐레이터와 '치명적인 도리스 예술(Die Tödliche Doris Kunst)' 전시 프로젝트 큐레이터를 역임했다. 2006년과 2007년에 걸쳐 독일 카셀대학교(Universität Kassel)에서 도시계획에 대한 산책론 강의를 담당했다. 그는 현재 '도큐멘타 어바나(Documenta Urbana)'라는 프로젝트를 진행하고 있으며, 2007년 이래 자신의 이름과 프랑수아 캑터스(Françoise Cactus), 볼프강 뮐러(Wolfgang Müller)의 이름을 딴 '볼리타(Wollita)'라는 문화상을 수여하고 있다. *www.martin-schmitz-verlag.de

1. 루시우스 부르크하르트, 《왜 풍경이 아름다운가?》(2006) 2. 하인츠 에믹홀츠(Heinz Emigholz) 전시회(1991) 3. 안네마리 부르크하르트(Annemarie Burckhardt), 〈도큐멘타 전시회 IX〉 카탈로그 모양의 쿠션(1991) 4. 〈가짜 도큐멘타 카탈로그(Der falsche documenta Katalog)〉(1991) 5. 엘피 미케슈(Elfi Mikesch), 《사물의 꿈(Traum der Dinge)》(2004) 6. 프랑수아 캑터스, 볼프강 뮐러, 《볼리타》(2005) 7. 《치명적인 도리스 예술》(1991)

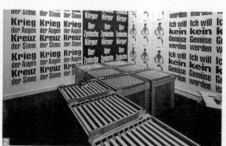
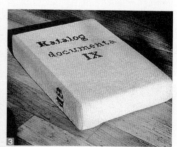
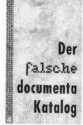

하인츠 에믹홀츠

Heinz Emigholz, 1948

영화감독

영화감독이며 교수인 하인츠 에믹홀츠는 1973년부터 시간이 허락되는 대로 미국에서 예술가, 카메라맨, 디자이너, 연기자, 작가 그리고 저널리스트로 활동을 펼치고 있다. 1978년 자신의 영화사 핌 필름(Pym Film)을 설립한 이후, 프로듀서로 더욱 왕성한 활동을 하고 있다. 그의 영화는 독일 내 영화제뿐만이 아니라 국제 영화제에서도 많이 상영되고 있다. 이런 활발한 활동을 통해 그는 많은 글을 기고했으며, 수많은 전시회와 회고전을 열었다. 저서로는 《눈의 전쟁(Krieg der Augen)》, 《감각의 교차(Kreuz der Sinne)》, 《정률—17개의 영화(Normalsatz-Siebzehn Filme)》, 《까맣고 창피한 정방형(Das schwarze Schamquadrat)》 등이 있으며, 모두 마르틴 슈미츠 출판사를 통해 출판되었다. 1993년부터는 베를린예술대학교에서 실험영화디자인을 강의하고 있다. 최근 몇 년 동안 강도 높은 화면 구성을 토대로 건축 다큐멘터리를 제작했으며, 이에 관련된 대표작으로는 《설리번의 은행(Sullivans Banken)》, 《마일아르트의 다리(Maillarts Brücken)》, 《사막의 고프(Goff in der Wüste)(www.bruce-goff-film.com)》, 《건축 실험실 슈타이어마르크(Architektur Laboratorium Steiermark)》, 《쉰들러의 저택(Schindlers Häuser)》 그리고 《로의 장식(Loos ornamental)》 등이 있다. *이 모든 영화에 대한 정보는 www.pym.de 참조.

1. 회화 작업과 관련한 저서 《메이크업의 기초(Die Basis des Make-up)》의 표지(1974~2007) 2. 《까맣고 창피한 정방형》 표지디자인 (2002) 3~4, 6~7. 《메이크업의 기초》에 실린 스케치 5. 《쉰들러의 저택》 영화 포스터

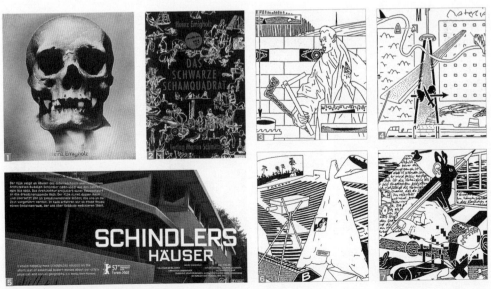

루에디 바우어
Ruedi Baur, 1956
그래픽디자이너

프랑스계 스위스 인이자 그래픽디자이너이다. 파리와 취리히에서 엥테그랄 루에디 바우어 에 아소시에(Intégral Ruedi Baur et Associés)라는 디자인 스튜디오를 운영하고 있다. 이 스튜디오는 C.I.(Corporate Identity)디자인, 사인(Sign)디자인과 같은 시각적 커뮤니케이션에 관련된 2D 프로젝트뿐만이 아니라 전시디자인과 공공장소디자인 등의 3D 프로젝트를 수행하고 있다. 독일 퀼른-본(Köln-Bonn)공항, 파리 퐁피두(Pompidou)센터의 픽토그램과 사인디자인, 스위스 엑스포.02, 독일연방공원전람회(BUGA)의 사인디자인 등이 대표적인 프로젝트이다. 국제그래픽협회(Alliance Graphique Internationale, AGI)의 구성원으로 일하며, 2003년부터 프랑스 지역을 담당하고 있다. 1995년 독일 라이프치히그래픽북아트대학(Hochschule für Grafik und Buchkunst in Leipzig)의 교수로 그래픽과 북아트를 강의했으며, 2004년부터 스위스 취리히예술대학(Hochschule für Kunst und Gestaltung Zürich)의 부속 기관인 디자인 연구소 '디자인2컨텍스트(Desgin2Context)'의 연구소장으로 활동하고 있다. 저서로는 2005년 발간된 《법과 그의 시각적 귀결(Das Gesetz und seine visuellen Folgen)》이 있다.

1~2. 파리 퐁피두센터 픽토그램과 사인디자인(2001) 3. 퀼른-본공항의 사인디자인(2004) 4~6. 스위스 엑스포.02의 사인디자인(2002) 7. 스위스 베른(Bern) 시 인젤슈피탈(Inselspital) 종합병원을 위한 사인디자인(2000)

권터 참프 켈프
Günter Zamp Kelp, 1941
건축가

건축가이며 도시계획가이다. 독일 메트만(Mettmann)에 위치한 네안데르탈 (Neanderthal)박물관(J. 크라우스[J. Krauss], A. 브란들후버[A. Brandlhuber]와 공동 작업), 독일 하노버 엑스포2000의 세기의 조망(Jahrtausendblick), 독일 뒤셀도르프의 '바람 앞의 집(Haus vor dem Wind)' 등이 대표작으로 꼽힌다. 2005년 이후 오스트리아 린츠(Linz) 시의 도시디자인협회(Beirats für Stadtgestaltung) 회장으로 일하고 있으며, 2006년 우크라이나 체르노비츠(Chernowitz)에서 여름 건축 아카데미 세미나를 이끌었다. 그가 작업한 참프 켈프 네오.스튜디오(Neo.Studio)의 설계를 토대로 독일 마인츠(Mainz)에 예술센터를 건립했다(2007년 완공). 그는 오스트리아 빈공대(TU Wien)에서 건축을 공부했고, 라우리즈 오르트너(Laurids Ortner), 클라우스 핀터(Klaus Pinter)와 함께 1967년 하우스-루커(Haus-Rucker -Co.) 사를 설립했다. 1987년 뒤셀도르프에서 개인 건축 사무소를 열었고, 현재는 베를린에서 건축 사무소를 운영하고 있다. 1979년 권터 참프 켈프는 베를린예술상 건축 부문을 수상했다. 코넬대학교(Cornell University)와 프랑크푸르트예술대학 (Kunstschule Frankfurt am Main)의 객원교수를 역임했으며, 1988년부터 베를린 예술대학교의 건축계획과 공간디자인을 담당하는 교수로 재직 중이다.

*www.zamp-kelp.com

1~3. 세기의 조망(2000) 4. 바람 앞의 집(2006) 5. 네안데르탈박물관(J. 크라우스, A. 브란들후버와 공동 작업)(1996) 6. 노란 심장 (Gelbes Herz)(1968), 하우스-루커 사(라우리즈 오르트너, 권터 참프 켈프, 클라우스 핀터 공동 작업)

에드 안인크
Ed Annink, 1956
디자이너

네덜란드의 디자이너로 전시 기획자, 디자인 고문, 저널리스트로도 활동하고 있다. 네덜란드 헤이그에 위치한 온트베릅베르크 디자인 스튜디오(Ontwerpwerk, multidisciplinary design)의 구성원이며 아트 디렉터이다. 그는 제품디자이너로서 드리아데(Driade), 어센틱스(Authentics), 드로흐(Droog), 로열 VKB(Royal VKB), 넥서스(Nexus), 퍼플 사우스(Purple South) 등 글로벌 기업의 프로젝트를 진행했으며, 이 프로젝트들을 통해 여러 차례 수상했다. 에드 안인크는 1999년부터 2005년까지 포르투갈 리스본의 엑스페리멘타디자인(ExperimentaDesign) 전시 기획을 담당했고, 그 밖에 많은 국제 전시회의 책임자와 디자인을 담당했다. 그는 '상상의 제품(Product of Imagination)'이라는 단체의 회장이며, 코르 우눔(Cor Unum)사의 디자인 디렉터로 활동 중이다. 에인트호번디자인아카데미(Design Academy Eindhoven)의 펀랩(FunLab)을 처음 구축했고, 비트라디자인박물관(Vitra Design Museum) 워크숍을 맡아 진행했다. 노마딕(Normadic)아카데미 프로젝트와 일반 회사의 창조성을 기반으로 한 워크숍을 진행했고, '크리에이티브 비타민스(Creative Vitamins)' 팀과 공동으로 문화와 경제의 상호 관계에 대한 논문을 작성했다. 현재 '디자인과 공동체'를 주제로 한 디자인 비엔날레, 우트레히트 마니페스트(Utrecht Manifest)의 총감독을 맡고 있다. *www.ontwerpwerk.com

1. 블루블루(BLUEblue)(2005), 암비인테(Ambiente) 전시회 2. 70cm 과일(2004), 퍼플 사우스 3. 티스푼(2004), 네덜란드 외교부 4. 캐털리스츠!(Catalysts!)(2005), 엑스페리멘타디자인 리스본 5. 벽지 'Birds'(2006), 게멘테박물관, 헤이그 6. 에드 안인크, 이네케 슈바르츠(Ineke Schwartz), 《브라이트 마인즈, 뷰티풀 아이디어스(Bright Minds, Beautiful Ideas)》(2003) 7. 받침(2005), 로열 VKB

부르크하르트 슈미츠
Burkhard Schmitz, 1957
디자이너

디자인 스튜디오 'Studio 7.5'의 멤버로 활동하고 있다. 1992년 파트너들과 함께 공동 설립한 이 스튜디오는 국제적인 활동을 하는 디자인 팀이며, 베를린에 있다. 스튜디오 7.5는 빌크한(Wilkhahn), 로젠탈(Resenthal), 폴슈뢰더(Pohlschröder), 허먼 밀러(Herman Miller), L&C 슈텐달(L&C stendal) 등 명성 있는 회사의 제품을 개발했는데, 특히 허먼 밀러 사의 사무용 의자 미라(Mirra)가 대표작이다. 스튜디오 7.5에서 수행한 프로젝트는 제품뿐만이 아닌 인터페이스·커뮤니케이션디자인 영역까지 포함하고 있다. 부르크하르트 슈미츠는 베를린예술대학교에서 학업을 마친 후, 울름(Ulm)에 위치한 로에리히트(Roericht) 사에서 제품 개발을 담당했고, 빌트한 사의 사무용 의자 켄도(Kendo)와 픽토(Picto)의 디자인 개발에 중추적 역할을 했다. 1989년 슈베비슈 그뮌트(Schwäbisch Gmünd) 시 예술대학의 디자인 전공 교수를 역임했다. 1993년부터 베를린예술대학교 인터랙션 시스템 디자인을 위한 교수로 재직 중이며, 2006년부터 이 시스템 구축을 담당하는 단체의 부회장을 맡고 있다. 스튜디오 7.5의 이름으로 출간한 저서로는 《인터넷상의 내비게이션(Navigation im Internet)》(2002), 《디지털 컬러(Farbe Digital)》(2004), 《작은 스크린을 위한 디자인(Designing for Small Screens)》(2005) 등이 있다.

*www.seven5.com

1. 《디지털 컬러》(2004) 2. 반지름(Radius)(1996), 폴슈뢰더 3~4. 퍼즐(Puzzle)(1997), 허먼 밀러 5. 《인터넷상의 내비게이션》(2002) 6. 미라(2003), 허먼 밀러 7. 무드(Mood)(2005), L&C 슈텐달

코라 킴펠

Kora Kimpel, 1968

인터페이스디자이너

코라 킴펠은 독일 브라운슈바이크예술대학(Hochschule für Künste Braunsch-weig)과 스페인 바르셀로나예술대학교(Universidad de Ballas Artes Barcelona)에서 산업디자인과 인터페이스디자인을 전공했다. 1994년부터 베를린에서 인터페이스·전시디자이너로 일했고, 1999년까지 프리랜스 디자이너로 일하며 베르크슈타트 퓌르 아키텍처(Werkstatt für Architektur)와 디자인+커뮤니케이션(Design+Kommunikation) 스튜디오에서 전시디자인 업무를 담당했다. 그 이후 베를린 메타디자인(MetaDesign) 스튜디오에서 온라인 웹디자인 디렉터를 역임했다. 2002년 페터 쿠빈(Peter Kubin), 안드레아스 크라프트(Andreas Kraft)와 함께 디자인스튜디오 5.6을 설립했고, 주 업무로 기업의 인터페이스와 애플리케이션 디자인 작업을 하고 있다. 2001년 베를린예술대학교 교수 요아힘 자우터(Joachim Sauter)와 시간 기반 매체(time-based media) 연구소(Institut für zeitbasierte Medien)에서 파트너로 일했으며, 전자상거래연구소(Institute of Electronic Business)에서 미디어디자인 강사를 역임했다. 2004년부터 베를린예술대학교 교수로 일하며 디지털 미디어를 위한 기초 디자인을 강의하고 있다. *www.kkimpel.de

1~4. 소프트웨어와 전산학(2007), 하인츠 닉스도르프(Heinz Nixdorf) 박물관의 포럼 전시 공간(게르트 딜[Gerd Diel] 교수와 공동 작업) 5. 아우디 컨피규레이터(Audi Konfigurator)(2001), 메타디자인 6. 인포메이션 아키텍처 싱크프로젝트!(thinkproject!)(2001), 스튜디오 5.6, AEC 커뮤니케이션스(AEC communications) 사를 위한 프로젝트

베르나르트 슈타인
Bernard Stein, 1949
그래픽디자이너

카셀예술대학 교수로 저술가인 동시에 전시회, 출판, 심포지엄에 관련한 업무를 담당하는 큐레이터이다. 2004년부터 2006년까지 베를린 메타디자인의 크리에이티브 디렉터를 역임했다. 1978년부터 2004년까지 니콜라우스 오트(Nicolaus Ott)와 함께 베를린에서 스튜디오 아틀리에 오트+슈타인(Atelier Ott+Stein)을 운영하며 광고 포스터, 카탈로그, 픽토그램, 로고 등의 프로젝트를 담당했다. 대표작으로는 베를린국립박물관, 칼스루에 예술미디어센터(ZKM Karlsruhe), 함부르크 예술산업박물관의 그래픽디자인을 꼽을 수 있다. 베를린, 함부르크, 에센 그리고 오사카에서 개인전을 개최했다. 1998년부터 카셀예술대학의 비주얼커뮤니케이션 과목 교수로 재직 중이다. 같은 해 1998년에 니콜라우스 오트, 프리드리히 프리들(Friedrich Friedl) 등과 함께 타이포그래픽 백과사전인 《타이포-언제, 누가, 어떻게?》를 썼고, 쾨네만(Könemann) 출판사를 통해 3개 국어로 출간했다. 1997년부터 국제그래픽협회의 구성원으로 활동하고 있다. 1992년에는 울프 에르트만 치글러(Ulf Erdmann Ziegler)가 쓴 《니콜라우스 오트+베르나르드 슈타인 : 단어에서 그림까지, 그리고 다시 처음으로(Vom Wort zum Bild und zurück)》가 에른스트&존(Ernst&Sohn) 출판사를 통해 출간되기도 했다. 1973년부터 1976년까지 베를린예술대학교에서 비주얼커뮤니케이션디자인을 공부했으며, 헬무트 로르츠 교수를 사사했다.

1. 베를린 건축 모델(architektur modelle berlin)(1995) 2. 높게 밖으로, 13 세로형의 프로젝트(hoch hinaus, 13 vertikale Projekte)(2002) 3. 부에노스아이레스 건축 심포지엄(1984) 4. 비자 사진-기록 보관소(Foto Visum-Archiv)(1990) 5. 프리드리히 프리들, 니콜라우스 오트, 베르나르트 슈타인, 필립 루이들, 《타이포-언제, 누가, 어떻게?(Typo-wann, wer, wie?)》(1998) 6. 베를린, 베를린 도시의 역사(Berlin, Berlin, Geschichte der Stadt)(1987) 7. 디자인(Diseño)-스페인 카탈로니아풍의 제품디자인(1989)

프랑수아 부르크하르트
Frankçois Burkhardt, 1936
저술가 · 언론인

저술가이며 디자인 이론가로 수많은 출판물, 전시회, 건축 분야와 관련된 회의의 큐레이터를 담당했다. 또 건축 · 디자인 잡지 〈트래버스(Travers)〉, 〈크로싱(Crossing)〉, 〈도무스(Domus)〉의 편집장을 역임했다. 함부르크예술갤러리(Kunsthaus Hamburg)와 베를린국제디자인센터(Intenational Design Zentrums Berlin)의 대표를 역임했고, 1984년부터 1990년까지 파리 퐁피두센터의 산업창조센터(Centre de Création Industrielle) 디렉터를 지냈다. 스위스 로잔과 독일 함부르크에서 건축을 전공하고 이탈리아 피렌체 국립산업디자인대학(ISIA, Istituto Superiore per le Industrie Artistiche)과 오스트리아 빈응용예술대학(Hochschule für Angewandte Kunst Wien)의 객원교수를 역임한 후, 1992년 독일 자르브뤼켄(Saarbrücken)의 자르예술대학(Hochschule der bildenden Künste Saar)에서 디자인 역사와 디자인론을 담당하는 교수로 재직했다. 1984~2002년에는 독일 브레머하펜(Bremerhaven)에 위치한 디자인라보어(Designlabor)의 대표직을 역임했다. 현재는 이탈리아의 건축 잡지인 〈라세냐(Rassegna)〉의 편집장을 맡고 있으며, 동시에 게브뤼더 토넷 비엔나(Gebrüder Thonet Vienna) 사의 아트 디렉터로서 편집 분야의 고문을 담당하고 있다.

1. 〈퍼레이드의 70 천사들〉, 밀라노 피콜로 테아트로(Piccolo Teatro Milano), 감독 로버트 윌슨(Robert Wilson), 연출 프랑수아 부르크하르트(1998) 2. 도시 전모의 반사체(Stadtbildreflektor)(1975), 어번디자인그룹(Gruppe Urbanes Design) 3. 프랑수아 부르크하르트가 편집장으로 있던 〈크로싱(Crossing)〉, 〈도무스(Domus)〉, 〈라세냐(Rassegna)〉 4. 토넷 Nr.1(Thonet Nr.1), 게브뤼더 토넷 비엔나 사의 아트 디렉션(2003)

빌 아레츠
Wiel Arets, 1955
건축가

빌 아레츠는 1984년 네덜란드 마스트리히트(Masstricht)와 암스테르담에 건축사무소 빌 아레츠 아키텍트&어소시에이츠(Wiel Arets Architect & Associates)를 설립했다. 마스트리히트예술대학 건물과 네덜란드 위트레흐트(Utrecht) 시 대학 도서관 건물이 대표적인 프로젝트로 꼽힌다. 빌 아레츠는 런던 AA건축학교(Architectural Association School of Architecture)에서 강의를 했고, 뉴욕 컬럼비아대학교(Columbia University)와 빈예술대학의 객원교수를 역임했을 뿐 아니라, 암스테르담 베를라허 인스티튜트(Berlage Institute)의 학장을 역임했다. 2000년 빌 아레츠는 바르셀로나건축학교 ETSAB(Escola Tecnica Superior d'arquitectura de Barcelona)에서 미스 반데어로에(Mies van-der-Rohe) 연구교수를 역임했다. 2004년부터 건축 설계와 디자인을 가르치는 교수로 베를린예술대학교에 재직하고 있다. 최근 그는 이스라엘의 텔아비브(Tel Aviv)에서 프로젝트 '레스 웨이트 모어 스케일스(Less Weight More Scales)'를 발표했다. 더불어 2007년 알레시(Alessi) 사가 생산하는 욕실 제품 디자인 시리즈, 일바뇨 도트(Il Bagno dot) 시리즈의 제품디자인 프로젝트를 수행하고 있다. 빌 아레츠와 그의 작품을 담고 있는 책은 여러 출판사를 통해 발간되었다. *www.wielaretsarchitects.nl

1. 스포츠대학 LR+VN 라이드슈 레인 위트레흐트(Sports College LR+VN Leidsche Rijn Utrecht)(2006) 2. 베일레의 울타리 집(Hedge House Wijlre)(2001) 3. 위트레흐트대학교 도서관(2004) 4. LRC 체어(LRC Chair)(2005), 렌스벨트(Lensvelt) 5. 네덜란드 그로닝엔 유로보르그 스타디움(Stadium Euroborg Groningen)(2006)

아힘 하이네

Achim Heine, 1955
디자이너

아힘 하이네는 1995년부터 비주얼커뮤니케이션을 위한 디자인 스튜디오 하이네/렌츠/치츠카(Heine/Lenz/Zizka)의 공동 창업자이자 파트너로 일하고 있으며, 프랑크푸르트와 베를린에서 C.I.디자인, 브로슈어, 인터넷 웹사이트와 북디자인 분야의 업무를 주로 수행하고 있다. 그 외 세계적으로 유명한 비트라 사와 라이카 카메라 주식회사(Leica Camera AG)의 제품을 디자인했다. 그의 작품들은 전시회를 통해 독일 국내뿐만이 아니라 외국에도 많이 알려져 있다. 그는 독일 오펜바흐예술대학(Hochschule für Gestaltung Offenbach)에서 비주얼커뮤니케이션디자인을 전공하기 전, 프랑크푸르트대학교에서 수학과 물리학을 공부했다. 1985년 그는 우베 피셔(Uwe Fischer)와 함께 긴반데(Ginbande)라는 실험적 프로젝트 그룹을 결성했다. 아힘 하이네는 독일 디자인심의회(Rats für Formgebung) 의장단의 일원이며, 베를린예술대학교에서 실험디자인을 위한 교수로 재직하고 있다. 또 폴커 알부스(Volker Albus)와 공동으로 베를리너 니콜라이(Berliner Nicolai) 출판사의 출판을 담당하고 있으며, '브랜드 문화의 형세(Positionen der Markenkultur)'라는 도서 시리즈를 출판했다. *www.hlz.de

1~3. 타불라 라사(Tabula Rasa)(1987), 긴반데 프로젝트(아힘 하이네, 우베 피셔) 4. 파타 모르가나(Fata Morgana)(1995), 베를린예술대학교 학생들과의 공동 작품 5. 브랜드 문화의 형세(2003), 도서 시리즈, 하이네/렌츠/치츠카 6. 라이카 디-룩스(D-Lux)(2003) 7. 라이카 디지룩스 1(Digilux 1)(2002)

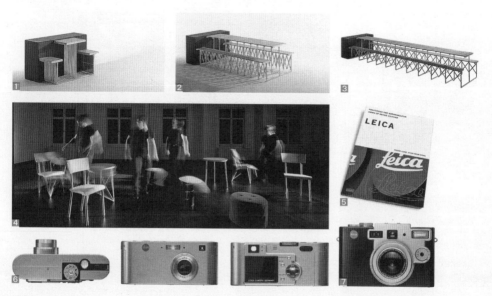

마르티 귀세
Martí Guixé, 1964
엑스-디자이너

바르셀로나와 밀라노에서 인테리어디자인과 산업디자인을 공부했고 그 후 몇 년간 디자이너 실무 경력을 쌓은 마르티 귀세는 1994년 제품의 문화라는 새로운 디자인 이해관계를 공식화하기 시작했다. 이러한 개념을 토대로 뉴욕 현대미술관(Museum of Modern Art, MoMA)과 파리 퐁피두센터를 비롯해 여러 곳에서 전시회를 열었다. 그는 현재 글로벌 기업인 어센틱스, 캠퍼(Camper), 샤포르티(Saporti)와 함께 프로젝트를 진행하고 있다. 엑스-디자이너(Ex-Designer)라는 명칭은 2005년 그가 프리랜서로 일 년간 디자인 스튜디오에서 일할 때 사용한 것으로, 그 이후 하나의 디자인 브랜드로 그 위치를 확립하게 되었다(2007년 초 이래로 엑스-디자이너 브랜드의 제품이 출시되고 있다). 동시에 콘셉트와 아이디어를 통해 기업의 영리를 도모하는 회사(Concepts and Ideas for commercial purposes S.L)를 운영하며 바르셀로나와 베를린에 거주하고 있다. 저서로는 《컨텍스트-프리(Context-Free)》, 《쿡 북(Cook Book)》, 《1:1》 등이 있으며, 이 책들의 사진 작업은 인가 크뇔케(Inga Knölke)가 담당했다. 마르티 귀세에 대한 소개와 그의 작품은 에드 안인크와 이네케 슈바르츠(Ineke Schwartz)가 쓴 《브라이트 마인즈 뷰티풀 아이디어스》에 소개되었다. *www.guixe.com

1. 푸드 퍼니처 전시회(Food Furniture Exhibition)(2007), 샤포르티 밀라노 2. MP트리(MPTree)(2002), 파리 퐁피두센터 3. 하이바이 프로젝트(HiBYE Project)(2001), 뉴욕 현대미술관 4. 갓 포그(Gat Fog)(2004), 카스코(Casco) 프로젝트, 위트레흐트 5. 뉴욕 캠퍼 숍 소호(New York Camper Shop Soho)(2000), 뉴욕

아돌프 크리샤니츠
Adolf Krischanitz, 1946
건축가

빈 예술전시장(Kunsthalle Karlsplatz Wien), 공동 주택지 필로텐가세(Siedlung Pilotengasse : 헤르초크[Herzog] & 드 뫼론[de Meuron], 오토 슈타이들레[Otto Steidle] 공동 작업) 그리고 빈 소재 신국제학교(Neue Welt Schule) 등 출중한 건축물을 설계한 아돌프 크리샤니츠는 계속해서 많은 전시 프로젝트를 수행하고 있다. 또 여러 회에 걸쳐 베니스건축비엔날레에 참여하고 있다. 현재 프리랜서로 스위스 취리히 리트베르크박물관(Museum Rietberg)과 바젤의 노바르티스캠퍼스(Novartis Campus) 연구소 건물 그리고 '베를린 예술 상자(Kunstbox)'라는 프로젝트를 맡고 있다. 빈공대에서 건축을 전공한 그는 1970년 안겔라 하라이터(Angela Hareiter), 오토 카핑거(Otto Kapfinger)와 공동으로 '미싱 링크(Missing Link)'라는 프로젝트 단체를 설립했고, 1979년 잡지 〈움바우(Umbau)〉를 창간했다. 1991년부터 1995년까지 빈 제체시온(Wiener Secession, 빈 분리파를 의미하며, 빈에 위치한 예술 작품과 디자인 전시장의 이름이기도 하다—역자 주)의 책임자를 역임했다. 아돌프 크리샤니츠는 1992년부터 베를린예술대학교에서 도시혁신디자인을 담당하는 교수로 재직 중이며, 빈, 베를린, 취리히에 위치한 크리샤니츠&프란크(Krischanitz&Frank) 건축 회사의 대표로 활동 중이다.

*www.kirschanitzundfrank.com

1. 성찰의 공간 그나트(Meditationsraum Gnad)(2006), 빈 2. 빈 예술전시장, 건물 외관디자인 : 발터 옵홀처(Walter Obholzer)(1992) 3. 리트베르크박물관(2006), 취리히 4. 프랑크푸르트 국제도서전(Buchmesse Frankfurt) 오스트리아 양식의 파빌리온(1996) 5. 라우더 차바트 학교(Lauder Chabad Schule)(1996), 빈

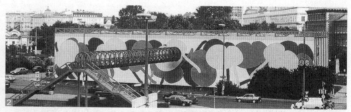

한스예르크
마이어-아이헨

Hansjerg Maier-Aichen, 1940
디자이너

예술가이자 기업을 운영하고 있으며 디자인 컨설턴트로도 활동하고 있다. 1983년 디자인 브랜드 어센틱스를 설립했는데, 이 회사는 열 가공 플라스틱 재료를 활용해 고품질 제품을 생산하면서, 일상생활용품 생산과 개발에 관한 새로운 기준을 확립했다. 수많은 제품이 우수성을 인정받았고, 세계 유수의 박물관에 전시품으로 진열되어 있다. 그는 독일과 프랑스, 미국에서 회화와 조각을 전공했으며, 유럽연합(EU)의 문화 컨설턴트로 1970년부터 1984년까지 남미와 아프리카 그리고 아시아를 두루 편력했다. 또 1999년부터 2005년까지 독일 브레머하펜에 위치한 디자인라보어의 이사진을 역임했고, 1996년부터 독일 디자인심의회 의장단의 일원이 되었다. 독일인으로는 유일하게 전 세계 100명의 디자이너를 선정해 소개하는《스푼(Spoon -100 international Designers)》출간에 참여한 10명의 큐레이터 중 한 명이다. 런던 세인트마틴예술대학(Saint Martins College of Arts and Design)의 객원교수를 역임한 그는 2002년부터 독일 칼스루에예술대학(Staatliche Hochschule für Gestaltung Karlsruhe) 제품디자인과 교수로 재직 중이다.

1. 백(Bag)(2007), 테이블 조명, 프로토타입(Prototype) 2. 퍼널(Funnel)(1994), 어센틱스 3. 베이식(Basic)(2004), 디자인 아이디어스 (Design Ideas) 4. 레드 테이블(Red Table)(1995), 설치 예술 5. 볼트(Volt)(2002), 디자인 아이디어스, 미국 6. 실종된 기념물(Missing Monuments)(1997), 설치 예술, 밀라노 7. 루프(Loop)(2002), 디자인 아이디어스, 미국

폴 메익세나르
Paul Mijksenaar, 1944
인포메이션디자이너

네덜란드의 커뮤니케이션디자이너로 전문 분야는, 안내 표시 시스템이다. 1986년 암스테르담에 디자인 스튜디오 메익세나르(Bureau Mijksenaar)를 설립했으며, 암스테르담과 뉴욕공항, 네덜란드 철도, 스타디움, 박물관, 병원 등의 사인디자인을 수행했다. 현재는 프랑크푸르트공항의 사인디자인과 여행자 경로 인지에 대한 컨설턴트로 활동 중이다. 1985년부터 1989년까지 제네바에 위치한 국제 표준화기구(International Standardization Organization, ISO)의 퍼블릭 인포메이션 심벌(Public Information Symbol) 팀의 책임자를 역임하기도 했다. 암스테르담 게리트 리트펠트아카데미(Gerrit Rietveld Academy Amsterdam)에서 제품디자인을 수학했고, 그 이후 몇 년간 제품디자이너로 활동하기도 했다. 독일, 스페인, 레바논 그리고 미국에서 객원교수로 활동한 경력이 있는 그는 2007년 초까지 네덜란드 델프트공대(Technische Universiteit Delft)에서 비주얼커뮤니케이션을 담당하는 교수를 역임했다. 많은 책을 집필했는데,《여기를 여세요(Hier öffnen)》와《시각적 기능(Visual Function)》이 대표적인 저서이다.

*www.mijksenaar.com

1. 암스테르담 게보우 콘서트 홀(Concertgebouw Amsterdam)(2007), 사인디자인 2~3. 암스테르담 스키폴공항, 정보·사인디자인 (2002년부터) 4. 폴 메익세나르, 피에트 베스텐도르프(Piet Westendorp),《여기를 여세요》(1999) 5. 코스타 스메랄다(Costa Smeralda) 공항(2002), 이탈리아 올비아(Olbia), 사인디자인 6. 뉴욕 JFK 공항터미널 4, 사인디자인

발레스카 슈미트–톰센
Valeska Schmidt-Thomsen,
1970
패션디자이너

발레스카 슈미트–톰센은 프리랜스 디자이너로 밀라노의 패션 브랜드 코스튬내셔널(CoSTUME NATIONAL)과 프로젝트를 진행하고 있다. 벨기에 앤트워프왕립예술학교(Koninklijke Academie voor schone Kunsten in Antwerpen)에서 패션디자인을 전공한 후, 1994년 이탈리아 잠마스포츠(Zamasport) 사의 평상복 컬렉션 칼라간(Callaghan) 개발을 담당했다. 이듬해 그녀는 샤넬과 헬무트 랑(Helmut Lang)의 의상을 담당하기도 했다. 잠마스포츠를 떠난 이후 구찌 그룹에서 활동하며 스텔라 매카트니(Stella McCartney)와 발렌시아가(Balenciaga)의 컬렉션을 관할했다. 1996년 발레스카 슈미트–톰센은 게리트 메르텐스(Gerrit Mertens)와 공동으로 밀라노에서 〈패션–가구(Fashion-Furniture)〉 전시회를 열었다. 2002년 구찌를 떠나 코스튬내셔널의 책임 디자이너를 맡으며, 2005년부터 베를린예술대학교 패션디자인 담당 교수로 재직 중이다. 2005~2006년에는 세바스티안 피쉔이히(Sebastian Fischenich)와 함께 독일–일본의 전통과 의상에 대한 교환 프로젝트 '니키 도쿠(nichi doku)'를 수행했다.

1. 새 자수(2006), 유리 진주와 실크 오간자(organza), 나디아 아미랄아이(Nadia Amiralai)와 공동 작업, 코스튬내셔널 2~3. 〈패션–가구〉(1996), 밀라노 전시회 4. 웨딩드레스(2005), 여름 남성복 컬렉션, 코스튬내셔널 5~6. 겨울 여성복 컬렉션(2004~2005), 코스튬내셔널

악셀 쿠푸스

Axel Kufus, 1958

디자이너

1990년 지빌레 얀스-쿠푸스(Sibylle Jans-Kufus)와 공동으로 베를린에 디자인 회사 베르크스튜디오(Werkstudio)를 설립했으며, 주 업무로 제품·인테리어디자인과 전시디자인을 수행한다. 이들이 수행한 프로젝트의 클라이언트로는 닐스 홀거 모어만(Nils Holger Moormann), 마지스(Magis), 파리 모빌리에국립미술관(Mobilier nations Paris), BMW 라이프치히 지사(BMW-Werk Leipzig), 베를린 독일가톨릭주교협회(Deutsche Bischofskonferenz Berlin) 등이 있다. 최근 라이프치히 회화박물관 프로젝트인 팀 라우테르트(Timm Rautert, 독일 사진작가)의 회고전 디자인을 담당했다. 악셀 쿠푸스는 가구 전문 제작자 교육 과정을 이수한 후, 1985년부터 1987년까지 베를린예술대학교에서 제품디자인을 전공했다. 그 이후 베를린 가구 제작소 크렐레베르크슈타트(CrelleWerkstatt)의 공동 소유자로, 대량생산하는 가구를 직접 제작하고 판매했다. 또 유틸리즘 인터내셔널(utilism international) 프로젝트를 안드레아스 브란돌리니(Andreas Brandolini), 재스퍼 모리슨(Jasper Morisson)과 공동으로 관할하기도 했다. 악셀 쿠푸스는 1993년부터 바이마르 바우하우스대학교(Bauhaus Universität Weimar)에서 제품디자인을 강의했으며, 2004년부터 베를린예술대학교에서 디자인 설계와 디자인 개발 분야를 담당하는 교수로 재직 중이다. *www.kufus.de

1. fnp(1989), 책장 시스템, 모어만 2. 베를린 독일가톨릭주교협회의 공간(1999), 노르베르트 라데르마허(Norbert Radermacher)와 공동 작업 3. 슈퇵(Stöck)(1993), 의자, 아톨(Atoll) 4. 뷰로(Bureau)(2004), 파리 모빌리에국립미술관 5. 에갈(Egal)(2001), 책장 시스템, 모어만

디르크 쇤베르거

Dirk Schönberger, 1966
패션디자이너

디르크 쇤베르거는 2006년 말까지 앤트워프에 위치한 벨기에 의복 회사 EDU NV 에서 근무한 후, 2007년 초부터 함부르크의 윱!(Joop!) 사에서 크리에이티브 디렉 터로 일하고 있다. 그는 피렌체와 뮌헨의 에스모드(ESMOD)에서 패션디자인을 전 공한 후 벨기에 패션디자이너 디르크 비켐베르크스(Dirk Bikkembergs)의 수석 보 좌 디자이너를 담당했으며, 1996년 파리에서 자신의 첫 번째 남성복 컬렉션을 개 최했다. 2년 후 파리에서 자신의 이름을 딴 남성복 컬렉션을 다시 한 번 개최한 후, 2002년 첫 번째 여성복 컬렉션을 선보이기도 했다. 그뿐만이 아니라 록 그룹 U2 의 멤버 보노(Bono)의 무대의상 디자인과 롤링 스톤스(The Rollings Stones)의 멤 버 믹 재거(Mick Jagger)와 키스 리처즈(Keith Richards)의 의상을 디자인했다. 객 원교수로 런던 왕립예술학교(Royal College of Art)와 베를린예술대학교에서 강 의를 했다. 2005년 도쿄에서 전시회 〈모데!-독일의 시대적 흐름&패션(moDe!- Zeitgeist&Mode aus Deutschland)〉을 개최했다. 2006년 말부터 베를린에서 활 동하고 있다.

1. 겨울 남성복 컬렉션(1999), 카탈로그 이미지(사진 : 크리스토퍼 슈투르만(Christopher Sturman) 2~4. 가을/겨울 남성복 컬렉션(2006 ~2007) 5. 여름 여성 · 남성복 컬렉션(2005)

안네테 가이거
Annette Geiger, 1968

예술·문화학자

에곤 헤마이티스
Egon Chemaitis, 1944

디자이너

크리스틴 켐프
Christin Kempf, 1972

건축가

프랑스 그르노블(Grenoble)과 파리, 베를린에서 공부했으며, 슈투트가르트대학교에서 예술역사학 박사 학위를 받았다. 파리 응용예술연구소(Institut supérieur des arts appliqués Paris) 강사로 예술과 문화학을 가르쳤고, 2001년부터 2007년까지 베를린예술대학교에서 학술 분야를 담당하는 강사로 활동했다. 2005년부터 2007년까지 베를린 바이센제예술대학(Kunsthochschule Berlin-Weißensee)의 객원교수를 역임했다. 2007년 4월부터 웰라(Wella) 사 재단 교수로 재직 중이며, 다름슈타트공대(TU Darmstadt)에서 유행과 미학에 관한 강의를 담당하고 있다. 안네테 가이거의 저서로는 《어떻게 영화는 형체를 창조했나(Wie der Film den Körper schuf)》(S. 린케[S. Rinke], S. 슈미델[S. Schmiedel], H. 바그너[H. Wagner] 공저, 2006), 《상상의 건축물(Imaginäre Architekturen)》(C. 켐프[C. Kempf], S. 헨에케[S. Hennecke] 공저, 2006), 《유기적 학습법(Spielarten des Organischen)》(C. 켐프, S. 헨에케, 2005) 등이 있으며, 그 밖에 많은 문화·학술 논문을 발표했다.

1986년부터 베를린예술대학교 교수로 기초 디자인 원리를 강의하고 있으며, 베를린조형예술학교(SHfbK Berlin)에서 수학했다. 1975년부터 게르하르트 슈트렐(Gerhard Strehl)과 함께 디자인 스튜디오를 운영하고 있다. 1983년부터 1985년까지 하노버대학교 산업디자인연구소(Institut für Industrial Design, Uni. Hannover) 연구원을 역임했고, 헤비·비니·필립스 사뿐만이 아니라 그 외 여러 회사의 제품디자인을 맡아 일했다. 여러 학술 기관이나 전문 회사를 위한 디자인 고문, 워크숍의 콘셉트와 진행, 전시회, 공모전, 학회 등을 담당했다. 하노버엑스포 2000과 독일문화원 프로젝트가 대표적이다. 1988년부터 1994년까지 카피엠 베를린(KPM Berlin) 사의 디자인 고문을 역임하기도 했다. 저서로는 《울름... 사물의 윤리적 가치(Ulm... Die Moral der Gegenstände)》(공저)(1987), 《형태의 변명(Apologie der Form)》(1998)이 있다. 디자인 비평을 위한 상인 '브라운-펠트벡-상(Braun-Feldweg-Preis)'을 주관하며, 심사위원장을 맡고 있다. 2005년부터 디자인트랜스퍼의 연구소장으로 일하고 있다.

건축학 석사이며, 2007년 중반부터 취리히공대(ETH Zürich)에서 건축 캐드(CAAD) 분야 학술 조교를 맡고 있다. 독일 카이저스라우테른공대(TU Kaiserslautern)에서 건축을 공부한 후, 1992년부터 2000년까지 실무 경험을 쌓았고, 2001년부터 2007년까지 베를린예술대학교 건축과에서 설계와 건축 구조를 위한 연구원으로 일했다. 또 '상상의 건축물, 유기적 비전(Imaginäre Architekturen, Organische Visionen)'과 '이론과 무의미(Theorie und Trash)'라는 세미나를 베를린예술대학교에서 주관했다. 2005년부터는 독일 레르/오스트프리스란트(Leer/Ostfriesland)에서 라이너 게르데스(Rainer Geerdes)와 함께 건축 사무소 라움아인스(RAUMeins)를 운영하고 있다. 저서로는 《유기적 학습법》(2005), 《상상의 건축물》(2006)이 있다.

의자

마르틴 슈미츠 ──────

────── 하인츠 에믹홀츠

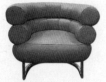

권터 참프 켈프 ──────

────── 루에디 바우어

에드 안인크 ──────

────── 부르크하르트 슈미츠

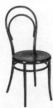

빌 아레츠 ──────

────── 프랑수아 부르크하르트

코라 킴펠 ──────

────── 베르나르트 슈타인

마르티 귀세 ———————————————————————— 아힘 하이네

폴 메익세나르 ———————————————————— 발레스카 슈미트-톰센

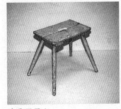
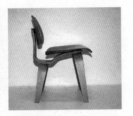

악셀 쿠푸스 ———————————————————————— 디르크 쇤베르거

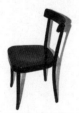
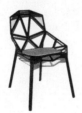

아돌프 크리샤니츠 ——————————————— 한스예르크 마이어-아이헨

토론

안네테 가이거

하인츠 에믹홀츠

마르틴 슈미츠

에곤 헤마이티스

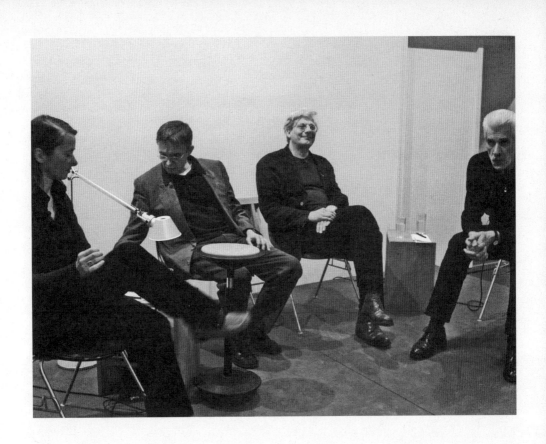

"초대 손님으로는 출판인이며 저술가인 마르틴 슈미츠 씨와 영화 감독이며 저술가이기도 하고, 베를린예술대학교의 교수인 하인츠 에믹홀츠 씨입니다. 진심으로 환영합니다. 진행자는 문화학자인 안네테 가이거 씨와 디자이너 에곤 헤마이티스 씨입니다. 두 분 모두 베를린예술대학교에서 강의를 하고 있습니다."

하인츠 에믹홀츠에 대하여

에곤 헤마이티스 : 하인츠 에믹홀츠 씨, 잘 알려진 대로 당신은 대학교수이자 영화감독입니다. 전 당신이 연기하는 것을 한 번 보았습니다(웃음). 하인츠 에믹홀츠 : 정확히 어떤 작품이죠? 에곤 헤마이티스 : 〈범죄 현장(Tatort)〉이라는 작품이었죠. 당신은 그 영화 속에서 주인공의 수영장 안전 요원 역할을 맡았죠. 하지만 실제로 당신은 책과 시나리오를 쓰는 작가이자 언론인이기도 합니다. 하인츠 에믹홀츠 : 네, 맞습니다. 에곤 헤마이티스 : 그리고 사물을 개인적 관점과 방식으로 기록하며 문서로 증명하는 다큐멘터리스트입니다. 또 일러스트레이터이기도 하군요. 어떻게 일러스트레이터라는 직함을 얻게 되었나요? 하인츠 에믹홀츠 : 브레멘의 한 출판사에서 일러스트레이션과 사진 수정 전문가 과정을 이수했거든요. 에곤 헤마이티스 : 그래서 계속 일러스트 작업을 하고, 당신의 책에 직접 작업한 일러스트를 넣는 것이군요. 하인츠 에믹홀츠 : 네, 그렇습니다. 영화 속에서도 저의 몇몇 일러스트 작업을 볼 수 있습니다.

마르틴 슈미츠에 대하여

안네테 가이거 : 오늘 금요 포럼의 외부 초대 손님입니다. 마르틴 슈미츠 씨는 베를린에서 출판인과 저술가로 활동하고 계십니다. 루시우스 부르크하르트[1] 교수를 사사했으며, 도시 설계를 전공했습니다. 또 루시우스 부르크하르트 교수와는 개인적으로도 친분이 있습니다. 루시우스 부르크하르트 교수의 마지막 저서가 얼마 전 그의 출판사를 통해 출판되었습니다. 그 책의 제목은 《누가 이 계획을 세우는가? 건축, 정치 그리고 인류》[2]입

1 루시우스 부르크하르트(Lucius Burckhardt, 1925~2003)
스위스의 사회학자이며 저널리스트이다. 울름조형대학과 취리히공대에서 강사와 객원교수를 역임했다. 1973년부터 카셀대학교(Gesamthochschule Kassel)의 사회 경제 기반 도시 시스템 분야 교수를 지냈다. 건축, 도시계획 분야에 창조적이고 비평적인 관점을 바탕으로 건축과 설계, 디자인에 중추적인 역할을 수행했다. 그는 '산책론(Spaziergangswissenschaft)'이라는 새로운 학문 분야를 개척했으며, 가정법을 적용해 '디자인은 보이지 않는다—Design ist unsichtbar'라는 주제로 디자인의 사회 공동체적 의미를 공식화했다. 1976년부터 1983년까지 독일 산업과 예술 협력 기관(Deutsche Werkbund)의 초대 의장을 역임했다.

2 《누가 이 계획을 세우는가? 건축, 정치 그리고 인류
(Wer plant die Planung? Architektur, Politik und Mensch)》
루시우스 부르크하르트, 《누가 이 계획을 세우는가? 건축, 정치 그리고 인류》(에스코 페체르, 마르틴 슈미츠 편집), 베를린(2004)

3 〈도큐멘타전시회 VIII(Documenta VIII)〉
베니스비엔날레(Venezia Biennale)와 함께 정기적으로 개최되는 현대의 가장 중요한 예술 전시회 중 하나이다. 도큐멘타전시회 VIII(1987)에서는 자유와 표현에 근거한 공동체적 예술의 중요성을 표출했으며, 디자인, 예술, 건축 등 세 가지 분야의 접목에 대한 문제를 제기했다.

니다. 그는 건축 잡지의 책임자와 〈도큐멘타전시회 VIII〉[3]에서 상영한 영화 프로그램의 큐레이터를 역임했고, 문화와 간이식당에 관련된 저서 《카레소시지와 감자튀김》[4]을 집필했습니다. 마르틴 슈미츠 출판사[5]는 벌써 창립 15주년을 맞이했고, 그간의 업적을 살펴보면, 하인츠 에믹홀츠의 저서 외에도 수많은 책을 언급할 수 있습니다. 도서 《치명적인 도리스 예술》[6], 프랑수아 캑터스[7], 데릭 저먼[8], 로자 폰 프라운하임[9]의 책뿐만 아니라 예술 장르 경계를 넘어서 실험적 관점을 보여주는 도서들이 출간 리스트를 장식하고 있습니다. 제 생각에는 오늘 이런 주제에 대해 많이 언급할 것 같군요. 구체적인 의미로 본다면 디자이너의 대화와는 조금 상이할 수 있습니다만, 일단 우리의 외부 초대 손님에게 이 질문과 함께 발언권을 드리겠습니다.

"마르틴 슈미츠 씨, 왜 이 의자입니까?"

마르틴 슈미츠 : 초대해주셔서 진심으로 감사드립니다. 제가 가져온 이 의자는 1989년 카셀에 위치한 제 갤러리 오픈식 때 안네마리 부르크하르트[10] 씨가 선물한 것입니다. 그녀는 의자의 앉는 부분에 '예약됨(reserviert)'이라는 표시를 꿰매 붙였고, 그에 따라 이 접이식 의자는 항상 그녀를 위해 놓여 있습니다. 그 의자는 정말 멋진 선물이었죠. 의자에 붙인 표시처럼 저는 지금까지 한 번도 이 의자에 앉으려 하지 않았습니다. 그러나 이 의자는 나와의 인연으로 지금까지도 저와 함께하고 있지요. 현재는 제 베를린 출판사 사무실에 놓여 있습니다. 디자이너 안드레아스 브란돌리니는 그가 디자인한 작품과 작품 스토리를 설명하는 데 늘 신경 썼습니다. 아마도 여러분은 1987년 카셀에서 개최된 제8회 도큐멘타전시회에서 선보인 그의 작품 '독일식 거

4 《카레소시지와 감자튀김(Currywurst mit Fritten)》

브리기트 크놉(Birgit Knop), 마르틴 슈미츠(Martin Schmitz), 〈카레소시지와 감자튀김–간이식당에 대한 문화 연구(Currywurst mit Fritten-Über die Kultur der Imbissbude)〉, 취리히(1983)

5 마르틴 슈미츠 출판사(Martin Schmitz Verlag)

음악, 영화, 문학, 디자인, 건축, 회화 분야 저명인사들의 도서를 출판하고 있다. 주요 저자로는 안드레아스 브란돌리니, 엘피 미케슈, 하인츠 에믹홀츠, 데릭 저먼, 로자 폰 프라운하임, 프랑수아 캑터스, 안네마리&루시우스 부르크하르트 등이 있다.

6 《치명적인 도리스 예술(Die Tödliche Doris)》

베를린 쿨트그룹(Berliner Kultgruppe)(1980~1987)은 스파르타 양식의 모든 예술 분야, 음악, 회화, 사진, 퍼포먼스, 영상, 문학, 영화를 담당했고 많은 자료를 소장하고 있다. 이런 자료를 모아 1991년 마르틴 슈미츠 출판사가 단행본으로 편집·출간했다.

7 프랑수아 캑터스(Françoise Cactus, 1964~)

저자, 예술가, 가수이며 밴드 '스테레오 토털(Stereo Total)'의 드럼 연주자이다. 1997년 마르틴 슈미츠 출판사에서 그녀의 자서전을 출간하기도 했다.

실'[11]을 기억하실 겁니다. 거기에는 구이용 소시지 형태의 탁자가 놓여 있고, 그 아래에는 직물로 짠 벽난로의 불을 형상화한 양탄자가 있었죠. 그리고 TV가 놓인 테이블 측면에는 서부 영화에서나 볼법한 말안장이 걸려 있었습니다. 사람들은 사물에 하나의 스토리를 불어넣을 수도 있고, 반대로 사물이 시간이 지남에 따라 추억을 내포할 수 있습니다. 안네마리 부르크하르트 씨는 제 갤러리에서 열리는 전시회를 자주 관람했습니다. 1992년, 제9회 도큐멘타전시회가 열리기 한 해 전이었죠. 어느 날 안네마리 부르크하르트 씨가 다음 해에 개최될 전시회 카탈로그를 가지고 왔습니다. 그것은 사각형의 두꺼운 카탈로그처럼 보였지만, 실제로는 카탈로그가 아니라 전면에 '카탈로그 도큐멘타 IX'[12]이라는 글자를 십자수로 수놓은 방석이었습니다. 그녀는 예술 카탈로그는 점점 더 무거워지는 반면 카탈로그에 수록된 내용은 점점 줄어든다고 피력했습니다. 카탈로그 방석 위에서 사람들이 하루 종일 이루어지는 설명회나 마라톤처럼 긴 토론, 도큐멘타전시회 얀 회트(Jan Hoet) 대표의 연설을 들을 때 편히 쉴 수 있을 것 같았습니다. 이 방석은 자연스럽게 제 갤러리와 출판사를 위한 프로젝트로 선정되었죠. 우리는 이 방석을 소량 생산하기로 결정했고, 언론을 통해 이 방석을 홍보했습니다. "마르틴 슈미츠 갤러리&출판사, 도큐멘타전시회 일 년 전에 이미 카탈로그를 내놓다!"(웃음). 이 방석은 언론의 관심을 받게 되었고, 이미지 사진도 발표되었습니다. 며칠 후 저는 도큐멘타전시회 측의 변호사에게 카탈로그 방석 제작을 법률상으로 금지한다는 내용의 편지를 받았습니다. 소송금이 5만DM!(DM은 유로화 이전의 독일 화폐 단위이며 5만DM은 한화로 약 3700만 원이다-역자 주)이었습니다. 우리는 우선 모든 제품 속 안내문을 통해 구매자 스스로 소송금을 얼마나 물어야 하는지 알렸습니다. 그 이후 이 방석은 세

8 **데릭 저먼**(Derek Jarman, 1942~1994)
영화 제작자로 그의 마지막 영화 〈블루(Blue)〉는 이브 클라인(Yves Klein)에게 헌정했다. 저서 《블루(Blue)》는 1994년 마르틴 슈미츠 출판사를 통해 출판되었다.

9 **로자 폰 프라운하임**(Rosa von Praunheim, 1942~)
영화감독이며 작가이다. 그의 영화 〈동성애는 타락한 것이 아니라 그가 살아가는 상황이다(Nicht der Homo-sexuelle ist pervers, sondern die Situation, in der er lebt)〉(1971)는 동성애 운동 단체의 큰 호응을 받았다.

10 **의자+안네마리 부르크하르트**(Annemarie Burckhardt)
안네마리 부르크하르트는 예술가이다. 1994년 루시우스 부르크하르트와 공동으로 학술 분야와 생태학, 미학 분야에 끼친 큰 업적을 인정받아 독일 헤센(Hessen) 주 문화상을 수상했다.

11 **안드레아스 브란돌리니**(Andreas Brandolini)(1951~)**+독일식 거실**(Deutsches Wohnzimmer)
건축가이자 디자이너이며 '신독일디자인(Neues deutsches Design)'의 창시자이다. 1989년부터 자브뤼켄에 있는 자르예술대학 교수로 재직 중이다. 〈도큐멘타전시회 VIII〉에서 디자인을 통해 독일식 거실을 풍자했다(사진 참조).

계적으로 유명세를 얻게 되었습니다. 이 소송 위협 편지의 내용 역시 여러 신문과 잡지 그리고 TV를 통해 널리 알려졌기 때문이었죠. 그 후 우리는 소송을 당했음에도 카탈로그 방석을 공식적으로 판매할 수 있다는 소식을 접하게 되었습니다. 하인츠 에믹홀츠 : 그 방석은 얼마였습니까? 30DM 아니면 40DM?

디자인은 보이지 않는다 vs 구테 폼

마르틴 슈미츠 : 45,90DM(한화 약 3만 4000원)이었습니다(웃음). 이 제품은 현재 수집가들에게 인기 높은 귀중한 물건이 되었죠. 우리는 이 소송 내용과 소송 때문에 주고받던 편지의 내용을 가지고 《가짜 도큐멘타 카탈로그》[13]라는 책도 출판했고, 방석 디자인과 동일한 십자수 글씨체를 북디자인에 가미해 비평적인 측면을 더했습니다. 안네마리 부르크하르트 씨는 루시우스 부르크하르트 씨와 결혼해, 2003년 루시우스 부르크하르트 씨가 78세의 나이로 세상을 떠날 때까지 50년 이상 그와 함께 작업했습니다. 저는 이 두 분과 1976년 카셀대학교에서 건축과 도시계획 공부를 시작하면서 친분을 쌓았죠. 카셀대학교에서의 학업은 만족스러웠습니다. 제 석사 논문은 도시의 간이식당에 대한 것이었습니다. 그러나 주제는 학과 내에서 약간의 논쟁거리가 되었습니다. 몇 명이 제 졸업 논문 주제에 대해 전공의 비적합성을 표명했기 때문이었죠. 그러나 루시우스 부르크하르트 교수는 다음과 같은 명제를 피력했습니다. "간이식당과 같은 장소는 그곳을 이용하는 사람들만이 볼 수 있는 것이다. 탁상공론을 하는 사람들에게 이런 간이식당은 단지 지저분한 얼룩으로만 보인다. 도시는 여러 관점에 따라 상이하게 보일 수 있다"라고 언급했습니다. 루시우스 부르크하르트 교수는 비범했

12 카탈로그 도큐멘타 IX(Katalog documenta IX)
'Katalog documneta IX'이라는 글자를 새긴 방석으로 1991년 안네마리 부르크하르트가 〈도큐멘타 IX 전시회〉가 열리기 전에 전시회 카탈로그를 풍자하기 위해 디자인했다. 도큐멘타전시회 측은 일정 기간 동안 판매를 금지시키기도 했다.

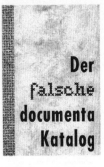

13 《가짜 도큐멘타 카탈로그(Der falsche documenta Katalog)》
이 책은 공식화될 수 없는 도큐멘타 소송 사건에 대한 내용이 담겨 있다. 책 표지의 십자수 이미지는 카탈로그 방석의 원본 십자수가 연상되도록 디자인되었다. 1991년 마르틴 슈미츠 출판사에서 출판했다.

Der
falsche
documenta
Katalog

고, 동시에 훌륭한 교육자였습니다. 첫 학기 학생들을 대면했을 때 그는 이런 말을 했습니다. "친애하는 학생 여러분, 오늘 저녁에 멋진 파티가 있습니다. 여러분 모두 졸업 학위를 받기 때문이죠. 그리고 내일부터 우리는 공부를 시작하면 됩니다."(웃음) 저는 그 당시 그가 쓴 《도시디자인은 시민들에게 무엇을 의미하는가?》[14]를 읽었습니다. 그 책에서 그는 이런 말을 했죠. "내가 살 집은 몇 년도에 건축한 건물 중에서 찾는 것이 아니라, 보이지 않는 판단 기준에 의해 선택하는 것이다"라고 말이죠. 사람들이 창조하거나 디자인한, 즉 보이는 사물 뒤에는 보이지 않는 측면이 숨겨져 있습니다. 이러한 그의 생각이 1980년 부르크하르트의 논리인 "디자인은 보이지 않는다!"[15]○에 이르게 되었습니다. 이 논리는 어쩌면 모순으로 생각될 수도 있습니다. 사람들은 건축물이나 디자인된 사물을 볼 수 있기 때문이죠. 그러나 그 이면에는 항상 보이지 않는 사회적 관점이 존재합니다. 우리는 이런 관점에 적응하고, 사물과 교감하는 것이죠. 루시우스 부르크하르트 교수는 자주 이렇게 말했습니다. "전차 중 최고의 디자인은 새벽에도 운행하는 전차일 것이다!" 이 발언은 틀림없이 지금까지도 '구테 폼'[16]이라는 이름으로 기념식을 주관하는, 즉 형태만을 강조하는 사람들의 비판거리가 될 테죠. 물론 디자인은 디자이너가 사회적·경제적 측면에 입각해 상품에 영향을 주거나 형태를 창조하는 것을 의미하기도 합니다. 예를 들어 디자이너가 자신이 디자인한 양파 절단기가 더러워졌을 때, 자신의 집을 방문한 손님에게 부엌칼을 건네는 대신, 양파 절단기를 세척하는 제품을 건네었다고 생각해보십시오. 부엌에는 전자제품을 놓을 공간이 더 이상 없는데도 말이죠. 제 의자의 스토리를 접시에 비유해 얘기하자면, 디자이너가 접시의 가장자리만 계속 늘려가는 식의 디자인을 해야 하는가, 라는 디자인적 관점을 고찰케 합니다. 이 의자 디자인

14 《도시디자인은 시민들에게 무엇을 의미하는가?(Was bedeutet die Stadtgestalt für den Bürger?)》
루시우스 부르크하르트가 쓴 글로 미하엘 안드리츠키(Michael Andritzky), 페터 베커(Peter Becker), 게르트 젤레(Gerd Selle) 등이 쓴 《미로 도시–도시 설계의 계획과 혼돈(Labyrinth Stadt-Planung und Chaos im Städtebau)》(쾰른, 1975)에 수록되었다.

15 《디자인은 보이지 않는다(Design ist unsichtbar)》
1980년 〈린츠 디자인 포럼(Forum Design Linz)〉 전시회 기념 도서 제목이다. 이 책에 실린 루시우스 부르크하르트의 논문 〈디자인은 보이지 않는다〉를 책 제목으로 삼았다. 또 디자인벨트(Designwelt) 사의 콘셉트와 학문적 관용구로 선정되기도 했다.

16 구테 폼(좋은 형태, Gute Form)
이 개념을 처음 사용한 것은 막스 빌(Max Bill)이다. 이는 1949년 스위스 산업과 예술 협력 기관 특별 전시회(Sonderschau des Schweizerischen Werkbundes)의 프로그램 주제로도 사용되었다. 막스 빌은 전시회를 통해 '기능에서 파생된 아름다움 그리고 기능(Schönheit aus Funktion und als Funktion)'의 관점을 강조했다. 독일에서는 1969년부터 매년 '구테 폼(Gute Form)'이라는 디자인 상을 수여했으며 2002년부터는 '독일정부디자인상(Designpreis der Bundesrepublik Deutschland)'으로 이름이 바뀌었다.

은 보이지 않는 디자인에 대한 학설을 내포하는 것입니다. 안네테 가이거 : 잠시 후 이 의자와 다른 제품들의 불가시성에 대해 토론해보기로 하겠습니다. 우선 두 분의 의견을 동시에 수렴하기 위해 하인츠 에믹홀츠 씨에게 발언권을 넘기겠습니다. 하인츠 에믹홀츠 : 제 추측이 틀린 것 같군요. 저는 불가시성과 가상에 대한 견해를 계속해서 언급해야 하는 줄 알았습니다. 소재를 매혹적으로 이끌어내고, 설명하는 것은 매우 흥미로운 일이라 생각합니다. 우리는 스스로의 뇌를 통해 타인이 경험한 공간과 생각을 간접적으로 자각할 수 있기 때문이죠. 루시우스 부르크하르트 교수의 논리에 대해 잘 들었습니다. 현재 민주주의 사회에서 의자는 흥미로운 물건입니다(웃음). 과거의 의자는 한편으로는 왕좌를 의미하기도 했습니다. 제 생각에 신분을 상징하던 왕좌의 의미는 현대 민주주의 사회에서 대중에게 디자이너를 통해 전수되고 있습니다. 저는 오늘 두 개의 의자를 가지고 왔습니다. 하나는 제 영화 속에 등장시키려는 것이고, 또 다른 하나는 직접 구입한 것입니다. 그런데 제 동료인 한스 로에리히트[17]와 부르크하르트 슈미츠 씨가 디자인했다는 것을 모르고 구입했습니다. 이 의자는 사용자가 방향에 구애받지 않고 사용할 수 있는 재미난 의자입니다. 사용자가 이곳을 누르면 의자가 높아지는데, 가끔 저희 집을 청소해주시는 분이 의자를 높여놓곤 합니다. 제가 집에 오면 항상 의자가 올라가 있습니다. 그분은 의자를 다시 내리는 방법을 모르기 때문입니다(웃음). 결정적인 단점이죠. 그리고 제가 비평하고 싶은 부분은 제품의 이름입니다. 언제부터 이런 이름이 지어졌는지 모르겠습니다만, 이 의자의 이름은 슈티츠[18]입니다(웃음). 왜 '슈티츠'라고 했을까? 무엇과 관련된 뜻일까? 하고 고민하던 차에 순간 이 두 단어가 떠올랐습니다. '의자(Stuhl)'와 '지팡이(Stütze)'의 합성어 슈티츠! 그러니까 서 있을 때 도움을 준다는 뜻

17 한스 (닉) 로에리히트(Hans (Nick) Roericht, 1932~)
한스 (닉) 로에리히트는 1955~1959년 울름조형대학에서 공부했다. 그는 석사 논문 〈호텔용 적층식 식기 디자인 TC 100(Hotelstapelgeschirr TC 100)〉으로 1961년 독일산업연합회(Bundesverbandes der Deutschen Industrie)가 수여하는 문화상을 받았다. 1973년에는 베를린예술대학교 교수가 되었다. '일하다, 앉다'라는 단어의 문맥적 의미와 끊임없는 질문을 바탕으로 사용자의 움직임을 동반하는, 서서 앉을 수 있는 의자 슈티츠(Stitz)를 디자인했다.

18 슈티츠(Stitz)
한스 (닉) 로에리히트의 디자인 콘셉트로, 이 책에 수록된 제품은 1991년 로에리히트 디자인스튜디오의 부르크하르트 슈미츠가 디자인했다. 제조사 : 빌크한

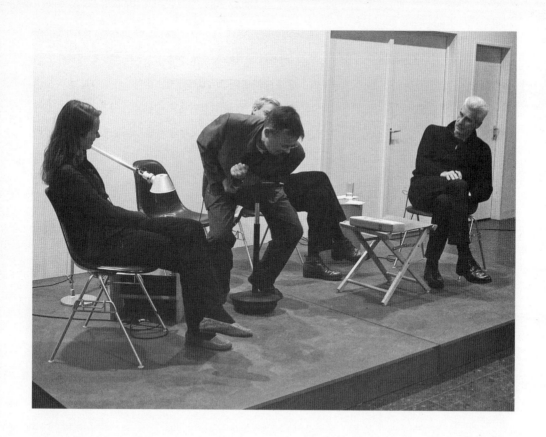

○ 《디자인은 보이지 않는다》(1980)

사람들은 물론 디자인된 사물을 볼 수 있습니다. 사물이란 조형물, 기계, 심지어 캔 오프너부터 건물까지 해당됩니다. 디자인을 하는 과정에서 확실히 정해진 필수조건을 충족시켜야 한다면, 디자이너는 논리적이고 사용할 때 결점이 없는 디자인을 합니다. 캔 오프너를 디자인할 때 캔의 특성을 이해하듯이 말이죠. … 사람들은 이 세상을 마치 사물에 의존하는 세상으로 해석하고, 이 사물들을 다음과 같이 객체로 구분합니다. 예를 들어 집, 거리, 교통신호, 상점의 커피 머신, 세척기, 주방 도구, 테이블웨어. 이러한 구분은 필연적인 결과를 가져옵니다. 이 구분은 디자인적 측면에서 보았을때, 하나의 특정 제품을 소멸시키는 결과를 초래하게 됩니다. 한 예로 1950년대에 구테 폼 상을 받고, 사용상의 문제가 없는 커피머신을 위와 같은 구분에 의해 더 나은 혹은 좀 더 외적으로 수려한 제품으로 만들려고 한다는 것이죠. … 제가 크리스토퍼 알렉산더(Christopher Alexander)가 시도한 패턴 랭귀지(Pattern Language)를 올바르게 이해했다면, 우리는 이 세상을 다른 방법으로 구분할 수 있습니다. 그는 좋은 집이나 거리, 상점을 디자인하기 위해 도시 공간을 집, 거리, 상점 등의 단일 객체로 구분하는 대신, 이러한 공간을 단일 객체와 복합적 의미로 나누어 분류했습니다. 즉, 상점이 있고, 그 앞을 지나는 버스를 기다리는 동안 나는 신문을 사고, 버스가 도착하면 교차로에 환승하기 위한 사람들이 붐비는 복합적 의미의 방식으로 말입니다. 거리는 단지 위와 같은 현상을 가시적으로 대변해주는 매개체이며, 더 나아가 이 현상은 유기적인 시스템을 내포합니다. 버스 노선, 운행 일정표, 정기 간행물 판매, 신호 체계 등등. … 이와 비슷한 관습을 찾아볼 수 있을까요? 그렇습니다. 어두운 밤에서 찾을 수 있죠. … 안 코클랭(Anne Cauquelin)은 이런 가설을 내세웠습니다. 밤은 창조되었다. 밤은 실제로 인

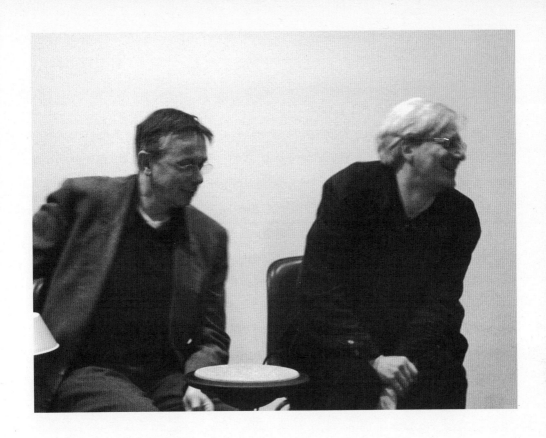

간이 만든 규칙에 의해 여러 형태로 창조되었고, 이것은 인간의 행동 양식을 대변한다. … 밤은 … 상점 또는 일을 시작하거나 마치는 시간, 대중교통의 운행 일정표나 요금표, 습관 그리고 심지어 가로등, 밤의 모든 것은 인간이 만든 형상이다. 종합병원과 마찬가지로, 밤의 리-디자인(Re-Design)은 절실히 요구된다. 술집에서 와인을 마시고 집으로 향할 때, 왜 대중 교통수단은 항상 운행을 하지 않을까? 사람들은 직접 자신의 차를 운전해야만 한다. 늦은 밤 혼자 걸어서 집에 가야 하는 여성들을 보호하기 위해 일하는 시간을 조정할 수는 없을까? 보이지 않는 디자인. 이는 오늘날 다음과 같이 해석된다. 이는 디자인의 사회적 기능들이 직접 인지되지 않는 상투적인 디자인이다. 그러나 다음과 같이 해석할 수도 있다. 보이지 않는 디자인은 사물과 인간의 관계를 내포하는 보이지 않는 통합적 체계이며, 지각하고 고려할 만한 미래적 디자인이다.

자료 출처 : 루시우스 부르크하르트, 《누가 이 계획을 세우는가? 건축, 정치 그리고 인류》(에스코 페체르, 마르틴 슈미츠 편집), 마르틴 슈미츠 출판사, 베를린(2004) p.187~188, p.190~191, p.199

이죠(웃음). 에곤 헤마이티스 : 서다(Steh)와 앉는 자리(Sitz)의 합성어로 만든, '서서 앉는 자리'라는 뜻입니다 (웃음).

명상의 사물인 의자와 스토리를 전달하는 의자

하인츠 에믹홀츠 : 다른 하나의 의자에 대해 설명하겠습니다.[19] 1974년 당시 저는 뉴욕으로 이주했고, 월드트레이드센터(World Trade Center)가 완공되어 입주하기 시작하던 시기였습니다. 저는 그곳에서 100미터 정도 떨어진 곳에 살았습니다. 월드트레이드센터에 둘러싸인 오래된 사무실 공간이었는데, 저렴한 비용에 임대할 수 있었습니다. 전 세계 모든 서구 사회와 마찬가지로, 예술가들은 저렴한 임대 공간을 찾아 헤매야만 하죠. 어느 날이었습니다. 저는 아직 그 거리를 기억하고 있는데, 톰슨(Thompson) 거리 빌리지[20]가 있는 곳이었습니다. 겨울이었는데, 그 거리에 이 의자가 놓여 있었습니다. 이 의자는 특별히 제 눈에 뜨였고, 제 소견으로는 독일 바이에른(Bayern) 지방 양식을 띠고 있었습니다. 저는 이 의자를 제가 살던 사무실로 가져갔습니다. 늦은 밤이나 주말에는 난방조차 되지 않는 곳이었죠. 그래서 한편에 침대를 따뜻하게 해줄 수 있는 온풍기를 놓아두었습니다. 저는 그 당시 쉽게 긴장을 하는 편이었죠. 그럴 때면 항상 사물을 차분히 응시했습니다. 특히 이 의자를 말이죠. 이 의자는 저에겐 명상을 이끌어내는 사물이었습니다. 정말 차분해질 수 있었습니다. 저는 이 의자 말고 다른 의자들을 가지고 있었기 때문에 이 의자에는 한 번도 앉지 않았습니다. 그러나 이 의자는 제 공간 한가운데에 놓여 있었습니다. 저는 사무실 바닥에 있던 전화선을 끌어다 그 위에 걸쳐놓기

19 슬라이드 1

20 빌리지(Village)

그리니치빌리지(Greenwich Village). 뉴욕 맨해튼에 위치한 지역으로 많은 예술가가 거주하며 카페, 바, 레스토랑, 실험적인 작품을 공연하는 극장이 밀집해 있다.

21 슬라이드 2

도 했는데, 제겐 마치 하나의 예술품처럼 보였습니다.[21] 에곤 헤마이티스 씨가 언급했듯, 저는 30년 이상 스케치를 해왔고, 특히 자전적 의미에 입각해 제가 중요하게 여기는 장면들을 스케치합니다. 저는 이 의자를 한동안 응시한 후, 눈을 감은 채 이 의자의 잔상을 만들곤 했죠. 그리고 저는 그 장면을 스케치로 남겼습니다. 그후 1975년 저는 브루클린 프레지던트 거리로 이주를 했죠. 그곳에서도 사람들은 이 의자를 볼 수 있었지만, 그 이후에는 이 의자의 흔적이 사라졌습니다. 의자가 명상의 매개물로서 의미를 상실하자, 제가 이 의자를 버린 거죠. 그러나 저는 이 의자와 보낸 모든 시간을 영상으로 기록했고, 그 영상을 영화로 제작해 1977년 도큐멘타전시회에서 상영했습니다. 그것이 바로 〈의자〉[22]이고, 이 의자에 대한 내용으로 이루어졌죠. 하지만 그 영화는 더 이상 존재하지 않습니다. 제가 이 영화를 기반으로 추가 작업을 했기 때문입니다. 그 작품이 바로 1987년에 발표한 〈사물의 초원〉[23]이고, 1988년 베를린국제영화제[24]에서 상영되었습니다. 이 영화는 그해 게이 테디 베어 어워드[25]를 수상했습니다. 아주 드문 일이었죠(웃음). 지금부터 여러분께 이 의자가 주연한 영화의 한 장면을 보여드리겠습니다.

〈의자〉의 스토리(영화 내용에서 '우리'는 서술자와 의자를 의미한다)

나는 다음과 같은 내용의 이야기를 숨겼으면 했다. 때는 1974년 8월 초. 새로 지은 월드트레이드센터는 이 건물을 둘러싸고 있었는데, 사무실 공간의 공급 과잉 현상을 초래했다. 우리는 이 건물의 빈 공간에 입주했다. 나는 모기장 안에서 밖으로 나올 수 없을 정도로 많은 허쉬 초콜릿을 먹었

22 〈의자(Stuhl)〉
하인츠 에믹홀츠의 영화(1974~1975)로, 〈도큐멘타전시회 VI〉(1977)에서 상영되었다.

23 〈사물의 초원(Die Wiese der Sachen)〉
하인츠 에믹홀츠의 영화(1974~1987)로, 1988년 베를린국제영화제(Berlinale)에서 처음 상영했다.

24 베를린국제영화제(Berlinale)
1951년부터 매년 개최하는 국제 영화제이다.

25 게이 테디 베어 어워드(Gay Teddy Bear Award)
전 세계 유일의 게이 영화상으로, 1987년 베를린국제영화제에서 처음으로 수여했다.

다. 태양이 내 얼굴을 비출 때면, 마치 누군가에게 주먹으로 얻어맞는 듯한 느낌을 받았다. 우리의 임대인은 우리를 예술가로 생각하고 있다. 그는 우리를 캔버스에 붓질하는 사람들로 여긴 것이다. 표현 예술계의 숭배받는 저능아들 정도로. 우리가 그의 더러운 주머니를 채워주는 단 하나의 이유는, 바로 이 구역이 곧 예술의 붐을 일으킬 수 있는 확실한 보증수표이기 때문이었다. 그는 집세를 올려 우리를 쫓아내려 했다. 우리는 메르세데스-벤츠(Mercedes-Benz)의 리무진을 증오했다. 그 차는 마치 장갑차처럼 보였다. 우리는 벤츠의 판매 영업인들을 유괴하기 시작했다. 그들을 가둬 가혹 행위를 감행했고, 대부분 그들의 몸값을 요구해 연명했다. 이 더러운 장소는 안전했다. 아무도 우리를 찾지 않았고, 독일 경찰들도 눈치채지 못했다.

어느 날 밤, 한 여자가 내 아이를 갖길 원했고, 그녀는 내 조립식 침대에 누워 있었다. 다음 날 아침 그녀는 아무 말도 없이 사라졌다. 그 이후 사람들에게 들은 바로는, 내 아들이 1975년 4월 30일에 태어났다고 한다. 그녀는 아들의 이름을 지을 때 돈을 요구하지도 않았고 상의조차 하지 않았다. 점점 '아들의 쥐새끼 한 마리가 어느 날 나에게 접근해 모든 걸 빼앗아 갈 거야, 아들 녀석은 거리낌 없이 모든 걸 요구하겠지'라는 생각에 빠져들었다. 하지만 실제로 난 1979년 10월 9일 죽기 전까지 아들을 한 번도 보지 못했다.

하인츠 에믹홀츠 : 제가 추가적으로 이 의자에 대해 언급하고 싶은 점은, 사물이 우리의 사고에 따라 다양한

관점으로 보일 수 있다는 것입니다. 마치 이 영화에서 사물이 하나의 스토리를 설명하는 매개체인 것처럼 말이죠. 사실 의자가 가져다준 이런 결과는 저도 인정하는 부분이지만 자연스럽게 이루어졌고, 저를 매료시켰습니다. 에곤 헤마이티스 : 사물이 우연히 영화에 포함된 것이군요. 하인츠 에믹홀츠 : 네, 사물이 영화에서 한 역할을 담당하면서 특별한 존재가 되었죠. 이 의자는 어디서 왔는지 알 수도 없이 거리에 놓여 있었고, 다시 제가 버렸기 때문에 무의미한 곳으로 사라져버렸습니다. 하지만 이 의자는 제가 소유하고 있던 시간만큼은 디자인의 역사나 '형태는 기능을 따른다(Form follows function)'[26]라는 명제의 의미와는 상관없이 저를 사로잡았습니다. 저는 사물과 돈독한 관계를 맺었던 것이죠. 이것은 우연이 아니라고 생각합니다. 에곤 헤마이티스 : 이러한 사물과의 관계를 성립시키고 또한 와해시키는 원인이 무엇일까요? 하인츠 에믹홀츠 : 사람을 끄는 사물의 힘, 매력과 관련이 있겠죠. 사물이 저에게 특별하게 여겨지는 것입니다. 마르틴 슈미츠 씨의 견해와는 또 다른 관점입니다. 저 역시 앞에서 언급된 접이식 의자를 알고 있습니다. 의자 위에 새겨진 글자 때문에 희귀품이 되었죠. 개인적인 사물로 그 기능이 전환되었고, 상징물이자 예술품이 되었습니다. 대량생산품인 의자가 예술품으로 바뀌어버린 것입니다. … 이는 마치 뒤샹[27]과 같은 경향을 보입니다. 마르틴 슈미츠 : 레디메이드.[28] 하인츠 에믹홀츠 : 그렇죠, 레디메이드. 그러나 저는 예술품이 된 이 접는 의자를 그리 소장하고 싶지는 않습니다(웃음). 과연 이 의자에서 현저히 눈에 띄는 점은 무엇일까요? 접힌다는 것? 심미성 또는 상징성? '우리 부모님은 이런 종류의 의자를 좋아하지 않으셔서, 나는 이런 종류의 의자를 원해'라는 식의 심리적인 관점?

26 형태는 기능을 따른다(Form follows function)
처음으로 뉴욕에 철골 구조의 30층짜리 마천루를 세운 미국의 건축가 루이스 설리번(Louis Sullivan)이 언급한 유명한 명제이다(1896). 기능주의 미학을 대변하는 이 문장은 디자인과 건축 영역에서 하나의 통용어로 자리 잡았다.

27 마르셀 뒤샹(Marcel Duchamp, 1887~1968)
프랑스의 화가이자 오브제(Objet) 아티스트, 콘셉트아트(Conceptart)의 공동 설립자이다. 그는 '레디메이드' 시리즈를 통해 유명세를 얻었는데, 이는 예술계에 거센 반향을 불러일으켰다. 레디메이드 시리즈 중 가장 유명한 '샘(Fountain)'(1917)은 남성용 소변기에 가명 'R.Mutt'를 새겨 넣은 작품으로 예술 작품을 새롭게 해석한 것이다. 사진 : 마르셀 뒤샹, 병 건조대(Porte bouteilles)(1914), 레디메이드

28 레디메이드(Readymade)
마르셀 뒤샹의 작품 시리즈 이름으로, 기성품을 본래 그 물건의 목적과 상관없는 장소에 옮겨놓아 '미'에 대한 새로운 해석을 시도했다. 뒤샹은 일상 속에서 사용하는 물건을 활용해 작품을 만들었고, 그가 선택한 중고 물건은 약간의 추가적인 예술 요소를 통해 새롭게 탄생되거나 재해석되었다.

대표성(Repräsentation)과 사용성

안네테 가이거 : 우리는 지금 디자인 제작 의도와 관련된 모순점을 발견했습니다. 사람들은 개인적인 관점에 따라 의자를 판단합니다. 디자이너가 디자인에 대한 사람들의 개인적 관점을 만든다거나 예측할 수는 없겠죠. 제 스스로 자문해보건대, 이 문제에 대해 루시우스 부르크하르트 교수는 어떤 답변을 할 수 있었을까요?

마르틴 슈미츠 : 루시우스 부르크하르트는 1979년 마이클 톰슨이 쓴 《폐물 이론》[29]을 읽은 후 저와 이에 대해 토의했습니다. 그 당시 사람들은 '사물이 생명력을 잃으면 단순히 가치 없는 물건이 되어버릴 것이다'라고 생각했습니다. 그러나 루시우스 부르크하르트 교수는 다른 견해를 가지고 있었죠. 그는 "생명력을 잃은 사물은 다시 등장할 것이고, 새로운 사회적인 관점에 의해 가치 있게 평가될 것이며, 더욱이 골동품으로서 가치를 가질 것이다(혹은 완전히 사라질 것이다)"라고 언급했습니다. 현대의 골동품 상점과 같은, 과거에 존재했던 상점들이 이를 보여주는 증거입니다. 오늘날 우리는 자연스레 복고풍이라는 표현을 쓰며, 이는 디자이너들에게 새로운 시장이 되었죠. 안네테 가이거 : 그런데 골동품 상점이 나타날 것으로 전망한 것은 그리 오래전 일이 아닙니다. 수전 손태그[30]가 쓴 〈캠프에 대한 단상〉[31]이 생각나는군요. 1960년대 혹은 그 얼마 후, 뉴욕에서 사람들은 처음으로 골동품 상점의 등장을 전망했던 것 같습니다. 저는 개인적으로 디자이너들 스스로가 오늘날까지도 작품에 자신의 제작 의도를 담아 작업을 완수한다고 생각합니다. 드로흐[32] 디자이너들이 '캠프' 또는 레디메이드처럼 관점을 내포하는 디자인을 시도를 하는 것을 봐도 알 수 있죠. 에곤 헤마이티스 : '캠프'에 대해 좀 더 언급하자면, 캠프에서 볼 수 있는 비평이나 과도한 묘사는 작가의 의도적인 문체였습니다. 하인

29 폐물 이론(Rubbish Theory)
마이클 톰슨(Michael Thompson), 《폐물 이론 : 창조와 파괴의 가치(Rubbish Theory : The Creation and Destruction of Value)》, 옥스퍼드(Oxford)(1979)

30 수전 손태그(Susan Sontag, 1933~2004)
미국의 작가, 수필가, 저널리스트이며 영화 제작자이다. 1964년에 발표한 논문 〈캠프에 관한 단상(Notes on Camp)〉으로 유명해졌다.

31 캠프(Camp)
도덕적인 측면의 미와 비극적인 측면의 풍자를 골자로 수전 손태그가 언급한 개념이다. 그녀는 캠프라는 개념을 통해 내용과 형식(스타일)을 구분하는 전통적인 관념을 비판하며 비평보다 심미적인 체험을 더 중요하게 본다. '과장되게 꾸미는 태도'로도 해석되는 '캠프'의 소재들은 관습과 단순한 유머를 넘어선 극적인 요소를 내포하고 있다.

츠 에믹홀츠 : 주제를 조금 바꾸어서, 사물에 내재한 형태의 대표성과 사물의 사용성에 대한 제 생각을 말씀 드리겠습니다. 디자이너들은 효과적으로 자신을 대변하는 디자인 철학을 구축하기 위해 좀 더 많은 노력해야 합니다. 저는 20년 전부터 철학적인 의미를 내포한 라이프스타일에 대한 테마에 많은 관심을 가지고 있습니다. 사람들은 살아가면서 사물을 마련하고, 이 사물은 자신의 디자인 철학을 대변합니다. 제가 한 사물을 소유하는 동안, 저는 이 디자인 철학을 대변하는 대변인이 되는 것이죠. 그러나 이 철학들은 대부분 진부한 의미를 가지고 있습니다. 물론 이런 현상은 디자인적 관점에 입각해, 어떻게 사물이 보이지 않는 철학적 의미와 연결될 수 있는지 보여주는 멋진 인터페이스라고 생각합니다. 저는 개인적인 영화 작업을 할 때 라이프스타일의 일상적 관점 혹은 상투적인 어조를 배제합니다. 이런 생각에 대해 디자이너들은 어떤 의견을 가질지 궁금하군요. 물론 디자이너들은 그들의 디자인 제품을 디자인 철학과 함께 사람들에게 알려야 합니다. 그러나 저는 이러한 과정에서 디자이너가 철학적 의미만을 내세우는 공상가가 아닌가, 라는 의혹을 지울 수가 없습니다. … 그래서 우리는 비싼 디자이너 제품보다 비교적 저렴한 제품을 선호하는 게 아닌가 생각합니다. …

(웃음) 에곤 헤마이티스 : 다시 루시우스 부르크하르트 교수에 대해 토론을 해보겠습니다. 제 생각에 1980년 린츠에서 열린 디자인 포럼[33]은 흥미로운 점이 많았죠. 스튜디오 알키미아[34], 멤피스[35] 등의 작품을 통해 확신컨대, 이 전시회는 디자인의 단편적인 의미에만 초점을 두지는 않았습니다. 또 크리스토퍼 알렉산더[36]의 건축물도 전시되었죠. 그는 《패턴 랭귀지》[37]의 저자이기도 합니다. 뿐만 아니라 잘 알려지지 않은 건축가의 건축물도 있었죠. 그러나 당시 디자인의 움직임을 주도하던 멘디니[38]와 페스체[39], 그 이외 몇몇 디자이너는 참여하지

32 드로흐(Droog)

드로흐 디자인. 네덜란드의 디자인 회사이며 디자인 제품 판매 회사이다. 1993년 레니 라마커스(Renny Ramakers)와 헤이스 바커(Gijs Bakker)가 설립했다. 사물의 관습적인 면을 주시하며, 유희적이고 기본 개념에 입각한 디자인으로 각광받고 있다. 대표적인 디자이너로는 마르셀 반더스(Marcel Wanders), 헬라 용에리위스(Hella Jongerius), 아르나우트 비세르(Arnout Visser), 리하르트 후텐(Richard Hutten)이 있다. 사진 : 드로흐 디자인, 샹들리에 85 램프(Chandelier 85 lamps), 디자인 : 로디 그라우만스(Rody Graumans)(1993)

33 린츠 디자인 포럼(Forum Design in Linz)

1980년 6월 27일, 10월 5일, 오스트리아 린츠에서 개최된 디자인 포럼이다. 1981년 이 전시회를 기념하는 도서 《디자인은 보이지 않는다》가 출간되었다. 이 책의 제목은 루시우스 부르크하르트의 논문 제목에서 따온 것이다.

34 스튜디오 알키미아(Studio Alchimia)

1976년 산드로 그에리에로(Sandro Guerriero)가 밀라노에 설립한, 실험성 강한 스튜디오이자 전시 공간이다. 이 스튜디오는 디자인의 기능적인 측면과 관련한 근본적인 문제를 제기하면서 포스트모더니즘의 선구자로 명성을 떨쳤다. 디자인 영역의 리-디자인뿐만 아니라 디자인의 장식적 측면을 강조했다. 이 단체에 속한 주요 디자이너로는 안드레아 브란치(Andrea Branzi), 미켈레 데 루키(Michele De Lucchi), 에토레 소트사스(Ettore Sottsass), 알레산드로 멘디니(Alessandro Mendini) 등이 있다. 사진 : 트레 안테(Tre ante)(1981), 스튜디오 알키미아, 디자인 : 에토레 소트사스

않았습니다. 당시 사람들은 좋은 형태를 근간으로 하는 기능주의[40]에 사로잡혀 있었고, 이때 증명하기 어렵지만 불가결한 가정, 바로 루시우스 부르크하르트의 '디자인은 보이지 않는다'라는 명제가 등장했습니다. 이는 그의 논문 제목이기도 하죠. 마르틴 슈미츠 : 그의 논문은 매우 중요한 의미가 있습니다. 1980년대 대부분의 건축 경향은 형태를 지향하는 측면이 컸지만, 그 시기에도 부를 기반으로 한 신세대의 반 기능주의적 경향이 퍼지고 있었습니다. 1987년 도큐멘타전시회 디자인 작품 중 브란돌리니의 독일식 거실에서 이런 면이 엿보였죠. 에곤 헤마이티스 : 루시우스 부르크하르트 교수의 이론이 디자이너들보다 건축가들에게 많은 비판을 받은 이유는, 루시우스 부르크하르트 교수의 주장이 진보적인 디자인 옹호자들이 바라던 새로운 예술 신조를 보여주었기 때문이라고 생각합니다. 논제 속에 담긴 그의 생각은 진보적인 디자이너들에게 적절하고 핵심적으로 서술되었죠. 안네테 가이거 : 새로운 논제에 대한 개인적 수용 방식에 대해 질문을 드립니다. 영화 감독이나 디자이너는 어떻게 이러한 논제에 동의할 수 있나요? 또 예술가나 디자이너로서 새로운 논제를 설명하거나, 동의를 얻거나, 타인의 설득을 이끌어내는 것 등이 어떤 방식으로 이루어지길 기대하십니까? 그리고 어떻게 개인적인 견해를 전달합니까?

현실의 법칙화와 묘사

하인츠 에믹홀츠 : 사람들은 자신의 주장을 내세우며 '세상은 이렇다' 혹은 '세상은 이랬었다'라고 피력합니다. 그리고 스스로 만족해하죠. 저 역시 영화를 설명할 때 결정적인 몇몇의 프레임을 집어낼 수 있습니다. 영

35 멤피스(Memphis, 1981~1988)
에토레 소트사스가 설립한 이탈리아의 디자인 단체이다. 주요 디자이너로는 미켈레 데 루키, 안드레아 브란치, 알도 치빅(Aldo Cibic), 나탈리 두 파스퀴에(Natalie du Pasquier), 한스 홀라인(Hans Hollein), 마테오 툰(Matteo Thun) 등이다. 형형색색 또는 큰 의미 없는 사물들이 새로운 형태 콘셉트를 통해 재창조되었다. 디자인의 상징적 의미가 중요하게 여겨졌고, 독특한 재료(인쇄된 플라스틱 판재, 도금된 철판, 네온, 색 전구)를 활용해 깊은 인상을 남겼다. 사진 : 칼톤(Carlton)(1981), 멤피스, 디자인 : 에토레 소트사스

36 크리스토퍼 알렉산더(Christopher Alexander, 1936~)
건축가이자 건축 이론가로 1963년부터 1988년까지 UC버클리대학교(University of California, Berkeley) 건축과 교수를 역임했다. 1967년에는 환경구조센터(CES, Center for Environmental Structure)를 설립했다. 1980년 그의 건축 작품 린츠 카페(Linz Café)가 디자인 포럼에 전시되었다.

37 패턴 랭귀지(Pattern Language)
크리스토퍼 알렉산더, 사라 이시카와(Sara Ishikawa), 머레이 실버슈타인(Murray Silverstein), 막스 야콥슨(Max Jacobson), 잉그리드 F. 킹(Ingrid F. King), 슐로모 앤젤(Shlomo Angel), 《패턴 랭귀지. 소도시, 건물, 건축(A Pattern Language. Towns, Buildings, Construction)》, 뉴욕(1977). 패턴 랭귀지는 건축 이론의 개념으로 세상의 의미를 근원적인 구성 요소와 형상적인 구성 요소로 분할해 세분화한 이론이다.

화의 장면 하나를 선정해서 이렇게 말하지요. "이런 방식으로 제 영상 중 최고의 장면을 얻습니다." 이는 2차원적 영상으로, 이 장면에 관해 저는 전문가인 셈이죠. 이후 이 장면은 자연스레 개념화되고 뇌리에 남게 됩니다. 사실 저는 사람들이 어떻게 특별한 특징을 포함하거나 유행에 걸맞은 사물을 만들어내는지, 어떻게 그 사물을 보편화하는지 잘 알지 못합니다. 사람들은 설명, 즉 서술적 표현을 통해 사물을 보편화할 수 있겠죠. 이렇게 되면 관련 단체들이 추가적인 발언을 합니다. 예를 들어 "여러분, 2004년에는 이런 의자를 구입해야 합니다. 그렇지 않으면 여러분은 유행에 뒤처집니다." 이런 일련의 과정이 저에게는 생소하지만, 이런 설명 속에는 당연히 법칙화되는 것이 있습니다. 디자인 영역에서도 마찬가지일 테지요. 그리고 이 법칙들은 규칙적으로 확장되기도 하고, 무효화되기도 하겠죠. 각각의 법칙은 사람들이 수정하고 새로 만들면서 그 명맥을 유지하는 것입니다. 이런 법칙화는 디자인 영역에서도 동일하게 이루어집니다. 따라서 만약 디자인 역사 중 특정한 양식만을 눈여겨본다면, 우리는 언젠가는 완벽한 의자가 나와야 한다고 생각할 수도 있을 것 같습니다. 그런데 왜 항상 계속해서 새로운 디자인이 나오는 것일까요? 아무도 설명할 수 없을 겁니다. 항상 추가적인 해석이 필요한 새로운 조건이 존재하기 때문입니다. 이것은 제가 디자이너들에게 하고 싶은 질문입니다. 계속적으로 디자인을 추진하게 하는 기본 원리가 무엇입니까? 에곤 헤마이티스 : 두 분께서는 선택한 의자 속에 그 대답을 가지고 오셨습니다(웃음). 사람들은 사물에 대해 서로 다르게 인지하고, 상이한 감정과 가치를 갖기 때문이죠. 그리고 이런 지속적인 작업에 관심을 갖는 경제 관련 기관도 존재하는 것으로 알고 있습니다. 이제 당신의 실험적 영화와 다큐멘터리 영화인 〈사막의 고프〉[41], 〈마일아르트의 다리〉[42], 〈설리번의 은행〉[43]으로 대

38 알레산드로 멘디니(Alessandro Mendini, 1931~)
이탈리아의 디자이너, 건축가, 저널리스트이다. 기능주의 디자인 비평가였던 그는 〈카사벨라(Casabella)〉, 〈모도(Modo)〉, 〈도무스(Domus)〉 잡지의 출판인으로도 활동했다. 그의 디자인에서 장식과 무늬는 큰 비중을 차지한다. 일상용품에 유희적인 효과를 강조하기 위해 색과 장식품을 덧붙이는 리-디자인과 바날(Banal) 디자인 콘셉트를 제시했다. 사진 : 정거장 돌문(1994), 하노버 시 버스 정거장 프로젝트

39 가에타노 페스체(Gaetano Pesce, 1939~)
이탈리아의 예술가, 디자이너, 건축가이다. 1980년 이후 뉴욕에 거주하고 있다. 이탈리아 급진주의 디자인의 창시자이며, 1960년대 후반 작품 '업(Up)'으로 명성을 얻었다. 상호 교감과 커뮤니케이션은 작품에서 중점적으로 생각하는 주제이다. 그의 디자인은 B&B 이탈리아(B&B Italia)·크놀(Knoll)·카시나(Cassina), 비트라 사를 통해 생산되었다. 사진 : 펠트리(Feltri)(1987), 디자인 : 가에타노 페스체, 카시나 컬렉션

40 기능주의
건축과 디자인 분야에 관계된 표현 원칙으로, 건축물이나 사물의 외관 형태는 그 기능에 의해 결정된다는 원칙이다. 기능주의는 20세기 초, 1920년대와 1930년대에 걸쳐 이미 신건축주의, 바우하우스 양식, 신즉물주의와 같은 표현 원칙으로 주목받았다. 근대주의 건축물과 디자인에 관련된 기능주의의 총괄적 개념은 제2차 세계대전 이후 독일에 자리 잡았다. 1960년대 말 이후로는 기능주의에 대한 비판이 증가되고 있다.

화의 주제를 조금 바꾸겠습니다. 이 영화들에는 표현상의 규칙이 존재하는 것 같습니다. 한 공식 석상에서 이런 표현을 하셨죠. "나는 카메라의 회전(파노라마 효과를 내기 위한)을 증오한다." 〈사막의 고프〉 속에는 단지 일곱 번 카메라 회전을 했고, 그에 반해 몇 개의 정지 화면이 있었지요? 하인츠 에믹홀츠 : 1380개였습니다(웃음). 에곤 헤마이티스 : 너무 정확히 말씀해주시니, 개수를 말할 때 제가 혹시 실수할까봐 겁이 나는군요. 이 영화에는 규칙이 있는 콘셉트가 존재하는 것 같습니다. … 하인츠 에믹홀츠 : … 규칙이라고 하기보다 제 생각이라고 말씀드리고 싶군요. 저는 현실 세계의 움직임에 관심이 많습니다. 저는 특정한 사물이나 창조된 형태, 예술품에 관심을 가지고 있죠. 디자인이나 디자인 사물에 대한 영화 시리즈 〈사진 그리고 저 세상에서(Photographie und jenseits)〉를 말할 수 있겠군요. 제가 가장 중요하게 여기는 점은, 바로 이 사물을 가능한 한 가장 좋게 영상으로 담아내는 것입니다. 하지만 이것은 규칙에 의해 이루어지는 것은 아닙니다. 제게 친숙한 하나의 건축물은, 볼 때마다 새롭게 느껴질 정도로 색다른 모습을 보여줍니다. 엄밀히 말해 제가 묘사하는 것은 조망입니다. 다시 말해 이러한 사물에 대한 특정한 시선, 즉 조망이죠. 저는 3차원의 객체를 만들거나 디자인하지 못하기 때문에, 공간을 이해하거나 파악하는 데 주력합니다. 그다음 과정은 선호도에 관련된 것이라고 생각합니다. 우리는 선호도에 따라 아름답다 혹은 좋다, 아니면 아름답지 않다 그리고 좋지 않다, 라고 느끼죠. 확신컨대 우리 모두는 같은 공간을 서로 다르게 느낍니다. 그래서 이러한 느낌을 전달하거나 서로 다른 사람과 커뮤니케이션하는 것은 매우 어려운 일입니다. 저는 영화를 제작할 때 3차원 세계에 현존하는 상황에 대한 시각적인 장면을 만들고, 영화는 이를 전달하는 것이라고 생각합니다. 저는 건축물에 대해

41 〈사막의 고프(Goff in der Wüste)〉(2003)
하인츠 에믹홀츠의 영화로 2003년 베를린국제영화제에서 처음 상영되었다. 이 영화는 미국 건축가 부르스 고프(Bruce Goff, 1904~1982)의 62개 건축물을 다루고 있다. 그는 미국 대안 건축(Alternative Architecture)의 창시자이며, 국제주의 양식(International Style)에 대해 비판적 자세를 견지했다.

42 〈마일아르트의 다리(Maillarts Brücken)〉(2000)
하인츠 에믹홀츠의 영화로, 철근 콘크리트로 만든 14개의 건물 지붕 구조와 다리를 주제로 삼은 작품이다. 이 건물과 다리는 스위스의 건축 엔지니어 로베르트 마일아르트(Robert Maillart, 1827~1940)가 1910년부터 1935년까지 설계해 완성한 것이다.

43 〈설리번의 은행(Sullivans Banken)〉(2000)
하인츠 에믹홀츠의 영화이다. 이 영화는 미국 건축가 루이스 H. 설리번(Louis H. Sullivan, 1856~1924)의 건축물을 표현한 작품이다.

설명하거나 이론을 내세울 필요 없이, 단지 100분 정도의 35mm 영화를 제작하는 것이죠. 영화도 역시 하나의 사물처럼 존재하기 때문에, 역사 속에서 다시 좋지 않게 평가될 수 있습니다. 그렇게 되면 영화의 시각적인 구성 요소는 표현 양식에 관련된 특정 사항을 말하거나 생각하기 위한 논증이 되는 것이죠. 에곤 헤마이티스 : 영화의 화면 구성을 위해 몽타주(Montage) 기법을 활용하기도 합니다. 하인츠 에믹홀츠 : 네, 맞습니다. 이를 규칙이라고 말할 수 있겠군요. "제가 여러분께 보여드릴 것이 있습니다." 〈필름(Film)〉[44]이라는 영화로, 베를린국제영화제에서 처음 선보인 작품입니다. 이 영화는 카메라 회전 효과만으로 구성되었는데, 두 대의 장비로 900번의 카메라 회전 효과를 만들어냈습니다. 사람들은 물론 이렇게 말할 수 있겠죠. "어이없군요. 당신은 영화 제작에 회전 효과를 사용하지 않는다고 했는데, 이번 영화에는 회전 효과만 사용했으니 말입니다!" 그러나 저는 이에 관련한 제 입장을 아래와 같이 말합니다. "내가 표현하려는 주제는 이 특별한 방법으로만 표현되어야 한다"라고 말입니다. 아주 재미있는 일이죠.

디자인의 정치적 측면

마르틴 슈미츠 : 예컨대, 저는 23시에 ICE(독일 고속열차, Inter City Express)에 탑승할 수 없다는 점이 화가 납니다. 왜 밤새 운행하지 않는 것일까요? 저를 더 화나게 하는 것은, 사람들이 자정부터는 택시를 타야 한다는 것입니다. 저는 운전면허가 없습니다. 스스로 자문하건대 "왜일까요?" 어두운 밤 역시 "사람에 의한 창조물입니다." 하인츠 에믹홀츠 : 아마도 대중 교통수단의 가동률에 비해 수익이 적기 때문이 아닐까요(웃음)?

44 〈필름(Film)〉(2005)
'단눈치오(D'Annunzio)의 동굴'이라는 부제가 달린 하인츠 에믹홀츠의 영화이다. 이 영화는 가브리엘 단눈치오(Gabriele d'Annunzio, 1863~1938)가 이탈리아 가르다(Garda) 호수에 있는 그의 빌라에서 빌라 인테리어를 주제로 찍은 것이다.

제가 지금 막 암시하려던 것은, 우리는 어쩌면 디자이너의 영향이 미칠 수 없는 정치적 영역에 대해 토의하는 것 같습니다. 정치는 권력에 의해 움직이고, 권력은 디자이너가 원하는 것과는 다르게 그 영역을 만들기 때문입니다. 루시우스 부르크하르트 교수가 피력한 것은 정치적 영역에 기반을 둔 것이기에, 사람들이 그의 견해를 달갑게 받아들이지 않았죠. 그 당시 정치가들은 이런 식으로 말했습니다. "당신들 할 일이나 잘하시죠. 완벽한 의자를 만들든지 뭘 만들든지. 그러나 정치에는 신경을 끊어주십시오." 정치적 관심을 가지고 있는 사람들에게 이러한 사회 공동체적인 실체가 어떻게 보일까요? 정부는 변하지 않는 정치적 과정 혹은 사회 구성원의 의식을 조정하는 기구…. 에곤 헤마이티스 : 일반적으로 디자이너들은 넓은 영역에서 자유롭게 일하며, 국가적인 기관이나 연방의 관청과는 때때로 협력하는 형태로 일하지 않습니까? 모든 나라에 해당하는 것은 아니지만, 덴마크나 네덜란드[45]에서는 디자이너가 존재한 이후 국가기관에서 디자이너를 고용했습니다. 단순히 멋진 우표나 지폐를 디자인하기 위해서가 아니라 부르크하르트 교수의 견해처럼 시민을 위한 디자인에 초점을 맞춘 것이죠. 독일은 약간 다른 면모를 보입니다. 디자인의 포괄적인 의미를 생각하기보다는 국가적인 것을 우선하는 편이죠. 디자인과 정치를 민주주의의 의미 아래 큰 노력 없이 쉽게 연결 짓는 것이 바람직한 정책이라고 한다면 끔찍한 일이 아닐 수 없습니다. 하인츠 에믹흘츠 : 제 생각에는 이를 디자인계의 노력에 따른 결과나, 디자인계가 소외된 결과라고 말하기는 어려운 듯 보입니다. 예를 들어 아라비안 건축양식으로 만든 집들이 있습니다. 마치 오래된 레코드판 같은 집으로, 완벽한 냉·온방 시설을 갖추고 있지요. 제가 모로코 탕헤르(Tangier)에 있을 때 새로 지은 집을 많이 보았지만, 습기 때문에 거의 썩은 상태였습니다. 그들은 더

45 네덜란드

국가에 소속되어 일하는 네덜란드 디자이너들이 실제로 진행한 프로젝트의 예이다. 1966년부터 1985년까지 오티에 옥세나르(Ootje Oxenaar)는 네덜란드 은행의 지폐를 디자인했으며, 1976~1994년에 네덜란드 우체국의 표지판과 모든 제품디자인을 총감독했다. 동전은 1991년 디자이너 브루노 니나버르 판 에이번(Bruno Ninaber van Eyben)이 디자인했다. 사진 : 네덜란드 굴덴(Gulden, 유로화 이전 네덜란드의 화폐 단위), 디자인 : 브루노 니나버르 판 에이번

이상 전통 양식으로 집을 지을 줄 모르기 때문입니다. 그리고 사람들은 벽에 생긴 습기 때문에 통풍을 앓고 있더군요. 그들은 더 이상 아라비안 건축양식에 따르지 않고, 마치 쓰레기와 같은 서양 재료로 집을 훼손하고 있었습니다. 이와 같은 사실은 우리의 디자인·예술대학이나 교수들에게 현재는 잃어버린, 처음에 가졌던 마음가짐이나 학문의 의미를 다시금 돌이켜 볼 수 있게 합니다. 우리는 그들에게 어떻게 하면 좋은 집을 지을 수 있는지 가르쳐주어야 하지 않을까요? 한 예로 어떤 아프리카 사람은 3년마다 나뭇가지에 진흙을 묻혀 집의 훼손된 부분을 단 세 시간 만에 수리할 수 있습니다. 제 생각에 이것은 적절한 논증의 예가 아닌 것 같군요(웃음). 안네테 가이거 : 지금부터 방청객들의 질문이나 의견을 받겠습니다.

감성적이고 심리적인 측면의 사물의 세계와 사물의 질

방청객 : 제 머릿속에 다음과 같은 질문이 계속 맴돌고 있습니다. 어떻게 특정한 사물이 하나의 이야기와 연계되고, 사물의 소유자에게는 어떤 의미를 가져다주지만, 다른 이들에게는 그 의미가 전달되지 않는지. 마치 비결처럼 생각되기도 합니다만, 어떻게 이런 것이 가능할까요? 저는 한 사물이 이야기를 내포하고 그 의미가 전달되는 과정에는 여러 방법이 있을 것 같은 느낌이 듭니다. 알고자 한다면 쉽게 알 수 있는 것이 아닐까 생각합니다. 여기에 있는 의자를 예를 들어보겠습니다. 하인츠 에믹홀츠 교수님이 말씀하셨듯이, 이 의자 역시 바이에른 지방의 특성을 보입니다. 이 의자는 바로 옆에 놓인 매우 간략한 형태, 비합리적으로 고안된 등받이와 앉는 면이 있는 의자와는 큰 대조를 보이죠. 이 바이에른 양식의 의자가 풍기는 분위기는 저로 하여금 무엇

인가를 기억하게 합니다. 하인츠 에믹홀츠 : 왜 우리는 여러분께 이런 설명을 하는 걸까요? 방청객 : 사람들이 설명하는 이의 생각을 실감 나게 체험할 수 있기 때문이죠. 예를 들어 여기에 아이팟[46]과 맥컴퓨터[47]가 있습니다. 만약 교수님께서 실제로 이 기계들에 대한 좋은 인상을 심어주려 한다면, 그것은 아주 빠르고 쉬운 일일 겁니다. 저는 그렇게 할 수 없습니다. 그러나 아마도 교수님은 대중이 흡족해할 만한 사물의 특징을 만들어낼 수 있을 것입니다. 마치 이 의자가 교수님의 흥미를 이끌어냈다는 이야기처럼 말이죠. 실제로 이렇게 하실 수 있는 비결이 있습니까? 아니면 이렇게 만들 수 있는 여러 방법이 존재하기에, 제게 비결처럼 보이는 걸까요? 하인츠 에믹홀츠 : 우선 질문을 정리해야겠군요. 아이팟 디자인은 활발히 진행 중이며 개인의 결정이나 브랜드 파워에 관계된 테마입니다. 물론 외관 역시 출중하지요. 많은 사람들이 아이팟에 열광하고 있습니다. 제게는 그다지 중요하지 않은 제품입니다만, 멋진 기능이 많은 것 같더군요(웃음). 에곤 헤마이티스 : 저 역시 아이팟 제품 사용자들이 이런 동일한 의견을 가지고 있을 줄은 상상하지 못했습니다. 하인츠 에믹홀츠 : 제가 설명한 의자는 대량생산된 제품이 아니라 단일 제품입니다. 제가 여러분께 질문을 드리겠습니다. "기억은 어떻게 연결되어 전개될까요?" 사물은 연기자들의 웅변술, 구술법 또는 암기법에 관계되어 항상 중요한 역할을 합니다. 연기자가 긴 대사를 암기하는 기술은 사람이 마치 집 안 복도를 머릿속에 그려보는 것과 비교해 설명할 수 있습니다. 저 역시 이러한 방식을 사용합니다. 제가 집을 머릿속에 떠올려보면, 방과 사물이 연상되고, 이것들은 시스템처럼 순식간에 제 머릿속에 자리 잡습니다. 제가 복도에 들어서면, 우산꽂이가 자연스레 그려지는 식으로 문장이 하나 떠오르게 되는 것이죠. 우산꽂이 이후에 거실의 문손잡이를 떠올리듯이,

46 아이팟(iPod)
애플사의 MP3 플레이어.

47 맥컴퓨터
애플 사의 마이크로컴퓨터 매킨토시(Macintosh, Mac)를 뜻한다. 많은 그래픽 요소를 사용자 화면에 가미했다.

다음 문장이 떠오르게 되는 것입니다. 우리의 두뇌가 무엇인가를 기억해내기 위해서는 이러한 사물의 세계가 필요합니다. 물론 이것은 개념적인 설명입니다. 흥미로운 예로 컴퓨터의 바탕화면은 사무실에서 이용하는 사물을 모방해 큰 성공을 이루었죠. 바탕화면에 폴더가 생성되고, 작은 아이콘은 실질적인 사물을 나타냄으로써 사람들은 큰 문제 없이 그것을 활용합니다. 이러한 사물의 세계는 단순히 보이는 물건이 아닌, 복합적인 측면을 포함하면서 우리에게 영향을 미칩니다. 우리는 사물의 한 측면을 통해 다른 이와 공감대를 형성할 수도 있고, 또는 차이점을 찾을 수도 있습니다. 또 다른 측면을 통해 흥분하거나 쇼크를 받기도 하고 다른 이와 다투기도 할 수 있는 것이죠. 제가 매우 보편적으로 말씀드렸지만, 이런 주제에 대해 숙고해볼 필요성이 있다고 생각합니다. 방청객 : 저는 건축과 건축 콘셉트에 대해 질문하겠습니다. 우리는 지금까지도 통상적으로 건축이나 건축 콘셉트에 대해 실용적인 측면만을 이야기하곤 합니다. 물론 우리는 디자인 또는 건축 분야에서 기능성을 갖춘 사물을 만듭니다. 최신 기술력을 적용한 제품을 개발하기 위해 노력하지요. 이런 시점에서 저는 스스로에게 묻습니다. "왜 지속적으로 새로운 디자인의 제품을 내놓아야 하는 것일까?"라고 말입니다. 디자인은 언젠가 완벽해져야 합니다. 이러한 관점에서 볼 때, 특히 디자인에서 간과된 점은 바로 콘셉트, 즉 콘셉트가 되는 창조적인 아이디어라고 생각합니다. 구체적으로 말해, 저는 이런 창조적 콘셉트를 구상하지 않으면 디자인을 할 수 없습니다. 그리고 창조적 콘셉트는 디자인에 항상 반영되어야 합니다. 저에게는 무엇인가를 디자인할 때 예측할 수 없는 표현이라고 말할 수 있는 독창성이 필요하고, 항상 그것을 적용해야 하죠. 하인츠 에믹홀츠 : 흥미로운 발언이군요. 다시 요약하자면, 당신은 디자인하려는 객체를 계획할 때 이미 창조적인 콘

셉트를 염두에 두고, 이 콘셉트를 디자인의 핵심적인 요소에 반영해야 한다는 것이군요. 그렇다면 디자인의 기능성이나 질에 대한 관점에 대해선 큰 의미를 부여하는 편이 아니군요. 에곤 헤마이티스 : 아마도 디자인의 개념이 특정 단계를 건너뛰고 정립되었기 때문인 것 같습니다. 하인츠 에믹홀츠 : 완벽한 사물은 존재하지 않는다고 생각합니다. 개인적으로도 완벽한 사물에 대해 의문을 가지고 있습니다. 에곤 헤마이티스 : 완벽하다는 개념, 우리는 어떤 변화도 존재하지 않는 정지된 현실의 최후 단계에서만 완벽성을 생각할 수 있습니다. 이것은 완전히 부동적인 관점에 해당하죠. 그러나 모든 요소가 얽혀 있는 3차원의 현실 세계에서 완벽함의 의미는 항상 바뀝니다. 가령 디자인한 사물이 하나의 의자이거나 300개의 의자이거나 말이죠. 저는 제 계획에 따라 완벽함의 전제를 바꾸는 것이죠. 그러나 디자인이 변모하고, 디자인이 향상될 수 있도록 노력하고 향상되어야 한다는 점은 상황에 따라 바뀌는 것이 아닙니다. 하인츠 에믹홀츠 : 이러한 사항을 보다 명백히 하기 위해 디자인계의 임무는 점점 증가하는 것일 테죠. 여러분, 2004년에 일어난 독일 국민의 소비 거부를 기억하시나요? 아무도 무엇인가를 사려고 하지 않았습니다. 그들의 생각은 이러했죠. '우리는 이미 모든 걸 소유하고 있고, 이것들은 완벽하다.'(웃음) 에곤 헤마이티스 : 그 시점에 모든 사람들은 아주 단편적인 사고를 했군요. … 안네테 가이거 : 우리는 여기에 실제로 존재하는 두 개의 의자를 가져다 놓고, 이것들을 조금 등한시하고 있었던 것 같습니다. 우리는 조금 전 건축물이나 혹은 사물에 내재된 의미에 대해서 토론을 했죠. 디자이너들의 입장에서 보면 의자는 오래전부터 많은 의미를 지닌 사물입니다. 1968년부터 사람들은 소위 척추가 고정되는 것에 저항하기 시작했습니다. 그 당시 사람들은 생각했죠. 똑바로 앉는 것과 움직이지 않는 것은 지루하

48 사코(Sacco, 1968~1969)

사진 : 사코, 자노타(Zanotta) 디자인 : 피에로 가티(Piero Gatti), 체사레 파올리니(Cesare Paolini), 프랑코 테오도로(Franco Teodoro)

49 랜드스케이프드 인테리어(Landscaped Interior)

전통적으로 벽으로 구분한 집 내부 구조에서 탈피하려 한 실험적 실내디자인이다. 오른쪽 사진 비지오나(Visiona)의 구조는 주 생활 공간과 침실 그리고 박스 형태의 주방으로 이루어져 있으며 콜롬보 가구연합회사(리빙 머신스[Living Machines]라고도 함)를 위해 디자인한 것이다. 비지오나 1은 1969년 바이에르(Bayer) 사가 생산했으며, 같은 해 쾰른의 인터줌(Interzum)박람회에 소개되었다. 사진 : 비지오나 1(1969) 디자인 : 조 콜롬보(Joe Colombo)

다고 말이죠. 오늘 초대 손님 두 분 모두 등받이가 없는 의자를 가지고 오셨습니다. 하인츠 에믹홀츠 씨의 의자는 사용자가 모든 방향에서 자유롭게 앉을 수 있고, 마르틴 슈미츠 씨의 의자는 두 방향에서 자유롭게 앉을 수 있습니다. 그러니까 이 의자들은 사용자가 언제나 다르게 앉을 수 있는, 즉 움직임을 고려한 사물이죠. 에곤 헤마이티스 : 움직임은 정말 좋은 의자를 만들어내죠. … 하인츠 에믹홀츠 : 1960년대에 사람들이 척추에 저항을 했다고요? 안네테 가이거 : 아니요. 똑바로 앉는 것에 대해 저항했다고요! 그래서 디자이너들은 사코[48]나 랜드스케이프드 인테리어[49] 같은 제품을 디자인했고, 사용자들은 이런 제품 위에서 머리는 아래로 가고, 다리가 위로 가는 식의 특이한 자세를 취할 수 있게 되었습니다. 단순히 앉는다는 규정에서 탈피한 것이죠. 에곤 헤마이티스 : 의자 디자인 중에는 정말 바보 같은 것도 있습니다. 퀴켈하우스[50]는 다음과 같은 주장을 하면서 이런 디자인의 어리석음을 확실히 증명해주었습니다. "우리의 신체는 너무 지나치게 많이 움직여서 힘든 것이 아니라, 사실은 너무 적게 움직여서 힘든 것입니다. 쿠션, 스프링 장치, 팔걸이, 등받이, 머리 받침 등의 요소 때문에 의자에 앉아 있는 사람은 마치 영양 부족이 부른 영양 장애(소모증) 환자처럼 보이지요. 그러니까 2분 이상 앉아 있을 수 없는 의자야말로 정말 좋은 의자입니다"라고 말했습니다. 안네테 가이거 : 사람들은 의자가 불편하니 당연히 몸을 움직이려 하겠군요. 에곤 헤마이티스 : 그렇습니다. 자세를 바꾸고 움직이는 것은 우리의 신체를 강화해주죠. … 앉아 있는 것은 죽은 것이다!(웃음) 철학적인 사고죠!

베르너 팬톤(Verner Panton)은 1960년대와 1970년대에 걸쳐 공간을 자유롭게 사용하기 위해 공간적 고정 관념(벽, 바닥, 천장)을 지양하면서 자신의 비전을 현실화했다. 1970년 팬톤 랜드스케이프드 인테리어라는 이름으로 자신의 디자인을 발표했고, 실내에 단순히 배치한 이 작품들은 일상적으로 사용되던 가구의 개념을 깨는 것으로, 앉거나 쉴 수 있는 공간 개념을 뚜렷이 구분 짓지 않았다. 특히 그는 팬타워(Pantower) 디자인을 통해 공간 활용도를 높이려고 세로 형식으로 생활공간을 구조화했다. 사용자들은 네 개의 서로 다른 높이에 위치한 평평한 면 위에 규정되지 않은 새로운 방식으로 앉거나 누울 수 있다. 사진 : 팬타워 또는 리빙 타워(Living Tower)(1969), 디자인 : 베르너 팬톤

50 후고 퀴켈하우스(Hugo Kükelhaus, 1900~1984)
목공업자, 교육가, 철학가, 예술가, 연구원이며 작가이다. 주요 관심사는 사고와 생각의 영향력을 인간 존재의 한 부분으로 인지시키는 것이다. 그는 여러 유형의 환경을 삶의 조건이라고 말했다. 그는 오직 행복을 만들 수 있는 다양한 환경에 의해서만 인류의 발전이 이상적으로 촉진된다고 언급했다.

크리스틴 켐프

루에디 바우어

귄터 참프 켈프

에곤 헤마이티스

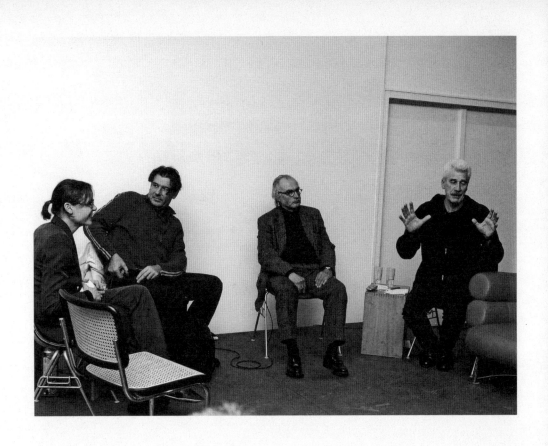

"오늘의 초대 손님은 파리에서 와주신 루에디 바우어 씨와 베를린예술대학교 건축과 교수 귄터 참프 켈프 씨입니다. 진심으로 환영합니다! 그리고 두 분의 진행자, 크리스틴 켐프와 에곤 헤마이티스 씨를 소개합니다."

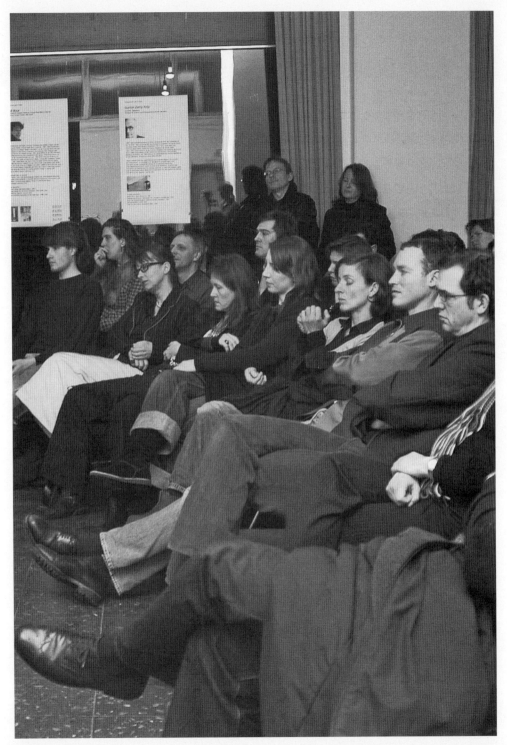

루에디 바우어에 대하여

에곤 헤마이티스 : 개인적인 일화를 통해 루에디 바우어 씨에 대해 소개해보겠습니다. 저는 대략 10년 전에 엑스포 2000[1]을 위한 로고디자인 공모전 기획을 담당했습니다. 이는 국내 공모전 기획이었지만, 국제적인 심사위원들을 선임했어야 했죠. 물론 심사위원은 많은 업무 성과를 올린 저명한 사람이어야 했습니다. 그 당시 다음과 같은 문제점이 있었습니다. 단지 유능한 사람을 선정하는 것뿐만이 아니라 대인관계가 좋은 사람을 선정해 팀워크가 잘 이루어질 수 있는 여섯 명의 심사위원단을 구성해야만 했던 것입니다. 너무 자기주장만을 고집하는 심사위원 때문에 혹시라도 공모전 전체가 실패로 돌아갈 수도 있기 때문이죠. 그래서 저는 우선 여러 사람들에게 자문을 구했습니다. "X라는 사람을 어떻게 생각합니까?" 그러면 대부분의 사람들이 이렇게 대답했죠. "흠…"(회의적인 의미로) "그럼 Y라는 사람은요?" "흠, 흠, 흠, 흠…"(아주 못마땅하다는 의미로) "루에디 바우어는 어떨까요?"라는 질문에만 다른 대답을 얻을 수 있었습니다. "음, 음, 음, 음!"(매우 만족한다는 의미로) (방청객들 웃음) 루에디 바우어 : 10년 전 이야기지요. 에곤 헤마이티스 : 맞습니다. 현재 당신은 그때보다 더 유능해졌지요. 지금부터 루에디 바우어가 어떤 인물인지 소개해드리겠습니다. 제가 이 설명을 위해 준비하던 중, 루에디 바우어라는 이름에 대해서는 폴 랜드[2], 에이프릴 그레이만[3] 또는 그 이외의 몇몇 디자이너들과는 달리, 검색할 때 많은 추가적인 사항을 찾을 수 있었습니다. 그는 국제그래픽협회[4]의 회원입니다. 10년 전 매우 젊은 나이에 국제그래픽협회 회원이 되었습니다. 그리고 국적이 두 개인 것으로 조사되었는데, 정확히 스위스 사람입니까, 아니면 프랑스 사람입니까? 루에디 바우어 : 이중 국적을 가지고 있습니다. 에

1 엑스포 2000(EXPO 2000)
사진 : 하노버 엑스포 2000의 로고디자인, QWER 커뮤니케이션디자인

2 폴 랜드(Paul Rand, 1914~1996)
미국의 그래픽디자이너로 허브 루발린, 솔 바스, 브래드버리 톰슨(Bradbury Thomson), 사이프 피넬리스 버틴(Cipe Pineles Burtin)과 더불어 뉴욕 디자인학교를 대표하는 인물이다. 1956년 IBM 로고를 디자인했다.

3 에이프릴 그레이만(April Greiman, 1948~)
미국의 그래픽디자이너로 로스앤젤레스에 위치한 스튜디오 메이드 인 스페이스(Made in Space)를 운영하고 있다.

4 국제그래픽협회(AGI)
국제그래픽협회는 1951년에 설립되었다. 이 단체는 그래픽디자인 영역에 대한 국제적 프로젝트를 협력하고 조정하는 데 의의를 두고 있다. 이 단체는 영역을 국가별로 세분해 구성하고 있으며, 구성원은 작품 포트폴리오 심사와 기존 구성원의 투표에 의해 선발된다.

곤 헤마이티스 : 저도 그렇게 짐작했습니다. 그래서 루에디 바우어는 취리히와 파리에서 디자인 스튜디오를 운영하고 있고, 한때 리옹에서도 활동했습니다. 그의 전문 분야는 간략히 말하자면 비주얼커뮤니케이션디자인입니다. 제 생각에 그는 약간 특이한 형태로 일합니다. 독립적으로 혼자 일하기보다 대부분 팀을 만들어 작업합니다. 제가 개인적으로 루에디 바우어 씨의 여러 전시회를 관람했고, 그의 작업 스튜디오를 방문해서 잘 알고 있지만, 프로젝트를 위한 공동 작업이 필수적인 듯하더군요. 그의 디자인 스튜디오 이름은 엥테그랄 콘셉트[5]입니다. 이 스튜디오는 단지 어원적인 의미뿐만이 아니라, 실제로도 정말 완벽한 회사입니다. 그 회사에서 수행한 몇 가지 프로젝트를 소개하겠습니다. 여러분이 쾰른에 갈 때 비행기를 탄다면, 쾰른-본공항[6]의 그래픽디자인을 볼 수 있을 것입니다. 2002년에 그의 스튜디오에서 이 프로젝트를 진행했습니다. 또 파리에 있는 퐁피두센터[7]의 사인디자인을 진행했고, 그 밖에 스위스 엑스포 2002, 베른종합병원[8]의 정보를 안내하는 사인디자인 작업을 했습니다. 인터랙션디자인, 전시디자인 그리고 비주얼커뮤니케이션디자인(표지판, C.I.), 제 생각에 이런 영역이 당신의 전문 분야인 것 같다는 생각이 드는군요. 루에디 바우어 : 건축물 내의 인터랙션디자인이 큰 비중을 차지합니다. 에곤 헤마이티스 : 최근까지 대학 교수로 재직 중이었다고 알고 있습니다. 3년 동안 라이프치히예술대학에서 그래픽과 북디자인을 가르치셨죠? 현재는 잠시 휴직 중이신가요 아니면 그만두신 건가요? … 루에디 바우어 : … 해약을 통보받았습니다. 에곤 헤마이티스 : 해약 통보! 그는 교수를 역임했고, 해약을 통보받았답니다(웃음). 그러나 그는 얼마 전부터 다시 취리히예술대학 교수로 일하고 있습니다. 그는 그곳에서 공동으로 디자인 연구소 디자인2컨텍스트[9]를 만들었습니다.

5 엥테그랄 콘셉트(Intégral Concept)
1989년 루에디 바우어와 피포 리오니(Pipo Lionni)가 설립한 협력 스튜디오로, 파리와 리옹(Lyon)에 있었다. 스튜디오 이름이 '엥테그랄 루에디 바우어 에 아소시에(Intégral Ruedi Baur et Associés)'로 변경된 이후에는 파리와 취리히에 위치하고 있다.

6 쾰른-본(Köln-Bonn)공항
사진 : 공항 내 C.I.디자인과 사인디자인, 엥테그랄 루에디 바우어 에 아소시에(2000~2004)

7 퐁피두센터
사진 : C.I.디자인과 안내 표시 디자인, 엥테그랄 루에디 바우어 에 아소시에(1998~2001)

권터 참프 켈프에 대하여

크리스틴 켐프 : 저는 베를린예술대학교 강사로 일하면서, 권터 참프 켈프 씨와 친분을 맺게 되었습니다. 제 옆방을 사용하셨죠. 그는 1988년부터 베를린예술대학교의 교수로 재직 중이십니다. 제가 권터 참프 켈프라는 이름을 처음 들은 것은 대학교에 다닐 때였습니다. 하우스–루커[10]를 통해 알게 되었죠. 당시 건축 이론 교수님께서 포스트모더니즘과 해체주의[11] 건축을 분류하면서 하우스–루커에 대해 설명해주셨습니다. 하우스–루커는 1960년대에 설립되었기 때문에, 제겐 마치 역사적인 그림처럼 멀게만 느껴졌습니다. 이후에 놀랍게도 베를린예술대학교에서 실존하는 하우스–루커의 설립자이며, 더욱이 제 옆방을 쓰시는 권터 참프 켈프 교수님을 알게 되었습니다. 사람들은 다음과 같이 말하곤 합니다. "만약 당신이 삶 속에서 하우스–루커와 같은 관점을 확고히 만들 수 있다면, 발전은 이미 보장되어 있는 것이다"라고 말이죠. 그는 최근까지 뒤셀도르프에 건축 사무소를 운영할 정도로 뒤셀도르프에서 많은 프로젝트를 수행했습니다. 그리고 얼마 전 뒤셀도르프에 바람 앞의 집[12]이 완공되었죠. 그는 뉴욕에서도 몇 해 동안 활동했습니다. 권터 참프 켈프 : … 일 년 동안이었습니다. 크리스틴 켐프 : 일 년만 계셨나요? 그렇군요. 제가 그 시기에 대해서는 대략적인 약력만 알고 있습니다. 마치 콜라겐이라는 성분이 몇몇 사람들에게만 알려져 있는 것처럼 말이죠. 전통적으로 건축가가 의자를 디자인한다는 것은 잘 알려진 사실입니다. … 그래서 교수님께서 마인드 엑스팬더[13]를 가져오시길 기대했습니다. 그러나 확실히 그 의자는 운송에 문제가 따르겠군요. 그럼 교수님께 왜 이 의자를 선택하셨는지 저희와 방청객에게 설명을 부탁드리겠습니다.

8 베른종합병원
사진 : 베른 인젤슈피탈 종합병원의 정보·사인디자인, 엥테그랄 루에디 바우어 에 아소시에(2000)

9 디자인2컨텍스트(Design2Context)
취리히예술대학(Hochschule für Gestaltung und Kunst Zürich, HGKZ)의 디자인 연구소로 루에디 바우어 교수가 연구소장직을 맡고 있다. 2004년에 설립한 이 연구소는 일상에서 보이는 인간과 공간의 관계, 사물과 이미지의 관계를 중점적으로 연구하고 있다.

10 하우스–루커(Haus-Rucker)
하우스–루커 그룹은 1967년 오스트리아 빈에서 라우리즈 오르트너, 권터 참프 켈프, 클라우스 핀터가 설립한 건축가 그룹이다. 하우스–루커는 건축과 예술을 변화하는 환경과 크게 관련되었다. '일시적인 건축'이라는 논제를 바탕으로 건축디자인과 설치디자인을 했고, 1970년대 후반에 이르러서 '사용할 수 있는 건축' 논제를 주장했다. 하우스–루커는 1992년까지 활동했다. 사진 : 노란 심장(1968), 하우스–루커(라우리즈 오르트너, 권터 참프 켈프, 클라우스 핀터), 파리 퐁피두센터

"왜 이 의자입니까?"

귄터 참프 켈프 : 좋습니다. 제가 몸으로 직접 간단히 시범을 보여드리며 시작하겠습니다. (가져온 의자에 앉으며) 저는 이 의자 위에서 약 5년간 TV를 시청했습니다. 그런데 이런 패턴이 생겼습니다. 저녁에 집으로 돌아와 TV를 켭니다. 그러다 보면 어느새 저는 이런 자세를 취하고 있죠. … (의자에서 몸을 점점 아래로 내리고, 미끄러뜨리며) 다시 깨어날 때까지 말입니다. 통증이 심했죠. 척추가 심하게 틀어져서 척추 교정 치료사에게 치료를 받아야만 했습니다. 저는 사실 이 의자에 대해 좋은 기억이 없습니다. 하지만 이 의자는 제가 생각하는 최고의 디자인이기도 하고, 1925년에 디자인되어 현재까지도 그 명맥을 유지하고 있기 때문에, 제가 이 의자에 대해 큰 호감을 가지고 있다고 말씀드릴 수 있습니다. 아일린 그레이(Eileen Gray)가 이 의자를 디자인했고, 비벤둠[14]이라는 이름을 붙였죠. 확신컨대 그녀는 미쉐린 캐릭터[15] 역시 비벤둠이라 불렸다는 점을 알고 있었을 것입니다. 예전에 이런 미쉐린 광고 문구가 있었습니다. "Nunc est bibendum, le pneu Michelin boit l'obstacle." 이것은 "여러분의 행복을 위해! 미쉐린 타이어는 많은 장애물을 먹어치워 사라지게 합니다!"라는 뜻이죠. 우리는 아일린 그레이가 그 당시 이미 현대적인 감각을 가지고 이 의자에 이름을 붙였다는 것을 알 수 있습니다. 즉, 사람들이 갖는 동질성이라는 감각을 이용해, 위와 같은 긍정적인 영향력을 끌어들여 이 의자를 더욱 부각시킨 것이죠. 제 의견을 정리하자면 경우에 따라 형태(사물의 표면적인 것, 사물의 시각적인 요소나 분위기)는 제품의 기능보다 우선시된다는 것입니다. 이런 경우 제품의 기능은 형태의 하위개념이 되는 것이죠. 디자인이나 건축, 도시 설계에서도 이런 현상은 마찬가지라 생각합니다. **에곤 헤마이티스** : 그

11 해체주의
자크 데리다(Jacques Derridas)가 주창한 해체주의는 건축 영역에서 단순한 구조와 순수한 형태를 파괴하고, 완전히 새로운 구성을 촉구해야 한다는 내용을 담고 있다. 해체주의는 종종 반건축주의로 정의되지만, 피터 아이젠만(Peter Eisenman), 프랭크 O. 게리(Frank O. Gehry), 자하 하디드(Zaha Hadid)의 건축디자인과 1990년대의 박물관 건축물을 통해 포스트모더니즘에 대항해 확고한 위치를 차지했다.

12 바람 앞의 집(Haus vor dem Wind)
사진 : 바람 앞의 집, 뒤셀도르프(2006), 건축가 : 귄터 참프 켈프

13 마인드 엑스팬더(Mind Expander)
사진 : 마인드 엑스팬더 2(1968~1969), 하우스-루커(라우리즈 오르트너, 귄터 참프 켈프, 클라우스 핀터)
주제 : PVC

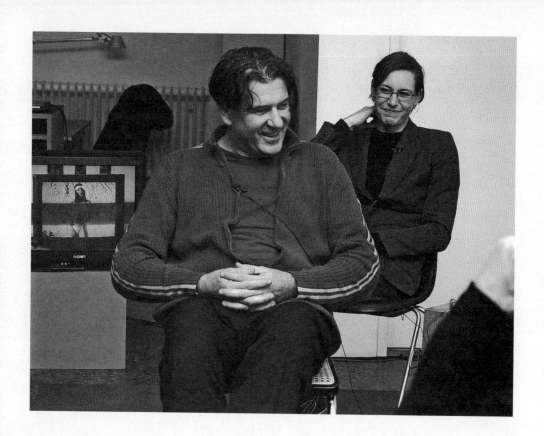

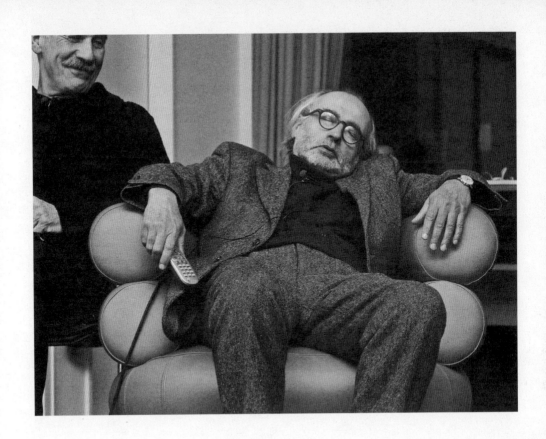

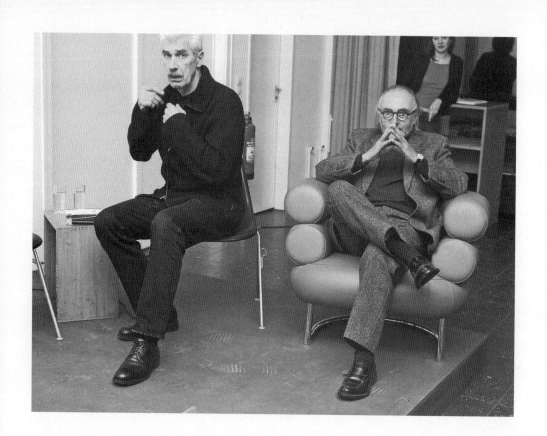

러면 루에디 바우어 씨의 의견을 들어보겠습니다. 왜 이 의자입니까? 루에디 바우어 : 재미있게도 저 역시 한 가지 일화를 준비해 왔습니다. (그가 가져온 의자[16]에 앉으며) 리옹예술박물관에서 강연을 들은 적이 있습니다. 여러분이 혹시 짐작하셨는지 모르겠지만 저는 인체 공학적 콘셉트의 의자와는 거리가 먼 사람입니다. 보시다시피 전 이렇게 항상 약간 기대듯이 앉거든요. … 제가 지금부터 이 의자에 대한 제 관점을 말해보겠습니다. 이 의자는 중요한 디자인 관점을 내포한다고 생각합니다. 특히 1980년대에 큰 의미를 지닌다고 생각하는데, 이때가 바로 이 의자가 굉장히 저렴하게 대량생산된 시점이기 때문입니다. 바우하우스는 이 의자를 가능한 한 널리 전파하려는 의지를 보였습니다. 이 의자를 당시 5,50프랑(한화로 약 5000원)에 팔았죠. 어떻게 이 가격으로 생산할 수 있었는지 의문입니다. 제 견해를 말하자면, 이 의자의 오리지널 제품은 정말로 경이로웠습니다. 그러나 문제가 있었습니다. 바로 대량생산된 의자가 오리지널 방식으로 생산된 의자의(앉는 부분의 꼬임 세공에서 보인) 불완전성을 끔찍하게도 완벽하게 수정했다는 것입니다. 오리지널 의자는 대량생산 방식이 아닌 수공 생산 방식의 제품이었죠. 기계로 대량생산한 의자의 앉는 부분의 꼬임 세공은 거의 완벽에 가까웠죠. 한 제품이 디자인되고, 기계로 대량생산되면, 제품은 인간의 노령화와 같은 역사적 의미를 갖지 못합니다. 저는 이런 사항을 중요한 문제점으로 생각합니다. 이 의자는 하나의 상징이죠. 그러나 1930년대 디자인을 대표하기보다 1980년대를 대표하는 상징이 되어버렸습니다. 이 의자는 매우 오래된 디자인인데, 오늘날 널리 보급되었다는 이유로 최신 디자인으로 간주하는 것은 매우 우스운 일이죠. 야콥센[17]의 작품 '시리즈 7(거미)'에서도 역시 이런 문제점이 발견되었습니다. 에곤 헤마이티스 : 조지 처니[18]가 주장한 명제가 생각나는군

14 아일린 그레이(Eileen Gray, 1878~1976)+비벤둠(Bibendum)

아일랜드의 건축가이자 디자이너. 그녀는 작품을 통해 예술의 장식적인 경향을 현대적으로 표현했다. 이 시기에 프랑스 로크브륀(Roquebrune)에 위치한 그녀의 건축물과 미쉐린(Michelin) 타이어 캐릭터의 이름을 딴 의자 비벤둠을 디자인했다.

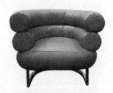

15 미쉐린 캐릭터

사진 : 캐릭터와 슬로건을 적용한 미쉐린 광고 포스터. 디자인 : 마리우스 O' 갤롭(Marius O' Galop)

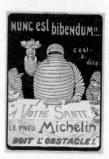

요. 한스 로에리히트[19] 씨를 통해 알고 있는 사실입니다. 조지 처니는 의자의 아름다움(미적으로 완벽한 품질)
과 사람들이 실제적으로 느끼는 생리학상의 감각 사이에 생기는 부정적인 점에 대해 주장했습니다. 그의 말
을 빌려 "마음에 드는 디자인이지만, 이렇게 불편한 의자는 내 생애 처음이다"라는 표현을 했다고 합니다. 루
에디 바우어 : 카페 코스테[20]에는 정말 아름다운 세 개의 의자가 있습니다. 에곤 헤마이티스 : 다리가 세 개인
의자를 말씀하시는 것이죠? … 루에디 바우어 : … 네. 뚱뚱한 사람의 몸이 이 의자에 끼면, 다시 나오기 정말
어렵죠. 거의 10분마다 그냥 바닥에 앉는 사람을 볼 수 있습니다. 에곤 헤마이티스 : 이 의자는 눈에 보이는
제품 이상의 의미를 지닙니다. 도로시 뮐러라는 기자도 지난주에 개막한 쾰른가구박람회에 대한 기사를 작
성하면서 '나의 연인, 의자'[21]라는 특별한 의미를 담은 기사 제목을 달았더군요. 제가 알기로는 귄터 참프 켈프
교수님 역시 카페 코스테에 놓인 의자에 대해 매우 특별한 느낌을 가지고 있는 것 같은데요. 귄터 참프 켈프 :
저는 여전히 그 의자에 대해 매우 좋은 인상을 가지고 있습니다. 이 의자는 방 안 분위기를 특별하게 연출하
지요. 에곤 헤마이티스 : 그러나 교수님은 더 이상 그 의자를 소유하고 있지 않지요? 귄터 참프 켈프 : 네, 좀
더 합리적인 관점을 우선시하게 되었기 때문이죠(웃음).

필립 존슨에 대한 회상

에곤 헤마이티스 : 오늘 이 자리를 빌려 귄터 참프 켈프 교수님께 질문하고 싶은 것이 있습니다. 이틀 전에 필
립 존슨[22]이 세상을 떠났습니다. 짧게나마 필립 존슨에 대한 설명을 부탁드려도 될까요? 그에 대해 어떤 기억

16 의자

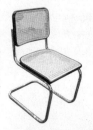

마르트 스탐(Mart Stam)과 마르셀 브로이어(Marcel Breuer)의 이름이 거론되는, 뒷다리가 없는 형태의 의
자이며, 창시자에 대해 오랫동안 이견이 있었다. 1925년 마르셀 브로이어는 철봉을 이용해 등받이 없는 의자
를 고안했고, 같은 시기에 마르트 스탐은 로테르담에서 가스관을 연결한 뒷다리가 없는 의자를 고안했다. 지
그프리트 기디온(Sigfried Giedion)은 이런 디자인에 대해 "뒷다리가 없는 의자의 아이디어는 큰 의미를 부
여한다"라고 역설했다.

17 아르네 야콥센(Arne Jacobsen, 1902~1971)

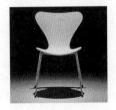

덴마크의 건축가이며 디자이너이다. 그는 1950년부터 자신만의 개성, 특히 조각적 요소와 생물체의 특징을
바탕으로 한 작품을 개발했다. 무엇보다 그의 개미 체어(Ant)(1951~1952), 에그 체어(Egg)(1958), 스완 체어
(Swan)(1957~1958) 그리고 시리즈 7(거미라는 작품으로 알려져 있는 Series 7)(1955)은 클래식 디자인으로
큰 의미를 지닌다.

18 조지 처니(George Tscherny, 1924~)

미국의 그래픽디자이너. 1941년 독일에서 미국으로 망명하기 전까지 베를린에서 자랐고, 그곳에서 작업했다.

을 가지고 계신가요? 권터 참프 켈프 : 제 기억 속의 필립 존슨은 건축계의 거장이었습니다. 사람들은 흔히 그를 20세기 건축 발전의 선봉자라고 하죠. 단순히 이론적인 영역뿐만이 아닌 실제적 영역에서도 말이죠. 그는 뚜렷한 발자취를 남겼습니다. 에곤 헤마이티스 : 예를 들면 어떤 것이 있을까요? 권터 참프 켈프 : 1932년 뉴욕 현대미술관[23]에서 개최한 〈근대 건축(Modern Architecture)〉 전시회를 들 수 있습니다. 그는 젊은 건축가로서 '인터내셔널 스타일'[24]을 공동으로 창시했고, 그 이후 해체주의 관점을 지향했습니다. 해체주의라는 주제로 뉴욕 현대미술관에서 다시 개인전을 개최했습니다. 당시 많은 사람들이 그의 팬이 될 정도로, 뇌리에 깊이 각인되는 뛰어난 작업을 선보였죠. 루에디 바우어 : 그는 왕성한 작품 활동을 했죠. 권터 참프 켈프 : 네, 맞습니다. 정말이지 거의 모든 영역을 넘나들었습니다. 에곤 헤마이티스 : 1935년부터 1940년 사이를 말씀하시는 겁니까? 권터 참프 켈프 : 그렇습니다. 그의 성격을 색으로 표현하자면, 다채로운 색을 띠는 사람이었죠. 굉장히 역동적인 면도 있었지만, 다분히 논쟁거리가 될 만한 성격도 가지고 있었습니다. 그래서 특히 더 유명세를 탄 것이죠. 제가 대학생일 때 처음으로 필립 존슨과 친분을 쌓게 되었습니다. 빈공대에서 현장 답사로 뉴욕과 미국 동부의 해변을 방문했을 때죠. 그는 완벽한 독일어를 구사했고, 매우 친절하게 대해준 것으로 기억합니다. 그는 당시 슈반처[25]교수와 함께 학생들에게 많은 것을 보여주고 설명해주었습니다. 에곤 헤마이티스 : … 당신은 슈반처 교수의 학술 조교였죠? 권터 참프 켈프 : … 네. 그의 조교로 일했죠. 추가적인 설명을 해주셔서 감사합니다.

19 한스 로에리히트(Hans (Nick) Roericht, 1932~)
디자이너 한스 로에리히트는 1955년부터 1959년까지 울름조형대학에서 공부했다. 그의 석사 논문 〈호텔용 적층식 식기디자인 TC100〉은 1961년 TC100이라는 이름으로 토마스/로젠탈 사(Thomas/Rosenthal AG)에서 생산되었다. 그는 1973년부터 2000년까지 베를린예술대학교 교수를 역임했다.

20 카페 코스테(Café Costes)
파리에 있는 카페로, 이 카페의 인테리어와 의자는 1984년 프랑스 디자이너 필립 스탁(Philippe Starck)이 디자인한 것이다. 이 인테리어와 의자를 통해 필립 스탁은 세계적으로 유명해졌다. 사진 : 카페 코스테, 파리, 인테리어와 가구

21 '나의 연인, 의자(Mein Geliebter, der Stuhl)'
2005년 1월 19일자 뮌헨의 일간지인 〈남독일신문(Süddeutsche Zeitung)〉에 게재된, 쾰른가구박람회에 대한 도로시 뮐러(Dorothee Müller) 기자의 기사 제목이다.

대량생산과의 연관성

크리스틴 켐프 : 제가 생각하기에 두 분이 가져오신 의자는 서로 큰 차이점이 있는 것 같습니다. … 귄터 참프 켈프 : … 하지만 연관성도 많습니다. 크리스틴 켐프 : 크게 봐서는 많은 연관성을 찾기가 어렵군요. 사실 제가 흥미를 갖는 점은 대량생산에 대한 부분인데, 이러한 대량생산의 경향을 건축에서도 볼 수 있습니다. 사람들은 대량생산되는 건축 경향에서 벗어나려는 시도를 하면서 합리화를 외치고 있습니다. 그러나 이 의자(루에디 바우어가 가져온 의자를 가리키며)를 통해 알 수 있듯이, 실제로 그들의 노력은 수포로 돌아가고 있습니다. 저는 '대량생산 시대 이후의 현시점에서, 이런 시장 경향을 벗어날 수 있는 해결 방안이 있을까? 사람들이 각자의 독창성을 향상시키고 대량생산의 속박에서 자유로워질 수 있는 방안이 존재할까?'라는 의문이 듭니다. 귄터 참프 켈프 : 디자인과 건축의 관점에서 보았을 때 이 의문에 대한 다른 의견이 있을 수 있습니다. 디자인에는 항상 대량생산의 관점이 내재되어 있죠. 제품이 대량생산될 수 있다는 것, 즉 디자인이 널리 퍼져 나가는 것은 매우 매력적인 일입니다. 루에디 바우어 : 그렇죠. 매우 적절한 지적입니다. 귄터 참프 켈프 : 물론 여러분은 대량생산에 대해 저와 다른 의견을 가지고 있을 수도 있다고 생각합니다. 루에디 바우어 : 앉는다는 것, 왜 앉을 수 있는 사물은 항상 가구여야 할까요? 제가 스위스 엥가딘(Engadin)에 있는 건물과 연관해서 설명해보겠습니다. 건물 앞에는 작은 벤치가 있습니다. 변함없이 꼭 그 장소에 있습니다. 해가 들고, 아마도 일조량이 가장 많은 장소일 테지요. 이 사물은 벤치지만 건물에 포함해 개발한 것입니다. 비단 이것뿐만이 아니라 건축에는 굉장히 많은 다른 고정적인 사항이 존재합니다. 건축에서 앉는다는 것에 관련된 모든 사

22 필립 코르텔유 존슨(Philip Cortelyou Johnson, 1906~2005)

미국의 건축가이며 건축 비평가이다. 대표작으로는 뉴욕의 시그램(Seagram)빌딩(1954~1958, 미스 반데어 로에와 공동 작업)과 AT&T빌딩(1984)이 손꼽힌다. 건축 이론 도서를 집필했으며, 헤니 러셀 히치콕(Herny Russel Hitchcock)과 함께 인터내셔널 스타일(International Style)이라는 개념을 창시했다. 이후 특히 포스트모더니즘과 해체주의 건축 사조를 대변하는 인물이 되었다.

23 뉴욕 현대미술관(Museum of Modern Art, MoMA)

1929년 뉴욕에 건립된 현대 미술 전문 미술관이다. 오늘날에는 회화, 조각, 건축, 디자인, 영화와 비디오, 사진, 그래픽, 일러스트 등 예술 전반에 걸친 작품을 취급한다. 예술가들은 뉴욕 현대미술관에 자신의 작품이 전시되는 것을 큰 영광으로 여긴다.

24 인터내셔널 스타일(International Style)

1920년대 유럽에서 처음 선보인, 고전적이면서도 현대적인 건축 경향을 말하는 개념으로, 이후 특히 미국에 널리 전파되었다. 1932년 뉴욕 현대미술관에서 개최한 전시회 〈인터내셔널 스타일〉을 통해 알려지게 되었다. 이 이론에 대해 큰 논쟁은 없었지만, 그로피우스(Gropius)와 같은 건축가들은 건축이 이런 경향과 비평에 지배당하는 것에 저항했다. 유럽에서 이 개념은 신즉물주의, 신건축주의 혹은 합리주의로 알려져 있다.

항은 건축가들이 완벽히 설정한다고 해도 과언이 아닙니다. 그래서 저는 사람들이 모든 것에 대한 산업화를 꿈꾸던 1920년대 초, 이 시점을 비판하고자 합니다. 우리는 진부한 산업화의 이념에 의해 그리고 개별화의 말살에 따라 거대한 문화를 제거해버렸는지도 모릅니다. 귄터 참프 켈프 : 디자인계 역시 비슷한 양상을 보이고 있죠. … 루에디 바우어 : 저도 그렇게 생각합니다. 이러한 현상이 특별하다는 의미가 아닙니다. 예를 들면, 세계화가 이루어졌을 때, 세계화의 본질까지도 역시 세계화의 과정 속에 녹아 들어갔느냐 아니냐의 문제입니다. 현재 우리는 무엇이 특별한 것이지, 무엇이 변질되지 않아야 하는지에 대해 자문해볼 필요가 있습니다. 그리고 디자이너들은 이 테마에 대해 많은 토론을 해야 한다고 생각합니다. 귄터 참프 켈프 : 건축계에도 이런 양상이 나타나고 있습니다. 저 역시 루에디 바우어 씨의 생각이 옳다는 생각이 듭니다. 크리스틴 켐프 : 제 생각에 건축은 완전히 DIN(독일 공업표준규격) 규정으로 가득 차 있습니다. 학생들은 의자 높이가 40센티미터라고 배우고 이 규정에 입각해 디자인을 합니다. 루에디 바우어 : (자신이 가져온 의자를 가리키며) 이 의자는 사무용 의자가 아닙니다. 규정에 따르면 사무용 의자는 다리가 다섯 개여야 하기 때문입니다. 제품의 견고함이 요구되는 것이 아니라, 규정에 따라 사무용 의자는 다리가 다섯 개여야 한다는 사실을 요구하는 것이죠. 에곤 헤마이티스 : 정확히 말하면 바퀴가 달린 사무용 의자는 다섯 개의 다리를 갖추는 것이 필수 규정입니다. 제가 읽은 기사를 인용해보겠습니다. 가구박람회에 대해 언급한 기사인데, 기자는 기사 말미에 다음과 같은 내용을 적었습니다. "대략 20년 동안 엔지니어와 디자이너는 새로운 제품의 디자인과 개발 과정을 컴퓨터(CAD 프로그램 사용)로 대체했다. 모든 책상은 각각의 특색을 지니고 있었고, 아주 비싸지도 않았지만,

25 칼 슈반처(Karl Schwanzer, 1919~1975)
오스트리아의 건축가로 빈공대의 건축과 교수를 역임했다. 그의 최고 대표작은 네 개의 실린더 형태를 토대로 디자인한 BMW 본사 건물로, 뮌헨에 있다. 사진 : BMW 본사 건물(1972)

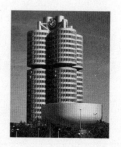

마치 개별 생산한 예술품처럼 보였다"라는 내용이었습니다. 이를 통해 미래의 디자인을 다음과 같이 상상해 볼 수도 있을 것 같군요. 대량생산은 점점 줄고 단일 제품이 늘어나는 것이죠. 그러나 가격은 저렴하게 유지되는 것을 전제로 합니다. 루에디 바우어 : 제 생각에 컴퓨터 프로그램은 획일성을 만들어내는 주범입니다. 왜 중국이 유럽처럼 보일까요? 그들도 역시 우리와 같은 포토샵이나 Quark XPress 같은 프로그램을 사용하기 때문입니다. 크리스틴 켐프 : 건축계에서 컴퓨터로 하는 디자인은 '이제 더 이상 건축가는 필요 없다'라고 간주되는 획일화된 공동 집단주택지 시장의 대량생산에 대항해 구세주 역할을 할 수도 있습니다. 건축가들이 주택 소유자의 요구 사항에 맞춰 매개변수를 적용한 건축 설계[26]를 하는 과정에서 컴퓨터가 거대한 공동 집단주택지 안에 개별화된 건축물을 만들어내게 되는 것이죠. 루에디 바우어 : 제 생각에 컴퓨터, 소프트웨어 그리고 산업화는 막강한 침략주의 성향을 바탕으로 확장되는 면이 있습니다. 여러분, 한번 생각해보세요, 중국인들은 3500개의 '글자'를 가지고 있습니다. 그리고 그들은 컴퓨터 키보드에 적힌 26개 알파벳을 가지고 그들의 문자를 소리 나는 대로 하나하나 영문으로 전환합니다. 그러면 그 소리와 일치하는 몇 개의 중국어가 모니터 화면에 뜨고, 그중에서 원하는 글자를 선택합니다. 몇천 년의 역사를 지닌 문화를 어떻게 이런 생각으로 망칠 수 있을까요! 이런 현상에서 명백히 알 수 있듯이 획일화의 사고는 이미 시작되었습니다. 제 생각에 디자이너들은 이런 식의 획일적인 세계화를 이끄는 주요 인물인 것 같습니다. 경제성장에 앞서 중국의 모든 것을 세계화해버린 것이죠. 문화의 차이는 완전히 고려되지 않았습니다. 그리고 제 소견입니다만, 이런 현상은 신교도주의 사고에 기반을 두고 있는 것 같습니다. 우리는 과거에 가톨릭주의(구교도)를 바탕으로 하는 침략주

26 매개변수를 적용한 건축 설계

매개변수를 적용한 건축 설계는 컴퓨터를 활용한 새로운 건축 설계 공법을 의미한다. 미리 구축한 데이터로 건축물의 형태, 즉 결과물을 만든다. 이 건축 공법에서 설계는 하나의 새로운 형태를 만들어낸다는 의미보다 정해진 형태의 틀 속에서 매개변수의 수치에 따라 규칙적으로 변화하며 생성되는 형태를 의미한다.

의 정책을 폈죠. 디자인은 신교도주의를 바탕으로 침략적 확장을 하는 것 같습니다. 귄터 참프 켈프 : … 산업화 역시 한몫을 했죠. 그렇지 않나요? 루에디 바우어 : 당연히 그렇습니다. 베를린만 분석해보아도, 이런 산업화 경향은 명백하죠. 예를 들어 브루노 타우트[27]는 거대한 대지에 건축물을 지었습니다. 그러나 그의 건축물을 보면 그때까지 산업화의 관점이 보이지 않았고, 독창성이 있는 디자이너와 같은 관점으로 사물을 대했습니다. 직접 가서 그곳에 서 있으면 여러분도 느낄 겁니다. 그 건축물은 뭔가 인간적인 면모를 보여주죠. 그에 반해 그로피우스[28]를 예로 들면, 그는 그 시점 이후 산업화의 경향이 짙은 건축물, 정말 어디서나 쉽게 볼 수 있는 건물을 만들어냈습니다.

주택 건설과 건축

루에디 바우어 : 디자인계는 건축계에 비해 대량생산과 관련해 상업적인 영향을 더 많이 받는 것 같습니다. 에곤 헤마이티스 : 건축계 역시 이런 상업적 영향에서 완전히 자유롭지는 않지만, 다만 경제적인 관점이 디자인과는 약간 다르죠. 디자인에서는 생산량이나 제품의 연속성을 우선시합니다. 그러나 건축에서는 이에 반해 생산량보다 단일 개념에 입각한 건축물 자체를 우선시하죠. 오늘날 건축은 박물관과 같은 단일 건축물과 많은 관련이 있습니다. 저는 건축에 문외한이긴 하지만, 예를 들어 집단주택지 건설 분야와 같은 연속적 형태의 특성을 보이는 건축 분야를 통해서는 이와 같은 단일 개념의 건축물은 찾기 어렵습니다. 람푸냐니[29]는 몇 년 전 〈슈피겔〉 기사[30]를 통해 이와 관련된 의견을 피력하기도 했죠. 귄터 참프 켈프 : 람푸냐니는 매우 전

27 브루노 타우트(Bruno Taut, 1880~1938)
독일의 건축가이자 도시계획가로, 그가 설계한 대표적 주택단지로는 독일 베를린의 브리츠(Britz) 지역에 있는 말굽 형태 주택단지(Hufeisensiedlung)(1925), 첼렌도르프(Zehlendorf) 지역에 있는 톰 아저씨의 오두막(Onkel Toms Hütte)(1926)이 있다. 1932년 모스크바, 1933년 일본으로 건너가 그곳에서 주로 집필 활동을 했다. 1936년에는 터키 이스탄불에서 교수로 재직하며, 건축가로서 활동을 재개했다. 사진 : 브리츠 지역 말굽 형태 주택단지(1925~1927), 건축가 : 브루노 타우트, 엥겔만(Engelmann), 팡마이어(Fangmeyer)

28 발터 그로피우스(Walter Gropius, 1883~1969)
독일의 건축가로 제1차 세계대전 이전 아돌프 마이어(Adolf Meyer)와 공동으로 작업한 파구스-베르크(Fagus-Werk, 알펠트[Alfeld] 소재)는 근대 건축의 대표적 예로 손꼽는다. 그로피우스는 바우하우스(Bauhaus)의 창시자이자 디렉터로 1926년까지 바이마르(Weimar), 1928년까지 데사우(Dessau)에서 활동했다. 1934년 영국으로, 그 후 1937년 미국으로 망명한 후 하버드대학교 디자인대학원(Graduate School of Design Harvard University) 건축과 교수로 재직했다. 1940년대에 건축설계공동체(The Architects Collaborative, TAC)를 창립했다. 제2차 세계대전 이후 베를린 한자피어텔(Hansaviertel) 지역의 건축물을 설계했다. 사진 : 랑에 차일레(Lange Zeile), 베를린 지멘스슈타트(Siemensstadt) 지역 내 주택단지, 그로피우스 건축물

통주의 사상에 몰입한 인물이죠. 에곤 헤마이티스 : 독일의 이웃 나라인 네덜란드에서는 왜 주택지 건설 분야만 활발한 활동을 하고 단일 건축물 분야의 활동은 거의 전무한 상태인지 설명해주실 수 있습니까? 게르하르트 라아게[31]에 의하면, 독일의 주택은 세금 정책의…. 귄터 참프 켈프 : 제 생각에 슈퍼더치[32]와 같은 경향은 좋은 움직임으로 볼 수도 있습니다. 하지만 네덜란드 내의 건축가들은 요즘 네덜란드 건축계에 복고 바람이 많이 부는 것 같다고 말합니다. 예를 들어 네덜란드에 뉴 어버니즘[33]이 유입되었습니다만, '뉴(new)'라는 단어 때문에 겉으로는 혁신적인 점이 반영된 것처럼 보일 뿐이고, 실제적으로는 과거에 집착한 건축양식을 고수하고 있다는 것입니다. … 그러니까 제가 의미하는 과거는 19세기의 건축을 말하는 것입니다. 루에디 바우어 : 지난번의 베니스비엔날레[34]의 경향을 살펴보아도 주택 건설은 건축과는 거리가 좀 있는 것 같습니다. 건축물과 주택은 차이가 있는 것처럼 보였죠. 건축물은 상징적 의미를 내포하는 것입니다. 정말 큰 규모의 전시회를 관람한 적이 있었는데, 그곳에서는 일반인들이 들어가 거주할 수 있는 형식의 주택 건물은 찾아볼 수 없었습니다. 귄터 참프 켈프 : 그렇습니다. 주택 건설은 현시점에서 볼 때 유행이 아닙니다. 건축가는 주택 건설로 많은 돈과 명예를 얻지 못하기 때문이죠. 루에디 바우어 : 그래픽디자인계와 비슷한 양상이 아닐까요? 어떤 디자이너들은 박물관이나 문화에 관련된 비중 있는 그래픽디자인 프로젝트를 진행하거나 잡지와 관련된 일을 하고 나머지는 아쉽게도 허드레 광고 일을 전담해야 합니다. … (웃음) 에곤 헤마이티스 : 전단지 같은 광고군요. 제 생각에 '유명한 건축물'은 건축물에 포함된 브랜드 콘셉트에 의해 다른 건축물에 비해 더 높게 평가되는 것 같습니다. 토머스 크렌스[35]를 언급하자면, 그는 구겐하임박물관[36]의 디렉터입니다. 그

29 비토리오 마냐고 람푸냐니(Vittorio Magnago Lampugnani, 1951~)

이탈리아의 건축가이며 건축 이론가이다. 1990년부터 1995년까지 독일 프랑크푸르트 건축박물관의 박물관장을 역임했으며, 1994년부터 스위스 취리히공대의 도시건축사 강의를 맡고 있다. 그는 건축의 극단적인 양식을 배제하고, 심미성에 기초한 건축 형식을 주장한다.

30 〈슈피겔(Spiegel)〉 기사

1995년 비토리오 마냐고 람푸냐니는 〈슈피겔〉의 지면을 통해 미래의 베를린 도시 모습에 관련된 도시 건축 토의를 바탕으로, 포스트모더니즘과 해체주의 건축양식에 대항하는 의견을 피력했다. 그리고 도시 건축 분야의 정형화된 규범을 대변하기도 했다. 이는 건축계에서 '전통적인 순수함'으로 이해되고 있다.

31 게르하르트 라아게(Gerhard Laage)

건축가, 설계가이며 이론가이다. 1993년까지 하노버대학교 교수로 재직하며 건축 계획과 이론을 강의했다.

32 슈퍼더치(Superdutch)

네덜란드 건축계의 매우 실험적 건축양식을 일컫는 말이다. 대표적인 예로 렘 콜하스(Rem Koolhaas), 메카노(Mecanoo), MVRDV를 꼽을 수 있다.

는 건축물을 박물관 마케팅에 적극 활용합니다. 빌바오나 뉴욕에 있는 구겐하임박물관의 예를 살펴보면 잘 알 수 있죠. 귄터 참프 켈프 : 전적으로 동감합니다. 에곤 헤마이티스 : 전적으로 동감하신다는 의미는, 건축가들은 토머스 크렌스의 방법을 언짢게 생각한다는 뜻인가요(웃음)? 루에디 바우어 : 이런 마케팅 방법에 대해 사람들은 긍정적 혹은 부정적 측면을 찾을 수 있겠죠. 저는 차라리 이런 방법이 존재하는 것을 긍정적으로 생각합니다. 사람들이 이와 다른 독특한 방법을 강구했을지도 모르기 때문입니다. 제 생각으로는 구겐하임박물관처럼 장소의 정체성을 마케팅에 적용하는 것은 매우 현실적이라고 봅니다. 다른 특성을 이용해 이미지를 실추시키는 것보다는 말이죠. 건축계뿐만이 아니라 디자인계에도 비슷한 현상이 나타나겠지만, 제가 제일 안타깝게 생각하는 부분은 이런 박물관, 즉 궁전처럼 화려한 공간을 제외한 나머지 공간을 위해서는 아무런 정책도 시행하지 않는다는 것입니다. 건축가들이 이런 어처구니없는 브랜드 콘셉트를 만든 것이 아니기 때문에 그리 비판하고 싶지는 않습니다. 크리스틴 켐프 : 모든 건축가들이 박물관을 설계한다고 말할 수는 없을 것입니다. 건축가들은 많지만 박물관은 매우 적은 게 현실이죠. 제 생각에 이러한 상황에서 건축가가 자신이 고안한 설계만으로 경쟁한다는 것은 실질적으로 어려워 보입니다. 저는 취리히공대[37]에 '설계 대신 프로그래밍'이라는 과정이 개설된 것을 보았습니다. 소프트웨어를 만들 수 있는 능력을 배양해 개인의 경쟁 능력을 키우려는 의지가 엿보이는 과정이지요. 소프트웨어는 수많은 다양한 설계를 가능하게 합니다. 그들은 스스로 프로그램을 만들면서 독창성을 얻습니다. 그렇지 않으면 그들은 단지 다른 사람이 만들어놓은 미학적 틀에만 머무르게 됩니다. 질문을 하겠습니다. 미래에 정말 설계(디자인) 대신 프로그래밍이 우선할까요? 귄

33 뉴 어버니즘(New Urbanism)

1990년대 초 미국에서 시작된 도시계획의 양식이다. 이 양식의 주된 목표는 도시 안에 있는 짧은 도로에 많은 기능을 부가하는 것이다. 이 양식을 적용할 수 있는 가장 좋은 입지는 미국의 전통적인 소도시이다. 시사이드(Seaside, 영화 〈트루먼 쇼[The Truman Show]〉의 배경)와 셀러브레이션(Celebration, 디즈니 사[Disney Corp.]의 영화 배경)과 같은 도시는 뉴 어버니즘 도시계획 양식을 적용한 대표적 예이다.

34 베니스비엔날레

국제적인 예술 전시회로 1895년 자르디니 디 카스텔로(Giardini di Castello)에서 개최되었다. 자치 협회로 거듭나며 'La Biennale di Venezia'라는 이름으로 음악(1930), 영화(1932), 연극(1934) 분야의 예술 페스티벌을 개최하고 있다. 1975년 이후에는 국제 건축 전시회도 진행한다.

35 토머스 크렌스(Thomas Krens, 1946~)

뉴요커로 1988년부터 뉴욕, 베니스, 베를린, 라스베이거스, 빌바오에 위치한 구겐하임(Guggenheim)박물관의 디렉터를 맡고 있다. "마케팅 관점에 입각한 박물관의 새로운 방향(Rewrites the rules of how museums are run 〈포브스[Forbes] 인용)"을 제시하면서 많은 광고 효과를 창출했다. 구겐하임박물관은 세인의 이목을 끄는 전시품과 건축물로 유명하며, 미디어를 통해 다국적 예술 기관과 예술계의 브랜드로 자리 잡았다.

터 참프 켈프 : 건축가들이 자신의 작품을 팔기 위해 어떻게 공부하는가 … 혹은 어떤 방식으로 그들이 원하는 해답을 얻기 위해 접근하는가에 따른 문제인 듯합니다. 제 생각에 어떤 건축가가 아주 특별한 작품 경향을 보이면, 투자자는 건축가의 이미지를 구입하고자 합니다. 갤러리스트가 예술품의 이미지 가치를 높여 작품을 파는 것처럼, 투자자들은 갤러리스트가 된 것처럼 건축가의 이미지 가치를 높여 설계를 팔아넘기기도 하죠. 크리스틴 켐프 : 이런 현상이 나타날 정도로 건축계가 타락했습니까? 귄터 참프 켈프 : 이것을 타락이라고 판단하기는 좀 어려운 것 같군요. 이것은 건축 설계가 얼마나 매력적으로 느껴지느냐 아니냐에 관련된 사항이겠지요. 유명한 건축가들의 설계는 당연히 사람을 끌어들이는 매력을 가지고 있습니다. 루에디 바우어 : 저는 귄터 참프 켈프 씨와 같은 숙명론적인 생각을 가지고 있지 않습니다. 제 생각에 우리는 현재 슬픈 현실에 놓인 것 같습니다. 모든 것이 언급하신 것과 같은 시장 상황에 따라 고정되어버렸고, 우리는 이 상황에 대해 무엇이 좋은 것인지, 그릇된 것인지 그리고 인간을 위해 무엇이 필요한지, 아닌지에 대한 근본적인 생각조차 하지 않기 때문입니다. 모든 사람들은 시장 상황에 순응해야 한다고 생각하지만 저는 이런 고정관념을 깨야 한다고 생각합니다. 이런 표현을 하고 싶군요. '또 다른 세계는 가능하다.' 대안적인 지점은 존재합니다. 그리고 디자인과 건축은 인간 공동체 사회를 위한 숙고가 바탕이 되어야 합니다. 에곤 헤마이티스 : 보다 나은 인간 공동체 사회를 위한 것이겠죠? 루에디 바우어 : 네, 저도 그렇게 되길 바라죠. 사람들이 디자인을 할 때, 즉 디자인을 실현하는 과정에는 많은 문제점과 가능성이 있으리라 생각합니다. 그러나 사람들이 맹목적으로 마케팅 관점만을 지향하는 태도는 버렸으면 합니다. 우리는 더 넓은 세계를 가지고 있고, 폭넓게 사고해야 함

36 구겐하임박물관(Guggenheim Museum)
근대 예술과 아방가르드 양식의 예술품을 대량으로 보유한 박물관이다. 뉴욕의 구겐하임박물관은 1940년대 프랭크 로이드 라이트(Frank Lloyd Wright)의 설계로 1959년에 완공되었으며, 나선형의 경사면으로 설계한 전시 공간은 근대 박물관 건축 분야에서 독보적이며 탁월한 설계로 손꼽는다. 사진 : 솔로몬 R.(Solomon R) 구겐하임박물관, 뉴욕, 건축가 : 프랭크 로이드 라이트

37 취리히공대(ETH Zürich)
취리히에 위치한 스위스연방공과대학교이다. 1855년 스위스연방폴리테크닉대학으로 출범했고, 지금은 스위스연방의 교육 · 연구 기관으로 16개의 전공 학과를 보유하고 있다.

니다. 물론 정말 어리석은 클라이언트가 아직 존재하고, 클라이언트와의 마찰이 끊임없다는 것 역시 받아들여야 합니다(웃음). 귄터 참프 켈프 : 정말로 당신은 디자인을 하는 과정 중 꼭 추진해야 하는 일이 있으면 클라이언트와 끊임없는 마찰을 불사합니까? 루에디 바우어 : 당연하죠. 가끔 클라이언트가 어리석은 짓을 한다고 느낄 때가 있을 겁니다. 그러면 당신은 이렇게 말해야 합니다. "그러면 아예 다른 사람과 처음부터 이 일을 다시 하십시오." 요즘 저는 클라이언트와 약간 문제가 있어서 그들의 입장에 큰 실망감을 감출 수가 없습니다. 사람들은 이런 상황에서 경제적 압박을 느끼죠. 굶어 죽을 수도 있으니까요(웃음). 그래서 우리는 타협을 하는 것입니다. 어쩌면 5년 전에는 절대 받아들일 수 없었던 것조차 받아들이게 됩니다. 이렇게 되면 마케팅만을 맹목적으로 추진하는 자들이 활개 치는 세상이 오지요. 귄터 참프 켈프 : 최선의 방법은 아닌 것 같습니다. 그렇게 해서는 안 됩니다. 문제점을 정확히 꼬집어 말씀해주시긴 했지만, 우리는 부분적으로 조금씩 변화시키려는 시도를 해야 합니다. 앞에서 말씀하신 것과 같은 행동은 적절하지 않은 듯합니다. … 수습하기 어려운 상황이 닥쳤을 때, 항상 새롭게 시작해야 한다는 생각보다는 문제가 일어난 이유를 파악하는 데 노력을 기울여야 하겠죠.

유토피아, 유전공학 그리고 인간 공동체

루에디 바우어 : 제가 한 가지 인정할 수 없는 부분은 바로 우리가 아무것도 할 수 없다는 식의 논리를 내세우는 숙명론입니다. 에곤 헤마이티스 : 반대로 생각해보면, 그렇다고 우리가 이상의 세계인 유토피아에 사는 것

도 아니죠.

루에디 바우어 : 그 점에 대해서는 저도 전적으로 동의합니다. 특히 유럽에 유토피아는 존재하지 않습니다. 우리가 계획한 미래에 대한 목표는 옳고 그름이 판단되지 않은 채, 거절되고 있습니다. 공동체 사회에서 소수만이 다음과 같은 생각을 할 수 있다는 것은 매우 우스운 일이죠. "나는 무엇 무엇을 꿈꾼다. 나는 우리의 공동체 사회에서 무엇에 대한 이상을 가지고 있다." 현재 우리는 경제적인 관점에 입각해 명확히 현실적인 것만을 디자인할 수 있습니다. 그러나 이렇게 되어서는 안 됩니다. 독일은 아마도 재산세 정책을 통해 이런 문제를 잘 해결해가리라 생각합니다. 국가는 많은 자금을 보유하고 있지요. 귄터 참프 켈프 : 그 돈은 언젠가 바닥납니다. 루에디 바우어 : 큰 문제는 없습니다. 계속 세금을 거두어들이니까요. 독일에는 많은 국민이 있습니다(웃음). 에곤 헤마이티스 : 지금 스위스 사람으로서 의견을 말씀하시는 건가요? 그러면 스위스로 돌아가십시오(웃음). 그럼, 유토피아에 대해 계속 질문하겠습니다. "왜 우리에게 더 이상 유토피아는 존재하지 않을까요?" 엔초 마리[38]는 울름머[39]를 크게 비난한 적이 있었습니다. 울름머는 유토피아를 실제적이며, 되찾을 수 있는 것이라 간주하면서 디자인 분야의 유토피아 개념을 무의미하게 만들 뻔했기 때문입니다. 개념적으로도 불가능한 것이죠. 루에디 바우어 : 제 생각에 인간은 신 행세를 했고, 현재도 신 행세를 하고 있습니다. 유전공학을 예로 들면, 현재 우리는 인간 존재를 복제하려는 단계까지 접근했습니다. 이것은 우리가 생각하던 유토피아와는 완전히 다른 것이죠. 유전자 복제는 산업 분야와 관련해 큰 의미를 갖는데, 과연 디자이너와 건축가가 유전자 복제 기술에 따라 만드는 사물에 얼마나 강하게 대처할 수 있을지 정말 궁금합니다. 시각적 특

38 엔초 마리(Enzo Mari, 1932~)
이탈리아의 디자이너이며 저술가로, 밀라노에서 활동하고 있다.

39 울름머(Ulmer)
이 단어는 1955년 울름조형대학의 졸업자나 구성원을 의미한다. 그들은 '… 숟가락부터 도시까지 …'라는 표현을 사용해 모든 분야를 그들의 디자인 활동 영역으로 정의했고, 제품디자인, 정보디자인, 비주얼커뮤니케이션디자인, 제품 생산에 대한 프로젝트를 수행했다. 그리고 근대 자연과학을 기반으로 하는 교육 자료와 학습법을 개발했다.

성이 이 문제에 관한 해결책이 되겠죠. 현재 사물은 시각적으로 큰 차별성을 나타내며 생산되는 경향을 보입니다. 이것이 아마도 하나의 대처 방식이 아닐까 생각합니다. 에곤 헤마이티스 : 유전공학(유전자 복제)에 대한 대처 방안을 말씀하시는 것이죠? 루에디 바우어 : 네, 우리는 대처 방안에 대해 많은 생각을 해야 합니다. 우리는 보통 다음과 같은 표현은 하지 않습니다. 차가 생산되고 있는 현시점에서 "인간은 차를 원하지 않습니다"라고 말이죠. 유전공학에 대한 제 생각은 위의 예와 같이 무조건 거부하기보다, 정말 유익하고 적합한 분야에 윤리적인 방법으로 적용해야 한다고 생각합니다. 에곤 헤마이티스 : 두 분의 의견에 공통점이 있는 것 같습니다. 진부한 개념이긴 하지만 '공동체 사회'를 공통점으로 말할 수 있겠네요. 정확히 말해 공동체 사회적인 삶에 대한 각자의 생각을 제시했습니다. 귄터 참프 켈프 씨는 공동체 사회 속에서 우리가 갖추어야 할 의식적인 자각에 대한 문제점을 지적했습니다. 이 내용이 토론 중에 불현듯 사라지긴 했지만, 미래 우리 삶의 형태를 제시하셨습니다. … 그리고 루에디 바우어 씨는 사회 공동체적 의의가 당신의 프로젝트를 수행하는 데 있어 동기부여에 큰 영향을 끼치며, 유토피아나 유전공학에 대한 관점에서도 사회 공동체적 의의를 강조했습니다. 이런 여러분의 의견에 관련된 기사가 있더군요. 제가 지난 12월에 본 내용입니다. 캘리포니아에 사는 한 부인이 그녀의 죽은 고양이를 부활시켰습니다! 귄터 참프 켈프 : 복제한 것입니까? 에곤 헤마이티스 : 그렇습니다. 비용은 5만 달러였습니다. 장례식을 위해서도 역시 많은 비용을 들였겠죠? 크리스틴 켐프 : 지금 말씀하신 테마와 관련이 있는 건축가들이 있습니다. 정확히 누구라고 말하기는 어렵지만, 칼 S. 주[40]를 생각해본다면 아주 흥미롭겠군요. 건축가들은 건축을 위해 다음과 같은 시도를 할 것입니다. 한 예로, 누군가 유전학

40 칼 S. 주(Karl S. Chu, 1950~)
건축가이며, 로스앤젤레스 남캘리포니아건축학교(Southern California Institute of Architecture)의 교수이다. X KAVYA라는 연구소를 만들었고, 이 연구소는 건축의 리-콘셉트(Re-concept) 양식과 형이상학을 응용해 가능한 설계 분야를 개척하는 데 노력했다.

적 계산법을 계획하고, 형태를 창조함에 있어 돌연변이와 같은 특성을 콘셉트로 설정한다고 가정해볼 수 있겠죠. 매우 독특한 외형미를 갖출 것이라는 사실은 분명합니다. 그렇지만 제 생각에는 건축물로 현실화되기는 어려워 보입니다. 귄터 참프 켈프 : 이런 가정은 실제로 충분한 실현 가능성을 가지고 있습니다. 예를 들자면 네안데르탈−박물관[41]이 있겠군요. 이 건축은 정말 성공한 사례입니다. 이 박물관의 한 전시 공간은 시멘트 주조 형식의 진보적인 나선 형태를 적용해 전시 공간의 시대를 구분 짓는 콘셉트를 만들어냈습니다. 루에디 바우어 : 제 생각에 이런 형태는 현시점에서 우리가 보유하고는 있지만, 아직 사용하지 않은 잠재력을 보여주는 단적인 예라고 생각합니다. 우리는 동시에 300개의 언어를 구사할 수 있는 잠재력을 가지고 있습니다. 다양성이라는 잠재력을 지니고 있는 것이죠. 이전엔 그러지 못했지만, 다양성을 충분히 감안해볼 수 있는 것입니다. 이를 바탕으로 우리는 새로운 시스템을 구축해나갈 수 있죠. 예를 들어 일률적으로 영어로만 표현되는 것은 명백히 문화적인 고립입니다. 우리는 '디자인(Design)'이라는 단어가 유럽에서 다른 언어로는 어떻게 표현되는지 살펴볼 필요가 있습니다. 이탈리아 어로는 Progettazione, 프랑스 어로는 Stilistique, 독일어로는 Gestaltung, 유럽 내 영어식 표현으로는 Design입니다. 이렇게 상이한 네 단어가 사용되는 것은 유럽의 다양성을 의미합니다. 만약 우리가 현시점 이후에 단지 디자인이란 단어만 사용한다면, 이전보다 네 배는 더 멍청해질 테죠. 이러한 문화의 수용력, 다른 지역이나 나라에 존재할 수 있는 상이성을 고려해야 합니다. 즉 세계를 하나의 객체로 판단해서는 안 되고, 다양성이 있는 '복합체'로 생각해야 합니다. 동일성(평등)은 민주주의에나 해당하는 개념입니다. 우리는 민주주의의 세계화에 더 노력해야 할 것입니다. 유토피아는 우리의 생각

41 네안데르탈−박물관(Neanderthal-Museum)
이 건축물의 주요 콘셉트는 나선형의 경사면을 따라 여러 전시 공간을 나눌 수 있게 설계한 것으로, 끝도 없이 연결된 포물선 형태의 공간은 인류의 끝없는 발전을 의미한다. 사진 : 네안데르탈−박물관(1996년 완공), 건축가 : 귄터 참프 켈프, 율리우스 크라우스(Julius Krauss), 아르노 브란들후버(Arno Brandlhuber)

보다 실제적으로 완벽하지 않습니다. "우리는 항상 새로운 이상을 갖길 원합니다"라고 말하죠. 이 이상이라는 것은 반드시 독단적인 것은 아니지만, 다만 매우 복잡해질 수는 있겠죠. … 귄터 참프 켈프 : 그렇긴 하겠지만, 저는 우리가 어떻게, 특히 당신과 같은 긍정적인 시각으로 모든 것을 행해야 하는지 의문입니다. 루에디 바우어 : 그래야 바로 유토피아인 것이죠. 귄터 참프 켈프 : 우리는 과연 실제로 무엇을 할 수 있습니까? 제가 무엇인가를 통째로 바꿀 수 있는 겁니까, 아니면 디자인을 하고 막연히 다음과 같은 푸념만 늘어놓을 수 있는 건가요? "이것은 다르게 디자인했어야 했는데…." 루에디 바우어 : 여러분은 저희 학교에서 추진하는 개혁을 통해 그 방법을 알 수 있을 겁니다. 우리는 무엇인가를 할 수 있다고 단언하지 않습니다. 오히려 "우리는 학교를 이런저런 식으로 만들길 원합니다"라고 말하죠. 우리는 이상을 바탕으로 현실 가능한 계획을 만들려는 것입니다. 사람들은 항상 경제적 측면을 우선해 무엇이 가능한지 말합니다. "이렇게 하면 더 나을 텐데, 저렇게 하면 더 나을 텐데…" 하는 식이죠. 우리는 현시점에서 우리 사회가 "앞으로 이런 것이 가능할 것이다"라는, 미래를 확신하는 말을 할 수 없다는 것을 알고 있습니다. 우리가 발전하기 위해 한 가지 계획해야 하는 것은 경제적 지원입니다. 지식인(정치인)들은 미래를 위해 무엇을 절약해야 할지 알고 있을 테죠. 이 자리를 빌려 그들에게 다시금 올바른 목표를 세우라고 말하고 싶습니다.

유토피아와 의뢰받은 작업

방청객 : 저는 유토피아를 이론적, 철학적으로 지각하고 있고, 또 한편으로는 항상 현실적인 문제라고 생각

합니다. 건축가나 디자이너는 클라이언트에게 일을 의뢰받기 때문이죠. 저는 건축가나 디자이너로 작품 활동을 하면서 어느 정도 제가 추구하는 이상, 즉 유토피아를 표현해낼 수 있습니다. 하지만 클라이언트가 저에게 당신의 이상을 추구하라고 요청하지 않는다면, 어떻게 의뢰받은 일에 제 이상을 표출할 수 있을까요? 루에디 바우어 : 의뢰를 받아 하는 모든 일에는 기본적으로 많은 질문이 담겨 있습니다. 그렇지 않으면 당신은 정말 아무것도 할 수 없게 되죠. 당신이 만약 이런 견해를 갖게 되면 "클라이언트의 설명대로만 모든 일을 수행해야 합니다." 당신은 단지 일을 대행하는 것일 뿐, 건축가나 디자이너는 아닌 것입니다. 클라이언트는 어떤 문제점을 가지고 있습니다. 그리고 우리는 그 문제점을 통해, 그가 가지고 있는 실질적인 문제가 무엇인지를 찾아야 합니다. 그러고 난 후 디자인 작업에 착수해야 합니다. 바로 이 과정에서 디자이너는 자신의 이상을 추구할 수 있습니다. 마케팅 관점을 예로 들자면, 마케팅의 압력 때문에 디자이너들이 신념 없는 작업을 해서는 안 되겠지요. 어떤 클라이언트가 제게 이런 말을 한다고 가정해봅시다. "저는 새로운 로고를 원합니다." 이렇게 말하면 이 표현에서 당신은 그가 단지 로고를 필요로 하는 게 아니라는 사실을 알아차릴 수 있어야 하죠. 우리는 그가 무엇을 진정 필요로 하는지 간파해야 합니다. 그는 바로 새로운 정체성을 원하는 것입니다.

건축물의 표면

방청객 : 몇 해에 걸쳐 건축 분야에서 나타나는 트렌드라고 생각합니다. 건물 전면을 미디어로 장식하는 트렌드에 대해 어떻게 생각하십니까? 예를 들면 바젤스타디움[42], 뮌헨스타디움[43], 그라츠예술박물관[44] 같은 건물

42 바젤스타디움(Stadion Basel)
2001년 완공, 건축가 : 헤르초크&드 뫼론(Herzog&de Meuron)

43 뮌헨스타디움(Stadion München)
알리안츠-아레나 뮌헨스타디움(Allianz–Arena Stadion München, 2005년 완공), 건축가 : 헤르초크&드 뫼론

44 그라츠예술박물관(Kunstmuseum Graz)
오스트리아 그라츠에 위치하며, 요안노임국립박물관(Landesmuseum Joanneum) 또는 '다정한 외계인(The Friendly Alien)'으로도 불린다(2003년 완공). 건축가 : 피터 쿡(Peter Cook), 콜린 파우니어(Colin Fournier)

들이죠. 그러니까 이 트렌드에는 C.I.와 건축의 예술적 의미가 동시에 반영되어 있습니다. 귄터 참프 켈프 : 이 것은 광고가 유발한 하나의 현상입니다. 당신이 뉴욕의 타임스스퀘어[45]에 가보신다면 도심 한복판에서 거대 한 그림에 압도당하는 느낌을 받으실 겁니다. 이것은 물론 기술이 뒷받침된 현상입니다. 시적으로 은유해 표 현하자면 '건물이 말을 걸어온다'라는 느낌을 주기 위해 만든 것이죠. 이런 효과를 낼 수 있기에 많이 사용하 는 것 같습니다. 저는 이것을 부정적인 의미로 생각하진 않습니다. 이것도 하나의 표현 방법이죠. 에곤 헤마이 티스 : 이와 관련한 인용구가 있습니다. "건물의 표면은 건축물의 구조와 내면적 특성에서 독립된 것이다. 표 면은 단독적인 객체가 되었다." 귄터 참프 켈프 : 사실인가요? 에곤 헤마이티스 : 1986년 귄터 참프 켈프 씨가 한 말이죠(웃음). 루에디 바우어 : 위와 같은 효과는 우리에게 한두 번 정도는 매우 흥미롭게 느껴지겠지만, 지속성은 없습니다. 건축물을 광고의 일시적인 특성과 연관 짓는 것이 참 재미있네요. 즉 이것은 오랜 지속성 과 영원성에 관련된 건축물과 생명력이 매우 짧은 광고의 관계입니다. 만약 도시가 뉴욕처럼 하나의 광고물 이 되어버리는 것을 지양하면, 우리는 무엇을 할 수 있을까요? 이런 일이 생기면, 앞에서 언급한 광고는 큰 의 미가 없게 됩니다. 귄터 참프 켈프 : 단편적으로 미국의 도시들이나 런던만 살펴보아도 알 수 있듯이, 광고 매 체 역할을 하거나 그런 특성을 보이지 않는 도시가 있을까요? 도시 전체가 광고와 이미지로 덮여 있죠. 루에 디 바우어 : 뉴욕의 몇몇 특정 장소는 눈에 보이는 것 모두가 매혹적이죠. 그리고 저 역시 도시 속 광고판 폐 지를 주장하는 것은 절대 아닙니다. 반대로 저는 이런 광고 매체가 어느 정도 다이내믹한 효과를 불러일으킨 다고 생각합니다. 하지만 건축물의 3차원적 의미는 점점 축소된다고 생각합니다. 이런 점에 대해 이의를 제기

45 타임스스퀘어(Times Square)
〈뉴욕타임스(New York Times)〉가 이름 붙인 맨해튼 극장 밀집 지역의 중심지로 브로드웨이(Broadway) 42 번가에 있다. 코카콜라 전광판 광고가 인상적이며, 오늘날에는 이 광고판에 LED 디스플레이 기술을 적용하 고 있다.

하는 것이죠. 귄터 참프 켈프 : 꼭 그렇다고 말할 수는 없습니다. 루에디 바우어 : 그래픽을 건물 외벽에 입히는 것을 평면, 입체적 관점에서 생각해보면 알 수 있지 않습니까? 이 과정에서 입체적 관점은 전혀 고려하지 않습니다. 광고 매체는 단순히 붙일 수 있는 평면 판 형태를 띠지요. 귄터 참프 켈프 : 이것은 공간이라는 개념과 함께 고려해야 합니다. 이런 광고 그래픽 매체는 지속적으로 변화하는 공간에 존재하는 벽면이기도 하지만, 건축물의 한 부분이죠. 대도시를 예로 든다면, 미디어로 형성된 벽면이 만들어내는 새로운 공간이라고 할 수 있겠죠. 그러나 이런 공간을 어디에 만드느냐, 즉 장소에 따라 차별성을 보일 수 있습니다. 예를 들어 오스트리아 그라츠에 현대 예술을 위한 독특한 형태의 박물관이 있고, 이 박물관 건축물의 외벽은 미디어로 표면을 구성했습니다. 저는 이 점을 매우 긍정적으로 생각합니다. 이 도시가 지닌 바로크시대의 이미지와 확실한 대조를 이루고 있기 때문입니다. 그러나 이 박물관이 뉴욕 맨해튼에 있다고 가정한다면 결과가 달라지겠죠. 왜냐하면 이 건축물의 규모 때문에 생기는 시각적 효과는 작은 도시인 그라츠에서보다 훨씬 미미할 테니까요. 다시 말하지만 같은 건축물이라도 어디에 만드느냐에 따라 차이가 납니다. 에곤 헤마이티스 : 장소뿐만 아니라 어떤 건축물을 만들어내는가, 하는 관점 역시 중요하겠지요. 개인적으로 건축물은 우리 사회의 단면을 반영해야 한다고 생각하는데요. 그렇지 않습니까? 귄터 참프 켈프 : 전적으로 동의합니다. 에곤 헤마이티스 : 구겐하임과 빌바오46에 대해서는 이미 언급했고, 퓨처 시스템즈47가 설계한 버밍햄의 셀프리지스48 건물을 예로 든다면 … 매우 특별하고, 최첨단 기술을 적용한 재료가 건축물의 표면을 뒤덮고 있습니다. 이런 점 역시 하나의 특별함으로 볼 수 있지 않을까요? 귄터 참프 켈프 : 하이테크라기보다 그냥 멋진 재료라고 해

46 빌바오(Bilbao)

세간의 이목을 집중시킨 뛰어난 건축미로 박물관 개관 첫해에만 100만 명이 넘는 관람자가 방문했다. 사진 : 구겐하임박물관 빌바오(1997년 완공), 건축가 : 프랭크 O. 게리

47 퓨처 시스템즈(Future Systems)

건축가 얀 카플리츠키(Jan Kaplicky)와 아만다 레베트(Amanda Levete)가 운영하는 건축·디자인 스튜디오이며, 영국 런던에 있다.

48 셀프리지스(Selfridges)

영국의 백화점으로, 본점은 런던 옥스퍼드 거리에 있다. 사진 : 셀프리지스 버밍햄(Birmingham)(1999년 완공), 건축가 : 퓨처 시스템즈

두죠. ⋯ 사람들은 도심 속에 공공의 공간을 만들어내는 건축물의 특별한 표면을 마치 하나의 예술 작품처럼 느낄 수 있습니다. 이런 훌륭한 공간을 조성할 수 있다면 더할 나위 없겠죠.

유토피아와 다양성

방청객 : 저는 유토피아의 관점으로 돌아가 유토피아와 디자인에 대한 의견을 말하고자 합니다. 제 소견으로는 디자인의 문제점이 앞에서 언급한 다양성에만 국한된 것은 아니라고 생각합니다. 문제는 사람들이 유럽의 저작물이나 저술만 참조한다는 점입니다. 이런 저작물에는 모든 문장 하나하나가 멋지게 미화되어 있고, 경향이 다른 흥미로운 관심사는 등한시되어버립니다. 또 다른 제 의견을 말하자면, 앞서 언급하신 산업화와 획일성에 대한 관점은 다음과 같은 의미를 내포한다고 생각합니다. '우리는 우리가 살고 있는 이 시점에서 끊임없이 디자인을 구상하고 계획해야 한다. 그리고 우리는 현재의 디자인 형태와 목표가 내포하는 의미를 찾고, 지속적으로 향상시켜야 한다.' 그래서 저는 우리가 미래를 예측하는 시나리오나 미래를 확신하는 전략 대신, 현재에 더 많은 노력을 기울이는 것이 바람직하다고 생각합니다. 현시점에서 우리가 느끼는 것보다 수행할 수 있는 일이 많기 때문입니다. 이런 점을 자각하는 것 역시 디자이너의 과제가 아닐까 생각합니다. 우리는 현시점의 디자인이나 디자인 영역에 더 많은 고려를 해야 한다고 봅니다. 루에디 바우어 : 좋은 의견 감사합니다. 품질에 대한 만족스러운 결과를 얻어내기 위해서는 현재뿐 아니라 미래의 시점 역시 고려해야 합니다. 이러한 사항은 당신의 자녀 세대와 그다음 세대까지도 변함없어야 합니다. 우리가 원하는 그 무엇은 오늘날뿐 아

나라 미래를 위해서도 좋은 것이어야 하지요. 귄터 참프 켈프 : 창조적인 사람은 항상 미래를 생각하고 자신의 일을 수행하며 현시점에 존재하지 않는 것을 만들어내죠. 그래서 우리가 현재라는 관점 속에서만 무엇인가를 행한다는 것은 납득하기 어려운 것입니다. 루에디 바우어 : 다시 말해 '오늘날은 이렇다'라는 표현과 '우리는 이것을 계획적으로 개선하고 싶다'라는 표현 사이의 변증법적 논리입니다. 만약 '우리는 이것을 개선하고 싶다'라는 생각 자체를 갖지 않는다면 아무것도 계획할 수 없는 것이죠. 에곤 헤마이티스 : 그렇다면 어디서 어떻게 시도해야 하는 겁니까? 우리가 마법의 주문을 걸 수는 없을 테니까요. 루에디 바우어 : 저는 상대방을 공격하는 것을 좋아하진 않습니다만, 여러분들에게 이런 슬로건이 적합하다고 생각합니다. '또 다른 세계는 존재한다.' 제가 말하고자 하는 것은, 디자이너로서 갖출 수 있는 또 다른 가능성입니다. 제가 이 세계에서 변화시키고자 하는 것은, 예를 들어 언어의 다양성을 생각해볼 수 있습니다. 언어의 다양성이 갖는 의미를 통해 견해 차이를 좁힐 수 있으리라 생각합니다. 에곤 헤마이티스 : 제 생각에 언어의 다양성이 디자인의 개별화, 개인적인 측면의 세세한 부분까지 관여하게 만드는 원동력이라는 것은, 복잡한 변증법적 사고가 아닙니까? 루에디 바우어 : 마치 정치적 공방전을 펼치는 것 같군요. 우리는 문화를 제한하고 억압하면 안 된다고 생각합니다. 우리가 세계화가 이루어진 공간에 있다는 것은 실체입니다. 자동차의 실체는 바로 우리가 자동차를 타는 것입니다. 이러한 논리를 바탕으로 우리는 세계화라는 실체를 다시 확립해야 합니다. 세계화의 의미는 단일 언어와 문화에 기반하고 있다면 획일성이라고 판단할 수 있지만, 정반대로 그 의미를 파악할 수도 있습니다. "세계화된 공간에 사는 우리는 색다른 문화의 다양성을 누릴 수 있는 것이 아닐까요?" 방청객 : 우

리가 정말 중요한 일에 참여하게 된다면, 디자이너나 건축가로서 무엇에 기여할 수 있을까요? 현시점에서 사회학 연구나 기후 연구 분야에 참여하게 된다면 말이죠. 귄터 참프 켈프 : 건축가들은 항상 자신들이 총책임자가 된 듯이 이야기하더군요. 그들은 자신들이 모든 것을 할 수 있는 것처럼 상상합니다. 그러나 저는 그들이 다른 분야에서 모든 것을 지휘하고, 수행했다는 것을 믿지 않습니다. 무엇인가 기여하고 싶다면 기본적인 원칙을 이행해야 한다고 생각합니다. 기후 연구의 기본 원칙을 말한다면 "OK, 나는 아프리카로 가겠어"가 되겠지요. 루에디 바우어 : 전적으로 동의합니다. 디자인계와 건축계에 대한 토론이 이어지는 동안 정말 중요한 생각을 떠올릴 수 있었습니다. 우리가 현재 다른 분야에 크게 기여하지 못하고 있다면 우리에게 주어진 과제가 있다고 생각합니다. 이 과제는 바로 우리가 신뢰성을 갖추도록 노력해야 하는 것입니다. 현시점에서 매우 흥미로운 사실은, 디자인계와 건축계가 신뢰와 불신의 양면성을 지닌 객체라는 것이겠죠.

1970년대와 해야 할 것

크리스틴 켐프 : 저는 건축 분야에서 정책적으로 추진한 사회복지, 즉 영세민 주택 건설 사업은 완전히 실패했다고 생각합니다. 루에디 바우어 : 정치인들은 그들이 예전에 범했던 실수를 현재에도 여전히 범하고 있습니다. 제가 정치인들에게 하고 싶은 말은, '정치인들이여! 당신들은 실수를 했고 그릇된 생각을 가졌기에, 아예 생각을 해서는 안 됩니다.' 또 이것이 오늘날의 일반적 생각일 것입니다. 정치인들, 당신들은 여전히 우리의 사회를 아름답게 꾸밀 수 있습니다만, 정말 약간만 손대길 바랍니다(웃음). 크리스틴 켐프 : 정책적 원칙은 틀

리지 않았죠. 건축물이 문제였나요? 루에디 바우어 : 우리는 1970년대 상황을 비판적으로 분석해야 한다고 생각합니다. 그렇다고 해서 이 문제를 그 상황과 직결시켜야 한다는 것은 아닙니다. 우리가 멋진 주택을 건설하기 위해 지금 당장 소위 투기자들을 설득시키는 것은 어려운 일이죠. 건축가들이 수용해야 할 문제가 아닐까요? 방청객 : 저는 1970년대의 세대와 현 세대의 차이점을 급진주의 사고에서 찾을 수 있다고 생각합니다. 젊은 세대는 근본적인 사고방식이 결여된 것 같습니다. 젊은 세대는 매우 비판적으로 문제를 직시하지만, 그들은 근본적인 관점을 갖지 못하죠. 그들은 사회 공동체 속에서 그들이 관계할 수 있거나 이상적으로 생각하는 사업 파트너나 부수적인 것만을 찾고 있는 것 같습니다. 그에 반해 1970년대 세대들은 그들이 느끼는 것과 다른 이들에게 전달해야 하는 것을 항상 피력했습니다. 이런 사상이나 문제점은 대학교에서 어느 정도 중재해야 하는 사항이 아닐까 생각합니다. 물론 어떤 의견도 피력하지 않는다고 해서 모든 문제점을 우리가 도맡아야 하는 것은 아닙니다. … 우리에게만 국한되고, 우리만이 해결해야 하는 사항은 아닐 테죠. 제 생각에 우리는 매우 근본적인 것, 아주 작은 것부터 바꿀 수 있습니다. 제게 유토피아라는 것은 해로운 음식을 먹지 않아야 하고, 유해한 공기를 마시지 않아야 하는, 즉 유해하지 않은 좋은 삶을 영위하는 것이라 생각합니다. 이것이 핵심적인 부분이고, 우리가 추구해야 하는 과제일 것입니다. 이론적, 정치적, 개인적, 디자인적 측면에 입각해서 우리에게는 해야 할 많은 임무가 있는 것이죠. 이것 또한 흥미로운 점이라 할 수 있겠군요. 저는 급진주의적 사고에 입각해 근본적 사고의 결여는 어떤 것도 만들어낼 수 없다는 생각인데, 그에 반해 조금 전에 의견을 말씀해주신 분은 "현시점에서 인지할 수 있는 긍정적인 부분은 많다"라는 생각을 가지고 계셨습니다.

역사적 관계에 입각해

루에디 바우어 : 매우 중요한 발언이군요. 장기적인 관점과 단기적인 관점을 동시에 표명하셨습니다. 현재 우리 사회는 단기적인 관점에 훨씬 더 깊이 젖어 있는 것 같습니다. 이런 단기적 관점은 지속적으로 다른 중요한 사항에 영향을 미치면서 사회 전체에 가치가 있어야 하는 것들의 의미를 축소시키고 있습니다. 본질적인 중요성을 떠나 마치 이전에도 그랬던 것과 같은, 유행과도 같은 면모를 보이고 있습니다. 방청객 : 제 경험이 당신의 의견을 뒷받침할 수 있을 것 같습니다. 도시 건축 공모전이 생각나는데, 이 공모전에서는 도시의 역사적 의미와 역사적 사항은 완전히 배제했습니다. 현상 공모 광고에 역사적 의미는 아예 존재하지 않았고, 단지 앞으로 50년 동안 건축물이 제 기능을 발휘하기만을 원하는 사항으로 채워져 있었죠. 귄터 참프 켈프 : 디자인을 위한 정보 면에서 건축가가 한 지역의 역사와 그 배경을 인지하는 것은 매우 중요한 일이라 생각합니다. 아마도 현상 공모 주최 측에서 정보를 확보하지 못했거나, 우리의 교육 시스템이 이렇게 겉만 치장하는 결과를 조장했을 수도 있겠군요. 여러분은 이와 같은 상황에서 자신의 의견을 주장하거나, 아예 이런 공모전에 참여하지 않거나, 주최 측의 광고 안내와는 상관없이 지역의 역사를 연구해야 합니다. 저 역시 오늘 중요한 사항을 알게 되었군요. 루에디 바우어 : 우리 사회를 위한 아이디어가 굉장히 단순하거나, 우리가 쉽게 결정해야 하는 내용이었다면 오늘 디자인을 위한 토의 주제가 될 수 없었겠지요. 제 생각에 오늘 저녁에는 우리가 어떤 디자인을 하느냐 하는 문제보다 디자인계를 위해 어떤 토론을 해야 하는지에 대해 많은 이야기를 나눈 것 같습니다. 오늘 토론은 매우 적절한 과정이었다고 생각합니다. … 중요한 발언도 많이 나왔죠. 우리는 세계화된 이

공간 속에서 정말 우리만이 가질 수 있는 고유한 것을 찾기 위해 더 많은 노력을 해야 한다고 생각합니다. 고유한 무엇인가가 역사적인 것이 아닌 다른 것일 수도 있습니다. 다른 모든 것들도 우리의 고유한 것이 될 수도 있고, 이것이 대체할 수 없는 특징이 되면서 프로젝트의 과정을 통해 더 많은 디자인의 가능성을 발견할 수 있으리라 생각합니다. 그러면 여러 프로젝트는 해외 다른 나라로 넘겨야 하는 프로젝트가 아닌, 바로 이곳 여기서만 수행할 수 있는 프로젝트로 거듭나리라 확신합니다. 귄터 참프 켈프 : 저도 이 의견에 전적으로 동의합니다.

안네테 가이거

부르크하르트 슈미츠

에드 안인크

에곤 헤마이티스

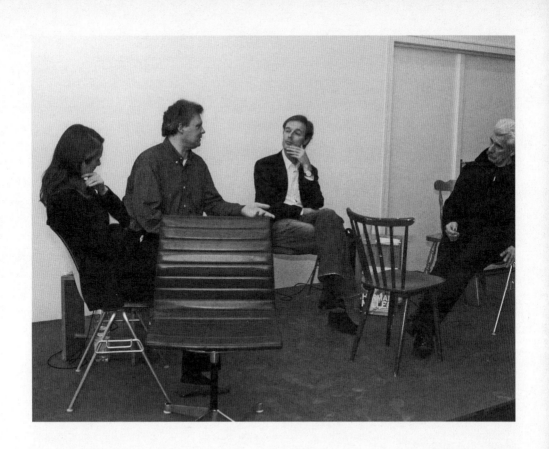

"외부 초대 손님인 에드 안인크 씨는 네덜란드 헤이그에서 와주셨습니다. 영어로 말씀해주실 테지만, 토론은 독일어로 진행하겠습니다. 우리의 두 번째 초대 손님은 부르크하르트 슈미츠 씨입니다. 그는 베를린예술대학교에서 인터랙티브시스템디자인을 가르치고 있습니다. 오늘 진행을 맡아주실 분은 안네테 가이거와 에곤 헤마이티스 씨입니다."

에드 안인크에 대하여

안네테 가이저 : 에드 안인크 씨는 디자이너, 컨설턴트, 저술가이자 교수입니다. 그는 여러 가지 디자인 영역의 프로젝트를 수행하는 디자인 스튜디오 온트베륌베르크[1]에서 디자이너로 활동하고 있습니다. 그의 작품들은 어센틱스[2], 드리아데[3], 드로흐 컬렉션[4] 뿐만 아니라 여러 글로벌 기업의 제품에서도 찾아볼 수 있습니다. 그는 이 작품들로 많은 상을 받았고 탁월함을 인정받았죠. 그에 대한 자세한 정보는 010 출판사에서 발간한 연구 논문을 참조하시기 바랍니다. 그는 행사나 전시회, 워크숍도 계획·주관하고 있습니다. 그는 에인트호번 디자인 아카데미 석사과정을 졸업했고, 비트라디자인박물관과 디자이너 마르티 귀세, 유르겐 베이의 워크숍을 주관하기도 했습니다. 워크숍 이외에도 매우 호평받는 저서 《브라이트 마인즈, 뷰티풀 아이디어스》[5]를 집필했습니다. 여러분에게 기꺼이 추천하는 이 책은, 보시면 잘 아시겠지만, 콘셉트가 매우 독특합니다. 그는 디자이너, 교수 그리고 연구자로서의 경험을 토대로 이 책에서 많은 흥미로운 디자인 방법을 개발했습니다. 한 예로 이미지 툴박스(Image Toolbox)라는 방법이 있는데, 얇은 상자의 조형 원리와 이미지를 통해 디자인 과정에 대한 새로운 관점을 얻을 수 있는 방법입니다. 요즘 그는 문화와 경제 이론을 연계하는 '비타민'이라는 프로젝트를 진행하고 있습니다. 이 프로젝트에 대해 더 많은 그의 의견을 들을 수 있기에 오늘 저녁이 더 기대되는군요.

1 온트베륌베르크(Ontwerpwerk)
다양한 영역의 디자인 프로젝트를 수행하는 네덜란드의 디자인 스튜디오로 네덜란드 헤이그에 있다. 1986년 에드 안인크, 로날드 보레만스(Ronald Borremans), 구스 보우데슈타인(Guus Boudestein), 로날드 메켈(Ronald Meekel)이 공동으로 설립했고, 인테리어, 전시, 비주얼커뮤니케이션, 제품, 웹 그리고 인터랙션디자인 영역의 일을 하고 있다.

2 어센틱스(Authentics)
어센틱스 사는 열 가공 공법으로 제작한 플라스틱 디자인 제품을 생산하는 회사로, 다양한 색채와 투명성이 제품의 특징이다. 콘스탄틴 그리치치(Konstantin Grcic), 신(Shin), 도모코 아쓰미(Tomoko Azumi) 같은 젊은 국제적 디자이너들이 제품을 디자인했다.

3 드리아데(Driade)
인테리어 제품을 생산하는 이탈리아 회사. 론 아라드(Ron Arad), 조지 펜시(Jorge Pensi), 후카사와 나오토(Fukasawa Naoto)와 같은 저명한 디자이너와 프로젝트를 진행했다. 사진 : 노 지메트리컬(No Symmetrical) (2002), 디자인 : 에드 안인크, 온트베륌베르크

부르크하르트 슈미츠에 관하여

에곤 마이티스 : 부르크하르트 슈미츠 씨는 베를린예술대학교에서 디자인을 전공했고, 1983년 석사 학위를 받았습니다. 당시 한 일화가 있었습니다. 제가 부르크하르트 슈미츠 씨에게 졸업 후 계획을 물었죠. "저는 닉 로에리히트(당시 베를린예술대학교 교수, 울름 시에서 디자인 스튜디오를 운영하고 있다) 교수님께 갈 겁니다. 하지만 교수님은 이것에 대해 아직 모르고 계세요." 이 기억이 정확한지는 잘 모르겠습니다만, 이것은 현실이 되었습니다. 닉 로에리히트 교수 역시 얼마 후 아셨겠지만, 부르크하르트 슈미츠 씨는 7년간 울름에 있는 그의 디자인 스튜디오에 몸담았습니다. 이 시기를 포함해 약 10년 동안 그는 켄도[6]와 픽토[7] 디자인뿐만 아니라, 앞서 진행한 토론에 등장한 의자 슈티츠[8]를 디자인했습니다. 그는 1989년 슈베비쉬 그뮨트(독일 남부의 도시) 예술대학 교수를 역임하기도 했습니다. 그리고 약 3년 후 베를린에 스튜디오 7.5(Studio 7.5)[9]를 설립했고, 1993년에는 베를린예술대학교에서 '뉴미디어디자인'을 가르치는 교수가 되었습니다. '뉴미디어'라는 과목을 살펴보면, 그는 컴퓨터가 디자인 개발 과정에서 단순히 이미지 표현만을 위한 매체로 활용되는 것이 아니라 또 다른 도구 역할을 할 수 있다는 것을 제시한 창시자로 볼 수도 있습니다. 부르크하르트 슈미츠 씨가 담당하는 과목과 그의 특별함을 말하자면, 그는 인간과 미디어의 관계를 항상 명백하고 합리적인 관점으로 바라봅니다. 미디어라는 매체가 매우 개인적인 성향을 띠는 전문적인 분야임에도, 이를 도구적인 개념으로 판단하는 것이죠. 1993년부터는 베를린예술대학교에서 '인터랙티브 시스템' 과목을 맡고 있고, 디자인 스튜디오도 운영하고 있습니다. 지난해에 허먼 밀러 사와 오랜 기간 협력해온 사무용 의자 프로젝트 미라[10]

4 드로흐 컬렉션(Droog collection)

드로흐 디자인은 네덜란드의 디자인 중개·판매 회사로, 1993년 레니 라마이커스와 하이스 바커가 설립했다. 유희적이고 실험적 의미를 내포한 제품을 주로 선보인다. 대표적 디자이너로는 마르셀 반더스, 헬라 용에리위스, 리처드 휴텐이 있다. 사진 : 도어매츠(Doormats)(1991), 디자인 : 에드 안인크, 온트베르프베르크

5 《브라이트 마인즈, 뷰티풀 아이디어스(Bright Minds, Beautiful Ideas)》

에드 안인크, 《브라이트 마인즈, 뷰티풀 아이디어스》(편집 : 인에케 슈바르츠[Ineke Schwartz]), 로테르담 (2003)

6 켄도(Kendo)

빌크한(Wilkhahn) 사를 위해 울름에 위치한 로에리히트 디자인 스튜디오가 개발한 제품이다. 디자인 : 부르크하르트 슈미츠

를 생산했습니다. 또 그의 두 번째 저서인 《디지털 컬러》를 출간했습니다. 오늘 토론을 위해서 알루 그룹(Alu Group)의 의자를 가지고 오셨습니다.

"부르크하르트 슈미츠 씨, 왜 이 의자입니까?"

부르크하르트 슈미츠 : 디자인에 대한 정의는 무수히 많습니다. 여러분들이 스스로 확립한 디자인 관념에서 탈피해, 우리가 디자인을 하는 과정에서 어떤 문제점을 해결하려고 하는지 자문해본다면, 아마 바로 이 세 가지 사항일 것입니다. "어떻게 모서리를 처리할 것인가?(형태의 미)", "어느 시점에서 디자인을 멈출 것인가?(절제의 미)", "어떻게 디자인의 구성 요소를 결합할 것인가?(조형의 미)" 알루 그룹[11]의자는 이러한 사항을 너무도 잘 표현했죠. 다시는 이런 디자인을 찾지 못할 정도로 말이죠. 이 의자에 대해 좀 더 말하자면 (여러분이 알아차리지 못했다면) 이 의자는 정확히 제가 출생한 연도와 같은 해에 탄생했습니다(웃음). 그리고 5~6년 전에 다시 한 번 완벽히 재현되어 생산되었습니다. 이와 같은 결과는 디자인을 하면서 절제미를 잘 표현했기 때문이라 생각합니다. 바우하우스 의자들은 이런 절제미를 그다지 염두에 두지 않았죠. 빌 스텀프[12]는 이 의자에 대해 임스가 디자인한 의자 중 가장 특별한 의미가 있는 의자라고 말하기도 했습니다. 저는 개인적으로 임스 부부가 표면상으로 세 개의 의자만 디자인했다고 생각합니다. 실제로 그들은 많은 의자를 디자인하긴 했습니다만, 단지 세 개의 구조를 보여줄 뿐이죠. 마지막으로 선보인 형식이 얇은 막(판)을 적용한 구조였고, 몇몇의 공항 의자 그리고 또 몇 개의 사무용 의자가 있긴 하지만, 특히 주목할 만한 것은 아니었습니다. 모든 임

7 픽토(Picto)
빌크한 사를 위해 로에리히트 디자인 스튜디오가 개발한 제품이다. 디자인 : 부르크하르트 슈미츠

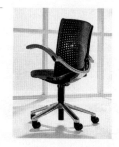

8 슈티츠(Stitz)
1991년 한스 (닉) 로에리히트가 제시한 콘셉트를 바탕으로 로에리히트 디자인 스튜디오의 부르크하르트 슈미츠가 디자인한 제품이다. 제작사 : 빌크한

9 스튜디오 7.5(Studio 7.5)
1992년 베를린에 설립한 디자인 스튜디오. 빌크한, 로젠탈, 풀슈뢰더, L&C 슈텐달, 허먼 밀러 사의 제품을 개발했다. 최근 프로젝트로는 '미라-사무용 의자'가 있다. 스튜디오 7.5는 제품·인터페이스·커뮤니케이션디자인 등 다양한 영역의 프로젝트를 수행한다.

스 의자를 통틀어 이 의자의 형태가 가장 복잡하고 구성 부품이 많습니다. 빌 스텀프가 이 의자를 잘 묘사했습니다. "만약 누군가 이 의자의 부품 중 하나를 잡동사니 속에서 줍게 된다면, 그는 그 부품이 무엇인지 알아차리지 못할 것이다. 그리고 매우 독특한 형태 때문에 그 부품을 간직할 것이다. 이 의자를 구성하고 있는 하나하나의 부품은…" 이러한 발언과 더불어 우리가 주목해야 할 점은, 우리가 이 의자를 현재도 계속 볼 수 있다는 것입니다. 이 의자의 제작 파트에서 일하는 한 기술자가 이런 말을 했죠. "아무도 이 의자에 더 이상 관심이 없습니다!" 그리고 그에게 돌아간 대답은 이러했습니다. "아닙니다. 누군가는 이 의자를 원합니다." 그는 이 의자를 계속해서 조립하거나, 죽어서 마지막으로 보는 방법밖에 없는 것이죠(웃음). 이 의자는 디자인 영역에서 관심의 대상임에 틀림이 없습니다. 에곤 헤마이티스 : 당신의 나이를 말하려는 것은 아니지만, 이 의자를 1958년에 만들었나요?(웃음) 부르크하르트 슈미츠 : 1958년 초에 출시되었습니다. 교육적인 의미에서 말씀드리자면, 1957년에 이미 디자인되어 임스 부부의 집에 놓여 있었죠.

"에드 안인크 씨, 왜 이 의자입니까?"

에곤 헤마이티스 : 에드 안인크 씨는 오늘 토론을 위해 우리에게 '가치가 별로 없는 아주 평범한' 의자를 구해줄 것을 요청했습니다. 그래서 우리는 일주일 동안 베를린 전역을 뒤져 '아주 평범한, 별로 가치가 없는' 의자 하나를 찾았습니다. (에드 안인크가 나무-부엌용 의자13를 앞으로 옮기며) 에드 안인크 : 제가 하려는 이야기가 간단하지는 않지만 잘 설명하도록 노력해보겠습니다. 일단 제 책,《브라이트 마인즈, 뷰티풀 아이디어

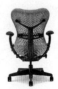

10 미라(Mirra)
허먼 밀러 사를 위해 2005년 스튜디오 7.5가 디자인한 사무용 의자 시리즈이다.

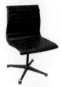

11 알루 그룹(Alu Group)
찰스 임스(Charles Eames)와 레이 임스(Ray Eames)가 디자인한 의자 시리즈. 1958년 허먼 밀러 사가 제작해 출시했다.

12 빌 스텀프(Bill Stumpf, 1936~2006)
미국 디자이너로 돈 채드윅(Don Chadwick)과 공동으로 디자인 스튜디오 채드윅, 스텀프&어소시에이츠(Chadwick, Stumpf & Associates)를 설립했으며, 허먼 밀러 사를 위한 사무용 의자 에쿠아(Equa)(1984), 에어론(Aeron)(1992)을 디자인했다. 사진 : 에어론 체어, 디자인 : 빌 스텀프, 돈 채드윅

스)로 시작해야겠군요. 제가 2년 전 프랑크푸르트 암비인테[14] 박람회 전시를 준비할 때였습니다. 이 박람회에서는 해마다 5000개의 새로운 디자인이 쏟아져 나옵니다. 여러분들도 자문해볼 수 있습니다. 우리에게 이 새로운 디자인이 모두 다 필요한가, 혹은 부엌에서 항상 새로운 가구와 용품이 필요한가를 말이죠. 그때 저는 그린피스(Greenpeace)에 연락을 취했습니다. 그린피스는 인간을 위해, 지구의 영속성을 지향하고 있죠. 저는 박람회 측에 이미 시장에 선보여 오랫동안 사용한, 앉는 데 전혀 문제가 없는 의자들을 전시할 것을 제안했습니다. 저 역시 임스 부부의 의자 디자인이 더 낫다는 점에 동의를 합니다만(웃음), 앉는다는 편안함에서는 큰 차이가 없습니다. 물론 저마다 편안함을 느끼는 것이 약간씩 다를 수는 있겠죠. 저는 위의 취지에 적합한 의자 120개를 개당 2유로를 주고 구입했습니다. 제가 의자에 부분적으로 칠을 했고, 박람회 측에서는 이 의자들이 스타 디자이너인 에드 안인크의 손길이 닿은 의자들이라며 홍보를 해주었습니다. 그래서 이 의자들은 단순한 재활용품보다 조금 더 높은 가치를 지니게 되었죠. 물론 이것은 난센스라고 생각합니다. 그러나 어쨌든 홍보는 제 프로젝트에 큰 도움을 주었습니다. 많은 사람들이 의자 한 개당 25유로씩 기부했고, 이후에 이 프로젝트가 그린피스에 대대적으로 소개되었습니다. 그러니까 저는 의자 한 개당 23유로의 수익을 창출했고, 이 돈을 그린피스에 보냈습니다. 그린피스 측은 매우 행복해했고, 이 프로젝트를 통해 우리는 오래된 의자를 재차, 삼차 심지어 그 이상에 걸쳐 사용할 수 있다는 사실을 입증한 셈이 되었습니다. 이와 같은 일을 수행한다는 것, 여러분은 의자 디자인에 쏟아부은 노력이 사소하다고 생각할 수도 있지만, 그에 따른 효과는 꽤 컸다고 생각합니다. 저는 지난 20년 동안 우리가 새로운 디자인을 위해 투자한 노력과 돈이 조금 지나치지 않

13 나무-부엌용 의자(Holz-Küchenstuhl)

14 암비인테(Ambiente)
매년 2월에 독일 프랑크푸르트에서 개최하는 대규모의 생활용품(소비재) 박람회이다. 사진 : 그린피스 워터바(Greenpeace Waterbar)(2005), 암비인테, 콘셉트와 디자인 : 에드 안인크, 온트베르퍼베르크

은가 생각합니다. 이것이 바로 제가 책을 집필한 이유이고, 이 책은 제가 이런 의자 프로젝트를 진행한 이유를 설명하고 있습니다. 제가 언급한 이 이야기는 디자인 개체에 대한 것이 아닌, 디자인에 대한 우리의 자세라고 할 수 있겠죠.

과잉생산과 전략의 포기?

에곤 헤마이티스 : 과잉생산, 즉 끝없이 증가해서 포화 상태가 되어버리는 현상에 대한 의견을 들어보도록 하겠습니다. 부르크하르트 슈미츠 씨, 당신은 현재 생산 전략을 굳이 재수립하지 않아도 될 것 같다고 말씀해 주셨습니다. 이것을 조금 더 구체적으로 표현해주시겠습니까? 부르크하르트 슈미츠 : 누군가 "우리 주변에는 지나칠 정도로 '디자인'이 넘쳐난다"라고 말한다면 어느 정도 수긍할 수 있을지도 모르겠습니다만, 만약 제 아버지나 딸이 이런 생각을 한다면 화가 날 것 같군요. 제 관점이 어쩌면 비인간적으로 여겨질 수도 있다고 생각합니다. 우리는 물론 생산성이라든지 생산구조를 염두에 두어야 합니다. 물론 우리가 생산성이나 생산량에 압도당해서는 안 되겠죠. 하지만 새로운 형태를 포기하면서까지 생산을 중단해서는 안 됩니다. 나무를 예로 들어 이상적인 방법을 말씀드리자면, 나무는 가을에 잎을 떨어뜨립니다. 그리고 떨어진 잎을 스스로 거름 삼아, 다음 해에 다시금 새로운 잎을 틔우죠. 제품 생산 전략 역시 이와 크게 다르지 않습니다. 가능한 한 포기하는 것 없이 높은 생산성을 갖추어야 하죠. 안네테 가이거 : 저는 에드 안인크 씨가 근본적으로 디자인을 포기해야 한다는 관점을 가지고 있는 게 아니라고 생각합니다. 그의 저서를 인용하자면, 디자이너는 존재해

야 하고, 그들이 수행해야 할 역할이 있다고 했습니다. 그러면 이와 같은 과잉생산의 문제를 해결하기 위해 디자이너는 어떤 역할을 해야 할까요? 에드 안인크 : 디자이너들은 디자인을 하도록 훈련되어 있습니다. 그들은 대학교에서 4년이나 5년 동안 디자인 훈련을 받은 셈이죠. 디자인을 하도록 훈련되었기에, 디자이너들이 디자인을 지양한다는 것은 매우 어려운 일입니다. 5년이라는 기간 동안 그들의 디자인 관점이 조금은 변화되었겠죠. 제 소견이지만, 디자인 교육의 의미는 단지 디자이너들이 그들이 원하는 디자인을 하도록 만드는 것이라기보다 디자인을 하는 과정에서 수행하는 디자인의 정보를 넓히고, 디자인을 위해 깊이 생각하면서 자신만의 판단력과 결정하는 힘을 기르는 데 도움을 주는 것이라 생각합니다. 지난 5년 동안 생산된 제품의 거대한 양을 주목해보면 현시점은 임스의 활동 시기와 큰 차이가 있습니다. 그 당시 디자이너들은 새로운 재료의 영역뿐만 아니라 디자인 시장을 개척하는 데 많은 노력을 기울였죠. 현재는 디자인 시장, 디자이너, 디자인 회사, 생산자 그리고 판매자에 이르기까지, 이 모든 것이 디자인이라는 그 자체의 의미보다 더 과장되어 있다고 생각합니다. 이는 일종의 디자인 가치 절하 현상을 일으킵니다. 디자인의 의미가 1960년대나 제2차 세계대전 당시보다 더 저평가되는 것 같다는 생각이 듭니다. 디자인 시장이 팽창되는 데 반해, 디자인의 실질적 의미는 위축되고 있는 것이죠. 책을 통해 저는 무한한 문화적 호기심이 디자인 영역의 제품디자이너들이 갖추어야 할 태도이며, 하나의 아름다운 디자인 요소라는 것을 이해시키고자 노력했습니다. 디자이너들은 여러 디자인 재료와 생산 방식에 대해 더 많은 이해와 지식을 갖추어야 합니다. 또 사회를 더 잘 이해해야 할 필요성이 있고, 디자이너로서 갖추어야 할 입장이나 태도뿐만이 아니라 환경문제에 대해서도 더욱 깊이 생각해야 합니

다. 안네테 가이거 : 부르크하르트 슈미츠 씨, 당신은 이 의견에 매우 회의적인 입장을 가지고 있는 듯 보이는 군요.

마케팅 전후의 디자인

부르크하르트 슈미츠 : 네. 알루 그룹의 당시 상황은 다음과 같았습니다. 미국은 거대한 알루미늄 생산 방식을 갖추었고, 알코르(Alcor) 사 역시 '알루미늄을 이용한 아이디어'라는 주제로 공모전을 주최했습니다. 그래서 제가 가져온 이 의자도 디자인된 것이죠. 물론 그 당시의 목표는 전후 세대를 위한 저렴한 가구, 저렴한 주택을 공급하는 것이라고 할 수 있습니다. 이는 실제로 특별한 상황이었습니다. 아마 가구뿐만 아니라 다른 분야에서도 많은 기회와 기술력을 바탕으로 큰 변화를 꾀하고자 하는 발명과 같은 창조적 작업이 존재했고, 오늘날에 이르러 이러한 현상은 더욱 두드러집니다. 매우 빠른 속도로 변화하고 있는 것이죠. 디자인에는 제품의 생산방식을 이해하는 것 이상의 의미가 내포되어 있습니다. 이 의자는 세 가지 문제점을 잘 해결했다고 말했는데, 이는 물론 어느 정도 논쟁거리가 될 수 있습니다만, 이 의자는 많은 것을 잘 표현해냈습니다. 임스의 동료인 넬슨[15]은 이런 말을 했죠. "디자인은 사회를 변화시키기 위한 반응이다." 이런 표현은 오늘날에도 적용됩니다. 사회를 변화시킬 수 있는 가능성은 현재에도 열려 있습니다. 제품 생산방식에 대한 주제로 돌아가서 제 의견을 말씀드리자면, 현재 우리는 셀 수 없이 다양한 생산방식을 갖추고 있으며, 매년 새로운 생산방식을 지속적으로 개발하고 있습니다. 디자인 교육과정에서 학생들이 모든 생산방식 중 특정한 방식만 인지하도록

15 조지 넬슨(George Nelson, 1908~1986)
미국 건축가이자 디자이너이다. 1946년부터 1972년까지 허먼 밀러 사의 디자인 디렉터를 역임했으며, 이 기간 동안 생산된 가구의 디자인을 총괄했다. 그는 허먼 밀러 사를 위해 해리 베르토이아(Harry Bertoia), 이사무 노구치(Isamu Noguchi), 레이&찰스 임스 등의 디자이너를 디자인에 참여시켰다. 그의 디자인은 오늘날에도 계속 생산되고 있다. 대표적인 예로 비트라 사에서 출시되는 코카운트-체어(Cocount-Chair)와 마시멜로-소파(Marschmallow-Sofa)가 있다.

수업 과정을 만든다는 것은 현실적으로 불가능합니다. 이에 대한 제 생각을 말하자면 "학생들이 현재의 모든 기술을 숙지하더라도, 그들은 또다시 그만큼의 신기술을 배워야 합니다." … 디자이너가 역사에 기록될 만한 업적을 남기는 것은 파격적인 변화를 가져온다고 생각합니다. "마케팅을 하기 전의 디자인이 존재하고, 마케팅을 한 후의 디자인이 존재한다." 이것은 정말 큰 변화를 가져오는 계기라고 생각합니다. 우리는 임스가 그 당시 이미 유명했다는 듯이 말합니다. 음악가 바흐(Bach)도 거의 유사한 경우죠. 바흐와 동시대 사람들은 그가 음악가로서 최고의 거장이라는 사실을 잘 알지 못했습니다. 마찬가지로 임스 부부도 당시에는 그들이 가장 흥미로운 디자인을 제시한 디자이너라는 사실을 아는 사람이 별로 없었죠. 임스 부부는 항상 포드 자동차를 탔는데, 헨리 포드[16]에게 포드 사의 디자인에 대해 기꺼이 조언을 하고 싶다는 서신을 보냈습니다. 그러자 헨리 포드는 말했죠. "당신들은 대체 누구입니까?" 별로 좋지 않은 디자인은 당시에도 있었습니다. 그런 디자인이 존재한 이유는 오늘날과 마찬가지로, 나쁜 디자인을 통해 좋은 디자인을 인식하기 위해서였죠.

디자인의 질에 대하여

에드 안인크 : 위와 같은 의견 차이는 많은 사람들의 표현에 의해 생겨납니다. 그들은 디자이너이며, '디자인 제품'을 만들어낸다는 식의 표현을 하고, 그들의 제품을 다양한 잡지에 등장시키면서 실제로 그들이 최고의 디자이너인 듯 믿게 만들어버립니다. 하지만 사실 그렇지 않습니다. 부르크하르트 슈미츠 : 맞습니다. 실제로는 그렇지 않습니다. 에드 안인크 : 저는 오늘날 디자인에서 최상의 품질을 찾아내는 것이 중요한 사안이라고

16 헨리 포드(Henry Ford, 1863~1947)
포드 자동차(Ford Motor)(1903)의 창립자이다. 현대적인 자동차 생산을 위해 컨베이어 벨트 기술의 미래를 낙관했다.

17 브루노 무나리(Bruno Munari, 1907~1998)
이탈리아의 예술가, 저널리스트, 그래픽 전문가, 아동 도서 저자이며 디자이너이다. 그의 작업 내용을 수록한 도서 《에어 메이드 비지블(Air Made Visible)》이 취리히 라스 뮐러(Lars Müller) 출판사를 통해 2001년에 출판되었다.

18 유르겐 베이(Jurgen Bey, 1965~)
네덜란드의 디자이너로 에인트호번 디자인아카데미를 졸업했다. 1998년부터 2006년까지 디자인 스튜디오 유르겐 베이를 운영했으며, 2007년부터 로테르담에서 디자인 스튜디오 마킨크&베이(Makkink&Bey)를 운영하고 있다. 사진 : 더스트크레이트 퍼니처(Dustcrate Furniture)(2004), 디자인 : 유르겐 베이

생각합니다. 디자인 팀에 속한 많은 사람들이 아름다운 의자를 만들 수 있는 능력을 갖추고 있습니다. 오늘날 아름다운 제품을 만들어낼 수 있는 기술력은 20, 30, 40년 전과 비교해 현저히 높아졌습니다. 우리는 무수히 많은 디자인 제품을 만들어내기는 했지만, 그것들은 탁월하지 않습니다. 저는 개인적으로 이런 디자인에 탁월함이 결여되어 있다고 생각합니다. 무나리[17]가 활동하던 시기의 우수함, 탁월함을 그리워하는 것입니다. 무나리는 예술적인 경향과 디자인적 경향을 두루 갖추고 있었죠. 그는 디자인뿐만이 아닌 예술 영역에도 가치를 두었습니다. 또 독특한 타공(Vacuum)을 활용해 많은 흥미로운 가능성을 제시했고, 이는 디자이너들에게 큰 영향을 주었습니다. 유르겐 베이[18]나 (그가 왜 제 책에 수록되어 있는지 알 수 있습니다) 마르티 귀세[19] 같은 인물을 보면 (그는 제가 말하려는 의도와 완벽히 일치하지는 않습니다만) 이 두 사람은 문화와 경제적 영역 그리고 예술과 디자인 영역을 거침없이 넘나드는 인물들이죠. 15년 전만 해도 이런 디자이너가 없었습니다. 당시 디자이너들은 원-오프스[20] 방식의 작업을 진행했죠. 하지만 그들은 디자인의 질적인 향상에 기여하기 위해 무엇인가를 찾으려 애썼습니다. 'Design'이라는 단어를 굳이 내세우지 않고 말이죠. 안네테 가이거 : 지금 말씀하신 디자인 품질은 새로운 발명 혹은 기술 발전의 의미보다 상상(Imagination)의 의미와 더 밀접한 것 같다는 생각이 드는군요. 《상상의 제품들》[21]을 통해 작품을 소개했기에 질문을 드립니다. 상상이라는 의미를 어떻게 파악해야 하나요? 그리고 다음과 같은 관점이 궁금합니다. 디자인에 속하며 어느 정도 예술적 경향을 보이지만, 예술은 아니다, 라는 관점 말입니다. 마르티 귀세의 말을 예로 들자면, 그는 이렇게 이야기하지 않습니다. "나는 예술가입니다." 그는 자신을 이렇게 소개하죠. "나는 엑스-디자이너입니다." 이런 식의

19 마르티 귀세(Martí Guixé, 1964~)
스페인의 디자이너로 바르셀로나와 베를린에 거주하며 활동한다. 캠퍼, 어센틱스, 추파 춥스(Chupa Chups), 데시구엘(Desigual), 드로흐 디자인의 제품·인테리어디자인을 담당했다. 1997년 바르셀로나의 〈스폰서드 푸드(Sponsored Food)〉 전시회, 2001년 뉴욕의 〈웍스퍼어스(Workspheres)〉 전시회를 통해 비관습적인 디자인을 선보이며, 디자인을 새롭게 이해할 수 있는 시각을 보여주었다. 그는 2001년부터 전통적인 디자이너의 제한된 영역에 대항하며 스스로를 엑스-디자이너(Ex-Designer)로 칭하고 있다.

20 원-오프스(one-offs)
단 한 개의 제품만을 만들어내는 형식의 디자인을 의미한다.

21 《상상의 제품들(Products of Imagination)》
여러 종류의 실험디자인 작품집이다. 010 출판사, 로테르담(1987)

관점을 말씀드리는 겁니다. 그는 어떤 쪽에 속할까요? 에드 안인크 : 이 질문에 대해서는 확답을 드리기가 좀 어렵군요. 적절한 일화로 브루노 무나리에 대해 말씀드리겠습니다. 피렐리[22]가 그에게 자동차의 고무 타이어를 활용해 창조할 수 있는 신제품을 의뢰했습니다. 무나리는 장난감을 고안해냈죠. 그는 러버 캣[23]을 디자인했습니다. 러버 캣 속에는 철사로 만든 뼈대가 들어 있어, 사용자들은 장난감 고양이의 다리를 움직일 수 있습니다. 사용자가 원하는 대로 조작해 제품을 새로운 형태를 만들어낼 수 있는 것이죠. 피렐리 사의 디렉터는 이 아이디어를 좋아했습니다만, 그는 이렇게 말했습니다. "멋진 디자인이네, 브루노(웃음), 나는 이 아이디어가 마음에 들긴 하지만, 내 유통망을 통해 이 제품을 팔 수는 없네." 그날 이후로 무나리는 매달 디렉터에게 전화를 했습니다. 그는 자신이 디자인한 제품이 생산되길 원했습니다. 그 디자인이 새로운 재료의 활용 면에서 매우 획기적이라고 생각했기 때문이죠. 어느 날 무나리는 디렉터에게 편지를 썼습니다. "저 브루노 무나리, 55킬로그램, 당신의 의견에 대항하고 있는 사람이죠. 피렐리 씨, 당신은 당신 자체만으로도 이탈리아와 견줄 만한 큰 인물이지 않습니까? 제가 제 러버 캣 디자인으로 무엇을 할 수 있을까요? 당신 회사 건물 모퉁이의 거리를 주시해보면, 작은 아이가 두 명 있습니다. 그 아이들은 크리스마스에 이 고양이를 갖고 싶어 할 것입니다." 이 서신을 받은 디렉터는 대답했습니다. "러버 캣을 생산하기로 하죠." 정확히 얼마나 많이 생산했는지는 잘 모르겠습니다만, 이 제품은 생산되었습니다. 이 제품은 디자인의 품질적 측면, 유통의 방법, 마케팅의 결정과 같은 사항 등을 엄격히 감안하지 않은 채, 거의 감성적인 결정에 따라 생산되었습니다. 이 때문에 무나리는 디자인의 새로운 방향을 제시하게 되었고, 더 나아가 새로운 재료를 디자인에 접목하는 특별함을 보여주

22 피렐리(Pirelli)

Pirelli&C. Spa, 이탈리아의 타이어 · 전선 제조사이다. 1872년 지오반니 바티스타 피렐리(Giovanni Battista Pirelli)가 설립했으며, 밀라노에 있다.

23 러버 캣(Rubber Cat)

브루노 무나리가 디자인한 제품으로 발포 고무로 제작했다. 메오 로메오(Meo Romeo)라는 이름을 붙였으며, 고양이를 형상화했다.

24 알프레도 헤베를리(Alfredo Häberli, 1964~)

스위스의 디자이너로 클래시콘(Classicon), 리탈라(Littala), 차노타(Zanotta), 모로소(Moroso) 사 등의 프로젝트를 수행했다.

었습니다. 무나리의 커뮤니케이션 방법은 일반적인 디자이너들의 방식과 차이를 보였고, 그의 방식은 매우 흥미로운 행동 혹은 경향으로 연결되었습니다. 그래서 저는 이 일화를 매우 좋아하죠. 저는 헤베클리[24], 러브그로브[25] 그리고 그리치치[26]와 우연히 친분을 쌓았습니다. 만남을 통해 저는 그들이 단지 훌륭한 디자이너가 아니라 훌륭한 커뮤니케이터라는 것을 알 수 있었죠. 여러분도 아시겠지만, 그들은 서로 다른 면을 가지고 있습니다. 콘스탄틴 그리치치는 진지한 사람이고, 로스 러브그로브는 엔터테이너 같은 사람입니다. 여러분이 이곳과 같은 공간에서 러브그로브를 대면하게 된다면, 그와 이야기하기를 꺼릴지도 모릅니다. 그는 대화하는 동안 새로운 제품이나 프로젝트를 체계화하곤 합니다. 이런 부류의 디자이너들은 많은 질문을 던지죠. 그들은 가령 두 개의 금속을 휘게 하는 방법이나 그 이상의 것을 알기를 원합니다. 이러한 태도는 매우 흥미롭죠. 만약 여러분이 추가적인 지식을 넓히려고 한다면, 문화적으로 제한되지 않은 호기심을 가져야 합니다. 산업 디자이너로서 여러분은 당연히 사회에 대한 인식을 가져야 하지만, 제가 말씀드리고자 하는 것은 그 보다 한 단계 더 발전된 것입니다. … 여러분은 비타민 그룹의 평판에 대해 언급하셨죠. 비타민 그룹은 제 스튜디오의 소규모 구성원으로 이루어진 그룹입니다. 30명의 구성원은 문화와 경제를 근간으로 일하고 있습니다. 우리는 독창성에 대한 아이디어를 팝니다. 많은 회사가 그들의 목적을 이루기 위해서 수행해야 하고, 추구해야 하는 것 중 인지하지 못하고 있는 사항을 분석합니다. 그다음 단계는 바로 독창성에 대해 그들과 대화하고, 우리의 아이디어를 파는 것이죠. 우리는 해결 방안을 파는 것이 아닙니다. 우리는 독창성을 이끌어내기 위한 특정 기간을 정하고, 그 기간 동안 최선의 아이디어를 이끌어내기 위해 노력합니다. 그리고 디자이너를 선별하기 위

25 로스 러브그로브(Ross Lovegrove, 1958~)

영국의 디자이너로 브리티시항공(British Airways), 카르텔(Kartell), 해크만(Hackman), 허먼 밀러, 올림푸스 카메라(Olympus Camera), 카펠리니(Cappellini) 사 등의 프로젝트를 수행했다.

26 콘스탄틴 그리치치(Konstantin Gricic, 1965~)

독일의 디자이너로 가구, 생활용품, 조명 기구 등을 디자인했으며, 대표작으로 플로스(Flos) 사의 전등 메이데이(Mayday)(1998)와 마지스(Magis) 사의 체어_원(Chair_ONE)(2003)이 있다.

한 브리핑을 실시하죠. 예를 들어 회사에 적합한 의자를 창조해낼 수 있는 디자이너를 제안합니다. 즉, 우리가 알고 있는 사회적 지식을 통해 독창성을 이끌어내는 방법을 만드는 것입니다. 이것이 저희 콘셉트입니다.

에곤 헤마이티스 : 우리는 이 토론에서 디자인에 대해 언급하고 경제적인 운영 체계에 대해서는 언급하지 않았는데, 이제 경제적 측면에 대한 관점을 이야기해보겠습니다. 우리의 연구소는 매우 자주 경제적인 문제와 거기에서 파생되는 의견으로 많은 어려움을 겪고 있습니다. 덧붙여 말씀드리자면 "우리는 현재의 시스템을 새롭게 모색해야 합니다. 어떤 비책이 있을까요?" 혹은 비타민 그룹이 좋은 방법이 될 수 있을까요? 에드 안인크 : 어제 제가 어떤 중국 사람과 대화를 나누었는데, 그가 이렇게 이야기를 하더군요. "중국에는 일할 수 있는 상당한 인력이 있습니다. 그들은 제품을 생산하는 일에 종사하고 있지요. 우리는 단순히 생산과 조립만 하는 것이 실은 정말 하찮은 일이라는 사실을 알고 있어요. 하지만 생산을 통해 우리는 삶을 연명해갈 수 있습니다." 그들이 살아가는 방법은 신중히 논의해야 합니다. 노동 시간의 단축이 그들의 삶에 큰 영향을 줄 수 있기 때문입니다. 그들은 자신들의 삶을 가치 있게 만들고 있지 못하는 것이죠. 중국에는 지속적으로 회사가 들어서고 있습니다. 대부분이 생산 공장입니다. 조립 기계들은 쉼 없이 가동되고 있습니다. 그러나 그들이 만들어내는 제품은 그들에게 생산을 통해 일할 기회를 제공하기 때문에 아마도 그들의 삶에 더 많은 기쁨과 즐거움을 선사할 수 있을 것입니다. 제 생각에 교수님은 위와 같은 경제적 측면의 과정을 깊이 생각해보실 수 있을 것 같습니다. 그러나 항상 자본은 어느 정도 필요하죠.

지나치게 다양한 디자인 취향

안네테 가이거 : 부르크하르트 슈미츠 씨, 당신의 홈페이지에서 다음과 같은 문장을 읽었습니다. "디자이너는 특정한 디자인 취향을 가져선 안 된다." 지나치게 다양한 좋은 디자인 취향을 가지면, 오늘날 디자인 영역에서 어떻게 된다고 생각하시나요? 우리의 디자인 시장에는 많은 제품이 존재하고, 이 제품들의 디자인이 뛰어난 것처럼 주장하지 않습니까? 부르크하르트 슈미츠 : 디자인 잡지를 읽다 보면, 예를 들어 접시, 칼, 테이블웨어 그리고 그 외 소품 등이 이전 잡지에 실린 제품과 유사하다는 것을 발견하게 됩니다. 제가 쓴 문장은 바로 이런 디자인을 말하는 것입니다. 요리에서 메인 요리 위에 얹는 소스가 좋은 맛을 내지 못하는 것과 같은 경우죠. 그래서 모든 잡지사가 독자들에게 비판을 받습니다. 누군가 이러한 비판을 하는 디자이너라면, 잡지에 게재되는 디자인 경향을 따라 하면 안 되겠죠. 제가 말씀드린 디자인이 비슷해지는 현상이 바우하우스의 영향으로 시작되었다고 많은 분들이 생각하시는데, 이는 바우하우스가 아닌 산업혁명을 기점으로 시작된 것입니다. 에펠탑이 세워질 당시 문화계 인사들은 대대적으로 반대했죠. 그들은 에펠탑의 형태가 비정상적이라고 판단했습니다. 다른 예로, 크리스털 팰리스(Crystal Palace)가 있습니다. 이 건물 때문에 당시 그 주위 땅값이 끝없이 하락했다죠. 이 건축물은 여러분도 아시다시피 모더니즘을 이끌어낸 대표작 입니다. 요셉 팩스턴(Joseph Paxton)이 '지나치게 미적으로 좋은 디자인 취향(부정적 의미)'을 가졌더라면, 모든 것이 불가능했겠죠. 이것은 그의 '무취향' 덕분에 가능했던 것이며, 진보적인 모습을 띠었죠. 다행히도 구스타브 에펠(Gustave Eiffel) 역시 '특정한 취향이 없는' 사람이었고, 그 덕분에 우리는 에펠탑을 통해 내부 구조부터 구조

물을 만드는 데 사력을 다한 그의 에펠탑 입상 형태를 볼 수 있는 것이죠. 전체적인 에펠탑 입상의 형태는 에펠이 의도한 내부 구조를 싸고 있는 마스크에 불과한 것일 테죠. 제 생각에 에펠탑은 그 당시 거대한 문화적 요소를 반영한 대작이었고, 이후 20년, 아니 30년이 지난 후에도 동일한 평가를 받았다고 생각합니다. 이러한 이유에서 저는 우리들이 어떻게 매체의 의견을 믿고 수용해야 하는지, 혹은 그 의견에 대해 토론할 수 있을지 의문이 듭니다. 몇 해 전 여러 매체에서 멤피스[27]에 대해 거론한 적이 있었는데, 멤피스는 아벳 라미나티[28] 회사의 홍보를 위한 수단으로 사용되었죠. 바로 라미낫(Laminat, 바닥에 깔 수 있는 얇은 판 소재 목제품)을 판매하기 위해서였는데요. 이 재료를 소비자들에게 가능한 한 많이 알리기 위한 하나의 위임 업무였습니다. 이 행사는 많은 디자인 커뮤니티가 동참하면서 좋은 결과를 이끌어냈죠. 물론 한 회사의 영업에 매체를 활용하긴 했습니다만, 매체는 바닥재에 대해 우리가 느낀 문제점과 해결 방안에 주안점을 두었습니다. 이런 사항은 매우 긍정적으로 평가할 수 있습니다. 소비자들에게는 스스로 바닥재에 대한 문제점을 파악하고, 동시에 해결 방안을 모색할 수 있는 기회였으니까요. 에곤 헤마이티스 : 《브라이트 마인즈, 뷰티풀 아이디어스》를 통해 마르티 귀세는 마치 한 국가가 식민지화되는 것과 유사한 개념인, 전파되는 미(Through Aesthetics)가 존재한다고 주장했습니다. 세계화나 국제적으로 활동하는 회사를 통해 우리의 양식이 다른 나라 문화에 유입되어, 그곳에서 하나의 또 다른 양식으로 자리 잡는다는 의견이죠. 에드 안인크 : 마르티 귀세가 책에서 언급한 것은, 맥도날드가 보여주는 것과 유사하다고 볼 수 있습니다. 이는 이미 존재하는 폐쇄된 시스템이라 할 수 있죠. 제가 디자인 경향에 빗대어 말씀드리자면, 삼각형 구조를 예로 들 수 있습니다. 삼각형의 뾰

27 멤피스(Memphis, 1981~1988)
에토레 소트사스가 설립한 이탈리아의 디자인 그룹. 주요 디자이너로는 미켈레 데 루키(Michele De Lucchi), 안드레아 브란치(Andrea Branzi), 나탈리 두 파스퀴에(Natalie du Pasquier), 알도 치빅(Aldo Cibic), 한스 홀라인(Hans Hollein), 마테오 툰(Matteo Thun) 등이 있다. 형형색색의 또는 큰 의미 없는 사물들이 새로운 형태 콘셉트를 통해 재창조되었다. 디자인의 상징적 의미가 중요하게 여겨졌고, 독특한 재료(인쇄된 플라스틱 판재, 도금된 철판, 네온, 색 전구)의 활용으로 깊은 인상을 남겼다.

28 아벳 라미나티(ABET Laminati)
얇은 판재 형식의 재료를 생산하는 이탈리아의 업체이다. 이 회사의 제품은 멤피스 디자인의 유명세에 힘입어 생산되었다.

족한 꼭짓점에는 최고의 제품이 위치할 것이고, 밑변의 바닥 부분은 최악의 디자인이 존재하는 것입니다. 즉 우리가 모색할 수 있는 시장은 바로 삼각형의 가운데 영역이죠. 마르티 귀세가 말하는 것이 이 영역이고, 그는 이 영역의 디자인 영향력을 조금이라도 향상시키기를 원합니다. 그러나 이런 일은 거의 불가능합니다. 이런 일을 하려면 많은 자본과 파워가 필요하기 때문입니다. 마르티 귀세가 보유한 자본과 힘으로는 충분치 않습니다. 그래서 이 책을 통해 그는 그의 생각을 피력하고 있습니다. 저는 거대한 스케일을 토대로 그가 목적을 달성하고자 하는 방법, 어쩌면 추상적일 수도 있지만 이런 그의 상상이 맘에 듭니다. 유르겐 베이는 이와는 반대로 이야기하곤 합니다. 그는 마케팅에 기초해 디자인이 올릴 수 있는 최대치의 효과가 아닌 최소치를 염두에 둡니다. 두 사람의 전체적인 관점은 비슷합니다만, 의미에는 차이가 있습니다. 에곤 헤마이티스 : 당신은 자주 젊은 디자이너들과 함께 일을 하는데요. 젊은 디자이너들과 교류를 통해 창조적인…. 에드 안인크 : 창조적인 것! 에곤 헤마이티스 : … 창조적인 것(웃음)을 만들어냅니다. 이들은 후에 최종적으로 미학적인 측면에서 발전적 모습을 보이는 디자이너가 되나요? 이와 관련해 지속적으로 나타나는 결과가 있습니까? 경제적인 측면으로 돌아가서 말씀드리자면 만약 우리 학교가 계속해서 무언가를 추진하지 않고 관망하기만 한다면, 마르티 귀세의 관점에서 언급하신 영향력이나 추진력을 갖추지 못할 것입니다. 조언을 구하자면 우리가 착수해야 할 일이 무엇입니까? 에드 안인크 : 저는 현재 '노매딕아카데미(Nomadic Academy)'를 추진하려 합니다. 노매딕아카데미는 전 세계를 돌면서, 전 세계에 분포된 기반 시설을 이용하는 콘셉트입니다. 2년 전 리스본(Lisbon)에서 첫 번째 프로그램을 진행했죠. 저희는 그때 디자이너 두 명과 세계 곳곳의 학생들을 초

대했습니다. 학생들은 일주일 동안 프로그램에 참여했고, 프로그램이 끝난 후 함께 일한 디자이너들에게 프로젝트 참여 증명서를 받았죠. 노매딕아카데미는 현존하는 아카데미나 인스티튜트의 규정이나 통제 등에서 탈피하려 노력하고 있습니다. 기존 기관들은 엄격한 규정 때문에 경제적인 관점에 상응하는 지속적인 교류가 미비합니다. 저는 노매딕아카데미를 통해 전 세계의 학생, 디자이너, 회사가 매년 6주 동안 한 장소에서 교류할 수 있는 기회를 만들기 위해 노력하고 있습니다. 모든 규정과 통제를 배제하고서 말입니다. 에곤 헤마이티스 : 이런 의견은 덴마크에서 진행하신 카오스파일러츠[29]라는 프로젝트를 생각나게 하는군요. 이 프로젝트 역시 한 장소에 고정되어 있지 않았죠. 그래서 '외부 교실(External Classrooms)'이라 불렀죠. 에인트호번 디자인 아카데미에 있는 펀랩[30]은 아직 존재합니까? 아니면 당신이 아카데미를 그만둔 후 없어졌나요? 에드 안인크 : 펀랩은 경험디자인을 다루는 특화된 석사 과정입니다. 경험디자인에 대해 정확히 알고 있는 사람은 없습니다. 여러분이 현재 의자에 앉아 있는 이 순간이 새로운 경험이 될 수 있지 않을까, 라고 생각합니다. 저희 스스로는 대학교 안이나 회사에서도 활용하기 어려운, 즉 규정되지 않은 디자인이라 불리는 '경험디자인(Experience-design)'에 매료되었죠. 다시 말씀드리지만, 학교 내의 규제 때문에 그곳에 머물 수 없었습니다. 그래서 펀랩을 그만두었죠. 펀랩은 여전히 존재하고, 경험디자인 작업을 하고 있습니다.

디자이너 임스의 모든 것

안네테 가이거 : 초대 손님 두 분과 임스는 상관관계가 있는 것 같은 생각이 듭니다. 에드 안인크 씨는 저서

29 카오스파일러츠(Chaospilots)

덴마크 학교 학생들을 위해 승인된 프로젝트로, 1991년 오르후스(Aarhus)에서 시작되었다. 3년의 수업 과정과 실무 교육을 기반으로 하며, 학생들은 예술문화페스티벌과 레고(LEGO) 사의 신제품 개발에 직접 참여했다. 1992년 '카오스파일러츠' 프로젝트는 유네스코(UNESCO)가 선정한 세계 최고의 교육 콘셉트 상을 수상했다.

30 펀랩(FunLab)

온트베룹베르크 디자인 스튜디오가 도입하고, 에드 안인크가 진행한 에인트호번 디자인아카데미의 석사과정 수업이다.

의 한 부분을 임스에게 할애했고, 부르크하르트 슈미츠 씨는 임스의 의자만 가져온 것이 아니라, 임스의 모든 것을 상당히 중요하게 여기는 듯한 인상을 줍니다. 임스 부부가 여전히 중요한 의미를 갖는 이유는 무엇입니까? 오늘날 우리가 그들에게 배울 수 있는 것들은 무엇일까요? 에드 안인크 : 호기심! 안네테 가이거 : 부르크하르트 슈미츠 씨, 당신은 임스가 살아 있다면, 오늘날 소프트웨어를 개발했을 것이라고 말했죠. 부르크하르트 슈미츠 : 그들은 항상 거친 바람에 맞서며 항해하듯 삶을 살았습니다. 1958년에 생산된 알루 체어(Alu Chair)는 그들의 마지막 의자이고, 의자라는 그들의 테마는 그렇게 막을 내렸습니다. 이후 그들은 영화를 제작했죠. 전에 클라이언트였던 허먼 밀러 사가 아닌 새로운 클라이언트를 만났는데, 바로 아이비엠[31]이었습니다. 이 회사는 보수도 좋은 편이었고, 그들에게 좋은 작업 환경을 제공했죠. 시간이 지남에 따라 임스는 오늘날과 비교해 말하면, 멀티미디어와 관련된 작업 활동에 큰 흥미를 가졌습니다. 매우 신중히 제 생각을 말하자면, 그들은 아마도 소프트웨어를 만들지 않았을까, 라고 추측합니다. 그러니까 적어도 그랬을 거란 이야기죠! 혹은 유전공학에 대한 작업을 했겠죠. 그들은 모든 방면의 새로운 기술에 큰 관심을 가졌고, 영감을 받았기 때문이죠. 안네테 가이거 : 그들은 두 가지 측면에 노력을 아끼지 않았군요. 첫 번째로 기술적으로 매우 혁신적인 방법을 추구했고, 둘째로 영화[32] 제작에도 열심이었습니다. … 부르크하르트 슈미츠 : 지금 말씀하신 이 두 가지는 엄밀히 따지면 동일한 의미를 내포하고 있습니다. 제 생각에 독일처럼 문화와 기술 사이에 보이지 않는 벽이 뚜렷이 존재하는 문화권은 아마도 없을 것입니다. 미국인, 특히 캘리포니아 사람들은 전혀 이러한 구분을 하지 않지요. 방청객 : 임스 부부는 우리가 잘 알고 있듯이 많은 것을 창조해냈습니다. 그들은 최고의

31 아이비엠(IBM)

아이비엠 사는 임스 스튜디오에 1958년 브뤼셀(Brussel)에서 개최하는 세계박람회를 위한 영화 제작을 의뢰했다. 영화 제목은 〈정보 기계(The Infomation Machine)〉이며, 임스 스튜디오는 에로 사리넨(Eero Saarinen)과 합작해 1964년 뉴욕세계박람회의 아이비엠 전시장을 디자인했다. 임스 스튜디오는 약 20년간 아이비엠 사와 협력하며, 50개 이상의 전시회와 영화, 책 등을 만들고 아이비엠 사의 프로젝트를 담당했다.

32 영화

찰스와 레이 임스는 1950년부터 1982년까지 약 100편의 단편영화를 제작했다(대표작으로 〈10의 제곱수들 [Powers of Ten]〉이 있다). 이와 동시에 많은 슬라이드 쇼와 멀티스크린을 활용한 프레젠테이션도 제작했다.

연출가였습니다. 그들의 영화를 보면, 그들이 어떻게 무대에 서 있는지, 그리고 어떻게 날아다니는지 …. 제 생각에 임스 부부는 영화 제작에서도 정말 천재적이었습니다. 그렇기에 그들이 살아 있다면, 소프트웨어를 제작했을 것이라는 의견에 저는 동의할 수 없습니다. 그들은 그 이상의 것을 창조해냈을 테니까요. 부르크하르트 슈미츠 : 소프트웨어가 사소하고 비중 없는 것이라는 생각은 어떤 근거에서 나온 것이죠?(웃음) 방청객 : 소프트웨어를 개발했을 거란 의견은 저에게 그다지 설득력이 없네요. 부르크하르트 슈미츠 : 왜 그렇게 생각하시죠?

조언자로서의 디자이너

방청객 : '건축과 디자인'의 관점에서 볼 때, 우리가 현재 무수히 많은 디자인을 보유하고 있는 것인지, 우리에게 그 수많은 새로운 디자인이 정말로 필요한지 묻고 싶습니다. 건축가들은 이미 어느 정도 축소되는 도시들33에 대해 생각하기 시작했습니다. 아직 적절한 대안이 없지만 말이죠. 그러나 아마도 제품디자이너들은 건축 분야보다 작업 스케일이 크지 않기 때문에, 이런 문제에 따른 적절한 대안을 빨리 얻을 수 있을 것이라고 생각합니다. 그래서 저는 개인적으로 우리가 고려해볼 수 있는 것을 질문하고 싶습니다. "다가올 미래의 디자인은 어떤 양상을 보일까요?" 에드 안인크 : 확실한 답을 드릴 수는 없지만, 제 생각을 조금 말씀드리겠습니다. 제 소견으로, 디자이너들을 교육할 때 단지 하나의 제품만을 디자인하기 위해 교육해서는 안 됩니다. 호기심이 바탕이 된, 그리고 현재 주변에서 일어나는 상황을 잘 파악할 수 있는 능력을 겸비하도록 교육해야 하

33 축소되는 도시들
국제적인 연구 단체는 전 세계적으로 도시 공간이 축소되는 현상이 가속화되면서 생기는 문제점을 비교·분석했다. 그 과정에서 '축소되는 도시들'이라는 프로젝트는 그 목표를 설정하게 되었다. 이 연구의 목적은 국제적인 도시 네 곳을 선정해, 이 도시들의 공간이 점점 줄어드는 현상에 대한 심층 분석과 새로운 해결 방안을 모색하는 것이다.

34 카림 라시드(Karim Rashid, 1960~)
미국 디자이너로 뉴욕에서 스튜디오를 운영하고 있다. 형태의 언어라 불리는 블롭-디자인(Blob-Design)의 대표자이다. 제품디자인, 인테리어, 전시디자인을 하고 있으며, 세계적인 회사인 미야케(Miyake), 엄브라(Umbra), 알레시, 게오르그 옌센(Georg Jensen) 등을 클라이언트로 두고 있다.

35 페르난도(Fernando Campana, 1961~)와 험베르토(Humberto Campana, 1953~) 형제
브라질 출신의 형제 디자이너이다. 브라질의 거리와 카니발 문화에서 얻은 영감을 바탕으로 디자인 작업을 한다. 그들은 오 루체(O Luce)와 폰탄 아르테(Fontan Arte) 등의 이탈리아 회사의 프로젝트를 진행했으며, 현재 에드라(Edra)·알레시·비트라 사의 디자인을 진행하고 있다.

죠. 실무를 하는 과정에서, 혹은 우연히 다른 디자이너들과 대화를 나누다 보면, 저는 그들 모두가 대체로 여러 전문 분야에 대해 정통하다는 것을 알 수 있습니다. 그들은 단지 하나의 제품을 만들어내는 것이 아니라, 자신의 콘셉트와 각자가 추구하는 목표를 찾아내는 능력을 지니고 있습니다. 물론 전시회, 저서와 다른 목적을 위해 수행하는 일도 있습니다만, 그 디자이너들은 지극히 합리적인 프로세스를 수행하고 있습니다. 만약 여러분이 이러한 합리주의적 사고와 문화적 근간이 되는 지식을 결부시킬 수 있다면, 디자인을 위한 유용한 조언을 얻을 수 있을 것입니다. 이런 디자이너라면, 새롭고 예쁜 의자 만들기만을 원하는, 예를 들어 카림 라시드[34]와 같은 디자이너는 아닐 것이라고 생각합니다. 그는 세상을 바꾸기를 원하지만, 저는 그가 성공할 것이라 생각하지 않습니다. 그가 만들어내는 것들에는 디자인 퀄리티가 내재되어 있지 않기 때문이죠. 저는 캄파나[35] 형제가 오직 이탈리아 회사인 에드라[36]와 작업하려고 했던 점을 높이 평가합니다. 그들은 다른 회사들과 프로젝트를 하면, 디자인의 질적인 수준이 떨어질 것이란 사실을 알고 있었기 때문입니다. 그들에게는 자신들이 맡은 각각의 프로젝트를 위해 할애할 수 있는 시간이 점점 줄어들 것이고, 어쩌면 최후에는 그들 역시 카림 라시드와 같은 디자인을 할지도 모릅니다. 저는 위와 같은 결정에 대한 그들의 의지를 긍정적으로 생각합니다. 콘스탄틴 그리치치 역시 이런 부분에서 상당히 까다로운 디자이너입니다. 그는 모든 회사나 사람들과 일하지 않습니다. 그는 프로젝트를 진행하고자 하는 회사를 꼼꼼히 선택하고, 그의 모든 에너지를 자신의 목표에 쏟아붓습니다. 저는 디자이너들이 단순히 하나의 제품을 만들어내는 것이 아니라, 목적의식을 가지고 앞으로 전진하는 모습을 높게 평가합니다. 저는 디자이너들이 디자인에 대해 조언하거나, 어떤 조언에

36 에드라(Edra)
1987년에 설립된 이탈리아의 가구 회사로 밀라노에 있다. 사진 : 스시−체어(Sushi-Chair)(2002), 디자인 : 페르난도&험베르토 캄파나

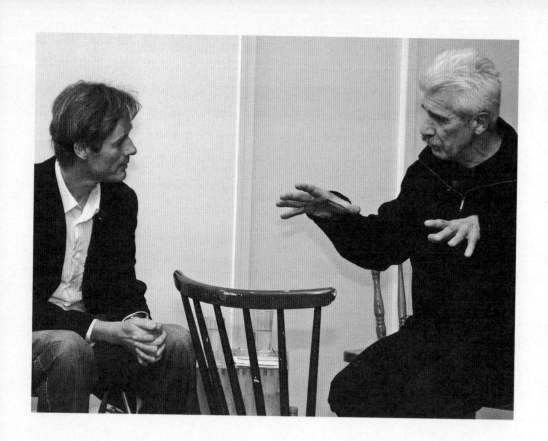

대항해 그들 자신만의 의견을 표명하는 것 역시 좋아합니다. 여러분도 새로운 제품을 만드는 것이 아니라 자신만의 독창성을 디자인에 활용하십시오. 저는 이것이야말로 디자이너가 갖추어야 할 역량이 아닐까 생각합니다. 부르크하르트 슈미츠 : '퇴보하는 유럽' 현상을 보면서 저는 항상 놀라움을 금치 못합니다. 여러분이 아시아 혹은 미국에서 일을 해보면, 유럽에 깔린 짙은 안개와 같은 이런 퇴보적 느낌을 이해하기 어려울 것입니다. 유럽에서는 더 이상 세계를 위한 일이 진척되지 않고, 어느 시점부터는 다른 곳에서 이런 움직임이 진행되고 있지요. 우리는 정말이지 자각해야 합니다. 이제 더 이상 변명할 수도 없습니다. 우리가 이미 더 이상 세계의 선봉에 서 있지 못한다는 의미가 아니라, 이러한 현상은 더 많은 다른 영역에 집중할 수 있는 기회가 될 것이라는 의미입니다. 다시 말해 더 이상 커다란 호두를 한입에 깨물어 먹어야 하는 것이 아니라, 우리가 굽고 있는 작은 빵을 보다 맛좋게 만들 수 있다는 것입니다. 즉 여러 작은 영역을 발전시켜나갈 수 있는 시점이라는 뜻이죠(웃음). 그리고 재건축이라는 질문으로 돌아가서 우리는 점점 늙어가고, 사회를 이루고 있는 구성원들은 줄어듭니다. (슬픈 어조로) 우리가 매스컴을 통해 접하듯이 '브란덴부르크'(Brandenburg, 베를린에 인접한 독일의 주 이름)의 주민들은 점점 더 줄어들고, 많은 사람들이 이주하고 있습니다! 이곳 사람들은 고립되고 있죠. … 이런 경우 미국 사람들은 아마 이렇게 말할 것입니다. "와우! 이건 멋진 기회야!" 미국인들은 항상 반대되는 면을 직시합니다. 위와 같이 어떤 문제가 발생하면 그에 따른 해결 방안 역시 문제점 속에서 찾으려고 합니다. 방청객 : 디자이너가 디자인에 대해 이야기할 때마다, 저는 디자인의 가장 근본적인 것이 결여되어 있다고 생각합니다. 즉 인간을 위해 어떤 의미를 부여했는지 혹은 인간을 위해 어떤 문제를 해결했는지 같은

것 말이죠. 디자이너들이 실제적인 디자인보다 디자인 사상의 교환을 더 즐기는 것 같다는 느낌이 들기도 합니다(웃음). 사람들은 실제적인 의자를 좋아하고, 이런 의자 역시 어떤 가치를 가지며, 미적으로 아름답고 질적으로 우수합니다. 저는 스스로에게 "디자인적으로 정말 좋은 의미를 내포하는 것보다 인간을 위한 것을 만드는 것이 큰 가치가 없는 일인가?"라고 질문하곤 합니다. 물론 제가 인간을 위한 무언가를 만들게 되면, 디자인적 의미를 감안해야 하겠지만, 저는 개인적으로 이런 디자인적인 사상, 즉 디자인의 질적인 수준은 극소수를 위한 것이 아닌가 생각합니다. 앞에서 언급한 카림 라시드 역시 이런 점을 이해하고 있겠죠. 부르크하르트 슈미츠 : 이 토론에서도 마찬가지지만, 토론이라는 것은 항상 많은 의구심을 만들어내죠. 다른 디자이너들이 참여하는 토론에서도 마찬가지입니다. 그렇지 않나요? 저는 실제로 다음과 같은 경우를 많이 경험했습니다. 매우 빠른 진행 속도로 매력적이며, 비평받지 않는 디자인 프로젝트가 활성화되는 것입니다. 디자인 분야뿐만 아니라 건축 분야에서도 말이죠. 어떻게 그렇게 빨리 생각이 전개되고, 그 디자인을 사용하며, 또 그다음 디자인이 나오는지 정말 놀랍습니다. 아이디어의 원동력은 논의할 틈도 없습니다. 이미 다음 아이디어가 그 이전 것을 덮어버리기 때문이죠. 에드 안인크 : 이렇게 급속하게 이루어지고 있는 현상은 11년 전 드로흐 디자인에 의해 시작되었습니다. 드로흐 디자인은 두 명의 구성원으로 이루어져 있었는데, 회사들의 관심 밖에 있었던 학생들의 디자인 아이디어에 관심을 가졌습니다. 그들은 디자인을 지목하기 시작했죠. "이 아이디어는 멋지군, 저 디자인도 좋아. 그리고 저것도 멋진 디자인이야!" 그리고 그들은 지목한 모든 디자인을 세상에 선보였습니다. 처음 6년간은 그랬습니다. 그러고 나서 그들은 디자이너가 스스로 생산 회사를 찾아다녀야

하는 것을 비판하던 네덜란드 디자이너들에게 디자인을 요청했습니다. 그 디자이너들은 네덜란드 정부의 보조를 받기 때문에 경제적으로 큰 문제가 없었죠. 디자이너들은 드로흐 디자인이라는 이름 아래 자신들의 디자인을 세계에 선보였습니다. 그 결과 네덜란드 국내에서 새로운 움직임이 일어났습니다. 많은 학생들이 나도 드로흐 디자인이 한 것처럼 할 수 있다고 생각하고, 그와 유사한 형식의 디자인 사업을 하는 데 자신들의 남은 삶을 내맡겼습니다. 이런 현상을 호수에 비유하자면, 물 온도가 적당하고, 해도 비치고, 큰 걱정이 없었다고 할 수 있겠죠. 드로흐 디자인의 세계 속에서는 회사와 협력해 생산하고자 하는 생각은 존재하지 않았습니다. 드로흐 디자인의 몇몇 디자이너들은 다른 회사를 통해 자신이 디자인한 제품이 생산되길 원했지만, 방법을 알지 못했습니다. 암비인테−디자인박람회를 방문한 사람들은 새로운 것만을 지향하는 드로흐 디자인의 슬로건 '새로운 새로운 새로운(new new new)'을 보고 조금 놀랐을 것입니다. 제가 추진하고 원한 디자인은 드로흐 디자인 내에서는 완전히 배제된 프로젝트였기 때문에, 저는 제 생각을 전달했죠. "왜 부엌 의자를 좀 더 오래 사용할 생각을 하지 않습니까? 왜 의자의 역사적 의미를 되짚어보지 않지요?" 그들이 말하려는 관점 '새로운 새로운 새로운'은 어느 정도 수긍은 가지만, 이런 식의 디자인은 디자인 제품의 가치를 절하시킵니다. 왜 과거에 존재했던 사물에 대한 관점과 그 의미에 대해 전혀 생각해보지 않을까요? 부르크하르트 슈미츠 : 그들이 말하는 테마 '새로운 새로운 새로운' 속에서는 당신이 말하는 '오래된 오래된 오래된(old old old)'도 새로운 것이 될 수 있겠군요. 에드 안인크 : 네, 그렇습니다. 네덜란드에서는 이처럼 새로운 것만 추구하느라 정신이 없습니다. 그 디자이너들이 국가의 지원을 받기 때문이죠. 유르겐 베이가 국가의 지원을 받게 된 거

의 첫 번째 사례입니다. 작년에는 그 지원금이 더 상향 조정되었죠. 부르크하르트 슈미츠 : 독일의 사회 지원 시스템보다 더 낫군요. 에드 안인크 : 네. 그런데 저희가 스스로 느끼기에 우리는 너무 편안한 마을에 머물러 있는 것 같습니다. 실제적인 교류가 전혀 없는 것처럼 말이죠. 이는 과잉으로 변화 없이 정지된 상태입니다. 안네테 가이거 : 디자이너가 만약 클라이언트 찾는 일을 그만두면, 예술가가 되나요? 에드 안인크 : 아니요! 디자인 학교에서 교육받은 디자이너들은 자신의 디자인에 대해 스스로 최고의 조언을 하죠. 이들은 현재 상황을 정확히 직시합니다. 그리고 이들은 스스로를 컨트롤하며, 디자인을 만들어내죠. 만약 구체적인 작업을 하지 않게 된다면 새로운 재료 개발, 생산 과정의 질적 향상, 새로운 유통 구조의 개발 등 어떤 것이든 시도하죠. 에곤 헤마이티스 : 네덜란드와는 반대로 독일은 아직까지 완전히 방치된, 즉 디자인이 없는 구역(Zone)이 있습니다. 예를 들어, 국가에 속한 것들은 디자인을 할 수도, 디자인을 해서도 안 되지요. 여러분들은 쇠네펠트(Schönefeld, 베를린 구동독 지역 내 공항 이름)공항 터미널에서 에스-반호프(S-Bahnhof, 외곽 지역을 빠르게 연결하는 전철의 역)까지 500미터만 걸어보는 것만으로도 이런 구역의 느낌을 충분히 짐작할 수 있으리라 생각합니다. 그곳을 걷는 동안 즉각적으로 느껴지는 우울함, 이런 감정을 느끼지 않을 사람이 과연 있을지 의문입니다. 비유하자면 우리는 비나 눈 때문에 의도와는 상관없이 불쾌해지는 것을 잘 알아차리지 못하죠(웃음). 심지어 역의 전철 자동 티켓 발매기는 찾기도 어렵게 역의 뒤편에 숨겨져 있습니다. … 에드 안인크 : 오, 그렇지만 그곳의 공기는 좋겠군요(웃음)! 에곤 헤마이티스 : 그렇습니다. 전에 저희 연구소인 디자인 트랜스퍼에서 '잘 가꾸어진 국가의 재산'이라는 주제로 워크숍을 진행한 적이 있었습니다. 정부 기관들은 디

자인적 견해보다는 독일 내에서 좋은 인상, 즉 훌륭한 국가기관이라는 이미지를 심어주기에 급급했죠. … 부르크하르트 슈미츠 : 누군가 디자인을 수학의 정답처럼 딱 맞는 치밀한 태도나 의미로 규정지으려 한다면, 그 사람의 감정에서는 차라리 이런 치밀함을 배제하는 것이 나을 겁니다! 이런 치밀함이나 면밀한 태도는 경솔한 국정 운영을 하는 나라에서나 보이는 행태입니다. 방청객 : 우리가 디자인할 필요가 없는 것이 있을까요? 윤리적인 이유 때문이 아니라 우리가 어떤 여유를 가지고 지켜봐야 한다는 이유로 디자인하면 안 되는 것들이 있을까요? "나는 이것을 디자인하고 싶지 않아. 모든 것을 디자인해야 하는 것은 아니니까." 이런 의미에서 말이죠. 에곤 헤마이티스 : 그것 역시 디자인의 한 부분일 수 있습니다. 부르크하르트 슈미츠 : 울름조형대학[37] 입학시험의 질문 중 이런 것이 있었습니다. 시험장에 차이쉐[38]이 있었는데, 수험생들에게 다음과 같은 질문을 했다고 하더군요. "당신이라면 바이올린 디자인을 하겠습니까?" 우리는 당연히 "네" 라는 답을 떠올릴 수 있죠. 그러나 저는 다음과 같은 대답도 역시 괜찮지 않을까 생각합니다. "아니요, 전 바이올린 디자인에 별로 관심이 없습니다." 이와 연관된 옛말이 있습니다. "성당 앞에 우리는 어떤 것도 지어서는 안 됩니다. 그곳에는 이미 성당이 있기 때문입니다." 그러나 이와 반대되는 견해를 말할 수 있죠. 성당이 있는 그곳은 전에 무엇인가 다른 것이 있던 곳이며, 여러 이유에서 지금 성당이 이곳에 자리 잡은 것이라고 말입니다. 기념물 보호 정책 혹은 개발을 허용하지 않는, 즉 제한적인 정책은 비생산적이라고 할 수 있습니다. 사람들은 이런 제약을 오래 견뎌내지 못하기 때문이죠. 에곤 헤마이티스 : 이와 관련해 에드 안인크가 언급했듯이, 우리가 의도적으로 디자인을 창조하지 않는 것도 디자인이라고 할 수 있습니다. 에드 안인크 : 아니요, 저는 그것을 디자인

37 울름조형대학(Hochschule für Gestaltung Ulm, 1953~1968)
제품디자인, 비주얼커뮤니케이션디자인, 건축 전공으로 구성되었으며, 후에 필름, 영상디자인 전공을 개설했다. 이 학교에서 지향한 학습 교육 방식은 디자인 영역 안에서 매우 학문적인 경향을 보였고, 기본 목표는 스스로의 비판 능력과 사회적, 문화적 책임감을 교육하는 것이었다.

38 발터 차이쉐(Walter Zeischegg, 1917~1983)
오스트리아의 디자이너로 1953년부터 1968년 폐교될 때까지 울름조형대학의 제품디자인 전공 강의를 담당했다. 그 이후 프리랜스 디자이너로 일하며, 헤릿(Helit) 사의 디자인을 맡아 했다. 그가 작업한 볼륨 있는 형태의 재떨이는 현재도 생산되고 있다. 사진 : 슈타펠아셔(Stapelascher)(1966~67), 디자인 : 발터 차이쉐

이라고 말하지는 않았습니다. 에곤 헤마이티스 : 그렇지 않아요. 이것 역시 디자인입니다. 부르크하르트 슈미츠 : 디자인이든, 아니든 상관없습니다. 다음과 같은 유명한 문장이 두 분의 디자인 관점에 적합하겠군요. "당신은 의사소통을 하지 않을 수 없습니다!(You cannot not communicate!)." 이 문장에서 부정을 빼더라도 의미는 일맥상통하죠. 에드 안인크 : 그래도 근본적인 의미는 와해된 것이죠. 우리는 모든 디자이너들이 아름다운 것을 만든다고 생각합니다. 그러나 실제로는 그렇지 않습니다! 마르티 귀세는 스스로를 지칭할 때, '엑스-디자이너'라고 합니다. 제 생각에 이 표현은 정말 멋진 표현이라고 생각합니다. 그 자체로 자연스럽게 의견을 교환할 수 있는 기회를 만들기 때문이죠. 어떤 디자이너들은 이 표현이 지난 시절을 평가절하하는 것처럼 느껴진다며 싫어하는 사람들도 있더군요. 그 디자이너들은 자신들이 어떤 식으로든 뭔가 특별한 것으로 불리길 기대하죠. 그들은 잡지 한 면을 단순히 채우는 디자이너가 되기를 원하지 않습니다. 여러분도 어느 정도는 잡지의 메인 면을 채우는 그 순간을 위해 노력하죠(웃음). 그런데 의구심이 드는 부분이 있습니다. 여러분은 잡지를 보며 트렌드를 파악하죠. 그러나 그곳에 혹시 매우 눈에 띄는 디자이너나 디자인 팀의 이름이 있습니까? 정말 질적으로 우수한 디자인을 찾을 수 있나요? 제가 여기에 계신 분들과 토론하면, 여러분에게 많은 도움이 되는지요? 어떤 디자이너가 기억에 남습니까? 방청객 : 디자이너의 이름이나 명성이 중요한 것이 아니라, 디자인 과정에서 문제점을 해결하려는 방법이 중요하게 여겨지는 것이죠. 그리고 이런 사항은 잡지에 상세히 소개되지 않습니다. 제 생각에는 많은 디자이너가 존재하지 않고, 단지 많은 디자인 가구만 존재하는 것 같습니다(웃음). 이런 문제점은 우리가 현재 통찰하지 못하는 부분에서 기인할 수도 있습니다. 그러나 이

런 문제점에 대해 책임감을 가지고 적합한 교육 방법과 학문적 연구, 우리에게 꼭 필요한 신중함을 생각하시는 분들이 있을 것입니다. 우리는 디자이너 임스와 그들의 디자인 가구, 두 가지를 모두 소유하고 있는 것입니다. 아마도 누군가는 이런 디자인적 의미를 고찰할 것이고, 이를 바탕으로 하는 다양한 제품을 선보일 것이라 생각합니다. 몇 년 후 누군가가 쇠네펠트공항을 '임스-터미널'로 멋지게 바꿀 수도 있을 테죠. 적합한 인물을 올바르게 정하는 것도 중요한 사안이 되겠군요. 에드 안인크 : 그러나 저는 인위적이지 않은 자연스러운 것도 좋아합니다! 언젠가 쇠네펠트공항 터미널에서 전철까지 길을 찾아가야 했던 적이 있었는데, 저는 이런 순간을 아주 좋아합니다. 이런 순간은 저를 설레게 하기 때문입니다. 길을 찾는 동안 자연의 향기에 빠져들었고, 전철에 앉아 있는 동안 매 정거장 안내 방송을 들었습니다. 이 역시 비어가르텐(Biergarten, 여유롭게 맥주를 마실 수 있게 조성한 야외 공간)과 같은 독일 특유의 문화죠. 자연의 향기와 소리 그리고 설렘, 이런 것들은 디자인된 것이 아닙니다. 하지만 아주 환상적인 것이라 생각합니다.

안네테 가이거

베르나르트 슈타인

코라 킴펠

에곤 헤마이티스

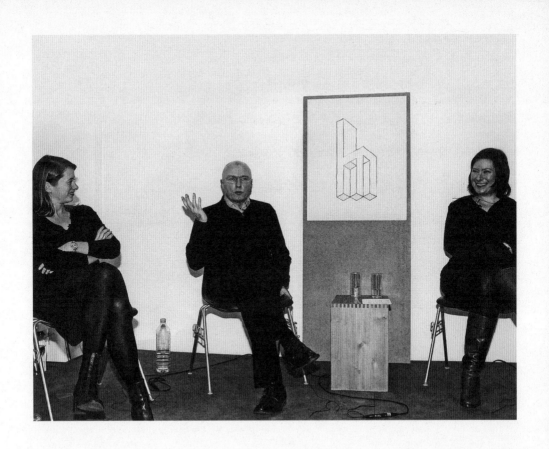

"두 분의 초대 손님을 진심으로 환영합니다. 베를린에서 오신 그 래픽디자이너 베르나르트 슈타인 씨와 인터페이스디자이너이며 베를린예술대학교 교수로 재직하고 있는 코라 킴펠 씨입니다. 그 리고 늘 포럼이 열릴 때마다 사회를 맡아주시는 문화학자 안네 테 가이거와 디자이너 에곤 헤마이티스 씨입니다."

에곤 헤마이티스 : 니콜라우스 오트[1]에 대해 언급하지 않고 베르나르트 슈타인 씨를 설명한다는 것은 불가능한 일입니다. 베를린 출신의 베르나르트 슈타인 씨는 베를린예술대학교의 전신인 베를린조형예술대학(SHfbK, Staatliche Hochschule für Bildende Künste)에서 응용예술을 전공했습니다. 그때가 1971년이었죠. 베르나르트 슈타인 씨는 당시 교수이자 그래픽디자이너로 활발하게 활동하던 헬무트 로르츠[2]에게 비주얼커뮤니케이션을 배웠습니다. 졸업 후 1978년, 베르나르트 슈타인과 니콜라우스 오트는 뜻을 같이해, 디자인 스튜디오 오트+슈타인을 설립했습니다. 이 둘의 관계는 2004년까지 디자인 스튜디오를 통해 변함없이 이어졌고, 교수법에서는 현재까지도 관계가 지속되고 있습니다. 이렇게 오래 동안 좋은 파트너 관계를 유지하고 있는 것도 흔치 않은 일이지요. 이 둘은 그래픽디자이너로 많은 프로젝트를 수행하고 있습니다. 디자인 스튜디오 오트+슈타인은 특히 문화 기관을 위한 프로젝트에 많이 참여했습니다. 예를 들어 프로이센문화재재단, 독일역사박물관, 함부르크 예술·산업박물관[3], WDR방송국, 바우하우스 기록보관실, 인터내셔널 디자인센터, 다시 말해 문화적으로 영향력 있는 기관을 위한 작업을 진행했습니다. 그뿐만 아니라 건축가 한스 콜호프(Hans Kollhoff), 음악 프로듀서 로버트 찬크(Robert Zank)와 같은 개인들의 프로젝트를 수행하기도 했습니다. 1997년부터 이들은 국제그래픽협회[4]의 회원으로 활동하고 있습니다, 즉 세계적인 그래픽디자이너들이 모이는 협회의 일원입니다(웃음). 1998년부터 이 두 분은 카셀예술대학 미대에서 비주얼커뮤니케이션을 지도하는 교수로 재직하고 있습니다. 두 분에 대한 책과 집필한 책에 대해서도 말씀드리겠습니다. 두 분을 소개

1 니콜라우스 오트(Nicolaus Ott, 1947~)

그래픽디자이너로 국제그래픽협회(AGI) 회원이다. 베를린예술대학교에서 헤르베르트 W. 카피츠키(Herbert W. Kapitzki)에게 사사했다. 1978년 디자인 스튜디오 오트+슈타인(Ott+Stein, 2004년까지 베르나르트 슈타인과 공동 운영)을 설립했고, 극장, 박물관, 갤러리를 위해 수많은 포스터, 카탈로그, 로고 등을 디자인했다. 1998년부터는 카셀예술대학에서 비주얼커뮤니케이션을 가르치는 교수로 재직하고 있다.

2 헬무트 로르츠(Helmut Lortz, 1920~2007)

그래픽디자이너이며, 1959년부터 1986년까지 베를린예술대학교에서 실험적 그래픽디자인을 담당하는 교수로 일했다. 1954년 독일 그래픽디자이너로는 처음으로 국제그래픽협회 회원이 되었으며 포스터, 카탈로그 등 많은 프로젝트를 수행했다. 베를린예술대학교의 로고도 그가 디자인했다. 사진 : 베를린예술대학교의 로고(1975)

한 책으로는 울프 에르트만 치글러가 집필한 《단어에서 그림까지 그리고 다시 처음으로》[5]가 있습니다. 그리고 직접 집필한 책으로는 《건축 포스터, 포스터 건축》[6], 1998년에 출판된 타이포그래픽 백과사전 《타이포-언제 누가 어떻게》[7]가 있습니다. 이 책에는 프리드리히 프리들 씨도 공동 저자로 참여했습니다. 베르나르트 슈타인 씨는 2004년부터 베를린에 위치한 큰 규모의 회사 중 하나인 메타디자인[8]에서 크리에이티브 디렉터로 일하고 있습니다. 이곳에서 그는 디자인 팀을 이끌고, 회사 이사진으로 영업 업무도 수행하고 있습니다. 베르나르트 슈타인 씨를 환영합니다! 베르나르트 슈타인 : 대단히 감사합니다.

코라 킴펠에 대하여

안네테 가이거 : 코라 킴펠 씨는 인터페이스디자이너이며 베를린예술대학교에서 기초 디지털미디어디자인을 가르치는 교수로 일하고 있습니다. 그녀는 브라운슈바이크예술대학에서 산업디자인을 전공했습니다. 그곳에서 매우 일찍부터 당시로서는 비교적 새로운 분야였던 인터페이스디자인을 전문 분야로 공부했습니다. 1994년부터는 베를린에 거주하며 프로젝트를 수행하고 있습니다. 특히 디자인 스튜디오 5.6[9]을 설립해 인터페이스와 애플리케이션디자인을 전문으로 일하고 있습니다. 코라 킴펠 씨는 화려한 수상 경력을 가지고 있는데요, 그중에는 멀티미디어디자인어워드(Multimedia Design Award)가 있고, 아우디 웹사이트[10]로도 디자인 상을 수상했습니다. 또 메타디자인에서도 일했습니다. 3년간 온라인 전략 분야에서 웹디자인 디렉터를 역임했습니다. 오늘 이 자리에 모신 이 두 명의 초대 손님은 사실상 2D 분야에서 활약하고 계시는 분들이죠. 그

3 함부르크 예술·산업박물관

사진 : 함부르크 미술공예박물관에서 개최한 전시회 포스터, 주제 '디자인 존재(Design Dasein)', 디자인 : 오트+슈타인(1987)

4 국제그래픽협회(AGI)

1952년 파리에서 창설되었다. 국제그래픽협회는 전 세계적으로 저명한 그래픽·커뮤니케이션디자이너, 일러스트레이터, 타이포그래퍼를 회원으로 영입하고 있다. 이 협회의 가입은 오직 기존 구성원의 투표와 동의가 있어야만 가능하다. 국제그래픽협회의 회의는 매해 각기 다른 나라에서 개최된다. 2005년에는 독일 베를린에서 개최되었다.

5 《단어에서 그림까지 그리고 다시 처음으로(Vom Wort zum Bild und zurück)》

울프 에르트만 치글러(Ulf Erdmann Ziegler), 니콜라우스 오트, 베르나르트 슈타인, 《단어에서 그림까지 그리고 다시 처음으로》(1992)

럼에도 저희는 이 두 분께 그들이 소개하고 싶은 의자를 가져와달라고 부탁했습니다. 우선 초대한 디자이너 분들께 본인이 가져온 의자에 대한 소개를 부탁드리겠습니다.

"베르나르트 슈타인 씨, 왜 이 의자입니까?"

베르나르트 슈타인 : 의자 하나를 가져오라는 부탁을 받았을 때, 저는 어떤 의자를 가져가야 할지 선뜻 결정할 수 없었습니다. 에곤 헤마이티스 씨가 이미 언급하신 것처럼 저는 헬무트 로르츠 교수에게 사사했습니다. 그는 많은 시간 스케치를 하며 보냈죠. 누군가와 대화를 나눌 때나 회의를 할 때도 그는 늘 스케치를 했습니다. 그는 착시 효과를 표현하기 위해 스케치를 하는 데 많은 시간을 할애했습니다. 주로 성냥개비나 알파벳을 이용했죠. 그가 많은 시간을 스케치하는 데 썼기 때문에 전 그가 의자[11]를 스케치했으리라 확신했습니다만, 그가 집필한 많은 책에서 의자를 찾을 수 없었습니다. 의자를 고르기 위해 고민하던 중, 저는 착시 효과를 활용한 의자를 스케치하게 되었습니다. 그런데 이 스케치가 저를 사로잡았죠. 이 스케치는 착시 효과를 정확히 표현하는 개념을 표출했고, 이는 늘 제게 즐거움을 주던 표현이었기 때문입니다. 니콜라우스 오트와 함께 하는 작업에서도 이런 표현 요소가 즐거움을 주었죠. 제가 언급한 '시각적', '착각'이라는 단어를 다르게 표현해 보겠습니다. "만약 무엇인가 시각적인 착각의 요소를 지니지 않는다면, 그것은 아마도 시각적인 실망으로 표현될 것입니다." 저는 디자인에서 착각과 실망의 개념을 매우 중요하게 생각합니다. 이 두 단어는 사실 부정적인 의미를 지니고 있지만, 저는 이 단어들이 디자인 작업을 묘사하고 디자인에 대한 저의 관점을 결정하는 무

6 《건축 포스터, 포스터 건축(Architekturplakate, Plakatarchitektur)》
닐스 조켈(Nils Jockel), 크리스틴 프라이라이스(Kristin Freireiss), 오트+슈타인, 《건축 포스터, 포스터 건축》, 함부르크(1996)

7 《타이포-언제 누가 어떻게(Typo-wann wer wie)》
프리드리히 프리들(Friedrich Friedl), 니콜라우스 오트, 베르나르트 슈타인, 《타이포-언제 누가 어떻게》, 쾰른(1998)

8 메타디자인(MetaDesign)
베를린에 위치한 디자인 연합 회사이다. 샌프란시스코와 취리히, 아부다비(Abu Dhabi)에 있는 디자인 스튜디오와 공동으로 폴크스바겐(Volkswagen), 루프트한자(Lufthansa), 독일 우체국(Deutsche Post), 월드넷(World Net), 아우디(Audi)를 위한 전략마케팅디자인, 기업아이덴티티디자인, 광고디자인 등을 진행했다.

9 디자인 스튜디오 5.6(Büro 5.6)
디자이너 페터 쿠빈(Peter Kubin)과 안드레아스 크라프트(Andreas Kraft)가 공동으로 설립한 디자인 회사이다. 소프트웨어디자인, 인터페이스 그리고 모션디자인이 주요 업무이다.

엇인가를 표현한다고 생각합니다. 사람들이 디자인을 통해 "바로 이거야!"라고 판단할 수 있는 기준은 정말 근소한 차이라고 생각합니다. 대부분의 디자이너들은 자신이 상상하는 것 혹은 구상만으로 그냥 흐지부지 되는 일이 있기 마련입니다. 제가 언급한 착각과 실망이라는 두 개념 사이에서 고민하고 행동하는 것은, 제게 디자인을 찾을 수 있는 핵심 사항입니다. 그리고 오늘 저는 다른 대안을 찾을 수 없었기에, 직접 의자를 스케치해 왔습니다. 의자라는 사물은 우리가 알고 있듯이, 특정 역할을 가지고 있습니다. 이 스케치를 통해 시각적인 의자 그리고 의자의 실질적인 개념과 스케치의 균형을 맞추기 위해 많은 고민을 거듭했습니다.

"코라 킴펠 씨, 왜 이 의자입니까?

에곤 헤마이티스 : 그럼 코라 킴펠 씨에게 질문하겠습니다. "왜 이 의자입니까?" 코라 킴펠 : 에곤 헤마이티스 씨가 이미 말씀하셨듯이, 저는 하나가 아닌 세 개의 의자를 가지고 왔습니다. 사실 이 의자들은 이케아(IKEA)의 제품 헤르만(Hermann)입니다. 그러나 제가 언급하려는 것은 헤르만 의자가 아니라, 헤르만 의자를 활용한 세 개의 의자입니다. 이 의자들은 요아힘 자우터[12]와 프랑크 피트첵(Frank Fietzek)이 지도했던 2004년 여름 학기 수업 시간에 학생들이 만든 작품입니다. 학생들은 헤르만 의자를 발전시키라는 과제를 받았죠. 우선 이 의자들을 보여드린 후, 제가 왜 이 의자들을 가져왔는지 설명하도록 하겠습니다. 첫 번째 의자의 명칭은 '머무름(Aussitzen)'[13]입니다. (코라 킴펠이 시트 아래 램프가 부착된 의자에 앉는다. 그녀가 앉아 있는 동안 천천히 램프가 꺼진다.) 여러분이 지금 보았듯이 저는 의자를 껐습니다. 이 표현은 언어유희이며,

10 아우디 웹사이트

아우디 웹사이트 : www.audi.com

11 의자

사진 : 베르나르트 슈타인의 스케치(78×64cm)

12 요아힘 자우터(Joachim Sauter)

잡지 〈아트+컴(ART+COM)〉(1959)의 초창기 창간 멤버이자 이곳의 크리에이티브 디렉터이다. 1991년부터 베를린예술대학교에서 디지털미디어디자인을 가르치는 교수로 재직하고 있다. 또 2001년부터는 UCLA에서 미디어디자인과 미디어 예술을 가르치는 교수로 일하고 있다. 그의 작품은 국제적인 박물관에서 전시되고 있으며, 미디어디자인과 미디어 예술 분야에서 다수의 상을 수상했다.

제가 앉을 때 에너지를 얻거나 의자로부터 에너지를 빼앗는다는 의미의 은유라 할 수 있습니다. 만약 제가 일어서고 의자가 소생할 수 있게 되면, 의자는 다시 빛을 발하는 것이죠. 두 번째 의자의 명칭은 '의자 다리를 자르는 톱(Stuhlbeinsäge)'[14]입니다. (사람이 앉으면 의자 뒷다리에 고정된 작은 톱이 천천히 의자다리를 톱질하기 시작한다.) 여기 부착된 것은 실제로 의자 다리를 자르는 톱입니다. 여기서도 역시 은유적인 표현이 사용되었죠. 사람들은 톱질하고 싶은 의자 다리에 톱을 부착할 수 있습니다. 이 은유는 자신이 의자에 앉았을 때, 과연 누가 내 의자를 톱질하는지에 대해서 스스로 생각해볼 기회를 주는 것입니다. 에곤 헤마이티스 : 정치적 토론에 아주 적합하군요. 코라 킴펠 : (웃음) 계속해서 세 번째 의자를 보여드리겠습니다. (의자 양옆에 작은 세면대가 설치되어 있다.) 이 의자의 이름은 '거짓말쟁이 헤르만(Hermann, der Lügner)'[15]입니다(코라 킴펠이 의자에 앉자, 아치형의 물줄기가 뿜어져 나오며, 양쪽에 설치된 개수대로 교차하며 떨어진다. 그녀가 일어서고 물벼락을 맞아야 하는 순간 뿜어져 나오던 물이 멈춘다). 이 의자는 거짓말을 콘셉트로 만든 작품입니다. 꽃과 개수대가 어우러진 이 의자는 매우 안락해 보입니다. 사람들은 여기서 긴장을 풀 수 있다고 믿습니다. 하지만 사람이 의자에 앉으면, 그 사람은 물줄기 때문에 의자에서 꼼짝달싹하지 못합니다. 어떻게 해야 물에 젖지 않고서 일어날 수 있을까, 라는 생각은 사람을 불확실한 상태에서 긴장하게 만듭니다. 왜 제가 이 의자들을 선택했냐고 물으셨죠. 무엇보다 저는 이 의자들을 통해 제가 비주얼커뮤니케이션에서 생각하는 중요한 관점이 무엇인지 이야기할 수 있기 때문입니다. 이 의자들은 또한 두 가지 트렌드를 보여줍니다. 그 첫 번째는 그래픽적인 인터페이스가 점점 줄어들고 있다는 것입니다. 앞으로 컴퓨터 화면이 사라지면, 사람들은

13 '머무름(Aussitzen)'
사진 : 2004년 여름 학기 디지털 수업에서 진행한 단기 프로젝트 '헤르만'이다. 요하임 자우터 교수와 객원 교수인 피트첵, 하인츠 예론(Heinz Jeron)의 지도로 진행되었다. 의자 '머무름', 디자인 : 모니카 호인키스 (Monika Hoinkis)

14 '의자 다리를 자르는 톱(Stuhlbeinsäge)'
사진 : 의자 '의자 다리를 자르는 톱', 디자인 : 니클라스 로이(Niklas Roy)

직접 대상 물체로 다가가 그 대상과 커뮤니케이션을 하게 되는 것이죠. 두 번째 트렌드는 디자이너가 대상에 행동을 부여하거나 행동을 디자인하는 것이라 할 수 있습니다. 저희 디자인 스튜디오는 이런 변화에 관한 많은 작업을 했습니다. 이런 상황에서 흥미로운 점은 사물이 점점 주체적으로 변한다는 것입니다. 즉 행동, 정체성, 성격 등으로 인해 사물은 그 특징이 더욱 풍부해진다는 것이죠. 그리고 이와 동시에 고전적 주제인 인간이 항상 점점 더 수동적인 주체로 변화하는 사회적 움직임이 공존합니다. 성형수술의 유행, 싱글들이 파트너를 찾는 사이트를 예로 들 수 있습니다. 이런 것을 보더라도 인간은 마치 물체인 자동차처럼 묘사되고 있다고 할 수 있습니다. 동시에 사람들은 사물과 강한 연관을 맺습니다. 컴퓨터를 예로 들면, 컴퓨터는 사람들이 주고받는 모든 메일 교환에 대해 알고 있고, 어떤 이에 대해서는 그의 배우자보다 더 많은 정보를 가지고 있습니다. 저는 개인적으로 이런 점이 흥미롭습니다. 또 디자이너로서 어떻게 이런 트렌드를 발전시킬 수 있을지에 관한 것도 흥미로운 사안이죠. 이런 테마가 오늘 토론을 위해 좋은 출발점이 될 수 있을 듯합니다. 에곤 헤마이티스 : 베르나르트 슈타인 씨, 당신도 이런 트렌드에 수긍하시나요?

'언어'로서 비주얼커뮤니케이션

베르나르트 슈타인 : 그럼요, 수긍합니다. 이런 트렌드는 시대에 적합한 발전이라고 생각합니다. 지난 몇 년간 제가 작업한 것들은 어떤 주제나 대상과 밀접한 관계를 맺고 있다기보다 사회를 반영하는 표현 수단으로 생각할 수 있는 디자인이었습니다. 에곤 헤마이티스 씨가 이미 설명한 것처럼 저와 니콜라우스 오트가 학업을

15 '거짓말쟁이 헤르만(Hermann, der Lügner)'
사진 : 의자 '거짓말쟁이 헤르만', 디자인 : 사샤 포플렙(Sascha Pohflepp)

시작하던 시기에는, 학과 이름이 응용예술학과였습니다. 그러다가 우리가 학업을 마치던 때에는 비주얼커뮤니케이션학과로 바뀌었죠. 저는 이런 학과의 명칭이 각 시대마다 적절히 선정되었다고 생각합니다. 응용예술은 사람들이 예술에 대해 분석하고 토론하는 것이었죠. 그리고 우리가 졸업했을 시점에, 이미 비주얼커뮤니케이션의 움직임을 느낄 수 있었습니다. 만약 비주얼커뮤니케이션을 언어로 생각한다면, 비주얼커뮤니케이션이란 디자인 작업을 하면서 '언어'에 새로운 단어를 추가할 수 있을까, 라는 물음의 답을 찾아내는 것을 의미했습니다. 그런 이유에서 우리는 항상 자문했죠. 단지 언어를 아름답게 꾸미는 것이 아니라, 다르게 디자인해보고, 다르게 말할 수 있을까? 그런 시도가 늘 성공하지는 못했습니다. 하지만 성공하면, 저는 매우 만족스러웠습니다. 당시를 회고해보면, 그런 제 수고가 그리 헛되지 않았다고 생각합니다. 특히 타이포그래픽의 등장으로 더욱 명백해졌죠. 네빌 브로디[16]나 데이비드 카슨[17] 같은 디자이너는 매우 개별적인 언어를 만들어냈습니다. 하지만 새로운 언어들이 너무 방대해진 나머지 사람들이 그것을 다시 정리해야 하는 지경에까지 이르렀죠. 제 소견으로는 앞으로 계속해서 새로운 단어를 찾기보다, 현존하는 언어를 통합해 새로운 언어로 만드는 작업이 필요한 것 같습니다. 이러한 점은 제가 디자인을 하면서 개인적으로 추구하는 것을 말하는 것이기도 합니다. 니콜라우스 오트와 함께 한 많은 디자인 작업을 통해 많은 언어가 생겨났다는 것을 깨닫게 된 거죠. 언어의 유사성을 감안한다면 언어의 문법상의 차이는 크지 않습니다. 이것은 더 이상 새로운 단어를 찾는 것이 아니라 우리가 표현할 수 있는 현존하는 단어로 새로운 것을 만들고 표현하는 것을 뜻하는 것이죠. 이것이 저를 더욱 고무시키는 트렌드라고 말씀드리고 싶군요.

16 네빌 브로디(Neville Brody, 1957~)

영국의 그래픽디자이너, 아트 디렉터, 타이포그래픽디자이너이다. 잡지 〈더 페이스(The Face)〉의 아트 디렉터를 역임했으며, 레코드 재킷 디자인, 나이키, 프리미어(Premiere) 케이블 방송, 오스트리아 방송국(ORF), 베를린세계문화의집(Berliner Haus der Kulturen der Welt), 도쿄 파르코백화점, 디지털 퍼블릭미디어 〈퓨즈(Fuse)〉 등 다양한 그래픽 프로젝트를 수행했다. 네빌 브로디가 디자인한 서체로는 아르카디아(Arcadia), 인더스트리아(Industria), 인시그니아(Insignia), 블루어(Blur), 팝(Pop), 고딕(Gothic), 할렘(Harlem)이 있다. 사진 : 〈더 페이스〉 No.59 (1985), 디자인 : 네빌 브로디

17 데이비드 카슨(David Carson, 1957~)

미국의 타이포그래픽디자이너이며, 전문 서퍼(Surfer)이자 그래픽디자이너이다. 〈뮤지션(Musician)〉, 〈비치 컬처(Beach Culture)〉, 〈서퍼(Surfer)〉, 〈레이 건(Ray Gun)〉과 같은 잡지 디자인을 담당했다. 그래픽디자이너로서 리바이스(Levi's), 펩시콜라(Pepsi Cola), 아메리칸익스프레스(American Express), 코카콜라(Coca-Cola), MCI, 내셔널은행(National Bank)의 프로젝트를 수행했으며, 뮤지션인 데이비드 번(David Byrne)과 프린스(Prince)를 위한 프로젝트 작업도 담당했다.

인터페이스는 역사를 가지고 있다

코라 킴펠 : 저는 응용예술이라는 표현을 좋게 생각합니다. 인터페이스디자이너가 예술 영역에 속하는지, 비주얼커뮤니케이션과 어떤 관련이 있는지 자주 질문을 받기 때문이죠. 이런 질문이 완전히 틀린 것은 아닙니다. 왜냐하면 한 영역에만 속하는 것이 아니니까요. 인터페이스는 물체와 이용자 사이의 대화라 할 수 있습니다. 안네테 가이거 : 인터페이스[18]디자인을 통해 사람들은 컴퓨터의 화면, 터치스크린 그리고 그와 유사한 방법을 통해 기기와 연결됩니다. 그리고 나서 가상공간을 통해 곧바로 사이버스페이스[19]로 들어가게 되지요. 이런 과정을 원칙적으로 생각해본다면, 틀린 것이라는 생각이 듭니다. 우선 사용자가 새로운 세계로 가는 느낌을 받을 수 있는 과정이 생략된 것 같습니다. 사람들에게 도무지 정복할 수 없는 어마어마한 복잡한 공간이 갑자기 나타나기 때문이죠. 코라 킴펠 : 인터페이스디자인도 많은 변화를 거듭해왔습니다. 초기 단계의 인터페이스디자인은 전형적인 스크린디자인(혹은 플래시-디자인, Flash-design)이었습니다. 당시 대단히 많이 활용되었죠. 디자이너들은 사용자를 위해 모든 직관적인 웹사이트 내비게이션과 미디어에 새롭게 접근할 수 있는 방법의 인터페이스를 만들기 위해 노력했습니다. 그러나 그 후 디자이너들은 본래의 인터페이스란 키보드와 마우스였음을 깨닫게 되었죠. 그것을 간과할 수 없었던 것입니다. 하지만 디자이너로서 우리는 모든 과정을 디자인하고 싶은 바람이 있었습니다. 인터페이스의 그다음 단계에서 우리가 화면에만 집착한 것은 아닙니다. 다음 단계에서는 센서를 이용해 많은 작업을 했죠. 그리고 지금 단계는, 다시 사물로 좀 더 가까이 다가가는 단계라고 할 수 있습니다. 이 단계가 사실 논리적인 것이죠. 적어도 제게는 그렇습니다. 안네테 가이거 :

18 인터페이스(Interface)

인터페이스 개념은 문자 그대로 해석하면 경계(Boundary)를 의미하며, 포괄적으로 사용자와 기계의 상호작용이 이루어지는 경계의 의미를 내포한다. 인터페이스디자이너는 이 경계에서 소프트웨어와 하드웨어를 이용해 작업하며, 이를 통해 사용자와 기계의 상호작용을 구체화하고 인포메이션, 내비게이션, 혹은 도구와 같은 인터페이스디자인 요소의 사용 방식을 규정한다(인포메이션 아키텍처와 기능에 관련된 레이아웃). 이 과정은 실질적인 실험을 통해 끊임없이 반복된다.

19 사이버스페이스(Cyberspace)

사이버스페이스는 예술 용어로, 1984년 미국 SF 작가인 윌리엄 깁슨(William Gibson)의 소설 《뉴로맨서(Neuromancer)》에 처음 등장했다. 이 개념은 구어체로 대부분 가상 데이터 공간을 묘사할 때 쓰인다.

말하자면 의자에서 인터페이스를 찾을 수 있다는 것인가요? 코라 킴펠 : 그럼요, 의자는 인터페이스입니다. 그러나 무엇을 디자인할 것인가는 근본적으로 커뮤니케이션에 해당되죠. 이런 것은 인터페이스의 한 분야입니다. 안네테 가이거 : 제가 인터페이스의 전문성을 이해한다거나 인터페이스디자이너로서 의자를 보고 "이것은 인터페이스입니다"라고 말할 수 있다면, 이는 복잡한 사물의 관계를 조금은 더 쉽게 파악하고 있다는 것을 의미하는 건가요? 극도로 복잡한 인포메이션 아키텍처에 관련된 사항도 더 쉽게 파악할 수 있다고 말할 수 있을까요? 코라 킴펠 : 지금 말씀하신 것은 전체적인 비주얼커뮤니케이션에 관련된 것이라기보다는 인터페이스디자인의 트렌드와 관련이 있습니다. 오늘날 인터페이스디자이너인 우리는 개별적인 디자인보다 오히려 시스템을 디자인해야만 합니다. 그래서 디자인 과정은 더 복잡해졌죠. 2~3년 전 인포메이션 아키텍처가 대단히 중요했던 시기, 그러니까 인포메이션 아키텍처에 대해 많은 토론을 진행하던 당시에는 어떻게 사용자들이 대량 정보를 다이내믹하게 얻을 수 있는지, 이 대량 정보를 어떻게 나열할 수 있는지에 대해 초점을 맞추었죠. 지금에서야 처음으로 그 양상이 조금 수그러들었습니다. 특정한 규칙은 어느 정도 자리를 잡았고, 대량 정보를 다루기 위한 시스템도 존재합니다. 사용자의 반응이나 행동 역시 시스템의 구성 요소입니다. 그러나 이런 방식에 초점을 맞추는 양상은 벌써 지났습니다. 적어도 저는 그런 인상을 받습니다. 물론 인포메이션 아키텍처도 인터페이스의 일부라고 생각합니다. 디자인해야 하는 시스템의 일부죠. 에곤 헤마이티스 : 언급하신 인터페이스디자인 트렌드는 우리가 아직 디지털 세계에 대한 개념이 충분히 정리되지 않았다는 자각을 반영하는 것이라 생각합니다. 인포메이션 아키텍처, 경로, 레이어(Layer, 시스템 일부를 이루는 층이나 단계)와

같은 단어를 활용하고 있죠. 이 단어들은 오브젝트나 공간디자인에 관련된 것입니다. 디지털 세계에 대한 충분한 개념이 성립되지 못해 이런 단어들을 사용하는 것이겠지요. 이런 것을 우리 앞에 현재 놓인, 그리고 앞으로 마주칠 수 있는 새로운 디지털 세계의 질서를 구축하기 위한 시도나 노력으로 판단할 수 있을까요? 취리히예술대학은 디자인 연구소 디자인2컨텍스트와 공동으로 연구 기관을 설립했습니다. 이곳에서는 '옹얼거림에서부터 새로운 비주얼 언어 시스템까지'[20]라는 주제로 연구를 진행하고 있습니다. 이 연구에는 비주얼 커뮤니케이션 분야에서 일했거나 그 분야에 종사하는 유명한 전문가들이 참여하고 있죠. 그곳에서 추구하는 바 역시 아직 정립되지 않은 개념을 정리하고, 분류하고, 통계를 분석하는 것입니다. 베르나르트 슈타인 : 디자이너는 여러 분야를 통합해 디자인이라는 개념으로 모든 것을 파악한다고 생각합니다. 인포메이션 아키텍처와 같은 개념도 크게 다르지 않다고 판단됩니다. 예전에 디자인은 사물의 형상, 진술 그리고 정보의 표현 정도로 국한되었습니다. 그러나 오늘날 디자인에는 전적으로 우리의 삶이 반영되어 있다고 해도 과언이 아니죠. 안네테 가이거 : … 일반적으로 우리가 '디자인의 언어'와 '문법' 등을 말할 때, 이 두 가지에는 많은 법칙이 존재할 것 같습니다.

상황을 통해 배우다

베르나르트 슈타인 : 두 가지 모두 스스로 배워야 한다는 것이 공통점입니다. 직업을 예로 들어보죠. 기와장이 일을 하려면 이것저것 배워야만 합니다. 삶이 어떻게 변화될지는 모르는 것이니까요. 기와장이 수업을 받

20 취리히예술대학+'옹얼거림에서부터 새로운 비주얼 언어 시스템까지'

'옹얼거림에서부터 새로운 비주얼 언어 시스템까지'라 이름 붙인 분류 방법론은 취리히예술대학 산하 디자인 연구소인 디자인2컨텍스트(Design2Context)와 예술대학의 연구 프로젝트이다.

기 시작했는데, 어느 순간 요리를 더 좋아한다는 것을 알게 되면, 요리를 배울 것입니다. 그 뒤 2년간 아이들을 돌보기 위해 얼마간 사회 사업에 몸담을 수도 있습니다. 이렇게 모든 것을 미리 배울 수 없습니다. 그럴 필요도 없죠. 그보다는 자신의 상황 안에서 뭔가 배우려는 자세를 가져야만 합니다. 그렇기 때문에 참여라는 것은 제게 대단히 의미 있는 단어입니다. 에곤 헤마이티스 : 너무 목적이 결여된 삶의 방식 아닙니까? 베르나르트 슈타인 : 아니요, 결코 그렇지 않습니다. 오히려 저는 이런 방식을 사회적인 실험이라 생각합니다. 우리는 누구에게도 사람은 이렇게 혹은 저렇게 살아야 한다고 말할 수 없습니다. 코라 킴펠 : 실험은 인터페이스디자인을 수행하는 데 중요한 기본 요소이고, 그런 이유로 실험에 초점을 많이 맞추고 있습니다. 최근에는 실험도 적지 않게 프로그램화되었죠. 오픈 소스[21] 활용 아이디어는 디자이너들에게 새로운 양상입니다. 그러니까 디자이너들이 디자인을 서로 공유하는 것이죠. 실제로 시스템디자인을 위한 코드는 공유되고, 공동으로 디자인을 발전시켜가고 있습니다. 공동으로 실험하려는 의지를 확실히 파악할 수 있죠. 이는 결과적으로 다양한 구성 방식을 많이 만들어낼 것입니다. 마치 위키[22] 같은 방식이죠. 디자이너들은 함께 지식을 창출해내고, 공동으로 그 과정을 이해하려 노력하고 있습니다. 안네테 가이거 : 당신의 의견을 통해 생각해보면, 개발의 주체는 소멸될 수도 있지 않을까요? 무엇인가 새로운 것을 창조한 사람은 더 이상 천재가 아니라, 개발 그룹의 일원으로 남을 것 같은 생각이 드는군요. 혹은 단지 '학문 기부자'로 비칠 수도 있을 것 같습니다. 개발자는 새로 창출된 결과물에 묻혀버릴 수도 있지 않을까요?

21 오픈 소스(Open Source)

오픈 소스란 자유롭게 사용할 수 있는 무료 소프트웨어를 의미한다. 이 소프트웨어의 근원 정보는 열려 있고, 개인적인 이용을 위해 자유롭게 복사하고 유포해 활용할 수 있다.

22 위키(Wiki)

위키란 '월드와이드웹(World Wide Web, www)'을 위한 도구이며, 사용자는 위키를 통해 웹사이트에 올라가는 내용을 직접 작성할 수 있고, 온라인상에서 내용을 요약하고 편집할 수 있다. 말하자면 백과사전 같은 학문 매니지먼트 툴(Tool)이다. 위키 시스템은 사용자 참여 중심 소프트웨어의 일종이며, 비슷한 성격의 소프트웨어 웹 2.0(Web 2.0)의 유행을 잠재우기도 했다.

지식과 정보

코라 킴펠 : 글쎄요. 하지만 우리는 이런 개발 방식을 다르게 이해할 수도 있습니다. 기술적인 부분이 디자인에서 더욱 큰 역할을 하면서, 디자이너 개인이 갖춰야 할 자세에 대해 다시금 의문이 제기되고 있죠. 디자이너들은 서로 기술을 공유하며, 이것을 모두가 사용할 수 있고, 그러면서 모두가 공동 지식에 대한 저마다의 개발 영역을 갖게 되는 것이라 생각합니다. 그러나 만약 사람들이 이렇게 개발한 지식을 정보와 동일시한다면, 그 순수한 지식의 가치는 사라지겠죠. 제 소견으로는, 지식의 주체를 내세우는 것보다 오히려 제가 재학 시절 학생 신분으로 열심히 습득해야만 했던 것, 개인의 창의성, 디자인을 통해 전달하려 했던 개인적인 마인드 등이 더 중요하다고 생각합니다. 우리는 자신이 가진 주체적 특성을 통해 더욱 강해진다고 믿습니다. 에곤 헤마이티스 : 정보와 지식의 측면에서 보았을 때 우리는 정보가 적다고 불평할 수 없을 겁니다. 이미 충분히 많은 데이터가 있기 때문이죠. 그렇다면 우리는 지식을 충분히 가지고 있다고 할 수 있을까요? 코라 킴펠 : 그래요, 지식의 개념은 사실 어려운 주제입니다. 지식이 무엇입니까? 지식이란 쉽게 말해 수준 높은 예술이었죠. 쓸 수 있고 읽을 수 있는 상위의 예술. 옛날에는 서적 가격이 비쌌습니다. 그렇기 때문에 누군가 책을 만들려면 어느 정도 스스로 확신을 가지고 있어야 했습니다. 내용이 무엇인지, 책의 생명력과 독자들이 이해할 수 있는 보편적 수준을 갖추고 있는지 파악해야 했죠. 그런데 이런 것은 소용없어졌습니다. … 우리는 세계 도처에서 여러 형태의 정보를 불러올 수 있게 되었죠. 에곤 헤마이티스 : 이 발언은 중요한 핵심입니다. 세계 도처에서 전해지는 여러 정보 덕에 우리가 더 많은 지식을 갖게 될까요? 솔 워먼은 커뮤니케이션디자인의 과제로

"정보와 지식의 영역에 존재하는 블랙홀을 막아야 한다"[23]라며 정보 불안에 대해 언급했습니다. 코라 킴펠 : 우리는 스스로 정보와 지식을 빨아들이는 블랙홀을 닫을 수 있는 여건을 만들 수 있도록 노력해야 합니다. 우리는 더 이상 정보와 지식의 블랙홀을 막을 수 있는 누군가가 아닙니다. 그와는 달리 우리는 블랙홀이 닫힐 수 있는 환경을 제시해야 합니다. 정보 시스템의 이용자에 의해 자발적으로 말이죠. 안네테 가이거 : … 이것을 그래픽디자이너는 다르게 해결해야 한다고 생각합니다. 이와 관련해 포스터는 또 다른 사안이 아닙니까? 베르나르트 슈타인 : 아니요, 제 생각에는 유사성이 있습니다. 단언하건대 이론상의 학문은 더 이상 흥미롭지 않게 되었죠. 그보다 어떤 상황 속에서 무엇인가를 창출해낼 수 있도록 하는 학문, 예를 들어 경험에 의한 학문이 관심을 끌게 되었습니다. '내가 어떻게 이 학문을 다룰 것인가? 어떻게 내가 학문이 발전하는 데 기여할 수 있을까?'라는 관점으로 이루어지는 것이라 할 수 있습니다. 저는 감히 그래픽디자인은 더 이상 디자이너의 콘셉트만을 표현하는 것이 아니라고 생각합니다. 그래픽디자인이 한 기업을 위한 것이라면 이는 기업에 속하는 일부분이라 말하고 싶습니다. 이런 디자인은 경우에 따라 기업의 성장을 촉진하기도 합니다. 그래픽은 건축이나 제품디자인과 비교해, 훨씬 빠르고 저렴하게 디자인할 수 있는 장점이 있습니다. 사람들은 가장 손쉬운 재료로 그래픽디자인 작업을 할 수 있죠. 에곤 헤마이티스 : 그것은 동시에 그래픽디자인이 수반하는 문제일 수도 있습니다. 베르나르트 슈타인 : 당연히 그렇습니다. 그래픽은 다른 디자인 영역에 비해 작업이 빠르고, 달리기에 비유하자면 더 빨리 숨이 차오르죠. 그러나 그래픽은 말하자면, 모든 일을 빠른 템포에 맞춰 작업할 수 있는 거죠. 에곤 헤마이티스 : 다시 당신의 이야기로 돌아가봅시다. 응용예술과 비주얼커뮤니케이

23 리처드 솔 워먼(Richard Saul Wurman, 1936~) :
"정보와 지식의 영역에 존재하는 블랙홀을 막아야 한다."
작가이자 인포메이션디자이너로 도시 정보 안내서인 'ACCESS' 시리즈(Collins Reference), 《US아틀라스(USAtlas)》(Prentice Hall), '언더스탠딩(Understanding)' 시리즈(Ted Conferences) 등 여러 권의 책을 펴냈다. "정보의 홍수 속에서 오히려 정보가 부족하다고 느끼는 '정보 불안(Information Anxiety)'은 우리가 이해하는 것과 우리가 이해해야만 하는 것의 차이에서 비롯된다. 정보 불안은 데이터와 지식을 잠식한다."

션. 이 명칭은 오래전부터 다르게 호명했어야 하는 것이 아닌가 생각합니다, 라는 것까지 이야기했죠. 만약 우리가 유비쿼터스 컴퓨팅[24]에 대해 생각하고, 그래픽디자인의 최종적인 단계를 추측해본다면, 무엇 때문에 여전히 광고 전단과 포스터 광고가 필요한 것입니까? 베르나르트 슈타인 : … 대답할 수가 없군요. … 최종적인 것을 생각한다는 것의 어려운 점은 최종적인 결과가 대부분 추측한 결과와는 다르게 전개되기 때문이죠. 그 이유는 아마도 우리가 혼자가 아니라는 점 때문일 겁니다. 저에게는 더 이상 혼자 작업할 수 있는 공간이나 시간이 없습니다. 제가 은퇴할 때쯤에야 혼자 작업하는 것이 가능하지 않을까 생각합니다. 예술계에서는 단독 작업이 수행되기도 합니다. 몇 년 전 베니스비엔날레에서 그레고르 슈나이더[25]는 스스로를 위해 건물 하나를 통째로 만들었죠. 이런 작업 방식은 끊임없이 지속될 것입니다. 그러나 대중에게 적합한 혹은 호응을 얻으려는 바람은 사실 실현되기 어렵죠. 사물은 시간의 흐름에 의해 변합니다. 제가 무엇인가를 가지고 시작하더라도, 그것은 계속해서 다른 방식으로 변화하고, 또 그것을 통해 진보하죠. 진보는 정말 작은 변화를 통해 지속적으로 이루어집니다.

디자인 고유의 특성?

안네테 가이거 : … 그러나 디자인의 고유한 특성이 필요하지 않을까요? 고유의 특성을 갖춘 디자인을 위해 인터페이스디자이너가 항상 같은 형태의 터치스크린 같은 유저인터페이스(User Interface)를 적용하지는 않겠죠. 그런데 특성화를 위해 새로운 것만을 시도하는 이런 작업 형태는, 저로 하여금 신성한 헬베티카[26] 서체

24 유비쿼터스 컴퓨팅(Ubiquitous Computing)
유비쿼터스 컴퓨팅(Ubicomp)은 인간이 시간과 장소에 구애받지 않고, 기기를 통해 항상 컴퓨팅을 할 수 있다는 영어 표현이다. 현재의 컴퓨터 형태는 점점 사라지거나 인지할 수 없도록 '스마트 기기'에 탑재될 것이라 전망된다.

25 그레고르 슈나이더(Gregor Schneider, 1969~)
독일의 예술가로, 10년에 걸쳐 '하우스 u r(Haus u r)'이라 이름 붙은 프로젝트를 수행했다. 그는 2001년 베니스비엔날레에서 '죽은 하우스 u r(Totes Haus u r)'이라는 작품으로 황금사자상을 받았다.

26 헬베티카(Helvetica) **Helvetica**
가장 널리 알려진 비세리프체의 대표 서체이다. 세리프체(알파벳에서 글자의 획이 시작되는 혹은 끝 부분에 작은 돌출선이 있는 서체) : 1957년 막스 미딩거(Max Miedinger)가 고안했으며, 215개의 그로테스크(Grotesque)체 도안을 기초로 1961년 헬베티카라는 이름의 서체를 만들어 시장에 첫선을 보였다. 아리알(Arial)이 헬베티카를 통해 파생된 서체이다. 사진 : 뉴 헬베티카 서체(1983)

가 포스터에서 사라진 현상을 떠올리게 합니다. 이 서체는 고유한 특징을 가지고 있었죠. 마치 무대 위의 배우처럼 말이죠. 베르나르트 슈타인 : 헬베티카는 정말 좋은 예라고 생각합니다. 이 서체는 1960년대와 1970년 초에 정말 큰 인기를 누리며 사용되었습니다. 종국에는 이런 말까지 있었죠. "모든 것을 디자인에 적용해도 좋습니다. 다만 헬베티카 서체만은 사용하지 마세요." 그러나 헬베티카나 그 외 다른 서체가 가지는 아름다움, 그것은 바로 여기, 우리의 내적 느낌에 있는 것입니다. 오직 서체에 대해 아는 것만으로는 충분하지 않습니다. 서체에 대한 기대를 할 수 있어야 하죠. 제 소견으로는 이 기대감이 바로 새로움이라고 생각합니다. 우리가 기대하는 것은 계속 바뀌고, 자신의 감성을 충족시키는 것으로 새로움을 찾아야 합니다. 그런 과정 속에서 우리는 글씨체를 변화시키거나, 찬양하거나 혹은 비하하게 되죠. … 시각적인 부분에 대한 것도 요즘 많이 논의되고 있습니다. 예전에는 다음과 같은 생각이 지배적이었죠. '우리는 감성이 아닌 이성적으로 모든 것을 충분히 분석할 수 있다.' 그러나 한 예로 제가 의자에 대한 관점을 시각적으로 표현하면, 이를 통해 누군가에게 도움을 줄 수 있다고 생각합니다. 제 기대감을 통해 새로운 의자 디자인으로 발전시킬 수 있도록 돕는 것이죠. 최소한 제품디자이너에게 다른 관점을 가질 수 있게 해주는 것입니다. 제 생각에 이런 '기대를 통해 얻는 것', 어쩌면 비전문적으로 한 표현이라도, 이런 관점은 점점 중요해진다고 생각합니다. 기본적인 이론은 이미 존재하기 때문입니다. 코라 킴펠 : … 저는 사실 디자이너가 꼭 개인적인 특성, 즉 고유의 캐릭터를 가져야 하는지, 이것이 필요한지 잘 모르겠습니다. 그러나 개인적으로 디자이너는 많은 질문을 풀어야 한다고 생각합니다. 만약 누군가 커뮤니케이션을 디자인하려 한다면, 그 사람은 스스로 누군가와 의사소통하는 것

에 대해 관심과 흥미를 가져야만 하죠. 아니 그보다 저는 우리 스스로가 무엇인가에 대한 질문을 하거나 커뮤니케이션을 이끌어내는 태도를 겸비하고 있어야 한다고 생각합니다. 물론 디자이너는 더 나아가 새로운 대화 형식을 만들어내는 시도를 하기도 합니다. 많은 질문을 하는 것은 예술도 마찬가지입니다만, 저는 제 자신을 예술가라고 생각하지 않습니다. 이것의 차이점은 바로 대화나 대화의 과정을 디자인하기 위해 노력하는지에 달려 있다고 생각합니다. 그런데 저는 이런 태도를 '캐릭터'라고 단정 짓고 싶지는 않습니다. 그와는 달리 이런 태도는 함께 살아가는 인간과 환경 그리고 공동체에 대한 관심이라고 생각합니다. 에곤 헤마이티스 : '캐릭터'라는 주제에 대해 몇 가지 더 말씀드리고 싶군요. 코라 킴펠 씨의 의견에 덧붙이려는 것은 아닙니다(웃음). 제 생각에 사물에 대해 캐릭터를 말한다는 것은 비정상적인 것처럼 보입니다. 캐릭터라는 것은 무엇인가 주체가 되는 것이 형성하는 것이고, 사물과는 엄연히 구별되는 것입니다. 주체라는 것의 의미 안에는 의식과 능력 그리고 느낌이 포함되어 있습니다. 그런데 의자나 글씨는 주체적인 것을 갖고 있지 않습니다. 사물들은 단지 느낌을 불러일으킬 수 있을 뿐이죠. 아, 디자인에 대해 언급하는 이런 행사에서 아무도 동조하지 않거나 반응이 없으면, 제 스스로 감상적인 기분이 듭니다. 사물은 사물, 그 이상도 이하도 아닙니다(웃음). 그 나머지는 우리를 우롱하는 것이죠. 안네테 가이거 : 그래요, 사물이 캐릭터를 갖는다는 사실은 우스운 일이죠. 예전에 제품디자인의 기본 개념은 '구테 폼'[27]이었습니다. 에곤 헤마이티스 : 맞습니다. 이 표현은 도덕에 기초한 디자인의 역사입니다. 안네테 가이거 : 제품은 장점이 있어야만 했습니다. 그리고 마음에 들어야 했죠. 그런데 지금은 제품이 쏘는 물을 맞아야 합니다. 내가 앉아 있는 의자의 다리는 톱질되어 잘리고요. 이것이 그러면 제

27 '구테 폼(Gute Form)'
'구테 폼'은 좋은 형태라는 뜻이다. 이 개념은 막스 빌이 1949년 스위스 산업과 예술 협력 기관 특별 전시회의 프로그램 제목으로 사용했고, 막스 빌은 전시회를 통해 '기능에서 파생한 아름다움 그리고 기능'의 관점을 강조했다. 독일에서는 1969년부터 매년 '구테 폼'이라는 이름의 디자인 상을 수여하며, 2002년부터는 '독일정부디자인상(Designpreis der Bundersrepublik Deutschland)'으로 명칭을 바꾸어 수여하고 있다.

품의 캐릭터인가요? 이런 것을 깊이 생각해봐야 합니까? 베르나르트 슈타인 : 제품의 품질과 선호도에 대한 사안은 우리가 그것을 인정하고 받아들일 수 있으면 되는 것입니다. 제 소견으로 우리는 무엇인가 시작하는 출발점에서 너무나 높은 품질을 원하는 경향이 있는 것 같습니다. 대부분의 사람들은 전례를 내세우며 말하죠 : "그것은 정말 좋았어. 지금도 여전히 품질이 정말 좋아." 항상 이런 식입니다. 우리는 항상 처음부터 너무 높은 수준의 목표만을 수립해야 하죠. 에곤 헤마이티스 : 피해망상적인 발언입니다! 베르나르트.슈타인 : 아니요, 피해망상적인 발언이 아닙니다. 경험에서 나온 것이고 삶이라 말할 수 있습니다. 인간은 가장 쉬운 것에서 시작했습니다. 기원전 40만 년경에 석기를 가지고 두드리기 시작했습니다(웃음). 하지만 이 돌망치는 훌륭했죠. 이것을 가지고 인간은 삶에 필요한 모든 것을 만들 수 있었습니다. … 에곤 헤마이티스 : 돌망치가 아니라 만약 그 시작이 위키였다면 조금 어려웠을 겁니다. 베르나르트 슈타인 : 무슨 뜻입니까? 지금 다시 지식에 대해 논해야 합니까(웃음)? 코라 킴펠 : … 최종적으로 인터넷에는 오직 특화된 프로그램 언어 형식이 존재합니다. 그 형식에 맞춰 웹사이트를 구축하게 되고, 웹사이트의 내비게이션 구조를 만들죠. 이런 웹사이트 작업을 통해 많은 이용자들이 프로그램 언어를 이해하지 못하더라도 인터넷에 글을 쓸 수 있게 된 것입니다. 모든 가입자들은 프로그램 언어에 대한 노하우 없이도 글을 기입하고, 글의 목록을 만들고, 그 글을 다시 없앨 수도 있습니다. 에곤 헤마이티스 : 마치 대학 기숙사에 벽에 걸린 코르크 메모판 같군요. 거기에는 메모가 1000개쯤 붙어 있고, 또다시 저마다 그 옆에 새로운 메모를 붙이죠. 그리고…. 베르나르트 슈타인 : … 디지털 코르크 메모판! 좋은 아이디어군요, 좋은 걸 배웠습니다(웃음).

변화와 확장

에곤 헤마이티스 : 현재 디자인계에 중요한 이슈를 자문해본다면, 무엇보다 다음과 같은 두 가지 사항이라 생각합니다. 제 소견으로는 현재에도 진행 중입니다만 첫 번째 이슈는 바로 변화입니다. 디자인되는 것들이 실제로 많은 변화의 움직임을 보이고 있습니다. 그리고 두 번째 이슈는 무한대로 펴져나가는 확산 현상이죠. 이 두 경향은 서로 밀접한 관계가 있습니다. 질문을 드려봅니다. 광고 포스터도 예전의 포스터와 비교했을 때 변화가 있습니까? 더 이상 전처럼 정보만 담는 것이 아닌 또 다른 변화를 보여주고 있습니까? 혹시 실리주의와 관련된 것을 수반하는 건 아닙니까? 지금까지 작업한 의자 스케치의 모티브를 예로 들자면 저는 스스로 자각하지 않아도, 스케치한 의자를 실제적인 것으로 판단합니다. 저는 스케치를 이해하기 위해 머릿속에 구체적인 사물을 떠올려야 하기 때문입니다. 또 실제적인 사물을 떠올려야 스케치를 이해할 때 확신이 섭니다. 이것이 새로운 트렌드입니까, 아니면 단지 저만 개인적으로 그렇게 느끼는 것인가요? 요즘 디자인 스튜디오에서는 다중 감각[28]의 개념을 많이 다룹니다. 단순한 시각적인 요소만으로는 충분하지 않은 것이죠. 이제는 인간이 느끼는 다른 감각들도 디자인에 반영해야 합니다. 베르나르트 슈타인 : 네 확실히 옳은 의견입니다. 그리고 단순히 방관하고 있으면 저절로 만들어지는 디자인 방향이 아니라, 많은 디자이너가 도움을 주어야하는 사안이죠. 5~6년 동안 눈에 띄는 발전을 이룬 분야가 있습니다. 바로 코퍼레이트 사운드(**Corporate Sound**)입니다. 기업의 시각적 표현인 코퍼레이트디자인과 더불어 사운드도 시각적인 요소를 더 강화하는 중요한 역할을 맡고 있습니다. 이와 비슷한 트렌드를 책에서도 볼 수 있죠. 바로 햅틱(**Haptic**)입니다. 책의 속지

28 다중 감각(Multisensuell)

마틴 린드스트롬(Martin Lindstrom)은 브랜드 전문가로 유명 브랜드 마스(Mars)·펩시(Pepsi)·레고 (LEGO)·아메리칸익스프레스(American Express)·다임러크라이슬러(DaimlerChrysler)·마이크로소프트(Microsoft) 사의 고문을 담당했다. 그는 다중 감각을 활용한 브랜드 작업을 위해 브랜드 센스(Brand Sense) 개념을 확립했다. 저서 《브랜드 감각 : 오감을 통해 강력한 브랜드 만들기(Brand Sense : Build Powerful Brands Through Touch, Taste, Smell, Sight and Sound)》, 뉴욕(2005)

를 활용한 것으로, 독자들에게 큰 즐거움을 선사하는 디자인입니다. 촉각이라는 감각을 통해 무엇인가 만지며 느낄 수 있죠. 이와 같은 디자인은 사용자들에게 친숙하게 다가갈 수 있고, 시각적인 요소를 한 번 더 극적으로 뒷받침해줍니다. 후각, 냄새를 예로 들려고 하니 조금 어렵군요. … 아, 맥루한(McLuhan)이란 인물에 대해 아십니까? 에곤 헤마이티스 : 지금의 위키 시대보다 고전적인 인물이죠(웃음)! 베르나르트 슈타인 : 마셜 맥루한[29]은 1960~1970년대에 활동한 미래학자입니다. 그는 컬러 TV의 생산과 보급으로 아주 매운 소스가 생겨날 것이라 말했죠. TV가 지각을 둔화시키면서 대체품을 필요로 하게 되는데, 그 대체품을 아주 매운 소스라고 표현했습니다(웃음). 그는 글로벌한 도시에 대해서도 언급했습니다. 그런 도시로 회귀하는 것과 종족을 바탕으로 하는 구조 등을 언급하며, 냄새가 미래에 새로운 중요한 역할을 하게 될 것이라 했죠. 여성과 남성의 속옷에서 나는 냄새. 그 냄새 중 없애고 싶은 것은 소변 냄새죠. 그래서 그는 몸에서 나는 냄새라는 문제를 꺼내면서 소변 냄새를 억제하는 방법을 개발한 뒤 특허를 냈습니다. 아주 영리한 사람이죠. 안네테 가이거 : 이런 다중적인 감각이 인터페이스디자인에서는 어떻게 형성되고 있습니까? 모니터 앞에서 많은 시간을 보내고 있으니 당신들도 매운 소스 같은 것이 필요하지 않습니까? 코라 킴펠 : 맞아요, 확실히 그렇습니다. 우리는 인터페이스디자인 영역에 다소 보편적이고, 시각적인 요소만이 대부분을 차지한다는 것을 알고 있습니다. 우리는 시각적인 요소만 너무 과도하게 표현하고 있죠. 디자이너들은 대중에게 더 이상 통하지 않는 그들의 광고 방식에 불만을 가지고 있습니다. 그렇기 때문에 우리는 당연히 새로운 길을 모색하는 것이죠. 어떻게 우리가 대중에게 다가갈 수 있을까요? 시각적인 요소가 주요 기능을 하는 인터페이스디자인에서 새로운 것

29 마셜 맥루한(Marshall McLuhan, 1911~1980)
캐나다 출신의 미디어 이론가로 뉴스가 아니라 미디어의 존재가 공동체적이고 미학적인 혁명을 불러일으킨다고 주장했다. 현대적인 미디어 이론의 시작을 알린 사람이다. 저서 《미디어의 이해-인간의 확장(Understanding Media-The Extensions of Man)》, 뉴욕(1964)

을 위해 시각적인 요소를 감안하지 않는다는 것은 사리에 어긋납니다. 과연 우리가 시각적인 요소에서 어떤 정보를 자유롭게 빼버릴 수 있겠습니까? 우리에게 눈이 있는 이유가 무엇입니까? 과연 인터페이스디자인에 우리의 신체적인 부분을 활용할 수 있는 가능성은 어떤 것이 있을까요? 다음 두 가지 사안 모두가 중요하다고 생각합니다. 대중과 새로운 소통을 할 수 있도록 새로운 커뮤니케이션의 형태를 찾으려는 노력, 그러면서도 시각적인 디자인 요소만 강조하는 것이 아니라, 그와 함께 무엇을 시각적으로 전달해야 하는지에 대한 면밀한 관찰이 중요합니다. 에곤 헤마이티스 : 지금 발언은 마치 적십자 활동처럼 애틋한 느낌을 주는데요. 인터페이스디자인에 필요한 매운 소스는 그러니까 수도원입니다. … 안네테 가이거 : … 새로운 고행이란 말씀이군요!

디자이너는 문화 창조자

에곤 헤마이티스 : 코라 킴펠 씨, 당신은 디자이너는 문화 창조자라고 말하며 당신의 직업에 대해 언급했습니다. 그렇다면 디자이너가 이룩한 문화적 공헌은 무엇이라 할 수 있을까요? 코라 킴펠 : 문화 창조자라는 제 해석은, 디자이너가 문화에 관련된 영역에서 많은 활동을 하며, 동시에 대중이 원하는 것에 반응한다는 의미입니다. 대중의 요구가 아니더라도 디자이너는 스스로에게 질문을 던지며, 해답을 찾기 위해 노력하고 있습니다. 하이테크를 반영하는 디자인, 군사적 혹은 의학 분야의 기술에서 기인하는 디자인 등, 우리는 사회 공동체를 위해 신기술을 또 다른 방식으로 만들어내고 있는 것입니다. 또 신기술을 대중에게 소개하며, 관심

을 이끌어내면서 새로운 경제활동을 창출하고자 합니다. … 에곤 헤마이티스 : 그런데 과연 디자이너가 문화를 창조하기 위해 충분히 주체적인 역할을 하고 있습니까? 코라 킴펠 : 디자이너만 문화 창조자가 될 수 있는 것은 아니죠. 디자이너는 문화를 창조하는 독보적인 존재가 아닙니다. 문화는 항상 집단적 공동체에서 생기고, 디자이너는 틀림없이 그 역할을 합니다. 스스로를 위해서 존재하려는 예술 영역과는 달리 디자이너는 문화와 큰 연관성을 유지하고 있다고 생각합니다. 에곤 헤마이티스 : 게하르트 슐체는 그의 책《온 세상 최고의 것》30에서 모든 현대적 공동체의 밑바탕이 되는 원동력이 우리 삶의 영역으로 끊임없이 파고드는 향상의 논리(Steigerungslogik)의 범주에 속하는 것이라 했습니다. 우리 문화 창조자들은 적어도 일시적이나마 문화를 창조하는 데 충분히 주체적인 모습을 보이고 있을까요? 아니면 실제로는 수동적이지만, 이를 통해 우리가 무엇인가 행하고 있다고 믿고 있는 것은 아닐까요? 코라 킴펠 : 그것은 보는 관점에 따라 다르게 파악할 수 있는 사항인 듯합니다. 독일에서 디자이너들의 역할을 생각해보면, 아직까지 그렇게 영향력이 강하다고 할 수는 없습니다. 다른 나라의 디자이너들은 그 위치가 확실히 다릅니다. 영어권이나 스칸디나비아 국가를 예로 들자면, 그곳의 디자이너들은 정말이지 이곳과는 달리 중요한 업무를 맡고 있습니다. 얼마 전 저는 런던에 있는 한 학교의 학업 과정에 대해 듣게 되었는데, 수업을 하면서 정부를 위한 프로젝트를 수행했다고 합니다. 정부의 업무를 담당한 것이죠. … 에곤 헤마이티스 : … 네덜란드도 마찬가지입니다. 그곳에서는 경찰, 군대, 우체국에서도 디자이너에게 프로젝트를 위임하고, 그 대가를 지불하죠. 20년 전부터 말입니다. 코라 킴펠 : 또 독일에서는 생각할 수 없는 많은 학업 과정이 존재합니다. 서비스디자인이나 시나리오디자인이라는 과목도

30 게르하르트 슐체(Gerhard Schulze)(1944~)+《온 세상 최고의 것(Die beste aller Welten)》
게르하르트 슐체는 사회학자로 독일 밤베르크(Bamberg)대학교에서 경험적 사회 연구와 사회이론을 담당하는 교수로 재직 중이다. 전공 분야는 사회와 문화적인 변화, 시대의 분석 그리고 미래적 발전이다. 저서 : 《경험 공동체. 현세의 문화 사회학(Die Erlebnisgesellschaft. Kultursoziologie der Gegenwart)》, 프랑크푸르트암마인(Frankfurt am Main)(1992), 《온 세상 최고의 것. 21세기에 공동체는 어디를 향해 움직일까?(Die beste aller Welten. Wohin bewegt sich die Gesellschaft im 21 Jahrhundert?)》, 뮌헨(2003), 《죄악, 아름다운 인생과 그 삶의 적들(Die Sünde. Das schöne Leben und seine Feinde)》, 뮌헨(2006)

31 요한 하위징아(Johan Huizinga, 1872~1945)
네덜란드 출신의 문화 역사가로 호모 루덴스(Homo Ludens) 개념을 정립했다. 유희에서 문화의 기원을 찾는 작업을 통해 문화 인류학적 놀이 이론을 주장했다.

있죠. 이런 디자인 영역을 통해 디자이너들은 모든 공동체적인 분야에서 활용할 수 있는 사항을 제안하고 있습니다. 반드시 완벽한 답을 제안해야 한다고 생각하는 것이 아니라, 대중이 활용할 수 있거나 혹은 테스트를 통한 디자이너의 연구 결과를 제안하는 것이죠. 이와 같은 분위기를 생각해보면, 독일은 그와 비교할 때 조금 뒤처져 있습니다. 하지만 개인적으로 문화 창조자라는 개념을 폭넓게 생각하고 싶습니다. 에곤 헤마이티스 : 당신의 논리에 따르면 독일은 문명국가가 아니란 말인가요? 코라 킴펠 : 난감하군요. 에곤 헤마이티스 : 저는 문명국가가 아닌 것 같습니다. 제가 파악한 것을 살펴보면 당신의 의견에 수긍하게 됩니다. 이를 증명할 수 있는 자료도 있습니다. 독일의 산업 분야는 사실 막강합니다. 그러나 자료에 의하면, 산업 분야의 회사 중 15퍼센트 정도만이 디자인에 투자하고 있습니다. 이것은 그다지 많은 수가 아니죠. 디자인을 필수 요소로 받아들이지 않는 이 시점에서 디자인이란, 바로 산업계의 관점에서는 디자인이 아무렇게 처리해도 되는 요소라는 것을 반영하는 것입니다.

놀이, 규칙, 엉뚱함

베르나르트 슈타인 : 제 생각에는, 여기 놓인 세 개의 의자는 어디로부터 문화가 생성되었는지 간접적으로 보여준다고 생각합니다. 단순히 제품이 지닌 미학적인 의미를 떠나서 말이죠. 문화는 뭔가 유희적인 것을 기반으로 합니다. … 하위징아[31]는 그의 저서 《호모 루덴스》○를 통해 놀이를 통한 문화의 기원에 대해 언급했습니다. … 독일의 상황에 대해 계속 이야기해보자면, 제 생각에 독일에서는 놀이, 즉 유희적인 것이 조금 덜 이

○ 호모 루덴스(Homo Ludens)

성인이며 책임감 있는 사람에게 놀이란 분명 쉽게 등한시될 수 있는 존재다. 놀이는 불필요한 것일 수도 있다. 오직 놀이가 흥미를 불러일으키면, 사람은 놀이에 대해 욕구를 느끼게 된다. 놀이는 언제든지 방치되거나 중단될 수 있다. 놀이는 물리적인 필요성에 의해 강요되는 것이 아니고, 도덕적인 의무감도 없다. 놀이는 숙제가 아니다. 그것은 '자유 시간'에 이루어지는 것이다. 처음은 중요하지 않지만 놀이가 문화의 기능을 하면, 이는 과제나 의무의 개념과 연관성을 갖게 된다. 놀이의 첫 번째 주된 특징은 자유로움이다. 그리고 이에 상응하는 두 번째 특징은 놀이는 '익숙하거나' 혹은 '실제적인' 삶의 형태가 아니라는 것이다. 놀이는 오히려 개인적인 성향을 통해 일시적으로 행동하게 되는 것이다. 어린아이들은 놀이가 '단지 그냥 하는 것이고', '단지 재미를 위한 것'이라는 의미를 정확히 알고 있다. … 사람들은 놀이에 수반되는 '단순함'을 과소평가한다. 그런데 놀이에는 '진지함'의 반대되는 개념, 바로 '재미'라는 요소가 핵심적으로 작용한다. 당신은 단순히 유희적인 것을 행하고, 열린 마인드로 느끼고, '그냥 논다'는 자체가 진지함을 추구한 것보다 결과적으로 앞설 수 있다는 것을 느낄 수 있을 것이다. 그렇다. 재미와 감각을 느끼며, '단순함'은 여러분들이 놀이에 몰두하면서 떨쳐버리게 되는 것이다. 모든 놀이는 언제든지 놀이에 참여하는 사람들을 사로잡는다. 예를 들어 반대말 놀이―진지함은 그 어디에서도 찾기 어렵다. 당신이 놀이를 과소평가하는 것은 곧 스스로 진지함은 대단한 것이라고 과대평가하며 선을 긋는 것이다. 놀이를 통해 진지한 결과가 파생되며, 진지함은 놀이를 통해 변화시킬 수 있다.

자료 출처_요한 하위징아, 《호모 루덴스》, 로볼트(Rowohlt), 함부르크(1956)

루어졌고, 진지하게 받아들여지지 않았습니다. 유희적인 것을 통해 실제적인 이상을 추구하는 등의 파급효과를 보지 못하는 것이죠. 이런 현상은 문화 결핍으로 연결될 수도 있습니다. 그러나 저는 독일이 문화적 가치를 소홀히 하는 공동체는 아니라고 생각합니다. 단지 제가 언급했듯이, 독일에서는 조금 적게 유희적인 요소가 반영되고, 놀이가 내포하는 가치를 조금 덜 신뢰하고 있는 것뿐이죠. 이런 부분이 다른 나라에서는 조금 쉽게 실행되었습니다. 그 나라들은 유희적인 것을 통해 문화를 발전시키고 있는 것이죠. 저는 우리가 유희적인 것을 실행하는 것에 재능이 없다고는 생각하지 않습니다. 다만 이런 부족한 부분을 발전시킬 수 있는 시간과 여건이 필요합니다. 예술 학교는 놀이라는 유희적인 것이 문화 발전의 원동력이 된다는 것을 학생들이 인지할 수 있도록 설명해야 합니다. 하지만 학생들에게 '이것과 이것을 하면 이렇게 이렇게 된다' 라는 식의 수동적인 표현은 피해야겠죠. 제 생각에 우리는 단순하지만 놀이가 무엇인가를 창조한다는 것에 대한 신뢰가 부족합니다. 우리는 그보다 'Mal' 이라는 단어의 첫 글자는 'M'이다, 같은 확실한 것을 선호하죠. 안네테 가이거 : 예측성과 규칙성을 말씀하시는 것이군요.… 베르나르트 슈타인 : 그렇습니다. 우리는 예감보다 확실한 이론에 더 많은 애착을 가지고 있죠. 우리는 예감에 대한 신뢰가 약한 편입니다. 안네테 가이거 : 자발적으로 생성되는 문화도 있습니다. 사람들의 이메일 교류를 볼 때마다 저는 놀라움을 금치 못합니다. 이메일은 이미 오래전부터 존재했고, 우리는 이메일을 가지고 의사소통을 합니다. 이것은 마치 글로 쓴 대화처럼 느껴지죠. 그리고 디자인적인 측면을 살펴보면, 우습게도 이메일 영역에는 거의 디자인이 반영되지 않고 있습니다. 사람들은 텍스트를 작성할 때, 특정 서체를 이용하는 등 어느 누구도 이메일을 작성하는 데 수고를 들이지 않습

니다. 다만 에곤 헤마이티스 씨는 예외입니다. 그는 사람들이 이메일을 보내면, 항상 빨간 글씨로 답장을 합니다(웃음). 당신은 항상 조금씩 디자인을 하고 계시는군요.… 에곤 헤마이티스 : … 수정할 부분만 빨간 글씨로 표시합니다(웃음). 안네테 가이거 : 아니요, 정말 일반적인 답변에도 저는 빨간색으로 글자를 처리한 이메일을 받았습니다! 베르나르트 슈타인 : 일반적인 내용이지만 수정된 것이겠죠. 안네테 가이거 : 에곤 헤마이티스 씨는 제게 약속 날짜를 이메일로 전했습니다. 수정된 내용이라 볼 수 없는 내용입니다. 에곤 헤마이티스 : 안네테 가이거 씨의 의견이 맞습니다. 그리고 저는 사실 이메일을 작성할 때, 항상 소문자로만 씁니다. 평상시에는 절대 그렇게 글을 쓰지 않죠. 안네테 가이거 : 사람들은 몇 가지 습관에 익숙해집니다. 철자법을 간과하기도 하고, 키보드를 사용할 때 불편하다는 이유로 대문자를 기피하죠. 저는 중국 학생들에게 이메일을 받곤 하는데, 그 이메일은 항상 이모티콘이나 별 모양으로 도배되어 있습니다. 그 메일을 볼 때마다 만약 모두가 이런 메일을 보낸다면 얼마나 끔찍해질까, 라고 생각합니다. 그리고 반대로 말해서 저는 우리가 이메일을 쓸 때 아리알[32], 헬베티카 그리고 커리어[33] 서체를 주로 사용한다는 것이 얼마나 편한지 느꼈습니다. 어쩌면 과잉 디자인보다는 이런 식의 형상화되지 않은 영역이 필요한 건 아닐까요? 베르나르트 슈타인 : 우리에게는 그런 영역이 있습니다. 코라 킴펠 : 제 생각에도 그렇습니다. 안네테 가이거 : 그렇다면 우리는 문화 문명국이 맞습니다(웃음)! 베르나르트 슈타인 : 다시 개인 이메일 작성에 대한 주제로 돌아가서 말씀드리겠습니다. 저는 대략 6개월 전부터 쉼표나 마침표 앞에 한 칸을 띄웁니다. 제 관점으로는 쉼표나 마침표가 떨어져서 있는 것이 더 보기 좋은 것 같습니다. 그래서 저는 이메일을 쓸 때 자동적으로 그렇게 작성합니다. 그러나 물론 이메일을

32 아리알(Arial)

33 커리어(Courier)

Arial

courier

보낼 때에 한해서입니다. 안네테 가이거 : 그런 메일을 보내면 당신은 에곤 헤마이티스 씨에게서 빨간색으로 수정한 답장을 받게 될 겁니다(웃음). 베르나르트 슈타인 : 회사에서 제 이메일을 받은 직원 한 명이 이런 답장을 보내온 적이 있습니다. "교수님, 이것은 이렇게 하는 것이 맞고, 저것은 저렇게 하는 것이 맞습니다." 그는 이렇게 말하며 다시 한 번 짧게 철자법에 대해 부연 설명을 했지요. 그렇지만 어떤 방식이든 상관없지 않습니까? 제게는 제 방식이 좋아 보입니다. 어느 정도의 개별적인 특징은 필요하다고 생각합니다. 또 저는 욕실 안에 있는 샤워용품의 용기를 모조리 반대편으로 돌려놓습니다. 로고가 있는 앞면이 아닌 타이포그래피로 구성된 부분을 보기 위해서죠. 이와 같은 배열은 정말 훌륭해 보입니다(웃음). 저는 무엇인가를 통해 매우 개인적인 영역을 창조하는 것을 추천합니다. 디자인에 확실한 것은 아무것도 없습니다. 그러나 모든 것이 가능합니다(박수). 에곤 헤마이티스 : 충분히 공감합니다. 저도 선입견 없이 순수하게 사물만 보고 느낄 수 있도록 항상 상표를 제거합니다. 몇몇 제품은 상표의 그래픽이 없어도 근사해 보입니다. 이메일을 쓸 때 소문자로만 쓰는 것, 쉼표 앞에서 한 칸 띄는 것 또한 시각적인 커뮤니케이션입니다. 저는 누군가에게 이메일을 받고 답장을 할 때, 새로운 창을 열어 답장을 쓰지 않습니다. 받은 이메일의 내용 위에 덧붙여 답장을 쓰죠. 그리고 내가 쓴 것이 무엇인지, 어떤 것인지 구분할 수 있도록 하기 위해 1) 굵은 글씨, 2) 빨간색 글씨를 사용합니다(웃음). 안네테 가이거 : 이 사람이 이렇습니다. 이게 바로 에곤 헤마이티스 씨의 캐릭터입니다(웃음)! 베르나르트 슈타인 : 에곤 헤마이티스 씨, 당신의 이메일 작성 방식을 전적으로 지지하는 디자이너가 한 명 있습니다. 바로 이반 체르마예프[34]입니다. 그에게는 두 가지 원칙이 있습니다. 그의 원칙은 "만약 디자인이 의심스러우면 크

34 이반 체르마예프(Ivan Chermayeff, 1932~)

미국 출신의 타이포그래피디자이너이자 일러스트레이터로 콜롬비아레코드(Columbia Records) 사의 아트 디렉터이다. 1960년 체르마예프&게이스마(Chermayeff&Geismar)라는 디자인 스튜디오를 설립했다. 많은 기업디자인을 수행했으며, 대표적인 프로젝트로는 체이스맨해튼은행(Chase Manhattan Bank), 모바일 오일(Mobil Oil), 제록스(Xerox), 뉴욕 현대미술관(Museum of Modern Art), 링컨센터(Lincoln Center) 등이 있다.

게 만들어라. 그래도 여전히 의심스러우면 빨갛게 만들어라."(웃음) 당신이 사용하는 방식과 완전히 동일합니다. 만약 의심이 되면 크게 하고, 빨간색으로 하라. 현실적으로 우리 삶에 필요한 원칙인 것 같습니다.

데이터의 흔적

방청객 : 제가 사용하는 의자에 인터페이스 요소가 없다는 것을 어떻게 알 수 있나요? 또 무엇으로 의자가 사용자의 움직임에 반응하는 의자라는 사실을 알아차릴 수 있을까요? 사람들은 자신의 움직임이 상호작용을 가능하게 만드는 정보나 데이터라는 것을 알아차리기 힘듭니다. 혹시 제가 사물에 이런 말을 해야 하는 것은 아니겠죠. "이봐, 내 움직임은 상호작용을 위한 인터페이스야!"(웃음) 코라 킴펠 : 우리가 일상생활에서 무의식적으로 어떤 행동을 하는지 고려해볼 만한 흥미로운 발언이군요. 이 의자들은 상호작용을 위한 데이터를 갖길 원하는 것이 아니라, 단지 사용자와 커뮤니케이션을 원합니다. 그런데 사용자들이 실제로 대화하거나 정보를 남기는 것 같은, 즉 사물과 얼마나 민감한 상호작용을 하는지가 흥미로운 점이죠. 사람들은 휴대폰을 사용할 때, 대량의 정보를 사물에 남깁니다. 이런 사물과의 상호작용으로 생긴 데이터의 흔적이 과연 안전할지에 대한 것은 고려해볼 사안이죠. 방청객 : 기차표를 구입하면 그 정보는 철도청으로 전달됩니다. 제가 구입한 구간이 1만 6000번 운행했다는 정보를 전달했다고 가정해보겠습니다. 그런데 만약 제가 실수로 잘못된 구간의 표를 구입했다면, 그 정보는 틀린 것이겠죠. 그러나 다른 사람들은 틀린 정보를 옳은 정보로 간주할 수 있을 것입니다. 누군가는 이런 착오도 바로잡을 수 있어야 한다는 생각이 듭니다. 어떻게 이런 일을 통제할

수 있을까요? 코라 킴펠 : 이런 문제점들이 바로 우리 인터페이스디자이너들이 시스템에 고려해야 하는 사항이라 할 수 있겠죠. 방청객 : 베르나르트 슈타인 씨는 이메일을 작성할 때 쉼표 앞에 한 칸을 띄운다는 예를 들었습니다. 우리가 이런 방식을 추구하면 기본적인 규칙을 소멸시키는 것은 아닐까요? 물론 이런 작성법도 유희적인 부분이 반영된 것이라 생각합니다. 어쩌면 우리가 조금씩 규칙을 없애고 있는 것일지도 모르죠. 저는 예전에 'Bevölkerung'이라는 단어를 쓸 때 항상 'Befölkerung'으로 썼습니다. 어차피 발음은 같습니다. 그런데 저는 그렇게 쓰는 것이 더 멋져 보인다고 생각했죠(웃음). 그러나 이 철자법은 틀린 것입니다. 대체 우리의 학문 체계에 무슨 일이 일어나고 있습니까? 어떤 트렌드가 만들어지고 있죠? 규칙이 사라질까요? 언젠가 우리는 가지고 있던 규칙을 버리고, 새로운 규칙을 만들게 될지 의문입니다. 베르나르트 슈타인 : 철자법에 대한 저의 개혁은 표현의 자유를 동반한 것입니다. 사람들은 텍스트와 서체에 내재된 규칙이 약간은 진부하다고 생각할 수 있습니다. 철자법을 새롭게 하는 것, 이 개혁은 큰 시도입니다. 다시 말해 "우리가 철자법을 더욱 매력적으로 만든다면, 여러 사람들의 시선을 사로잡을 수 있습니다." 그러나 이 시도는 시기적으로 너무 늦었습니다. 우리는 이미 오래전부터 철자의 상징에 익숙해졌기 때문이죠. 에곤 헤마이티스 : 자유롭게 표기하려 할 때는 언어 체계의 여러 관점을 고려해야 합니다. 모두가 자신이 원하는 대로 언어를 표기할 수 있는 것이 아니죠. 즉 자신만의 언어유희적인 요소를 가지고, 커뮤니케이션을 색다르게 강조하는 것입니다. 이런 표기는 많은 책임감이 따릅니다. 베르나르트 슈타인 : 표기된 상징을 통해 정보는 가장 잘 전달됩니다. 에곤 헤마이티스 : 그렇습니다. 우리는 새로운 표기에 대한 많은 관찰과 개념 정립이 필요합니다. 안네테 가이거 : 만약

'올바른 철자법'에 대한 이해가 없다면, 언어를 유희적으로 왜곡하는 재미도 없을 테죠.

이론적 지식과 감각의 지식

코라 킴펠 : 우리가 사실상 언어를 새롭게 창조한다는 것은 매우 놀랄 만한 일입니다. 현재 우리가 문자 메시지를 얼마나 많이 사용하는지 몸소 느낄 수 있죠. 문자 메시지의 활용도는 개인적으로 인터페이스디자이너에 대한 모욕이라고 생각합니다. 그것은 우리로 하여금 인터페이스디자인에 관련해 믿고, 추진하는 것을 위태롭게 만들고 있습니다. 거의 불가능한 입력 도구를 이용해 엄청나게 작은 화면에 문장을 쓴다는 것. 누군가 그것을 아이디어로 발표했을 테죠. "모두가 그것은 실현될 수 없다!"라고 말했을 겁니다. 그러나 실현되었습니다. 문자 메시지를 보낼 때, 엄지손가락의 움직임은 거의 예술의 경지에 이르렀고, 언어가 변조되고, 완전히 새로운 활자 기호가 생기고 심지어 이미지까지 문자 메시지의 영역으로 유입되는 것은 놀라운 점입니다. 방청객 : 베르나르트 슈타인 씨는 언어와 관련해 언급하신 상징성, 즉 규칙에 의해 명백히 기호화된 지식이 아니라 함축적인 의미의 중요성을 강조했습니다. 이 점이 개인적으로 매우 흥미롭게 다가옵니다. 명확한 이론을 바탕으로 하는 것은 누구나 쉽게 프로그램화할 수 있기 때문이죠. 만약 규칙과 사실에 대한 이론적인 학문이 중요하지 않고, 예감이나 감각이 더욱 중요시된다면 이는 디자이너를 양성하는 교육에 어떤 의미를 가질까요? 베르나르트 슈타인 : 니콜라스 오트와 저는 이번 학기에 와비-사비[35]라는 세미나를 개최합니다. 주제를 잠시 소개하자면, 무엇으로부터 인간의 지각이 시작되고, 언제 인간은 그 지각을 삶에서 이해하는지에 대

35 와비-사비(Wabi-sabi)

미학적 콘셉트의 세미나, 일본, 젠-불교 사상(Zen-Buddhismus)과 밀접한 연관성을 가진다. 중심 사상은 불안정성, 불완전함, 불확신으로 요약할 수 있다. "세 가지 쉬운 진실을 인지하면서 진정함은 확실해진다. : 무(無)는 근원적이며, 완벽하고 절대적인 것이다." (리처드 R. 파웰[Richard R. Powell])

한 토론입니다. 이 지각에 대한 토론은 지식은 머리를 통해서만 이루어지는 것이 아니라, 신체의 다른 부분을 통해서도 가능하다는 것을 알릴 것입니다. 코라 킴펠 : 만약 누군가 배운다는 의미를 단순히 지식을 전달하는 것으로만 이해한다면, 이것은 틀림없이 문제가 됩니다. 적어도 디자인 영역에서는 더욱 그렇습니다. 제 생각에 배움이라는 것은 지식 전달의 의미보다 오히려 특정 문제에 대한 연구 과정에서 이루어진다고 생각합니다. 학생들과 함께 하는 공동 작업에서는 더욱 그렇죠. 가르치는 사람은 연구 범위에 초점을 맞추고, 대화가 가능하도록 이끌어야 합니다. 우리 학교 학생들은 연구 과정에서 스스로 많은 문제를 제기하며 노력합니다. 에곤 헤마이티스 : 모두 맞는 의견입니다. 다만 앞서 기호화된 지식이라는 표현을 언급했는데, 기호화하기에 앞서 무엇보다 표준화가 이루어져야 합니다. 보는 방법이 동일해야 하는 것이죠. 만약 이런 표준화의 기반이 갖춰지면, 이를 바탕으로 더 쉽게 새로운 것을 창조할 수 있습니다. 사람들은 어떻게 다시 새로운 것을 창조할 수 있는지 그 방법을 알 수 있기 때문이죠. 사람들이 새로운 것을 반영하고 시도하는 것, 배우며 관찰한 것을 분류하고, 분석하고, 정돈하는 것. 이는 끊임없는 과정이고 지식에 관련된 과정이죠. 우리는 왜 이런 과정을 거칩니까? 무엇인가를 알기 원하기 때문입니다! 베르나르트 슈타인 : 그래요, 무엇인지 알기 원하기 때문이죠. 베를린에서 발행되는 신문 두 개의 슬로건이 저는 아주 마음에 듭니다. 〈베체트(BZ)〉와 〈타게스슈피겔(Tagesspiegel)〉의 슬로건이죠. 베체트의 슬로건은 '어떤 사선이 생겼는지 느끼세요'입니다. 그리고 〈타세스슈피겔〉은 이런 표현을 쓰죠. '무슨 일이 일어나는지 이해하십시오.'(웃음) 저는 이 두 신문사가 슬로건을 통해 우리가 원하는 것을 상당히 잘 묘사했다고 생각합니다. 코라 킴펠 : … 일 년 전 저는 학생들과 같이 베를린에

있는 아트 디렉터스 클럽[36]에 초청을 받았습니다. 다른 예술 대학도 참여했죠. 그곳에서 우리는 인터페이스디자인이 디자인적인 관점에서 어떤 작업을 하는지 설명해야만 했습니다. 오늘 제가 여러분께 소개한 프로젝트와 유사한 프로젝트를 그곳에서 소개했죠. 그런데 그곳의 분위기는 상당히 혼란스럽게 흘러갔습니다. 졸업 후 제게 연락하는 학생들 역시 어려움을 호소합니다. 대학에서 배운 것들과 실무 영역 사이의 연계성을 찾기 어렵다고 말합니다. 저에게 도움을 요청하는 디자인 회사를 통해서도 문제점은 쉽게 파악됩니다. 그들은 제게 이렇게 말하죠. "우리에게 소개해줄 만한 졸업생들 없나요? 다만 다시는 기계 옆에서 공작 놀이나 하는 학생은 보내지 마세요. 우리는 제대로 프린트할 수 있는 사람이 필요합니다." 럭키 스트라이크 어워드[37]의 시상식에서 다음과 같은 발언이 나왔습니다. 현재 디자이너를 위한 교육의 문제점은 그 교육이 사실상 경제적인 측면을 감안하지 않는다는 것이었습니다. 개인적으로 그 의견을 흥미롭게 생각했죠. 어떻게 이런 비난을 헤쳐 나갈 수 있을까요? 작년 우리 학교에 도쿄에 있는 소니 리서치 랩스[38]에서 온 학생이 있었습니다. 그 학생이 말하길, 그곳에서는 모든 것이 즉시 결과로 만들어진다고 하더군요. 이런 방식이 바로 소니가 추구하는 부분이고, 회사들이 관심 있어 하는 것입니다. 학교 교육 과정과 회사 업무의 차이는 어마어마하죠. 그래서 저는 이런 문제에 대한 고민을 합니다. 차라리 학생들이 스스로 창업하는 것이 더 나은 방법이 아닌지 말이죠.

방청객 : 학교와 회사의 차이점은 자극제가 될 것 같습니다. 코라 킴펠 : … 자극이라 판단하기보다 이런 현상은 경제 발전의 과정에서 일어나는 양면성이라 생각합니다. 저는 산업 로봇을 생산하는 회사와 이야기를 나눈 적이 있습니다. 대화의 주제는 집에서 사용할 수 있는 작은 로봇에 대한 것이었죠. 그들은 디자인하는 과

36 아트 디렉터스 클럽(Art Directors Club)
창조적 작업을 주도하는 독일의 단체이다. 광고, 사진, 디자인, 출판, 일러스트레이션, 방송, 영화, 인터랙티브 미디어, 공간 연출 분야의 창조자들이 구성원이다. 1964년 미국의 단체를 본보기로 뒤셀도르프에 설립되었다. 현재는 베를린에 위치하며 483명의 회원이 있다.

37 럭키 스트라이크 어워드(Lucky Strike Award)
많은 상금을 수여하는 디자인 상으로 1991년부터 매해 레이몬드로이재단(Raymond Loewy-Foundation)에서 탁월한 업적을 남긴 디자이너들에게 수여하고 있다.

38 소니 리서치 랩스(Sony Research Labs)
본문에서 의미하는 곳은 소니컴퓨터 사이언스연구실(Sony Computer Science Laboratories, CSL)이다. 1988년 소니 사가 도쿄에 이 연구소를 설립했다. 컴퓨터 기술의 잠재력을 향상시키고, 21세기의 미래를 견지한 독보적인 연구를 바탕으로 사회와 산업 발전에 기여하는 것을 목표로 한다.

정에서, 로봇을 예쁘게 만들기 위해서가 아니라, 로봇이 행동하고, 반응하는 것을 개발하기 위해 디자이너가 필요하다는 것을 전혀 생각하지 못했습니다. 그들에게는 디자인 영역에 대한 의식이 갖춰져 있지 않았습니다. 우리는 그들이 이런 부족한 부분을 자각할 수 있게 노력해야만 합니다. 방청객 : 실수해보는 것 역시 중요하지 않은가요? 미국에서는 실수를 하고 다시 일어나는 것이 관행입니다. 에곤 헤마이티스 : 당연히 실수를 하는 것은 발전 과정과 교육과정의 일부입니다. 실수하는 것 자체가 실수가 아니라, 그것을 통해 아무것도 배우지 않는 것과 실수를 단순히 실패로 간주하는 것이 실수입니다. 그러나 실수가 허용되지 않는 상황도 있겠죠. 베르나르트 슈타인 : 경제적 측면이 강조되는 사회에서도 실수를 해보는 것의 중요성을 생각해볼 수 있습니다. 실무에서도 실수가 있게 마련입니다. 그러나 사회에서는 같은 실수가 두 번 일어나서는 안 됩니다. 학교에서는 아마도 두 번의 실수가 허락될 수도 있겠죠. 그러나 사회에서는 즉시 실수를 통해 배워야 합니다. 코라 킴펠 : … 실수인지 실수가 아닌지 따지기보다 결과의 다의성, 즉 늘 하나의 해결 방법만이 존재하지 않는다는 것을 생각해볼 수 있습니다. 안네테 가이거 : 헬라 용에리위스[39]의 식기 디자인은 깨진 잔을 융합한 것입니다. 실수는 디자인의 또 다른 표현 요소가 되었고, 디자인으로 융합된 것이죠. … 에곤 헤마이티스 : … 그래요, 그리고 실수를 반영한 디자인은 아이콘화되었죠. 안네테 가이거 : 유르겐 베이[40]에 대해 언급할 수 있겠군요. 그가 만든 작품 중 의자의 뒤쪽 다리 하나를 자른 것이 있습니다. 그 의자에 앉기 위해 사람들은 의자 아래에 책을 받쳐놓아야만 합니다. 이 디자인은 유희적인 표현이죠. 좋은 형태만을 추구하는 경직된 사고에서 벗어나 의식적인 실수를 가미한 디자인입니다. 이것은 유희이며 놀이입니다. 헬라 용에리위스의 유희적

39 헬라 용에리위스(Hella Jongerius, 1963~)
네덜란드의 디자이너로 에인트호번디자인아카데미를 졸업했고, 1999년 월드 테크놀로지 디자인 어워드(World Technology Award for Design)를 수상했다. 2000년 용에리위스랩(Jongeriuslab)을 만들었다. 재료와 사물 그리고 기술적인 분야에 대한 실험적인 디자인을 선보인다. 연구의 주요 관심사는 비주얼과 햅틱의 응용, 개발이다. 사진 : B-Set, 도자기, 제작 : 로열 티헬라르 마큄(Royal Tichelaar Makkum)(1998)

40 유르겐 베이(Jurgen Bey, 1965~)
네덜란드의 디자이너로 에인트호번디자인아카데미를 졸업했고, 1998년부터 2006년까지 디자인 스튜디오 '유르겐 베이'를 운영했으며, 2007년부터는 로테르담에서 디자인 스튜디오 마킨크&베이(Makkink&Bey)를 운영하고 있다. 사진 : Do-add, 디자인 : 디자인 스튜디오 마킨크&베이, 제작 : 드로흐 디자인(2000)

표현, 이는 어떻게 균열 없는 잔을 만드는지 우리가 알고 있다는 것을 전제로 한 표현입니다. 에곤 헤마이티스 : … 그리고 유르겐 베이의 작품은 의자 다리에 책을 받치지 않고도 앉을 수 있는 의자를 전제로 하죠.

크리스틴 켐프

프랑수아 부르크하르트

빌 아레츠

에곤 헤마이티스

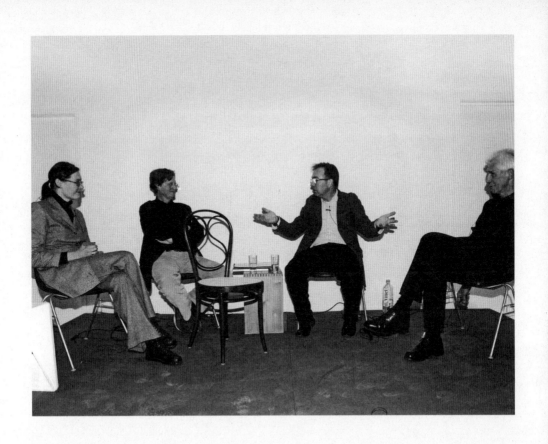

"오늘 초대 손님은 저자이자 디자인-건축 비평가인 프랑수아 부르크하르트 씨와 건축가이며 베를린예술대학교의 교수로 재직 중인 빌 아레츠 씨입니다. 오늘 진행을 맡아주실 분은 베를린예술대학교에서 디자인과 건축 구조 분야의 강사로 일하는 크리스틴 켐프 씨와 디자이너로 활동하며 베를린예술대학교에서 기초디자인을 담당하고 있는 에곤 헤마이티스 교수입니다."

프랑수아 부르크하르트에 대하여

에곤 헤마이티스 : 이분의 약력을 소개할 때마다 늘 따라다니는 사항이 있습니다. 바로 국적인데요, 부르크하르트 씨는 스위스 인입니다. 그러나 누군가 그를 조금이나마 알고 있다면, 그들은 그의 국적을 '유럽 인'으로 정정하려 할 것입니다. 프랑수아 부르크하르트 씨는 명백히 스위스 인입니다. 그는 막스 빌[1], 바존 브록[2], 바케마[3] 그리고 마비그니르[4]가 후학을 양성하던 시대에 스위스 로잔과 독일 함부르크의 예술대학에서 건축을 전공했습니다. 대단히 흥미로운 시기였죠. 그는 그 당시 '어번 디자인(Urban Design)'이라는 이름으로 공동 디자인 그룹을 설립했습니다. 제 소견으로, 당시 어번 디자인은 어떤 뚜렷한 목표를 제시하는 징조로 보였습니다. 당시에 디자인은 쉽게 이해할 수 없는 개념으로 여겼기 때문이죠. 1971년 프랑수아 부르크하르트 씨는 베를린국제디자인센터 대표직을 맡으며 베를린으로 이주했습니다. 그는 13년간 대표로 일하는 동안 국제디자인센터를 건축가와 디자이너, 환경디자이너를 위한 중요한 토대로 만들었습니다. 끊임없이 역동하던 시기였죠. 1984년 그는 파리로 이주하며 국제디자인센터를 떠났습니다(조금은 무리해서 떠났죠). 파리에서 그는 1984년부터 1990년까지 퐁피두센터[5]의 산업창조센터 디렉터를 역임했습니다. 1994년부터 2002년까지는 독일 브레머하펜에 있는 신예 디자이너들을 위한 장학 프로그램인 디자인라보어의 대표로 활동했습니다. 그는 빈응용예술대학을 비롯해 밀라노공대(Politecnico Milano)에서 수많은 강의를 했으며, 1992년부터 2002년까지는 독일 자르브뤼켄에 있는 자르예술대학에서 디자인 역사와 디자인 이론을 담당하는 교수로 재직했습니다. 또 1996년부터 2000년까지 디자인과 건축을 다루는 대단히 명성 있는 잡지인 〈도무스〉[6]의 이

1 막스 빌(Max Bill, 1908~1994)
스위스의 건축가이자 화가, 디자이너, 구체예술(Art Concret, 具體藝術, 추상예술과 비슷한 용어)의 중심인물이다. 울름조형대학 설립자 중 한 명으로, 후에 이 학교의 초대 총장을 역임했다.

2 바존 브록(Bazon Brock, 1936~)
본명은 위르겐 브록(Jürgen Brock)이며 예술과 문화 비평가로 미학과 비디오-필름 다큐멘터리, 액션 티칭(Action Teaching)에 대한 방대한 저술 활동을 했다.

3 야콥 베렌드 바케마(Jacob Berend Bakema, 1914~1981)
네덜란드의 건축가이다.

4 알미르 다 실바 마비그니르(Almir da Silva Mavignier, 1925~)
화가이자 그래픽디자이너이며 구체예술의 중심인물이다. 베니스비엔날레와 독일 도큐멘타전시회 III·IV에 참가했다.

사를 역임하기도 했습니다. 바로 얼마 전에는 편집장으로 〈라세냐〉[7]를 인수했고, 다수의 책과 평론을 쓴 저자이기도 합니다. 그는 리오타르[8]와 공동으로 작업한 〈무형(Les Immatériaux)〉[9] 전시 이외에도 홀라인[10], 프루베[11], 소트사스[12] 그리고 로버트 윌슨[13] 등과 같은 저명한 인물의 전시회 감독을 맡기도 했습니다. 당신을 오늘 이 토론에 초대하게 되어 매우 기쁩니다. 프랑수아 부르크하르트 씨를 환영합니다!

빌 아레츠에 대하여

크리스틴 켐프 : 2004년부터 베를린예술대학교의 교수로 재직 중인 빌 아레츠 씨를 진심으로 환영합니다. 빌 아레츠 씨 역시 네덜란드 인을 넘어서, 코즈모폴리턴으로 알려져 있습니다. 1955년 헤를렌(Heerlen)에서 태어난 그는 에인트호번공대(TU Eindhoven)에서 건축을 전공했고, 1983년 석사 학위를 받은 후, 일 년 뒤 그의 고향 헤를렌에 자신의 스튜디오를 만들었습니다. 그의 스튜디오는 그 후 1996년부터 마스트리히트에, 2004년 이후에는 암스테르담에 자리하고 있습니다. 그의 성공은 단지 그가 흥미진진한 건축물을 설계하고, 매우 대중적인 출판물을 펴냈기 때문이 아니라, 여러 대학에서 교육자로서 믿을 수 없을 정도로 많은 경험을 쌓았기 때문입니다. 1986년부터 1989년까지는 암스테르담과 로테르담에 있는 건축-아카데미(Architektur-Akademien), 1988년부터 1992년까지는 런던 AA건축학교, 1991년부터 1994년까지는 뉴욕 컬럼비아대학교와 쿠퍼유니언(Cooper Union), 암스테르담의 베를라허인스티튜트, 빈응용예술대학, 코펜하겐(Kopenhagen)의 덴마크왕립미술아카데미(Royal Danisch Academy of Fine Arts)의 객원교수를 역임했

5 퐁피두센터
프랑스 파리에 소재한 시립 예술-문화센터로 건축가 렌초 피아노(Renzo Piano)와 리처드 로저스(Richard Rogers)가 디자인했으며 1977년에 완공되었다.

6 〈도무스(Domus)〉
건축과 디자인 전문 잡지로 1928년 지오 폰티(Gio Ponti)가 창간했다. 매달 이탈리아 어와 영어 판이 발행된다.

7 〈라세냐(Rassegna)〉
1979년 창간한 건축, 도시계획, 인테리어, 디자인을 다루는 이탈리아의 잡지이다. 2006년 10월부터 프랑수아 부르크하르트가 이곳의 편집장을 담당하고 있다.

8 장-프랑수아 리오타르(Jean-François Lyotard, 1924~1998)
프랑스의 철학가이자 포스트모더니즘의 중요한 이론가 중 한 명이다.

습니다. 2000년에는 바르셀로나건축학교의 미스 반데어로에 연구교수직을 역임했습니다. 1995년부터 2000년까지 로테르담 베를라허인스티튜트의 학장을 지냈고, 그 후에는 델프트공대(TU Delft)의 베를라허인스티튜트 대표를 역임했습니다. 2주 전, 그다지 알려지지 않았던 그의 프로젝트와 초기 작품들이 소개되어 큰 호평을 받았죠. 무엇보다 빌 아레츠 씨가 유명해진 계기는 마스트리히트의 예술·건축아카데미[14]의 건축물을 통해서입니다. 이 건축물로 그는 다수의 상을 수상했고, UIA-선정[15] 20세기 최고의 건축물 1000개 중 하나로 뽑혔습니다. 위트레흐트대학교[16] 도서관은 최근 빌 아레츠 씨의 작품 중에서 가장 대중적이며 역시 가장 많은 수상을 한 프로젝트입니다. 이 건축물에 대한 책이 바로 얼마 전 베를린에서 소개되었는데 《리빙 라이브러리(Living Library)》[17] 라는 책으로 프레스텔(Prestel) 출판사에서 펴냈습니다. 빌 아레츠 : 저에 대한 소개 중 한 가지 정정해야 할 부분이 있군요. 제가 석사 학위를 받고 일 년 후에 스튜디오를 연 것이 아니라, 석사 학위 과정을 마친 다음 날 사무실을 열었다는 것입니다(웃음)! 크리스틴 켐프 : 네덜란드에서는 가능할지 모르지만, 독일에서는 창고에서 시작해야만 합니다. … 빌 아레츠 : 어디든 창고에서부터 시작할 겁니다.

"빌 아레츠 씨, 왜 이 의자입니까?"

크리스틴 켐프 : 그럼 계속해서 의자에 대해 이야기를 나눠보겠습니다. 당신은 최근 디자인을 마치고 제작한 작품, 어느 누구의 손때도 묻지 않은 프로토타입 의자를 준비해 왔습니다. 감히 만질 용기가 생기지 않네요. 그럼 어떤 배경에서 이 의자를 만들게 되었는지, 또 이 의자를 가져온 이유가 무엇인지 간단히 말씀해주실 수

9 〈무형(Les Immatériaux)〉
1985년 퐁피두센터에서 열린 전시회로 장−프랑수아 리오타르(Jean-François Lyotard)와 티에리 샤퓌(Thierry Chaput)가 전시 디렉터를 맡았다.

10 한스 홀라인(Hans Hollein, 1934~)
오스트리아의 건축가로 대표작으로는 프랑크푸르트근대미술관(Museum für Moderne Kunst in Frankfurt)과 베를린에 있는 오스트리아 대사관이 있다. 1985년 프리츠커(Pritzker) 상을 수상했다.

11 장 프루베(Jean Prouvé, 1901~1984)
프랑스의 건축가이며 구조 설계사이다. 1930년대에 얇은 강철판으로 된 의자를 개발해 생산했다. 스탠더드(Standard) 의자(1934)와 안토니(Antony) 의자(1950)는 2002년부터 비트라 사가 다시 생산하고 있다.

12 에토레 소트사스(Ettore Sottsass, 1917~)
이탈리아 출신의 건축가이며 디자이너이다. 이탈리아 급진적 디자인의 핵심 인물인 동시에 포스트모더니즘의 선구자로 손꼽힌다. 스튜디오 알키미아와 멤피스의 공동 설립자이며, 1950년 이후 디자인 발전에 결정적인 영향을 끼쳤다.

있겠습니까? 빌 아레츠 : 이 자리를 빌려 제가 건축 공부를 하기 전에 3주 동안 물리학을 공부했다는 사실을 밝혀야겠군요. 말하자면 저는 한 번도 제 자신을 진정한 건축가라고 생각해본 적이 없었습니다. 전 연필을 손에 쥐고 태어난 사람은 아니었습니다. 즉 건축가로서 재능을 갖고 태어나진 않았죠. 제 첫 번째 프로젝트도 역시 인테리어와 제품디자인[18]이었습니다. 저는 단지 건축뿐만이 아니라 인테리어와 그에 수반하는 제품디자인에도 항상 흥미를 가졌습니다. 제품디자인은 늘 저를 매료시켰죠. 지난 2년간 저희 스튜디오는 많은 제품디자인 프로젝트를 수행해왔습니다. 이 의자는 저희가 건축하는 네덜란드의 학교[19]를 위해 디자인한 것입니다. 이 프로젝트의 조건 역시 네덜란드에서 늘 그렇듯 비용이 많이 들어서는 안 된다는 것이었습니다. 일을 시작하자마자 저는 물었습니다. "인테리어를 위한 예산이 어느 정도입니까?" 그들이 제시한 예산은 멋지고, 구미가 당기는 의자를 구입하기에는 터무니없이 적었죠. 그래서 저는 "그렇다면 저희가 실내디자인에 필요한 의자, 책상, 시계 모든 것을 직접 디자인하겠습니다"라고 말했습니다. 이번 기회에 모든 제품디자인은 그리 어렵지 않지만, 의자만큼은 그렇지 않다는 것을 말해야겠습니다. 제 입장에서는 늘 그런데, 의자는 사람이 디자인할 수 있는 것 중 가장 어려운 것입니다. 어쩌면 이런 이유로 꽤 많은 의자가 디자인되고, 생산되지만 모든 의자가 성공하지 못하는 것이겠죠. 전 이 의자(토넷[Thonet] 의자 중 하나를 가리키며)가 가장 '성공한' 의자 중 하나라고 생각합니다. 임스[20]의 많은 의자는 여전히 우리의 관심을 끕니다. 100년 뒤에도 흥미로운 제품으로 자리매김할 수 있을 것 같은 느낌은 공짜로 얻어지는 것이 아닙니다. 이와 같은 신념을 가지고 저희는 이 의자[21]를 만들었죠. 이 의자는 내년 2월에 생산할 예정입니다. 그래서 저는 오늘 이 의자를 소개하고 싶습니다. 이 의자

13 로버트 윌슨(Robert Wilson, 1941~)
미국의 영화감독이자 무대 장치가이다.

14 예술·건축아카데미(Academy for Arts and Architecture)
예술·건축아카데미는 네덜란드 마스트리히트에 있다(1989년 착공, 1993년 완성). 건축가 : 빌 아레츠 아키텍츠(Wiel Arets Architects)

15 UIA-선정
1998년 마스트리히트에 소재한 예술과 건축 아카데미 건물은 건축협회 UIA(Union Internationale des Architectes)에서 선정한 '20세기 최고의 건축물 1000개' 중 하나로 꼽혔다.

16 위트레흐트대학교
사진 : 위트레흐트대학교 도서관(2004년 완공) 건축가 : 빌 아레츠 아키텍츠

의 재료는 폴리에스테르입니다. 크리스틴 켐프 : 어떻게 해서 이러한 형태를 띠게 되었나요? 빌 아레츠 : 저는 주물을 떠서 이 의자를 만들려고 했습니다. 재료로는 아직 잘 알려지지 않은 매우 흥미로운 것을 사용하려 했죠. 그랑프리 경주에 등장하는 포뮬러 카 F1(Formula car F1)을 보면 항상 한쪽 면만 도색되어 있고, 반대 면은 그렇지 않습니다. 전 이 점을 매우 흥미롭게 생각합니다. 같은 맥락으로, 왜 어떤 의자는 뒷부분이 앞부 분보다 더 아름다운가에 대해 생각하게 되었죠. 이런 사항들이 저를 매료시켰습니다. 우리는 디자인적 관점 에서 어떻게 의자를 조화롭게 구성할 수 있을까요? 의자는 늘 네 개의 … 그것을 독일어로 뭐라고 말하지요? 에곤 헤마이티스 : 다리요? 빌 아레츠 : … 우리는 다리가 두 개인 의자를 만들었습니다. 그러나 어떤 이유에 서 다리를 두 개로 디자인했는지는 설명하기 어렵습니다. 이 디자인은 제품의 견고함에 많은 노력을 기울였습 니다. 한 가지 더 덧붙이자면 이 의자는 12세에서 18세 사이의 연령층을 위한 것입니다. 디자인 타깃 역시 중 요한 부분인데, 사람들 대부분이 의자의 사용자가 누군지 모릅니다. 저희가 학교를 위해 의자를 디자인하는 것이기 때문에 의자 사용자가 좀 더 명백한 것이죠. 이 학교에는 각기 다른 두 학생 그룹이 있습니다. 이 두 그 룹은 전적으로 차별화되어야만 했죠. 하지만 우리는 이 두 그룹에 같은 재료를 사용했습니다. 전 이렇게 말했 습니다. "이 프로젝트에서 제가 두 그룹에 차이를 두려는 유일한 한 가지는 건물의 유리입니다. 건물의 유리색 은 학교 측에서 정해주세요. 그러면 한 그룹당 8퍼센트씩 노란색과 빨간색 유리를 사용할 것입니다. 의자 역 시 8퍼센트에는 노란색을, 다른 8퍼센트에는 빨간색을 사용할 것입니다." 학교장은 학생들과 함께 색을 고를 수 있는 것이죠. 매우 민주적이라 생각합니다.

17 《리빙 라이브러리(Living Library)》
건축가 빌 아레츠의 저서이다.

18 제품디자인
사진 : ILBAGNOALESSI dot, 디자인 : 빌 아레츠(2007), 알레시

19 네덜란드의 학교
네덜란드 위트레흐트에 소재한 체육대학(Sports College LR+VN Leidsche Rijn)(2006년 완공), 건축가 :
빌 아레츠 아키텍츠

"프랑수아 부르크하르트 씨, 왜 이 의자입니까?"

이 의자는 제가 아트 디렉터로 토넷 비엔나[22]에서 일했던 것과 관련이 있습니다. 이 검은 의자는 확신하건대 세상에서 가장 많이 생산된 제품일 것입니다. 이 의자는 넘버 14(Nr. 14)[23]으로 유명합니다. 그리고 또 다른 의자인 넘버 1(Nr. 1)[24]은 두 가지 생산 기술의 변천 과정을 내포하면서 중요한 사물로 인식되고 있습니다. 저는 제가 역사학자로서 토넷[25]이라는 인물에 대해 매우 잘 알고 있다고 믿어왔습니다. 그러나 토넷에 대해 연구하기 시작했을 때, 토넷에 대해 생소한 것들이 무척이나 많다는 것을 깨달았습니다. 첫 번째 토넷은 천재적이었습니다. 의심할 여지없이 말이죠. 그는 보파르트(Boppard) 출신입니다. 독일의 본(Bonn)과 마인츠(Mainz) 사이에 있는 작은 시골 마을이죠. 처음 그는 가구공으로 그곳에 기반을 잡았죠. 전적으로 그의 것은 아니었지만, 토넷에게는 아이디어가 하나 있었습니다. 당시 그와 연락을 취하던 한 신사가 있었는데, 아브라함 뢰트겐(Abraham Roettgen)이라는 사람으로 그 역시 가구공이었습니다. 그는 영국과 매우 활발하게 교류했을 뿐 아니라 자신의 가구를 영국에 판매했습니다. 또 영국에서 무슨 일들이 일어나고 있는지도 낱낱이 알고 있었습니다. 그가 토넷에게 전수한 것은 단순한 기술이 아닌 생산에 대한 연속성, 즉 대량생산으로 그의 시선을 돌리게 한 것입니다. 그는 영국에서 특히 퓨진[26]과 보이지[27]를 통해 사람이 가구를 대량생산할 수 있다는 것을 배웠습니다. 토넷의 첫 번째 생산품은 의자, 안락의자, 벤치였습니다. 그는 가구에 동일한 디자인 형태를 사용했지만, 길이에는 변화를 주었습니다. 모든 토넷의 제품은 테크닉, 재료 그리고 수년에 걸쳐 생산 가능한 시스템으로 기반을 구축하고 있습니다. 둘째로, 목재에 아교를 칠해 휜 형태를 만들어낸 것은

20 찰스 임스(Charles Eames, 1907~1978)

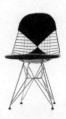

미국 출신의 디자이너이자 건축가이다. 부인 레이 임스와 함께 새로운 재료를 가지고 실험했고, 오늘날에도 여전히 디자인 시장에서 판매되고 있는 수많은 가구를 디자인했다. 또 건축가, 사진작가, 전시디자이너 그리고 영화 제작자로도 활동했다. 1945~1949년에 자신들이 직접 디자인하고 지은 그들의 집 '사례 연구 주택 No.8(Case Study House No.8)'은 근대적인 건축을 위한 방향을 제시했다. 사진 : 와이어 의자 DKR–2(Wire Chair DKR–2) 디자이너 : 찰스 임스, 레이 임스(1951)

21 의자

LRC 의자(2005), 디자인 : 빌 아레츠 아키텍츠

22 토넷 비엔나(Thonet Vienna)

가구 회사인 토넷 비엔나 사는, 1976년 회사가 분리되며 독일과 오스트리아에 자리를 잡았다. 그 이후부터 토넷 형제 비엔나주식회사(Gebrüder Thonet Vienna GmbH and Co KG)라는 명칭을 사용하게 되었다. 현재는 이탈리아 의자 생산 회사인 폴트로나 프라우(Poltrona Frau) 사가 소유하고 있다.

그가 초기에 개발한 기술이었습니다. 토넷은 이 기술로 특허권을 획득하고자 노력했습니다. 그렇게 되면 그가 제품 시장에서 장점을 갖게 될 것이라는 것을 알아차렸기 때문이죠. 그는 자신의 특허권를 보호받고자 노력했습니다만, 그의 특허권은 독일 내에서, 특히 프로이센(Preussen) 지역에서는 인정되지 않았습니다. 물론 벨기에와 프랑스에서도 마찬가지로 어려움이 있었습니다. 결국 매번 특허권을 갱신해야만 하는 데다, 매출 또한 부진했기 때문에 그로부터 10년 후 토넷은 파산하고 말았죠. 그 후 토넷은 라인 강변에 성을 가지고 있던 오스트리아 총리 메테르니히(Metternich)를 만났습니다. 메테르니히는 그가 방문했던 한 전시회에서 토넷이 만든 제품들을 보고는 그것이 미래지향적인 기술임을 알아차렸죠. 메테르니히는 토넷을 초청해 작품에 대한 프레젠테이션을 하게 했고, 그에게 오스트리아 빈으로 올 것을 권유했습니다. 메테르니히는 토넷의 기술을 보호하고, 그에게 일을 맡기고자 했죠. 1842년 빈으로 건너간 토넷은 10년 후 자신의 다섯 아들들과 함께 회사를 세우고 제품을 생산하기 시작했습니다. 토넷의 회사는 그가 가진 특권과 아울러 25년간 특허권이 보호되었기 때문에 매우 번창했습니다. 그는 기술의 발명을 통해 하나뿐인 독보적 양식을 창조했고, 이 양식은 근대화로 향하는 과도기의 시작을 알렸습니다. 그의 커다란 업적은 바로 이처럼 디자인의 근대화를 이끄는 데 큰 역할을 한 것이죠. 당대의 유명 건축가들은 토넷과 공동으로 작업할 수 없었는데, 토넷은 늘 소량 생산을 거부했기 때문이었습니다. 요제프 호프만[28]이 토넷을 찾아가 의자를 만들어달라고 한 일화가 있죠. 토넷이 물었습니다. "몇 개를 원하시죠?" 호프만은 대답했습니다. "의자 24개가 필요합니다." 그러자 토넷이 말했죠. "우리는 1000개 미만으로는 절대로 만들지 않습니다." 이것이 토넷 사의 원칙이었습니다. 그리고 이런 원칙

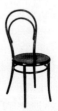

23 넘버 14(Number 14)
1859년 미하엘 토넷이 디자인한 커피 하우스 의자 넘버 14(Nr. 14)은 수백만 개 이상이 팔렸으며, 시대를 통틀어 가장 성공한 가구에 속한다. 의자가 가진 명료한 디자인과 각 유닛의 일관된 규격화가 두드러지는 제품이다. 1867년 토넷 형제는 이 의자로 파리에서 열린 세계박람회에서 금메달을 획득했다.

24 넘버 1(Number 1)
1850년 목재에 증기를 가해 만든 나무 의자 넘버 1(Nr. 1). 미하엘 토넷은 이 의자로 1851년 런던에서 개최한 세계박람회에서 국제적인 성공을 거두었다. 그는 이 의자로 동메달을 획득했다.

25 미하엘 토넷(Michael Thonet, 1796~1871)
가구공이었던 그는 곡목 기술의 창시자이자 근대적인 대량생산 방식의 개척자로 불린다. 1842년 오스트리아 빈으로 이주한 그는 그곳에서 다섯 아들과 함께 곡목 가구를 생산하는 토넷 형제 회사를 설립했다. 고전

에 의해 바그너[29], 호프만뿐만이 아닌 다른 건축가들과 시장 경쟁을 하게 되었습니다. 이들은 후에 차례로 토넷 사에 시장을 점령당하게 되었습니다. 그 후 드라마틱한 일이 생겨났죠. 토넷의 의자를 선박에 적재해 남아메리카로 운송하는 도중, 그만 의자의 아교칠이 녹아버린 것이었습니다. 그 때문에 많은 손해배상 청구가 잇따랐고, 토넷은 새로운 무엇을 개발해야만 했습니다. 그는 기존의 곡목 기술은 고수하되, 아교가 아닌 증기를 통해 목재를 구부리는 방법을 찾아냈습니다. 그는 매우 간단한 이 기술의 특허를 얻어냈고, 이 기술과 더불어 큰 성공과 많은 돈을 벌었죠. 이 의자 넘버 1(Number 1)은 이 두 기술 사이의 과도기에 해당하는 제품입니다. 여기서 우리는 토넷 사의 전략을 간접적으로 알아차릴 수 있습니다. 이 의자가 넘버 1입니다. 그 뒤로 넘버 2가 탄생하고, 이어서 넘버 3가 생산되었습니다. 이는 명확한 기술의 진보를 보여줍니다. 이런 식의 동일한 발전 방식으로 의자, 안락의자, 눕는 의자, 그네 형태의 의자 등이 개발되었습니다. 사람들은 어떤 제품이 아버지가 디자인한 것인지, 어떤 것이 아들 혹은 직원이 디자인한 것인지 알 수 없었습니다. 회사 이름과 제품 이름 모두 토넷이라 불렸기 때문이죠. 이 명칭은 거장 바우하우스 건축가들이 토넷과 함께 일하기 전까지 지속되었습니다. 그러다가 그들은 제품에, 예를 들어 마르트 스탐[30] 혹은 마르셀 브로이어[31] 그리고 르코르뷔지에[32]와 같은 유명 건축가들의 이름을 부각시키기 시작했습니다. 토넷은 자신의 회사를 다섯 개의 생산 공장을 갖추고 8000명에 이르는 직원을 거느리는 회사로 키워냈습니다. 토넷 사의 전성기는 대략 1912년부터 1914년까지였습니다. 당시 토넷은 한해 120만 개의 제품을 생산했습니다. 14개의 의자 시리즈를 예로 들자면, 사람들은 의자를 각 유닛으로 분해해 운송할 수 있었습니다. 오늘날의 이케아(IKEA) 가구처럼 말이죠. 제계

적인 곡목 의자와 더불어 20세기에는 강철 파이프로 만든 가구도 생산했는데 특히 마르셀 브로이어(Marcel Breuer)가 디자인한 뒷다리가 없는 형태의 외팔보(Cantilever) 의자가 유명하다.

26 오거스터스 웰비 퓨진(Augustus Welby Pugin, 1812~1852)

영국 출신의 건축가이자 건축 이론가, 디자이너이며 네오고딕 건축의 대표적 인물이다. 찰스 배리(Charles Barry)와 함께 런던 국회의사당 건축을 맡았다.

27 찰스 프랜시스 앤슬리 보이지(Charles Francis Annesley Voysey, 1857~1941)

영국 출신의 건축가이자 디자이너, 미술공예운동의 대표적 인물이다. 그는 다수의 별장을 건축하는 한편 벽지, 옷감(직물), 가구 등도 디자인했다.

28 요제프 프란츠 마리아 호프만(Josef Franz Maria Hoffmann, 1870~1956)

오스트리아의 건축가이자 디자이너이며 오스트리아의 예술 단체인 비엔나 베르크슈테텐(Wiener Werkstätten)의 공동 창설자이다. 그는 이 단체를 위해 수많은 제품을 디자인했다. 브뤼셀에 있는 슈토클레트 저택(Palais Stoclet) 건축과 더불어 유겐트 양식(19세기 말에서 20세기 초에 걸쳐 독일에서 일어난 예술 양식으로 궁선을 특징으로 하며 공예와 예술에 많이 적용되었다)의 대표적 건축물을 만들었다. 제2차 세계대전 후에는 베니스비엔날레에서 오스트리아 대표위원으로도 활동했다.

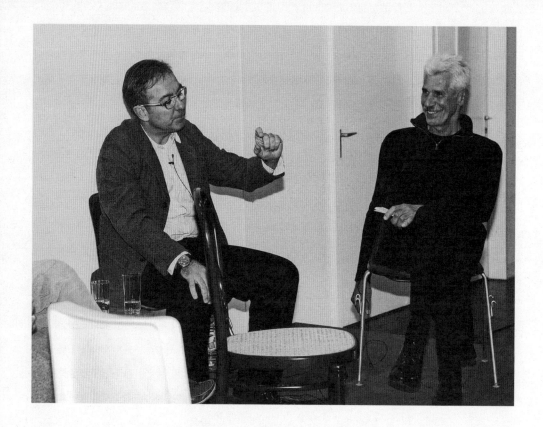

29 오토 바그너(Otto Wagner, 1841~1918)

오스트리아의 건축가이자 예술 이론가이다. 빈아카데미(Wiener Akademie)의 교수로 재직했으며, 당시 빈에서 명성 있는 건축가로 자리매김했다. 주요 작품으로는 빈 슈타트반(Stadtbahn, 시내 전차) 정류장과 슈타인호프교회(Kirche am Steinhof), 포스트슈파르카세관청(Postsparkassenamt, 우체국은행관청)이 있다.

30 마르트 스탐(Mart Stam, 1899~1986)

네덜란드 출신의 건축가, 저널리스트, 디자이너이다. 새 건축을 의미하는 노이엔 바우엔스(Neuen Bauens)의 창시자이다. 1927년 슈투트가르트에서 개최된 독일공작연맹회의 전시회 '주택(Die Wohnung)'에서 주택 단지 세 개를 연결한 바이센호프주택단지(Weißenhofsiedlung)를 선보였다. 그는 이 주택의 실내디자인을 위해 1926년 뒷다리 없는 외팔보 의자를 디자인했다. 이 첫 번째 외팔보 의자인 크락슈툴(Kragstuhl)의 영향을 받아 마르셀 브로이어와 루트비히 미스 반데어로에의 후기 외팔보 의자가 탄생했다. 마르트 스탐의 의자는 오늘날 S43이라는 이름으로 토넷 사에서 생산하고 있다. 사진 : 크락슈툴(1927), 도색한 강철판, 앉는 부분은 고무 매트로 찍웠다. 디자인 : 마르트 스탐

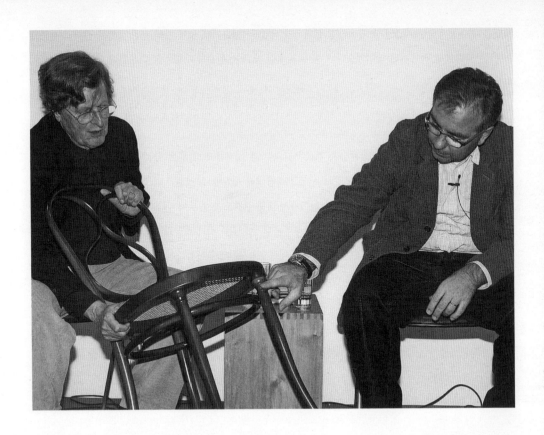

31 마르셀 브로이어(Marcel Breuer, 1902~1981)

헝가리 출신 디자이너이자 건축가로, 바우하우스대학교에서 가구 제작을 담당했다. 그는 구부러진 형태의
강철 파이프로 된 가구를 디자인했는데, 그중에서 가장 손꼽히는 작품으로는 바실리 의자(Wassily chair)
라 불리는 B3가 있다. 영국을 통해 미국으로 망명한 그는 1946년까지 하버드대학교 건축과에서 강의를 했
으며, 발터 그로피우스와 함께 케임브리지에서 디자인 스튜디오를 운영했다. 1946년부터는 뉴욕에 개인 디
자인 스튜디오를 운영했다. 여러 주택, 대학−사무실 건축과 더불어 파리의 유네스코(UNESCO) 건물(피
에르 네르비[P.L.Nervi], 베르나르 제르퓌스[B.Zehrfuss]와 공동 작업, 1953년 착공, 1958년 완공), 뉴욕
휘트니미술관(Whitney-Museum of American Art in New York)(1966), 로테르담 비젠코프백화점(De
Bijenkorf-Kaufhaus) (1953)을 건축했다. 사진 : 비젠코프백화점과 조각, 건축가 : 마르셀 브로이어

32 르코르뷔지에(Le Corbusier, 1887~1965)

본명은 샤를−에두아르 장레−그리(Charles-Édouard Jeanneret-Gris)이다. 프랑스계 스위스 건축가, 도
시 설계자, 건축 이론가이며, 가장 중요한 근대 건축가 중 한 명이다. 그는 무엇보다 기능 구역이 명확히 분리
된 도시계획 콘셉트를 디자인했고, 그의 건축물을 통해 신주택 유형의 토대를 발전시켰다. 이 밖에 강철 파
이프로 만든 가구 시리즈도 디자인했다.

토넷은 당시 존재하던 기업인 중에서 가장 현대적인 기업인이었습니다. 토넷 사의 제품 품질은 하나의 제품으로 모든 사람들을 만족시킨 것이었습니다. 매우 저렴한 제품을 선보여 서민층의 취향뿐만 아니라 상류층의 취향까지도 충족시켰죠.

대중적인 건축

에곤 헤마이티스 : 토넷이 서민의 취향을 충족시킨 것처럼, 상류층의 취향을 만족시키는 제품을 만드는 데 성공했다고 말씀하셨는데요. 이것이야말로 진정한 대량생산이라 할 수 있겠군요. 그런데 이러한 관점이 오늘날에도 아직 존재할까요? 저는 디자이너나 건축가가 대중 선호도를 염두에 두고 일을 추진할 때, 그 뒤에 또 다른 의도를 가진다고 생각합니다. 오늘 독일건축박물관[33]에서는 '지어진 꿈과 그리움'이라는 주제로 전시회가 개최됩니다. 이 전시회는 … 프리덴스라이히 훈데르트바서[34]에게 헌정하는 것입니다. 프랑수아 부르크하르트 : (한숨지으며) 오, 저런, … 건축 박물관의 이미지가 실추되는군요. 에곤 헤마이티스 : 이 전시회를 통해 우리는 아마도 전문가들의 비평과 대중의 선호도 사이의 편차를 인지할 수 있을 것입니다. 프랑수아 부르크하르트 : 그러나 전시회를 통한 방법은 제대로 된 방법이 아닙니다. 미안한 말이지만 저라면 이와 같은 전시회를 개최하지 않았을 겁니다. 이런 전시회는 제게 매우 끔찍한 일입니다. 학생들과 함께 빈에 간 적이 있습니다. 훈데르트바서의 건축물을 그들에게 보여주고, 학생들과 함께 건축에 대해 토론하고자 했죠. 그러나 제가 쏜 화살에 제가 맞는 꼴이 되었습니다. 그들은 그의 건축물 앞에서 매우 감격스러워했습니다. 에곤 헤마이티

33 독일건축박물관
1984년 독일 프랑크푸르트암마인(Frankfurt am Main)에 문을 연 이 박물관은 오늘날 동시대의 건축물들을 번갈아가며 전시하는 전시장으로 더 많이 활용하고 있다.

34 프리덴스라이히 훈데르트바서(Friedensreich Hundertwasser, 1928~2000)
본명은 프리드리히 슈토바서(Friedrich Stowasser)로 오스트리아의 화가이자 그래픽디자이너이다. 알록달록하고 장식적인 그림을 그렸으며, 건축 합리주의에 저항한 성명을 발표했다. 그는 '건축 닥터(Architekturdoktor)'로 불리며 고속도로의 휴게소, 공장, 쇼핑센터의 외관을 채색하고, 그 안에 자연을 삽입하는 방법으로 건축물을 개조했다. 널리 알려진 그의 건축으로는 빈 시 당국의 위탁으로 빈에 건축한 훈데르트바서하우스(Hundertwasserhaus)가 있다.

스 : 그러나 그런 반응이야말로 정확한 것일 테죠! 프랑수아 부르크하르트 : 학생들은 그 건축물에 대해 제가 갖는 반대되는 생각을 이해하지 못했죠. 저는 그 건축물이 전혀 아름다움에 관한 것이 아님을 그들에게 정확히 이해시키고자 노력했습니다. 훈데르트바서는 대중적인 국민 건축을 마치 대단히 위대한 것이라도 되는 양 표현하는 데 성공했습니다. 그러나 토넷의 제품은 억지로 국민의 기호에 맞춰 만든 것이 아닙니다. 그 반대죠. 당신은 토넷-가구의 품질을 잊어서는 안 됩니다. 견고함, 유연성, 조화로움 그리고 저렴한 가격, 누구나가 사용할 수 있는 것들입니다. 무엇이 더 필요하겠습니까?

경제성, 단품 제작 vs 대량생산

크리스틴 켐프 : 빌 아레츠 씨, 당신의 의자에 있어서도 틀림없이 경제성이 중요할 텐데요. 생산 공장은 제품을 좀 더 저렴하게 생산하기 위해 많은 생산 개수, 즉 가능한 높은 생산 수치에 초점을 맞추겠죠. 오늘 가져오신 의자처럼 단품으로 제작한 시제품이 어떻게 훌륭한 대량생산을 가능케 하고, 저렴한 생산가격 또한 가능케 하는지 조금 의아합니다. 빌 아레츠 : 그건 맞는 말입니다. 크리스틴 켐프 : 어떻게 그렇게 되죠? 빌 아레츠 : 만약 2500개의 의자를 만든다고 할 때, 제작자는 디자인에 대한 단품 제작, 즉 시제품을 만들죠. 시제품을 만들어보면, 그 경험에 따라 이후에 시장에서 제품을 대량생산을 할 때 작업 과정이 확연히 달라집니다. 그렇기에 시제품을 만들 때, 매우 저렴하게 의자를 생산할 수 있죠. 저는 제가 가져온 의자를 100만 개 만들 것이라고는 예상하지 않습니다. 만약 제가 오로지 이 한 학교만을 위해서 또는 두 곳의 학교만 위해서 이 제품을

만든다면, 그 또한 제게는 색다른 경험이 되겠죠. 저는 이 의자를 중국에 생산 공장을 보유한 네덜란드 회사에 의뢰해 제작하고 있습니다. 그래서 의자는 부분적으로 중국에서 수작업으로 완성합니다. 저는 건축가이기 때문에 대량생산만을 고집하지는 않으려 노력합니다. 저의 이런 관점은 건축가들에게 내재된 세상에 하나뿐인, 즉 유일함(Unique)이라는 특성과 관련이 있습니다. 우리는 무엇인가를 만들 때 "아, 이것은 성공을 가져다줄 거야"라고 생각해서는 안 됩니다. 우리가 무엇인가를 만드는 이유는 그것이 즐거움을 가져다주기 때문이죠. 의자나 건물을 만들든지 혹은 책을 집필하든지 말이죠. 우리는 "나는 이것을 하고 싶어" 라는 것 외의 또 다른 것을 생각해서는 안 됩니다. 크리스틴 켐프 : 건축과 디자인의 차이점은 무엇이라고 생각하십니까? 건축도 디자인과 마찬가지로 저렴한 대량생산의 측면-항상 더 빠르게, 항상 더 효과적으로, 가능하면 많은 이득-에 기인한 건축물을 만들고, 완벽한 프로토타입의 창조와 함께 변화가 가능하도록 강요받고 있나요? 건축물을 위해 늘 구체적인 장소와 원인을 찾는 것이 어려울뿐더러 사실상 설계할 수 있는 기회가 없는 건축계의 실정은 여전한가요, 아니면 더 나빠졌나요?

표현에서의 독학과 자유

빌 아레츠 : 저는 '디자인', '형태를 창조하다'라는 표현에 큰 의미를 두지 않습니다. 하지만 글을 기고하고, 전시회를 개최하고, 건축을 하는 것은 제게 큰 의미가 있죠. 저는 늘 스스로 재미있다고 느끼는 것을 수행했고, 그로부터 뒤따라오는 말들이 제게 중요하다는 느낌을 항상 갖습니다. 저는 아직까지도 제 자신이 아마

추어처럼 느껴집니다. … 나는 우리가 행하는 모든 것을 반신반의한다. … 이런 의심은 제게 여전히 흥미로운 것입니다. 또 저는 스튜디오의 디자인팀과 함께 제품디자인을 하는 것을 즐깁니다. 저는 우리가 무엇인가 굉장한 것들을 만들고 있다는 느낌을 한 번도 가져본 적이 없습니다. 그보다 그 일이 단지 우리에게 즐거움을 주기 때문에 하는 것입니다. 만약 제가 "너는 의자를 디자인해야 해"라는 말을 듣는다면, 디자인하는 것이 적어도 제게는 상당히 어려운 일이 될 것입니다. 저희는 현재 알베르토 알레시[35] 사를 위해 몇 가지 제품을 디자인하고 있습니다. 일 년 전 알레시에서 제게 리스트를 보내왔죠. "이것과, 이것 그리고 이것을 좀 디자인해줄 수 있나요? …" 지난주 비행기를 탔는데, 저는 유리 회사 사장 옆자리에 앉게 되었습니다. 전 3개월 전부터 물통 디자인 스케치를 하고 있던 참이었습니다. 제 옆자리에 앉은 신사는 자신이 하는 일에 대해 제게 설명했습니다. 저는 그에게 명함을 달라고 부탁하면서 "우리 한 번 더 얘기를 나눠야겠는 걸요. 제게 물통에 관한 아이디어가 있거든요"라고 말했죠. 이런 것은 제게 즐거움을 줍니다. 사람은 누군가와 우연히 마주치고, 그러면서 무엇인가를 실현합니다. 토넷에 대해 언급할 때, 그가 우리와는 전적으로 다르다고 이야기합니다. 그러나 그는 의자를 디자인하는 사람이었습니다. 그의 목표는 요리를 하는 요리사와 같이 의자를 만드는 것이었습니다. 대부분의 건축가들은 건물을 디자인합니다. 저와 저희 팀도 콘셉트를 구상해 건물, 의자, 시계, 물통 등을 만들어냅니다. 학생들과 함께하는 작업 또한 제게 즐거움을 줍니다. 바로 그들에게서 아직까지 독학으로 하는 것, 아마추어적인 것, 무지 혹은 야심만만함, 의심 등을 느낄 수 있기 때문입니다. 에곤 헤마이티스 : 하지만 이것이 모든 건축가에게 해당되는 입장은 아니지 않나요? 빌 아레츠 : 그렇게 되어

35 알베르토 알레시(Alberto Alessi)

1970년 이후로 이탈리아 알레시 사의 소유주이다. 1983년 금속으로 만든 한정 소품인 오피시나 알레시(Officina Alessi) 제품을 소개했다. 1980년대 후반에는 트웨르기(Twergi) 브랜드를 통해 목재로 만든 가재도구를 생산했다. 그리고 1991년에는 플라스틱 소재를 이용해 '가족은 허구를 따른다(Family Follows Fiction)'라는 제품 컬렉션을 소개했다. 알레시에서 생산하는 많은 제품은 알도 로시(Aldo Rossi), 마이클 그레이브스(Michael Graves), 필립 스탁 그리고 알레산드로 멘디니와 같은 유명한 디자이너들이 디자인했다. 그중 가장 유명한 제품으로는 리하르트 사퍼(Richard Sapper)가 디자인한 주전자(1983)와 필립 스탁이 디자인한 레몬즙 짜는 기구 주시 살리프(Juicy Salif)(1989)가 있다. 사진 : 주전자, 디자인 : 리하르트 사퍼(1983), 알레시

야만 하는 거죠! 왜 그렇게 생각하면 안 되죠? 즐거움을 만드는 것은 삶에 있어 가장 중요한 부분입니다. 에 곤 헤마이티스 : 흠, 그렇지요, 만약 모든 사람들이 그것을 실현할 수 있다면요. … (웃음) 프랑수아 부르크 하르트 : 우리는 최근 디자인계보다 건축계에서 더욱, 어떻게 건축이 큰 표현의 자유를 이루어냈는지 경험 하고 있습니다. 오늘날 명성을 얻고 있는 건축가들은 계속해서 전통을 전승한 이들이 아니라 바로 진정으 로 새로운 건축을 발명한 사람들입니다. 저는 사물을 매우 흥미롭게 관찰하고 그에 따른 연구를 통해 전통 을 바꾼 건축가들로 헤르초크&드 뫼론[36], 자하 하디드[37]를 꼽습니다. 이들은 앞선 건축가들이 행한 것을 그대로 답습하지 않았습니다. 그와는 달리 형태를 연구하고, 찾고, 실험하는 것을 자신들의 권리로 삼았습 니다. 그러나 이런 행태를 보여준 건축가들이 모두 성공한 것은 아니었죠. 장 누벨[38]은 두 번이나 파산했죠. 렘 콜하스[39] 역시 바로 얼마 전 파산했고요. 빌 아레츠 : … 그도 역시 두 번째 파산입니다. 프랑수아 부르크 하르트 : 사실 그들이 어마어마하게 많은 돈을 가지고 있는 것은 아니니까요. 최근 예술계에서 표현의 자유 가 자주 화두에 오르고 있습니다. 전 건축가들이 표현의 변화에 동참하는 것이 훌륭하다고 생각합니다. 건 축가들은 표현의 자유를 스스로의 권리로 끌어올렸습니다. 이는 외부에서 받는 영향이 아닌, 직업 자체에서 오는 것입니다. 한 예로 네덜란드는 사람들이 어떻게 직접 실천을 행하는지를 보여주는 나라죠. 독일에서는 볼 수 없는 것입니다. 독일은 신조와 관념, 규칙 그리고 안전 기준을 따릅니다. 예를 들어 네덜란드에서는 건 축가들이 먼저 아이디어를 제시합니다. 건축가들은 그 아이디어를 검토하죠. 그리고 그중 가장 실현 불가능 해 보이는, 미친 짓처럼 보이는 아이디어가 현실성의 시험대 위에 오릅니다. 하노버에서 개최한 세계박람회[40]

36 헤르초크 & 드 뫼론(Herzog&de Meuron)
1978년 자크 헤르초크(Jacques Herzog)(1950)와 드 뫼론(de Meuron)(1950)이 함께 만든 스위스 건축 사무 소이다. 스위스 바젤에 본사가 있고, 런던, 뮌헨, 샌프란시스코, 도쿄에 지점이 있다. 런던의 오래된 발전소를 테이트 모던(Tate Modern)갤러리로 개축하면서 국제적 명성을 얻었다. 주요 작품으로는 바젤에 있는 샤우 라거(Schaulager)박물관, 도쿄의 프라다 매장 그리고 뮌헨의 알리안츠-아레나스타디움이 있다. 2008년 베 이징올림픽 스타디움 건축에 공동으로 참여했다. 2001년 프리츠커상을 받았다.

37 자하 하디드(Zaha Hadid, 1950~)
이라크계 영국 출신의 해체주의 건축가이다. 그녀의 탁월한 건축물로는 독일 바일 암 라인(Weil am Rhein) 에 있는 소방서, 미국 신시내티미술관(Contemporary Arts Center Cincinnati), 독일 라이프치히에 있는 비엠 더블유(BMW) 공장, 볼프스부르크(Wolfsburg)의 패노과학박물관(Phaeno Wissenschftsmuseum) 등이 있 다. 2004년 그녀는 여성 건축가로는 최초로 프리츠커상을 수상했다. 사진 : 소방서 건축을 통해 자하 하디드 는 1993년 처음으로 세계가 주목해온 그녀의 건축 중 하나를 실현할 수 있었다.

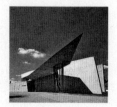

에서 네덜란드[41]가 전시했던 것은 가히 혁명이라 할 수 있는 것이었죠. '고도에 있는 풍경(Landwirtschaft in der Höhe)'은 네덜란드에서 실제로 시험했는지 의문이 갈 정도였습니다. 이 작품 표현의 개방성은 현시점에서 건축가들의 수준을 반영하는 것입니다. 10년 전에는 디자인 분야에서도 위와 같은 경향을 찾을 수 있었죠. **크리스틴 켐프** : 저는 한편으로는 건축계에는 아직도 경제적인 원칙에 의해 살아남으려 분투하는 건축사무소가 있다고 생각합니다. 이들은 이런 생각을 갖고 있죠. '형태의 특별함은 그다지 의미 있는 것이 아니야, 우리는 그보다 우리가 추진하는 콘셉트에만 초점을 맞춰야 해.' 저는 이러한 생각을 실천하는 건축 사무소들이 존재한다는 인상을 받습니다. **프랑수아 부르크하르트** : 말씀하신 콘셉트의 건축 사무소는 정말 많습니다. 이에 속하는 대규모의 건축 사무소도 있습니다. 이런 건축 사무소는 그들만의 특별한 건축으로 유지되고 있는 것이 아니라, 경제적 성공을 통해 유지되고 있죠. 디자인계에서도 이런 현상이 있습니다. 영국에 있는 디자인 스튜디오 중에는 디자이너가 300~400명에 이르는 곳도 상당합니다. 우리가 그런 디자인 스튜디오로부터 듣거나, 보거나 하는 것이라고는 전혀 없지만 그들은 건재하며, 제품의 양과 돈의 양의 관점에서만 커다란 성공을 이루고 있습니다. **빌 아레츠** : … 학생 시절 전 도서관에서 알파벳 'A'로 시작하는 책을 읽었습니다. 9개월 후에는 알파벳 'Z'로 시작하는 책을 읽었죠. 저는 그 책들에서 제가 흥미 있다고 느끼는 모든 것들을 따로 메모해두었습니다. 저는 우리가 스스로 배우고 익히는, 즉 독학해야 한다고 생각합니다. 제가 학생들에게 가르쳐줄 수 있는 단 한 가지는 바로 '독학해라, 너희가 원하는 것을 해라, 자유롭게 느껴라'입니다. 이것이야말로 진정한 제 중심 사상입니다. 학창 시절 유명한 건축가를 접하게 되었습니다. 학교

38 장 누벨(Jean Nouvel, 1945~)
프랑스 출신의 건축가이다. 장 누벨의 아틀리에는 오늘날 프랑스의 대규모 건축 사무소 중 하나로 손꼽힌다. 유명한 작품으로는 프랑스 파리의 아랍문화원(Institut du Monde Arabe)과 리옹의 오페라하우스, 스위스 루체른(Luzern)의 문화회의센타, 무어텐(Murten)에서 개최된 엑스포02의 모노리스(Monolith)가 있다. 디자이너로서 국제적인 회사의 가구와 생활용품을 디자인하기도 했다.

39 렘 콜하스(Rem Koolhaas, 1944~)
네덜란드의 건축가이자 건축 이론가이다. 로테르담에 있는 메트로폴리탄건축 사무소(Office for Metropolitan Architecture, OMA)의 공동 설립자이자 대표이다. 그가 쓴 저서로는《광기의 뉴욕 : 맨해튼의 회고적 선언(Delirious New York : A Retroactive Manifesto for Manhattan)》과《S, M, L, XL》(브루스 마우[Bruce Mau] 공저)가 있다. 그의 대표 작품으로는 로테르담의 예술박물관(Kunsthalle)과 베를린에 위치한 네덜란드대사관이 있다. 2000년 프리츠커상을 수상했다.

40 하노버세계박람회
'인간-자연-기술. 하나의 새로운 세계가 생기다'라는 모토 아래 하노버에서 개최한 엑스포2000은 미래를 위한 비전을 소개했다. 이 박람회에서 49개의 나라들은 각국의 파빌리온을 지었다.

에 입학한 지 두 해째 되었을 때, 전 다음과 같이 생각했습니다. '왜 유명한 건축가들은 늘 르코르뷔지에나 미스[42], 칸[43], 그리고 몇몇 거장들일까? 난 내 고향인 시골 헤를렌 출신의 건축가에 관한 전시회를 개최해야지'라고요. 제겐 그 전시회를 위한 멋진 아이디어가 있었고, 전시회를 위해서는 500마르크가 필요했습니다. 그때 학장님이 제게 묻더군요. "우리가 알지도 못하는 건축가에 관한 전시를 위해 500마르크를 지원해달라고?"(웃음) 전 이렇게 생각했습니다. '이 전시 기획을 위해 난 완전히 새로운 시도를 하겠어.' 전 몇몇의 박물관을 찾아다니며 제 전시의 후원을 부탁했고, 3주 후 10만 마르크를 모았습니다. 우리는 전시회 개최와 함께 384페이지의 책도 제작했죠. 그 책과 전시회는 매우 성공적이었습니다. 그리고 갑자기 모두가 그 건축가들에게 관심을 갖게 되었죠. 건축 공부를 시작한지 3년째 되는 해에 제가 이루어낸 것이었습니다! 이 결과는 오직 제 열정과 흥미에 의해 가능했습니다. 또 저는 재학 시절 몇몇 학생들과 함께 건축 잡지인 〈비더할〉[44]을 창간했습니다. 저는 누군가 무엇인가를 하는 이유는 그 안에서 즐거움을 찾기를 원하기 때문이라는 것을 알고 있습니다. 저는 자하 하디드나 렘 콜하스 같은 건축가들이 매일 아침 '내가 생각해야 하는 것은 오직 내 열정뿐이다!' 바로 이런 느낌과 함께 하루를 연다고 믿고 있습니다. 에곤 헤마이티스 : 독일의 예술대학은 말씀해주신 바와 같은 독학, 즉 스스로 공부하는 독학자를 길러내기 위한 교육 구조를 갖추고 있는지요? 빌 아레츠 : (크게 한숨을 쉬며) 그래요, 그래요, 이 질문은 꼭 짚고 넘어가야 할 문제인 것 같습니다. … 오늘 저는 또다시 크게 실망했습니다. 독일이 갖고 있는 커다란 문제점 중 하나라 생각합니다. 제가 네덜란드의 대학에서 일하던 시절, 대학 측으로부터 이런 말을 들었습니다. "당신은 학생들을 가르치고, 학교 회의에 꼭 참석해야만 합

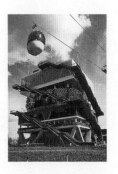

41 네덜란드
네덜란드는 하노버에서 개최된 엑스포2000에서 물과, 숲, 사구 그리고 꽃 들판을 포개어 40미터 이상의 높이로 쌓아 올린 '고도에 있는 풍경(Landwirtschaft in der Höhe)'을 선보였다. 디자인 : MVRDV, 로테르담

42 루트비히 미스 반데어로에(Ludwig Mies van der Rohe, 1886~1969)
독일의 건축가로 슈투트가르트에서 열린 독일공작연맹전시회의 감독을 역임했다. 이 시기에 브륀(Brünn)에 저택 투겐트하트(Tugendhat)와 바로셀로나에 독일식 파빌리온을 건축했다. 데사우(Dessau)와 베를린 바우하우스학교의 교장을 역임하기도 했다. 미국으로 망명한 후, 일리노이공과대학(Illinois Institute of Technology)에서 강의를 했으며, 시카고와 뉴욕에 그의 건축물이 있다.

니다." 그러던 중 런던 건축학교(AA)의 앨빈 보야르스키[45]가 제게 전화해 "당신은 수업에만 전념해주시면 됩니다. 이곳 AA에는 학교 일에 관한 회의는 없습니다"라고 말했을 때 저는 기뻤죠(웃음). 저는 한 해 동안 오직 학생들하고만 작업하고 또 작업했습니다. 일 년에 단 한 번 회의를 한 것 같습니다. 컬럼비아대학교에서 강사로 일한 경험이 있는데, 3년간 강사로 일하는 동안 단 세 번 미팅을 했습니다. 제가 말씀드린 이 두 학교는 대단히 성공적인 결과를 내는 학교들입니다. 학생들뿐만이 아니라 교수진도 매우 만족해했죠. 후에 제가 베를라허학교에서 학장으로 일하게 되었을 때, 전 이렇게 이야기했습니다. "우리 모두 가르치는 것에만 매진합시다. 불필요한 회의는 필요 없습니다."(웃음) 전 학교의 구조가 이처럼 정말 간단해야 한다고 생각합니다. 교수들이 학생들과 함께 작업하고, 학생들이 교수와 함께 작업하는 것이 전부여야 합니다. 회의는 하지 말고요. 제 스튜디오에는 한 가지 흥미로운 점이 있는데요, 바로 회의가 없다는 것입니다! 모두 협력하며 일하지만, 회의는 없습니다. 여비서 한 명이 매우 많은 사람들을 위해 일하고 있는데, 아무 문제 없이 일이 잘 이뤄지고 있습니다. 만약 회의가 5분 넘게 진행된다면…. 프랑수아 부르크하르트 : … 필요하지 않죠. 에곤 헤마이티스 : 다시 독학이란 주제로 돌아가서, 독학의 개념은 높은 동기부여, 확실한 진지함 그리고 사람이 지킬 수 있어야만 하는 객관성이 기본 사항입니다. 아마추어 같은 사람들은 어떻게 독학할 수 있을까요?

예술대학, 배움과 독학

빌 아레츠 : 디자인은 배울 수 있는 것이 아닙니다. 누군가에게 다음과 같이 말할 수는 없죠. '이렇게 디자인

43 루이 이시도어 칸(Louis Isidore Kahn, 1901~1974)
중요한 미국의 건축가이자 도시계획 전문가, 전문학교 교사였다. 조형주의에 경도된 근대 건축에 반해 기능주의 원리로 복귀한다는 의미에서 가공하지 않은 재료, 설비, 비형식주의 등을 강조한 건축 브루탈리즘(Brutalism)의 대표자로 평가받는다. 그의 대표작으로는 샌디에고 라 호야(La Jolla)의 솔크연구소(Salk Institute)와 방글라데시 다카(Dhaka)에 있는 셰르-에-방글라 나가르(Sher-e-Bangla Nagar) 국회의사당이 있다.

44 〈비더할(Wiederhall)〉
메아리라는 의미로, 1986년 암스테르담에서 창간한 건축 전문 잡지이다.

45 앨빈 보야르스키(Alvin Boyarsky, 1928~1990)
영국의 건축가이자 작가로 다년간 런던 AA건축학교의 총장을 역임했다.

해야 하는 겁니다.' 다만 제가 이야기할 수 있는 것은, 제가 어떻게 사물을 디자인하는지, 그리고 다른 사람들은 어떻게 사물을 디자인하는지에 대한 것입니다. 우리는 또한 학생들을 자극해야만 합니다. 자립적인 학생이 되도록 말이죠. '넌 스스로 그 일을 해내야 하며, 네가 원하는 것을 스스로 찾아야 해.' … 25명의 학생들과 함께 작업할 때, 25명의 학생 모두가 동일한 결과를 만들어낼 수는 없습니다. 이 경우 25개의 다른 결과물이 있어야만 합니다. 이 25명이 저마다 다른 객체이고, 25개의 상이한 특징을 보이기 때문입니다. 그래서 저는 이렇게 생각합니다. 독학! 모든 훌륭한 건축가들은 스스로 연구합니다. 미스, 르코르뷔지에, 렘, 자하 등 누구에 대해 이야기하든지 그들 모두는 자립적인 학자들입니다! 독학이라는 말은 곧, 스스로 배운다는 것입니다. 매일매일 우리는 디자인을 연구하며 실험실에서 하듯 연구해야 합니다. 훌륭한 디자인 스튜디오와 훌륭한 학교라고 존재하는 곳들은 모두 실험실처럼 연구하는 곳들입니다. 제가 베를라허건축전문대학원을 인수했을 때 (헤르만 헤르츠베르거[46] 씨가 제가 인수하기 5년 전 이 학교를 설립했습니다) 전 그곳에 베를라허건축전문실험실(Berlage Post Graduate Laboratory for Architecture)이라는 이름을 붙였습니다. 교수들을 초빙할 때 전 이렇게만 이야기했습니다. "자, 이곳에 학생들이 있습니다. 이들은 당신과 함께 작업하길 원합니다. 가능한 한 오래 말이죠. 학생들과 함께 연구에 몰두해주십시오." 저는 연구란 교수와 학생, 즉 양쪽 모두 공부해야만 하는 것이라고 생각합니다. 프랑수아 부르크하르트 : 그러나 우리는 건축가들이 가진 이러한 자유로운 사고가 예술대학교 내에서는 그다지 보장되지 않는다는 점을 이해해야만 합니다. 빌 아레츠 씨가 개인적으로 이룬 이러한 자유로운 사고가 예술대학 안에서 전혀 장려되지 않고 있죠. 빌 아레츠 : 자유는 모든 세계에 주

46 헤르만 헤르츠베르거(Herman Hertzberger, 1932~)
네덜란드의 건축가로 구조주의를 대표하는 인물 중 한 명으로 평가받는다. 가장 중요한 작품으로는 델프트(Delft)에 있는 디아곤주택(Diagoon-Häuser)과 아펠도른(Apeldoorn)에 있는 보험 회사 센트럴베히어(Centraal Beheer)의 관청 건물, 암스테르담에 위치한 드드리호벤(De Drie Hoven)양로원, 위트레흐트 소재 프레덴부르크(Vredenburg)음악센터, 헤이그의 노동사회부 내각 건물이 있다.

어진 것이죠! 영국, 미국뿐만이 아닌 세계 도처에! 프랑수아 부르크하르트 : 좋아요, 고등학교 … 자유롭게 생각하는 사람들의 대부분은 고등학교 출신이죠. … 빌 아레츠 : 저는 컬럼비아대학교를 말씀드렸습니다, 이곳은 대학교입니다! 프랑수아 부르크하르트 : 컬럼비아대학교는 예외이지만, 어떻게 꿈을 펼치기에 열악한 상황 아래에서 학생들이 발전할 수 있단 말입니까? 에곤 헤마이티스 : 그렇다면 대학은 왜 교육을 하는 것일까요? 프랑수아 부르크하르트 : 저는 20년간 학생들을 가르쳤습니다. 제가 마지막으로 교편을 잡은 곳은 피렌체에 있는 작은 학교였죠. 학교 전체를 통틀어 제품디자인 전공 학생들이 대략 50명 정도였습니다. 그들은 다른 학교에 비해 훨씬 더 훌륭한 결과물을 창출했고, 스스로 대단한 동기를 부여했죠. 전 최고의 학교란 바로 이런 소규모의 학교들이라고 생각합니다. 이 학교에는 학술 조교가 없었기 때문에 교수와 학생들은 모든 것을 직접 토의합니다. 저는 이런 방식이야말로 올바르고, 훌륭한 방법이라고 생각합니다. 우선 학교의 이런 방법은 학생들이 자연스럽게 결석률을 스스로 낮추게 만들고, 끊임없는 사고의 교환을 요구하기 때문입니다. 이것은 바로 우리가 바우하우스에서도 배울 수 있었던 것이죠. 가르치는 사람과 학생들 사이의 의사소통은 매우 중요합니다. 얼마 전 전 보스턴에 갔었는데, 그때 하버드대학교를 방문했습니다. 하버드대학교 건축과에는 150명의 학생들이 공부하고 있고, 건물 안에는 도서관과 학생식당 등이 갖춰져 있었죠. 모든 것이 유리 지붕 형식의 건축물 안에 있더군요. 그레고티[47]가 제게 말하기를, 그는 600석을 갖춘 극장에서 강의한 적이 있다는 겁니다. 그는 한 학기에 세 번만 강의를 했는데, 학생들은 그 나머지 시간을 학술 조교하고만 작업했다고 하더군요. 이것은 대체 어떤 교육입니까? 어떻게 그들은 그곳에서 학생들을 감동시키고자 하는 걸까요? 빌

47 비토리오 그레고티(Vittorio Gregotti, 1927~)
이탈리아의 건축가, 도시계획 전문가, 디자이너, 저널리스트이다. 이탈리아의 명성 있는 건축가이자 디자인 이론가로, 수년간 잡지 〈카사벨라(Casabella)〉와 〈라세뇨(Rassegno)〉의 편집장을 역임했다.

아레츠 : 베를린예술대학교의 건축과 학생 수는 런던 AA건축학교와 비교해 많지 않습니다. 런던 AA건축학교에는 450명의 학생이 있죠. 베를린예술대학교의 학생 수는 그보다 적습니다. 컬럼비아대학교는 350~400명 정도의 학생 수를 유지하고 있습니다. 베를린예술대학교는 독일 내에서도 독특한 곳으로 꼽힙니다. 전 이곳을 매우 흥미롭고 훌륭한 학교라고 생각하며, 독일 내에 존재하는 자유로운 공간 중 한 곳이라 믿습니다. 저 역시 학교의 규모가 작으면 작을수록 더 우수하다라는 생각에 동의합니다.

팝스타가 된 건축가들과 빌바오(Bilbao) 효과

에곤 헤마이티스 : 해외로 눈을 돌려보면 점점 더 많은 건축가들이 팝스타가 되는 현상을 볼 수 있습니다. 도시들 간에 이루어지는 마케팅 전략에 건축가들을 이용하죠. 그 때문에 건축가들은 도시 홍보의 일부분이 됩니다. 예를 들어 발렌시아의 칼라트라바[48], 마드리드의 누벨[49], 게리[50] 등과 같은 인물들이죠. 게리는 바로 '빌바오 효과[51]'라 할 수 있습니다. 게리는 3년 전부터 시드니 폴락[52]에게 자신에 대한 다큐멘터리 영화를 만들도록 했습니다. 이것은 단지 미디어를 활용한 표현인가요, 아니면 건축계에서도 건축가의 이름을 딴 브랜드화가 도래하는 것을 뜻하는 것인가요? 프랑수아 부르크하르트 : 이런 것들을 만들어내는 것은 건축가들이 아닙니다. 그러니까 제 말은, 오늘날 투자자들이 건축가들을 이용한다는 것입니다. 투자자들이 자신을 부상시키기 위해 건축가들의 유명세를 이용하는 것이죠. 저는 영향력 있는 공모전을 개최한 밀라노에서 비슷한 예를 보았습니다. 당시 그 공모전에는 스타 건축가들인 이소자키[53], 리베스킨트[54], 하디드가 참가했습니다. 그때

48 발렌시아의 칼라트라바(Calatrava in Valencia)

발렌시아(Valencia)에 있는 과학·예술종합단지(Ciudad de las Artesy de las Ciencias, 1991년 착공, 2006년 완공)의 명칭이다. 건축가 : 산티아고 칼라트라바(Santiago Calatrava)

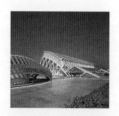

49 마드리드의 누벨(Nouvel)

사진 : 마드리드에 있는 레니아소피아국립미술관(Museo Nacional Centro de Arte Renia Sofia, 1999~2005)의 증축 공사, 건축가 : 장 누벨(Jean Nouvel)

50 프랭크 오웬 게리(Frank Owen Gehry, 1929~)

본명은 프랭크 이프레임 골드버그(Frank Ephraim Goldberg)로 해체주의를 대표하는 미국의 건축가이다. 그의 대표작으로는 독일 바일 암 라인에 있는 비트라디자인박물관과 빌바오의 구겐하임박물관이다. 다수의 상을 받았으며, 1989년에는 프리츠커상을 수상했다.

본 그들의 프로젝트는 지금껏 보아온 그들의 작품 중 가장 최악이었습니다. 그 작품들은 단지 건축가들의 명성을 이용하는 매니저들에 의해 부풀려진 것일 뿐이었습니다. 게리에 대해 이야기하자면 빌바오에 있는 그의 구겐하임미술관은 사실 환상적입니다. 그러나 그런 효과를 만들어낸 것은 게리가 아닙니다. 이런 효과를 만든 이들은 구겐하임미술관 측 관계자들이었죠. 미술관은 저널리스트들을 빌바오에 초대해, 3일간 숙식과 여행 등을 제공했습니다. 그러고 나서 게리를 저널리스트들에게 소개하고, 그와 건축물에 대한 기사가 실린 것이었죠. 에곤 헤마이티스 : 자동차도 역시 이와 같은 방법으로 판매를 합니다. 프랑수아 부르크하르트 : 필립 스탁[55]의 마케팅도 크게 다르지는 않을 것입니다. 에곤 헤마이티스 : 정말 위에서 말씀하신 과정에 의해서만 명성이 만들어졌다고 생각지는 않습니다. 프랑수아 부르크하르트 : 저는 위에서 언급했던 행사에 의해 게리의 프로젝트가 나빠졌다거나 혹은 더 좋아졌다는 것을 말씀드리는 것이 아닙니다. 명성은 하루아침에 이루어지는 것이 아니죠. 게리에게는 정말로 두 가지 삶이 있습니다. 투기자이자 건축가로서의 삶입니다. 그는 사실 참으로 평범한 건축물을 만들어냈습니다. 그리고 말년에 자신의 열정과 혁신의 의지를 발견하게 되었죠. 그는 성공을 이루었고, 큰 업적들을 이끌어내기도 했지만, 최근 그의 작품은 전에 비해 흥미로움을 잃었습니다. 게리의 건축 사무소는 낡은 공장을 활용해 임시로 꾸며놓았습니다. 그곳에서 일하는 건축가들은 정말 기쁘게 일하고 있고, 거만한 태도는 찾아볼 수 없습니다. 건축가 중에는 거만한 사람들도 있지만 게리, 누벨, 콜하스 같은 이들은 상대방에게 매우 친근한 사람들이죠. 크리스틴 켐프 : 제 생각엔 마케팅과 광고 캠페인이 질의에 관련된 우리의 토론에서 건축가를 희생자로 만들어버린 것 같습니다. 프랑수아 부르크하르트 : 건축가

51 '빌바오 효과'
이것은 빌바오의 구겐하임박물관과 함께 널리 사용되는 말이다. 산업 도시로의 이미지 변화와 경제 부흥이 이 유명한 건축물과 건축물에 대한 매체의 반응과 관련 있음을 의미한다.

52 시드니 폴락(Sydney Pollack, 1934~)
미국의 영화배우이며 영화감독이자 제작자이다. 1985년 영화 〈아웃 오브 아프리카〉로 아카데미상 감독상을 수상했다. 2006년에는 〈프랭크 게리의 스케치〉라는 다큐멘터리 영화를 제작했다.

53 아라타 이소자키(Arata Isozaki, 1931~)
일본의 건축가로 그가 건축한 쓰쿠바(Tsukuba)의 연구센터는 일본 포스트모더니즘의 대표작으로 간주되며, 그의 가장 중요한 건축물에 속한다.

54 다니엘 리베스킨트(Daniel Libeskind, 1946~)
미국의 해체주의 건축가로, 그의 대표작으로는 베를린에 있는 유대박물관(Jüdische Museum)이 있다. 2003년 뉴욕 그라운드 제로(Ground Zero) 재건축 설계 공모전에서 우승했다.

도 공범입니다. 틀림없죠. 크리스틴 켐프 : 오늘날 건축가들은 사회에 첫발을 내딛으며 종종 돈을 벌기보다 유명해지려고 합니다. 그들은 자신들을 알리기 위해 건축 관련 잡지에 자신들의 기사를 실으려고 합니다. 이것 또한 성공을 이루기 위한 매개체인 것이죠. 프랑수아 부르크하르트 : 그 방법이 옳다고는 생각하지 않습니다. 성공하기 위해서는 그들은 무엇인가를 이미 이루었어야 합니다. 그런 다음 유명해지기 위한 준비를 시작할 수 있는 것입니다. 에곤 헤마이티스 : 앞서 말한 저의 마케팅 관련 의견은 조금도 건축가들의 이미지를 실추시키려는 것이 아니었습니다. 그런데 만약 우리의 토론 방향이 맞는다면, 개인적으로 도시설계의 질을 향상시키려면 위와 같은 마케팅 계획이 도시 설계 과정에 전제되어야 하는 것인지 의문스럽군요. 예를 들어 우리는 스페인 발렌시아에서, 특히 바르셀로나와 마드리드를 겨냥한 경쟁을 펼치려는 인상을 받습니다. 그들은 관광객을 끌어 모으기 위해 차례로 궁전과 같은 으리으리한 건축물을 짓고 있죠. 그 건축물 안에서 무엇이 행해져야 하는지, 즉 건물의 역할을 정확히 판단하지 않고 일을 수행하는 것이죠. 이와 같은 현상은 또 다른 발전 양상이라고 판단해야 하는 것인가요, 아니면 늘 도처에 존재하는 예외라고 보아야 하나요? 더 이상 비평이 없습니다! 프랑수아 부르크하르트 : 그것은 발전입니다. 더욱 나쁜 것은 한 유명 회사가 자신들의 제품을 한 평범한 건물에 가져다 전시하며, 그것이 기사화되도록 잡지사에 압력을 가하는 것입니다. 이런 회사들은 건축물이 기사화되고, 자신들의 제품 역시 잡지에 소개되도록 잡지사에 로비를 하죠. 로비는 매우 바람직하지 않은 것인데도 관행처럼 이루어지고 있습니다. 잡지사 중의 일부는 오직 이런 방법을 통해서만 유지되고 있습니다. 잡지 〈도무스〉를 예로 들어보면, 광고를 통해 큰돈을 벌어들이고 있죠. 하지만 〈도무스〉 편집부는 위와

55 필립 스탁(Philippe Starck, 1949~)
프랑스의 디자이너로 1982년 프랑스 미테랑 대통령의 자택을 디자인했다. 또 국제적으로 유명한 회사들의 가구, 조명 기구, 가재도구, 욕실의 수도꼭지, 사기로 된 욕실 제품, 전자 제품, 의상을 디자인했다. 여러 번 디자이너 은퇴를 시사했음에도 그는 늘 다시 새로운 제품을 디자인하고 있다. 사진 : 세면대 수도꼭지 악소르 스탁(Axor Starck), 한스그로헤(Hansgrohe) 사 제작

같은 강요에서 전적으로 자유롭습니다. 5년간 〈도무스〉를 이끄는 동안 저는 단 한 번도 누군가로부터 기사를 써달라는 압력을 받은 적이 없었습니다. 퐁피두센터에서 우리는 전시 디렉터의 자격으로 장관의 전시도 거절했죠. 이것이 디렉터의 문화적 권력입니다. 에곤 헤마이티스 : 빌 아레츠 씨, 당신은 건축 비평가이기도 합니다. 그렇다면 비평가로서 〈도무스〉를 읽습니까? 이 잡지가 당신에게 영향을 주나요. 〈도무스〉 잡지가 아니라, 잡지 속 건축물에 대한 비평이 당신에게 어떤 영향을 미치는지 궁금합니다. 빌 아레츠 : 학생 때부터 현재까지 제가 꾸준히 구독하고 있는 유일한 잡지가 바로 〈도무스〉입니다. 저는 〈도무스〉에 실린 광고를 흥미롭게 생각하죠. 〈카사벨라〉[56] 또한 매우 흥미로운 잡지라고 생각합니다. 개인적으로 〈도무스〉에 실리는 건축 비평과 광고를 긍정적으로 생각합니다. 만약 제가 잡지를 읽고 있는지 질문하는 것이라면···. 에곤 헤마이티스 : ··· 비평에 대해 질문드렸습니다. ··· 빌 아레츠 : 솔직하게 말씀드리자면, 저는 기껏해야 일 년에 잡지 3페이지를 읽을까 말까 합니다. 학생 시절에는 호기심으로 가득했기에 잡지를 탐독했죠, 하지만 15년 전부터는 그렇지 않습니다. 전 잡지에 관심이 없습니다. 에곤 헤마이티스 씨가 언급하신 건축가를 팝스타에 비유한 관점은··· 정말 옳다고 생각합니다. 전적으로 동감합니다. 하지만 건축가와 팝스타를 비교해 조금이나마 팝스타가 나은 점이 있습니다. 그것은 바로 이것이죠. 음악은 엠티브이(MTV)와 같은 그들만의 특성화된 경로가 있는 것입니다. 다시 말하자면, 누구나 음악을 구입하고, TV에서 음악을 시청할 수 있죠. 그러나 건축을 TV에서 접하기는 거의 힘들죠.··· 에곤 헤마이티스 : ··· 자정을 넘어 TV를 시청한다면 가능할지도요.··· 빌 아레츠 : ··· 그마저도 독일 TV에서만 가능할 겁니다. 네덜란드 방송국은 그런 프로그램을 거의 편성하지 않기 때문입

56 〈카사벨라(Casabella)〉
이탈리아의 건축 잡지로 연 11회 이탈리아 어와 영어로 발행된다.

니다. 만약 에곤 헤마이티스 씨의 의견처럼 건축가와 그들에 대한 부가적 효과에 대한 비평이 지속된다면, 많은 사람들이 건축에 대해 흥미를 가질 수 있는 기회가 될 것입니다.… 프랑수아 부르크하르트 : 죄송합니다만, 디자인이나 건축에 대한 비평에 관한 것이라면, 제 생각에 더 이상 비평은 존재하지 않습니다. ○ 저는 오늘날 발행되는 디자인 잡지나 건축 잡지 중에서 비평을 다루는 잡지가 있다고 생각하지 않습니다. 빌 아레츠 : 전에는 현재보다 비평적인 면이 있었다고 생각합니다. 비평의 목소리가 있었죠. 건축뿐만이 아니라 건축이론에 대해서도 목소리를 높였죠. 그러나 우리는 더 이상 이론에 대한 언급을 하지 않습니다. 제가 런던 AA건축학교에서 강의를 한 이유는 그곳에 있던 사람들이 비평적이었기 때문입니다. 그 후 저는 미국으로 건너갔는데, 그 이유 역시 제가 생각하기에, 그 당시 미국에서는 매우 비평적이고 이론적인 토론회가 이루어지고 있었기 때문이었습니다. 그러나 지금은 더 이상 그렇지 못한 것 같더군요. 그리고 네덜란드에서는 사실 한 번도 건축 이론에 관련된 토론이 없었습니다. 네덜란드에서 이루어진 토론에서는 항상 건축 프로젝트에만 초점을 맞추더군요. 그런데 과연 몇 명의 건축가가 비평적인 글을 쓰고 있나요? 저는 늘 학생들에게 이야기합니다. "《광기의 뉴욕》[57]을 읽어라, 르코르뷔지에를 읽어라.…" 저는 만약 누군가 토론에 대해 말하려 한다면, 우선 이론적 배경에 대한 이해를 하고 있어야 한다고 생각합니다. 앞서 토론 주제로 나왔던 빌바오-효과는 아주 적절한 주제인 것 같습니다. 저 역시도 L.A.하우스[58]와 빌바오, 이 두 가지가 게리의 가장 중요한 프로젝트라고 믿고 있습니다. 하지만 빌바오에 대해 진정한 비평을 한 사람이 과연 있습니까? 모두가 똑같은 것을 말하는 셈입니다. 게리가 건축한 구겐하임미술관은 빌바오에 큰 의미를 부여한 곳이다, 이 건축물로 빌바오는 사람들

○ 오늘날 디자인 비평의 현주소에 대한 소견

오늘날 디자인 비평은 곤경에 처해 있습니다. 각각의 비평이 고정된 사회 시스템 속에서 단순히 디자이너를 헐뜯는, 즉 파괴의 의미로만 이해되고 있기 때문입니다. 예전에는 비평이 자극, 개혁의 구성 요소, 직업적 양심으로 작용했습니다. 오늘날 사람들은 비평을 받아들이지 못합니다. 정치적, 경제적 시스템, 제품의 품질, 연구기관, 기구 혹은 단체, 직장 동료, 제품이 환경에 주는 피해 등 여러 관점에 있어서 야기되는 비평을 받아들이지 못하는 것이죠. 디자인에 대한 비평은 더 이상 존재하지 않습니다. 언급하지 않기 위해 사라진 것이죠. 울름조형예술대학의 계몽주의적인 노력, 학생혁명 시위, 반디자인(급진 디자인이라고도 부름)의 극단적인 태도, 그리고 '새로운 디자인(New Design)' 동향의 혼란스러운 시간 뒤에 변화와 개선에 대한 갈망과 함께 디자인을 통해서 연결되었던 이 모든 개념들은 사라졌습니다. 이제 무비평 속의 디자인은 가능하게 된 것처럼 보입니다. 오늘날은 디자인이 단순히 맹목적인 요구와 시장 점유율에 얼마나 적응하는지만이 관심의 대상입니다. 마케팅이 비평을 대신하고 있습니다. 이는 명백히 짚고 넘어가야 할 사항입니다. 만약 비평이 필요 없어진다면, 디자인 역시 발전되고 촉진되지 못합니다. 그러기에 비평이 다시금 깨어나야 합니다. 디자인계에서 비평이 사라지는 현상은 사회적 발전과 디자인의 발전에 매우 불리한 적신호임에 틀림없습니다.

– 프랑수아 부르크하르트

에게 유명세를 떨치게 되었고, 그 효과로 이 도시가 경제적으로 성장했기 때문이다 등등. 하지만 이론은 존재하지 않고, 이론을 수반한 건축가들도 더 이상 존재하지 않습니다. … 사람들은 더 이상 비평을 쓰지 않습니다! 에곤 헤마이티스 : 독학을 너무 많이 하고 있나요?(웃음) 빌 아레츠 : 아니 전혀요. 비평을 썼던 이들이 독학자였던 것이죠. 렘 콜하스가 《광기의 뉴욕》을 집필하던 당시 그는 독학을 하고 있었습니다. 에곤 헤마이티스 : … 그 책은 그가 독학할 때가 아니라 건축가일 때 집필한 것이죠! 프랑수아 부르크하르트 : 어째서 문학의 영역에서는 비평이 잘 이루어지는 것일까요? 연극계에서의 비평은 왜 자연스럽게 이루어질까요? 연극 비평은 어쩌면 당연한 것입니다. 이와는 대조적으로 건축과 디자인에 대해서는 늘 긍정적이고, 평범한 것들만 기사화되고 있습니다. 지구상 어디에도 디자인 이론이나 디자인 비평을 위한 연구소가 존재하지 않습니다. 비평을 중시하지 않는 것이죠. 비평가라고 존재하는 이들의 대부분은 스스로를 비평가라 칭하는 저널리스트들이나 아니면 저처럼 건축 일을 하지 않는 건축가들이죠. 빌 아레츠 : 부엌이라는 공간에서 시작된, 테오 반 두스부르흐가 창간한 잡지 〈데 스틸〉[59]이 비평을 다루고 있다고 생각합니다. 제게 매우 중요한 일화 하나를 들려주고 싶습니다. 이 일화에 등장하는 사람들이 어떤 방식으로 서로에게 의사를 전달하고, 비평을 했는지를 말씀드리면… 알도 판 에이크[60]는 제가 전시를 기획했던 인물인 피터 스미스슨[61]과 매우 절친한 사이였습니다. 그래서 전 생각했습니다. "알도 판 에이크 씨에게 이 전시회의 개막 행사를 부탁해보자." 제가 그에게 말했습니다. "알도 판 에이크 씨, 당신이 이 전시의 개막 행사를 맡아주면 어떨까요?", "아니요, 저는 전시회에 가지 않을 겁니다. 대신 이야기를 하나 들려드리죠." 알도 판 에이크 씨는 당시 런던에 있던 피터 스미스슨

57 《광기의 뉴욕-맨해튼의 회고적 선언

(Delirious New York : A Retroactive Manifesto for Manhattan)》(1978)

렘 콜하스는 모나셀리 프레스(The Monacelli Press)에서 펴낸 이 책에서 끊임없이 변화하는 대도시 맨해튼의 문화와 그 문화를 통해 탄생하는 유일무이한 건축 사이의 공생적 관계를 기록했다.

58 L.A.하우스

자신이 살던 주택의 재건축은 프랭크 게리가 1970년대 후반에 지향했던 새로운 건축 콘셉트의 예이다. 건축자재 중 벽면 표면 재료, 창살, 골함석 등을 사용해 기존 건축을 강조하면서도 요소를 추가한 해체된 외관은 근본적인 해체주의 경향으로 간주된다.

59 테오 반 두스부르흐+데 스틸(Theo Van Doesburg+de Stijl)

디자이너, 건축가, 조형미술가, 작가로 이루어진 이 네덜란드 단체는 1917년 레이덴(Leiden)에서 창립되었고, 데 스틸이라는 명칭을 사용했다. 이 명칭은 잡지의 명칭에서 유래했다. 창립 멤버 중에는 화가 피트 몬드리안(Piet Mondrian), 건축가 아우트(J.J.P.Oud)와 화가이자 예술이론가인 테오 반 두스부르흐(1883~1931) 등이 있었고, 후에 건축가이면서 디자이너인 게리트 리트펠트(Gerrit Rietveld)도 이 단체에 합류했다. 데 스틸의 목표는 예술, 건축, 디자인, 문학의 근본적인 개혁이었다. 그들의 디자인은 비대칭성과 기본 삼원색과 무채색으로 색을 제한해 사용하는 것, 또 수직, 수평적인 요소로 이루어진 엄격하고 기하학적인 추상성을 특징으로 한다.

씨 집에 머물렀던 일과 함께 식사한 이야기, 서로 논쟁한 이야기에 대해 말해주었습니다. 그들은 토론 중이었는데 어느 순간 그들의 토론이 격렬해진 나머지 급기야 피터 스미스슨 씨가 위층으로 올라가버리고 말았죠. 혼자 남겨진 알도 판 에이크 씨는 계속해서 불평을 하고 또 불평을 했습니다. 그러다가 의자에 앉아 무언가를 쓰기 시작했습니다. 그는 밤새 글을 써 내려갔습니다. 다음 날 아침 7시, 피터 스미스슨 씨가 아래층으로 내려와 커피를 끓였고, 그때 알도 판 에이크 씨가 말했죠. "10분만 더 기다려주게, 거의 다 끝나가거든!" 그는 84페이지 분량의 글을 썼습니다. 밤새 비평을 썼던 것이죠! 그가 말했습니다. "그럼 이만 가겠네." 그러고는 가버렸습니다(웃음). 이런 것이 비평입니다. 프랑수아 부르크하르트 : 전 '독일에서의 비평'이란 주제에 대해서 말하고자 합니다. 그러고 보니 비평을 싣고 있는 제가 매우 좋아하는 잡지가 하나 있습니다. 바로 〈아크플러스(ARCH+)〉[62]입니다. 이 잡지사는 간신히 명맥을 유지하고 있는데요, 아마도 비평을 싣기 때문일 겁니다. 에곤 헤마이티스 : 디자인계에도 그런 잡지가 있습니까? 프랑수아 부르크하르트 : 에곤 헤마이티스 씨, 당신도 알고 있듯이, 독일에는 더 이상 디자인 잡지가 없습니다. 디자인 잡지 대부분이 요즈음 스위스에서 발행되고 있죠. 〈폼(Form)〉[63]은 더 이상 독일에서 발행하지 않습니다. 이 밖에 또 어떤 잡지들이 있나요? 에곤 헤마이티스 : … 〈디자인 리포트(Design Report)〉[64]가 있습니다. 프랑수아 부르크하르트 : 이탈리아에서는 비평이 실린 잡지를 많이 찾아볼 수 있습니다. 그런 잡지사들이 힘겹게 유지되고 있는 것은 사실이지만, 그럼에도 그들은 생존하고 있습니다. 한편 독일 내의 출판사들은 그러한 좋은 잡지를 발행할 만한 능력이 없습니다. 저는 〈라세냐〉의 편집장으로 경영에 참여하고 있습니다. 저는 그곳에서 제가 무엇을 하고 싶은지 경영 방향을 제시

60 알도 판 에이크(Aldo van Eyck)(1918~1999)
네덜란드의 건축가로 잡지 〈포럼(Forum)〉의 편집자로 일하며, 네덜란드 건축에 큰 영향을 주었다.

61 피터 스미스슨(Peter Smithson, 1923~2003)
영국의 건축가이자 디자이너, 저널리스트로 브루탈리즘의 대표자이다. 부인 앨리슨(Alison, 1928~1993)과 공동으로 헌스턴튼(Hunstanton)에 지은 중학교는 최초의 브루탈리즘 건축으로 평가받는다. 이들은 텍타(Tecta) 사의 회사 부지를 재탄생시키기도 했다.

62 아크플러스(ARCH+)
건축, 도시계획, 디자인을 다루는 독일의 잡지이다. 1967년 창간했으며, 계간으로 발행한다. 2003년 제166호를 발행하면서 아크플러스(archplus)로 이름을 바꾸었다.

63 〈폼(Form)〉
디자인 전문지로 1957년 웁 에른스트(Jupp Ernst), 빌렘 잔트베르크(Willem Sandberg), 쿠어트 슈바이혜르(Curt Schweicher), 빌헬름 바겐펠트(Wilhelm Wagenfeld)가 창간했으며, 연간 6회 독일어와 영어로 발행한다.

했고, 현재 제 의지대로 〈라세냐〉를 이끌고 있습니다. 하지만 어느 날 만약 잡지사가 더 이상 제 뜻을 원하지 않는다면, 저는 미련 없이 그곳을 떠날 것입니다. 제 생각에 독일 내에서는 문화에 투자하는 파트너가 없는 것 같습니다. 에곤 헤마이티스 : … 명백히 말하자면 독자 또한 없지 않습니까? 프랑수아 부르크하르트 : 그렇지요! 이탈리아에는 여전히 독자가 있습니다. 이것은 비평적인 일을 추진하는 데 전혀 다른 사회·문화적인 배경이 될 수 있습니다. 이런 사회·문화적인 배경이 독일에서는 아쉽게도 사라졌습니다. 디자인계에 바람직한 자극을 주는 디자인 연구소 역시 더 이상 존재하지 않습니다. 말도나도[65]가 우리에게 준 가르침이 있습니다. "디자인과 경제는 함께 속해 있다. 그러나 조심할 것은, 만약 그 둘이 너무 밀접하게 연결되어 있으면, 그중 하나가 위기에 처했을 때, 그 다른 하나도 역시 위기로 치닫게 된다." 독일에서 이러한 문제점에 대해 말하는 사람은 아무도 없습니다. 방청객 : 당신이 가르쳤던 학생들 중 유명해졌거나, 혹은 유명해질 만한 사람이 있습니까? 프랑수아 부르크하르트 : 자르브뤼켄에 있는 자르예술대학의 교수직을 사임하고 떠날 때 제가 학생들에게 전한 말이 있습니다. 저는 연설을 통해 디자인 역사와 이론을 가르치는 일, 비평적 수업 방식 속에서 학생들을 좌절시키는 것이 아니라 그와 반대로 그들을 강하게 만드는 일이 제게 얼마나 힘든 일이었는지에 대해 이야기했습니다. 이러한 교육 방식은 학생들에게 강한 개성을 요구합니다. 학생들을 하나의 개별적인 개성을 갖춘 인격체로 교육시키는 것, 그들을 강하게 만드는 것이 교수의 역할이라 생각합니다. 학생들은 단순한 디자이너가 아니라 개성을 발휘하는 인격체가 되어야만 합니다. 학생들은 특별함을 갖추어야 디자인 시장에서 평범한 디자이너보다 더 큰 기회를 얻을 수 있습니다. 그래서 이런 개성의 근간이 되는 문화는 제게 있어 전문

64 〈디자인 리포트(design report)〉

독일의 디자인 전문지로 1971년 창간해 일 년에 열한 번 발행한다. 발행인은 독일 디자인심의회(Rat für Formgebung/German Design Council, Frankfurt am Main)이다.

65 토마스 말도나도(Tomas Maldonado, 1922~)

아르헨티나의 디자인 이론가로 1954~1967년에 울름조형대학에서 강의를 했으며, 2년간 이곳의 총장을 역임했다. 1967년부터는 이탈리아에 머물며, 볼로냐(Bologna)대학에서 환경계획을 강의하고 밀라노공과대학(Politecnico di Milano)에서 교수로 재직하며 후학을 양성했다.

지식이나 유명인보다 더 중요하다고 생각합니다. 크리스틴 켐프 : 현재 저희 연구소에서는 프로젝트 설명회를 연속해서 개최하고 있습니다. 이 설명회에 40대 초반 정도 나이의 독일 건축가들을 초청했습니다. 그들 모두가 입을 모아 말하기를, 나만의 고정된 스타일을 갖고 있지 않다고 하더군요. 그들은 각각의 프로젝트를 매번 새롭고 신선하게 접근한다고 합니다. 이것은 장점인가요 아니면 단점인가요? 제가 이런 질문을 하는 것이, 너무 명료하지 않아서인가요? 빌 아레츠 : 그들 모두를 초대했다고요? 당신은 그들을 초대하지 말았어야 합니다(모두 웃음). 크리스틴 켐프 : (웃음) 그들이 그렇게 말할 것이라고 정말 생각지도 못했습니다. 그들에게는 각자의 스타일이 있지만, 그것을 인정하지 않았죠. 빌 아레츠 : 저라면 이렇게 말했을 겁니다. "당신이 개성 있다는 것을 시인할 때만 프로젝트의 기회를 얻을 수 있습니다." 우리에게는 개성이 필요합니다. 만약 건축가로서 개성을 갖추지 못한다면, 어떤 프로젝트도 맡지 못할 것입니다. 저도 건축가가 각각의 프로젝트 앞에서 과제에 대해 새롭게 깊이 생각할 수 있어야 한다고 믿고 있습니다. 그러나 자신만의 고유한 특성은 간과할 부분이 아닙니다.

재료, 적재할 수 있는지의 여부와 운송

방청객 : 중국에서 생산하는 당신의 폴리에스터 재질 의자에 대해 묻겠습니다. 자세히 질문하자면, 재료의 제조 반응에 관한 기본 성질에 대해 좀 더 이야기해보고 싶습니다. 폴리에스터라는 재료는 독일에서는 엄격한 조건하에서만 취급을 허가합니다. 이것은 즉 가격이 상승한다는 것을 뜻하죠. 이와 달리 중국에서는 이 같은

제약이 없을뿐더러, 독일 내에서는 생산자를 보호하기 위해 금지하고 있는 첨가제를 삽입하는 것 또한 허가되고 있습니다. 이와 관련해 어떤 견해를 가지고 계신가요? 비평을 조금 부탁드린다면… 빌 아레츠 : 네덜란드에서는 이 재료, 즉 폴리에스터의 사용을 허가합니다. 저희 스튜디오는 얼마 전 돌체 앤드 가바나–숍[66] 디자인을 담당했는데, 저희는 숍 상당 부분에 폴리에스터를 사용했습니다. 네덜란드에서는 아직까지 이 분야의 법이 그다지 엄격하지 않습니다. 그러나 제가 이 문제에 상당한 관심을 가지고 있다는 것을 말씀드립니다. 저는 다음과 같이 쉽게 말하는 사람은 아닙니다. "네덜란드에서는 폴리에스터를 사용해 의자를 만들 수 없으니, 중국에서 의자를 생산합시다." 방청객 : 당신은 이 문제에 대해 충분히 심사숙고하셨습니까? 빌 아레츠 : 아니요, 그러지 못했습니다. 훌륭한 충고입니다. 어쩌면 우리는 현재 만들고 있는 의자 2500개를 만들고 난 후 중국 생산을 중지할 수도 있을 겁니다. 방청객 : 의자에 대해 질문 하나만 더 하겠습니다. 빌 아레츠 씨, 당신의 의자는 포개어 적재할 수 없죠, 그렇지 않습니까? 빌 아레츠 : 제가 오늘 가져온 이 의자는 그럴 수 없습니다. 하지만 추후에는 포갤 수 있도록 만들 겁니다. 방청객 : 만약 중국에서 의자를 생산할 때 파생되는 운송비용에 대해 예상했더라면 어땠을까요. 빌 아레츠 : 인정합니다. 이건 대단히 중요한 지적입니다. 우리는 일단 학교에서 사용할 의자 2100개를 생산할 예정인데, 만약 이 의자들이 포개어 적재할 수 없다면, 정말 곤란할 것입니다. 토넷의 의자는 포개어 적재할 수 있었나요? 방청객 : 아니요. 하지만 토넷의 의자는 적어도 운송하기는 쉬웠습니다. 프랑수아 부르크하르트 : 그렇죠. 토넷의 가구들은 분해가 가능했으니까요. 빌 아레츠 : 의자는 비단 운송 문제뿐만이 아니라 사용하기도 편해야 하니까 포갤 수 있게 만들어야 한다고 생각합니다.

66 돌체 앤드 가바나 – 숍(Dolce and Gabbana-Shop)
사진 : 네덜란드 마스트리히트의 패션 스토어 스타일 슈트(Fashion store Style Suite) (2005), 건축가 : 빌 아레츠 아키텍츠

예를 들어 마튼 반 세버렌[67]이 디자인한 매우 성공적인 의자는 포갤 수 없게 만들었습니다. 그 후 제작사는 이 의자의 디자인을 약간 변경했습니다. 의자가 포개지지 않으면 잘 팔리지 않을 것이라는 사실을 제작사가 인지했기 때문이죠. 이 과정에서 제작사는 디자이너에게서 디자인 변경에 따른 승인을 받아야만 했죠. 방청객 : 제가 중요하다고 생각하는 디자인계의 쟁점은, 디자인 시장의 여건이 지난 몇 년간 어느 정도까지 궤도에서 벗어났느냐 하는 것입니다. 디자이너의 실무에서 마케팅 관점이 미치는 영향, 저는 디자인계에서 디자이너의 유명세를 내세운 디자인 시장의 확보가 더욱더 중요한 역할을 한다고 생각합니다. 사실 이와 같은 경향은 그다지 새로운 현상이 아닙니다. 그러나 이런 현상이 지난 몇 년간 너무 극단적으로 일어나고, 이런 현상은 채 자리 잡지 못한 젊은 디자이너들이 디자인 시장에 입문하기 어렵게 만들고 있습니다. 소위 닫혀버린 디자인 시장과 같습니다. 디자인계는 다각적으로 열린 문화를 위해, 신진 디자이너들이 능력을 발휘할 수 있는 기회를 더 많이 갖기 위해 문제점을 인지하고, 현실적으로 토론이 진행될 수 있어야 합니다. 디자이너의 유명세를 이용한 시장 확보가 아니라 혁신적이고, 실험적인 디자인을 허용하는 것이 중요하다고 생각합니다.

모든 것이 디자인되었다

빌 아레츠 : 방청객의 관점에 대해 간단히 제 소견을 말하고 싶습니다. 반 고흐(Van Gogh)는 생전 단 한 점의 그림도 팔지 못했습니다. 하지만 지금 그는 세상에서 가장 가치 있는 화가가 되었죠. 사람들은 네덜란드 건축의 성공에 대해 말합니다. 그러나 네덜란드 건축의 문제점은, 현재 네덜란드 전체가 디자인된다는 것입니

67 마튼 반 세버렌(Maarten Van Severen, 1956~2005)
벨기에의 디자이너이자 인테리어디자이너이다. 슈툴03(Stuhl03, 비트라)(1999)은 그의 디자인 중에서 가장 유명하고 성공을 거둔 것이다. 그 후 계속해서 작업한 가구 디자인 가운데 특히 불로(Bulo) 사를 위해 디자인한 책상 슈락(Schraag)과 카르텔(Kartell) 사를 위해 디자인한 플라스틱 의자 LCP가 유명하다. 사진 : 슈툴03

다. 디자인되지 않은 모든 집들은 철거되고, 건축가들이 재건축했습니다. 모든 사람들은 저마다 디자인 속에서 살고 있는 셈이죠. 그러나 저는 대부분의 건축들에서 그보다는 조금 나은, 그 역시 리메이크된 건축을 리메이크한 끔찍한 풍경을 보는 듯한 느낌을 받습니다. 또 다시 도시 건설 계획이 수립되고, 건축가들을 필요로 합니다. "누가 건축을 하겠습니까?", 네덜란드에선 늘 이렇게 대답합니다. "우린 젊은 건축가가 필요해요, 우린 젊은 건축가들이 필요합니다. 신진 건축가들에게 모든 기회를 줍시다." 매우 호의적이죠. 그러 나 또 다른 문제점은 우리가 거의 모든 것이 디자인된 공동체 안에서 살고 있다는 것입니다. 우리는 간단한 것조차도 만들 수가 없습니다. 저는 우리가 디자인이 넘쳐나는 시간 속에서 살고 있다고 생각합니다. 제품디자인, 건축 디자인, 패션디자인 등 너무 많은 디자인이 존재합니다. 모든 백화점들이 오직 디자인만 가지고 있죠. 사람들이 칫솔을 더 이상 쉽게 구매할 수 없을 정도로 말입니다. 사람들이 구매하는 모든 것이 디자인, 디자인, 디자인입니다! 에곤 헤마이티스 : 말씀하신 문제점이란, 디자인적 개념보다 디자인이 형편없다는 건가요? 하지만 결국 디자인은 문화적 모더니즘의 주된 의도였죠. 현시점에서 디자인은 공동체 안에서 확산되고 있고, 우리는 불평을 하고 있는 것이요. 문제는 단지 많은 디자인이 끔찍하다는 것입니다. 빌 아레츠 : 네덜란드의 고속도로를 달리다 보면 왼쪽, 오른쪽으로 오직 끔찍한 디자인의 시도만 보며 달리고 있는 것 같은 느낌을 받습니다. … 에곤 헤마이티스 : 그런 디자인에 대해 심술궂게 말하자면, 그런 것들은 아마추어들의 작업이겠죠. 크리스틴 켐프 : 전문 디자이너들의 작업입니다! 바로 그게 문제점이죠. 프랑수아 부르크하르트 : 이와 같은 과잉-미학화와 미학의 장려는 실제로 디자인계에서 20년 전부터 시작되었습니다. 디자인은 갈수록 더 중요해

졌고, 세상의 모든 것이 디자인으로 설명되어졌습니다. 슈퍼-미학화는 이미 자신의 한계점을 갖고 있습니다. 이 슈퍼디자인은 감각의 둔화를 가져올 수 있죠. 환경에 대한 인지는 인간을 위해 중요하고 결정적인 것입니다. 어떻게 환경이 발전하고 변화하는지 우리는 면밀하게 관찰해야만 합니다. 그런 이유에서 다음과 같이 말하고 싶군요. "비평과 이론의 역할은, 자신이 맡은 일을 더 잘할 수 있도록 이룩한 결과보다 우월한 관점을 부여하는 것입니다. 그리고 자신의 작품에 대한 냉철한 판단을 위해 스스로 비판적인 자세를 취하며, 분석하는 것입니다." 프로페셔널이 가져야 할 직업관은 비평적 숙고와 지향점을 필요로 합니다. 환경에 대한 또 다른 관점으로는 역사의 소멸을 들 수 있습니다. 빌 아레츠 : 오늘날 상하이에는 지난 10년간 3000개의 새로운 고층 건물이 들어섰습니다. 도시 전체가 기존의 모든 것을 깨끗하게 없애버린 백지 상태(Tabula Rasa)가 되었다는 사실을 알게 될 것입니다. 이 광경을 보며 어쩌면 누군가는 이렇게 말할지도 모릅니다. "오, 매우 흥미롭군." 저는 사람들이 단순히 다음과 같은 생각에 사로잡혀서는 안 된다고 봅니다. "어떤 건축물이 믿을 수 없을 정도로 멋진 세기의 박물관일까? 혹은 도대체 꼭 봐야 할 세계의 건축물이란 어떤 것일까?" 우린 정말 10년, 20년 안에 '백지 상태'를 만들고 오직 새로운 도심만을 건설하길 원하는 걸까요? 적어도 아직까지는 토넷의 가구들이 그 새 건축물에 놓이길 희망합니다. 그렇다면 토넷의 제품을 얼마나 더 생산해야 하는 거죠? 프랑수아 부르크하르트 : 토넷의 제품을 재생산하는 데 흥미로운 문제점은 골동품들과의 경쟁이죠. 생산 가격이 골동품보다 더 높아지면, 클래식 제품을 재생산한다는 것은 문제가 있습니다. … 그리고 보니 어쩌면 할아버지에게 물려받은 토넷 Nr.14를 저마다 창고에 하나쯤 가지고 있을법한데요? 그렇다면 무엇 때문에 이 의자

를 새롭게 재생산해야 할까요? 먼저 창고 안에 있는 의자를 꺼내 방 안에 들여오면 되겠죠. 에곤 헤마이티스 : 그 의자를 구입한 이들 중 상당수는 의자가 수작업으로 제작한 것이라는 기대를 가지고 구입하기도 했습니다. 빌 아레츠 : 그럼 저희가 만든 의자를 구입할 수도 있겠네요. 이 의자도 수작업으로 만들었습니다(웃음). 에곤 헤마이티스 : 그 의자가 포갤 수 있는 것이라면 구입하겠습니다(웃음).

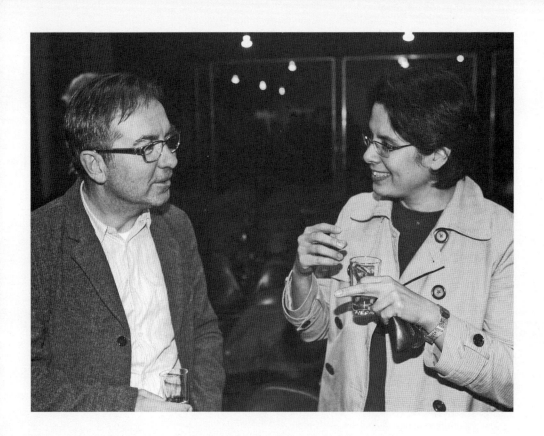

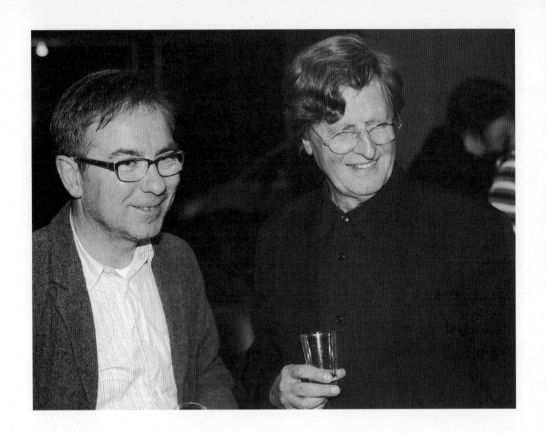

안네테 가이거

마르티 귀세

아힘 하이네

에곤 헤마이티스

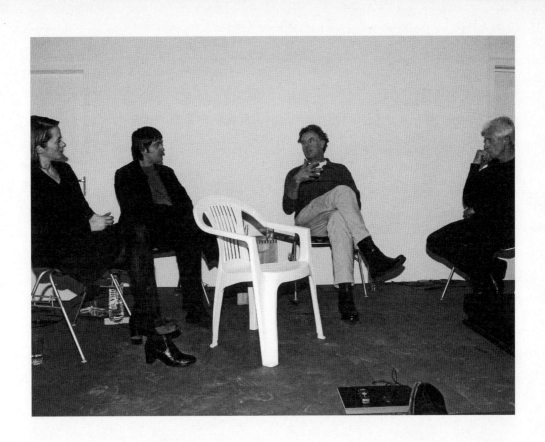

"오늘의 초대 손님은 바르셀로나에서 오신 엑스-디자이너 마르티 귀세 씨와 베를린에서 디자이너로 활동하며 베를린예술대학교의 교수로 재직 중인 아힘 하이네 씨입니다. 진행을 맡아주실 분은 베를린예술대학교에서 문화학자로 활동하고 있는 안네테 가이거 씨와 디자이너 에곤 헤마이티스 씨입니다."

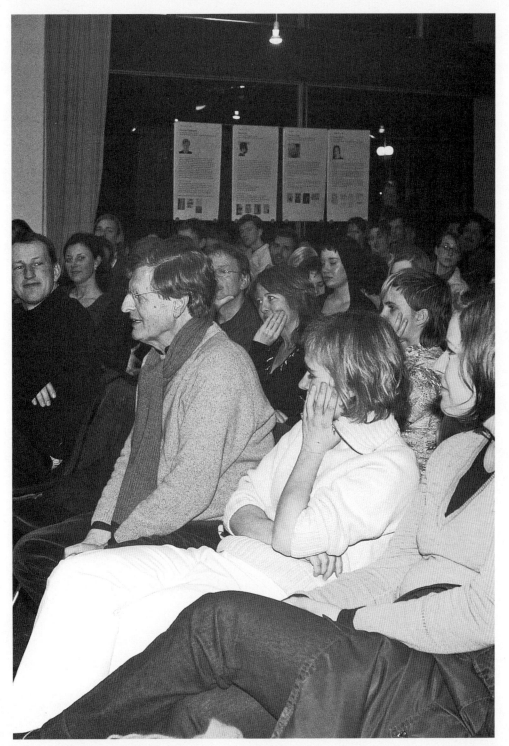

마르티 귀세에 대하여

에곤 헤마이티스 : 저는 마르티 귀세 씨를 소개하기 위해 네 가지 명제를 세웠습니다. 그의 이력에 대한 자료는 우선 생략하겠습니다. 먼저 스페인 신문에서 제가 찾은 문장이 있습니다. 제가 이 문장을 스페인 어로 읽어보겠습니다. 원어 발음은 제 표현을 마치 음악처럼 더 효과적으로 만들어줄 것이라 생각하기 때문입니다. "El diseñador catalán propone la revolución de un diseño liberado del beneficio y sólo sujeto a la imaginación." 제가 해석하기로는 대략 이런 내용 같습니다. "카탈로니아 출신의 디자이너 마르티 귀세는 실리적 사고에서 벗어나 오직 상상력에 기초한 디자인 혁명을 제안한다." … 틀렸나요? 마르티 귀세 : … 조금 틀렸습니다(웃음)! 에곤 헤마이티스 : 그럼 수정을 부탁합니다! 마르티 귀세 : 이 기사는 제가 디자인의 경제적인 측면에서 벗어나 상상력에 기초한 디자인을 추구한다고 말하고 있습니다만, 사실 모두 틀린 내용입니다(웃음). 에곤 헤마이티스 : 모두 틀린 내용이라고요? 마르티 귀세 : 네, 이 기사를 쓴 저널리스트는 항상 사물을 단지 상품으로만 생각했죠. 사물 역시 정체성, 즉 고유한 특성과 존재의 의미를 가지고 있고, 사물이 커뮤니케이션을 가능하게 해준다는 것을 이해하지 못하는 사람이었습니다. 에곤 헤마이티스 : 지금 언급하신 내용은 제가 설명하려던 첫 번째 명제에 대한 훌륭한 연결 고리가 될 것 같습니다. 첫 번째 명제는 모순성입니다. 마르티 귀세 씨와 관련해 제가 말하는 모순이란 그의 언행과 행동 사이의 모순이나, 계획과 디자인 사이의 모순을 말하는 것이 아닙니다. 제가 말하려는 것은 그가 디자인하는 과정에서 생기는 아이디어의 모순, 우리에게 익숙한 것에 대한 그의 작업의 모순, 우리의 확신성, 관습에서의 모순을 말하는 것입니다. 즉 우리가

당연하게 여기고 의례적으로 받아들이는 많은 것들에 대한 모순입니다. 이런 모순은 대중에 대한 많은 관찰과 의문을 통해서 이해되는 것이죠. 두 번째 명제는 마르티 귀세 씨는 기능주의자라는 것입니다. 이것은 당연히 디자인의 형태적인 면에 입각하거나 사물의 순수한 실용성에 대한 도그마(Dogma)를 의미하는 것이 아닙니다. 마르티 귀세 씨는 기능주의자입니다. 그는 인간을 매우 정확히 이해합니다. 대중이 이슈화하거나 선도하는 사회적 변화를 잘 관찰하기 때문이죠. 그리고 사람들을 위해 늘 시의적절한 매개변수를 생각하고, 사람들이 공감할 수 있는 해결책을 제시하기 때문입니다. 우리는 그를 뭐랄까… 엑스-포스트-기능주의자(Ex-post-funktionalist) 같다고 말할 수 있습니다. 마르티 귀세 씨에 대한 저의 세 번째 명제는 그가 메타-테리토리얼(Meta-territorial, 영역의 초월)적 특징을 보여준다는 것입니다. 이것은 마르티 귀세 씨가 도용한 개념으로, 그의 책 《쿡 북》[1]의 부제입니다. 제가 뜻하는 메타-테리토리얼이란 그가 세계 도처에서 끊임없이 활동하며 일한다는 것이 아닙니다(이에 상응하는 질문에 대해 그는 자신의 33.3퍼센트는 바르셀로나에, 33.3퍼센트는 베를린에 그리고 33.3퍼센트는 또 다른 장소에 있다고 말했습니다). 그러나 메타-테리토리얼적 특징은 '어디'라는 장소적 의미보다는 '어떻게'와 관련된 것입니다. 그는 직접적인 사물보다 아이디어를 가지고 디자인을 창조하고, 3D 모델보다 정보를 디자인하는 과정에 이용합니다. 좀 더 구체적으로 말한다면 다른 디자이너들이 디자인 과정에서 동질의 기술적 인프라 구조를 적극 활용한다면, 마르티 귀세 씨는 인터넷의 정보를 바탕으로 디자인을 만들어냅니다. 이와 같은 접근 방법은 사회 중재 역할과 관련된 노동 형태와 새로운 트렌드를 가능하게 합니다. 또 이런 디자인 접근 방법에 있어 장소는 단지 부수적인 요소라고 할 수 있습니다. 이에

1 《쿡 북(Cook Book)》
쿠르트 반벨렉헴(Kurt Vanbelleghem) 편집, 《마르티 귀세의 쿡 북 : 영역을 초월한 요리법(Martí Guixé Cook Book : A Meta-territorial Cuisine)》, 겐트(Gent)(2004)

대한 예로 타파스-프로젝트2, 푸드볼3, 그가 얼마 전 암스테르담에 실현한 주방 없는 레스토랑인 푸드 퍼실리티4가 있습니다. 이 프로젝트에서 마르티 귀세는 개인적 성향이 강한 음식이라는 매개체를 공개적인 장소, 사교 그리고 인터랙션과 연결하려고 노력했습니다. 이런 사항은 그가 무엇인가 메타-테리토리얼한 특징을 갖는다는 것을 반영합니다. 네 번째 명제는 친절함입니다. 같은 국적의 영화배우 '안토니오 반데라스(Antonio Banderas)의 이미지'와 마르티 귀세의 외모, 그의 감성적인 예술을 비교해보면 큰 차이가 있습니다만, 제가 말씀드리려는 친절함은 단지 인간성만을 뜻하는 것이 아닙니다. 마르티 귀세의 친절함은 쾌활함, 명랑함을 내재한 그의 작품 속에도 녹아 있습니다. 이는 진정한 친절로 느껴집니다. 이러한 특징을 저는 캠퍼-숍5이나 물고기들을 위한 배려를 디자인에 반영한, H2O갤러리의 작은 수족관을 위해 디자인한 오브제 피시 퓨처스(Fish Futures)를 예로 들어 증명할 수 있을 것 같습니다. 그의 작품을 일일이 나열하는 것은 생략하겠습니다. 여러분의 관심사가 각각 다를 수 있을 테니까요. 참고로 지금 언급한 작품들은 그의 저서 《1:1》6, 《콘텍스트-프리》7, 《쿡 북》을 통해서 만날 수 있습니다. 마르티 귀세 씨는 41세입니다. 당신을 오늘 밤 이곳에 초대하게 되어 매우 기쁩니다. 마르티 귀세 씨를 환영합니다. 마르티 귀세 : 감사합니다.

아힘 하이네에 대하여

안네테 가이거 : 저는 베를린예술대학교의 직장 동료인 초대 손님을 소개드립니다. 아쉽게도 그에 대해 특별한 명제를 준비하지는 않았습니다. 아힘 하이네는 제품디자이너로 두 명의 파트너와 함께 프랑크푸르트와 베

2 타파스-프로젝트(Tapas-Project)

첫 번째 타파스-프로젝트는 1997년 바로셀로나의 H2O갤러리에서 개최되었다. SPAMT(스페인 카탈로니아 지방 언어 표현 'es Pa amb Tomaquet, 토마토를 곁들인 빵'의 첫 글자를 딴 약자)라는 주제로 전시된 타파스-프로젝트는 사람들이 인터넷 서핑을 하거나, 수영장에 있을 때, 집회에 참여했을 때 혹은 전시회 개막식에 갔을 때 등, 현대적 삶의 특별한 상황 속에서 먹을 수 있는 스낵(Snack)을 주제로 다루었다.

3 푸드볼(FoodBALL)

푸드볼은 유기농 식재료를 이용해 건강한 음식을 파는 식당으로 2004년 바르셀로나에서 처음 선보였다. 이 식당의 콘셉트는 바, 레스토랑, 간이식당, 이웃과의 만남의 장소 등으로 활용될 수 있도록 공간의 다양성을 부각시킨 것이다. 2006년 이후 베를린에 캠퍼 푸드볼(Camper FoodBALL) 지점 두 곳이 생겼다. 사진 : 캠퍼 푸드볼 바르셀로나(2004), 디자인 : 마르티 귀세

4 푸드 퍼실리티(Food Facility)

푸드 퍼실리티는 요리하는 주방이 존재하지 않는 레스토랑이지만, 도시 안에 있는 아홉 개 이상의 레스토랑을 네트워크로 연결해 음식을 주문하는 콘셉트이다. 다시 말해 고객은 푸드 퍼실리티 안에서 이탈리아·터

를린에서 디자인 스튜디오 하이네/렌츠/치츠카[8]를 운영하고 있습니다. 아힘 하이네 씨는 '실험디자인'을 가르치는 교수로 베를린예술대학교에 재직 중이고, 독일 디자인심의회의 의장단의 일원으로도 활동하고 있습니다. 기록상 그의 약력을 보면 매우 복잡한 삶을 살았다는 것을 알 수 있습니다. 아힘 하이네 씨를 정확히 알려면 그가 처음에 수학과 물리학을 전공했다는 것을 알아야 합니다. 그는 이후 오펜바흐의 예술대학에서 디자인으로 전공을 바꾸었습니다. 그 사이 그는 농구 선수로도 활동하다가 결국 '정신을 차리고' 인생을 다시 설계하게 되었고, 디자인 프로젝트 그룹 긴반데[9]를 창설했습니다. 이 프로젝트 그룹을 통해 아힘 하이네 씨는 1985년부터 1995년까지 프로젝트 타불라 라사[10]와 무거운 물건을 놓으면 책상 판 가운데가 비스듬히 기울어지는 실험적 책상 디자인을 선보입니다. 이 실험적 디자인은 여러 전시회를 통해 세계에 소개되었습니다. 그 기간 동안 아힘 하이네 씨는 더욱 분별력 있는 생각을 하게 되었고, 프랑크푸르트에 위치한 라이카[11]와 슈테델[12] 사의 브랜드 콘셉트와 기업디자인을 수행했습니다. 이 프로젝트를 통해 그는 많은 상을 거머쥐었습니다. 요리와 스포츠에 관련해서는 오늘 초대 손님들과 많은 토론을 할 수 있으리라 생각합니다. 그러나 우리의 주제가 의자인 만큼, 우선 마르티 귀세 씨에게 그가 가져온 의자에 대한 소개를 부탁드려보죠.

"마르티 귀세 씨, 왜 이 의자입니까?"

마르티 귀세 : 사실 이 의자에 대해 별로 할 말이 없습니다(웃음). 이 의자는 하얀색 기본 플라스틱 의자[13]입니다. 저는 이 의자를 가지고 2년 전 밀라노에서 열린 가구박람회[14]에서 프로젝트를 진행했습니다. 디자

키·중국 요리 등 다양한 메뉴를 고를 수 있다. 2005년 암스테르담에 첫 번째 프로토타입 상점 모델이 완성되었다. 마르티 귀세는 "새로운 미디어를 기반으로 음식을 창조한다는 콘셉트를 바탕으로 이 레스토랑을 디자인했다. 이 레스토랑의 콘셉트는 음식의 아웃소싱(Outsourcing), 포털사이트 그리고 디지털 네트워크 기술을 접목한 것이다"라고 말했다.

5 캠퍼-숍(Camper-Shop)
마르티 귀세는 신발 브랜드 캠퍼의 여러 매장 인테리어디자인을 맡아 진행했다. 지점마다 서로 다른 인테리어 디자인은 '뛰지 말고 걷자. 걷는 사회(The Walking Society)'라는 캠퍼의 철학에 부합하도록 이루어졌다. 첫 번째 캠퍼 숍은 1998년 런던과 바르셀로나에 생겼고, 1999년에는 특별 기간을 정해 밀라노에서도 인테리어 콘셉트를 선보였다. 2006년에는 샌프란시스코와 암스테르담에도 숍이 생겼다. 사진 : 캠퍼 인포숍(Camper Infoshop) #3, 마드리드 (2004), 디자인 : 마르티 귀세

6 《1:1》
마르티 귀세, 《마르티 귀세 : 1:1(Martí Guixé : 1:1)》, 로테르담(2002)

7 《콘텍스트-프리(Context-Free)》
mu.dac(편집), 《콘텍스트-프리(Libre de Contexte / Context-Free / Kontext-Frei)》, 바젤(2003)

이너들은 항상 이 의자가 매우 형편없다고 생각하죠. 그러나 저는 박람회에 이 플라스틱 의자 열 개를 가져가서, 의자 위에 다음과 같은 메시지를 적어 넣었습니다. "값싼 가구에 대한 차별 대우를 중지하세요(Stop discrimination of cheap furniture)."(웃음) 당연히 저는 이렇게 말했습니다. "이 의자들은 한정판 디자인 의자들입니다. 매우 비싼 의자들이죠." 그리고 저는 이 의자를 모두 팔았습니다(웃음). 스스로도 믿을 수 없는 일이었죠. 저는 사소한 제품인 테이프[15], 그러니까 접착용 테이프로 3년 동안 매우 훌륭한 프로젝트를 진행했고, 더불어 인테리어디자인 속에 제 프로젝트를 포함해 소개하는 강연회도 개최한 경험이 있습니다. 제가 플라스틱 의자를 세워두고 단지 그 위에 무엇인가를 적어 넣어 전시를 한 것은 가구박람회 측을 히스테리(Hysteria) 상태로 만들었습니다. 네덜란드 위트레흐트박물관이 열 개의 의자 중 하나를 구입했고, 나머지 의자는 프랑스 현대예술센터(Fonds Régional d'Art Contemporain d'Ile-de-France)에서 구입했습니다. 제게 이 전시회는 마치 실험실 안에 있는 흰 쥐 같은, 즉 약간 실험적인 전시였습니다(웃음). 보시는 것처럼 이 의자는 지극히 평범한 것이고, 저는 이 의자가 매우 아늑하다고 느낍니다. 또 제 개인적인 소견으로 이 의자는 아름다운 의자이며, 지극히 모던한 면을 지닌다고 생각합니다. 다만 의자를 퇴비로 만들 수(자연 친화적인 디자인을 지향하는 디자이너로서 썩지 않는 플라스틱 재료를 사용해 만든 의자를 안타깝게 생각해 표현한 말—역자 주) 있었어야 했습니다(웃음). 나머지는 완벽합니다. 푸드 퍼실리티 레스토랑에도 저는 동일한 제품을 사용했습니다. 그리고 이 의자는 제가 사용하는 의자이기도 하죠. 다른 디자이너나 다른 회사에서 만든 플라스틱 의자는 제가 생각하기에 너무 과장되어 있고 까다롭습니다. 디자인 측면에서 볼 때, 과잉 디자인

8 하이네/렌츠/치츠카(Heine/Lenz/Zizka)

1995년 아힘 하이네(Achim Heine), 미하엘 렌츠(Michael Lenz), 페터 치츠카(Peter Zizka)가 설립한 디자인 스튜디오이다. 비주얼커뮤니케이션, 브랜드 콘셉트, 전통적인 광고와 제품디자인을 수행하며, 프랑크푸르트와 베를린에 있다. 하이네/렌츠/치츠카 디자인 스튜디오는 특히 프랑크푸르트박람회와 토넷 형제의 회사를 위한 기업디자인을 맡아 했으며, 아우디(Audi) 전시장의 인테리어디자인, 카메라 브랜드 라이카(Leica)의 광고 등을 디자인했다. 사진 · 폴커 알부스(Volker Albus)와 아힘 하이네가 공동으로 출간한 도서 《브랜드 문화의 형세(Views of Brand Culture : Positionen der Markenkultur)》, 베를린(2003)

9 긴반데(Ginbande)

우베 피셔와 아힘 하이네가 만든 프로젝트 공동체이다. 1985년부터 1990년대 초반까지 책상-벤치-콤비네이션 디자인 타불라 라사(Tabula Rasa, 비트라 사를 위한 디자인)(1987)와 같은 콘셉트 디자인을 통해 주목받았다.

10 타불라 라사(Tabula Rasa)(1987)

디자인 : 긴반데(아힘 하이네, 우베 피셔)

(Overdesigned)된 것들이라 생각합니다. 안네테 가이거 : 토론을 시작하기에 앞서 계속해서 두 번째 의자에 대해 들어보겠습니다.

"아힘 하이네 씨, 왜 이 의자입니까?"

아힘 하이네 : 앞서 설명해주신 대로 저는 적절한 시기에 '정신을 차렸습니다'. 제 의식 깊은 곳에서, 또 학교 강의와 제 실제 삶에서 디자이너로서 중요하게 여기는 것, 이 직업 속에서 정말로 소중한 것은 모든 의자에 존재하는 디자인 요소들입니다. 이런 이유 때문에 저는 오늘 이 의자[16]를 가지고 왔습니다. 저는 명백한 사물보다 정의되지 않은, 즉 결정되지 않은 사물에 더 매력을 느낍니다. 저는 아름다운 의자를 여기에 가져올 수도 있었습니다. 미적으로 흉측한 의자를 가져올 수도 있었죠. 저는 아름다운 의자들뿐만이 아니라 흉측한 의자들도 좋아합니다. 제가 만약 그런 의자를 가지고 왔었다면, 우리는 그 의자 디자인의 디테일이나 찰스 임스[17]에 관해 의견을 나눌 수 있었을 겁니다. 그런 토론도 역시 매우 흥미로운 주제라고 생각합니다. 그러나 저는 오늘 토론을 위해 이 의자를 선택했습니다. 그 이유는 이 의자가 제가 긴반데그룹의 프로젝트와 혼자서 작업했던 프로젝트에 적용한 디자인 요소를 상당히 내포하고 있기 때문입니다. 이 제품은 소위 의자처럼 보입니다. 그러나 사실 의자가 아닙니다. 또 제 의자도 아니지만, 저와 밀접한 관계를 가지고 있습니다. 명백하지 않은 제품이죠. 제가 이 제품을 보여드리겠습니다. 사람이 의자 가까이 다가가면, (딱 하고 소리가 난다) 의자는 완전히 그 형태가 붕괴됩니다. 그러다 다시 사람이 의자에서 멀어지면… 오, 의자가 지금 제대로 작동하지 않

11 라이카 카메라 주식회사(Leica Camera AG)

독일 졸름스(Solms)에 위치한, 세계적으로 널리 알려진 회사로, 카메라와 렌즈를 생산한다. 사진 : 라이카 디지룩스 1(Digilux 1)(2002), 디자인 : 아힘 하이네

12 슈테델박물관(Städel Museum)

프랑크푸르트에 있는 예술 박물관이다. 유럽 예술 중 회화, 스케치, 판화 작품을 전시한다.

13 플라스틱 의자(Plastikstuhl)

14 가구박람회(Möbelmesse)

매년 4월 이탈리아 밀라노에서 개최하는 가구박람회(Salone Internazionale del Mobile)로, 디자이너와 가구 생산 회사를 연결해주는 가장 중요한 만남의 장소 중 하나로 손꼽힌다. 사진 : 스킵 퍼니처(Skip furniture), 밀라노 스파치오 리마(Spazio Lima)갤러리에서 개최한 전시회(2004), 디자인 : 마르티 귀세

는데요. … (딱 하고 소리가 난다) … 이처럼 의자가 다시 본래의 형태로 일어섭니다(웃음). 이 제품은 의자인 동시에 의자가 아닙니다. 의자지만 의자로서 기능을 하지 못하니까요. 학생들과 진행한 프로젝트가 있었습니다. 이 프로젝트는 의자와 책상의 실험적 디자인이었죠. 의자와 책상도 역시 사람이 가까이 다가오면 붕괴되고, 다시 사람이 제품에서 멀어지면 원래 상태로 변형되었습니다. 이러한 디자인은 의자는 이러해야 한다, 라고 믿는 사람들을 당혹스럽게 만듭니다. 익숙하고 맹목적으로 믿고 있던 관념 속의 의사와 책상이 사람들을 어리둥절하게 만드는 것이죠. 저는 사람들을 조금은 당혹스럽게 만들고 의문을 갖게 하는 것을 긍정적으로 생각합니다. "어떻게 이것을 정상으로 만들 수 있습니까? 어떻게 안정성에 대한 문제를 해결하나요?" 그런데 사실 이 제품은 원래 확실함을 갖고 있지 않습니다. …

음식, 요리 그리고 수작업으로 하는 디자인

에곤 헤마이티스 : … 두 명이 다른 방법으로 일한다고 해도 이 관계는 명백합니다. 마르티 귀세 씨는 매우 자주 그리고 오랫동안 이미 음식을 테마로 작업했습니다. 그리고 만약 저널리스트가 재차 마르티 귀세 씨의 관점을 잘못 이해한다면, 다음과 같은 이유를 들면 되겠죠. "사람은 평생 두 번 의자를 산다. 그러나 밥은 하루에 세 번 먹는다." 마르티 귀세 : 그렇습니다. 저는 음식을 테마로 작업하기 시작했습니다. 왜냐하면 이렇게 생각했기 때문입니다. "음식이야말로 가장 많이 소비하는 제품이다." 저는 하루 세 번 음식을 사먹습니다. 그러나 의자는, 글쎄요, 하나라도 사기는 했는지 모르겠네요. 저는 가지고 있는 의자를 모두 길거리에서 주웠습니

15 테이프(Tapes)

마르티 귀세는 테이프를 통해 다양한 프로젝트를 선보였다. 한 예로 영국의 도시 미들스브로 (Middlesborough)에서 선보인 테이프 액션 래핑후드(Tapes Action Wrappinghood)가 있다. 이 프로젝트에서 마르티 귀세는 접착테이프를 사회적 중재의 매개체로 사용해 도시 공간의 변화를 추구했다. 사진 : 오토밴드(Autoband), 바르셀로나 H2O갤러리 생산 (1999), 디자인 : 마르티 귀세

16 의자(Stuhl)

파타 모르가나(Fata Morgana)(1995), 디자인 : 아힘 하이네와 베를린예술대학교 학생들의 협업 작품

다. 제가 음식 관련 프로젝트를 진행하면서 깨달은 점은 음식이 매우 전통적인 성향을 지닌다는 것입니다. 그리고 빠르게 변모하는 현대적인 라이프스타일에 적합하지 않을 만큼 보수적이라는 것 또한 알게 되었죠. 식품은 어쩌면 사람들이 필요로 할지도 모르는 무엇인가가 아닌, 일상적 소비 제품입니다. 그러므로 식품은 디자인될 수 있는 것이죠. 저는 우리가 접할 수 있는 모든 문화적 환경에 입각해, 식품이 어떻게 활용되는지, 즉 사용성(Usability)을 곰곰이 분석했습니다. 그 결과 우리가 일반적으로 음식을 먹는 행위와는 전혀 다른 결과들을 파악하게 되었습니다. 예를 들자면 "여러분은 전시회 개막식에서 무엇인가를 먹기 위해 접시도 포크도 필요하지 않은 상황을 접하기도 하죠." 그리고 저는 음식이나 식품은 요리사가 만든다는 것을 알게 되었습니다. 여기서 의미하는 것은 요리사의 솜씨, 즉 손재주(Craftsmanship)입니다. … 수작업을 말하는 것이죠. 그러나 음식이 만들어지는 이면을 살펴보면, 음식은 푸드-엔지니어(food-Ingenieur)에 의해 공장에서도 생산됩니다. 의자를 생산하는 관점으로 살펴보면, 대략적으로 의자 디자인을 하는 엔지니어가 존재하는 동시에 세밀한 작업을 수행하는 수공업자들도 존재합니다. 그러나 음식업계에는 수공업자가 존재하지만 디자인된 음식은 존재하지 않죠. 바로 이것이 빠졌다고 생각합니다. 디자인한 음식이라고 일컬어지는 것들은 슈퍼마켓에서 구입하는 포장 음식입니다. 이것들은 마치 손으로 만든 것처럼 보이지만, 사실 완전히 공업적인 산물입니다. 그래서 저는 먹을 수 있는 제품들을 다양한 시리즈로 만들게 되었습니다. 이와 같은 시도는 우리가 어떻게 식료품을 일반적으로 발전시킬 수 있는지 그 방향을 제시하는 것이라 생각합니다. 안네테 가이거 : 아힘 하이네 씨, 아직 당신의 요리 실력을 보진 못했지만, 디자이너가 음식에 관여하는 것에 대해 어떤 생각을

17 찰스 임스(Charles Eames, 1907~1978)

미국의 디자이너이며 건축가이다. 부인 레이 임스(19120~1988)와 함께 새로운 재료를 가지고 많은 디자인 실험을 진행했고, 현재까지도 디자인 시장에서 볼 수 있는 수많은 가구를 디자인했다. 그 외에도 건축가, 사진작가, 전시 인테리어디자이너, 영화 제작자로 활동했다. 1945년부터 1949년 사이에는 자신들의 집, 사례 연구 주택 No.8(Case Study House No.8)을 직접 디자인하고 지었다. 이 건축물은 근대 건축의 방향을 제시했다는 평가를 받고 있다. 사진 : 와이어 체어 DKR(Wire Chair DKR)(1951), 디자인 : 찰스&레이 임스

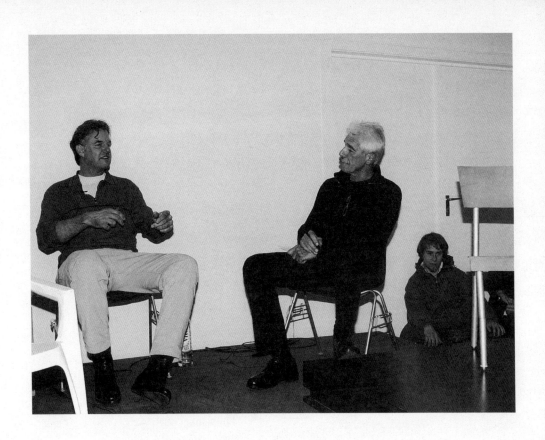

가지고 계십니까?아힘 하이네 : 저는 요리하는 것을 좋아하고 매우 즐기는 편입니다. 다만 시간이 부족하기에 요리 실력이 줄고 있죠. 요리는 매우 많은 수작업이 필요한 활동입니다. 요리할 때 사람들은 늘 어떻게 무엇이 진행되는지 정확히 알고 있어야만 합니다. … 마르티 귀세 : 아, 저는 대체 어떻게 요리를 하는지 모르고, 요리에 대해선 완벽한 문외한이라는 것을 말해야겠군요(웃음). 저는 요리하는 것을 전혀 좋아하지 않습니다. 먹는 것 역시 특별히 좋아하지 않고요. … 안네테 가이거 : 먹는 것을 좋아하지도 않고, 요리를 잘하지도 않는다고 말씀하셨는데, 그러면 당신은 어떻게 음식에 대해 매력을 느끼셨습니까?마르티 귀세 : 저는 요리를 전혀 하지 않습니다. 먹을 수 있는 것에 대한 전시회를 개최하면, 저는 항상 제가 알고 있는 요리사에게 전화를 하고 그가 먹을 것들을 준비해줍니다.안네테 가이거 : 맛 때문에 음식에 흥미를 느낀 것이 아니라면, 음식에 관심을 갖게 된 이유는 무엇입니까?마르티 귀세 : 제 관심은 음식의 맛에 관한 것이 아니라 사람의 신체가 계속해서 제 기능을 할 수 있도록 유지하려면 먹어야만 한다는 것과 관련이 있습니다. 맛있다는 것, 맛이라는 것은 음… 제게 그다지 특별하다는 생각이 들지 않습니다. 신체 기능을 유지하기 위해 음식물을 섭취해야 한다면, 어떤 상황에서든 당신은 먹을 수 있어야 합니다. 예를 들어 인터넷을 통해 정보 검색을 할 때나 전시회를 관람할 때 말이죠. 그곳에서 음식을 먹으며, 아무런 문제 없이 당신은 사람들을 만나고 인사할 수 있겠죠. 이렇게 되면 당신은 더욱 논리적이고, 현대의 라이프스타일에 걸맞은 것을 누리는 것이라 생각합니다. 그러나 제가 말씀드린 이러한 사항은 요리하는 것과 아무런 관련이 없습니다. 만약 제가 음식에서 추구하는 것이 맛, 즉 미각에 대한 것이라면, 전문적인 요리사가 필요합니다. 그리고 누군가 플라스틱 의자의 완벽한 제작을

추구한다면, 엔지니어가 필요하겠죠. 에곤 헤마이티스 : 마르티 귀세 씨가 언급한 주방이 존재하지 않는 곳의 음식과 아힘 하이네 씨가 언급하신 전통적인 요리 방식은 서로 완벽한 대립 구조를 보입니다. 의견의 차이점을 살펴보면, 아힘 하이네 씨의 음식은 분위기나 사람들이 느끼는 명상적인 부분과 관련이 깊고, 마르티 귀세의 음식은 푸드볼이나 타파스-프로젝트를 통해 알 수 있듯이, 항상 사람들의 행동과 큰 연관성을 가지고 있습니다. 마르티 귀세 씨의 음식디자인은 턱받이를 두르고 식사를 하는 것이 아니라, 일하거나 전시회를 보러 가거나 외출 중에 먹는다는 콘셉트입니다. 제 생각에 이 콘셉트는 처음에 제가 마르티 귀세에 대해 언급한 메타-테리토리얼적인 특징이 반영된 것이라고 생각합니다. 또 이 콘셉트는 소위 오트 퀴진(Haute cuisine, 최상급의 고급 요리와 미식법)과는 거리가 먼 콘셉트죠. 안네테 가이거 : 이런 디자인 콘셉트는 전통적인 디자인 개념에 대항하는 하나의 비판으로 생각됩니다. 디자인 개념에 따르면, 디자이너는 사용자들에게 무엇인가 좋은 것 아니면 적어도 무엇인가 즐기고 만족스러운 형태를 제시해주어야 하는 것을 의미하기 때문이죠. 마르티 귀세 씨의, 알약을 매개체로 한 전시 프로젝트가 생각나는군요. 마르티 귀세 : 네, 그것은 하이바이 [18]라 이름 붙인 프로젝트입니다. 모마 [19] 집행위원회에서 노매드, 즉 유목민처럼 전 세계를 떠돌며 일하는 삶이라는 주제로 무엇인가 디자인하길 원했습니다. 만약 여러분들이 공항 같은 공공장소에서 많은 시간을 보내게 된다면, 여러분도 이따금 '딱딱한 것(약)'을 필요로 할 것입니다. 이 알약으로 표현한 프로젝트는 구체적으로 그런 상황을 위해 디자인한 것입니다. 안네테 가이거 : 아힘 하이네 씨, 디자인을 통해서 슬픔이나 고통을 주어도 되나요? 아힘 하이네 : 제 생각에 디자인을 통해 인습이나 관례를 깨는 비판적인 표현은 항상 긍정적이라고

18 하이바이(HiBYE)

2001년 뉴욕 현대미술관(MoMA)에서 열린 마르티 귀세의 전시회 〈다양한 일의 영역 중 유목민적인 일 (Nomadic Work in Workspheres)〉에 전시한 프로젝트 타이틀이다.

19 MoMA

1929년에 설립된 뉴욕 현대미술관(Museum of.Modern Art in New York)을 의미한다. 회화, 조각, 스케치, 건축, 디자인, 영화, 비디오, 사진, 판화, 일러스트 책을 전시 주제로 삼는다. 뉴욕 현대미술관에 작품이 소장되는 것은 작가들에게 큰 영예로 여겨진다.

판단합니다. 디자인을 통한 비판적인 표현은 일반적으로 그렇게 커다란 고통을 주는 것이 아닙니다. 디자인만으로는 충분치 않죠. 다시 한 번 요리에 대해 얘기해보자면… 저는 요즘 요리를 자주 하지 못하고 있고 다른 이들에 비해 요리하는 횟수가 적지만, 요리를 하는 상황에서 자주, 제가 정말 중요하게 여기는 일들이 일어납니다. 양파 세 개를 자르고 잘게 다지는 것처럼 사람이 무엇인가 간단한 것을 만들려고 할 때 손은 바쁘게 움직입니다. 사람들은 목적을 가지고 무엇인가를 하죠. 좋은 냄새를 풍기며, 내적으로 집중하고, 애쓰게 되는 것이죠. 이처럼 우리의 신체가 어떤 목적에 집중하며 움직이는 것은 매우 긍정적입니다. 이런 과정을 통해 인습적이지 않은 독창적인 것이 나도 모르게 자신 앞에 나타날 수 있는 것이죠.

사물 세계와 디자인-오스카(Design-Oscar)

에곤 헤마이티스 : 마르티 귀세 씨의 작품들은 우리가 섭취하는 식료품을 제외하면, 다른 영역과는 큰 관련이 없습니다. 아힘 하이네 씨의 작품을 눈여겨보면, 재미 속에서 사람들이 무엇인가 지각할 수 있도록 만드는 특징을 가지고 있다는 것을 알 수 있습니다. 또는 존재하던 의자의 형태가 사라지는 식으로 디자인 속에 새로운 요소를 부각시키죠. 긴반데 프로젝트에서도 마찬가지로 형태가 보이지만 존재하지 않는 사물들이 있었습니다. 아힘 하이네 : 우리가 때때로 사물을 당황스럽게 쳐다보는 것처럼, 사물도 우리를 가끔 당황스럽게 바라본다고 확신합니다(킥킥거리며 웃음). 컴퓨터를 활용한 가상현실의 시뮬레이션 영역은 계속 빠르게 확장되고 있습니다. 영화 〈터미네이터 2(Terminator 2)〉나 〈쥐라기 공원(Jurassic Park)〉은 공상의 세계의 시뮬레

이션 기술을 크게 진보시켰죠. 우리는 3차원적인 존재입니다. 이는 1000년 동안 변함이 없고, 우리의 신진대사 과정도 아직 동일하게 작동합니다. 모든 것이 1000년 전과 똑같이 돌아갑니다. 저는 이런 자연적인 요소들에 큰 흥미를 느낍니다. 새로운 것이 지속적으로 추가되는 소프트웨어와 비교해볼 때, 자연적인 것은 불변하죠. 그래서 저는 이런 자연적인 것, 우리가 변함없이 확신하는 사물의 특성, 관성적인 요소에 대해 조금의 변화를 꾀하려고 여러 시도를 하는 것입니다. 지난 디자인마이[20] 전시회에서 저는 학생들과 '두 개의 방'[21]이라는 작품을 전시했습니다. 이것은 하나의 공간인데, 사람들은 이 공간을 두 가지 방향에서 들여다 볼 수 있습니다. 한쪽 측면에서 공간을 보면 사무실이 보이고, 다른쪽 측면에서 보면 개인 공간이 보이지요. 엄밀히 따지면 하나의 공간에 존재하는 두 개의 공간이었죠. 두 가지 다른 방향에서 같은 공간이 보이지 않도록 해주어 사람들이 확신하는 신뢰성에 의문을 제기한 것이죠. 이런 것에 저는 흥미를 느낍니다. 에곤 헤마이티스 : 디자이너들이 새로운 콘셉트와 사물이 갖는 특성을 다채롭게 표현하면서 사람들을 당혹스럽고 복잡하게 만드는 것 같군요. 이렇듯 디자이너들이 세계를 위해 많은 시도를 하는 사이, 덴마크에서는 최근 더욱 복잡해지는 세계를 단순화하자는 목표와 함께 디자인-오스카[22]상을 창설했습니다. 이 상은 몸, 가정, 일, 놀이, 공동체 (Body, Home, Work, Play, Community)등 다섯 개 부문으로 나뉩니다. 이 상이 내세우는 모토는 "세상을 위해 최선을 다하라'와 '삶의 질을 높이기 위한'입니다. 공모전을 통해 각 부문당 10만 유로를 내걸었죠. 이런 움직임이 큰 의미가 있을까요? 마르티 귀세 : 우리가 디자인을 통해 문제를 해결하려고 하는 관점에만 초점을 맞춘다면, 저는 이러한 움직임이 불필요하다고 생각합니다. 이 세계에서 생겨나는 문제점과 사람들이 저

20 디자인마이(Designmai)

2003년부터 매해 베를린에서 개최하는 디자인 전시회로, 트랜스폼-베를린(Transform-Berlin)협회가 기획한다. 디자이너, 연구소, 미술대학, 디자인 회사가 디자인 제품 소개를 위해 참가하며, 세계적인 디자이너들을 초대해 전시도 연다. 디자인마이의 플랫폼은 무엇보다 젊은 디자이너들이며 해마다 다른 주제로 열린다.
사진 : 디자인마이-신문 (2004), 트랜스폼-베를린협회, 그래픽디자인 : 디자인 스튜디오 E, 크리스티아네 뵈르트너(Christiane Bördner), 베른트 그레더(Bernd Grether)

21 두 개의 방(Doppelzimmer)

베를린예술대학교 학생들의 프로젝트로, 2004년 디자인마이에서 전시되었다(지도 교수 : 아힘 하이네).

22 디자인-오스카(Design-Oscar)

본문에서는 덴마크 디자인상 인덱스(INDEX)를 지칭한다. 2005년 처음으로 디자인 작품을 공모하고 시상했다. 코펜하겐에 위치한 비영리 조직이 주최하며, 이 상을 통해 '삶의 질을 높이기 위한 디자인'을 선정해 수상하는 것이 목표다. 디자인상 인덱스 : 2년에 한 번씩 몸, 가정, 일, 놀이, 공동체라는 다섯 개 부문으로 나누어 공모하며 각 부문당 10만 유로의 상금을 지급한다.

마다 가지고 있는 문제는 매우 다르기 때문입니다. 제 생각엔 누군가 무엇을 만들어서 모든 게 끝나고 영원히 해결되는 일은 절대 없을 것입니다. 현실의 인식은 변하고, 더 달라지고, 더 빨라지고 그리고 매번 더 개인적으로 변하기 때문이죠. 확신하지는 못하지만, 이런 시도가 유럽이나 덴마크에는 좋은 것일지도 모릅니다. 하지만 확신하건대 스페인이나 남아프리카 등에는 맞지 않습니다. 에곤 헤마이티스 : 몸(Body) 부문에서는 빨대 형식의 디자인이 상을 받았습니다. 사람이 이 빨대로 심각하게 오염된 물을 정화시켜 마실 수 있다고 하는군요. 이것을 만든 디자이너가 직접 강물, 기괴하게도 여자 화장실에서 이 제품을 테스트해보았다고 합니다(킥킥거리며 웃음).

오늘날 사물의 의미

마르티 귀세 : … 가장 이상적인 것은 지식을 습득하는 것이 아닐까 생각합니다. 동일한 것을 만들 수 있는 학문적인 지식이죠. 저는 우리에게 항상 눈에 보이는 개체, 즉 사물이 필요하다고는 생각하지 않습니다. 우리에게 필요한 것은 지식이나 정보입니다. 구체적으로 디자인적인 관점에서 말씀드리면, 사물은 10년 또는 20년 전 그 사물이 가지고 있던 힘을 더 이상 가지고 있지 않다고 생각합니다. 상표, 즉 브랜드가 사물의 힘을 빼앗아 갔죠. 그래서 저는 사물이 띠고 있는 형태와 그 사물 자체가 소비 시장에서 큰 힘을 발휘하고 있지 않다고 봅니다. 에곤 헤마이티스 : 브랜드가 어떤 식으로 사물의 힘을 앗아 갔다는 것입니까? 마르티 귀세 : 사람들이 물건을 구입할 때, 형태보다 브랜드의 가치가 소비에 끼치는 영향이 크다는 뜻이죠. 에곤 헤마이티스 :

그러니까 브랜드의 이미지, 명성, 상징…. 마르티 귀세 : 그렇습니다. 브랜드는 마치 사람과 같아서, 매우 복잡하고 감성적으로 풍부한 면모를 보입니다. 제 생각에 이런 양상은 사물이 더 이상 중요하지 않다는 것을 뜻합니다. 아힘 하이네 : 적어도 실질적인 디자인시장에서 틀린 의견은 아닙니다만 사물은 항상 어떤 맥락과 커뮤니케이션적인 주변 환경과 밀접한 관계가 있습니다. 여기에서 말씀드리려는 제 주장은, 제품은 전혀 단독으로 존재하지 않는다는 것입니다. 제품은 커뮤니케이션, 광고, 기업디자인 등과 같은 여러 가지 요소와 함께 마치 조합해서 완성하는 퍼즐처럼 존재한다는 것입니다. 만약 누군가 마르티 귀세 씨가 가져온 의자를 카르티에(Cartier) 매장에 갖다놓고, 모든 커뮤니케이션 수단을 동원해 고객들을 설득한다면, 그 사람들은 이 의자를 사기 위해 많은 돈을 지출하며 저마다 "아, 역시 카르티에! 정말 훌륭하군!"이라고 말할 수도 있는 것이죠. 그러나 제품이 너무 브랜드 이미지와 동떨어져 있을 경우에는, 브랜드를 위한 제품으로 기능을 발휘하지 못합니다. 어쨌든 제 디자인 스튜디오는 1999년 라이카 사를 위해 디자인과 관련한 많은 프로젝트를 진행했습니다. 그러니까 라이카의 기업디자인부터 시작해 지면 광고 디자인, CF 영상, 제품디자인까지 맡아했습니다. 사람들은 저희 디자인 스튜디오가 모든 디자인을 일임받아 작업했다는 점을 매우 흥미롭게 생각하지만, 디자이너의 입장에서 생각해봐도, 라이카 사 입장에서도 이것이 얼마나 힘든 것인지 알 수 있었죠. 디자인을 단순히 형태를 만드는 작업이라고 생각하는 것이 문제였습니다. 사실 디자인을 단지 외형적인 것만을 만들어내는 것이라고 이해하면 더 간단합니다. 물론 그 의미가 더 지루해지죠. 가령 고객이 디자이너에게 컴퓨터 토모그래피(Computer Tomography, 제품의 단면도)를 의뢰하고, 디자이너는 단순히 컴퓨터 도면을 제작합니다.

이는 수작업이지만, 사실 디테일한 작업 방식만 알면 누구나 할 수 있는 일이죠. 저는 이런 일에 큰 흥미를 느끼지 못합니다. … 안네테 가이거 : 저는 우리 학교 학생들이 "더 이상 작업실로 갈 필요가 없어. 디자인은 단지 커뮤니케이션일 뿐이야"라고 말할까 봐 약간 걱정됩니다. 우리는 조금 전 수작업에 대해 토론했습니다. 그리고 마르티 귀세 씨, 당신은 앞에서 언급했던 당신의 비물질적인 제품에서 점점 형태를 갖춘 물질적인 제품으로 의견을 피력하고 계신 것 같은 생각이듭니다. "나는 이제 멋진 형태의 의자를 만들어야 해!"라는 식의 단순한 목적이 아닌 수작업, 작업장, 손으로 하는 일들이 사실 다시 인기를 얻고 있다고 생각합니다. 마르티 귀세 씨는 수작업을 어떤 식으로 진행하십니까?

마르티 귀세 : 저는 수작업을 전혀 하지 않습니다. 제 작업의 재료는 정보이고, 제가 만드는 것은 제품의 정보 모델입니다. 제품이란 단지 하나의 형태로 이루어지는 것이 아니라, 그 이외의 많은 것들이 합쳐진 것이죠. 제품은 오히려 감정(Emotion)으로 이루어진 형태입니다. 제품은 의사소통을 가능케 하고, 제품이 놓인 주변 환경과 잘 어울려야 합니다. 이런 식의 제품이 바로 제가 디자이너로서 만드는 제품입니다. 그리고 제가 사용하는 재료는 감각을 기반으로 하는 정보입니다. 아힘 하이네 : 그런 방식이라 확실히 디자인 과정에서 당신이 어떤 임의의 상황을 직접 시험해봐야 하는 경우가 분명히 있을 것 같습니다. 마르티 귀세 : 제가 직접 하지는 않습니다. 다른 사람이 저를 위해 그런 일을 합니다(웃음). 아힘 하이네 : 직접 하지 않는다고요? 저는 절대 그 말을 믿지 않습니다! 증인이 있습니까? 마르티 귀세 : 그럼요, 당신이 디자이너 한 명을 고용하면, 그는 상응하는 대가를 받지요. 에곤 헤마이티스 : 브랜드에 대해 조금 더 제 의견을 덧붙이자면, 브랜드는 제품 자체

가 지닌 사물의 의미보다 상징을 내포하는 것으로 바뀌었습니다. 예를 들어 H2O갤러리 체어[23]를 생각해봅시다. 이 의자는 높은 등받이와 짤막한 다리로 디자인해, 의자의 앉는 부분이 매우 낮습니다. 만약 제가 독서를 하려면 낮은 의자 위에 앉고, 독서가 끝나면 책을 앉는 부분에 놓아둡니다. 이런 과정을 거듭하면, 앉는 부분은 높아집니다. 저는 책을 바꿀 수 있고, 그러면서 의자의 높이를 조절할 수 있죠. 이와 같은 콘셉트는 사물이 단순히 상징으로 변형된 것이 아니라고 생각합니다. 사용자가 상징적인 제품과 보다 밀접하게 이성적으로 소통하는 것이죠. 마르티 귀세 : 이 의자는 갤러리 관계자가 제게 의뢰해서 만든 것입니다. 그가 말하길 "디자인을 해주세요. 제가 디자인한 그 제품을 생산하겠습니다." 그는 제게 우선 의자를 디자인해줄 것을 부탁했죠. 저는 대답했습니다. "의자디자인? 싫습니다." 처음에는 거절했죠. 그는 글을 쓰는 사람이고, 그의 부인 역시 글을 씁니다. 그리고 그들은 책을 출판하는 사람들이었죠. 그들에게는 자녀가 다섯 명 있었는데, 저는 이들의 환경, 즉 생활 형태를 고려한 의자를 디자인했습니다. 그에게 이렇게 말했습니다. "나는 갤러리에 의미 있는 의자를 만들겠습니다." 그것이 바로 사용자들이 의자의 높이를 책으로 결정할 수 있는 이 의자입니다. 이 제품은 반드시 의자가 아니라 여러분들이 자신의 책 위에 앉는다는 의미와도 무관하지 않습니다. 이 의자는 아이들에게도 유용합니다. 아이들은 지속적으로 자라기 때문입니다. 이것이 바로 제가 말씀드린 정보이며, 제품이 놓인 주변 환경입니다. 풋볼-테이프[24]의 디자인도 의자의 과정과 크게 다르지 않습니다. 저는 스포츠에 관심이 없고, 운동 역시 많이 하지 않습니다. 하지만 세인트 에티엔(Saint Etienne)비엔날레 측이 저를 초청했기 때문에, 저는 이 테이프를 만들었습니다. 저는 우선 이 도시에 대한 연구를 했습니다. 그리고 저

23 H2O갤러리 체어(Galeria H2O Chair)
바르셀로나에 위치한 예술 · 디자인 갤러리의 명칭과 동일한 이름을 붙인 의자이다. H2O갤러리는 이 의자처럼 건축가, 디자이너, 예술가 그리고 사진작가들과 협력해 제품을 생산하기도 한다. 사진 : H2O갤러리 체어(2000), 바르셀로나 H2O갤러리 생산 · 디자인 : 마르티 귀세

24 풋볼-테이프(Football-Tape)
사진 : 풋볼-테이프 (2000), 디자인 : 마르티 귀세(2004년부터 마지스 사가 생산함)

는 연구를 통해, 세인트 에티엔이라는 도시가 축구팀 때문에 프랑스에서 꽤 유명한 곳이란 것을 알게 되었습니다. 그리고 광산이 있는 작은 도시라는 것도 알게 되었죠. 그 후 저는 세인트 에티엔과 관계가 깊은 이 풋볼-테이프를 만들게 되었습니다. 비엔날레에는 약 400명이나 되는 디자이너가 참가했지만, 디자인을 도시와 관련지어 출품한 디자이너는 저뿐이었습니다. 이런 연계성은 주변 환경에 의한 정보를 통해 생겨난 것이지요. 이런 식의 콘셉트는 사물과 주변 환경 사이의 관계를 만들어주는 매개체가 되게 합니다. 그리고 이 사물을 통해 다른 이들과의 의사소통이 가능해지고, 낯선 사람들과 쉽게 친해질 수 있는 것입니다. 안네테 가이거 : 당신의 작품을 들여다볼 때면, 이런 생각이 들곤 합니다. "이 작품의 주제는 분명 기쁨이나 행복과 관련 있는 것이 분명해. 마르티 귀세 씨는 항상 행복이 무엇인지 자주 자문할 거야." 실제로 그렇습니까?(웃음) 마르티 귀세 : No! 저는 소비자들의 세계를 위해 디자인합니다. 저는 다만 가능한 제가 존재하는 이 시대, 현시점에 저를 맞추려 노력합니다. 모든 것이 대단히 많이 변화하고, 빠르게 성장하고 있습니다. 그러므로 여러분들도 여러 영역에 대한 유연성을 갖춰야 한다고 생각합니다. 어쩌면 우리에게 사물은 필요 없는 것인지도 모릅니다. 사물들은 움직임에 대한 유연성이 사라지도록 우리를 옭아매는 것이니까요. 우리가 사물을 사용한다는 것은 명백한 사실입니다. 하지만 … 그것들을 소유하지는 마세요. 에곤 헤마이티스 : 이것은 그야말로 노매드적 견해네요. 마르티 귀세 : 그렇습니다. 저는 고정되고, 확고하고, 안전한 것의 반대 개념인 극단적인 노매드적 삶과 움직임이 전 세계에 찾아온다고 생각합니다. 안네테 가이거 : 다시 의자의 테마로 돌아가봅시다. 몇 년 전까지 여전히 많은 이들이 독일에서 가장 최악의 것은, 도처에서 이런 플라스틱 의자를 보는 것이라고

말했습니다. 그리고 이런 광경은 독일의 열등한 디자인 의식의 지표라고 이야기했을 것입니다. 마르티 귀세 : (의자를 앞으로 가져와) 이 의자를 그냥 한 번만 다른 관점으로 바라보세요! 사실 저는 이 의자가 사람들에게 어떤 영향력을 미치는지, 그리고 어떤 장소에 놓여 있는지에 대한 조작을 할 수 있는 권한은 없습니다. 안네테 가이거 : 아힘 하이네 씨, 당신이라면 이 의자로 무엇을 만들어내고 싶습니까? 정말 진심으로 이 의자의 형태를 바꾸어보고 싶은 욕구는 없습니까? 아힘 하이네 : 저는 이 의자의 형태보다 오히려 의자가 만들어낼 수 있는 대중의 현상에 관심이 더 많습니다. 이 의자가 얼마나 팔리는지 저는 잘 모르겠습니다. 아마도 일 년에 천만 개 정도, 아니면 더 많을까요? 이런 사실만 보더라도, 이 의자는 무언가 의미를 가지고 있다고 생각합니다! 이 의자는 간편한 야외 플라스틱 의자의 양식을 띠는 첫 번째 디자인이었습니다. 이런 종류의 플라스틱 의자들이 다양하게 나타났을 때, 사실 모든 디자인이 거의 같아 보였습니다. 물론 약간의 변형을 추구한 형태도 있었죠. 그러나 외적인 형태는 그다지 중요하지 않았고, 어쨌든 이 의자가 갖는 기능성이 더 중요하게 부각되었지요. 또 이 의자는 저렴한 가격으로 편하게 앉아 즐길 수 있도록 해주었습니다. 그리고 날씨, 즉 비가 와도 큰 문제가 없다는 장점도 가지고 있죠. 에곤 헤마이티스 : 우리는 이런 장점만을 부각시키는 관점으로 이 의자의 디자인을 바라봐서는 안 된다고 생각합니다. 디자인이라는 관점 안에는 좀 더 다양한 관점이 존재하고, 어떻게 보다 나은 디자인을 할 수 있을까, 하는 다양한 시도가 있을 수 있는 것이죠. 마치 곡선의 곡률이 제각기 다르듯, 다양한 디자인 취지가 존재합니다. 어떤 의자들은 단지 의자의 기능에 충실하면서 그냥 좋은 물건으로 인식되어 디자인적인 의미가 거기서 끝나기도 합니다. 그러나 어떤 제품은 사용자의 경험이나 인지를 통

해 새로운 디자인의 목표를 추구하기도 합니다. 이런 관점의 디자인이 바로 꺾을 수 있는 형태의 빨대 디자인입니다. 단순히 30개의 그냥 그런 플라스틱 의자를 만드느니, 꺾이는 빨대와 같은 디자인적 시도를 추구하는 것이 낫죠. 그렇지 않습니까? 우리는 이 플라스틱 의자에 대해 도덕적인 차원에 입각해 후한 평가를 내릴 필요는 없다고 생각합니다. 우리는 이 디자인을 냉정하게 판단하고, "이 디자인은 디자이너가 무언가 새롭게 모색해야 할 과제입니다"라고 말할 수 있습니다. 실제로 이 의자의 새로운 디자인을 시도하는 디자이너가 필요할 수도 있다고 생각합니다. 다음과 같은 모토도 있습니다. "이 문제가 상수도 시설이나 댐 같은 것에만 적용된다고 생각하지 마세요. 왜 이것을 빨대에 시도해볼 생각은 하지 않습니까?" 아힘 하이네 : 그렇죠. 말씀하는 경우와 같은 디자인 전개 방식의 사례도 분명히 있습니다. 그러나 앞서 다섯 개 부문에 많은 상금을 내건 공모전이 있다고 말씀하셨죠. 특히 이런 부문의 설정은 제 생각에 브랜딩(Branding), 즉 이미지 부여 작업에 초점을 맞췄다고 생각합니다. 이 공모전은 사실 순수한 공모전의 콘셉트와는 다른 점이 있고, 그저 강한 인상을 주려고 한 것이 아닌가 생각됩니다. 에곤 헤마이티스 : 저는 오히려 이런 부문의 설정이 전통적이라 생각합니다. 이 부문들은 이미 크랜브룩25에서 사용했던 것이죠. '몸, 가정, 일(Body, Home, Work)'이라는 영역 외에 무엇을 더 고려할 수 있을까요? 이런 부문의 요소는 근본적인 삶의 영역을 반영하는 것이라 생각합니다. 저는 이 공모전을 아주 전통적인 방식의 색다른 시도라고 봅니다. 특히 마르티 귀세 씨의 의자 디자인 전개 방식과 비교하자면 말이죠. 스칸디나비아 인들의 공모전은 확고한 그들의 콘셉트와 많은 상금을 이용해 디자인을 선동합니다만, 다른 공모전과 추구하는 목적은 동일하다고 생각합니다.

25 크랜브룩(Cranbrook)

1904년에 설립된 예술 아카데미이며, 미국 미시간(Michigan) 주 디트로이트(Detroit) 근처에 있다. 명성 있는 교육기관인 이곳은 특히 디자인과 비주얼커뮤니케이션으로 유명하다. 찰스 임스가 1940년대 초반 이곳에서 교수로 재직하기도 했다.

엑스–디자이너(Ex-Designer)와 동시대

안네테 가이거 : 엑스–디자이너가 되려면 무엇을 해야 하나요? 어떻게 배울 수 있습니까? 마르티 귀세 : 저는 단지 현 시대의 변화에 맞춰서 살기 위해 노력했습니다. 새로운 무엇인가 나타나면, 저는 그것을 배우고 이해하려고 노력합니다. 그래서 새로운 것을 발견하면 즉시 인터넷 검색을 합니다. 저는 항상 제 삶을 바꾸었습니다. 세상에 존재하는 모든 것은 다르기 때문입니다. 이런 이질성을 통해 우리는 일상에 대해 완전히 다른 시선을 가질 수 있습니다. 제 생각에 이것이 바로 제가 엑스–디자이너가 될 수 있는 이유의 전부입니다. 안네테 가이거 : 그러니까 다시 말해, 모든 것을 열린 마인드로 대하는 능력을 말씀하시는 것인가요? 마르티 귀세 : 혹은 항상 "왜?"라고 질문하는 자세죠. 아힘 하이네 : … 사람은 경험에 의해 몇 가지 일에 대해 '이것은 이러이러 하게 된 것이다'라고 설명할 수 있지요. 이것은 명확한 전달 방식입니다. 저는 수업을 할 때 학생들이 어떻게 아이디어가 떠오르는지, 아이디어의 생성 과정에 참여하도록 노력합니다. 정말 흥미로운 작업이죠. 저는 생각하지 못했던 상황을 즐겨 상상하고, 그런 상황에 대해 제 자신이 어떻게 반응할 것인지 생각해보곤 합니다. 그리고 제 자신을 관찰하는 것이죠. 가령 무엇이 옆에 있는지, 어떤 것이 오른쪽 혹은 왼쪽에 놓여 있는지, 무엇이 떠오르는지를 말이죠. 그러면 우리는 일반적으로 해석되는 사물에 대해 전적으로 다른 해석을 할 수 있습니다. 이런 과정을 통해 새로운 의미에 도달하는 것이죠. 이것이 디자인을 하는 과정에서 중요한 연상법의 하나이고, 습득할 수 있는 것입니다. 경험이 바로 이 연상법을 가장 잘 익힐 수 있는 요소라 할 수 있죠. 에곤 헤마이티스 : 다음과 같은 사안을 가정해볼 수 있을 것 같습니다. 디자인계는 마르티 귀세 씨가 강조하는

동시대적인, 현재 시점이나 시대 흐름을 지향하는 연구소를 설립할 생각이 있는 것일까요? 이에 대한 생각이나 대안은 있는지 의문스럽군요. 아힘 하이네: 디자인계의 급진적인 변화나 추진은 어려운 것이 사실입니다. 물론 이론상으로는 모든 것이 가능하지만, 연구소 설립에 대한 부정적인 의견만 내세우게 되면, 그것도 매우 안타까운 상황이 될 수 있겠죠. 연구소 존재의 유무를 떠나서, 작은 단체를 통해서라도 현 시대를 지향하는 움직임을 연구하는 것은 가능하다고 생각됩니다.

형태, 조형과 예술 vs 디자인

에곤 헤마이티스: 디자인은 항상 형태와 관련을 맺어 왔습니다. 명백히, 적어도 형태적인 측면에서 사물의 미적인 품질에 관해 말이죠. 조형이라는 의미도 마찬가지입니다. 그런데 이런 형태나 조형의 의미가 오늘 초대 손님 두 분에게는 아마도 또 다른 관점으로 비치는 것 같습니다. 두 분에게는 그렇게 중요하지 않은 디자인 요소로 보입니다만. 아힘 하이네: 마르티 귀세 씨는 더군다나 형태를 만들기 위해 디자이너를 고용합니다 (웃음)! 마르티 귀세: 흠 … 저는 디자이너로서 매우 일반적인 이력을 가지고 있습니다. 저 또한 3년간 실무에 종사하기도 했고, 하드코어-디자인(Hardcore-Design) 그러니까 기계디자인을 하기도 했죠. 현재는 더 이상 그런 일을 하지 않습니다. 그러나 마치 영화를 제작하는 것처럼, 복합적인 일이 얽힌 프로젝트에서 디자인을 할 수도 있을 것입니다. 어떤 일을 계획하고 진행하려면 많은 것들이 필요하고, 그에 적절한 팀을 구성해야 합니다. 하지만 이런 일을 진행할 때 우리가 배운 대로 일이 진행되지 않습니다. 훨씬 더 복잡하죠. 이런 프

로젝트는 다양한 영역들의 혼합(Mix)이라 할 수 있죠. 그리고 저는 이 혼합 영역의 전문가입니다(웃음). 안네테 가이거 : 저는 학생들에게 이런 이야기를 자주 듣습니다. "요즈음 디자인 박람회나 디자인마이 전시회에 가면 모든 디자인이 똑같아 보여요. 어느 하나 정말로 새로운 것이 없다니까요!" 학생들은 그 모든 디자인이 하나이고 같은 소스라는 느낌을 받는다고 합니다. 이런 좌절에 대해, 그리고 세상을 헤쳐 나가는 젊은 디자이너들에게 당신들은 어떤 충고를 하고 싶습니까? 마르티 귀세 : 디자인을 보지 말라고 이야기하고 싶습니다(웃음)! 저는 절대 디자인 전시회에는 가지 않습니다. 어쨌든, 그런 전시회는 끔찍하죠! 저는 학생들에게 동시대 움직임에 초점을 두는 컨템퍼러리 아트(Contemporary Art)에 흥미를 가지라고 말합니다. 거기에는 아이디어가 있습니다. 디자인의 세계가 아닌 생각의 세계인 것이죠. 아힘 하이네 : 저는 전시회에 대해 조금 다른 의견을 가지고 있습니다. 전시회에서 디자이너의 관점이나 어떤 목표를 가지고 작품을 진행했는지 파악하는 것은 절대 쉬운 일이 아닙니다. 항상 비슷한 과정을 거쳐 오지만, 아마 5년이나 10년쯤 뒤에야 사람들은 왜 그 디자이너가 그 디자인을 그 시기에 만들었는지 이해할 수 있을 것입니다. 모든 디자인이 끔찍하다는 식의 표현은 받아들이기 어렵군요. 안네테 가이거 : 마르티 귀세 씨, 저는 당신이 하는 작업을 컨템퍼러리 아트, 즉 예술이라고 말씀하신 점을 매우 흥미롭게 생각합니다. 예술이라는 것은 집 안 또는 주변에서는 자주 접하지 못하는 것이죠. 제가 처음 당신의 프로젝트 '두 행(Do Hang)'을 보았을 때, 저는 즉시 마르셀 뒤샹의 작품 레디메이드[26]를 떠올렸습니다. 그 역시 제설용 삽과 외투걸이를 자신의 작업실에 걸어놓은 것 외에는 아무것도 한 것이 없었기 때문이죠. 현대 예술과 당신이 추구하는 동시대를 근간으로 하는 최신 디자인은 여러모로

26 뒤샹의 레디메이드(Duchamp Readymade)

마르셀 뒤샹(Marcel Duchamp, 1887~1968)은 프랑스의 화가이자 오브제 아티스트이다. 그는 1914년에 평범한 병 건조대에 자신의 서명을 하고, 이 물체는 예술 작품이라고 말했다. 이 발언은 예술계의 격렬한 반응을 불러일으켰다. 이 작품은 콘셉트 예술의 첫 번째 작품으로 간주된다. 사진 : 마르셀 뒤샹, '레디메이드'-병건조대(Porte bouteilles)(1914)

비슷한 양상을 보이는군요. 마르티 귀세 : 제가 예술 작품을 보는 이유는 영감을 얻기 위해서가 아니라 그저 예술에서 즐거움을 느끼기 때문입니다. 그리고 저는 더 이상 영화를 보러 극장을 가지 않습니다. 비디오아트를 보는 것이 100배는 더 낫기 때문입니다. 좋은 비디오아트 말이죠! 저는 디자인 전시만을 보러 가는 것이 제게 있어 재미가 없다는 것을 말하고 싶습니다. 그런 곳에 가서 볼 것이라곤 형태만 다른 사물들뿐이죠. 그 디자인들은 제게 어떤 의미도 전달하지 못합니다. 안네테 가이거 : 만약 예술이나 자연에서 영감을 얻지 않는다면, 어떤 식으로 영감을 얻습니까? 마르티 귀세 : 저는 영감을 전혀 믿지 않습니다. 저는 단지 정보를 기록하고, 그것을 진보시켜 새로운 정보를 개발해낼 뿐입니다. 이것은 제가 일하는 추상적인 분야에서 만들어내야 하는 완전히 객관적인 과정이라고 할 수 있습니다. 방청객 : 마르티 귀세 씨, 당신이 스스로를 엑스-디자이너라고 칭하는 것에 대해 저는 좋은 인상을 받았습니다. 질문하겠습니다. "디자이너에서 엑스-디자이너로, 그 다음 단계는 무엇입니까?" 마르티 귀세 : 엑스-디자이너라는 호칭은 절대 위대한 것이 아닙니다. 처음, 저는 전문 디자이너들의 비평에 매우 시달려야 했죠. 그들은 항상 제가 하는 것은 디자인이 아니라고 말했습니다. 그러나 저는 결코 예술가가 가질 법한 성향이나 콘셉트, 목표를 가진 적이 없습니다. 제가 하는 작업으로 제 스스로를 정의 내릴 수 없는 위치였습니다. 그런데 엑스-디자이너라는 명칭은 제게 디자이너라는 직업적 특성이 약간 사라지게 하는 새로운 경계를 마련해주었습니다. 이를 통해 저는 완전히 자유로워졌고 내가 하려는 것을 할 수 있었죠. 그러나 이런 명칭은 단지 작은 부분일 뿐입니다. 안네테 가이거 : 아힘 하이네 씨, 당신도 예전에는 이와 같은 경험을 하셨죠. 사람들은 말하길 "당신은 디자인이 아니라 예술을 하고 있습니다." 특

히 긴반데의 1980년대 프로젝트에 관해 그런 발언을 했습니다. 당시 당신은 이렇게 말했습니까? "아니요, 아니요, 나는 디자이너입니다." 아힘 하이네 : 디자인을 통해 디자이너가 표현할 수 있는 것은, 단지 제품의 유용성에 한정되는 것이 아니라 디자인을 통해 콘셉트적인 의도를 표현할 수도 있는 것입니다. 사람들은 예술은 항상 예술로, 그러니까 이해하기 어려운 것으로 인지해왔습니다. 이런 난해함 때문에 자연스럽게 일상적인 세계와 거리를 두게 된 것이죠. 현재는 디자이너들이 디자인이라는 영역에 많은 색다른 요소를 결합하고 있는 시점입니다. 그들이 무언가 혁신적인 것을 창조할 수 있다고 생각합니다. 당신은 사물을 벽에 걸어두고 "뒤샹의 작품 같군"이라고 빈정거릴 수도 있습니다만, 정말 당신이 벽에 걸어둔 사물에 실질적인 의도를 부여할 수도 있다고 생각합니다. 마르티 귀세 : '두 행(Do Hang)'이라는 모토로 드로흐 디자인27이 주관한 프로젝트가 있었습니다. 전등 디자인을 디스플레이하는 것에 대한 제 의사를 전달했죠. "전등 하나만 걸고 싶군요. 왜냐하면 이 작품은 전등과 의자에 대한 상관관계를 표현하니까요." 저 역시 의도를 좀 더 명확하게 전달하고 싶었습니다.

여러 전문성과 경계의 호용

에곤 헤마이티스 : 디자이너가 자신의 전문 분야를 바꾸면, 결과물에서 차이가 납니다. 가령 제품디자이너들이 비주얼커뮤니케이션 분야로 가면, 그들은 비주얼커뮤니케이션 분야에서 보기 드문 작업 결과를 낼 수 있을 것입니다. 저희는 금요 포럼을 통해, 인터페이스디자이너들이 제품을 디자인하는 과정을 파악할 수 있었

27 드로흐 디자인(Droog Design)
네덜란드의 디자인 회사로 디자인 제품을 판매하는 회사이기도 하다. 1993년 레니 라마이커스와 하이스 바커가 설립했다. 사물의 관습적인 면을 주시하며, 유희적이고 기본 개념에 입각한 디자인으로 각광받고 있다. 대표적인 디자이너로는 마르셀 반더르스, 헬라 용에리위스, 아르너트 바이저, 리처드 후텐이 있다.

고, 오직 건축가만이 만들 수 있는 의자를 디자인한 건축가 빌 아레츠[28]를 볼 수도 있었습니다. 이러한 결과가 예술 분야에도 있지 않을까 하는 생각이 드는군요. 방청객 : 앞서 제기된 사물의 주변 환경, 브랜딩 그리고 커뮤니케이션의 관점에 입각해 이 두 의자를 살펴보면, 그리 긍정적인 감정을 이끌어내기가 어렵습니다. 그리고 유목민적인 현대의 삶을 직시한다면, 이런 제품은 제게 무거운 짐처럼 느껴집니다. 제가 만약 어떤 의자를 소유하게 되면, 이는 짐이 되어 문젯거리가 될 테고, 부담으로 작용할 것입니다. 우리는 이런 부담감에서 자유로워져야 한다고 생각합니다. 아힘 하이네 : 어떤 의자는 세상에 하나만 존재하지만, 1000만 개씩 존재하는 의자도 있습니다. 여러 경우가 존재하는 것이죠. 이것이 아니면 저것이라고 단정 짓는 극단적인 생각은 좋지 않습니다. 사람들이 여러 가지 경우를 어떻게 판단하느냐에 따른 문제인 듯하다는 생각이 듭니다. 마르티 귀세 : 유목민적인 움직임과 세상의 변화를 감안해볼 때, 이 플라스틱 의자가 큰 가치가 없다는 것이 바로 이 의자의 가치가 아닐까 생각합니다. 어디서나 구할 수 있기 때문에 저는 이 의자를 직접 이곳으로 가져오기보다 주최 측에 단지 "하얀색 플라스틱 의자를 준비해주십시오!"라고 말했죠. 에곤 헤마이티스 : 당신의 정보를 분석해서 준비한 것입니다(웃음)! 마르티 귀세 : 저는 이 의자를 집으로 가져가지도 않을 것입니다. 저는 의자 위에 무엇인가 흔적을 남길 것이고, 누군가가 이 의자를 가져갈 테죠. 이 의자는 제 삶에서 다시 사라지는 것입니다. 프랑수아 부르크하르트(지난주 토론의 초대 손님, 방청석에서) : 우리는 어디에 경계가 있는지 확실히 그 선을 그어야만 합니다! 모든 것이 무엇이다, 라는 식의 발언은 잘못된 것입니다! 분명 디자인과 예술에는 영역의 한계가 있고, 이론적인 지식들이 존재하는 것이죠. 이론을 체계화하려면 우리는 개념을 가져야만 합

28 빌 아레츠(Weil Arets, 1955~)
빌 아레츠 아키텍츠라는 건축 사무소를 운영하는 네덜란드의 건축가로 마스트리히트와 암스테르담에 지점을 두고 있다. 대표 건축물로는 마스트리히트의 예술대학과 위트레흐트대학교 도서관이 있다. 베를린예술대학교에서 건축 설계와 건축디자인을 담당하는 교수로 재직하고 있다.

니다. 그리고 개념은 확실하고 정확한 원칙을 바탕으로 해야 하지요. 제 생각에 대학에서 "이것이 예술이거나 디자인이거나 상관없어! 나는 되는대로 형편에 따라 만들면 돼"라는 식으로 생각 없이 발언해서는 안 됩니다. 현실에서는 분명 그렇지 않습니다. 사람들이 이건 예술에 속한다, 이건 디자인에 속한다, 라고 언급하는 것은 그리 중요한 것이 아니라고 생각합니다. 제가 중요하다고 생각하는 것은, 무엇보다 학생과 디자이너들 스스로 두 영역의 경계를 제대로 인지할 수 있어야 한다는 것입니다. 그들은 이 두 분야에 대해 잘 식별하고, 언제 어떤 분야에서 작업해야 하는지, 언제 다른 분야에서 작업할지 알아야 합니다. 여러 전문 영역을 포괄적으로 넘나드는 작업 방식에는 사실 우리가 넘어서는 안 되는 경계가 명확하지 않습니다. 작업 자체에 경계가 명확히 설정되어 있지는 않다는 것입니다. 그러나 반대로 그런 (경계를 넘나드는) 작업을 하는 사람들은 어떤 방향으로 자신의 작업 방향을 추진할지, 어떻게 논증할 수 있는지, 또 어떻게 개념을 사용해야 하는지 정확히 알아야 한다고 생각합니다. 바로 이때 자신을 중재해야만 합니다. 이 중재 과정이 이론에 의해 좀 더 정확성을 띠어야 하는 것이죠. 안네테 가이거 : 그러나 제 생각에 '엑스-디자이너'는 객관적인 개념이 아닌 주관적인 개념으로…. 프랑수아 부르크하르트(방청석에서) : 저는 마르티 귀세 씨를 매우 잘 알고 있습니다. 그가 하는 작업이나 행동은 학생들에게 큰 자극이 되고 있죠. 특히 그는 특정한 작업 방식으로 일합니다. 안네테 가이거 씨, 당신은 조금 전 마르티 귀세 씨가 추구하는 작업을 하려면 어떤 방향으로 공부를 해나가야 할지 질문하셨죠. 제 생각에 첫째, 우리는 세상의 형세, 즉 움직임을 정확히 인지해야 합니다. 그리고 둘째로는 정말 수많은 연습을 해야 합니다. 어디에 이런 세상의 움직임을 적용할 수 있을지, 더욱이 아무런 문제 없이 적용할 수 있는

지를 말이죠. 경우에 따라서는 마르티 귀세 씨가 하듯이, 새로운 세상의 흐름을 통해 무엇인가를 만들어 내려면 많은 인력이 필요합니다. 하지만 학생들은 세상의 흐름을 정확히 파악하지 못하며, 또한 사람들이 이런 움직임을 현실에 적용할 수 있다는 사실을 예측하지 못합니다. 이런 사항은 실험적인 연구를 통해서 가능한 것이죠. 저는 이런 연구 과정이 학업에서 시도할 수 있는 중요한 사항이라 생각합니다. 마르티 귀세 씨는 바르셀로나에서도 독특한 인물로 평가받습니다. 기성 사회의 틀에서 벗어나 독자적인 사상을 지니고 행동하는 아웃사이더로 간주되죠. 아웃사이더지만 눈에 잘 띄는 인물입니다. 바르셀로나에는 마르티 귀세 씨 말고도 그와 유사한 작업을 수행하는 사람들이 몇 명 더 있습니다. 바르셀로나에서는 어떻게, 어떤 문화적 배경에 의해 이런 디자이너들이 탄생할 수 있고, 독일 내에는 전혀 그런 인물이 존재하지 않는지 한번 생각해봐야 할 문제입니다. 그러나 오늘 행사를 통해 마르티 귀세 씨가 추구하는 디자인 형식에 대해 토론하는 것은 매우 긍정적인 부분이라 생각합니다. 안네테 가이거 : 오늘날 디자이너들은 제가 20세기 예술사를 통해 알고 있는 실제적인 대상물을 주체로 작업하는 것이 아니라 콘셉트 또는 철학을 바탕으로 작업합니다. 앤디 워홀[29] 역시 팝아트[30]를 창조하기 위해 자신의 콘셉트와 철학을 근간으로 삼았습니다. 제 생각에 그 시기의 예술가들의 작업 과정에서 갑자기 구체적인 물체의 의미가 퇴색되는 새로운 흐름을 파악할 수 있습니다. 프랑수아 부르크하르트(방청석에서) : 그렇기도 하고 아니기도 합니다. 카스틸리오니[31]를 생각해보십시오. 그는 레디메이드[32] 작품을 통해 많은 것을 창조했고, 실생활에도 적용했습니다. 그렇다고 그가 예술가였다고 말할 수는 없습니다. 그는 디자이너입니다, 그렇지 않나요? 방청객 : 마르티 귀세 씨에게 질문하겠습니다. 당신은 언젠가 이렇

29 앤디 워홀(Andy Warhol, 1928~1987)

미국의 화가이자 영화 제작자이다. 팝아트(Pop-Art)의 가장 중요한 예술적 선구자이며 창시자이다. 상업적 광고에서 따온 모티브와 도안을 실크스크린 날염법으로 복사해, 작품 시리즈로 만들거나 복합적인 이미지를 제작했다. 유명한 작품으로는 '캠벨 수프(Campbell's Soup)'와 메릴린 먼로(Marilyn Monroe)의 영화와 초상화를 변형한 것 등이 있다.

30 팝아트(Pop-Art)

1950년 중반쯤에 생겨나 1960년대에 예술계를 지배한 예술 경향이다. 예술의 영역 중 특히 회화를 일컫는다.

31 아킬레 카스틸리오니(Achille Castiglioni, 1918~2002)

이탈리아의 디자이너이며 건축가이다. 그의 형제 피에르 지아코모(Pier Giacomo)와 함께 오늘날 디자인 클래식이라고 일컬어지는 많은 제품을 디자인했다. 1957년 의자 메차드로(Mezzadro)와 셀라(Sella), 1962년 조명 타시아(Taccia), 토이오(Toio)와 아르코(Arco). 유명 회사인 차노타(Zanotta), 데 파도바(De Padova), 올리베티(Olivetti), 플로스, 알레시 등 여러 회사를 위한 가구, 조명, 일상생활용품을 디자인했다. 대표작으로는 조명 프리스비(Frisbi)(1978)와 접는 탁자 쿠마노(Cumano)(1979)가 있다. 그의 디자인은 상투적이지 않으며, 기능적으로 우수하고 동시에 수려한 형태를 갖춘 것이 특징이다. 1970년부터 1980년까지 토리노공

게 말했지요. '사물 대신 표현(Terms instead of objects)' 저는 이 문장에 매우 깊은 감명을 받았습니다. 언제 처음으로 이런 생각을 하게 되셨나요? 마르티 귀세 : 이 표현은 2001년 뉴욕 현대미술관에서 전시한 하이바이(HiBYE) 프로젝트와 관련된 것입니다. 저는 사람들이 유목민적인 생활 패턴처럼, 이동 중 일을 수행하는 주제로 디자인을 발전시켜야 했습니다. 그러니까 휴대용 컴퓨터 혹은 컴퓨터를 내장한 재킷 같은 것들이 이에 해당될 수 있죠. 저는 설문 조사를 실시했고, 그 결과로 저는 사람들이 외부에 있을 때, 사실상 일하는 행위는 전혀 필요하지 않다는 것을 파악할 수 있었습니다. 일을 위해 외부에 나와 있다면, 그것은 오직 누군가를 만나기 위한 것이었죠. 서로의 의견 차이를 좁히기 위해서 말이죠. 그러니까 사람들이 생각하는 것은 자신의 계획을 실제로 현실화하는 것이었습니다. 이것은 바로 커뮤니케이션과 정보에 관련된 사항이었죠. 제가 파악한 이 두 개의 매개변수는 정작 컴퓨터와 컴퓨터의 새로운 시스템과는 아무런 관련이 없었던 셈입니다. 그리고 이 프로젝트에서 제가 지각할 수 있는 가장 중점적인 관점은 전 세계가 하나의 집과 같다는 주제였습니다. 저는 이따금 바르셀로나에서 마드리드로 비행기를 타고 갑니다. 이 당일 여행을 위해 저는 가방을 가지고 가지 않습니다. 비행기 티켓을 재킷 안주머니에 넣고 집에서 출발하는 거죠. 이렇게 하면 여행을 하고 있다는 느낌을 전혀 받을 수 없습니다. 사람은 집에서는 가방을 들고 다니지 않으니까요. 비행기를 타고 여행 가방 없이 아무것도 갖고 있지 않은 상태에서 다른 도시로 날아간다면, 이것은 … 마치 아직 내가 집에 있는 것 같은 느낌을 갖게 하죠. 이러한 요소들이 제가 이 프로젝트에서 초점을 둔 것이라 할 수 있습니다. 그리고 저는 기념품을 떠올렸죠. 제가 디자인한 알약은 속이 비어 있습니다. 이 알약은 사람들이 누군가에게 자신의 경험

대(Politecnico di Torino), 1982년부터 1986년까지는 밀라노공대(Politecnico di Milano)에서 강의를 했다. 1998년 걸 수 있는 형태의 조명인 디아볼로(Diabolo)를 디자인했으며, 80세의 나이에도 이탈리아 산업디자인상(Compasso d'Oro)을 수상하며 총 일곱 번 이탈리아 산업디자인상을 수상했다. 피에르 지아코모와 아킬레 카스틸리오니의 디자인 작품은 뉴욕 현대미술관에 소장되어 있다.

32 레디메이드(Readymade)

카스틸리오니는 지속적으로 기존 제품을 활용하는 작업을 했으며, 그런 작업을 통해 새로운 사용 방법이 필요한 제품을 창조했다. 가장 유명한 예로는 세우는 조명 토조(Tojo, 1962, 플로스 사를 위한 디자인)와 트랙터 안장을 재활용해 제작한 등받이 없는 의자 메차드로(Mezzadro)가 있다(1957년에 디자인했고, 1971년 차노타 사가 생산함). 사진 : 메차드로, 디자인 : 아킬레 카스틸리오니

을 이야기하거나, 반대로 들을 수 있는 기능을 가지고 있죠. 사용자는 무엇인가 추억할 수 있는 조그마한 사물을 이 알약, 즉 캡슐에 넣는 것이죠. 이 알약은 투명하게 비치기 때문에, 사용자는 추억을 담고 있는 사물을 볼 수 있습니다. 그리고 사용자가 누군가에게 이 기념품을 주고 싶다면, 이 알약을 입안에 넣고 추억이 담긴 그 사물에 대한 기억을 누군가에게 이야기를 통해서 전달하는 것이죠. 알약이 녹으면, 알약 속에 있던 조그마한 추억의 사물을 꺼내 기억의 한 조각을 상대방에게 선물하는 것입니다. 이것이 기억을 선물해 주는 디자인 알약(give memory gifts)의 구체적인 내용입니다. 방청객 : 제가 듣기로는 전공이 매우 전통적인 산업디자인이었던 걸로 알고 있습니다. 당신이 공부를 하던 때를 돌이켜 보신다면, 학생 때 공부했던 것이 당신이 제품을 디자인하고 디자인의 경계를 넘어 변형된 디자인을 하게 된 것에 어떤 영향을 끼쳤습니까? 마르티 귀세 : 저는 밀라노에 있는 스콜라공대(Scuola Politecnico)에서 제품디자인을 전공했습니다. 이 수업 과정은 대단히 전통적이었죠. 저에게 전공 공부는 매우 유익했습니다. 그때 했던 공부 덕분에 현재 디자인의 경계를 알게 되었고, 작업을 할 때 제가 어디에 있는지 항상 파악할 수 있기 때문입니다. 그래서 제가 이런 전통적인 공부를 하지 않았다면, 현재 제가 추구하는 작업이 가능했을지 의문이 드는군요. 아힘 하이네 : 저는 제품디자인을 공부한 적이 없습니다. 수학과 비주얼커뮤니케이션 디자인을 전공했지요. 사실 제품디자인을 독학한 셈입니다. 제가 제품디자인을 전공하지 않았다고 해서, 제품디자인을 전공할 때만 다루어지는 것들을 몰라서 생기는 문제를 겪어본 적은 없습니다. 그리고 사물은 항상 눈에 보이는 형태뿐만이 아니라 무형의 디자인 요소도 갖고 있다고 생각합니다. 어쩌면 사물 자체보다 더 중요할 수도 있는 무형의 디자인 요소를 매력적으로 생

각하죠. 사물이 상호 교환을 가능하게 만드는 실체라는 것도 역시 매우 흥미로운 것이죠. 사물은 우리 주변을 채우고 있는 일상적인 물건이기도 하고, 트로이 목마처럼 디자이너에 의해 특별하고도 다양한 의미를 부여받을 수도 있기 때문입니다. 개인적으로는 사물에 대한 의미를 부여할 때 라이카 카메라나 책상과 같은 아름다운 제품을 만들 수 있다는 것 자체에 큰 의미를 둘 수도 있겠지요. 프랑수아 부르크하르트(방청석에서): 하얀 플라스틱 의자에 대한 제 견해를 말씀드리겠습니다. 우리는 이 의자가 디자이너가 디자인한 것이라는 사실을 잊으면 안 됩니다. 디자인을 전공한 사람이라면 이 의자가 지닌, 대량생산을 바탕으로 하는 산업화의 의미를 파악할 수 있을 것이라고 생각합니다. 우리는 단순히 눈으로 확인할 수 있는 이 의자의 형태와 이 의자에 대한 자신의 취향에 대해서만 말합니다. 그러나 이 의자는 고전적인 의자입니다. 또 산업적으로 생산된 물건이라는 것이 디자이너들에게 어떤 문제를 제기하는지, 비평적인 측면을 많이 담고 있는 디자인입니다. 저역시 마르티 귀세 씨와 같은 의견입니다. 이 의자는 그렇게 끔찍하지 않습니다. 하지만 저를 감격시키지도 않습니다. 그러나 이 의자를 통해 우리는 디자인의 의미를 보다 확실히 정립할 수 있다고 생각합니다. 안네테 가이거 : 첫 번째 학기부터 학생들이 엑스-디자이너가 되는 것을 시작할 수 있을까요?(웃음) 마르티 귀세 : 보시다시피 제가 이렇게 엑스-디자이너로 활동하고 있습니다. 방청객 : 엑스-디자이너는 어떻게 생계를 유지합니까? 의자에 사인을 하는 액션을 통해 생계를 유지하는 건가요, 아니면 프로젝트도 수행합니까? 마르티 귀세 : 저는 디자인 프로젝트를 맡아 합니다. 그러나 더 이상 관습적인 디자인은 하지 않습니다. 오히려 프로젝트를 조직하는 일을 담당합니다. 저는 컨설턴트로 일하죠. 의자에 사인을 하는 액션에 대해 말씀드리자면,

저는 이 의자를 항상 밀라노에 있는 스파치오 리마(Spazio Lima) 갤러리에 전시합니다. 당연히 갤러리는 의자 판매를 통해 수익을 올릴 수 있으니 무엇인가 팔리게 되면 매우 행복해하죠. 그래서 저는 의자에 번호를 매기는 작업을 했고, "이 의자들을 판매합시다"라고 말했죠. 갤러리 관계자들은 대단히 행복해했어요. 최고의 해였죠(웃음). 방청객 : 질문이 하나 더 있습니다. 정확히 이해하지 못하겠습니다! 당신은 사물을 긍정하나요, 아니면 부정하나요? 마르티 귀세 : 저는 사물을 필요로 합니다. 저는 사람들이 사물을 볼 수 있도록 만들어야 하죠. 하지만 사물을 소유하지는 않으려고 합니다! 사물을 소유하면, 무거워서 자유롭게 이동할 수 없죠. 그렇게 되면 공간 이동의 자유를 빼앗겨 한곳에 정착하게 됩니다. 바로 이것이 요점입니다.

크리스틴 켐프

한스예르크 마이어–아이헨

아돌프 크리샤니츠

에곤 헤마이티스

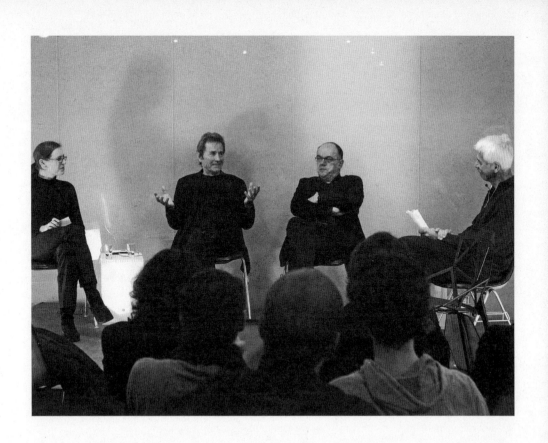

"초대 손님을 소개하겠습니다. 오늘의 초대 손님들로는 슈투트가르트에서 오신 한스예르크 마이어–아이헨 씨와 베를린예술대학교 건축과 교수로 재직 중인 아돌프 크리샤니츠 씨입니다. 진심으로 환영합니다. 진행을 맡아주실 두 분은 크리스틴 켐프 씨와 에곤 헤마이티스 씨입니다."

한스예르크 마이어—아이헨에 대하여

에곤 헤마이티스 : 한스예르크 마이어—아이헨 씨의 이력을 한마디로 표현하자면, 디자인계의 글로벌 플레이어(Global Player)라고 할 수 있습니다. 한스예르크 마이어—아이헨 씨는 전 세계 곳곳을 돌며, 여러 프로젝트를 맡아 진행하면서 공부했습니다. 처음에는 인테리어디자이너로 일을 시작했고, 그 후 회화로 전공을 바꿔 몇 년간 독일, 프랑스, 미국에서 공부했습니다. 졸업한 후에는 예술가로서도 큰 명성을 얻었습니다. 많은 상과 독일 예술 인스티튜트 빌라 마시모(Villa Massimo), 빌라 로마나(Villa Romana)에서 받은 장학금이 그의 명성을 말해주고 있습니다. 1960년대 후반, 한스예르크 마이어—아이헨 씨는 풀브라이트 프로그램(Fulbright-Program, 제임스 풀브라이트[James W. Fulbright] 재단이 운영하는 장학 제도)을 통해 시카고 아트 인스티튜트(Chicago Art Institute)에서 석사 학위를 받았습니다. 한스예르크 마이어—아이헨 씨는 예술 작업을 하는 동시에 당시 그의 부모님이 운영하던 목재 공장에서 자신의 역량을 발휘했습니다. 이 공장이 아르티프레젠트(Artiprensent) 사의 모체입니다. 그는 아직 우리에게 글로벌이라는 개념이 생소했던 1967~1968년에 이미 중국에서 이 목재 공장을 위해 일하기도 했습니다. 이런 과정을 거쳐 마침내 어센틱스[1] 사가 설립되었습니다. 어센틱스 사는 급속도로 디자인 시장을 장악했죠. 무엇보다도 수려한 디자인, 플라스틱과 폴리프로필렌(Polypropylen)을 이용한 좋은 품질의 제품을 만들어 명성을 얻었습니다. 어센틱스의 제품은 오늘날 많은 세계적 미술관은 물론 모마[2]에도 소장되어 전시되고 있습니다. 그는 여러 디자인 연구소에서도 일을 했습니다. 대표적으로 독일 디자인심의회 의장단원, 브레머하펜에 소재한 디자인라보어의 이사를 역임했습니다. 1990

1 어센틱스(Authentics)

어센틱스 사의 제품은 열 가공 공법으로 제작한 플라스틱 디자인 제품으로, 다양한 색채와 투명성이 특징이다. 어센틱스는 1981년 아르티프레젠트(Artipresent)라는 브랜드로 시장에 첫선을 보였으며, 2001년에 엘마 플뢰토토 홀딩 주식회사(Elmar Flötotto Hoding GmbH)에 인수되었다. 한스예르크 마이어—아이헨은 회사를 설립할 때부터 콘스탄틴 그리치치, 신, 도모코 아쓰미 같은 젊은 국제적 디자이너들과 함께 작업했다.

사진 : 퍼널(Funnel)(1994)

2 모마(MoMA)

뉴욕 현대미술관(Museum of Modern Art in New York)은 1929년 설립되었다. 현재 모마에서는 회화, 조각, 스케치, 건축, 디자인, 영화, 비디오, 사진, 판화, 일러스트, 책 등을 전시 주제로 삼는다. 디자이너들은 모마에 자신의 디자인 작품이 소장되는 것을 큰 영예로 여긴다.

년대 후반 영국 센트럴세인트마틴예술대학에서 객원교수로 재직했으며, 2002년부터 독일 칼스루에예술대학의 제품디자인을 담당하는 교수로 재직하고 있습니다. 한스예르크 마이어-아이헨 씨는 《스푼》[3]이 지정한 세계의 큐레이터 중 한 명이고(100명의 디자이너를 선정하는 선정위원) 현재는 리스본에서 엑스페리멘타디자인[4]을 위해 일하고 있습니다. 진심으로 환영합니다. 오늘 이 자리에 당신을 모실 수 있게 되어 기쁩니다. 한스예르크 마이어-아이헨 : 고맙습니다, 저도 기쁘군요.

아돌프 크리샤니츠에 대하여

크리스틴 켐프 : 아돌프 크리샤니츠 씨를 진심으로 환영합니다. 아돌프 크리샤니츠 씨는 오스트리아 빈 출신의 건축가로, 1992년부터 베를린예술대학교에서 건축 설계와 도시 재건축을 강의하는 교수로 일하고 있습니다. 또 빈, 베를린, 취리히에서 건축 사무소 크리샤니츠&프란츠(Krischanitz&Frank)를 운영하고 있습니다. 그는 빈공대에서 건축을 공부하던 시절인 1970년 안젤라 하라이터, 오토 카핑거와 함께 프로젝트 단체 미싱 링크를 설립하기도 했습니다. 미싱 링크를 통해 그는 여러 예술적인 매개물, 예를 들어 퍼포먼스, 임시적인 설치예술, 건축, 영화와 예술 비평을 대외적으로 활성화하고자 했습니다. 미싱 링크는 인류와 건축, 사회 공동체와 도시가 서로 어떤 영향을 미치는지에 대한 주제에 초점을 맞추어 작업했습니다. 그는 1979년 여러 전문 영역을 다루는 건축 잡지 〈움바우(UmBau)〉를 창간하기도 했습니다. 이 잡지는 건물 외관 이미지를 단순히 보여주는 데 주력하기보다, 건물이 내포하는 건축 배경과 의미를 해석하는 데 중점을 두었습니다. 1983

3 《스푼(Spoon)》
영국 파이돈출판사(Phaidon Press Ltd.)에서 출판한 디자인 서적으로 1990년대 후반 이후 국제적으로 부상하고 있는 100명의 디자이너들의 작품을 선정해 소개하고 있으며, 책 뒷부분에는 '좋은 디자인'의 대표적 사례라 할 만한 10개의 디자인 클래식에 대한 내용도 실려 있다. 사진 : Editors of Phaidon Press, 《스푼. 100명의 디자이너, 10명의 큐레이터, 10개의 디자인 클래식(SPOON. 100 Designers, 10 Curators, 10 Design classics)》, 베를린(2004)

4 엑스페리멘타디자인(ExperimentaDesign-Bienal de Lisboa : EXD)
포르투갈 리스본에서 개최하는 디자인 비엔날레로, 1999년에 처음 열렸다.

~1985년 빈의 주택단지 건축 설계를 시작으로, 1985~1986년에는 올브리히가 설계한 제체시온[5] 건물의 개축을 담당했습니다. 아돌프 크리샤니츠 씨는 제체시온의 건축을 담당한 인연으로 1991년부터 1995년까지 빈 제체시온[6]의 회장을 역임하며, 1995년 협회에서 클림트 메달(Klimtmedaille, 빈 분리파의 주요 인물 구스타프 클림트[Gustav Klimt]의 이름을 딴 상)을 받았습니다. 빈에 있는 신국제학교 건물 건축은 그에게 1997년 로스-메달(Loos-Medaille, 건축가 아돌프 로스[Adolf Loos]의 이름을 딴 상)[7]을 안겨주었고, 아스피낙[8] 프로젝트로 2003년 오스트리아 건축가 상인 베통프라이스(Betonpreis)도 받았습니다. 최근 알프레드 그라치올리와 공동으로 설계한 리트베르크박물관[9]이 완공되었습니다. 그 외에도 고향인 오스트리아 슈바르츠아흐(Schwarzach)에 있는 타우에른반박물관[10]을 설계했습니다. 그의 작품들은 대부분 스케일이 큰 도시계획적인 프로젝트와 집단 주택지, 학교, 미술관, 파빌리온 등이며 아돌프 크리샤니츠 씨는 건축비엔날레를 통해 이 프로젝트를 소개했습니다. 더 나아가 가구와 실내 인테리어디자인도 소개했죠. 이제 아돌프 크리샤니츠 씨에게 그가 가져온 의자에 대해 설명을 좀 부탁드리겠습니다. 이 의자는 당신의 작품철학이나 형태적인 관점에 비춰볼 때, 어떤 관련성이 있습니까?

"아돌프 크리샤니츠 씨, 왜 이 의자입니까?"

아돌프 크리샤니츠 : 좀 더 쉬운 질문을 해주셨으면 합니다(웃음), 제가 이 의자를 가지고 온 이유는 우선, 이 의자가 현재 제 베를린 집에 있는 것이고 가져오기 쉬웠기 때문입니다. 이 의자는 스위스의 건축가 베르

5 올브리히+제체시온(Olbrich+Secession)
제체시온은 오스트리아 빈 예술 분리파를 의미하는 동시에 건물 이름이기도 하다. 올브리히+제체시온은 빈 유겐트 양식(Jugendstil, 19세기 말부터 20세기 초에 걸쳐 유럽에서 일어난 예술 양식으로, 아르누보라고도 부른다. 꽃이나 식물 등에서 따온 장식적인 곡선을 특징으로 한다)의 대표적인 건물로 1897~1898년 요제프 마리아 올브리히(Joseph Maria Olbrich)가 설계했다.

6 빈 분리파(빈 제체시온, Wiener Secession)
1897년에 창단한 빈 예술가 연맹으로 기존의 보수적이고 폐쇄적인 예술가 협회의 움직임에 대항하기 위해 결성되었다. 빈 제체시온은 연맹의 분열로 1905년 핵심 회원들이 탈퇴했고, 1945년 새롭게 창립되었다.

7 신국제학교+로스-메달(Neue Welt Schule+Loos-Medaille)
1992~1994년에 걸쳐 건축한 빈 소재 신국제학교(유치원)이다. 건물을 설계한 아돌프 크리샤니츠는 1997년 이 건축물로 로스-메달을 수상했다. 건축가 : 아돌프 크리샤니츠, 색-재료 디자인 : 헬무트 페데클레 (Helmut Federle)

너 막스 모저[11]가 디자인한 것입니다. 그는 1970년대에 세상을 떠났죠. 베르너 막스 모저는 유명한 건축가 칼 모저[12]의 아들입니다. 칼 모저의 대표적 건축물을 살펴보면, 특히 바젤에 있는 아름다운 콘크리트교회(Betonkirche)를 꼽을 수 있죠. 아들인 베르너 막스 모저는 무엇보다 가구디자인에 열정을 보였습니다. 제가 이 의자를 사용하는 이유를 꼽는다면, 이 의자가 시대의 변화, 시간의 흐름을 초월해 지속적인 우아함을 지니고 있기 때문입니다. 그리고 형태적인 관점에서 볼 때, 형태가 간결하면서도 의자는 앉기 위한 것이라는 본질적 의미를 충실히 담고 있기 때문입니다. 제가 현재 진행하고 있는 가구디자인 작업에 대해 말씀드리자면, 저는 형태적으로 훌륭해서 사람들이 구입하는 제품을 디자인하기보다 사람들이 정말 편하게 앉을 수 있는 디자인을 추구합니다. 표면적으로만 좋아 보이는 것을 지양하죠. 이 의자는 오늘날까지도 여전히 생산될 정도로 생산에 대한 기술적인 측면도 상당히 고려한 것이고, 명백하게 디자인적인 가치를 지니고 있습니다. 건축가로서 제 건축물에 놓을 가구를 생각해본다면, 너무 눈에 띄는 디자인 가구를 사용하는 것은 큰 도움이 되지 못합니다. 건축 공간 내에서 가구가 더 중요하게 부각되고 돋보이기 때문이죠. 다시 말하면, 저는 배경처럼 은은한 분위기를 내는 가구에 더 흥미가 있습니다. 물론 건축이 제품보다 더 중요하다는 뜻에서 이런 발언을 하는 것은 아닙니다. 저는 건축물이 배경 역할을 하는 것도 매우 좋아합니다. 저는 이런 식의 평범한 제품들이 장기적인 안목으로 볼 때, 끊임없이 배경으로 그 기능을 발휘할 수 있다고 생각합니다. 문제는 바로 주연이 아닌 조연 역할을 하는 이런 제품 콘셉트가 큰 성공을 가져올 수 있을까, 라는 것이겠죠. 그런데 제 스스로도 이런 문제에 대한 의문점을 자주 제기하지는 못한 것 같군요(웃음). 에곤 헤마이티스 : 한스예르크

8 아스피낙(Asfinag)
빈에 있는 도로 교통 상황 센터로, 2001~2003년에 걸쳐 건축했다. 건축 : 아돌프 크리샤니츠

9 리트베르크박물관(Rietberg Museum)
취리히에 있는 박물관으로 2006년에 완공되었다. 건축가 : 아돌프 크리샤니츠, 비르기트 프랑크(Birgit Frank), 알프레드 그라치올리(Alfred Grazioli)

10 타우에른반박물관(Tauernbahnmuseum)
오스트리아 슈바르츠아흐(Schwarzach)에 있으며, 동쪽 알프스 산맥인 타우에른을 운행하는 열차를 전시하는 박물관이다. 1997~2001년에 건축되었다. 건축가 : 아돌프 크리샤니츠, 베르너 노이비르트(Werner Neuwirth)

마이어−아이헨 씨, 의자 체어_원[13]은 언급할 만한 역사는 없는 의자죠?

"한스예르크 마이어−아이헨 씨, 왜 이 의자입니까?"

한스예르크 마이어−아이헨 : 그렇죠, 이 의자는 얼마 전에 출시한 의자입니다. 저 역시 보편적인 의자에 관심이 있습니다. 하지만 단순히 형태적인 요소뿐만이 아니라 그 디자인이 내포하는 대량생산의 가능성에도 큰의미를 두고 있습니다. 왜 제가 이 의자를 선택해 가져왔을까요? 이 의자는 쉽고 빠르게 디자인하고 생산하는 과정을 거쳐 탄생한 제품이 아닙니다. 콘스탄틴 그리치치[14]가 이 의자를 디자인했습니다. … 저와 그는 오래전부터 개인적으로 친분이 있습니다. 그는 4년간 이 의자 프로젝트를 진행했습니다. 그가 이 디자인에 적용한 것은 '알루미늄 압축 성형' 기술입니다. 만약 그가 좋은 동반자가 되어준 마지스[15] 사를 통해 이 의자를 생산하지 못했더라면, 아마 분명 알루미늄 압축 주조 기술은 현실화되지 못했을 수도 있습니다. 플라스틱 합성수지 재료로 만든 의자는 다양합니다. 동일한 플라스틱을 사용해 형태를 변형한 디자인 제품과 복제품이 무수히 많죠. 필립 스탁도 복제품을 만들어낸 적이 있습니다. 개인적으로 이런 플라스틱 소재를 활용한 의자의 품질은 거의 동일하다고 생각합니다. 그러나 콘스탄틴 그리치치는 최첨단 기술을 디자인 작업에 적용했습니다. 이 의자는 앞서 언급했듯이 쉽고, 빠른 과정을 거친 의자가 아닌 디자인 과정에서 심사숙고를 거친 의자라 할 수 있습니다. 대체적으로 지난 20년간 알루미늄 압축 주조 기술로 만든 의자는 전무했습니다. 이 의자에서 제 마음에 드는 것은 사용자가 앉는 부분의 구조를 가볍게 생산해낸 것입니다. 아주 무겁다는 인상을

11 베르너 막스 모저(Werner Max Moser, 1896~1970)
스위스의 건축가로 취리히공대에서 건축을 전공했고 미국 프랭크 로이드 라이트 건축 사무소에서 근무했다. 1928년에는 취리히에서 건축 프로젝트를 수행하는 프리랜서로 활동했고, 1958년부터는 취리히공대 건축과 교수로 일했다. 사진 : 의자 모저(Moser)(1931), 호르겐글라루스(Horgenglarus) 가구 회사 제작, 디자인 : 베르너 막스 모저

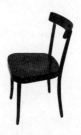

12 칼 모저(Karl Moser, 1860~1936)
스위스의 건축가로 1915~1928년에 취리히공대 건축과 교수를 역임했다.

13 체어_원(chair_ONE)
2003년 마지스 사가 생산한 의자의 이름이다. 의자의 모든 부분은 알루미늄 압축 주조 기술로 완성되었으며, 체어_원은 이 기술을 적용한 첫 번째 의자이다. 디자인 : 콘스탄틴 그리치치

주는 알루미늄 재료의 한계성에도 말이죠. 이 의자는 공공장소에 완벽하게 잘 어울립니다. 전반적으로 판단해보면, 이 의자는 형태의 단순 변형과 복제가 성행하는 빠른 생산방식에 반대하는 특징을 가지고 있고, 동시에 품질 면에서도 독보적인 면모를 보이고 있는 것이죠. 콘스탄틴 그리치치의 작업에서 눈에 띄는 점은, 엄청나게 천재적인 아이디어를 찾으려 애쓰기보다 제한적인 디자인의 한계 안에서 창조적으로 작업한다는 것입니다. 그는 이렇게 말하더군요. "디자인을 위한 역사적인 잠재 요소와 이론이 존재합니다. 저는 그것을 토대로 작업하는 것입니다." 일본인들이 그러하듯 디자인에 어느 정도 충격을 가하는 것이죠. 에곤 헤마이티스 : 개인적으로 체어_원 의자는 디자인 속에 우리가 살아가는 시대를 반영하고 있다고 생각합니다. 이 의자의 콘셉트는 컴퓨터를 활용한 디지털 작업 없이는 상상할 수 없는 형태입니다. 그러니까 이것은 컴퓨터에 의한 디지털 형태라고 말할 수 있을 것 같습니다. 우리는 새로운 디지털 기술이 디자인의 형태에 미치는 영향을 파악할 수 있는 것이죠. 이 의자의 형태에서 보이는 구멍 뚫린 면처럼 형성된 구조는 비단 의자뿐만이 아니라 여러 다른 디자인에서도 볼 수 있습니다. 이처럼 이 의자에는 재료와 생산방식에 있어 전통적인 것에 반대하는, 즉 현시대를 반영하는 디자인 요소가 가미되어 있습니다. 한스예르크 마이어-아이헨 : 네, 그렇습니다. 현재 이탈리아와 독일에서 약 10만 개의 의자가 생산되고 있고, 중국에서는 100만 개의 의자가 생산되고 있습니다. … 우리는 이 대량생산에 대한 작업이 넓은 의미에서 일상 소비재 생산까지 아시아로 옮겨 가는 것을 파악할 수 있습니다. 이런 현상이 지속된다고 생각해본다면, 우리만의 독보적인 품질을 자랑하는 의자를 만들어내는 것은 아주 어려워집니다. 독일에서 의자를 생산하기 위한 제작 비용은 약 60만 유로(약 9억 원)에서 80만

14 콘스탄틴 그리치치(Konstantin Grcic, 1965~)

독일의 디자이너로 영국에서 가구공 일을 배웠고, 1988~1990년 영국 왕립예술학교에서 디자인을 전공했다. 런던의 재스퍼 모리슨(Jasper Morrison) 디자인 스튜디오에서 파트너로 일했고, 1991년부터 뮌헨에서 자신의 디자인 스튜디오인 콘스탄틴 그리치치 인더스트리얼 디자인(Konstantin Grcic Industrial Design)을 운영하고 있다. 가구, 생활용품, 조명 기구 등을 디자인했으며, 클라시콘(ClassiCon), 아가페(Agape), 드리아데, 플로스, 무지(Muji), 어센틱스, 마지스, 리탈라(Iitala), 모로소(Moroso) 사의 제품을 디자인했다. 다수의 디자인 상을 수상했고, 특히 조명디자인 메이데이(플로스 사를 위해 작업한 디자인)(1998)는 모마의 영구 소장품으로 선정되었다.

15 마지스(Magis SpA, Motta di Livenza, Italia)

1976년 에우제니오 페라차(Eugenio Perazza)가 설립한 가구와 인테리어 제품을 생산하는 회사이다. 유명한 제품으로는 재스퍼 모리슨이 디자인한 병 진열대 보틀(Bottle)(1994)과 스테파노 조반노니(Stefano Giovannoni)가 디자인한 바(bar) 의자 봄보(Bombo)(1997)가 있다. 마지스 사를 위해 론 아라드(Ron Arad), 마크 뉴슨(Marc Newson), 후카사와 나오토(Fukasawa Naoto), 엔초 마리(Enzo Mari) 같은 국제적인 디자이너들이 프로젝트를 담당하고 있다. 사진 : 님로드(Nimrod)(2003), 디자인 : 마크 뉴슨

유로가 필요합니다. 물론 많은 비용이 필요하지만, 현대적인 기술을 바탕으로 무엇인가를 창조하고, 동시에 전통적인 것을 다시 리디자인(Re-design)하는 작업을 유지해야 합니다. 제가 오늘 가져온 의자는 기존의 플라스틱을 소재로 성형한 25번째 변형 버전(Variation)이 아닙니다. 이 결과물은 비범한 업적의 성과입니다. 단지 신기술로 만든 것이 아닌, 디자이너들에게 요구되는 태도가 간접적으로 반영된 것입니다. 에곤 헤마이티스 : 제가 만약 한스예르크 마이어-아이헨 씨의 의견을 정확히 이해했다면, 당신은 마치 예술품처럼 심사숙고의 과정을 거친, 그러니까 천천히 진행되는 의자 디자인에 관심이 있다고 하셨습니다. 한스예르크 마이어-아이헨 : 그래요, 디자인 과정에서 속도를 내는 것은 조금 줄여야 합니다. … 에곤 헤마이티스 : 아돌프 크리샤니츠 씨가 가져오신 의자, 모저와 같은 종류의 디자인도 이미 언급하신 속도를 늦춘 디자인의 예가 아닐까요? 한스예르크 마이어-아이헨 : 물론 맞습니다. 저는 20~30년 안에 가구를 포함한 소비재 분야에서 두 가지 부류만이 두드러질 것이라 생각합니다. 첫 번째 부류는 대량생산자들입니다. 이들의 수는 줄어들고 늘어나기를 항상 반복하죠. 그리고 경쟁사를 사고파는 일도 많습니다. 두 번째 부류는 극히 드물지만, 바로 예술가와 공예가입니다. 그들은 양이 매우 적고 높은 가치를 지닌 작품을 만들어낼 것입니다. 그러나 아직까지는 모르만[16]처럼 일을 추진하기도 합니다. 그는 매우 확실하고, 주의 깊게 디자인 요소를 선별합니다. 그리고 그것을 역시 감성적으로 조화시킨 뒤, 마치 실험실에서 작업하듯 사물을 정밀하고 철저하게 검사하고 디자인을 발전시켰습니다. 이런 과정을 통해 그는 독창적이고 대체할 수 없는 디자인 제품을 창조해냈습니다. 모르만 생산 공장은 현재 대부분 독일에 있고 몇 개는 이탈리아에 있습니다. 우리는 디자이너들을 격려해야만 합니

16 닐스 홀거 모르만(Nils Holger Moormann, 1953)
가구 제작자로 1982년부터 대부분 젊은 디자이너나 잘 알려지지 않은 디자이너들의 디자인을 생산·판매하고 있다. 모르만 사는 1992년부터 독일 아샤우(Aschau)에 위치한다. 대부분의 가구는 여러 지역에서 분산 제작한다. 사진 : 마그네틱(Magnetique)(2000), 디자인 : 스벤 크라우제(Swen Krause)

다. 어려운 디자인 시장에 대한 문제와 경제적인 사안을 토론하고 협력할 수 있도록 말이죠. 미래에는 디자인에 관련된 사안도 변화할 테니까요. 여러분도 주변에서 쉽게 파악할 있듯이 이케아(IKEA)나 치보(Tchibo, 커피와 일상용품을 생산하고 판매하는 회사)가 취하고 있는 사업 방침이 좋은 사례입니다. 치보의 디자인은 복제품을 통해 유지되고 있습니다. 지속적으로 복제품을 만들고 있죠. 그러나 소비자들은 모두 치보로 발걸음을 옮기고 있습니다. 전에는 소비자들이 '꺼리는 마음으로' 은밀히 치보에서 제품을 구입했습니다. 그러나 지금은 완전히 공개적으로 그곳에 갑니다. 이유가 무엇일까요? 바로 제품 품질이 좋기 때문입니다. 단지 중국 제조 회사뿐만이 아니라 베엠에프(WMF , 주방용품을 생산하는 독일 회사)에서도 역시 치보를 위해 제품을 생산하고 있습니다. 치보 같은 회사들은 엄청난 양을 생산하기 위해, 가격 동결에 신경을 많이 써야 하죠. 우리는 스스로 디자인 시장의 이런 현상에 대해서도 충분히 검토해봐야 한다고 생각합니다. 크리스틴 켐프 : 앞서 언급한 심사숙고의 과정을 통해 천천히 진행되는 디자인 개념에 대해 조금 더 말씀드리겠습니다. 여기 앞에 놓인 이 두 의자가 많은 개발비를 필요로 하고, 저렴하지 않으며 빠르게 만든 것이 아니란 사실은 분명합니다. 이 두 의자는 제작 과정 중 제품의 결합 부분에서 상당한 차이를 보이죠. 하나는 주조법에서 그 아이디어가 나왔고, 다른 하나는 의자를 구성하는 유닛을 조립해 조화로운 구성을 보여줍니다. 건축가들은 건축물 전체를 의자 생산방식과 같은 주조 기술을 통해 완성하지 못합니다. 그래서 저는 건축가들이 이런 생산방식에 대한 상반된 의견을 보일 것 같다는 생각이 듭니다. 아돌프 크리샤니츠 씨, 당신은 건축가의 입장에서 이렇게 생산 속도를 늦추고 섬세함을 강조하는 디자인 작업에 대해 어떤 관점을 가지고 계시는지 궁금합니다.

건축은 1:1 모델이다

아돌프 크리샤니츠 : 프로젝트마다 차이가 있겠죠. 전 지금 언급하신 생산방식이나 속도를 늦춘 디자인 과정에 굳이 반대 의견을 가지고 있지는 않습니다. 건축은 디자인 제품과는 확연히 차이가 나는 또 다른 제품이라는 것을 말씀드리고 싶습니다. 심지어 이미 완성된 건축물과도 차이가 납니다. 건축은 실측 모델, 즉 1:1 모델이라는 특성이 있습니다. 그리고 건축가가 많은 집을 만들지만, 설계하는 집 사이에 공통점은 거의 없습니다. 건축은 일련의 상황에 적절한 모델을 묘사하는 작업이라 할 수 있습니다. 저는 당신이 이미 소개했듯이, 빈 주택단지[17]를 개량하는 건축을 맡아 했습니다. 그 프로젝트에 적용한 건축 척도는 1:1이 아닌 1:0.9였습니다. 이 프로젝트에서 건축가들은 집들이 특별한 척도를 갖게끔, 모든 집을 평소보다 더 작게 지었습니다. 그 당시 건축 작업 중 가장 작은 오브젝트는 문손잡이였습니다. 문의 손잡이는 원래 규격화된 오브젝트입니다. 그러나 현재의 문손잡이는 마치 우리 손이 괴팍하고 투박하기라도 한 듯, 대부분 너무 크게 만들어져 있죠. 그래서 저는 비교적 형태가 큰 로제트(Rosette, 서양의 장식 모티브의 하나로, 도안으로 만든 장미꽃을 저부조[低浮彫]한 작은 원판 모양 장식)에 매우 작은 문손잡이를 시도해보았습니다. 그러자 갑자기 문이 더 커 보이고, 공간 또한 더 커 보이는 효과를 얻을 수 있었습니다. 이는 제가 빈의 도심에 있는 작은 집을 설계할 때 얻은 매우 흥미로운 결과였죠. 설계 당시 저는 19세기 말에 제작된 문손잡이를 복원했습니다. 부품들이 부분적으로 빠져 있어 수리가 필요했죠. 그 문손잡이들은 정말 작았습니다. 믿을 수 없을 만큼 작았지만, 손에 잘 쥐어지고 장식적인 면도 있었죠. 이런 표어가 있습니다. '사람들은 여전히 매우 보수적이고 오래된 빈-스타일-커피

17 빈 주택단지(Wiener Werkbund-Siedlung)
빈에 위치한 주택단지로 1930~1932년에 걸쳐 조성되었다. 이 주택단지의 건설은 오스트리아 근대화에서 가장 중요한 계획 중 하나로 평가받는다. 주택단지의 주요 목표는 밀집한 도시 공간 내에서 경제성을 추구하면서 동시에 미래적인 주택지 건설을 위한 모범적이고 근대적 형태를 발전시키는 것이었다. 1983~1985년에 걸쳐 이루어진 광범위한 재건축은 아돌프 크리샤니츠와 오토 카펑거가 맡아 진행했다.

주전자로 최신 기술을 적용한 바우하우스-스타일-커피 주전자보다 더 맛있는 커피를 마실 수 있다.' 제 생각은 이렇습니다. 만약 우리가 앞서 언급한 디자인 과정의 속도를 빠르게 하거나 늦추는 것에 대해 말한다면, 오늘날 젊은 건축가나 디자이너로서는 쉽게 이해할 수 없는 전통성에 관계된 많은 이론들이 수반됩니다. 현재 우리는 많은 이론적인 부분을 잊고 있기 때문에 쉽게 이해할 수 없는 것이라 생각합니다. 빈에서 저는 이런 학문적 지식을 얻을 수 있는 기회를 가졌습니다. 빈은 그야말로 하나의 살아 있는 건축 박물관이라 해도 과언이 아니기 때문이죠. 여러분은 빈에서 젬퍼[18]의 작품부터 로스의 작품까지 모든 것을 눈으로 공부할 수 있습니다. 여러분들은 물론 프릭스[19]가 말했던 것처럼 전통을 부정할 수도 있겠죠. "모든 전통과 관계된 것은 형편없는 것이다." 전통은 시대에 뒤떨어진 것이라고 생각할 수 있습니다. 그러나 여러분은 또한 제가 전통을 통해 느끼는 것처럼 어느 정도 전통에 매료될 수도 있을 것이라 생각합니다. 만약 여러분이 전통적인 것에 관심을 갖게 된다면, 그 매력에 점점 빠져들 것입니다. 저는 첫 번째 프로젝트인 빈 주택단지를 설계한 후, 요제프 마리아 올브리히[20]가 설계한 빈 제체시온을 재건축할 수 있었습니다. 제체시온은 독보적이고 기묘했지만 모두 매우 훌륭하다고 생각할 정도로 놀랄 만한 작품이었죠. 이 건축물은 오늘날에 이르기까지 건축 당시에 보인 상징적인 특성을 그대로 유지하고 있었습니다. 당시 제체시온이 완성된 후, 유럽에 유겐트 양식(Jugendstil)이 성행했죠. 유겐트 양식을 추구하던 예술가들은 말했습니다. "우리는 제체시온의 장식을 새롭게 탄생시킬 것이다." 그들은 몇 년간 장식에 대한 작업을 했습니다. 그러나 그것이 실패하자 그들은 이렇게 말했습니다. "장식은 죽었다." 장식에 대한 작업은 무마되었고, 그 후 아돌프 로스가 제체시온의 작업을 맡았습니다. 로스

18 고트프리트 젬퍼(Gottfried Semper, 1803~1879)

독일의 건축가이자 미술 이론가이다. 독일의 괴팅엔(Göettingen)과 뮌헨, 프랑스 파리에서 공부를 했고, 1834년부터 드레스덴예술대학(Dresdner Kunstakademie)의 교수를 역임했다. 당시 작업한 건축물 중에는 특히 회화갤러리(Gemäldegalerie), 노이에호프테아터(Neue Hoftheater), 오페라 하우스 젬퍼오퍼(Semperoper)가 있다. 1855년부터 1871년까지 취리히공대(ETH, 당시 Poly-Technikum으로 불렸음)에서 교수를 역임하기도 했다. 1871년 빈으로 이주했고, 빈에 위치한 왕궁 호프부르크(Hofburg), 부르크테아터(Burgtheater), 호프박물관(Hofmuseen)의 건축 책임을 맡았다. 1876년 건축 책임자 자리를 사퇴하고, 일 년 뒤 로마로 이주했다.

19 볼프 D. 프릭스(Wolf D. Prix, 1942~)

오스트리아의 건축가로 빈, 런던, 로스앤젤레스에서 공부했다. 1968년 헬무트 스비친스키(Helmut Swiczinsky)와 함께 건축 사무소 쿱 힘멜블라우(Coop Himmelb[l]au)를 설립했다.

20 요제프 마리아 올브리히(Joseph Maria Olbrich, 1867~1908)

오스트리아의 건축가로 빈 분리파 예술가 연맹의 공동 설립자이다. 1899년 독일 다름슈타트(Darmstadt)의 예술가 연맹 창설을 위해 초청되었으며, 1907년 독일미술공예협회(Deutscher Werkbund)의 공동 설립자이기도 하다.

는 기뻐하며 장식을 만들어냈지만, 여러분도 아시다시피 그가 늘 강조한 사항이 있었죠. 장식과 범죄[21]. 그가 늘 강조했듯이, 그는 화려한 스타일이 아닌 늘 단조로운 장식만을 추구했습니다. 막대 모양의 구조 장식을 낡은 건물에 추가하는 작업을 했죠. 다른 장식과 비교하면 정말이지 무미건조하고 매력 없는 방식이었습니다. 그러나 건축가 헤르만 체흐[22]의 작업을 주목해보세요. 그는 건축에 있어서 전통적인 것과 현대적인 면을 혁신적인 양식을 통해 다시 연결했고, 멋진 건축물이 탄생되었죠. 저는 형태에 대한 급진적인 시도 또한 다양한 디자인적 의미를 내포한다고 생각합니다. 여기 있는 의자가 오랜 기간 동안 작업한 것이라고 한스예르크 마이어-아이헨 씨가 말했죠. 저도 의자 프로젝트를 진행해봤기에 잘 알고 있습니다. 일 년 안에 의자를 완성하는 것은 거의 불가능합니다. 모든 좋은 제품은 오랜 시간 동안 디자인과 생산 과정을 거친 제품일 것입니다. 오랜 숙고 끝에 창조되었으니까요. 단기간에 만든 제품 중에서 가치 있는 제품이 있을지 스스로 확신이 서지 않습니다. 한스예르크 마이어-아이헨 : 여기 놓여 있는 모저 의자는 이 의자가 실제로 내포하는 역사적인 내용을 많이 노출하지 않습니다. 모저 의자를 보면, 우리는 토넷[23]을 떠올릴 수 있습니다. 혹은 프랑크푸르트 의자[24]를 기억하는 사람들도 있죠. 토넷 의자와 프랑크푸르트 의자는 완전히 다른 콘셉트를 추구한 제품이었습니다. 그러나 우리가 이 두 의자 모두에서 디자인을 통해 즉각적으로 그 독특함을 인지할 수 있다는 것은 매우 놀라운 점입니다. 저는 이 두 의자가 어쩌면 그 이유 때문에 더욱 세간의 이목을 끌었다고 생각합니다. 지난 세기에는 모두가 플라스틱 의자 붐(Boom)에 참여했고, 이 나무 의자들은 오히려 전통적인 구식 기술로 매력적인 양식의 재부흥을 이루었기 때문이죠. 에곤 헤마이티스 : 디자인의 독특함 혹은 상징이 될 수 있는 디자

21 로스+장식과 범죄(Loos+Ornament und Verbrechen)

아돌프 로스(Adolf Loos, 1870~1933)는 오스트리아의 건축가이며 이론가로 근대건축의 개척자로 평가받는다. 1909~1911년에 창문의 돌림띠가 없는 것이 특징인, '눈썹 없는 집(Haus ohne Augenbraun)'이라 불리는 미샤엘러플라츠(Michaelerplatz, 로스하우스로도 불림)를 설계했다. 장식을 배제한 건물의 전면은 건축계의 격렬한 공개 토론의 대상이 되기도 했다. 많은 주목을 받았던 그의 저서 《장식과 범죄(Ornament und Verbrechen)》는 1908년에 출간되었다.

22 헤르만 체흐(Hermann Czech, 1936~)

건축가이자 저널리스트로 1970년대에 제창된 학설 '누가 물을 경우에만 말한다(nurspricht, wenn sie gefragt wird)'라는 '조용한(stillen)' 건축의 중심인물이다.

23 미하엘 토넷(Michael Thonet, 1796~1871)

가구 제작자이며 곡목 기술의 창시자이다. 1819년 독일 봅파르트 암 라인(Boppard am Rhein)에 토넷 사를 설립했다. 1859년 그가 만든 곡목 의자 No.14는 100만 개 이상 팔렸으며, 시대를 통틀어 가장 성공한 가구에 속한다. 현재 토넷 형제의 회사가 생산하는 의자 214는 전설적인 디자인의 후속 모델이다.

인이라는 관점은 우리들이 디자인을 통해 느낄 수 있는 상반된 감정의 양립적인 면을 보여주는 것이라 생각합니다. 그리고 오늘날에는 디자인의 영역에서 단기적으로 그리고 여러 수단과 방법을 동원해 반드시 독특한 것을 찾아내고 있습니다. 예를 들자면, 오늘 가즈프롬 시티-공모전[25]의 결과를 발표했습니다. 빌바오-효과[26]가 현재 도시설계디자인의 경향을 주도하고 있기 때문에, 이런 공모전과 유사한 예들을 쉽게 찾아볼 수 있죠. 발렌시아 역시 마찬가지입니다. … 아돌프 크리샤니츠 : 도시 설계를 위한 독창성, 탁월성과 유일성을 지향한 건축디자인을 모색하는 작업이 매우 극단적으로 이루어지고 있다고 생각합니다. 그러나 이런 식의 극단적인 방법이 과연 좋은 결과를 만들어낼 수 있을까요? 제 친구들이자 건축가인 헤르초크&드 뫼론[27]의 경우를 말씀드리겠습니다. 저는 그들과 함께 오래전 빈의 주택단지 프로젝트 필로텐가세[28]를 설계했습니다. 당시 그들은 아직 유명하지 않았죠. … 헤르초크&드 뫼론은 후에 우리가 작업했던 주택단지 프로젝트를 열려 있는 심장의 수술이라고 명명했고, 다음과 같이 말했습니다. "이제 이 프로젝트는 저희 손을 떠났습니다." 그들은 형언할 수 없을 만큼 완벽한 전문성을 바탕으로 프로젝트를 수행했고, 국제적인 성공을 이루었죠. 정말이지 높은 수준의 결과로 가능했던 것입니다. 에곤 헤마이티스 : 헤르초크&드 뫼론의 작품은 이제 러시아의 상트페테르부르크와 중국을 포함해 전 세계 어디서든지 찾아볼 수 있습니다. 그들은 세계 각지로 뻗어나가고 있죠.

급진성, 미니멀리즘(Minimalism) 그리고 장식

아돌프 크리샤니츠 : 하지만 그들이 지속적으로 독창적인 형태를 찾으려고 고군분투하고 있다는 점은 사실

24 프랑크푸르트 의자(Frankfurter Stuhl)

저렴하고 간단한 형태의 이 의자의 근본 구조는 토넷 사의 곡목 기술을 바탕으로 한 것이다. 1936년 출시된 모델로, 베를린올림픽 선수단 숙소의 의자로 2200개가 사용되기도 했다. 그 후 독일 우체국과 국유 철도에도 이 의자가 설치되었다. 1945년에 이 의자는 생산량이 더 늘어났는데, 특히 관공서와 학교, 레스토랑에 많이 설치되었다. 사진 : 프랑크푸르트 의자, 현재 마누팍툼(Manufaktum)사가 생산·판매하고 있다.

25 가즈프롬 시티(Gazprom City)-공모전

러시아 상트페테르부르크(St. Petersburg)에 위치한 러시아 에너지 기업 가즈프롬의 업무용 건물을 위한 건축 공모전의 이름이다. 건축 팀 RMJM 런던 리미티드(RMJM London Limited)가 우승을 차지했다.

26 빌바오 효과

건축가 프랭크 게리가 건축한 빌바오의 구겐하임박물관과 관련된 효과를 말한다. 이 박물관을 통해 도시 이미지 변화와 함께 놀랄 만한 경제적 부흥을 초래한 것을 의미한다.

입니다. 저는 급진적인 그들의 작업 방식을 추구하기보다 단지 제 만족을 위해 건축 형태를 만들어냅니다. 가 끔씩은 고요한 분위기를 만들어내기를 원하죠. 저는 특별한 형태를 찾는 것이 아닙니다. 제 작업 방향에 대해 말하자면, 비교적 평균적인 적당한 급진성을 지니고 있다고 할 수 있겠군요. 저는 개인적으로 급진적 형태를 추구하는 급진성을 특별하다고 생각하지 않습니다. 단지 미니멀리즘적이지 않은 것이죠. 빈에서 사람들은 늘 저를 미니멀리스트라고 말하는데, 이것은 완전히 허튼소리입니다. 저는 원래 바로크식 건축가입니다. 다만 그것을 아무도 모르는 것뿐이죠. 에곤 헤마이티스 : 당신이 바로크식 건축가라고요? 정말입니까? 아돌프 크리샤니츠 : 그래요, 그렇습니다. 당신이 만약 피셔 폰 에르라흐[29]의 여러 건축물을 눈여겨본다면, 형태적인 측면에서 모든 게 단순하지만 급진적인 작품이라는 것을 알 수 있을 것입니다. 그의 작품들을 보면 그가 얼마나 대단한지 느낄 수 있을 것입니다. 경이로운 작품들이죠. 그런데 만약 당신이 피셔 폰 에르라흐의 작품을 미니멀리즘의 성향이라고 판단한다면, 저로서는 어쩔 도리가 없습니다. 에곤 헤마이티스 : 저는 미니멀리즘 작품 중 진정한 미니멀리즘을 표현한 것을 찾기 힘들다고 생각합니다. 미니멀리즘을 표현한 작품은 대부분 바로크 식 표현과 제작 방식, 재료, 비용 등을 절제만 하는 것 같은 양상을 보이지요. 아돌프 크리샤니츠 : 정확한 견해입니다. 에곤 헤마이티스 : 당신의 건축물의 형태에서 저는 분명히 모던함과 직각을 많이 적용한 표현 그리고 대칭이라는 특징을 파악할 수 있었습니다. 제가 언급한 특징이 건축물에 대단히 자각적으로 표현되었더군요. 아돌프 크리샤니츠 : 그래요, 에곤 헤마이티스 씨, 당신은 최근 작품인 리트베르크박물관 역시 보셨겠군요. 에곤 헤마이티스 : 그 건축의 많은 부분에 유리를 사용하셨더군요. … 아돌프 크리샤니츠 : 그렇습니다.

27 헤르초크&드 뫼론(Herzog&de Meuron)

스위스에 있는 건축 사무소로, 1978년 건축가 자크 헤르초크(1950~)와 피에르 드 뫼론(1950~)이 설립했다. 본사는 바젤에 있으며, 런던, 뮌헨, 바르셀로나, 샌프란시스코, 도쿄에 각각 지사를 두고 있다. 런던의 낡은 발전소를 테이트 모던 갤러리(1994~2000) 개조하며 헤르초크&드 뫼론 건축 사무소는 국제적인 명성을 얻게 되었다. 그들의 주요 건축 프로젝트로는 미니애폴리스(Minneapolis) 워커아트센터(Walker Art Center) (1999~2005), 뮌헨의 퓐프 회페(Fünf Höfe) 전시장(1999~2001), 도쿄 프라다 매장(2000~2003), 뮌헨의 알리안츠–아레나 스타디움(2002~2005) 등이 있다. 특히 2008년 베이징올림픽 스타디움과 함부르크 엘브 필하모니(Elbphilharmonie)의 건축 기획에도 참여했다. 2001년 프리츠커상을 수상했다.

28 필로텐가세(Pilotengasse)

빈 아스페른(Wien_Aspern)에 위치한 주택단지이다(1987~1992). 건축가 : 아돌프 크리샤니츠, 오토 슈타이들레, 헤르초크&드 뫼론

그 건물에는 유리로 만든 장식이 있습니다. 저는 이런 장식을 항상 유리에 문신을 새겼다고 말하곤 하죠. 그러나 실은 유리에 에나멜 칠을 한 것입니다. 유리를 경화시키는 과정은 굉장한 열기가 필요하기 때문에, 사람들은 그 유리 장식을 유리에 문신을 새긴다고 표현하기도 합니다. 저와 공동 작업한 그라치올리는 유리로 된 이 건물을 '에메랄드 지붕'이라 불렀습니다. 이 명칭은 '베제돈크(Wesedonck)'라는 리하르트 바그너(Richard Wagner)의 가곡에서 따온 것이죠. 리트베르크박물관은 두 개의 건물로 구성되어 있는데, 하나는 베제돈크 빌라(Wesedonck Villa) 건물이고, 다른 하나가 바로 앞에서 언급한 빌라 건너편에 위치한 유리로 만든 건물입니다. 바로 이 건물에 삼각형 형태의 나뭇잎 유리 장식이 있는 것이죠. 이 나뭇잎 형태는 에메랄드의 결정격자 형태와 유사합니다. 당시 박물관 디렉터 루츠(Lutz) 씨가 이런 의견을 냈습니다. "이 장식은 실제 에메랄드로 만들어야 합니다." 저희는 대답했죠. "유리에 에메랄드와 같은 드루젠[30]을 사용해 장식하는 것은 불가능합니다." 저는 대체 어떤 방법으로 에메랄드를 가능한 한 추상적이고 평평한 형태의 장식으로 전환할 수 있을지 자문했죠. 그래서 저는 에메랄드의 결정구조를 연구했고, 비교적 단순화된 장식무늬를 만들어낼 수 있었습니다. 이 과정은 상당히 오래 진행되었죠. 단순히 빠르게 외형적, 형식적인 아이디어에 굴복하지 않기 위해 많은 고민을 한 작업이었습니다. 아돌프 로스는 장식의 절제를 통해 사람들의 수고를 덜어주려 한다고 말했습니다. 만약 30미터 길이에 6미터 높이의 상자처럼 생긴 건물을 청소하는 일은 바로크식 건물을 청소하는 것보다 100배는 더 어렵습니다. 당시 건축가들은 건물에 큰 면이 많으면 청소하기가 훨씬 쉬울 것이라고 생각했습니다. 그러나 현실에서는 그와 같은 건물을 청소하려면 12명의 미장공이 필요합니다. 바로크식 건물은 좁

29 요한 베른하르트 피셔 폰 에르라흐(Johann Bernhard Fischer von Erlach, 1656~1723)
오스트리아 바로크 경향을 대표하는 건축가이다. 그는 수많은 종교 건축물을 주요 작품으로 남겼다. 특히 잘츠부르크(Salzburg)의 콜레긴교회(Kollegienkirche)와 빈의 칼스교회(Karlskirche)가 유명하고, 이외에도 성과 궁전 건축을 담당하기도 했다. 그는 화려한 장식을 건축물 뒷면에 사용했고, 초기 클래식적인 양식 요소를 수용했다. 특히 입방 형태 안에서 건축 본체를 만들었고, 엄격하고, 근엄한 형태 구성을 바탕으로 건축물 전면을 만들었다.

30 드루젠(Drusen)
결정체를 의미하는 광물학적 개념이다. 드루젠은 암석 속의 빈 공간을 의미하기도 하며, 이 빈 공간의 벽면은 암석의 결정으로 덮여 있다.

은 면들로 형성되어 있습니다. 종종 돌림띠처럼 보이는 형태가 있지만, 거기엔 한 명의 미장공만이 필요할 뿐입니다. 저는 여러분들이 바로크식 경향을 재론하려면, 바로크식 형태만이 아닌, 그 외에도 많은 사안을 생각해봐야 한다고 생각합니다. 한스예르크 마이어–아이헨 : 보수하는 수고를 덜기 위해 장식을 생략한다는 관점은 매우 흥미롭군요. 에곤 헤마이티스 : 아돌프 크리샤니츠 씨, 제가 알기로는 삼각형 형태 나뭇잎 장식 패턴을 주택단지 건축에서도 추진하고 있지 않습니까? 아돌프 크리샤니츠 : 그렇습니다. 이 장식 패턴을 이미 아스피낙 건축 프로젝트에 사용했습니다. 건물 유리 전면에 적용하려 했는데 계획대로 하지는 못했습니다. 아스피낙 건축을 좀 더 언급하자면, 저는 검은 발포 유리(Foam Glass)로 된 유닛을 좀 더 높게 만들려고 했습니다. 이 유닛 위에 메탈로 이루어진 또 다른 유닛이 구성되어 있죠. 아래의 유닛을 높게 만들면, 건물 전면과 장식적인 문제점을 확실히 해결할 수 있습니다.

세계화, 품질 그리고 속도

에곤 헤마이티스 : 디자인과 건축의 세계화는 세계의 평준화를 이끄는 것일까요? 건축계에서는 콘셉트가 수출되고 있고, 디자인계에서는 여러 제품이 수출되고 있습니다. 크리스틴 켐프 : 디자이너들은 콘셉트가 아닌 제품을 수출하고, 건축가들은 콘셉트를 수출한다는 당신의 의견은 참 흥미롭습니다. 저는 중국인들이 심지어 유럽 건축가들을 사들이기까지 한다는 말씀을 드리고 싶습니다. 더구나 대규모로 말이죠. 유럽 건축물은 큰 가치가 있기 때문이겠죠. 당연히 중국은 유럽의 건축 기술을 전수받는 것에 있어서도 역시 큰 관심을 갖

고 있을 것입니다. 저는 유럽 건축가들이 중국에서 건축 규모나 설계 기간에 대해 지나친 요구를 받고 있지 않나 생각합니다. 단지 자본의 부족함, 비용 절감의 문제뿐만이 아니라, 빠른 속도로 많은 건물을 지으려고 시도하는 것 역시 문제점이라 판단됩니다. 그리고 이러한 방식은 건축의 질에 나쁜 영향을 초래하겠죠. 한스예르크 마이어-아이헨 : 빠른 속도로 작업하게 되면 창조성에 대한 문제를 일으키게 되죠. 중국인들은 모든 일 처리를 적당히 알아서 마음대로 합니다. 한 제품이 탄생하는 데 필요한 3박자는 아이디어, 재료 그리고 기술입니다. 그리고 중국에는 이 세 가지 요소가 아직 부족하죠. 중국인들에게 무엇인가 납득이 가도록 설명하는 일은 믿을 수 없을 만큼 어렵습니다. "당신들은 좀 더 명료하게 사고해야 하고, 직접 조사하고, 역사적 기록을 좀 더 합리적으로 분석해야만 해요." 제 개인적인 경험때문에 좀 감정적으로 말한 것 같군요. 하지만 우리가 더 이상 이런 나라들에서 생산되는 값싼 제품에 대해서 이렇다 저렇다 말할 수 없는 시기가 곧 오리라고 생각합니다. 저는 자문해봅니다. 얼마나 더 전수하는 방식의 순응적인 산업화가 진행될까? 다른 사람과 차별적인 독보적인 결과물이란 과연 어떤 형태일까? 만약 그들이 독창적인 재료에 대해 고심한다면, 예술-공예-르네상스가 가능할지도 모르는 일이죠. 그들이 대나무, 즉 지역적인 특색 그리고 경험을 바탕으로 이런 특화된 재료에 전념한다면, 우수한 질의 제품을 찾을 수 있겠죠. 에곤 헤마이티스 : 너무 유럽 중심적인 생각 아닙니까? 우리는 그들에게 다음과 같이 말할 권리가 없습니다. "우선 비더마이어(Biedermeier, 19세기 전반의 독일 미술 양식으로 극단적인 간소화와 실용을 모토로 했다)를 만들고, 그러고 나서 유겐트 양식을 갖추어야 합니다. 그런 다음 계속해서 얘기합시다." 한스예르크 마이어-아이헨 : 중국인들은 실제로 모든 것을 테스

트하고 있습니다. 그들은 모든 유럽 양식의 근간이 되는 형태 연구를 진행하죠. 유럽 양식의 형태가 전수되는 것이죠. 개인적인 소견으로 그들이 소위 '메이드 인 유럽(Made in Europe)'을 그렇게 끔찍이 진지하게 받아들인다는 것이 의아합니다. 아돌프 크리샤니츠 : 그들이 유럽의 양식이나 방식을 얼마나 빨리 스스로 극복하느냐가 숙제입니다. 아마도 비교적 조속히 이 문제를 해결할 것입니다. 언급하신 대나무라는 재료를 생각해보면, 대나무를 활용한 제품은 유럽 인들에게 생소한 제품입니다. 한스예르크 마이어−아이헨 씨, 당신은 생산 경험과 유럽에서 대나무를 전혀 활용하지 않는다는 사실에 기초해 대나무와 로테크(Lowtech)를 활용해 매력적인 제품을 생산하실 수 있을 것 같습니다. 예를 들어 젬퍼 역시 사람들이 인지하지 못하는 사안을 활용한 적이 있습니다. 그는 당시 이렇게 말했죠. "건축은 섬유이다(직물론)." (젬퍼는 건축의 기원을 직물, 즉 노매드들의 직물로 만든 쉽고 가벼운 집에서 기인한다고 했다−역자 주) 그리고 오늘날 건물의 전면 형태는 기술 발전을 통해 새롭게 창조되고 있지만, 여전히 젬퍼가 언급했듯 섬유의 특성(형태적으로 단순한 직선이 아닌 섬유의 형태에서 찾을 수 있는 부드러운 곡선을 이용한 형태)을 내포하고 있습니다. 건축물의 전면이 유리로 구성되어 있더라도 말이죠. 젬퍼가 언급한 것은 사실상 당시 사람들에게 많은 의문의 여지를 남겼죠. 어쨌든 건축가 모저는 프랭크 로이드 라이트[31] 밑에서 많은 실무 경험을 쌓았습니다. 훌륭한 사람들은 이미 당시에도 어디서 무엇을 훔쳐야 하는지, 혹은 배울 수 있는지 알고 있었나 봅니다. 거장들에게서는 항상 가장 높은 수준의 것을 얻을 수 있죠. 다른 예로 타우트는 일본 건축에 관한 책[32]을 집필했습니다. 이 책은 무엇보다 일본 사람이 읽었고, 일본인들은 이 책을 통해 자신들이 어떤 전통을 가지고 있는지 스스로 상기하게 되었습니다.

에곤 헤마이티스 : 타우트의 책은 모더니즘 건축의 개념을 정립했다고 일컬어지죠. 그러나 현재 대량 건축과 속성 시공 같은 건축 현상이 일어나리라고는 예측할 수 없었습니다. 제가 두 분에게서 찾을 수 있는 공통점은 창의성과 관련된 것들입니다. 두 분은 작품을 통해 예술적인 성향을 매우 강하게 드러내고 있으며, 예술가들과 공동으로 작업도 하고 있습니다. 두 분이 창조성을 내세우는 것이 바로 이러한 이유 때문인가요?

예술과 디자인계의 급진성

한스예르크 마이어–아이헨 : 창조성이라기보다 디자인을 할 때 항상 급진적인 시도를 염두에 둡니다. 제가 얼마만큼 급진적인 측면을 보일 수 있을지 생각하곤 합니다. 자유롭게 작업하는 예술가들은 예술과 디자인의 경계를 넘는 것에 익숙합니다. 하지만 제품디자이너들은 이러한 모습을 보여주지 않는 편이죠. 독일 디자인의 전통적인 면을 살펴보면, 산업디자이너들의 사고방식은 디자인 방법론과 매우 밀접한 관련이 있습니다. 또 독일은 전통적으로 인간공학적인 아이디어를 장려하고, 제품 생산에 적용하는 현존하는 기술력을 다분히 활용하려는 모습을 보입니다. 하지만 예술가들은 늘 자신들의 내면적 요소를 활용하죠. 그래서 예술가들이 디자이너들에 비해 더 자유로울 수 있는 것입니다. 물론 이 의견은 반대되는 감정이 동시에 생길 수 있는 주제입니다. 절대로 디자인과 예술을 관련지어 고려하거나 토론하지 않는 디자이너들도 있기 때문입니다. "내 디자인은 예술과 아무런 관련이 없습니다." 이런 의견은 디자인계의 많은 디자이너들에게서 흔히 볼 수 있는 것입니다. 그리고 또 다른 이유는 많은 예술가들이 디자인과 같은 제품 생산에 자신의 능력을 투입한다는 것

31 프랭크 로이드 라이트(Frank Lloyd Wright, 1867~1959)
미국의 건축가로 낙수장(Haus Fallingwater)(1936~1939)이라는 집으로 세계적인 명성을 얻었다. 주요 관심사는 주변 환경과 건축물이 융화되어 완성되는 유기적(Organic)인 건축으로, 그는 오가닉 건축 개념을 최초로 제창했다. 1933년 유토피아를 추구하는 도시계획 관련 도서 《브로드에이커 시티(Broadacre City)》를 출판하기도 했다. 대표작으로는 근본적으로 미국 실정에 맞는 주택을 만들려는 의도로 설계해 49개를 만든 프레리 하우스(Prairie Houses)(1902~1910), 도쿄의 임페리얼 호텔(Imperial Hotel)(1912~1923), 뉴욕의 구겐하임박물관(1956~1959)을 꼽을 수 있다. 사진 : 낙수장, 건축가 : 프랭크 로이드 라이트

32 타우트+일본 건축에 대한 책
브루노 타우트(Bruno Taut)(1880~1938)는 독일의 건축가이자 도시계획가로 대표적인 모더니즘 건축가라는 평가를 받는다. 베를린의 많은 주택단지를 설계했으며, 특히 마틴 바그너(Martin Wagner)와 공동으로 작업한 브리츠(Britz) 지역 안에 있는 말굽 형태 주택단지(Hufeisensiedlung)(1925), 쳄렌도르프(Zehlendorf) 지역 안에 있는 톰 삼촌의 오두막(Onkel Toms Hütte)(1926)이 있다. 1933년부터 1936년까지 일본에 거주하며, 다양한 일본 예술과 문화에 대한 글을 집필했다. 1934년 유럽 인의 눈으로 본 일본의 모습을 표현한 그의 저서 《니폰(NIPPON)》이 출간되었고, 그 후 계속해서 일본에 대한 책 《일본의 예술(Japans Kunst)》(1935)과 《일본의 주택과 사람(Houses and People of Japan)》(1937)이 출판되었다.

입니다. 이러한 현상이 일어나면서 오늘날 예술과 디자인 세계의 분리나 뚜렷한 정의를 내리는 것이 힘들어지고 있습니다. 아돌프 크리샤니츠 : 저는 전에 빈 제체시온의 회원이었습니다. 빈에 있는 건축가들이 거의 그렇듯 말이죠. 사람들이 말했습니다. "제체시온의 건물은 곧 붕괴될 태세야." 그리고 저는 어느 샌가 제체시온을 재건하는 일을 맡게 되었죠. 150명으로 구성된 예술가 단체가 맡은 이 프로젝트가 어떤 모험인지 여러분은 상상할 수 없을 것입니다. 대체적으로 저는 일찍이 예술가들과 함께 제 프로젝트를 수행하기 시작했습니다. 다음과 같은 방식은 아니었죠. "저 위쪽에 아주 작은 조각이 깨져 있으니 부조나 색을 넣은 조각을 만들어주시겠습니까?" 이와 달리 예술가들은 명확한 표현을 하지 않았습니다. 유대인 유치원 프로젝트를 예술가들과 진행할 때였죠. 예술가들은 이렇게 말했습니다. "이 건축물은 검게 만들어질 것 같군요." 저는 검은색의 유대인 유치원에 대한 자세한 사항을 건축주에게 설명해야만 했습니다. 건축주는 다행히 저희 콘셉트를 매우 맘에 들어 했죠. 제가 받아들이기에는 이런 방식이 전적으로 급진적이고, 또한 익숙지 않은 표현이었으며, 저로 하여금 건축에 대한 제 이상을 다시 한 번 낯설게 느끼도록 만들었습니다. 예술가와 공동으로 작업할 수 있는 분야는 생길 수 있습니다. 예술가와 여러분들은 원칙상 서로 이해할 수 있지만, 예술가들은 여러분들이 수행해야 하는 작업에 대해 전혀 고려하지 않습니다. 저는 예술가들과 함께 일하면서 항상 곤경에 빠졌죠. 한 예로 리트베르크박물관을 설계할 당시 헬무트 페데를레[33]와 작업한 일화를 말씀드리겠습니다. 리트베르크박물관은 퇴석층에 세운 인공 지하 동굴 형식의 건물입니다. 여러분들이 건물에 들어서면, 마치 지하세계로 들어가는 형태죠. 저는 당시 이 구조 때문에 어려움을 겪었습니다. 사람들이 어떻게 건물로 들어와 거리낌 없이

지하로 내려갈 수 있을까? 라는 문제에 직면했었습니다. 저는 제안했죠. "은유적인 표현을 드러낼 수 있는 매개체가 필요합니다. 사람들이 건물로 들어왔을 때, 이 지하 세계는 매우 중요한 곳이라는 것을 의미할 수 있는 은유적 매개체가 말입니다." 그래서 저는 프로필리어[34]와 같은 양식의 문을 만들었습니다. 이 문은 관람객들이 통과해 들어서면, 예술과 관련된 것들이 나타날 것 같은 느낌을 보여주죠. 이런 은유적 관점은 제가 제체시온 건물에 적용한 것이기도 합니다. 그 곳에는 끝없이 많은 계단을 설계했습니다. 사람들이 이 계단을 다 오르면, 예술품이 나타납니다. 인고의 과정을 지나고 나서야 예술을 위한 준비가 되었다는 것을 비유한 것이죠. 이 계단은 현재까지도 잘 유지되고 있습니다. 에곤 헤마이티스 : 예술을 감상하기 위해 조건을 충족해야 하는군요. 아돌프 크리샤니츠 : 그렇습니다. 리트베르크박물관을 설계할 당시 저는 취리히 시에 한 가지를 요청했습니다. "이곳에 예술 작품을 설치하고 싶습니다." 제 요청에 대해 취리히 시의 담당자가 물었습니다. "어떤 예술가를 원하십니까?" 저는 대답했죠. '헬무트 페데를레.' 취리히 시로 부터 대답이 왔죠. "그렇게 쉽게 결정할 사안이 아닌 것 같습니다. 공모전을 개최해서 결정해야 할 듯합니다." 그래서 이 공모전에 세 명의 예술가가 참여했습니다. 그런데 헬무트 페데를레는 정작 공모를 하지 않겠다고 했습니다. 건축가들 중에는 공모전에 자신의 모든 것을 내걸어 파산하는 어리석은 건축가들이 있습니다. 물론 이와 같은 경우를 생각한다면, 헬무트 페데를레는 이성적이라고 생각할 수도 있겠네요. 공모전의 심사위원단은 20명으로 구성되었고, 참가자들과의 토의를 통한 논증적인 방식으로 심사를 결정했습니다. 모두 세 명의 예술가가 왔고, 저희 심사위원들과 토론을 했습니다. 첫 번째는 남성 예술가, 두 번째는 여성 예술가, 세 번째는 남성 예술가였고, 그다음이 헬

33 헬무트 페데를레(Helmut Federle, 1944~)
스위스의 화가로 1999년부터 뒤셀도르프 국립예술아카데미(Staatlichen Kunstakademie Düsseldorf) 회화과 교수로 재직하고 있다. 커다란 면에 단순화한 회화와 기하학적 요소, 한정된 색을 집중적으로 사용한다.

34 프로필리어(Propylaea)
프로필리어는 성전, 궁전, 공공건물의 문 건축이다. 특히 유명한 것으로는 아테네에 있는 아크로폴리스(Akropolis) 프로필리어이다(기원전 437~432). 아크로폴리스의 프로필리어는 베를린 브란덴부르크 문(Brandenburger Tor) 설계를 위한 모체가 되었다.

무트 페데를레의 차례였습니다. 그러나 그는 두 시간 동안 계속해서 오직 예술 작품의 자율성에 대해서만 말했습니다. 제 생각에 이런 행동은 그가 그곳에서 할 수 있었던 가장 어리석은 것이었습니다. 그의 의견을 보완하기 위해, 저는 모든 그의 예술 작품이 앞서 언급한 자율성을 내포한다고 이야기해야만 했죠. 그러나 제 보완적인 발언이 그리 효과를 보지는 못했습니다. 저는 그의 의견에 대한 결론을 이끌어내려 말한 것이죠. 여러분들은 과연 그의 태도를 이해할 수 있습니까? 물론 예술가들과 함께 한 토론 자체가 제게 가치가 없는 것은 아니었습니다. 제가 5년 동안 제체시온의 전시를 주관하며, 디터 로스[35]와 피에르 클로소우스키[36] 등 많은 예술가들의 전시를 맡았습니다. 이런 전시 주관 업무를 통해 예술가들을 잘 이해할 수 있게 된 것 같습니다.

에곤 헤마이티스 : 디자인 영역에서 상호 보완적인 인터랙션이 가능하다고 생각하십니까? 한스예르크 마이어-아이헨 : 디자인의 형태적 요소만을 기준으로 본다면, 상호 보완적인 인터랙션은 불가능하다고 생각합니다. 건축은 공간과 그 공간을 덮고 있는 것을 표현하기 때문에, 비어 있는 면과 공간이 존재하죠. 이런 요소들은 자율적인 예술가와 그들이 자율적인 표현을 할 수 있도록 준비된 것입니다. 그래서 어느 정도의 상호보완적인 작업이 가능하다고 생각합니다. 요즈음 기대를 한 몸에 받고 있는 디자이너들은 만사에 개방적이고, 사물과 공간뿐만이 아니라 특히 커뮤니케이션과 관련된 부분에 대해 잘 인지하는 모습을 보여줍니다. 그들은 다음과 같은 방식으로 확언하죠. "저는 이 일을 제 팀과 직접 수행하겠습니다." 디자이너들은 오늘날 자신의 아이디어를 매우 복합적으로 현실화할 수 있는 많은 파트너를 가지고 있습니다. 그들은 단지 생산 방향에만 초점을 맞추는 것이 아닙니다. 상호보완적이면서 다양한 전문 분야를 넘나드는 프로젝트를 통해 경험을

35 디터 로스(Dieter[Diter] Roth, 1930~1998)
스위스의 시인이자 그래픽디자이너, 조각가, 행위-설치 예술가이다. 구체적인 문체와 플럭서스(Fluxus, 1960년대 초부터 1970년대에 걸쳐 일어난 국제적인 전위예술 운동. 플럭서스는 변화, 움직임, 흐름을 뜻하는 라틴 어에서 유래했다)의 대표적 인물로 손꼽힌다. 그의 작품은 독특한 작업 방식 때문에 '기름칠한 것(Schmieren)'이라 불리기도 한다. 대표작은 무엇보다 기름을 이용한 그래픽 작품이며, 그 밖에 초콜릿, 곰팡이 핀 물체, 북 아트 그리고 설치 예술과 조각품이 있다.

36 피에르 클로소우스키(Pierre Klossowski, 1905~2001)
프랑스의 철학가이자 문학가, 번역가 그리고 예술가이다. 발튀스(Balthus) 클로소우스키와 형제지간이다. 수많은 실물 크기의 에로틱한 장면을 신화적이고 우화적인 개념으로 표현했다.

쌓고 있습니다. 실제로 이탈리아, 스페인 혹은 포르투갈을 주시한다면, 이 나라들의 높은 수준의 수공업 또
는 지역 산업 능력과 디자이너의 아이디어가 상호 보완적으로 왕래할 수 있다면, 완벽한 결과를 이끌어낼 것
이라고 확신합니다. 생산업체는 기업가들이 운영에 필요한 마인드를 갖추지 못했기 때문에 더욱 어려움을 겪
고 있습니다. 생산 분야에 있는 사람들은 단순히 마치 예전에 석탄을 내다팔고, 가구를 만들어 파는 식의 단
순한 사고만을 하고 있죠. 그렇기 때문에 디자이너는 부분적으로 자신들 본연의 일을 넘어선 업무의 책임을
떠맡고 있는 것입니다. 디자이너는 재료 선택에 신경을 쓰고, 독창적인 디자인을 개발한 후, 이를 실현시키기
위해 또 다른 생산업체를 찾는 모습을 보여줍니다. 새로운 스타일을 모색하는 디자이너들이 자신만의 활동
방식을 만들고 있는 것이지요. 베를린에서는 저지 시모어[37]를 예로 들 수 있겠군요. 그는 분명히 단지 마지스
사를 위해 훌륭한 의자를 디자인하는 작업만으로는 만족하지 못할 것입니다. 그는 자신의 개인적이고, 자유
로운 디자인 역사를 계획하고 만들어내고 있습니다. 그는 1인 기업 형태로 작가처럼 일하죠. 자유로운 프로
젝트를 추진하며, 대량생산을 바탕으로 하는 산업화의 의미뿐만이 아니라 갤러리에 걸맞은 예술적 의미와도
대립적인 모습을 하고 있습니다. 우리가 요즘 점점 더 전통적인 디자인적 사고를 탈피하는 디자이너들을 만
나는 것은 그리 어려운 일이 아니라고 생각합니다. 제 소견으로 전형적인 산업디자이너와 그 경계를 넘는 디
자이너들의 제품디자인 사이의 세분화가 더욱 명확해질 것이라고 생각합니다. 우리가 생각해볼 수 있는 문제
는, 과연 과도기적으로 창조적인 디자이너들의 아이디어를 대량생산과 결부할 수 있는지의 여부일 것입니다.
더불어 여러 가지 의문점을 생각해볼 수 있죠. 그들이 추구하는 작은 1인 기업은 예를 들어 데 루키[38]가 만

37 저지 시모어(Jerszy Seymour, 1968~)
독일의 디자이너로 영국 왕립예술학교에서 디자인을 전공했고, 1999년부터 밀라노에 디자인 스튜디오
를 운영하고 있다. 실험적인 프로젝트를 진행하는 동시에, 마지스·나이키(Nike)·스와치(Swatch)·페리에
(Perrier)·로레알(L'Oreal)·스메그(Smeg) 사를 위한 프로젝트도 담당했다. 또 다이나모 드리센(Dynamo
Dreesen)과 함께 자신의 전시회를 위한 사운드트랙(Soundtrack)을 제작했다. 사진 : 이지 체어(Easy
Chair)(2004), 마지스

든 프리바타[39]처럼 그 명맥을 유지할 수 있을까요? 미래의 산업은 보편적이지 않은, 디자인의 경계선을 넘은 제품에 흥미와 관심을 보일까요? 이런 디자인이 잠재력이 있을까요? 디자인이 대량생산의 측면이 아닌 새로운 비전을 통해 제품 생산 분야의 태도를 바꾸는 새로운 사회적·문화적인 트렌드를 달성하게 될까요? 과도 기적으로 창조적인 제품이 현재 100만 개의 제품 생산을 목표로 추구하는 생산업계에 어떤 반응을 가져올까요? 이 모든 질문들이 머지않아 디자인계에 쏟아질 것입니다. 글로벌 디자이너들과 소수지만 새로운 작업을 추구하는 디자이너들이 '자부심을 건 디자인 시장'을 구축하는 과정에서 말이죠. 에곤 헤마이티스 : 어쩌면 새로운 기술이 이런 의문들의 해결 방안을 제공하지 않을까요? 한스예르크 마이어-아이헨 : 그렇죠, 당연합니다. 에곤 헤마이티스 : 새로운 기술력의 가능성을 기반으로 우리는 새로운 방법을 모색해야 합니다. 한스예르크 마이어-아이헨 : 이것은 비단 우리뿐만이 아니라 세계적으로도 매우 흥미로운 주제임에 틀림없습니다. 만약 전 세계가 네트워크로 서로 연결된다면, 세계적으로 또한 지역적으로도 놀랄 만한 결과를 이끌어낼 텐데요. 에곤 헤마이티스 : 그럴 수 있죠. 현재 우리의 네트워크의 수준은 좀 더 발전을 거듭해야 하는 단계에 있는지도 모릅니다. 네트워크상에는 아직까지도 매우 진부하고 눈에 보이는 뻔한 생각들이 존재하기 때문입니다. 그러나 우리는 디자인 제품의 마케팅부터 판매에 이르기까지 네트워크를 통해 또 다른 영역을 개척할 수 있습니다. 예를 들어 아마존(amazon.com)은 사이트에서 판매되는 인기 있는 13만 개의 제품에 대해 판매자에게 약간의 수수료를 받고 있죠. 아마존 네트워크에서는 앞서 언급한 1인 기업 제품이나 소량 생산자가 활동하며, 그 숫자는 아마존의 수익률에 큰 부분을 차지하기 때문입니다. 한스예르크 마이어-아이헨 :

38 미켈레 데 루키(Michele De Lucchi, 1951~)

이탈리아의 건축가이자 디자이너이며 멤피스(1981)의 창립 멤버이다. 1988년에 데 루키 스튜디오를 만들었고, 2001년 빈대학의 교수를 역임했다. 아르테미데(Artemide)·아르플렉스(Arflex)·카르텔·펠리칸(Pelikan)·로젠탈 사의 가구, 조명 기구, 일상용품을 디자인했다. 1993년 여러 독일 은행 지점의 디자인을 담당했고, 1995년 만다리나 덕(Mandarina Duck)의 매장 시스템을 디자인했다. 1997년 프랑크푸르트 독일 철도역 내 여행 안내소 프로젝트를 담당하기도 했다. 그가 작업한 프로젝트는 상을 많이 받았는데, 특히 스탠드 디자인 톨로메오(Tolomeo, 지안카를로 파시나[Giancarlo Fassina]와 공동으로 작업한 조명)(1987)로 이탈리아 최고의 디자인상인 황금콤파스상(Compasso d'Oro)을 수상했다.

39 프리바타(Privata)

1990년 데 루키가 만든 회사 프리바타는 멤피스 이후, 비판적인 시각으로 디자인의 발전을 모색했다. 특히 디자인과 대량생산의 관계를 비판적 시각으로 바라보았다. 프리바타 사는 규모가 작고 수작업으로 생산할 수 있는 실험적 디자인 제품을 생산하는 데 목적을 두었다. 사진 : 조명 기구 파타(Fata)와 파티나(Fatina), 디자인 : 미켈레 데 루키, 알베르토 나손(Alberto Nason), 프리바타(2001)

그렇군요. 오프라인상에서 모든 디자인 제품은 중개상을 통해 거래됩니다. 중개상들은 이익금의 50퍼센트를 수수료로 징수하죠. 이러한 행태 때문에 생산자들은 많은 제약을 받고 있습니다. 이런 상황이 계속해서 지속된다면, 디자인 제품의 생산 여부는 중개상인들에 의해 결정되겠죠. 에곤 헤마이티스 : 그렇기 때문에 이런 방식은 여전히 시대에 맞지 않는 구조라고 말할 수 있습니다. 크리스틴 켐프 : 웹을 통해 표현되는 예술가들의 용기와 급진적 개혁이 어쩌면 디자이너들이나 건축가들에게 긍정적 영향을 줄 수도 있겠군요. 전 개인적으로 1인 기업 형식의 예술가들이 경제적인 압박으로부터 자유로운 것에 감사해야 하지 않을까 생각합니다. 제가 알고 있는 대부분의 예술가들은 예술을 통해 삶을 유지하는 것이 아니라 장학금으로 생활합니다. 아마도 그런 이유에서 다른 직업인들이 받는 압박감을 갖지 않는 것이라는 생각을 하게 됩니다. 이에 대해 독일의 문제점을 지적하자면, 건축을 중요한 문화 진흥의 요소로 간주하지 않는다는 점과 극소수의 졸업생만을 위해 적은 장학금 혜택을 주는 것입니다. 제가 생각하기에, 젊은 건축가들에게 일시적이라도 경제적 짐을 덜어주는 것은 그들이 무엇인가 창조하고 발전시키고, 스스로 건축계에 자리 잡을 수 있는 것과 직결된다고 봅니다. 아돌프 크리샤니츠 씨, 당신은 어떻게 생각하십니까? 아돌프 크리샤니츠 : 정말 중요한 견해입니다. 에곤 헤마이티스 : 당신은 최근에 이렇게 말했습니다. "우리는 베를린에서 건축가를 양성하고, 오스트리아와 스위스로 건축가를 수출한다." 아돌프 크리샤니츠 : 그렇습니다. 이런 건축가들의 움직임과 건축의 세계화라는 관점이 역시 경제적인 요인과 깊은 관련이 있다는 사실은 흥미로운 부분이죠. 저는 이런 현상을 제 건축 사무소에서 인지할 수 있습니다. 베를린 건축 사무소에서 저희는 사실상 공모전만을 추진할 수 있습니다. 그마저도 외

국 건축을 위한 공모전이지요. 국내에서는 요즘 진행할 수 있는 건축 프로젝트가 전무하기 때문입니다. 그러나 여러분들은 베를린에서 순조롭게 건축 사무소를 오픈할 수 있습니다. 이 도시는 매력적인 잠재력을 가지고 있으니까요. 베를린에서 학생 신분으로 지낸다는 것 역시 많은 장점이 있죠. 만약 여러분들이 취리히에 건축 사무소를 열거나 그곳에서 공모전에 참가하려면, 여러분들은 정말 많은 경비를 지출해야 합니다. 체제비, 유지비가 베를린보다 더 많이 필요하기 때문이죠. 왜 그렇게 많은 예술가들이 베를린에 살고 있을까요? 베를린에서 살면 비교적 적은 유지비로 생활할 수 있다는 장점이 있기 때문입니다. 다시 말해 여러분들은 비교적 적은 자본금으로 작업 공간을 만들 수 있고, 그와 함께 큰 규모의 일을 추진할 수 있는 것이죠. 그렇다고 무엇인가를 생산·제조하는 비용이 저렴하다는 것은 절대 아닙니다. 여러분들에게 매력적일 수 있는 이 도시의 장점은 여러분 자신의 아이디어를 빠르게 현실화할 수 있는 기회를 가질 수 있다는 점과 이런 기회를 통해 최대의 효과와 영향력을 이끌어낼 수 있다는 것일 테죠. 한스예르크 마이어–아이헨 : 디자이너로서 우리가 주의해야 할 점은 예술가들을 부러워하는 눈빛으로 바라보며, 그들의 방식을 추종해서는 안 된다는 것입니다. 제 생각에 예술가들의 작업이 자극제나 혹은 촉매제로는 중요하다고 생각합니다만, 건축과 디자인이라는 범주 안에 있다는 사실을 자각해야 합니다. 디자이너로서 보여줄 수 있는 잠재력과 활동성은 예술가들보다 더 큽니다. 에곤 헤마이티스 : 이것은 큰 자본이죠. … 한스예르크 마이어–아이헨 : 우리는 거대 자본을 이용해야 합니다. 한편 예술대학들도 그간 이러한 디자인의 활동 능력을 인지하고 장려할 만큼 발전했습니다. 에곤 헤마이티스 : 또 제가 생각하는 디자인계의 자본이란, 단순히 눈에 보이는 물리적 측면만을 이야기하는 것이

아닙니다. 오히려 두드러지지 않은 디자인의 전통적인 의미를 이어가는 힘입니다. 건축은 10세기 전부터 존재했고, 건축이 항상 그 모습 그대로 명맥을 유지하고 있다는 사실은 생각해볼 만합니다. 저는 결코 예술가들의 작업 활동을 질투해본 적이 없습니다. 그리고 사람들이 자주 주장하는 예술의 급진적 개혁성을 실제로 크게 믿지 않습니다. 개혁성과 같은 특징을 결부시키는 것은 예술계의 주관적인 입장인 것이죠. 그리고 예술도 엄밀히 말하자면, 당연히 엄격한 시장에 나온 상품입니다. 그리고 예술품의 수준이 향상되었다고 보기에는 아직 부족한 부분이 많다는 생각이 듭니다.

아이콘과 매체의 영향

방청객 : 당신은 이 앞에 놓인 두 의자가 아이콘으로서 특징을 지닌다고 이야기했습니다. 디자인 방법과 양식에 대해 충분히 언급된 점에 대해 저는 놀랍게 생각합니다. 이 두 의자는 재료를 매우 지능적으로 사용했다는 점에서 서로 비슷한 점이 있습니다. 체어_원은 실내에서와 마찬가지로 실외에서도 아무런 문제 없이 사용할 수 있죠. 그리고 모저 의자는 매우 정련된 나무로 제작했다는 특징이 있습니다. 한스예르크 마이어—아이헨 : 아이콘은 의자의 전체적인 느낌에서 만들어지는 것입니다. 모저 의자와 대량생산된 의자를 비교해보면 차이점을 확실히 구분할 수 있을 것입니다. 이 의자는 믿을 수 없을 정도로 정교함을 보여줍니다. 모든 면에는 테두리가 없고, 의자 다리는 균형을 잘 유지할 수 있도록 배치되었습니다. 앉는 면은 둥글게 볼륨감을 주어 부드럽게 휘어 있습니다. 제 생각에 제품의 아이콘이란 제품의 특징이 아닌, 다시 알아볼 수 있도록 자주

눈에 띈다는 것을 의미한다고 생각합니다. 한 제품이 이렇게 아이콘이 되면 사람들의 확실하고 폭넓은 지지를 얻죠. 이 의자는 언제 생산되었나요? 아돌프 크리샤니츠 : 1940년대입니다. 한스예르크 마이어-아이헨 : 이 의자는 예순 살이 넘었네요. 체어_원은 이제 두 살입니다. 제 생각에 체어_원 의자는 아이콘이 될 수 있는 기회가 있었습니다. 형태적인 측면뿐만이 아니라, 기술적으로도 훌륭하게 꼼꼼히 잘 만들었기 때문이죠. 그리고 제 생각으로는 그렇게 빠르게 복제품다운 복제품이 생겨나지는 않을 것입니다. 아이콘으로 처음 자리잡을 수 있는 요인은 독특함이죠. 그다음 요인은 뇌리에 남을 수 있는 형태입니다. 이런 종류의 디자인 제품은 이 제품을 대체할 수 있는 것이 많지 않다는 이유 때문에 아이콘으로 오랫동안 그 명성을 유지할 수 있습니다. 프루베[40], 임스와 같은 인물은 여전히 일류 중의 일류(la crème de la crème)입니다. 이 아이콘은 반드시 의자의 품질에 의해서만 만들어진다고 단정하기는 어렵고, 제품의 마케팅과 유통 역시 중요한 부분을 차지합니다. 덧붙여 말해 롤프 펠바움(Rolf Fehlbaum)과 비트라 사의 열정이 없었다면, 프루베는 오늘날 같은 명성을 얻을 수 없었을 것입니다. 에곤 헤마이티스 : 그런데 저는 체어_원이 하나의 아이콘이라고 생각하지 않습니다. 한스예르크 마이어-아이헨 : 아직 아이콘은 아니죠. 그러나 하나의 아이콘으로 자리 잡을 가능성이 높습니다. 2년 후에 아이콘이 된다고 말할 수 있는 것은 아무것도 없습니다. 방청객 : 역시 매체에서 자주 보여주기 때문에 미디어의 힘을 얻은 아이콘도 있지 않나요? 한스예르크 마이어-아이헨 : 그것은 사실 미디어의 위험한 특성이죠. 그러나 그런 의견에 대해서는 당신의 판단이 틀리지는 않았습니다. 저도 전적으로 당신과 같은 생각입니다. 에곤 헤마이티스 씨, 이 의자는 당신이 판단하는 것보다 훨씬 더 아이콘으로 기능을 가

40 장 르푸베(Jean Prouvé, 1901~1984)
프랑스의 디자이너이자 건축가이다. 20세기의 대표 건축가로 손꼽히기도 한다. 그는 금속 세공가 교육을 받은 이후 1924년 낭시(Nancy)에 작업장을 열고 얇은 강철판으로 의자를 만들고 생산했다. 1956년에는 파리의 장인 연합체인 레스 콘스트럭션 장 프루베(Les Construction Jean Prouvé)에서 엔지니어 업무와 건축 업무를 담당했다. 1971년 파리 퐁피두센터 건축 공모와 공시를 위한 의장직을 역임했다. 렌초 피아노(Renzo Piano), 장 누벨(Jean Nouvel), 노먼 포스터(Norman Foster) 같은 건축가들은 프루베를 자신들의 역할 모델이라 말하기도 했다. 2002년 비트라 사는 프루베의 가구디자인 중 몇 개를 시리즈로 생산했으며, 그 외에 의자 스탠더드(Standard)(1934)와 안토니(Antony)(1950)도 선보였다. 2005~2007년에 이르러 처음으로 프루베의 작품들이 여러 지역에서 〈장 프루베-기술적인 사물들의 시학(The Poetics of the Technical Object)〉이라는 전시회를 통해 선보였다. 사진 : 시테(Cité)(1930), 디자인 : 장 프루베, 제작 : 비트라

41 티치오(Tizio)+리하르트 사퍼(Richard Sapper, 1932~)
독일의 디자이너로 밀라노에서 마르코 차누소(Marco Zanuso)와 함께 일하고 있다. 피아트(Fiat)와 피렐리 사의 디자인 고문을 맡고 있으며, 1980년부터 IBM 디자인 고문으로 일하고 있다. 1986~1998년에 교수로 슈투트가르트예술대학에서 산업디자인을 가르쳤다. 사퍼는 많은 디자인상을 받았는데, 특히 이탈리아 황금 콤파스상을 두 차례나 수상했다. 그가 디자인한 여러 제품은 뉴욕 현대미술관에 영구 소장되었다. 1972년 아르테미데(Artemide) 사를 위해 디자인한 탁상용 전등 티치오는 디자인의 고전으로 불린다.

지고 있습니다. 에곤 헤마이티스 : 제가 생각하는 아이콘이란 특정한 이미지를 내포하는 제품의 특성을 말합니다. 사퍼가 디자인한 티치오[41]나 톨로메오[42] 같은 제품이 디자인 아이콘 역할을 하는 것이죠. 이 제품들은 TV 프로그램과 디자인 매장 그리고 잡지를 통해 인테리어 소품을 대표하는 아이콘이 되었습니다. 사람들은 모던한 분위기를 내기 위해 책상 위에 티치오를 놓죠. 만약 체어_원이 이런 의미로 사용된다면, 그때 이렇게 말할 수 있을 것 같습니다. "오케이, 체어_원은 아이콘이야." 아돌프 크리샤니츠 : 디자인과 건축에서 아이콘의 의미는 차이점이 있는 것 같습니다. 이론적으로 사람들은 로스의 건축물 중 몇 개가 아이콘이 되었다고 주장할 수도 있을 겁니다. 그런데 아이콘이 된 로스의 건축물을 모방한 건축은 다시 만들어지거나 시리즈로 생산되지 않습니다. 이런 건축물은 늘 유일한 것이죠. 로스의 건축물을 통해 발견할 수 있는 흥미로운 점이라면, 그의 건축물은 오늘날까지도 완벽히 이해되지 못하거나 또는 잘못 해석되고 있다는 것입니다. 그리고 그 어느 누구도 그의 건축물이 보여주는 아이콘적인 요소를 재생산하거나 응용하기 어렵다는 것이죠. 이러한 사항은 미스 반데어로에의 건축물에도 적용됩니다. 바르셀로나-파빌론[43], 브륀(Brünn)에 있는 하우스 투겐트하트(Tugendhat)를 모방한 것들이 여기저기에 있습니다. 사실 누구나가 모방한다는 사실을 어떻게든 알고 있죠. 저명한 건축물은 지속적으로 인용되고, 발전을 낳고, 아이콘으로 자리매김하게 되는 것입니다. … 에곤 헤마이티스 : 많은 인용에 의해 아이콘으로 발전한다는 사실이 중요한 포인트입니다. 방청객 : 우리는 신문에 기사화되는 내용에 대해 신중하게 판단해야 한다고 생각합니다. 마케팅이 사람들의 관심을 좌지우지하기 때문이죠. 한스예르크 마이어-아이헨 : 당신의 의견에 완전히 동의하기 어렵군요. 필립 스탁이 카르

42 톨로메오(Tolomeo)
1987년 미켈레 데 루키와 지안카를로 파시나가 아르테미데 사를 위해 디자인한 탁상용 전등이다.

43 루트비히 미스 반데어로에(Ludwig Mies van der Rohe) + 바르셀로나-파빌론(Barcelona-Pavillon)
루트비히 미스 반데어로에(1886~1969)는 독일의 건축가이다. 1927년 슈투트가르트에서 열린 독일공작연맹전시회의 감독을 역임했으며, 1930~1933년에 데사우와 베를린의 바우하우스의 교장을 역임했다. 1938년 미국으로 망명해 1958년까지 일리노이공대에서 강의를 담당했으며, 시카고와 뉴욕에 그가 설계한 건축물이 있다. 망명 전 그가 건축했던 브륀에 위치한 저택 투겐트하트(1928~1930)와 바르셀로나-파빌론(1929)은 근대 건축의 가장 대표적인 건축물에 속한다.

텔 사를 위해서 만든 의자[44]를 생각해봅시다. 그 투명한 의자의 재료는 이전에 어느 누구도 기술적으로 성공하지 못한 것입니다. 그 의자는 디자인의 독특함보다 환상적인 콤비네이션 때문에 주목할 만한 제품입니다. 아이디어와 기술을 새로운 재료와 함께 적용한 것이며, 공모전에서 기술적으로 그전까지 성공하지 못한 조합이었기 때문에 의미가 있는 것이죠. 이것은 마치 선두로 치고 나가는 도약 같은 것이었습니다. 그리고 이 디자인은 옳은 방법으로 미디어뿐만이 아니라 소비자에게도 큰 호응과 명성을 얻었죠. 그리고 다른 예를 들자면, 플로스 사의 제품 메이데이[45]가 있습니다. 이것은 단순한 조명 제품입니다. 하지만 오늘날 하나의 아이콘으로 자리 잡았습니다. 이러한 사실을 통해 우리는 이 제품이 디자인적으로 큰 의미를 갖고 있는 것은 아니지만 어떻게 디자인 시장에서 동시대의 다른 제품과 비교해 어떤 디자인 요소로 우리를 사로잡았는지, 어떤 차이점을 있었는지 생각해볼 필요가 있죠. 생산자들은 이 제품에 대해 어떤 반응을 보였나요? 에곤 헤마이티스 : 생산자들은 제가 위에서 언급했듯이, 이 제품이 가지는 원형적인 의미보다 이 제품이 보여주는 상징적인 의미를 높게 평가했습니다. 의자라는 제품이 있다면, 의자를 대표할 수 있는 상징적인 제품이 존재합니다. 이런 상징적인 대표 제품이 아이콘이 되지요. 그리고 그 제품이 사람들에게 인지되면, 상징적 의미를 만들어내는 것입니다. 제가 만약 '모던한' 사물을 필요로 하면, 저는 우선 '모던'을 의미하는 상징적인 것들을 떠올립니다. 티치오가 그런 제품입니다. 소유자의 모던함을 간접적으로 표출해주는 제품이죠. 방청객 : 아돌프 크리샤니츠 씨, 당신의 비전을 실현하기 위해 건설 회사를 직접 설립하거나 건설을 추진할 수 있는 회사를 운영하는 것에 대해 생각해본 적이 있습니까? 아돌프 크리샤니츠 : 그런 생각을 항상 되풀이하고 있죠. 예를 들어, 오토

44 필립 스탁이 카르텔 사를 위해 만든 의자
책에 소개된 제품은 필립 스탁이 카르텔 사를 위해 디자인한 의자이며, 이 의자는 투명하거나 색을 넣은 폴리카보네이트(Polycarbonate)로 제작했다. 의자 라 마리(La Marie)(1998)와 루이 고스트(Louis Ghost)(2002)가 대표적인 제품이다. 사진 : 라 마리

45 플로스(Flos)+메이데이(Mayday)
콘스탄틴 그리치치가 플로스 사를 위해 디자인한 다용도 전등이다. 콘스탄틴 그리치치는 이 다용도 전등으로 2001년 이탈리아 황금콤파스상을 수상했고, 이 전등은 뉴욕 현대미술관에 영구 소장되었다.

바그너[46]는 토지를 매입하곤 했습니다. 그는 자신의 자본을 들여 매입한 토지 위에 집을 설계해서 지었죠. 그리고 그 집에서 그가 충분하다고 느낄 때까지 얼마간 머물렀습니다. 그러고는 또 다시 다른 토지를 구입했고, 그곳에 다시 집을 지어 이사를 하곤 했습니다. 그러니까 그는 마치 '부동산 투기업자'처럼 일한 것이죠. 그는 자신이 지은 집에 스스로 입주해서 그 집이 건축적인 면에서 매우 중요한 의미를 가지고 있다고 사람들로 하여금 느끼게 했습니다. 건축가가 직접 만들고 살았다는 것을 강조해 매입 가격을 올렸죠. 그러고 나서 자신이 살던 집을 가장 비싸게 매각하고 또 다른 집을 지어 이사를 했습니다. 그런데 저는 오토 바그너의 사업 방식을 부분적이지만 학생들에게서도 발견하곤 합니다. 학생들은 돈을 벌기 위해 새롭게 일할 수 있는 방법을 고안하고 있습니다. 지극히 기업적인 관점을 가지고 움직이죠. 학생들은 시공할 수 있는 생산 공동체를 설립해, 건축 일을 하고 삶을 영위할 기회를 만들고자 하는 것입니다. 이런 현상은 스위스에서도 볼 수 있습니다. 그곳에서는 건축가들이 공동으로 토지를 매입하고, 설계를 하거나 건물을 직접 구입해 작업한 후 다시 팔죠. 그들의 이런 사업은 심지어 은행에서 대출을 받지 않아도 될 만큼 조금은 극단적으로 흐르고 있습니다. 그들이 직접 그 집에 투자할 소비자들을 찾고 있기 때문입니다. 하지만 이러한 현상을 통해 저는 좋은 점도 발견할 수 있습니다. 바로 제가 그 누구의 간섭도 받지 않고 집을 창조할 기회라고도 할 수 있으니까요. 저는 이것을 늘 꿈꿔왔습니다. 그러나 아직 한 번도 시도하지는 않았어요. 아마도 제가 이런 기회를 아직까지는 진심으로 필요로 하지 않았을 수도 있다고 생각합니다. 아무런 간섭 없이 집을 짓는다는 것, 이것은 늘 저의 비전이었습니다. 한스에르크 마이어−아이헨 : 이탈리아 디자이너들은 자체적으로 생산하는 소규모의 제품 생산과 1인 기

46 오토 바그너(Otto Wagner, 1841∼1918)
오스트리아의 건축가이자 예술 이론가이다. 베를린과 빈에서 공부했고, 1864년부터 프리랜스 건축가로 일했다. 1894년부터는 빈예술대학 교수로 일했다. 바그너는 당시 빈 최고의 건축가로 큰 명성을 얻었다. 대표작으로는 빈 도시철도 건설(1892∼1901)과 슈타인호프교회(Die Kirche Am Steinhof)(1902∼1907), 우체국은행(1904∼1906)이 있다. 사진 : 오스트리아 우체국은행(빈), 건축가 : 오토 바그너

업을 설립하기 시작했습니다. 이런 형식의 회사는 어쨌든 최종적으로 제품을 생산할 수 있기에, 어느 정도 유지될 수 있죠. 더불어 그들은 클라이언트를 위한 브리핑을 준비할 필요도 없고, 자신의 디자인을 간섭할 대상도 없습니다. 독일 내에서는 이런 형식의 소규모 디자인 회사가 상대적으로 적습니다. 그러나 제 소견으로 1인 기업이 언젠가는 활성화되리라 생각합니다. 저와 제 회사가 그런 디자이너들을 도와야한다고 생각하죠. 그리고 제가 앞에서 언급한 프리바타와 같은 회사가 있다면, 더 집중적인 도움을 주어야 한다고 생각합니다. 모르만 사는 소규모 제품 생산 방식 같은 아이디어를 바탕으로 생겨났습니다. 저는 우리가 현재 소규모 기업을 위해 무언가 해야 하는 시점이라고 생각합니다. 디자이너들은 인터넷을 활용할 수도 있죠. 인터넷을 통해 물건을 웹상에 올리는 일은 그리 어렵지 않습니다. 하지만 동시에 디자인이 쉽게 도용될 수 있는 위험성 역시 예측해야만 하겠죠. 웹상에서는 매우 빨리 소비자와 접촉할 수 있는 역동성이 장점으로 작용합니다. 이러한 방식이 하나의 기회가 될 수 있을 것 같습니다. 그리고 소규모 형태의 기업에는 목적 달성을 위해 문화의 다양성 면에서 세계적인 수준을 보여주는 베를린이 더욱 적격이죠. 방청객 : 혹시 당신도 지금 언급하신 기업 운영 방식을 생각해보신 적이 있습니까? 한스예르크 마이어-아이헨 : 우리는 그 당시 지금과는 조금 다른 견해를 가지고 있었습니다. 1970~1980년대까지만 해도 몇몇 기업인은 대단히 창의적인 태도를 견지했죠. 우리가 어센틱스 사를 설립했던 당시, 우리는 일상적이고 대량생산이 가능한 생활용품과 디자인적 심미성을 결부하려 했습니다. 당시 그저 싸구려처럼 보이던 플라스틱을 미학적으로 가치 있고 매력적인 것으로 꾸미거나 혹은 새롭게 개혁하려고 했습니다. 저는 학생들이 작업하는 작품을 보려고 예술대학을 방문하기도 했죠. 또 그리치

치, 헤베를리[47]는 제 기억으로 매우 젊고 호기심이 가득한 디자이너들이었습니다. 부룰렉 형제[48]나 마탈리 크라세[49]도 마찬가지였고요. 우리는 충분한 대화 속에서 서로 많은 공통된 의견을 발견했습니다. "이 아이디어가 멋진 걸요, 우리 이것을 실현시킵시다." 회사를 경영하기 시작한 첫해에는 즉흥적인 감격과 쾌감으로 가득했습니다. 물론 지금 뒤돌아 보면, 그런 분위기는 형태, 새로운 재료의 해석 그리고 모험이 예상되는 대량생산에 대한 거의 순수하고 편견 없는 관점에서 비롯된 것이었습니다. 그러나 만약 여러분들이 생산에 대한 위험성을 줄이길 원한다면 여러분의 아이디어 역시 줄어든다는 사실을 알아야 한다고 조언하고 싶습니다. 여러분들이 독창성, 아이디어, 준비 과정에 많은 투자를 하고, 생산할 때 예상되는 위험성을 어느 정도 높게 잡는다면, 언제라도 이 일을 할 수 있습니다. 그리고 이런 사업이 창출하는 경제적 이익도 적지 않죠. 저희 회사가 제품을 출시할 당시 우리는 제품을 현실화하기 위해 긴 기간이 필요했습니다. 단지 디자인의 형태나 생산기술에 대한 문제만이 이슈는 아니었죠. 제품의 장기적인 생산 라인을 구축하기 위해 생산 공장들과 빈번하게 의사소통해야 했습니다. 이러한 사항들이 모두 해결되어야만 특별한 양식의 제품, 지속성을 갖춘 제품이 탄생할 수 있죠. 방청객 : 지금 당신의 의견은 예술대학 학생들이 기업가적인 견해를 더욱 많이, 집중적으로 갖추어야 한다는 것인가요? 한스예르크 마이어―아이헨 : 학생들이 진작 기업가적인 관점을 가졌으면 하는 것이 바람이지만, 아직까지 학생들이 그런 관점을 가지고 있는지 뚜렷하게 느끼지 못하고 있습니다. 예를 들어 드로흐 디자인[50]을 생각해봅시다. 여러분들은 드로흐 디자인보다 저희 회사가 근본적으로 창의적인 사람들이 더 많이 일하고 있다고 판단할 만한 기준을 가지고 있지 않습니다. 그러나 독일 교육과 비교해 결정적인 차

47 알프레도 헤베를리(Alfredo Häberli, 1964~)
스위스의 디자이너이다. 취리히에서 디자인을 공부했고, 가구, 조명 기구, 일상용품을 디자인하고 있다. 그는 알리아스(Alias)·어센틱스·에드라(Edra)·에테르니트(Eternit)·드리아데·루스플랜(Luceplan)·토넷 사 등을 위한 디자인을 담당했다.

48 부룰렉 형제(Bouroullecs)
로낭(Ronan Bouroullec, 1971~)과 에르완 부룰렉(Erwan Bouroullec, 1976~)은 프랑스의 디자이너로 1999년부터 함께 일하고 있다. 그들은 비트라·카펠리니·이세이 미야케(Issey Miyake)·마지스·해비타트(Habitat)·리네 로제(Ligne Roset) 사를 위해 디자인했다.

49 마탈리 크라세(Matali Crasset, 1965~)
프랑스의 여성 디자이너로 파리 국립산업예술학교 레자틀리에(Les Ateliers)에서 디자인을 공부했다. 데니스 산타치아라(Denis Santachiara)(1991~1992), 필립 스탁(1993~1998)과 함께 공동으로 프로젝트를 진행하기도 했다. 1998년에는 파리에 디자인 스튜디오를 열었다. 레온(Leon)·에드라·도모디나미카(Domodinamica) 사를 위한 전자 제품과 가구디자인을 담당했다. 2003년에는 니차(Nizza)에 있는 하이 호텔(Hi Hotel)의 인테리어디자인을 담당했다.

이점을 말하자면, 네덜란드의 예술대학 학생들은 디자인 연구와 산업체의 실습 기회를 두루 접할 수 있다는 것입니다. 더욱이 학생들은 4학기 이후에나 산업체 실습 경험을 시도하는 것이 아니라, 첫 학기에 이미 필립스 사나 그와 버금가는 회사들과 함께 프로젝트를 추진하고, 그 과정에서 학생들 스스로 현실감각을 발전시킬 수 있는 것이죠. 어떤 학생도 제한되거나 제외된다고 느끼는 일 없이 말이죠. 에곤 헤마이티스 : 하지만 네덜란드의 교육과정 역시 장단점이 있다고 생각합니다. 우리는 드로흐 디자인의 디자인 추구 방향을 자문해볼 필요가 있습니다. "그들의 디자인으로부터 우리는 과연 무엇을 얻을 수 있습니까?" 그들이 추구하는 것이 정말 우리가 이전에 요구하던 디자인이고 비판적인 사고인지 의문스럽군요. 한스예르크 마이어–아이헨 : 이 의문에는 저마다 상반된 의견을 보일 수 있습니다. 그러나 우리가 확신할 수 있는 것은 드로흐 디자인이 어느 누구도 시도하지 않았던 것을 결국 더 낫게 그리고 다르게 창조했다는 것입니다. 이러한 점에 큰 의미를 부여할 수 있죠. 에곤 헤마이티스 : 드로흐 디자인은 비교적 생명력이 짧은 이벤트적인 단기적 특징을 보입니다. 몇 개의 디자인은 일시적인 효과만을 위한 촉매제에 불과하죠. 드로흐의 이런 관점을 비춰볼 때, 우리는 디자이너로서 좀 더 전략적인 사고를 해야 한다고 생각합니다. 디자인 시장에 대한 경제적인 이해를 갖추는 것도 하나의 좋은 방법이겠죠. 예를 들어 어떻게 디자인의 판매 경로를 만들 수 있는지, 어떻게 새로운 생산 경로나 생산 조직을 갖출 수 있는지 말이죠. 한스예르크 마이어–아이헨 : 제 의견을 다음 두 인물의 예를 통해 확고히 하고 싶군요. 그 첫 번째 인물은 유르겐 베이[51]입니다. 그는 디자인이 내포하는 산업적인 의미와 작별한 사람이죠. 그리고 다른 한 명은 '유니버설 천재'라 불리는 마르셀 반더르스[52]입니다. 이 두 디자이너는 제가 생

50 드로흐(Droog)

드로흐 디자인은 네덜란드의 디자인 회사이자 디자인 제품 판매 회사이다. 1993년 레니 라마이커스와 하이스 바커가 설립했다. 사물의 관습적인 면을 주시하며, 유희적이고 기본적인 개념에 입각한 디자인으로 각광받고 있다. 대표적인 디자이너로는 마르셀 반더르스, 헬라 용에리위스, 아르너트 바이저, 리처드 후텐 등이 있다.

각하는 네덜란드에서 가장 창의적인 작업을 주도하는 주인공들입니다. 요즘 유르겐 베이가 어떤 작업을 하고 있습니까? 그는 미술관에 적합한 예술 프로젝트, 디자이너로서 형태를 다루는 이벤트, 그리고 1인 기업 활동을 통해 자신의 만족을 찾고 있습니다. 그는 관념적으로 살며, 그의 이상을 하나씩 하나씩 실현해나가지요. 진심으로 말이죠! 마르셀 반더르스는 커뮤니케이션에 능통한 인물이고, 자기 스스로를 파트너로 생각하죠. 그는 혼자이지만 디자이너로서, 기업인으로서 역량을 보여주고 있습니다. 그는 많은 기업체들과 협력하면서 '기업체를 능숙하게 다루는' 디자이너로 평가받고 있습니다. 그렇다고 자신이 추구하는 디자인 품질을 저하시키며, 기업체의 요구를 만족시키지는 않았죠. 그는 디자인의 질을 유지하는 방법을 잘 인지했습니다. 마르셀 반더르스는 많은 프로젝트에 참여했고, 무이(Moooi) 디자인을 성공시켰을 뿐만이 아니라 네덜란드 정부를 위해서 흥미로운 전시회들을 선보였습니다. 네덜란드 내의 산업과 함께 일하자는 그의 콘셉트는 매우 성공적이었습니다. 디자인을 통해 네덜란드의 기업들은 강한 경쟁력을 갖추게 되었고, 그 덕분에 긍정적인 영향을 발휘하게 되었죠. 저는 진보적인 활동을 통해 무엇인가를 창출할 수 있는 이런 새로운 영역을 생각하는 것입니다. 무언가 새롭게 시도해야만 하죠. 그 과정에서 디자인 생산과 판매의 대안적인 방법을 모색할 것이고, 역시 좋은 품질의 제품을 생산하기 위해서도 추가적인 시도가 있을 것입니다. 그렇게 되기 위해서 우리는 다른 파트너십을 요구할 수도 있다고 생각합니다. 어쩌면 개방적인 커뮤니케이션을 하나의 방법으로 생각해볼 수 있겠군요.

51 유르겐 베이(Jurgen Bey, 1965~)

네덜란드의 디자이너로 에인트호번 디자인아카데미를 졸업했다. 1998년부터 2006년까지 디자인 스튜디오 유르겐 베이를 운영했으며, 2007년부터 로테르담에서 디자인 스튜디오 마킨크&베이를 운영하고 있다. 사진 : 코콘 퍼니처 더블 페어(Kokon Furniture Double Chair)(1997), 디자인 : 얀 코닝스(Jan Konings), 유르겐 베이, 드로흐 디자인 컬렉션

52 마르셀 반더르스(Marcel Wanders, 1963~)

네덜란드의 디자이너로 에인트호번 디자인아카데미에서 공부했다. 1995년 스튜디오 반더르스 원더스 (Wanders Wonders)를 설립했다. 2001년 그의 스튜디오를 부분적으로 매각하고, 무이(Moooi) 디자인을 설립했다. 2001년 그는 자신의 스튜디오를 암스테르담으로 옮겼고, 수많은 디자인 프로젝트를 수행했다. 특히 드로흐 디자인, B&B 이탈리아(B&B Italia), 카펠리니·플로스·로젠탈 사를 위한 디자인 작업을 많이 했다. 사진 : 스펀지 꽃병, 디자인 : 마르셀 반더르스, 판매 : 무이

건축에서의 색채

방청객 : 앞서 언급하신 검은색 유대 인 유치원 건물을 어린아이들은 어떻게 생각하던가요? 어떻게 유치원 건축이 탄생하게 되었는지 궁금증을 자아내는 대단히 흥미로운 사례라고 생각합니다. 아돌프 크리샤니츠 : 그런 건축을 실현하기 위한 두 가지 가능성을 생각해볼 수 있습니다. 하나는 건축가의 의지, 즉 확정된 명확한 콘셉트에 맞게 색을 제안하는 것이죠. 아니면 제가 했던 방법으로, 예술가들의 건축물에 대한 해석을 기반으로, 건축의 색 문제를 해결하기 위해 전념하는 방법입니다. 어린아이들에게 색을 지정해주는 것은 제게 상상하기 어려운 일이었습니다. 그 건축에 쓰인 검은색은 당연히 완벽히 검은색은 아니었습니다. 오히려 이 색은 제게 어느 정도 익숙한 느낌을 주는 검은 톤을 많이 가미한 흰색이었죠. 순수한 한 가지 색이 아닌, 여러 색조가 가미된 색이었습니다. 이 건축에 무채색을 적용한 것은 저희의 단독 결정이 아니었죠. 유치원 관계자들이 공동으로 결정한 것이었습니다. 심지어 우리는 먼저 유치원에 다니고 있는 아이들에게도 이 주제에 대해 질문했습니다. 어린이들은 매우 흥분된 목소리로 말했죠. "정말 훌륭해요. 집과 달라 보여요. 우리는 이 색이 좋아요." 유대 인 신화에서는 검은색이 특정한 역할과 특별한 의미를 갖는다고 합니다. 이런 특별함 외에도 저는 이 유치원이 좀 더 특별했으면 하는 바람으로 다음과 같이 말했죠. "제가 유치원 안에 다양한 물감을 마련해두었습니다. 어린이들이 이것을 잘 활용했으면 좋겠네요." 저는 어린이들이 실내 컬러를 정하는 것이 더 바람직하다고 생각했죠. 어린이들이 직접 유치원을 장식하는 축제를 진행하면 환상적일 것이라고 생각했습니다. 이런 방식은 인테리어의 컬러가 건축가나 예술가에 의해 미리 결정되는 것이 아니라, 어린아이들이 가

지고 있는 역동적인 상상에 따라 결정되는 것을 말합니다. 저는 이 프로젝트를 진행하며, 페데를레에게 배운 점이 있습니다. 그는 건축의 벽면디자인을 이 유치원에 적용한 것처럼 하나의 색상으로 해석하는 것이 아닌, 젬퍼의 직물론과 같은 방식으로 해석했습니다. 노란색은 주위의 밝기에 따라 색 본연의 느낌이 바뀝니다. 다시 말해 노란색 자체의 에너지를 늘였다 줄였다 하는 것이죠. 이런 특성이 실제로 건축물의 분위기를 더욱 강화시키는 효과를 줍니다. 이런 색상과의 교감을 우리는 감지하고 있었습니다. 만약 우리가 알록달록한 색을 이용해 유치원을 지었더라면, 이런 반응을 얻었겠죠. "눈부시게 아름답군요. 모두의 마음에 들 거예요." 하지만 어린이들이 알록달록 다양한 색을 좋아한다고 확신할 수 있는 것일까요? 그리고 제가 제안한 다양한 색이 어린이들을 만족시킨다고 확신하기도 어렵죠. 이 프로젝트에 적용된 색 결정 방법은 매우 흥미로운 사안이었습니다. 그래서 당시 저는 예술가들의 결정을 따르게 된 것입니다. 방청객 : 어린아이들이 당신이 지금 언급하신 건축 컬러에 대한 의도를 이해하고 있다고 생각하십니까? 아돌프 크리샤니츠 : 아니요, 아이들은 제 의도를 이해하지 못합니다. 다만 아이들은 그것이 그냥 좋다고 여길 뿐이죠. 저는 유치원이 명확한 색을 가지고 있지 않다고 생각합니다. 이 유치원은 석회 반죽으로 만든 벽면 위에 여러 차례에 걸쳐 색을 칠했습니다. 여러 가지 재료가 벽면 깊숙이 스며들어 있는 셈이죠. 저는 리트베르크박물관 프로젝트의 도장 작업에서 유약 처리한 카임페인트(Keimfarben, 독일에서 개발한 천연 광물성 페인트로 색이 벽을 덮는 방식이 아니라 벽에 흡수되는 방식을 사용한 페인트–역자 주)를 적용해보았습니다. 우리는 낡은 빌라 건물 내부를 세 가지 색상의 카임페인트로 칠했죠. 카임페인트의 가장 흥미로운 점은 마치 수채화처럼 덧칠이 가능하다는 것으로, 첫

번째 색, 두 번째 색 그리고 세 번째 색을 칠하고 나서야 최종 색상을 얻을 수 있습니다. 도색 작업을 하기 전에 여러분들은 복잡한 색상표를 참조해 도색한 후 최종적으로 어떤 색이 나올지 잘 생각해야 합니다. 이 페인트의 색은 매우 아름답고, 코르뷔지에–색[53]○과 유사한 분위기를 자아냅니다. 도색 작업을 마무리하면, 어느 순간 갑자기 벽면에 색이 떠오릅니다. 카임페인트는 주변 환경에 의해 전혀 변색되지 않기 때문에 항상 같은 느낌으로 색이 보존되죠. 한스예르크 마이어–아이헨 : 건축에서는 색뿐만이 아니라, 조명 역시 매우 흥미로운 요소라 생각합니다. 조명의 반사 효과나 기타 여러 방법을 통해 공간이 변화무쌍하게 변하더군요. 게르하르트 메르츠(Gerhard Merz)[54]의 전시회가 문득 떠오릅니다. 그는 조명 효과를 극대화한 설치를 이용해 '제한 없는 공간(Entgrenzter Raum)'이라는 작품을 선보였습니다. 그는 그 작품을 통해 관람객들이 최초의 건축 형태를 인지할 수 없도록 하는 효과를 만들어냈습니다. 아돌프 크리샤니츠 : 우선 색에 있어 조명은 결정적인 역할을 합니다. 조명이 색 위에 얹히면 새로운 변화를 이끌어내기 때문입니다. 저는 노란색을 이용해 이런 효과를 적용하곤 하죠. 빨간색도 그런 특성이 약간 있지만, 파란색은 그렇지 않습니다. 조명과 색이 만나면 새로운 움직임을 이끌어냅니다. 색 자체에도 무엇인가를 빨아들이는 힘이 있습니다. 예를 들어 저는 자주 건물의 메탈 부분에 첨단 기술적인 분위기를 제거하려고 색을 추가합니다. 메탈 부분에 색을 입히면, 하이테크닉–메탈은 마치 침강하듯 자체 발광하는 느낌이 사라지고, 자연스러운 분위기를 연출하지요.

53 코르뷔지에–색(Corbusier–Farben)

1931년 르코르뷔지에는 43개의 색상 톤으로 이루어진 색채 벽지 '색의 건반(Clavier de couleurs)'을 디자인했다.

54 게르하르트 메르츠(Gerhard Merz, 1947~)

독일의 예술가로 뒤셀도르프예술대학 교수를 역임했고, 2004년부터는 뮌헨예술대학 교수로 재직하고 있다. 메르츠는 자신의 회화 전시회가 열린 전시장과 작품을 단색의 가임페인트로 꾸미는 효과를 선보였다. 그는 또 아키피투라(Archipittura) 전시회를 통해 회화와 건축을 통합하는 작품을 선보이기도 했다. 1997년에는 베니스건축비엔날레에 참가해 카타리나 지페르딩(Katharina Sieverding)과 공동으로 독일관(Deutschen Pavillon)에서 작품을 발표했다.

○ 르코르뷔지에-색(Le Corbusier-Farben)

1931년 르코르뷔지에는 벽지 회사 바슬러 살루브라(Basler Salubra)를 위해 43가지 색상 톤으로 이루어진 색 벽지 컬렉션인 '색의 건반(Clavier de couleurs)'을 디자인했다. 건축가와 화가로서 경험한 것을 바탕으로 르코르뷔지에는 12개의 견본 카드로 색상 톤을 구성했으며, 이 견본 카드는 미닫이문처럼 움직이며 사용자의 필요에 따라 세 가지에서 다섯 가지 색을 혼합해 색을 만들 수 있게 되어 있다. 각각의 견본 카드는 상이한 명도 단계를 표시하며, 이를 통해 사용자는 공간에서 느껴질 수 있는 색을 예측할 수 있도록 고안했다. 이처럼 그는 색을 이용한 유용한 도구를 창조한 것 이외에도, 언어 순화 작업을 통한 색채학 이론을 만들어 내기도 했다. 1959년에는 두 번째 색 전시회를 열어 20개의 단색(Unicolor) 컬렉션 '건반(Clavier)'을 선보였다. 살루브라-컬러라고 일컫는 이 색은 스위스 염료 회사 kt.C 리첸츠(kt.C Lizent)가 생산하고 있다. 이 가내수공업 회사는 수많은 시도 끝에 자연 흙과 광물 세포로 만든 르코르뷔지에의 색을 염료로 재구성하는 데 성공했다. 르코르뷔지에를 연구하는 학자이며, 취리히공대 교수인 아르투어 뤼에그(Arthur Rüegg)는 '르코르뷔지에-색'과 관련한 도서를 출판했다.

아르투어 뤼에그, 《르코르뷔지에-다색 배합 건축(1931년과 1959년의 색의 건반)(Le Corbusier-Polychromie architecturale)(Farbenklaviaturen von 1931 und 1959)》, 바젤(2006)

크리스틴 켐프

발레스카 슈미트-톰센

폴 메익세나르

에곤 헤마이티스

"암스테르담에서 오신 폴 메익세나르 씨와 베를린예술대학교 패션디자인학과 교수로 재직 중인 발레스카 슈미트–톰센 씨를 초대 손님으로 모셨습니다. 오늘 밤 진행을 맡아주실 분들은 베를린예술대학교 건축과 연구원이신 크리스틴 켐프 씨와 기초 디자인을 가르치는 교수이자, 디자인트랜스퍼 연구소장을 맡고 있는 에곤 헤마이티스 씨입니다. 폴 메익세나르 씨는 영어로 말씀해주시겠습니다."

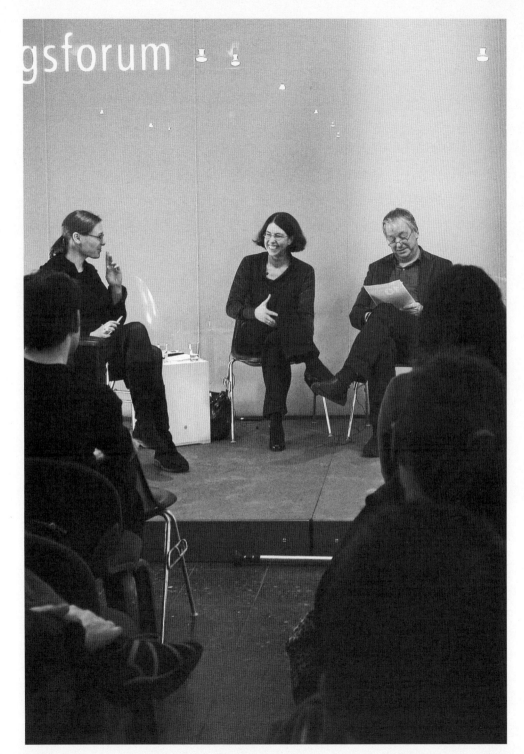

폴 메익세나르에 대하여

크리스틴 켐프 : 오늘 밤 폴 메익세나르 씨를 초대하고 소개할 수 있어서 개인적으로 매우 기쁩니다. 그는 네덜란드 암스테르담 리트펠트아카데미에서 제품디자인을 전공했고, 현재 델프트공대에서 비주얼커뮤니케이션을 가르치는 교수로 재직하고 있습니다. 졸업 후에 처음에는 프리랜스 제품디자이너로 일하다가, 그 후에 암스테르담에 있는 토털 디자인[1]에 몸담았습니다. 그는 1986년 암스테르담에 스튜디오 메익세나르를 설립했습니다. 이 회사는 현재 뉴욕에 지사를 세웠습니다. 이 스튜디오의 주요 업무는 경로 안내를 위한 사인디자인입니다. 특히 그의 회사가 진행한 스키폴공항[2] 사인디자인은 이 공항을 세계에서 가장 사용자가 사용하기 편리한 공항으로 만들었습니다. 그 외에도 뉴욕과 뉴저지의 공항과 기차역, 암스테르담 콘서트 홀[3], 박물관, 병원, 경기장에 이르기까지 수많은 사인디자인 프로젝트를 진행했습니다. 그의 저서 중 독일에서 가장 유명한 것은 《여기를 여세요》[4]라고 생각합니다. 폴 메익세나르 씨는 제품의 사용설명서를 수집하는 마니아로도 유명한데요. … 폴 메익세나르 : 5만 개의 사용설명서를 모았습니다! 크리스틴 켐프 : … 그것들 중 몇 개는 이 책에서 사용설명서의 좋은 예로 소개되기도 했습니다.

발레스카 슈미트－톰센에 대하여

에곤 헤마이티스 : 그럼 이제 발레스카 슈미트－톰센 씨에 대해 소개하겠습니다. 이 분은 지난 학기부터 베를린예술대학교에서 패션디자인을 가르치는 교수로 일하고 있습니다. 아직까지는 비교적 디자인학부의 젊은

1 토털 디자인(Total Design)
네덜란드의 기업디자인(Corporate Design) 스튜디오로 암스테르담에 본사가 있다. 1963년 디자이너 베노 비싱(Benno Wissing), 빔 크라우벨(Wim Crouwel), 프리소 크라머(Friso Kramer)가 설립했다. 2001년 토털 아이덴티티(Total Identity)로 이름을 바꾸었다.

2 스키폴공항(Airport Schiphol)
암스테르담에 있는 국제공항이다. 사진 : 사인디자인, 암스테르담 스키폴공항(2001~2003), 디자인 : 스튜디오 메익세나르, 암스테르담

3 암스테르담 콘서트 홀(Concertgebouw Amsterdam)
사인디자인, 콘서트 홀 암스테르담(2006~2007), 디자인 : 스튜디오 메익세나르

구성원이라 말씀드릴 수 있겠군요. 발레스카 슈미트−톰센 씨는 1990년부터 1994년까지 벨기에 앤트워프왕립예술학교에서 패션디자인을 전공했습니다. 이곳은 당시 패션디자인을 전공하는 이들에게 최고의 학교로 손꼽히던 곳이었죠. 졸업 후 그녀는 이탈리아로 무대를 옮겨 잠마스포츠, 샤넬, 헬무트 랑과 같은 유명한 브랜드의 패션디자인을 담당했습니다. 그 후 잠마스포츠는 구찌 그룹으로 합병되었지요. 발레스카 슈미트−톰센 : 당시 구찌는 잠마스포츠의 일부만 매입했습니다. 잠마스포츠는 여러 개의 계열사로 분리되어 있었죠. 저는 그대로 잠마스포츠에 머물렀습니다. 물론 구찌에서 스카우트 제의가 들어오기는 했습니다. 당시 구찌는 신생 브랜드를 부분적으로 사들였고, 알렉산더 매퀸[6], 스텔라 매카트니[7], 발렌시아가[8] 같은 브랜드와 함께 합작 투자 사업을 벌였습니다. 에곤 헤마이티스 : 4년 전쯤에 코스튬내셔널[9] 사에서 스카우트 제의를 받은 것으로 알고 있습니다. 책임 디자이너로 밀라노에 있는 회사에서 일해달라는 제안을 받았죠. 이 회사는 얼마 안 되는 자산으로 설립한 회사입니다. … 발레스카 슈미트−톰센 : … 형제 두 명이 설립한 가족 회사죠. 에곤 헤마이티스 : … 그리고 외부 자본을 끌어들이지 않는 회사 형태를 취하고 있다고 알고 있습니다. 당신은 코스튬내셔널 사를 위해 가르치는 일과 병행해 시간이 허락하는 한 일하고 있습니다. 1990년대 중반 발레스카 슈미트−톰센 씨는 패션디자인에서 뭔가 새로운 것을 보여주는, 소위 경계를 넘어서는 프로젝트를 선보였습니다. 이 프로젝트는 패션−퍼니처[10]라 이름 붙여졌고, 디자이너 게리트 마르텐스와의 공동 작업으로 전시회를 개최했습니다. 또 다른 프로젝트인 니키 도쿠[11]도 진행했습니다. 니키 도쿠는 일본어로 '독일식의 일본식의'라는 뜻입니다. 발레스카 슈미트−톰센 씨는 지난해 바로 이곳 디자인트랜스퍼에서 독일 의상을 주제로 흥미로

4 《여기를 여세요(Hier Öffnen)》
폴 메이세나르, 피트 베스텐도르프(Piet Westendorp), 《여기를 여세요−사용설명서의 예술(Hier Öffnen-Die Kunst der Gebrauchsanweisung)》, 쾰른(2000)

5 잠마스포츠(Zamasport S.P.A.)
노바라(Novara)에 본사가 있는 이탈리아의 의류 회사이다.

6 알렉산더 매퀸(Alexander McQueen, 1969~2010)
영국의 패션디자이너로 과장과 충격을 주는 디자인 요소를 사용해 의상을 만드는 것으로 명성을 얻었다. 정확한 재단과 견고한 제작 방식은 그만의 독특한 스타일이 되었다.

7 스텔라 매카트니(Stella McCartney, 1971~)
영국의 패션디자이너인 스텔라 매카트니의 의상은 '비건 패션(Vegan, 엄격한 채식주의자)'으로도 불리는데, 의상을 제작할 때 양모, 가죽, 모피 등 동물성 재료를 전혀 사용하지 않기 때문이다.

운 전시를 개최했습니다. 이 프로젝트를 통해 시각적인 디자인이 후각적인 요소와도 결합할 수 있다는 독특한 주제를 표현했습니다. 이제 당신에게 질문을 드리겠습니다.

"발레스카 슈미트–톰센 씨, 왜 이 의자입니까?"

발레스카 슈미트–톰센 : 저는 1970년에 태어났습니다. 당시만 해도 베를린에 대규모의 중고 가구 매장이 있었죠. 제가 오늘 이 의자를 가져온 것은 그런 중고 매장에서 어느 정도 영향을 받았기 때문이라고 생각합니다. 이 의자는 원래 형태 중에서 기본적인 뼈대만 남은 의자입니다. 벨기에에서 만든 의자이지만 전혀 벨기에적인 분위기를 풍기지 않죠. 에곤 헤마이티스 : 벨기에적인 느낌을 내려면 어떻게 보여야 하는 거죠(웃음)? 발레스카 슈미트–톰센 : 아마도 의자 다리를 초콜릿으로 만들었어야 하지 않을까요? 이 의자[12]의 시트는 원래 합성 피혁이었는데, 사용하면서 의자의 시트를 새로 갈았습니다. 이 의자는 사실 인체 공학적 측면으로 본다면 거의 재앙에 가깝습니다. 매우 불편하거든요. 에곤 헤마이티스 : 예전 이케아 사의 의자처럼 보이는군요. 발레스카 슈미트–톰센 : 불편하긴 해도 저는 이 의자가 보여주는 대량생산에 대한 산업적인 관점을 높이 평가합니다. 의자가 서 있을 수 있도록 의자를 지탱하는 주조 형식으로 만든 바로 그 부분에서 그 관점이 잘 드러납니다. 그리고 저희 가족들이 이 의자를 사용하면서 시트를 교체했기 때문에 어쩌면 약간은 수작업적인 측면도 가지고 있죠. 저는 이 의자에서 볼 수 있듯이, 산업적인 것과 수작업적인 것, 즉 상반되는 특성이 디자인에 공존하는 것을 좋아합니다. 이외에도 의자의 높이를 조절할 수 있다는 점이 마음에 듭니다. 저는 이 기

8 크리스토발 발렌시아가(Cristobal Balenciaga, 1895~1972)
스페인 오트 쿠튀르(Haute Couture, 고급 여성복)의 창시자로 완벽함과 수준 높은 예술성을 의상에 녹여냈다는 평가를 받는다.

9 코스튬내셔널(CoSTUME NATIONAL)
1986년 엔니오(Ennio)와 카를로 카파사(Carlo Capasa)가 설립한 이탈리아 패션 브랜드이다. 활기찬 느낌을 주는 실루엣과 품질 좋은 원단을 사용해 제작한 캐주얼 의류가 이 회사의 대표적인 특징이다.

10 패션–퍼니처(Fashion-Funiture)
디자이너 게리트 메르텐스(Gerrit Mertens)와 발레스카 슈미트–톰센이 1996년 밀라노가구박람회(Salone dei Mobili)에서 개최한 전시회이다. 두 사람은 패션–퍼니처라는 콘셉트를 통해 제품디자인과 패션디자인의 유사점과 차이점에 대한 질문을 중점적으로 다루었고, 프로토타입을 대중에게 선보였다.

능을 가끔 사용하는데, 제 신체를 어떤 상황에 맞추기 위해 사용하는 것이 아니라, 사물을 보는 시점을 다르게 하고 싶을 때 사용합니다. 의자 높이를 가장 낮게 조정해 앉으면 스스로가 매우 크다는 느낌이 듭니다. 의자가 매우 작기 때문이죠. 의자를 가장 높이 조정해 앉으면, 제 자신이 어린아이처럼 느껴집니다. 발이 전혀 땅에 닿지 않기 때문이죠. 이처럼 저는 이 의자 위에서 다각적인 시점으로 사물을 바라보는 것을 좋아합니다. 저는 패션디자이너로서 제 독자적인 브랜드를 갖고 있지 않습니다. 늘 다른 사람들을 위해 일하죠. 이런 이유로 저는 제 전공 분야의 디자인 세계를 늘 다른 사람들의 관점으로 보아야만 합니다. 이것이 제가 가지고 온 의자의 상징적 의의입니다.

"폴 메익세나르 씨, 왜 이 의자입니까?"

크리스틴 켐프 : 발레스카 슈미트–톰센 씨가 가져오신 의자와는 상반되는 유명한 의자, 르코르뷔지에[13]가 1929년에 디자인한 세계적인 클래식 의자 이지 체어[14]를 가지고 오셨군요. 폴 메익세나르 씨, 이 의자와 당신은 어떤 관련이 있는지 설명을 부탁드립니다. 폴 메익세나르 : 독일어를 이해할 수는 있지만 말하는 것은 형편없기 때문에 영어로 말씀드리겠습니다. 사실 제가 가장 좋아하는 의자는 제 아버지께서 1935년에 구입하신 사무용 의자입니다. 그런데 지금은 복제품이 하나밖에 없어 베를린으로 가져올 수 없었습니다. 그래서 다른 의자를 가져오기로 결정했죠. 제가 가져온 이 의자에 대한 스토리는 사실 의자에 대한 것이 아니고, 디자인에 대한 제 개인적인 느낌이라고 말씀드리고 싶군요. 이 의자는 프랑스 의자입니다. 르코르뷔지에가 디자인

11 니키 도쿠(nichi doku)
'독일과 일본 전통 의상에서 독일적이고 일본적인 특성은 무엇입니까?'라는 주제로 도쿄 분카패션전문대학 (Bunka Fashion College Tokyo)과 공동으로 진행한 교환 프로젝트이다. 전통의상의 디자인 요소가 현대적인 패션에 어떻게 반영되는지 보여주는 것이 프로젝트의 주요 목표였다. 프로젝트의 결과물은 두 부분으로 나뉘어 각각 베를린과 도쿄에서 전시되었다. 사진 : 니키 도쿠 프로젝트, 베르히테스가르덴(Berchtesgarden) 지역의 복장, 디자인 : 멜라니 프라이어(Melanie Freier)

12 의자

한 것이죠. 그의 조카인 피에르 잔느레[15], 디자이너 샬로트 페리앙[16]과 함께 1928년에 디자인했습니다. 이 모델은 '그랜드 컨포트, 프티 모델(Grand confort, petit modèle)'이라 불렸죠. 정말이지 이 의자는 표현처럼 대단히 멋진 형태를 갖추고 있다고 생각합니다. 개인적으로 매우 흥미롭게 생각하는 것은 이 의자의 모든 형태가 사각형을 띠고 있고, 정육면체 모양이며(Cubical) 직선적인 요소를 보여준다는 것입니다. 여러분들은 다음과 같은 질문을 할 수 있을 것입니다. "왜 이렇게 편하게 앉을 수 있는 멋진 의자들이 많이 존재할까요? 왜 당신은 정육면체 형태의 의자를 디자인합니까?" 저는 이런 질문들과 연관지어 이 의자를 소개하고 싶습니다. 근본적으로 제가 언급하려는 것은 바우하우스[17]와 관계가 있습니다. 그리고 바우하우스는 독일에서 탄생한 것이죠. 그래서 저는 이 의자야말로 여러분들에게 이 자리에서 보여주기에 정말 적절한 것이 아닌가 생각했습니다. 그리고 자연스럽게 바우하우스에 대해서 토론할 수도 있고요(웃음). 더불어 제가 이야기하려는 것 중 또 하나의 중요한 것은 베를린에 소재한 바우하우스 기록 보관소[18]입니다. 음, 저는 1960년 네덜란드 암스테르담에서 산업디자인을 전공했습니다. 그때 제 나이는 17세밖에 되지 않았습니다. 매우 어리고 매우 순진했죠. 저는 공부를 좋아하긴 했지만, 5년 동안 공부한 후, 학업은 충분하다고 생각했습니다. 그리고 저는 디자이너가 된다는 것이 기뻐했습니다. 그 후 1978년도에 큰 규모의 전시회가 베를린에서 열렸습니다. 〈파리-모스크바(Paris-Moskau)〉라는 전시였죠. 우리는 전시회를 보기 위해 베를린으로 갔고, 저는 바우하우스 기록보관소를 방문했습니다. 저는 물론 바우하우스에 대해 약간 들어보기는 했지만 그것으로 충분하지는 않았죠. 바우하우스 기록 보관소에 들어섰을 때, 저는 충격에 휩싸였습니다. 그곳에 기록되어 있던 바우하우스

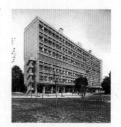

13 르코르뷔지에(Le Corbusier, 1887~1965)

본명은 샤를-에두아르 잔느레-그리(Charles-Édouard Jeanneret-Gris)로 프랑스-스위스 인 건축가, 도시계획가 그리고 건축 이론가이다. 근대 건축의 중요한 인물 중 하나로 손꼽힌다. 무엇보다 그는 도시계획 콘셉트에서 기능 공간의 명확한 분리를 시도했고, 건축을 통해 주거공간의 새로운 형태를 위한 토대를 발전시켰다. 그 밖에도 강철관으로 만든 가구 시리즈를 만들었다. 대표적인 유명 건축물로는 브라질 리우데자네이루(Rio de Janeiro) 문교보건부 건물(1936), 뉴욕의 UN 건물(1947)이 있다. 그의 후기 작품인 프랑스 마르세유(Marseille)에 위치한 유니테(Unité d'Habitation)(1945)와 갈수록 점점 더 웅장함 느낌을 자아내는 롱샹 성당(Notre-Dame du Haut, Ronchamp)(1952~1955)은 그가 만든 모듈러(Modulor) 개념을 적용해 건축한 것이다. 사진 : 유니테(1945), 마르세유, 건축가 : 르코르뷔지에

14 이지 체어(Easy Chair)

LC2 (1929), 1인용 소파, 디자인 : 르코르뷔지에

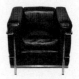

15 피에르 잔느레(Pierre Jeanneret, 1896~1967)

스위스의 건축가이자 가구디자이너이다. 1922년 르코르뷔지에와 함께 건축 사무소를 설립했고 1925년 파

예술대학의 기초 과정은 제가 암스테르담 리트펠트–아카데미(Rietveld-Academy)에서 공부한 것과 한 치의 오차도 없이 정말 똑같았습니다. 그런데 아무도 제게 이런 사실에 대해 이야기해주지 않았었죠. 저는 학교에 배신감마저 느꼈습니다. 학교 측에서는 항상 이렇게 말했거든요. "여러분들은 많은 실습을 해야 합니다. 우리는 여러분 스스로 배워나갈 수 있도록 여러분들을 도우려 노력합니다." 그런데 그 학업 과정이 기초 과정에 불과했죠. 바우하우스예술대학의 기초 과정이었습니다. 심지어 실습 방법도 똑같았죠. 저는 이런 방식이 매우 불만스러웠습니다. 저는 디자이너는 어느 정도의 시기가 되면 스스로 깨달아야 한다고 생각합니다. 자신이 기능적인 혹은 낭만적인 디자인을 추구할 것인지, 아니면 아르데코(Art Deco)나 복고풍의 디자인을 추구할지 말이죠. 그런데 저는 학교에서, 말하자면 바우하우스의 전통적인 교육의 틀 안에서만 교육을 받은 셈입니다. 바로 제가 가져온 이 의자를 좋아하게끔 훈련받았죠. 이 의자는 멋진 것이고, 다른 것들은 추하다는 식으로. 재미있고 유희적인 디자인 요소는 모두 금지되었고, '편안함'이라는 단어 역시 아카데미 안에서 전혀 사용되지 않았습니다. 모든 것은 기능적인 측면만 강조되었고 단순했죠. 유희적인 측면은 배제되었습니다. 그래서 저는 정말 이탈리아 디자인 스타일에 안도했습니다. … 디자인 안에 즐거움을 불어넣은 스타일이 있었는데…. 에곤 헤마이티스 : 멤피스였죠. 폴 메익세나르 : 맞아요, 멤피스[19]. 멤피스에 대한 것 중 주목할 만한 점은 이것이었습니다. "여러분은 어떤 사물을 재미만을 위해서 디자인할 수 있습니다. 디자인된 사물이 꼭 성공적이지 않더라도, 그것은 큰 문제가 아닙니다. 꼭 사용하기에 편하지 않아도 됩니다"라고 언급했죠. 바우하우스식 교육을 받은 저는, 왜 제가 크라이슬러빌딩[20]을 좋아하는지 설명할 수가 없었습니다. 왜 제가 벨기에의

리 에스프리 누보관(Pavillon de l'Esprit Nouveau), 1927년 독일 슈투트가르트에서 개최한 주택박람회(Weißenhofsiedlung) 등 많은 프로젝트에 참가했다. 그는 르코르뷔지에와 샬로트 페리앙과 함께 오늘날의 디자인 클래식에 속하는 가구를 디자인했다. 특히 1928년에 디자인한 눕는 의자 셰이즈 롱(Chaise longue á Reglage Continu)과 이지 체어가 있다.

16 샬로트 페리앙(Charlotte Perriand, 1903~1999)
프랑스의 디자이너로 1920년대 후반 르코르뷔지에, 피에르 잔느레와 공동으로 강철관을 이용한 가구를 디자인했다. 1940년에는 일본 상무부의 디자인 컨설턴트로 일했고, 1946년까지 일본에 살았다. 1970년대 후반 그녀는 카시나(Cassina) 사를 통해 르코르뷔지에 가구 재출시 업무를 담당하기도 했다.

17 바우하우스(Bauhaus)
1919년 독일 바이마르(Weimar)에 세운 조형예술대학이다. 이곳의 목표는 예술과 대량생산을 결합해 무미건조한 일상용품에 이상적인 형태를 부여해 보다 나은 공동체 사회를 이루자는 것이었다. 발터 그로피우스(1883~1969)의 감독 아래 산업에 가까이 다가가는 것은 성공했다. 그러나 바우하우스 안에서 다수의 뛰어난 형태를 지닌 디자인이 생겨났음에도 예술과 산업 기술의 대립, 예술 작품의 유일무이함으로 산업적인 대량생산의 문제점을 완전히 극복하지는 못했다. 1933년 바우하우스는 국가사회주의자(나치) 때문에 폐쇄되었다. 사진 : 바실리 라운지 의자 002(Wassily Lounge Chair 002), 크놀 인터내셔널(Knoll International)

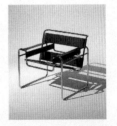

아르누보[21] 건축의 대표자인 빅토르 오르타[22]를 좋아하는지도 말이죠. 훌륭하지만 왜 제가 그것들을 좋아하는지 설명할 수 없었습니다. 그 후 저는 톰 울프[23]가 집필한 《바우하우스에서 우리 집까지》라는 책을 읽었죠. 책은 아주 재미있었습니다. 그렇지만 기능석인 디자인, 바우하우스를 향한 제 사랑은 변함이 없었습니다. 저는 바우하우스에 대한 책들을 읽기 시작했죠. 그리고 결국 저는 그것을 좋아하게 되었습니다. 저는 1921년에 발행된 '바우하우스 친구들의 모임(Kreis der Freunde des Bauhauses)'이라는 헤드라인이 적힌 바우하우스에 관한 책을 읽었습니다. 그 책에는 제가 정말 바우하우스와 연결되도록 저를 변화시켜준 각주가 있었습니다. 독일어로 그것을 읽었는데 이런 표현이 있었습니다. "우리가 모두 소문자로 독일어를 쓴다면, 우리는 시간을 절약할 수 있습니다. 그 외에도 왜 두 개의 같은 알파벳을 사용합니까? 하나의 알파벳으로 같은 소리를 만드는데 말이죠. 우리가 대문자로 말하지 않는데, 왜 글은 대문자로 씁니까?"(웃음) (독일어는 문장의 첫 글자와 명사는 모두 대문자로 표기한다. 우리말의 장음이 크게 구별이 되지 않듯, 독일어도 발음은 거의 같지만 모음 2개를 단어에 쓰는 경우가 있다–역자 주) 이런 표현은 당시 획기적인 것이었습니다. 정말이지 저를 감동시켰죠. 로어 케이스(Lower case)[24]만으로 글을 쓰자는 아이디어는 낭만적인 것이었습니다. 그래서 저는 이 책을 읽은 후에 바우하우스를 항상 수용하게 되었죠. 그러고 나서 이 의자가 등장했습니다. 이 의자는 매우 비쌉니다. 하지만 여러분들도 나이가 들면 약간의 돈을 벌게 됩니다. 대략 2년 전, 저는 이 의자에 처음으로 앉아보았습니다. 놀랍게도, 매우 편하더군요. 장시간 앉을 수 있는 의자라 생각합니다. 이것이 바로 기능적인 의자죠! 의자는 사각형입니다. 그리고 사각형은 신체와 아무런 관계가 없지만 이 의자는 정말 편합니다.

18 바우하우스 기록 보관소(Bauhaus-Archiv)
베를린에 있는 바우하우스 기록 보관소이자 박물관. 바우하우스의 역사와 디자인 경향을 연구하고 소개한다.

19 멤피스(Memphis, 1981~1988)
에토레 소트사스가 설립한 이탈리아의 디자인 단체로 주요 디자이너로는 미켈레 데 루키, 안드레아 브란치, 알도 치빅, 나탈리 두 파스퀴에, 한스 홀라인, 마테오 툰 등이 있다. 형형색색의 또는 큰 의미 없는 사물들이 새로운 형태 콘셉트를 통해 재창조되었다. 디자인의 상징적 의미를 중요하게 생각하며, 독특한 재료(인쇄된 플라스틱 판재, 도금된 철판, 네온, 색 전구)를 활용한 작품을 발표해 깊은 인상을 남겼다.

20 크라이슬러빌딩(Chrysler Building)
윌리엄 밴 앨런(William van Alen)이 자동차 회사 크라이슬러(Chrysler Corporation)를 위해 1928년부터 3년 동안 건축한 아르데코 양식의 건물로, 뉴욕의 상징물이 되었다.

21 아르누보(Art Nouveau)
19세기 말의 곡선과 퇴색적인 색채 그리고 유동적인 부드러운 형태를 특징으로 하는 국제적인 예술 사조이다. 갤러리 아르누보가 처음 이런 명칭을 붙였다. 독일어로는 '유겐트슈틸(Jugendstil)'로, 영어권 나라에서는 '모던 스타일(Modern Style)'이라고 명명하기도 한다.

왜 사각형이 많은 디자이너들에게 이상적인 형태일까요? 제 생각에 사각형의 형태는 원에 대한 디자이너들의 절충안이라고 생각합니다. 가장 완벽한 형태는 원이기 때문입니다. 대부분의 철학도 그렇게 말하죠. 원은 완벽합니다. 발레스카 슈미트-톰센 : 그러나 원의 개념을 생각하지 않아도 옷을 만들 수 있습니다. 폴 메익세나르 : 물론이죠! 패션은 다르죠. 저는 한 번도 사각형 패션을 본 적이 없습니다(웃음). 제가 오늘 이 자리에서 말하고자 하는 관점은 사각형은 디자이너들에게 원의 형태, 즉 완벽함에 대한 타협이라는 것입니다. 디자이너의 관점에서 보면 사각형의 장점은 사각형의 변(邊) 중에는 다른 변들과 비교해 특별히 우세한 변이 없다는 것입니다. 네 변이 동일하게 중요하죠. 또 네 변은 확장할 수 있습니다. 이런 점을 고려하면서 저는 르코르뷔지에가 디자인한 모듈러25를 떠올렸습니다. 모듈러는 모두 사각형에 기초한 것이었죠. 제 소견으로 사각형은 디자이너들이 작업을 시작할 때 가장 먼저 고려해야 하는 것이 아닐까 생각합니다. 물론 제 관점이긴 합니다. 사각형이 재앙을 불러올 수도 있지요. 런던의 스탠스테드공항26은 사각형 건물입니다. 노먼 포스터27가 디자인했죠. 여러분이 공항 안에 서 있으면, 사이즈가 동일하고 구별하기 어려운 거의 같은 형태의 네 면만 보게 됩니다. 그래서 '출구가 어디야?'라는 의문을 갖게 되죠. 아마도 어디나 모두 출구가 될 수 있겠죠. 그러나 이 의자는 멋집니다. 이 의자에 앉아서 마지막으로 이렇게 이야기하고 싶군요. '끝이 좋으면 모든 것이 좋다(End good–all good).'

22 빅토르 오르타(Victor Horta, 1861~1947)

벨기에의 건축가로 벨기에 아르누보의 가장 중요한 대표 인물이다. 그는 브뤼셀에 있는 개인 주택이나 공공 건축물을 설계했으며, 대표작으로는 민중의 집(Masion du Peuple)과 벨기에 사회주의당 중앙 건물이 있다. 건축 설계는 구조적이고 장기적인 기능주의에 입각해 철을 재료로 사용했다.

23 톰 울프(Tom Wolfe, 1931~)

미국의 문학가이자 저널리스트이며, 예술과 건축 비평가로도 활동하고 있다. 〈워싱턴포스트(Waschington Post)〉와 〈뉴욕 헤럴드 트리뷴(New York Herald Tribune)〉의 기자였다. 그는 《허영의 불꽃(The Bonfire of the Vanities)》이라는 책으로 1987년 국제적인 명성을 얻었다. 또 《바우하우스에서 우리 집까지(From Bauhaus to Our House)》(1981)라는 저서를 통해 미국의 무비평적인 유럽 건축의 수용에 대해 격렬히 비판했다. 그의 의견에 의하면 이런 수용은 비기능적이고 특징 없는 건축을 미국에 들여오게 했다는 것이다.

24 로어 케이스(Lower case)

알파벳 소문자를 뜻하는 영어 표현이다.

메익세나르 선언

저는 제가 어떤 종류의 디자이너인지 여러분께 말해보려 합니다. 저는 직장 동료들과 함께 고심했죠. 과연 무엇이 우리를 특별하게 만드는 것일까? 사실 우리를 특별하게 만드는 점을 도무지 찾을 수 없더군요. 그래서 최종적으로 우리가 디자인할 때 사용하는 규칙을 생각해보았습니다. 저는 이 규칙들을 특별히 오늘 이 자리를 위해 만들었습니다. 이것은 '스튜디오 메익세나르의 10계명'○이라 불립니다(웃음). 메익세나르 선언이죠. 제가 이 중 몇 개를 읽어보겠습니다. 정확한 의미 전달을 위해 독일어로 읽겠습니다. "디자인은 대체할 수 없고 함축적이다. 디자인은 이해할 수 있는 것이다. 디자인은 지속적이고 시간을 초월한 것이다. 디자인은 미학적이다." 디자인에 관해 제가 말한 것을 잘 이해하실 수 있도록 특별히 여러분들을 위해 독일어로 정리해보았습니다. 에곤 헤마이티스 : 이 계명은 약간 바우하우스 이론처럼 들리는데요, 그렇지 않습니까?(웃음) 크리스틴 켐프 : 그런데 두 개의 계명이 제게는 거의 모순에 가깝게 느껴지는군요. 모순이 되는 두 계명은 네 번째 계명인 '디자인은 환경에 적합해야 한다'와 일곱 번째 계명인 '디자인은 환경에서 독립적이다'입니다. 이 모순에 대해서 토의할 수 있을 것 같군요. 에곤 헤마이티스 : 폴 메익세나르 씨는 우리가 독일어를 읽으리라고는 생각지 못했던 것 같습니다(웃음). 폴 메익세나르 : 우선 디자인은 환경에 적합해야 한다는 계명과 디자인은 환경에서 독립적이라는 계명은 제가 보기에 둘 다 맞는 말입니다. 건축물에 적용하려고 제 디자인 스튜디오에서 작업하는 사인디자인의 목표는 담당한 프로젝트의 관점이나 규모 그리고 가치와 조화를 이루는 것입니다. 그런데 건물 규모가 처음 계획보다 커지다 보면 사인디자인은 처음 생각했던 규모와 조화를 이루지 못하

25 모듈러(Modulor)

1942~1955년 르코르뷔지에가 만든 비례·척도 시스템으로 인체의 비율과 황금분할에 기초한다. 건축 설계에서 인체의 비율을 이용한 수학적인 척도의 질서를 만들기 위한 시도였다. 마르세유에 소재한 건축물 유니테는 르코르뷔지에의 모듈러에 기초해 지은 것이다. 사진 : 르코르뷔지에, 모듈러(Le Modulor)(1945), Plan FCL 21007

26 스탠스테드공항(Airport Stansted)

런던에 있는 다섯 개의 공항 중 하나이다. 이전에 공군 기지로 활용했던 이곳은 영국 건축가인 노먼 포스터(Norman Foster)의 개축(1981~1991)과 새로운 터미널 개통을 기점으로 여객기 용으로 이용하고 있다.

27 노먼 포스터(Norman Foster, 1935~)

영국의 건축가로, 현존하는 건축 거장 중 한 명이다. 맨체스터(Manchester)와 예일(Yale)에서 건축을 전공한 후 버크민스터 풀러(Buckminster Fuller)의 건축 사무소에서 일했다. 그 후 1967년 런던에 포스터 앤드 파트너스(Foster and Partners)라는 건축 사무소를 열었다. 그에게 국제적인 명성을 안겨준 작업 중에는 베를린 국회의사당 개축(1994~1999)도 포함된다. 1999년 프리츠커상을 수상했다.

고, 부차적인 업무가 되어버립니다. 부차적인 업무처럼 되어버리면, 전체적인 규모는 큰 프로젝트라도 중요도가 떨어지는 일을 수행하는 것처럼 보이는 것이지요. 이런 일들은 프로젝트의 상황과 환경에 맞게 수행해야 합니다. 이것을 저는 '맥락에 맞는(Contextual)'이라고 표현합니다. 우리가 수행하는 작업은 건물을 위해 디자인한 것처럼 보일 수도 있습니다. 하지만 이것은 건물의 일부를 디자인한다는 뜻이 아니라 건물 작업과는 독립적인 일입니다. 이런 작업은 건물과는 독립적으로 존재해야 하죠. 건물은 그 형태를 유지하며 보존되지만 디자인 작업은 시대에 따라 항상 변화합니다. 건축과 스튜디오의 디자인 작업을 혼돈해서는 안 되는 것이죠. 우리는 건물의 일부나 환경적인 것을 디자인하려는 것이 아닙니다. 하지만 우리의 작업은 건물과 조화를 이루어야 합니다. 저는 이런 것을 갈등이라고 생각하지 않습니다. 에곤 헤마이티스 : 디자인이란 항상 맥락에 맞는, 즉 주변 환경과 관련이 있다는 특성을 가집니다. 또 디자인은 물리적인 요소에만 영향을 받는 것이 아니라, 건물 안에서 일어나는 일이나 특정한 목적 같은 것과도 관련이 있다고 생각합니다. 예를 들면 공항과 박물관 사인디자인을 들 수 있습니다. 두 공간 안에서 일어나는 움직임은 다릅니다. 박물관은 공항과는 달리 사람들이 시간과 여유를 가지고 어슬렁거리는 곳이죠. 더구나 명상을 하면서 말입니다. 박물관의 사인디자인의 '맥락'에는 시간에 대한 스트레스를 강조하지 않는다는 공간의 특성이 있습니다. 그렇다면 당신은 어느 정도까지 이런 연관성에 대해 동의하십니까? 폴 메익세나르 : 글쎄요, 이 연관성을 규격화된 사인과 비교해 생각해볼 수 있을 것 같군요. 비상 사인은 규격화되어 있습니다. 우리는 그 규격을 맞추기 위해 노력합니다만, 그 안에서 작은 변화를 추구하려 하죠. 당신의 질문에 적절한 답이 되었나요? 에곤 헤마이티스 : 저로서는 이해

○ 메익세나르 선언 – 디자인 스튜디오 메익세나르의 열 가지 디자인 원칙

1. 디자인은 대체할 수 없고, 함축적이어야 한다.
2. 디자인은 매우 잘 읽을 수 있어야 한다.
3. 디자인은 정보를 명확하게 전달하기 위해 중요도에 순서가 있어야 한다.
4. 디자인은 포괄적이고, 명백하고, 통일성이 있으며, 눈에 띄고, 주어진 환경에 적합해야 한다.
5. 디자인은 오해의 여지없이 이해할 수 있어야 한다.
6. 디자인은 지속적이며 시간적인 제한을 초월해야 한다.
7. 디자인은 주어진 환경에서 독립적이고, 분리해서 관찰할 수 있어야 한다.
8. 디자인은 뜻하는 바를 표현해야 한다.
9. 디자인은 미학적이어야 한다.
10. 디자인은 불필요한 정보를 과도하게 사용하지 말아야 한다.

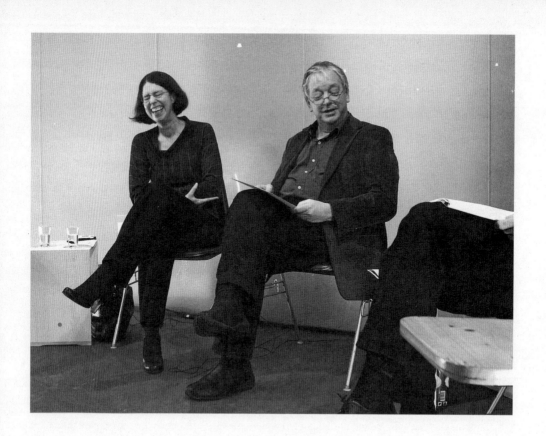

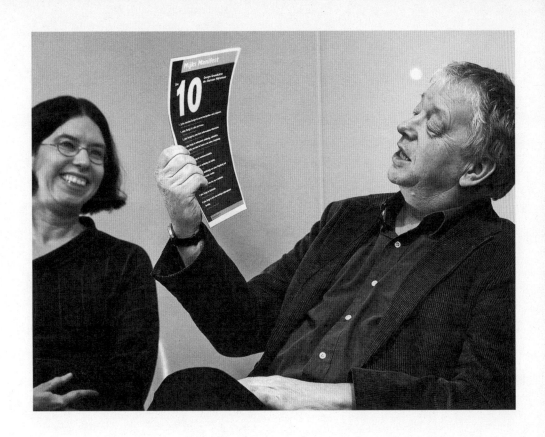

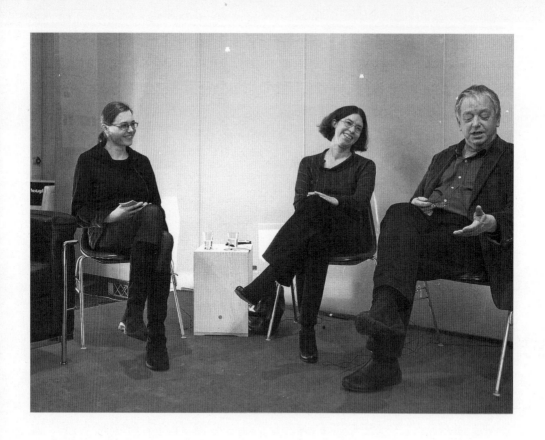

하기가 어렵군요. 저는 당신의 작업에 대한 철학에 적지 않게 당황했습니다. 네덜란드 사람에 대해 무지한 누군가가 "오늘 네덜란드 사람이 온다고 들었는데요, 네덜란드 사람이 오늘 무엇을 할지 말해주겠어요?"라고 묻는다면, 저는 이렇게 말할 것 같습니다. "하나는 언어 놀이이고, 다른 하나는 관습에 대한 문제 제기야." 저는 이런 특성이 네덜란드 인과 연관되어 있다고 생각합니다. 한 예로 프로보스[28]를 들 수 있겠군요. 이 움직임은 완전히 새로운 하나의 시위 형태를 창조해냈습니다. 이는 정치에 대한 불만을 표현하기 위한 새롭고도 환상적인 방식이었습니다. 이런 시위는 학교에서도 이루어졌지만, 디자인적인 기본 사항에 대해서도 이루어졌습니다. 무엇보다 특히 그래픽디자인 영역에서 그 현상을 뚜렷이 찾아볼 수 있었죠. 제 소견으로 네덜란드는 전통적으로 사고가 자유롭고 개방적이라고 생각합니다. 이런 특성이 네덜란드의 경우 매우 강하게 두드러져 보입니다. 폴 메익세나르 : 저도 당신의 의견에 동감합니다. 미국에서 한 고객이 우리에게 이런 말을 한 적이 있습니다. "우리는 네덜란드 인들에게 두 가지를 배웠어요. 첫째는, 어떻게 하루 종일 커피를 마실 수 있는지. 그리고 둘째는, 어떻게 고객의 의견에 동조하지 않을 수 있는지." 네덜란드 인들은 그렇습니다. 그들은 공개석상에서도 상사와 언쟁을 하죠. 하지만 그렇다 해도 여러분들이 네덜란드 인에 대해 언급할 때 빼놓지 말아야 할 중요한 점은, 네덜란드 인은 늘 질문을 한다는 것입니다. "왜 이건 이렇게 하고, 저건 저렇게 하나요(Why do you do this, why do you do that)?" 저는 늘 대중의 입장을 생각하려고 노력합니다. 고객인 클라이언트의 입장이나 건축가의 입장이 아닌 대중의 입장입니다. 대중이 사용하는 건물이기 때문에 그들이 건물 안으로 들어올 때, 우리는 클라이언트를 대신해 리서치를 하고, 이러한 과정은 프로젝트를 특별하게 만듭니다. 에

28 프로보스(Provos)

1965년 암스테르담에서 일어난 유럽의 첫 번째 반정부 저항운동이다. 이들은 시위와 최루탄으로만 유명세를 얻은 것이 아니라, '하얀 계획(Weißen Plänen)'이라는 슬로건으로도 유명하다. 그들은 이 슬로건과 함께 깨끗한 공기나 자동차 수 감소 등을 촉구하기도 했다. 프로보스 활동의 특징은 진지함과 즐거움을 결합한 것이라 할 수 있다. 이 저항운동은 1967년에 사라졌다.

29 메타(Meta)

FF Meta 서체로 불리며 비세리프체에 속한다(세리프체는 알파벳에서 글자의 획이 시작되는 또는 끝나는 부분에 작은 돌출선이 있는 서체를 말한다—역자 주). 메타체는 1985년 에릭 슈피커만(Erik Spiekermann)이 독일연방우체국을 위해 만들었다. 하지만 독일연방우체국은 헬베티카(Helvetica)체를 계속 사용하기로 결정했다. 메타 서체는 작은 활자일 때 잘 읽히도록 디자인되었다. 1990년대 이 서체는 신문사들과 특히 WDR 방송국, 모질라 파운데이션(Mozilla Foundation) 사의 서체로 채택되었다. 2007년부터는 ORF 방송국의 화면에 등장하는 문자를 처리하는 서체로 사용되고 있다.

Meta

30 프루티거(Frutiger)

비세리프체이며, 아드리안 프루티거(Adrian Frutiger)가 디자인했다. 프랑스 샤를 드 골 공항의 의뢰로 자신이 제작했던 서체를 발전시켜서 만든 것이다.

Frutiger

곤 헤마이티스 : 당신의 디자인 작업은 인간의 행동 관습을 기초로 하더군요. 예를 들면, 사람들이 공항이나 역, 호텔, 축구 경기장에서 어떻게 행동하는지 살펴보는 것이죠. 저는 디자이너들이 관습이 의미하는 것 즉, 사회적인 공감대, 일정한 기호나 코드, 어떻게 인간이 물체를 이해하는지, 사인이 나타내려는 것이 무엇인지 등을 감안해 작업해야 한다고 생각합니다. 그리고 당신의 디자인 프로젝트를 참조해보면 알 수 있게 되는 사실인데요, 사인디자인 작업에는 고정적으로 두세 개의 서체만 사용한다는 점입니다. 다른 서체는 아예 사용을 하지 않더군요. 바로 메타29와 프루티거30 서체이죠. … 폴 메익세나르 : … 길31과 프루티거 서체입니다. 에곤 헤마이티스 : 말씀하신 대로 네덜란드 사람들처럼 용감하게 질문하겠습니다. "어째서 단지 이 세 개의 활자체만 사용하는 겁니까?(웃음) 어디에 있는 공항이든 모두 같나요?" 폴 메익세나르 : 아닙니다, 아니에요! 우리의 작업은 인지심리학32에 기초하고 있습니다. 위트레흐트대학교와 저희 대학은 함께 작업합니다. 그들은 우리에게 과학적인 자료를 제공하지요. 사람들이 읽는 것, 그리고 그것을 이해하는 데 중요하다고 생각하는 것이 무엇인지에 대한 여덟 가지 기준을 제공하죠. 무엇이 제목이고, 무엇이 메인 텍스트이고, 무엇이 부주제이고, 무엇이 헤더(Header, 페이지 맨 윗부분에 놓이는 문자들로 텍스트의 내용, 성격 등을 한눈에 알아볼 수 있게 하는 것-역자 주)인가? 무엇보다 중요한 것은 정리를 하는 것입니다. 가장 위에 놓일 것은 무엇인지, 그리고 전면, 혹은 책의 표지에는 무엇이 놓일지? 그다음은 페이지상에서의 정리라고 할 수 있죠. 위 또는 오른쪽이나 왼쪽에 무엇이 놓일지? 그다음 과정은 서체의 크기입니다. 서체의 크기는 매우 직감적인 것이기 때문이죠. 통상적으로 큰 스테이크가 작은 스테이크보다 나은 법이죠. 그건 매우 자연스러운 것입니다. 그러고

31 길(Gill)

길 산스(Gill Sans) 서체로 비세리프체이며, 1928~1930년 에릭 길(Eric Gill)이 디자인했다. 서체의 활자 면은 서로 포개어지지 않으며, 각각의 알파벳은 정직하고 소박한 특징을 갖는다. 이 서체는 런던과 노스 이스턴(North Eastern)철도, 브리티시(British)철도 그리고 BBC 방송국에서 사용하고 있으며, 독일 구 동독 지역의 도로 표지판에는 볼드체로 사용되고 있다.

32 인지심리학(Cognitive Psychology)

인간의 정신적인 반응과 행동을 연구하는 학문이다. 예를 들어 인간이 텍스트를 이해하고, 개념을 형성하고, 지식을 습득하고, 결정하고, 인지하는 과정이나 컴퓨터와 관련해 인간이 수행하는 상호작용(Interaction) 또는 미디어에 기초한 커뮤니케이션에서 인간이 어떻게 행동하는지 연구하는 것도 이에 해당한다.

나서 문장의 줄 간격 혹은 폭, 길이를 조정하죠. 가령 숫자 8은 텍스트이며, 동시에 특정 서체를 이용해 표현할 수 있는 활자입니다. 그러나 사람들은 대부분 자신들이 읽는 것이 어떤 종류의 서체인지 인식하지 못합니다. 보통의 사람들이 길 서체와 메타 서체의 차이점을 쉽게 판단할 수 있으리라 생각하십니까? 서체의 종류는 큰 쟁점이 아닙니다. 서체가 조화롭고 가독성이 좋다면, 여러분은 그것을 읽을 수 있겠죠. 이것이 바로 우리가 고려해야 하는 부분이겠죠. 디자이너들은 서체에 대해서라면 아마 몇 주 동안 끝없이 토론할 수 있을 겁니다. 에곤 헤마이티스 : 이는 인습과 관련 있는 문제가 아닐까 생각합니다. 이런 인습적인 사항은 패션에서도 역시 주요 토론 주제 아닙니까? 발레스카 슈미트-톰센 : 제 생각에 제 연령층과 폴 메익세나르 씨의 연령층과는 세대 차이가 있는 것 같습니다. 저희 세대는 가치관과 함께 성장했습니다. '우리는 모든 것을 가지고 있고, 모든 것을 할 수 있고, 모든 것을 달성할 수 있다.' 매우 개인주의적인 특징을 보이는 세대죠. 심리학자들은 다음과 같이 말할 수 있습니다. "이 서체, 이 서체는 가시성이 좋고 가독성이 높습니다." 하지만 만약 항상 이 서체 하나만 사용한다면 어떨까요? 패션에서는 이렇습니다. 젊은 디자이너들은 지나칠 정도로 특정 패션 관습을 고집합니다. 그럼에도 그들은 개성적인 표현을 시도하죠. 사실 이런 표현에는 어떤 이데올로기나 정치적인 배경은 없습니다. 이는 정말 자신의 길을 찾고, 자신의 세계를 이룩하는 것에 대한 것이죠. 오늘날은 깨야 하는 금기 또한 적습니다. 우리는 모든 것에 익숙하고, 모든 것을 보고 있죠. 우리는 모든 것을 TV나 미디어 매체를 통해 지속적으로 경험하고 있습니다. 에곤 헤마이티스 : 세대 차이가 만들어내는 무엇인가도 존재하죠. 크리스틴 켐프 : 발레스카 슈미트-톰센 씨, 당신이 했던 매우 특별한 프로젝트에 대해 질문하겠습니다.

그 프로젝트를 통해 저는 어쩌면 하나의 모순이라고 생각되는 것이 디자인 콘셉트가 되는 것을 보았습니다. 건축가는 보통 도시와, 지형 그리고 공간적인 사안에 대해 몰두합니다. 그것은 패션-가구 프로젝트였죠. 저는 소파와 같은 옷, 혹은 마치 옷 같은 소파를 산다는 것을 전혀 생각하지 못할 것 같습니다. 어떻게 그런 아이디어를 생각해냈고, 그 뒤에 숨겨져 있는 것이 무엇인지 말씀해주시겠습니까? 발레스카 슈미트-톰센 : 그 프로젝트는 10년 전에 한 것입니다. 그리고 단 한 번뿐인 프로젝트였죠. 저는 당시 제 파트너였던 게리트 메르텐스와 함께 모든 것은 어떤 식으로든지 다른 모든 것과 관련되어 있다는 생각을 가졌습니다. 그리고 사람은 자신이 사용하고 싶은 대로, 느낌대로 자신의 주변 환경을 꾸밉니다. 우리는 두 분야를 조합해 새로운 시도를 해보고 싶었죠. 옷을 가구 영역으로 끌어들이는 것 역시 이런 생각에서 시작된 것입니다. 이것은 제가 샬라얀[33]이 디자인한 소파의 천을 떼어내 두르고 외출할 수 있음을 의미하는 것이 아닙니다. 그와는 달리 천과 같은 재료를 가지고 가구와 공생하는 디자인을 한다는 것이었죠. 이 작업을 통해 저는 개인적으로 많은 것을 얻었다고는 생각하지 않습니다. 게리트는 어쨌든 가구 세 개를 팔았지만 말이죠. 그러나 이 프로젝트는 매우 흥미로운 작업이었습니다. 에곤 헤마이티스 : 저는 개인화라는 것에 대한 의견을 말하고 싶군요. 이것은 단지 패션디자인에만 국한된 것이 아니라 일반적인 디자인에서도 하나의 테마가 되고 있습니다. 의상은 이미 늘 스스로를 대표하는 도구였고, 표현 수단이었죠. 그러나 지금 우리는 패션계가 더 이상 개개인을 특별하게 만들어주던 쿠튀리에(Couturiers, 고급 의상실의 남성 디자이너-역자 주)에게 지배당하지 않는다는 것을 알 수 있죠. 현재 패션은 개인화가 아닌 대량으로 생산하고 판매하는 형태가 되었습니다. 구찌는 패션을 대량으로 생

33 후세인 샬라얀(Hussein Chalayan, 1970~)
터키-키프로스계 패션디자이너이다. 1982년부터 런던에 거주하며 혁신적이고, 실험적인 콘셉트를 선보이는 패션디자이너 중 한 명으로 활동하고 있다. 그의 출신, 이주 경험은 물론이고 건축에 대한 이해, 철학, 인류학 등은 빈번하게 패션의 경계를 넘나들며 작업하는 그의 작품 활동에 영감을 주었다. 사진 : 2000 가을/겨울 컬렉션 메인라인(Mainline) : 애프터워즈(Afterwords)

산하면서 스스로 자신의 특징을 잃어버렸습니다. 구찌를 통한 패션의 개인화가 신뢰를 잃었기 때문이죠. 그런데 옷을 통해 패션의 개인화가 이루어진다는 것이 일반적으로 가능한가요? 발레스카 슈미트–톰센 : 저는 분명 가능하다고 생각합니다. 그런데 문제는 대부분의 사람들이 자신의 그림을 가지고 있지 않다는 것입니다. 자신의 그림을 알고 자신에게 알맞은 옷을 찾거나 매치할 수 있는 사람들은 매우 적습니다. 대다수가 그것을 할 수 없기에 그들에게 예를 제시하는 것이 더 낫다고 생각하죠. 폴 메익세나르 : 굴지의 패션 회사 위원회의 임원이 되면, 회사는 당신에게 어떤 역할을 원하나요? 발레스카 슈미트–톰센 : 저는 제품 매니저로 일했습니다. 패션 회사에는 위원회와 같은 조직은 존재하지 않습니다. 만약 회사가 그들의 브랜드 혹은 새로운 브랜드를 만들기 위해 패션디자이너를 선임하면, 회사는 항상 아이디어를 삽니다. 회사는 완전히 새로운 아이디어를 창조해서 소유하길 원합니다. 그리고 물론 이 아이디어는 디자이너가 만들어야 하죠. 브리핑과 비슷하게 그들이 지시하는 것이 있기는 합니다. 의상 컬렉션 외에 액세서리 디자인을 요구하기도 합니다. 혹은 의상 컬렉션의 종류를 미리 결정해 지시하기도 합니다. 그러나 원칙상 디자이너는 전적으로 디자인에 대한 자유를 가집니다. 만약 누군가 어떤 회사를 위해서 일하거나 구찌 사에서 책임 디자이너로 일한다면, 당연히 디자이너는 그 회사의 역사를 고려해야 하죠. 무엇인가 급진적으로 새로운 것만을 추구할 수는 없기 때문입니다. 그렇게 되면 소비자들이 물건을 구입할 때 너무 많은 부담을 주게 될 겁니다. 디자이너는 다분히 노련해야 합니다. 그러나 모든 디자이너들이 명성 높고, 전통 있는 패션 회사에 잘 적응을 하는 것은 아닙니다. 그런 곳에서 자신의 뜻을 이루는 디자이너도 많지 않죠. 구찌[34]에서 일했던 톰 포드[35]는 이런 어려움을 노련하게 극복한

34 구찌(Gucci)

패션과 액세서리를 취급하는 이탈리아 브랜드로 1923년에 설립되었다. 구찌라는 이름은 럭셔리 제품의 상징이 되었다. 회사가 어려움을 겪은 1989년에 매각된 구찌는 현재 프랑스 럭셔리 기업 결합체 피노–프렝탕–르두트(Pinault–Printemps–Redoute, PPR)에 속해 있다. 구찌가 인기 있는 고급 브랜드로 다시 거듭난 것은 1990년대 중반 패션디자이너 톰 포드의 컬렉션을 통해서이다.

35 톰 포드(Tom Ford, 1962~)

미국의 패션디자이너로 1990년 여성 의류 브랜드인 구찌에서 일했고 1994년에 구찌의 크리에이티브 디렉터를 역임했다. 그는 위태롭던 구찌 사를 럭셔리 제품 분야의 최고 브랜드로 급상시켰고, 브랜드를 야심적이고 향락적인 패션의 상징으로 만드는 데 성공했다. 브랜드 이브 생 로랑(Yves Saint Laurent)을 매입한 후 1999년 이곳의 책임 디자이너를 역임하기도 했다. 2004년 구찌를 떠나 뉴욕에 자신의 이름을 딴 남성복 브랜드 톰 포드를 론칭했다.

사람 중 한 명임에 틀림없습니다. 폴 메익세나르 : 놀랍군요. 왜냐하면 언급하신 방식은 제가 일하는 방식과는 완전히 다르거든요. 저는 한 번도 패션디자이너와 함께 일해본 적이 없어서 잘 몰랐습니다. 저는 제가 생각하는 원칙을 절대 거스르지 않습니다. 그런데 대부분의 건축가들이 수행하는 인테리어디자인도 절충해야 하는 사안이 있더군요. 저는 늘 건축가가 저보다 더 어려운 작업을 한다고 말합니다. 그들은 우선 최고로 멋진 건물을 지어야 하죠. 대중에게 다음과 같은 공개적인 발언을 할 테니 말입니다. 이 건물은 세상에서 가장 큰 은행입니다, 뭐 이런 식으로 말이죠. 하지만 건축가들은 기능적인 건물도 지어야만 합니다. 시공비가 너무 비싸지 않아야 하고, 오랫동안 지속되어야 하고, 쉽게 유지·보수할 수 있는 것들을 창조해야 하죠. 아마도 건축은 여러분들이 상상하는 것 이상으로 요구 사항이 매우 복잡한 작업이 아닐까 생각합니다. 그래서 저는 건축가들이 이따금 내부 구조를 형편없이 만들어 경로 안내 사인 작업을 어렵게 하더라도 너그럽게 용서해줍니다. 이런 어려운 상황에 처하면, 저는 더욱 바빠지죠. 에곤 헤마이티스 : 당신이 건축가와 함께 오래전부터 더욱 긴밀히 공동 작업을 했더라면 좋았겠군요. 우리가 길을 찾기 위해서 그렇게 많은 표지판이 필요하지 않아도 되게끔 말입니다. 폴 메익세나르 : 그렇습니다! 저는 현재 책을 쓰고 있습니다. 저는 건축가들에게 그들의 직원들과 이야기할 수 있는 기회를 제공하고 있죠. 우리는 건축가들이 안내표시디자인에 관해 이해해야 하는 열 가지 기준을 만들었습니다. 그리고 둘째로, 우리는 나름대로 '지침서(Aspect sheet)'라는 것을 만들었죠. 이것은 건축가들이 설계할 때 참조할 수 있는 대략 80개의 지침입니다. 우리는 건축가들에게 참고 사항을 전달하기 위해 노력하고 있습니다. 적어도 모두가 읽을 수 있는 기준이라고 할 수 있죠. 그러나 물론 건축가들

에게는 자유로운 사고와 시간이 필요하다고 생각합니다. 크리스틴 켐프 : 제 소견입니다만, 이런 참고 사항이 건축가들에게 인기가 있을 것 같진 않군요. 더욱이 이런 기준이 새롭게 만들어지면 말이죠. 폴 메익세나르 : 그럴 테죠. 건축가들은 매우 큰 영향력을 갖고 있다고 생각합니다. 건축가의 역사는 2000년 이상 되었죠. 우리는 기껏해야 1950년대부터 존재해왔습니다. 건축가들은 그들의 신념으로 쌓아온 피라미드를 가지고 있는 것이죠. 크리스틴 켐프 : 건축가들은 경로 안내 사인에 대한 문제점을 아직 직시하지 못하는 것 같습니다. 훌륭한 건축물은 사용자가 어느 정도 위치를 가늠할 수 있는 구조여야 한다고 생각합니다. 하나하나의 경로 안내 사인을 건축물의 비평 사항에 해당할 정도로 숙고해야 하는 것이죠. 그러나 실제로 그런가요? 공항에서 우리는 쓸데없이 움직이지 않습니다. 공항에서는 우리가 대략 위치를 가늠하느냐 못하느냐에 상관없이, 경로 안내 사인 없이는 길을 찾지 못합니다. 폴 메익세나르 : 경로 안내 사인 없이 당신은 절대 화장실을 찾을 수 없을 겁니다. 크리스틴 켐프 : 화장실은 건축가들이 늘 숨기는 장소입니다. 확실하죠. 그러나 제 질문은 그 많은 경로 안내 사인이 필요한 이유는 우리 역시 그것에 익숙해졌기 때문인가, 하는 것입니다. 우리는 소비자적인 입장에서 안내 사인을 기대하나요? 아니면 우리가 건축적인 공간을 이해하는 법을 잊어버린 것이 원인인가요? 혹은 건축 공간이 건축적으로 혹은 공간적으로 이해하기에는 현재 너무 복잡해져버렸기 때문인가요? 폴 메익세나르 : 글쎄요, 매우 좋은 질문입니다. 그리고 제 생각에 당신은 이미 그것에 대한 답을 말한 것 같군요. 공항에 대해 생각해봅시다. 매우 기본적인 움직임을 말해보죠. 당신은 주차장에 갑니다. 체크인을 하고, 출입국 관리소로 갑니다. 검색대를 통과해, 잠시 기다립니다. 게이트가 열리면 모든 움직임은 끝납니다. 모두가 이

과정을 알고 있죠. 그러나 공항은 너무 복잡해졌습니다. 다섯 개의 위성 건물, 기차나 모노레일. 말씀드렸듯이 과정이 복잡한 것이 아닙니다. 다만 규모가 커져버린 것이죠. 그리고 이것은 건축가들이 떠안는 문제점이죠. 여러분들은 어떻게 그 큰 규모에서 단순한 과정을 상상할 수 있겠습니까? 건물이 너무 커서, 그 건물 자체를 볼 수 없는 상황도 존재합니다. 과거 스키폴공항에 가면 여러분은 건물 어디에서나 유리로 된 면을 볼 수 있었습니다. 그리고 유리면을 통해 비행기들을 볼 수 있었지요. 그래서 최소한 여러분들이 어디에 있는지는 알 수 있었습니다. 하지만 히드로공항36 같은 곳에 가면 여러분들은 어떤 비행기도 볼 수 없습니다. 절대로! 이는 모든 공항에서 이루어지는 움직임이 추상적으로 느껴지게 하는 것이죠. 즉 경로 안내 사인에만 의존하는 것입니다. 그러나 대부분의 건축가들은 제가 바우하우스적인 고정된 사고를 가진 것과 마찬가지로 자신들이 고수하는 문제점을 가지고 있습니다. 칼라트라바37가 건축한, 리옹에 있는 TGV-정거장38은 공항까지 연결됩니다. 사람들은 공항 정면만 볼 수 있으며 공항까지 돌아가야 하고 기차에서 내려 한 층 올라가야만 하죠. 이런 식의 가시성은 누구도 원하지 않습니다. 그리고 계단은 항상 여행자들에게 끔찍한 존재죠. 백화점에서도 사람들은 지하층으로 가길 꺼립니다. 그래서 식품이나 싸구려 물건들은 늘 지하층에 있습니다. 이런 방식은 잘 고쳐지지 않습니다. 건축가는 이런 방식을 피하려 노력해야만 합니다. 지하층을 지양하고, 계단으로 움직이지 않도록 말이죠. 에곤 헤마이티스 : 공항은 늘 새로 짓기보다, 개축하는 일이 많아서 그런 것 같습니다.

폴 메익세나르 : 맞는 말입니다. 약 10년 전 독일에서 비즈니스맨 한 명이 스키폴공항에 온 적이 있습니다. 그는 5시간째 자신의 차를 주차장에서 찾고 있었죠. 그때 스키폴공항 측 관계자들은 그가 차를 세워둔 곳이

36 히드로공항(Heathrow Airport)

런던 서쪽에 위치한 유럽에서 가장 많은 여객이 드나드는 국제공항이다. 1946년부터 여객기들이 이용하기 시작했고, 대형 공항으로 증축되었다. 1977년에 런던 지하철 피카딜리(Picadilly) 노선이 히드로공항까지 연장되었다.

37 산티아고 칼라트라바 발스(Santiago Calatrava Valls, 1951~)

스페인-스위스계 건축가이자 토목 기사이다. 그는 특색 있는 건축 형태를 힘 있고 대담한 구조와 매스(Mass) 형태(부피가 있는 하나의 덩어리로 느껴지는 형태)로 우아하게 표현했다. 1990년대 실험적인 콘셉트를 바탕으로 한 운송과 교통 건축물, 특히 리옹의 TGV-정거장(1990~1994) 건축을 통해 국제적인 명성을 얻었다. 그의 대표 건축물로는 아테네 올림픽경기장(2004)과 발렌시아의 오페라하우스 등이 있다.

38 TGV-정거장

리옹공항까지 연결 통로가 있는 TGV 정거장 플랫폼으로 산티아고 칼라트라바가 설계했다. 이 건축물은 실험적 콘셉트를 바탕으로 기술과 예술성을 겸비한 동시대 교통 건축의 뛰어난 모범 사례가 되었다.

아닌 다른 주차 구역에서 자신의 차를 찾고 있다는 사실을 알아차렸습니다. 그는 차를 찾지 못할 수밖에 없었죠. 세 개의 지하 주차장이 모두 똑같이 생겼으니까요. 그 주차장은 A1, A2 등의 번호로 구분되어 있었죠. 우리는 이런 표시 방법을 시정해야 한다는 것을 깨달았습니다. 그래서 우리는 각각의 주차 구역에 테마를 만들었습니다. 한 곳은 네덜란드, 다른 한 곳은 스포츠 그리고 또 다른 한 곳은 여행이라는 테마를 붙여주었죠. 우리는 이것을 상징이라고 명명하지 않습니다. 우리는 이것을 기억 수단이라고 말합니다. 그리고 그것을 지속적으로 반복합니다. 다음과 같이 생각해보세요. 한 가족이 스키폴공항으로 갑니다. 가장은 차를 운전하느라 분주하죠. 그의 아내는 그가 차에 키를 두고 내리지 않기를 바랍니다. 아이들은 사인을 기억합니다. 이런 생각들이 제가 그들을 도울 수 있는 방법입니다. 물론 이러한 방식이 아주 신선하거나 독특한 것은 아니죠. 이런 저런 디자인 요소가 섞여 있는 것이라 생각합니다. 그런데 저는 이런 식으로 여러 디자인 요소가 섞이는 것에 대해 크게 구애받지 않습니다. 이런 식으로 혼합된 것이 무엇인가 새로운 감각을 만든다면, 저는 주저 없이 디자인 요소를 혼합합니다. 제가 다른 사람의 아이디어를 도용한다고 할 수도 있겠지만, 크게 상관 없다고 생각하죠. 그러나 다른 사람들도 제 디자인을 도용하기에 저도 아이디어를 훔치는 것입니다. 에곤 헤마이티스 : 공정한 거래군요. 폴 메익세나르 : 어느 누구도 디자인을 자신의 것이라고 주장할 수는 없습니다. 에곤 헤마이티스 : 디자인은 끊임없이 지속되는 과정이죠. 폴 메익세나르 : 맞습니다. 아무도 자신의 픽토그램(Pictogram)이나 서체를 고수하지는 않습니다. 디자인은 시간의 흐름에 따라 변하기 때문이죠. 이 문제가 패션디자인에서는 어떻게 나타나는지 잘 모르겠습니다. 그러나 저작권은 당연히 패션계에서 더욱 중요할 테죠.

발레스카 슈미트–톰센 : 그래요. 그러나 저작권의 등록 권리자가 되는 것은 패션계에서 거의 불가능합니다. 패션계는 변화가 매우 빠르게 진행되기 때문입니다. 홈친 디자인은 커다란 문제가 될 수 있습니다. 그러나 글로벌 시장에서 저작권을 통제한다는 것은 거의 불가능하죠. 폴 메익세나르 : 만약 여러분들이 디자인을 카피(Copy)한다면, 정말 오리지널과 똑같이 카피해야 합니다. 그러면 아마도 여러분들은 더 많은 카피 일을 얻게 되어 행복할 겁니다. 롤렉스(Rolex) 시계를 예로 들어보면, 여러분은 그 시계를 단돈 5유로에 살 수 있습니다. 그것이 모조품인 걸 알고 있죠. 그러나 저는 이런 행위가 롤렉스 시계의 명예를 훼손한다고 생각하지 않습니다. 사람들은 롤렉스 시계 모조품을 삽니다. 그들은 절대 오리지널 롤렉스를 구매하지 않으니까요. 이렇게 되면 브랜드는 훨씬 더 강력한 명성을 갖게 되죠. 에곤 헤마이티스 : 발레스카 슈미트–톰센 씨, 패션 작업 방법에 대한 질문을 하나 하겠습니다. 패션디자이너들이 매우 경험적으로 일한다고 말하는 것은 잘못된 것인가요? 다시 말해 많은 관찰, 많은 실험은 있지만 이론에는 크게 좌우되지 않는 방식이죠. 발레스카 슈미트–톰센 : 그래요, 관찰하는 것은 옷을 디자인하기 위한 변형적인 방법입니다. 어떤 스타일이 있었는지에 대한 관찰과 연구 그리고 어떤 스타일이 생겨나고, 어떤 스타일을 만들어낼지에 관련된 관찰이라 할 수 있죠. 현장에서는 컬렉션을 위해 디자인을 하고 생산하는 시간이 너무 부족합니다. 그런 이유로 이론적인 것을 선택하고, 그에 따른 디자인을 하기란 어렵죠. 에곤 헤마이티스 : 트렌드가 어디에서 기인하는 겁니까?

매스컴, 패션과 순환

발레스카 슈미트-톰센 : 트렌드는 매스컴의 영향을 많이 받습니다. 한 해에 두 번 이상 새로운 의상을 선보이는 브랜드들은 매스컴에 매우 많은 영향을 받죠. 말하자면 저널리스트들이 다음해에 카우보이 스타일에 대해 기사를 쓰고자 하면, 카우보이에 대한 트렌드가 자연스레 형성되는 거죠. 매체는 정말 공공연히 트렌드를 조작하고 있습니다. 에곤 헤마이티스 : 패션의 선풍적인 제안이나 신선한 충격에 고무되는 사람들이 적지 않다고 생각합니다. 패션계에서는 이런 '획기적인 트렌드'를 컬렉션에서 표현하는 것입니까, 아니면 소비자들이 이런 변화를 발생시키는 것인가요? 발레스카 슈미트-톰센 : "그렇기도 하고, 아니기도 합니다"라고 말하고 싶군요. 사실 패션계에는 반복되는 일정한 주기가 있습니다. 전에는 15년이나 20년에 한 번 그 주기가 반복되었죠. 우리는 현재 다시금 패션계에서 변혁의 주기를 맞았습니다. 바로크식 트렌드 이후, 매우 과장되고 장식적이며 꾸밈이 많은 디자인이 유행했고, 지금은 다시 심플한 패션이 유행하고 있습니다. 에곤 헤마이티스 : 바우하우스 말이죠. 발레스카 슈미트-톰센 : 글쎄요, 꼭 그런 스타일은 아닙니다. 3차원적인 스타일이 현재 다시 2차원적인 스타일로 변화되는 것이라 할 수 있죠. 매우 평면적인 느낌의 2차원적인 이론이 패션계에 제기되고 있습니다. 패션계에서는 오히려 복고적인 테마가 새롭게 재탄생되곤 하죠. 제가 새롭게 발명할 수 있는 옷은 없습니다. 어떤 디자이너가 제시한 의상이 운이 좋거나 유행 타이밍이 정확하게 맞으면 많은 이들이 이런 제안에 동감하기도 하죠. 저는 개인주의가 매우 크게 부각된 시대에 사는 사람입니다. 하지만 저는 많은 사물에 대해 그리움을 가득 품고 있는 세대의 한 부분이기도 한 것 같습니다. 이런 사항들이 현시점에서 제

작업에 많이 응용되고 있죠. 에곤 헤마이티스 : 언급하신 개인주의가 실제로 디자인에 반영될 수 있나요? 철학자 슬로터다이크[39]는 개인주의에 대해, 개인주의라는 것은 실제로는 단지 훌륭히 연결되어 있는 고립이라고 표현했습니다. 발레스카 슈미트-톰센 : 저는 제 자신이 매우 강하게 개인주의에 영향을 받았고, 스스로 자신만의 세계를 구축하고 있다고 생각합니다. 하지만 다른 한편으로는 유연하고 현실에 충실하게 연결되어 있다고 생각하죠. 그런데 이런 발언이 어쩌면 개인과 공동체 사이의 이원론으로 비칠 수도 있겠군요.

메익세나르의 이론과 작업 방식

폴 메익세나르 : 경험에 의해 무엇인가를 얻는다는 것은 바로 이론을 테스트하는 것을 의미합니다. 말하자면 이론이 뒷받침되는 것이죠. 저희 디자인 스튜디오는 어떻게 디자인을 해야 하는가에 대해 엄격한 절차를 가지고 있습니다. 매우 철저한 과정이죠. 우리가 절대로 하지 않는 것이 있다면, 바로 분석하기 전에 먼저 결과를 속단하는 것입니다. 당연히 때때로 클라이언트와 함께 앉아 있으면, 여러분들은 무엇인가를 디자인해야만 합니다. 그리고 때로는 즉시 어떤 것을 해결책으로 삼아야 하는지 자신의 머릿속에 그려야만 하고요. 하지만 저는 대부분 절차를 따릅니다. 제 스스로의 감각을 믿지 않죠. 그리고 마지막 단계에서 여러분은 해결책에 대해 생각해야 합니다. 이것이 바로 경험주의자의 태도입니다. 그리고 우리가 사용하는 또 다른 이론은 소위 응용경제학이라 할 수 있습니다. 우리는 스스로 어떻게 스트레스를 받는지 잘 알고 있죠. 디자인에 대한 문제점을 알고 있는 것과 디자인 때문에 스트레스를 받는 환자와는 확연히 다릅니다. 우리는 경험상 이러한 경제적

39 페터 슬로터다이크(Peter Sloterdijk, 1947~)
독일의 철학자이며, 문화학자이자 수필가이다. 그의 저서 《냉소적 이성 비판(Kritik der zynischen Vernunft)》(1983)은 20세기에 많이 팔린 철학책 중 하나로 손꼽힌다. 1992년부터 슬로터다이크는 칼스루에 조형예술대학에서 철학과 대중매체 이론을 담당하며 교수로 재직 중이다. 2002년부터는 뤼디거 자프란스키(Rüdiger Safranski)와 함께 ZDF 방송국에서 〈철학 사중주(Das Philosophische Quartett)〉라는 프로그램의 진행을 맡고 있다.

인 부분까지도 감안해 문제를 해결합니다. 그리고 컬러 대비와 같은 물리적인 요소도 응용합니다. 우리는 컬러 대비와 관련된 완전한 시스템을 구축하고 있죠. 절대로 보편적으로 사람들이 읽을 수 없는 컬러 대비를 사용하지 않습니다. 예를 들어 40대는 글자를 인식하는 데 20대보다 네 배 이상 많은 빛이 필요합니다. 여러분들은 정보디자인 영역에서 젊은 디자이너들이 수행한 작업들을 볼 수 있을 것입니다. 그들은 대형 컴퓨터 모니터상에서 디자인을 하고, 세부적인 것을 모니터상으로만 확대해 살펴보곤 하죠. 그리고 실제로 테스트하는 것은 생략해버립니다. 에곤 헤마이티스 : 당신의 사인디자인에는 기초가 되는 대중의 평균이나 평균의 규칙 같은 것이 존재할 것 같습니다. 만약 누군가 "저는 이 빛과 조도 그리고 이런 대비가 필요해요"라고 하면 어떤 식으로 활자의 크기를 결정합니까? 당신이 직접 거기에 가서 그것들을 자르거나 교정하나요, 아니면…. 폴 메익세나르 : 아니요, 우리는 철저히 계산을 합니다. 우리는 활자의 크기를 말해줍니다. 현재 우리는 조도를 포함한 이론을 개발하고 있습니다. 만약 조도가 우리가 필요로 하는 것의 반밖에 되지 않으면, 사인은 두세 배로 커져야만 합니다. 저희는 이 두 요소의 관계를 잘 알고 있죠. 에곤 헤마이티스 : 이것 역시 경험을 통해 얻은 것인가요? 폴 메익세나르 : 아니요, 아닙니다. 이런 사항은 책을 통해 습득한 것이죠. 디자이너들은 책을 잘 읽지 않습니다. 그들은 대강 책을 훑어볼 뿐입니다. 저 역시 심리학자들이 쓴 책을 읽는 것을 좋아하지 않습니다. 정보디자이너들 대부분은 책에 있는 이론을 잘 활용하지 못하고 있죠. 이미 책 속에 이론이 다 있는데 말이죠. 제가 오늘 이 토론에서 강조하려는 것이 바로 이것입니다. 여러분이 하는 작업의 근원이 되는 이론을 습득하는 것은 매우 중요합니다.

건축가와 패션디자이너의 위치

방청객 : 디자인에 문외한인 사람이 듣기로는, 건축가가 늘 최고의 명망을 누리고 가장 큰 존경을 받는다고 합니다. 그다음이 디자이너이고 맨 마지막이 패션디자이너라는 인식이 있습니다. 누군가 패션디자인에 종사한다고 말하면, 약간은 비웃음을 사는 일이 있습니다. 왜 그런지에 대해서 저는 제 자신만의 이론이 있습니다만, 그보다 발레스카 슈미트-톰센 씨의 의견을 듣고 싶군요. 발레스카 슈미트-톰센 : 이런 것은 관점의 차이입니다. 당신이 "저는 패션디자이너입니다"라고 말한다면, 이렇게도 말할 수 있죠. "전 최고의 디자이너입니다." 회화에 대한 비평이 사람마다 다르듯, 저는 부분적으로 이 그림을 이렇게 느끼고 있습니다, 라고 할 수 있는 것이죠. 방청객 : 폴 메익세나르 씨가 언급하신 내용 중, 건축가들은 이미 10세기 이래로 자신의 분야에 종사했을 것이라는 의견을 흥미롭게 생각합니다. 발레스카 슈미트-톰센 : 동굴과 인간이 존재한 이후로, 의복역시 존재해왔습니다. 당연히 사람들은 이렇게 말할 수 있어요. "건축은 의상과 비교해 더 복잡하다"고 말이죠. 그런데 저는 이런 발언에 의구심이 들기도 합니다. 방청객 : 대부분 매우 유명한 대학에는 건축학과가 있습니다. 하지만 디자인 관련 학과에 대해서는 등한시하는 경향이 있는 것 같습니다. 크리스틴 켐프 : 베를린 예술대학교는 건축학과가 있는 몇 안 되는 예술대학 중 하나입니다. 독일에서는 건축학과가 엔지니어학부나 엔지니어공학보다 더 중요하게 여겨지고 있습니다. 그런 이유로 거의 대부분의 공대나 이과대학에서 건축 전공 수업을 하고 있죠. 건축은 약간은 예술 분야 밖에 위치하고 있는 실정입니다. 유감스럽게도 말이죠. 저는 건축가들이 자신을 엔지니어로 간주하는 것을 좋아할 것이라고 생각하지 않습니다. 폴 메익세나르 : 전 건축

가와 패션디자이너의 레벨이 동일하다고 생각합니다. 단지 매개변수가 다를 뿐이죠. 모두가 가장 유명한 패션디자이너를 알고 있습니다! 그런데 건축가들은요? 물론 몇몇 건축가를 알고 있지만 패션디자이너만큼은 아닐 것입니다. 그래픽디자이너와 정보디자이너들은 이 두 영역보다 더 미미한 존재일 수 있습니다. 제 소견으로는 모든 완전한 사고의 과정, 그것이 디자인이라고 생각합니다. 이 일련의 과정이 디자이너와 예술가의 차별성을 만들어내는 것이죠. 여러분들은 자신이 가진 재료를 잘 이해해야 합니다. 그리고 이론을 잘 숙지해야만 하죠. 이것이 몇몇 디자이너가 그렇게 훌륭한 이유일 것입니다. 방청객 : 그러나 아시다시피 예술가들도 역시 그들이 가진 재료를 알고 있습니다. … 폴 메익세나르 : 조각가나 예술가들에 대해 말해보죠. 저는 많은 시간에 걸쳐 생각하고 제가 가진 재료를 가지고 노력합니다. 이 재료는 공간이나 장소에 대한 생각이죠. 그러나 중요한 관점은 재료를 준비하고 어떻게 활용하느냐 하는 것입니다. 예술가들도 재료를 가지고 많은 작업을 하죠. 이것은 공통점이라 할 수 있습니다. 무엇이 한 예술가를 다른 예술가들과 다르게 만들까요? 95퍼센트의 예술가들은 같은 도구, 설치 장비, 작업 방식으로 창작을 합니다. 화가들은 네 시간 동안 최고의 물감, 최고의 액자, 최고의 캔버스에 대해 이야기할 수 있겠죠. 하지만 디자이너는 디자인의 명료성이나 그에 관련된 것에 대해 이야기합니다. 예술가들은 순수한 재료에 대해 이야기하는 것이라 할 수 있죠. 실제 디자인 영역에서는 활용될 수 없는 사항이라 할 수 있습니다. 이것이 여러분들이 생각해야 할 부분입니다.

여성적인, 남성적인 그리고 에로틱

방청객 : 저는 짧게나마 디자인의 가치와 사회적인 문제점에 대해 언급하고 싶습니다. 저는 우리가 기독교적인 문화에 스스로 너무 얽매여 있는 것이 아닌가 생각하죠. 유행이라는 것은 단지 여성적인 전유물로 간주하고, 건축은 신과 순수 지성의 기하학이라 판단하는 것 같습니다. 이것이 저는 성별의 문제로부터 가치 평가된 문화사적인 현상이라고 생각합니다. 발레스카 슈미트−톰센 씨, 제가 보기에 당신이 가져온 의자는 상당히 개인적이고, 독창적인 성향의 제품이라고 생각합니다. 아무런 유행이나 디자인적인 변화 없이 팔리는 바우하우스 의자에 비해 말이죠. 당신은 당신의 의자에 여전히 무엇인가 개인적인 변화를 추구할 수 있습니다. 그리고 저는 이런 사항을 유행이라고 정의하고 싶습니다. 최신 유행(à la mode)의 특별함을 만드는 것이죠. 건축과 비교해 보다 큰 가치를 가진다고 생각합니다. 크리스틴 켐프 : 독일은 20세기에 실로 엔지니어 강국으로 군림했습니다. 다른 나라에서는 독일을 어떤 시선으로 바라보는지 잘 모르겠지만요. 어쩌면 누군가는 우리가 패션디자인을 등한시했다고 생각할 수도 있습니다. 독일이 기술적인 부분에서 강세를 보여온 것은 사실입니다만, 이런 현상이 반드시 남성적인 성향에 영향을 받았다고 확언하기는 어려운 것 같습니다. 방청객 : 제가 생각하는 디자이너의 범주는, 조금 바보 같을 수도 있지만, 미용사부터 건축가까지입니다. 그런데 건축가들은 장의사처럼 온통 검은색 의상만 입습니다. 완전히 섹스에 관심이 없는 사람들처럼 보이지요. 크리스틴 켐프 : 그들은 단지 현란한 색에 두려움을 갖는 것입니다. 특별한 이유는 없습니다. 색에 대한 두려움과 섹스에 대한 의견이 흥미롭군요. 폴 메익세나르 : 우리 스튜디오는 현재 스키폴공항의 상업화에 대한 대규모의 토론회를

하고 있습니다. 우리가 수행하고 있는 가장 큰 이슈죠. 공항, 기차역, 광고, 많은 숍에 대한 토론입니다. 그 토론회에 전문가들이 있었는데, 그중 브랜드 마케팅 회사에서 온 여성 한 분이 있었죠. 그녀가 말하길 "대부분의 공항은 너무 남성적입니다. 거기엔 여성적인 터치가 없죠." 그녀의 견해는 매우 흥미로웠죠. 저는 그녀의 말이 옳다고 생각합니다. 공항은 모두 기술적 측면을 강조한 형태를 취하고, 직선적인 조형 요소를 포함하고, 거대한 철재를 많이 활용하죠. 부드러운 곡선과 재료를 배제하는 일이 많습니다. 그래요, 저는 그녀가 좋은 의견을 제시했다고 생각합니다. 그러나 이런 문제를 해결하는 것도 쉽지 않다고 생각합니다. 성별에 관련된 사항을 과학적인 결론으로 유추해내는 것은 불가능합니다.

경로 안내 사인, 너무 많은 경로 안내 사인과 서비스

폴 메익세나르 : 병원은 정보디자이너들에게 가장 작업하기 까다로운 건물입니다. 기쁜 마음으로 병원에 가는 사람은 없으니까요. 그곳에서 일하는 사람들은 기쁜 마음이길 개인적으로 바랍니다. 병원들은 이런 인간의 심리적인 부분을 고려했죠. 그래서 병원에서는 요즘 많은 안내자를 두고 있습니다. 그들은 대기하며, 누가 실질적인 문제에 부딪치게 되는지 살펴보죠. 안내자들은 그 사람들에게 다가가 말합니다. "무엇을 도와드릴까요?" 그리고 안내자들은 그 사람이 원하는 정확한 장소로 데려다줍니다. 저는 이런 방식이 훌륭한 대답이라고 생각합니다. 에곤 헤마이티스 : 보다 많은 서비스, 보다 적은 경로 안내 사인이군요. 폴 메익세나르 : 바로 그것이죠. 안내자들이 방문객을 직접 안내하는 것입니다. 방문객을 안내해주는 것, 이것이 최선의 방

법이겠죠. 크리스틴 켐프 : '<u>차라리 적은 게 더 나았을 텐데</u>'라는 생각이 들게 하는 경로 안내 사인도 있습니다. 신축된 베를린 중앙역[40]이 바로 그런 경우입니다. 그곳에서 저는 분명히 명시된 안내 사인 앞에서 길을 잃는 데 성공했죠. 결국 전 이렇게 생각했습니다. "<u>이제 나의 공간적 본능을 믿어보자.</u>" 저는 본능에 따라 길을 찾을 수 있었죠. 에곤 헤마이티스 : 당신이 건축 공간을 잘못 이해한 건 아닌가요?(웃음) 기차역과 공항은 매우 특별한 장소죠. 마르크 오제[41]는 특정 장소와 특정 장소가 아닌 곳에 대해 책을 집필했습니다. 그는 책에서 기차역, 공항은 특정 장소가 아닌 공간으로 지칭했습니다. 그는 이런 장소에 대해 국제적인 장소이긴 하지만, 사회적 상호작용이 일어나지 않는 곳이라고 정의했죠. 이런 곳에서 사람은 말하자면 단지 형식적인 정체성(Formal Identity)을 가져야만 한다는 것을 증명했습니다. 즉 개인적인 성격은 필요 없죠. 오직 티켓, 보딩패스, 여권, 주차권 등이 필요할 뿐입니다. 그런데 저는 이런 것들도 보이지 않는 잠재적 스트레스 요인이라 생각합니다. 폴 메익세나르 : 그래요, 정말 그렇습니다! 공항 건물은 복잡하죠. 당신은 그곳에서 여러 가지 일을 수행해야만 합니다. 안내 사인이 지나치게 많은 장소의 문제점이란 그 안내 사인이 모두 똑같아 보인다는 것입니다. 안내 사인은 모두 파란색으로 되어 있죠. 저는 베를린 중앙역 역시 모두 파란색 안내 사인으로 내부를 디자인할 것이라는 사실을 미리 알고 있었습니다. 유럽철도위원회가 이를 규정처럼 말하기 때문이죠. 그런데 저는 안내 사인의 색상은 차별성이 있어야 한다고 생각합니다. 안내사인디자인에 대해 상이한 카테고리를 만든다면 역 이용객들이 더 쉽게 자신이 탈 기차를 알아볼 수 있습니다. 이런 사항은 화장실을 찾거나, 수하물 보관소를 찾는 것과는 또 다른 문제죠. 저의 디자인 방식은 관여도와 같은 안내 사인의 중요 체계를 구축

40 베를린 중앙역(Berliner Hauptbahnhof)
유럽에서 가장 큰 십자 형태 기차역이다. 건축가 마인하르트 폰 게르칸(Meinhard von Gerkan)의 지휘 아래 함부르크에 있는 건축 사무소 게르칸, 마르크 파트너(Gerkan, Marg und Partner)가 디자인했고, 1995년부터 2006년까지 건축되었다. 2006년 5월 28일 개통과 함께 베를린의 철도 여객 운영 시스템은 완전히 새로운 전환점과 체계를 갖추게 되었다.

41 마르크 오제(Marc Augé, 1935~)
프랑스의 민족학자이며 인류학자로 장소와 특정 장소가 아닌 비장소(Non-lieu)의 개념을 확립했다. 마르크 오제는 공간 개념에 대한 토론을 분석해 초현대적인 도시의 변화가 고속도로나 공항, 역, 쇼핑몰, 공원, 호텔, 심지어 빈민가와 같은 세계적으로 비슷한 형태의 동일한 공간을 만든다는 사실을 확신했다. 그는 이런 공간을 비장소로 지칭하면서 이것을 인류학적 장소의 반대말로 규정했다.

하는 것입니다. 그래서 이용자들로 하여금 그들에게 필요 없는 사인을 무시할 수 있게 하는 것이죠. 에곤 헤마이티스 : 또 이용자들이 대략 어디에 무엇이 있을지 추측할 수 있게끔 해야 한다고 생각합니다. 베를린 중앙역에서 제가 관찰한 바로는 그곳에는 화장실이 오직 건물의 한쪽에만 마련되어 있습니다. 우리는 일반적으로 만약 공간이 대칭일 때 오른쪽에 화장실이 있으면, 왼쪽에도 화장실이 있을 것이라고 짐작하게 됩니다. 그러나 그곳은 그렇지 않더군요. 폴 메익세나르 : 화장실의 위치는 가장 우선되는 질문입니다. 화장실이 어디에 있죠? 정말 이런 질문을 하는 경우를 많이 보죠. 그런 예를 런던에서 찾을 수 있습니다. 주빌레 라인(Jubilee Line)의 지하철역으로 포스터(Foster)가 건축한 곳이죠. 그곳의 규모는 거대합니다. 제 기억으로는 여덟 개에서 열 개의 에스컬레이터가 있죠. 이용자들은 한쪽에 있는 개찰구를 볼 수 있고, 화장실의 위치도 쉽게 찾을 수 있습니다. 그런데 사람들은 바로 의문을 갖게 됩니다. "어디가 남성 화장실이고, 어디가 여성 화장실이지?" 사람들은 문을 열어 확인해야만 하죠. 그래야만 그곳에 있는 사인을 볼 수 있습니다. 그리고 언급하신 대로 다른 편 화장실을 짐작하게 되죠. 사람들은 건축 구조를 알게 되고, 어디에 또 다른 화장실이 있는지 알아차립니다! 화장실은 반대쪽에 있죠. 이것이 일반적인 대칭 구조이기 때문입니다. 하지만 화장실은 100미터나 떨어진 반대쪽에 있습니다. 이런 구조 또한 익숙하지 않은 구조입니다. 여성을 그리고 남성을 위한 화장실, 결국은 가까이 있어야 합니다. 이것이 당연히 최고의 해결 방법이죠.

패션에서의 이론

방청객 : 저는 디자인 장르들의 상하위 레벨에 대한 질문을 드리겠습니다. 제가 생각하기에 디자인 장르에는 분명히 레벨이 존재합니다. 이것을 도서관에 있는 책을 통해 간접적으로 더 명확히 확인할 수 있죠. 예술에 관련해서는 많은 서적이 있습니다. 건축 분야도 마찬가지죠. 그 분야에 대한 토론이 있고, 책들이 있고, 이론도 있습니다. 제품디자인 분야에도 요사이 추천할 만한 몇 권의 책이 있습니다. 그러나 패션디자인에 대한 적절한 이론은 찾기 어렵습니다. 그리고 이런 현상은 그래픽디자인에서도 마찬가지고요. 저는 토론 능력이나 이론 능력을 확고히 하지 못하는 분야는 실질적으로 디자인 분야에서 하위 레벨에 있는 장르가 아닐까 생각합니다. 모든 패션디자인에 관련된 서적들이란 예쁜 사진으로 가득 찬 카페에 놓인 잡지들뿐이죠. 그리고 그래픽디자인 분야는 카탈로그 형식의 서적이 대부분입니다. 만약 패션디자인에 대해 토론하거나 기록하지 않는다면, 이는 이론화 작업이 이루어진 다른 디자인 영역과 비교할 때, 하위 레벨에 존재하게 될 것 같습니다. 발레스카 슈미트-톰센 : 이런 경향은 독일의 문제가 아닌가요? 에곤 헤마이티스 : 예를 들어 프랑스에서는 더 이상 패션에 대한 서적이 나오지 않나요? 방청객 : 역시 집필되고 있지 않습니다. 제 생각에 패션계는 오늘날 지극히 좋은 토론 소재를 양산하고 있는 듯합니다. 앞으로 훌륭한 이론가들이 패션계에 뛰어들어 패션에 대한 문헌을 만들어낼 것이라고 생각합니다. 후세인 샬라얀을 예로 들겠습니다. 그는 자신의 전공 논문에 바탕을 둔 전시회를 〈보그(Vogue)〉지뿐만이 아닌, 볼프스부르크예술박물관[42]에서 개최했습니다. 예술 박물관에서 말이죠! 그와 같은 사례로 드로흐[43] 디자인을 꼽을 수 있습니다. 그들 역시 자신들의 전시를 디자인 전시

42 볼프스부르크예술박물관(Kunstmuseum Wolfsburg)
함부르크 출신 건축가인 페터 슈베거(Peter Schweger)가 디자인한 이 박물관은 1994년에 문을 열었다. 개인 재단이 주관하며, 모던함, 도회성, 국제성, 품질을 모토로 전시를 주관하고 있다. 이는 현대적인 공업 도시 볼프스부르크의 특징을 반영하는 것이다.

43 드로흐(Droog)
드로흐 디자인은 네덜란드의 디자인 회사이자 디자인 제품 판매 회사이다. 1993년 레니 라마이커스와 하이스바커가 설립했다. 사물의 관습적인 면을 주시하며, 유희적이고 기본 개념에 입각한 디자인으로 각광받고 있다. 대표적인 디자이너로는 마르셀 반더르스, 헬라 용에리위스, 아르너트 바이저, 리치드 후텐이 있다.

관에 한정하지 않고, 예술 박물관에서도 개최를 합니다. 에곤 헤마이티스 : 예술 박물관의 책임자가 네덜란드 인이거나 절친한 지인이었기 때문이 아니었을까요? 방청객 : 아, 물론 그럴 수도 있겠네요. 혹시 패션디자인계가 소극적인 양상을 보이는 것을 정치적인 개입이라 생각할 수 있을까요? 그런 이유에서 어떤 제재가 들어오는 것은 아닐까요? 발레스카 슈미트-톰센 : 당신이 마지막에 이야기한 관점에 대해 저는 전혀 동의하지 않습니다. 젊은 디자이너, 예를 들어 후세인 샬라얀처럼 오늘날 확실한 의미를 갖는 디자이너들은 대체적으로 이데올로기적인 관심을 갖지 않는 세대의 사람입니다. 그렇기 때문에 저는 패션계에 정치적인 요구가 존재한다거나 지금 언급하신 것처럼 패션계가 그렇게 생각되는 것에 동의할 수 없습니다. 당연히 후세인 샬라얀의 배경이 작업하는 데 중요한 역할을 하겠죠. 그는 키프로스 출신입니다. 30대에게 윤리적이고 도덕적인 문제는 지극히 현실적인 사안입니다. 우리는 1000가지 종교가 존재하는 다원론의 세계 안에 살고 있습니다. 매우 많은 인종과 문화와 더불어 말이죠. 이런 환경을 감안해 우리는 도덕과 윤리에 대한 확실한 가치를 새롭게 정의해야만 한다고 생각합니다. 저는 후세인 샬라얀의 작품을 이런 현실적인 사안에 근거해 폄하하고 싶지는 않습니다. 저는 그의 작업이 매우 개인적인 작품이라고 평가합니다. 그것은 그가 가진 자신만의 히스토리를 가공한 것이죠. 저는 학생들의 작품을 통해서도 뚜렷이 '메이드 인 저머니(Made in Germany)'의 경향을 확인할 수 있고, 매우 강한 의미를 지닌 도덕적인 생각들을 보고 있습니다. 패션디자인에 이런 질문이 뒤따라올 수 있습니다. 이 옷은 어디서 만들었지? H&M에서 만든 티셔츠의 배경은 무엇일까? 이런 질문에서도 그 의미를 찾을 수 있는 것이죠. 물론 패션에 대해 학문적으로 터무니없이 적은 책들이 나오는 것은 큰 단점이라

고 생각합니다. 하지만 예를 들어 이탈리아에는 독일에 비해 더 많은 패션학자가 있습니다. 그리고 패션에 대해서도 더 많은 출판물이 나오고 있습니다. 방청객 : 조금 전, 폴 메익세나르 씨는 디자인 작업에서 가장 중요한 것은 의도나 목적을 이해하는 것이고, 매우 명확하게 표현하는 것이라고 말했습니다. 그런 결과를 위해 그는 디자인을 도용하고, 여러 디자인 요소를 다채롭게 적용한다고 했죠. 당신은 어떤 식으로 패션디자인을 묘사하겠습니까?

목표 대상과 불명확성

발레스카 슈미트–톰센 : 거의 모든 컬렉션이 마찬가지겠지만, 디자이너는 사전에 비교적 명확하게 특정 소비자층을 정의해 그들을 만족시키려 합니다. 예를 들어 노인을 위한 무엇인가를 만들거나 또는 아동을 위한 옷을 만들겠다는 어떤 목표를 정하는 것이죠. 그러나 일차적으로 패션디자이너들은 무엇인가 스스로 창조해야 한다는 것을 염두에 두어야만 합니다. 패션디자인에서는 이미 정해진 규칙이 있고, 특정한 비판이 존재하지만 디자이너들은 어느 정도 불명확한 것, 즉 실험적인 것을 제시하고 싶어 합니다. 저는 이런 명확하지 않은 요소가 가미된 디자인이 정확히 이해할 수 있을 만한 것이 아님을 알고 있죠. 그리고 추측컨대, 이런 표현이 대중에게는 패션디자인에 대한 의아함을 불러일으키는 것이라는 사실을 알고 있습니다. 방청객 : '메익세나르 디자인 원칙'에는 '디자인은 매우 잘 읽을 수 있어야 한다', '디자인은 오해의 여지없이 이해할 수 있어야 한다'라고 서술되어 있습니다. 저는 개인적으로 패션디자이너들이 오늘날 만들어내는 디자인, 정확히 말

해 앤트워프 출신의 젊은 디자이너들이 만드는 디자인은 매우 이해하기 어렵다고 생각합니다. 발레스카 슈미트-톰센 : 그들이 만들어내는 것은 명백하지 않죠. 제가 속한 세대는 제가 이미 말했듯이, 모든 것을 가졌고, 모든 것을 취하고, 가질 수 있고, 무엇이든지 표현할 수 있는 세대입니다. 이런 관점들을 바탕으로 성장한 것이죠. 그래서 이 세대들은 자신만의 세계를 구축하기 위해, 도처에서 많은 시도를 하는 것입니다. 개인적인 성향을 많이 보이고 있는 것이죠. 방청객 : 패션은 한 번도 바우하우스와 같은 심플함을 갖춘 적이 없습니다. "코코 샤넬[44]은 패션의 바우하우스다"라고 말할 수는 없습니다. 저는 패션은 항상 자유로웠다고 생각합니다. 오늘날의 패션 경향은 패션계에서 오랫동안 추구해온 장식을 배제하고 있습니다. 오늘날 패션디자이너들은 장식적인 요소를 엄격하게 피하고 있죠. 그래서 디자이너들은 더욱 강하게 콘셉트를 부각시키고 있다고 생각합니다. 발레스카 슈미트-톰센 : 그러나 이런 장식적인 경향도 사전에 계획된 것들이었습니다. 그리고 디자이너들이 말하는 콘셉트, '현재 우리는 이 부분에는 소용돌이 곡선을 그리고, 저 부분에서는 길이가 짧은 스커트를 추구합니다'라는 표현 역시 어느 정도 사전에 계획된 것이라 할 수 있죠. 에곤 헤마이티스 : 한 가지만 더 이야기하겠습니다. 패션은 지극히 가톨릭적인 성향이 아닐까요?(웃음) 가톨릭에 보이는 장식들과, 광채, 유향 등, 즉 어쩌면 패션은 신교도로 변모하고자 하는 우리의 잠재된 불신을 막고 있는 것이 아닙니까? 폴 메익세나르 : 건축가들이 가톨릭 성향에 맞게 늘 검은색 옷만 입는다는 것을 적어두었습니다. 에곤 헤마이티스 : 아! 그렇군요. 폴 메익세나르 : 셔츠조차도 블랙이죠. 에곤 헤마이티스 : 그보다 저는 건축가들이 늘 나비넥타이와 검은색 안경을 착용한다는 것을 말하고 싶군요.

44 코코 샤넬(Coco Chanel, 1883~1971)
본명은 가브리엘 보뇌르 샤넬(Gabrielle Bonheur Chanel)로 프랑스의 패션디자이너이다. 그녀는 스포츠웨어에 오트 쿠튀르(Haute Couture, 주문 제작 방식의 고급 의상실)를 도입하는 데 성공했다. 그녀는 그녀만의 방법을 통해 당시 저지(Jersey) 스타일의 속옷과 늘어진 형태의 재킷 등 여성적이지 않다고 여겨지던 아이템을 여성적인 양식으로 만드는 데 성공했다. 1921년 출시한 향수 No.5는 전형적인 클래식 향수로 유명하다. 또 부드러운 재료의 트위드 의상과 누빔 가죽을 이용한 핸드백 디자인 역시 1950년대의 대표적인 클래식 제품이다. 1983년부터 칼 라거펠트(Karl Lagerfeld)가 샤넬의 디렉터를 맡고 있으며, 그는 현 시대적인 분위기와 샤넬의 전통 양식을 고수하고 있다. 사진 : 1926년 샤넬의 원피스 'Ford'의 복제 의상.

freitagsforum – Gespräche über Gestaltung
2 GÄSTE MIT 2 STÜHLEN UND 2 MODERATOREN

designtransfer möchte mit diesen kleinen Gesprächsrunden den Dialog über Gestaltung fortführen. Lehrende der UdK Berlin diskutieren mit Gästen, begleitet von zwei Moderatoren. Am Anfang steht der Stuhl: Jeder Gast stellt einen Stuhl seiner Wahl als Kommentar zur Gestaltung vor.

01.12.2006
ADOLF KRISCHANITZ
HANSJERG MAIER-AICHEN
im Gespräch mit Egon Chemaitis und Christin Kempf

08.12.2006
PAUL MIJKSENAAR
VALESKA SCHMIDT-THOMSEN
im Gespräch mit Egon Chemaitis und Christin Kempf

15.12.2006
DIRK SCHÖNBERGER
AXEL KUFUS
im Gespräch mit Egon Chemaitis und Dr. Annette Geiger

Besonderen Dank:
Modus Möbel GmbH für die Leihgabe des Sessels LC2 und des Lounge Chair Wood
KANT 28 für die Leihgabe des Chair One

Organisation Team designtransfer:
Karen Donndorf, Cornelia Horsch, Diego Vásquez
Jana Ahrens, Katrin Erl, Ute Siclinger, Elisabeth Warkus
Marie Jacob, Dirk Kretz

MODERATOREN

EGON CHEMAITIS
Designer und Professor für Design-Grundlagen am Institut für Produkt- und Prozessgestaltung, UdK Berlin
Partner Design Chemaitis und Strehl – Produktdesign/Beratung für Unternehmen und Institutionen
Publikationen u.a. »Ulm – Die Moral der Gegenstände« (Co-Autor), Verlag Ernst & Sohn, 1987
»Die Apologie der Form« in »Form und Industrie« Wilhelm Braun-Feldweg», Verlag form, 1998

DR. ANNETTE GEIGER
Kunst- und Kulturwissenschaftlerin am Institut für Produkt- und Prozessgestaltung, UdK Berlin
Gastprofessorin an der Kunsthochschule Berlin-Weißensee
Forschung und Lehre an Hochschulen in Paris, Stuttgart und Berlin
Veröffentlichungen: »Urbild und fotografischer Blick», Hg. mit C. Kempf, 2004
und S. Hennecke, «Spielarten des Organischen in Architektur, Design und Kunst», Berlin 2005
und «Imaginäre Architekturen – Raum und Stadt als Vorstellung», Berlin 2006

CHRISTIN KEMPF
Dipl.-Ing. Architektur, seit 2001 wissenschaftliche Mitarbeiterin für Entwerfen
und Baukonstruktion an der UdK Berlin
Partnerin Architekturbüro RAUMeins
Veröffentlichungen: «Flexible Bauten (Fakten für die Hosentasche, Bd. 1), Berlin 2003
Hg. mit A. Geiger und S. Hennecke, «Spielarten des Organischen in Architektur, Design und Kunst»

안네테 가이저

악셀 쿠푸스

디르크 쇤베르거

에곤 헤마이티스

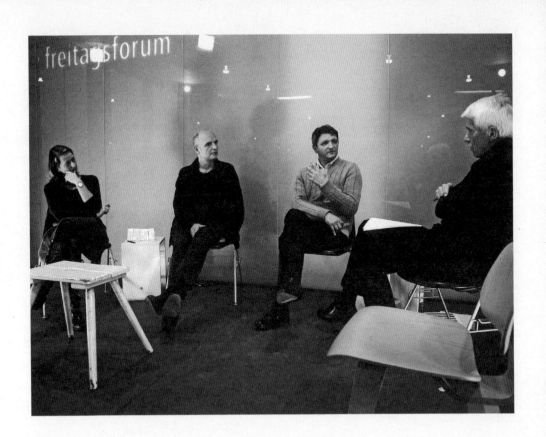

"초대 손님을 소개하겠습니다. 오늘의 초대 손님은 앤트워프에서 오신 디르크 쉰베르거 씨와 베를린예술대학교 산업디자인학과 교수 악셀 쿠푸스 씨입니다. 진행자는 문화학자인 안네테 가이거 씨와 디자이너이며 기초 디자인을 강의하는 교수이자 디자인트랜스퍼 연구소장인 에곤 헤마이티스 씨입니다."

디르크 쇤베르거에 대하여

에곤 헤마이티스 : 통례적으로 그리고 예의 바른 모습을 유지하기 위해 먼저 외부 손님을 소개하겠습니다. 오늘의 외부 초대 손님은 디르크 쇤베르거 씨 입니다. 앤트워프에서 와주셨고, 10년 전부터 자신의 고유 브랜드를 론칭해 패션디자이너로 사업을 하고 있습니다. 정확히 지금으로부터 10년 전에 파리에서 자신의 첫 번째 패션쇼인 디르크-쇤베르거-컬렉션[1]을 선보였습니다. 2년 후 첫 번째 남성복 패션쇼를, 2002년에는 첫 번째 여성복 컬렉션을 선보였습니다. 디르크 쇤베르거는 1980년대 말부터 1990년대 초까지 뮌헨의 에스모드에서 공부했습니다. 그 이후 이탈리아 피렌체에서 학업을 계속했으며, 이 기간이 지난 후, 디르크 비켐베르크스[2]의 수석 보좌 디자이너로 매우 의미 있는 3년의 시간을 보냈습니다. 비르크 비켐베르크스는 당시 앤트워프 식스[3]라 불리던 디자이너 중 한 명이었죠. 그곳에서의 경험을 바탕으로 그는 자신의 첫 컬렉션을 개최했습니다. 디르크 쇤베르거는 흥미로운 프로젝트를 수행하기도 했죠: 우선 그는 영국 왕립예술학교의 초빙 교수를 역임하며, 록 밴드 U2의 멤버 보노(Bono)의 엘리베이션-투어(Elevation-Tour)를 위한 무대의상을 디자인했습니다. 또 노장 뮤지션들의 무대의상을 디자인했죠. 예를 들면 롤링스톤스(Rolling Stones)의 멤버 믹 재거(Mick Jagger)와 키스 리처드(Keith Richards)의 40-릭-월드-투어(40 Lick-World-Tour)를 위한 무대의상을 담당했습니다(웃음). 2005년에는 독일문화원이 독일의 해를 기념해 도쿄에서 주최한 프레젠테이션의 일환으로 〈모데!(moDe!)〉[4]라는 의상 전시회에 참가했습니다. 그는 또 베를린예술대학교에 여러 번 교수로 초빙되었으며, 얼마 전에는 베를린예술대학교에서 '룩수스' 프로젝트[5]를 진행했습니다.

1 디르크-쇤베르거-컬렉션(Dirk-Schönberger-Kollektion)

1996년 7월 파리에서 개최한 디르크 쇤베르거의 첫 번째 남성복 컬렉션 전시, 판매 행사이다. 사진 : 2006년 가을/겨울 컬렉션

2 디르크 비켐베르크스(Dirk Bikkembergs, 1959~)

벨기에의 패션디자이너로 앤트워프 식스의 일원이다. 그의 패션디자인 스타일은 '근엄함', '남성적' 그리고 '밀리터리'라는 단어로 표현할 수 있다. 2003년 축구 클럽 팀 인터밀란의 유니폼을 디자인했다. 2007년 여름에 선보인 스포츠 남성복 컬렉션은 대부분 축구를 콘셉트로 한 디자인이 주류를 이루었다.

3 앤트워프 식스(Antwerp Six)

앤트워프왕립예술학교의 졸업생인 디르크 비켐베르크스, 앤 드뮐미스터(Ann Demeulemeester), 월터 반 베이렌동크(Walter van Beirendonck), 드리스 반 노튼(Dries van Noten), 디르크 반 세인(Dirk van Saene), 마리나 이(Marina Yee), 이들 여섯 명이 공동으로 1986년에 런던에서 패션 전시회를 진행했고, 이후 이들을 앤트워프 식스라 부르고 있다.

악셀 쿠푸스에 대하여

안네테 가이거 : 악셀 쿠푸스 씨는 베를린예술대학교의 디자인 설계와 디자인 제품 개발 강의를 담당하는 교수입니다. 그는 고등학교를 졸업한 후 가구 제작 전문가 과정 실무 교육을 마쳤고, 당시 하데카(HdK)로 불리던 베를린예술대학교에서 제품디자인을 전공했습니다. 최근 몇 년 전부터는 프리랜스 디자이너로도 활동하고 있습니다. 베를린에 위치한 크렐레가구제작소의 공동 소유자이며, 자신의 가구디자인을 개발해 상품화하고 있죠. 악셀 쿠푸스 씨는 1980년대에 신독일디자인6을 통해 디자이너로서 기반을 다졌습니다. 국제적실용주의7 디자인 그룹을 통해 브란돌리니8와 모리슨9과 함께 프로젝트를 수행했고, 이 기간 동안 그는 큰 명성을 얻었습니다. 그는 1990년 그의 아내인 지빌레 얀스와 디자인 스튜디오 베르크스튜디오를 설립했고, 1993년 바이마르 바우하우스 대학의 제품디자인을 담당하는 교수로 재직했습니다. 저희는 그를 2004년에 베를린예술대학교로 초빙할 수 있어서 매우 기쁘게 생각하고 있습니다. 악셀 쿠푸스 씨의 활동 영역은 매우 다양합니다. 인테리어디자인, 전시디자인, 제품디자인 영역의 활동을 통해 많은 상을 수상했고 찬사를 받았습니다. 그리고 그의 작품들은 많은 전시회를 통해 소개되기도 했죠. 악셀 쿠푸스 씨는 젊은 나이임에도 많은 디자인 전문서에 등장했습니다. 이제 악셀 쿠푸스 씨에게 그가 가져온 의자 소개를 부탁드려보기로 하겠습니다.

"악셀 쿠푸스 씨, 왜 이 의자입니까?"

악셀 쿠푸스 : '어떤 의자를 가져갈까? 그리고 무엇을 전할까?' 하고 고심했습니다. 저는 주방에서 보조 역할

4 〈모데!(moDe!)〉
〈모데!(moDe!)－독일, 시대의 흐름＆패션〉은 2005년 독일문화원이 도쿄에서 주최한 전시회다. 전시회를 위해 시대를 대표하는 독일 패션디자이너들이 선정되었으며, 디자인은 독일의 전통성을 내포하는 것들이었다.

5 '룩수스(Luxus)' 프로젝트
'자유와 화려함(Freiheit und Luxus)'(2005년 겨울, 2006년 봄 학기 프로젝트)이라는 이름의 파일럿 의상을 만든 프로젝트로 베를린예술대학교 패션디자인학과 수업을 지칭하는 말이다. 〈룩수스(Luxus)〉지에 프로젝트가 소개되었다.

6 신독일디자인(Neues deutsches Design)
1980년대에 진행된 독일 디자인의 움직임을 일컫는 말이다. '구테 폼'이라는 디자인 사조가 생긴 이후, 디자인계에서 실험적인 과정을 통해 새로운 디자인을 모색했다. 레디메이드 성격의 제품디자인과 가구디자인을 독특한 재료를 바탕으로, 단일 제품과 시리즈 제품으로 갤러리와 박물관에서 전시했다. 스틸레토(Stiletto) 그룹, 페르두(Perdu) 가구, 쿤스트플룩(Kunstflug) 사 외에 참여한 다수의 회사는 기능적인 부분에만 디자인 중점을 두지 않았고, 생산성에도 많은 노력을 기울였다. 사진 : 블라우어 제셀(Blauer Sessel)(1984), 뒤셀도르프예술박물관 소재, 디자인 : 홀트회퍼와 쿠푸스(Holthöfer, Kufus)

을 하는 의자를 선택했죠. 이 의자는 작자 미상이고, 저와 함께한 지 그리 오래되지 않은 의자입니다. 정확히는 모르겠지만 어떤 이유로 나에게 오게 되었고, 한동안 제 발코니에 놓여 있었습니다. 심플한 디자인의 이 의자는 놀라운 요소를 가지고 있습니다. 진 이 의자 디자인에 대해 두 가지 관점을 말하고 싶군요. 우선 이 의자의 디자인 과정을 살펴보자면, 매우 간결하게 생산되었다는 것을 알 수 있죠. 이러한 간결함은 제가 디자인을 하는 과정 중 자주 고민하는 점입니다. 이 같은 간결함, 즉 심플한 것을 만들어내는 것은 매우 복잡한 일입니다. 받침대를 이런 양식으로 제작하는 것은 오랜 전통을 가지고 있습니다. 누군가가 이 의자를 칠했는데, 이 의자는 험하게 사용되었지만 그 모든 걸 견뎌낸 것입니다. 이 의자는 또 사람들이 발로 딛고서는 과정을 견뎌냈을 테죠. 어느 정도 상상할 수 있는 부분입니다. 사람들은 이런 의자 위에 올라서서 높은 선반에 있는 물건을 꺼내거나 전등의 전구를 교체합니다. 이 의자10의 매우 중요한 기능이라고 생각합니다. 이 의자는 위와 같은 판단 기준을 충족하는 것이죠. 이 의자는 매우 적은 유닛으로 구성이 되어 있습니다. 사용자가 앉을 수 있는 면은 두 개의 판재 형태로 구성이 되었고, 이 판재들은 접착제를 사용해 붙인 것이 아닙니다. 손잡이로 사용하기 위해 구멍이 뚫린 부분은 밀링머신을 이용해 간단히 제작했죠. 앉는 부분 아래에 덧붙인 두 개의 좁고 긴 판재는 손쉽게 나사로 고정했고, 대패질을 생략해 거칠게 마감했습니다. 이 의자는 다리를 원뿔 형태로 만들어 자체적으로 견고함을 가집니다. 이 의자는 꽤 긴장감을 주는 형태를 보여주는데, 그 이유는 다리가 바깥쪽으로 벌어진 상태로 제작했기 때문이죠. 이 오래된 디자인은 일생생활용품으로 사용자들에게 거부감 없이 신뢰감을 주고 있습니다. 특별한 형태의 다리도 역시 마찬가지죠. 다리의 형태는 단순한 원기둥 형태가

7 국제적 실용주의(Utilism International)

위와 같은 주제로 디자이너 안드레아스 브란돌리니, 악셀 쿠푸스, 재스퍼 모리슨(Jasper Morrison)은 1989
년부터 1993년까지 공동으로 '아트 프랑크푸르트(Art Frankfurt)'와 '슈타이어마르크(오스트리아 지방)풍의
가을(Steirischen Herbst)' 등의 프로젝트를 수행했다.

8 안드레아스 브란돌리니(Andreas Brandolini, 1951~)

신독일 디자인의 창시자이며, 1989년부터 자르브뤼켄에 위치한 자르예술대학의 교수이다.

9 재스퍼 모리슨(Jasper Morrison, 1959~)

영국의 디자이너로 비트라 인터내셔널, 카펠리니(Cappellini), 플로스, 알레시, 로벤타(Rewenta) 등 세계적
으로 유명한 회사의 가구, 일상생활용품, 전자 제품을 디자인했다. 독일 하노버 엑스포 2000을 위해 하노버
시의 새로운 전차를 디자인했다. 재스퍼 모리슨은 심플한 형태를 강조하는 미니멀리스트로 평가받는다. 일
본 디자이너 후카사와 나오토(Fukasawa Naoto)와 함께 절제된 미학을 근간으로 하는 일상생활용품 디자인
'슈퍼 노멀 디자인(Super Normal Design)'을 각인시켰다. 그와 함께 2006년 도쿄와 런던에서 '슈퍼 노멀'이라
는 주제로 전시회를 개최했다. 사진 : 로벤타 사의 전기 주전자(2003), 디자인 : 재스퍼 모리슨

아닌 활처럼 굽어 약간의 볼륨감이 있습니다(엔타시스[11]—도리스식 건축물 기둥에서 볼 수 있는 형태). 이 의자에 대한 제 첫 번째 디자인 관점은 생산의 용이함입니다. 어느 곳에서든 쉽게 만들 수 있죠. 작자 미상일 정도로 말이죠. 두 번째 관점은 이 의자가 단순하지만 매우 흥미로운 형태를 가지고 있다는 것입니다. 판이 하나에 다리가 네 개인 보통 의자와는 다른 그 이상의 것을 내포하기 때문이죠. 안네테 가이거 : 우리로서는 어떻게 이 의자가 생겨났는지 알 수가 없군요. 다른 누군가도 이 의자에 매료될 수 있지 않을까요? 악셀 쿠푸스 : 그럴 수 있죠. 제가 현재의 재료를 이용해 이 의자를 만든다면, 디자이너 가구가 될 수 있을 것 같군요. 제 생각에 이 의자는 필요에 의해 자연스럽게 세상에 나타난 것일 테죠. 마치 항상 존재했던 것처럼 말입니다. 에곤 헤마이티스 : 디르크 쇤베르거 씨에게 자신이 가져온 의자를 설명할 기회를 드리겠습니다.

"디르크 쇤베르거 씨, 왜 이 의자입니까?"

디르크 쇤베르거 : 저는 솔직히 이 자리에 초대받기 전까지 한 번도 의자에 대한 작업을 해 본적이 없습니다. 에곤 헤마이티스 : 그런 점이 토론의 장점이 될 수도 있습니다. 디르크 쇤베르거 : 주최 측에서는 정해진 형식 없이 다양한 의자에 대해 토론하길 원했죠. 그래서 처음에 저는 제 조부모님이 갖고 계신, 발을 얹어 쉬는 발판 형식의 의자를 가져오려고 생각했습니다. 그러다가 클래식 디자인 제품을 가져오기로 결심했죠. 이런 고전적인 사항은 제가 디자인을 할 때 항상 염두에 두고 고려하는 부분입니다. 그래서 저는 라운지 체어[12], 찰스 임스[13]의 디자인을 가지고 왔습니다. 저는 이 의자의 제작 시기에 대해 놀라움을 금치 못합니다. 이 의자에 적

10 의자

11 엔타시스(Entasis)
건축물의 기둥 형태를 볼록하게 표현한 그리스식 건축양식이다(특히 신전 건축양식).

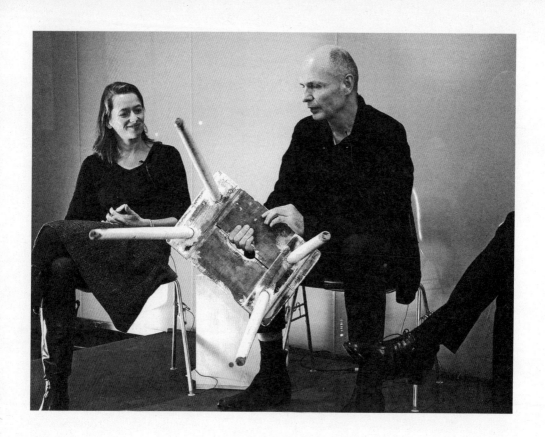

용한 기술력은 당시로서는 가히 실험적이었죠. 그리고 그 당시를 생각해본다면, 이 의자는 미래 지향적인 디자인이었습니다. 제가 미래 지향적인 디자이너가 아니더라도 제게는 이런 고전적인 형식을 기본 개념으로 갖추고, 단순히 전통만을 따르는 것이 아닌 항상 한발 앞서가는 무엇인가를 만들어 낸다는 것은 중요한 의미를 가집니다. 이런 의미를 지닌 의자가 많았기 때문에 고민을 했습니다. 그런데 제 친한 친구 집 주방에 이 의자가 놓여 있기에 이 의자를 선택할 수 있었죠. 에곤 헤마이티스 : 이 의자는 1946년경 판목재를 이용해 임스가 디자인한 첫 번째 목재 의자입니다. 그런데 라운지 체어가 아니고, 다이닝 체어 우드[14]라고 일컬어지죠. 디르크 쇤베르거 : 인터넷에 모든 정보가 나와 있지는 않군요(웃음).

클래식 디자인 vs 작자 미상 디자인

에곤 헤마이티스 : 디자인 영역에서 클래식 디자인들은 꽤 많이 존재합니다. 저희가 이 토론에 다른 손님을 초대했는데, 그분 역시 르코르뷔지에의 LC215 의자를 가지고 오셨죠. 그 제품은 1928년 작품으로 여겨지며, 더 오래된 클래식 디자인입니다. 패션디자인계에도 이런 클래식 디자인이 있습니까? 디르크 쇤베르거 : 패션디자인에도 클래식 디자인은 존재합니다. 그러나 오늘날 자주 언급되지는 않죠. 샤넬 의상[16]이 대표적인 클래식 디자인이죠. 그리고 디오르(Dior)의 뉴 룩[17] 또한 클래식 디자인에 포함됩니다. 그러나 이러한 클래식 디자인들이 오늘날의 패션디자인에 큰 영향을 미친 것은 아닙니다. 누군가 패션계의 클래식 디자인을 언급하면, 샤넬 디자인을 거론하게 되죠. 의상의 형태, 즉 제작 측면을 살펴본다면 10년 이상의 시간에 적합하도록 만

12 라운지 체어 우드(Lounge Chair Wood, LCW)

라운지 체어 우드는 1946년에 디자인되었고, 판재로 가공한 여러 유닛으로 이루어져 있다. 이 의자는 찰스와 레이 임스의 가장 대표적인 가구디자인이다. 건축 비평가 에스더 맥코이(Esther McCoy)는 이 의자를 '세기를 대표하는 의자'라고 극찬했다. 1956년에 이르러 이 의자에 가죽으로 쿠션을 덧씌웠고, 회전 기능을 추가했다. 또 팔걸이 없는 보조 의자가 추가적으로 개발되었다. 사진 : 라운지 체어, 디자인 : 찰스, 레이 임스(1956)

13 찰스 임스(Charles Eames, 1907~1978)

미국의 디자이너이자 건축가이다. 에로 사리넨과 함께 1940년 '오가닉 디자인 인 홈 퍼니싱스(Organic Design in Home Furnishings)' 공모전에서 최고의 상을 수상했다. 1942년 그의 아내 레이(1912~1988)와 함께 합판 성형 회사를 설립했다. 이 회사는 미국 해군을 위한 접골용 하지 부목과 판재를 성형해 환자를 실어 나르는 들것을 생산했다. 그들은 유리섬유나 알루미늄과 같은 신소재를 실험했고, 라 셰즈(La Chaise)(1948) 의자디자인을 통해 플라스틱 셸 그룹(Plastic Shell Group)을 탄생시켰다. 다이닝 암체어 로드(Dining Armchair Rod, DAR) 디자인은 1958년 알루미늄 그룹(Aluminum Group)에 의해 생산되었다. 그 밖에도 이들은 건축, 사진, 전시디자인과 영화 분야에서도 활동을 펼쳤다. 임스 부부는 1945~1949년에 자신의 집을 설계했으며, 이렇게 지은 사례 연구 주택 No.8(Case Study House No.8)은 근대주의 건축의 방향을 이끌었다. 그들의 작품들은 20세기 문화에 지대한 영향을 끼쳤으며, 많은 상을 수상하고 찬사를 받았다. 사진 : 와이어 체어 DKR-2(Wire Chair DKR-2), 디자인 : 찰스&레이 임스(1951)

들어졌습니다. 그러나 의상의 느낌이나 이미지는 한결같습니다. 악셀 쿠푸스 : 패션의 클래식 디자인에는 기능을 강조한 디자인, 우비(1970~1980년대에 유행), 목수 바지, 전통 모직물 외투도 있죠. 디르크 쇤베르거 : 물론 기능이 강조된 것들도 감안해야죠. 그런 뛰어난 디자이너들을 대변하기 위해 제가 이 자리에 있는 것입니다. 그래서 샤넬 의상부터 말씀드리는 겁니다. 안네테 가이거 : 악셀 쿠푸스 씨가 언급하신 클래식 의상 디자인들은 작자 미상이죠. 에곤 헤마이티스 : … 그러나 그런 디자인이 디자이너들을 매료시켰습니다. 저희가 만약 디자이너가 아닌 분들에게 이런 자리에 의자를 가져오라고 부탁드린다면, 디자인을 대표하는 것을 가져올지, 아니면 위에서 언급한 작자 미상의 제품을 가져올지 궁금하군요.

디자인의 전체적인 과정과 질, 그리고 절충안

악셀 쿠푸스 : 제가 슈퇵[18]을 디자인할 때, 많은 복잡한 사안들이 있었습니다. 저는 그 당시 제작상 목재에 나사선을 만들어 끼우기 위해 당시 신기술이었던 CNC-기술[19]을 이용했습니다. 제 의자 슈퇵은 책상을 생산하고 남은 목재를 모아두었다가 만든 것입니다. 이 의자는 분리 가능한 유닛 형식으로 생산하고 판매했죠. 이런 식의 디자인 과정을 통해 터득한 점을 응용해 나사를 전혀 사용하지 않고 제품을 조립할 수 있었던 것은 진보된 특징입니다. 하지만 의자의 형태적인 측면을 살펴보면, 마치 농가에서 쓰이는 의자처럼 간단한 형태를 띠고 있습니다. 에곤 헤마이티스 : 당신의 디자인 특징을 살펴보면, 지금까지 해온 많은 작업에서 두드러진 부분인데, 디자인과 관련한 모든 일련의 과정을 잘 알고 계시다는 것입니다. 디자인, 생산 방식, 판매, 심지어 제품의

14 다이닝 체어 우드(Dining Chair Wood)
라운지 체어 우드(LCW), 라운지 체어 메탈(Lounge Chair Metal, LCM), 다이닝 체어 메탈(Dining Chair Metal, DCM)과 같은 시리즈에 속하는 의자로, 판재 성형 방식으로 제작한 찰스와 레이 임스의 디자인이다. 사진 속의 이 제품은 처음 출시되었을 때와 비교해 앉는 부분의 높이와 크기에 차이가 있다.

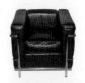

15 LC2
사진 : 그랜드 콘포트(Grand Confort, LC2) 의자(1928), 디자인 : 르코르뷔지에, 피에르 잔느레(Pierre Jeanneret), 샤를로트 페리앙(Charlotte Perriand). 1929년 파리 살롱 도톤(Paris Salon d'Automne) 전시회에서 처음 선보였으며, 현재 카시나(Cassina) 사에서 생산하고 있다.

16 샤넬(Chanel) 의상
1954년 프랑스 패션디자이너 코코 샤넬(CoCo Chanel)이 디자인한 의상이다. 디자인의 형태는 의상 가장자리에 테가 있으며 약간 헐렁한 재킷과 치마로 구성되었다. 소재는 굵은 트위드를 사용했다.

포장 크기에 이르기까지 많은 생각을 하시죠. 물론 모든 것이 디자인의 한 부분이지만, 당신의 디자인 작업에서는 위의 모든 과정이 일체적으로 움직입니다. 이러한 특징은 어디에서 비롯된 겁니까? 많은 디자이너들이 말하죠. "나는 다른 것은 신경 쓸 필요 없이 디자인만 해서 넘겨주면 돼. 아주 이상적이지." 악셀 쿠푸스 : 제가 제품 생산 영역을 먼저 경험했기 때문이라고 생각합니다. 에곤 헤마이티스 : 물론 저도 알고 있는 사실입니다. 하지만 대부분 이렇게 말할 수 있을 것 같아서요. "더 이상 제작상의 모든 것을 신경 쓰고 싶지 않아!" 악셀 쿠푸스 : 그렇긴 합니다만, 저는 정교한 생산 작업 방식에 큰 관심을 가지고 있습니다. 저는 정교한 작업을 할 수 있다면, 전체적인 제품의 이미지나 형태도 섬세하게 만들어져야 한다고 생각합니다. 제가 예전에 이런 표현을 한 적이 있었습니다. "아름답다고 느껴지는 것은 시간이 흘러도 여전히 아름답다." 하나의 제품은 단지 재료가 만들어낸 상태입니다. 이 재료는 땅에서 얻거나 추가적인 방식에 의해 만들어지는 것이죠. 이 재료가 만들어낸 상태, 즉 제품이 일 년 혹은 10년 동안 의자로 존재하는 것은 단지 짧은 순간에 불과합니다. 그러나 누군가 생산 영역에 종사한다면, 생산에 대해 좀 더 깊이 생각하게 됩니다. 당장 생산 과정에서 쓰레기가 생겨나고 많은 재료를 버려야 하기 때문이죠. 우리는 어떤 방식으로든 지속적으로 노력해야 합니다. 가능한 한 육체적으로 피로하지 않고 흥미를 느끼면서 말입니다. 이렇게 되면 우리는 디자인의 총체적 과정을 많이 고려하게 되겠지요. 이런 것이 아마 특히 독일적인 특징이 아닐까 생각합니다. 제가 말씀드린 이런 포괄적인 사고방식을 받아들이는 것 말이죠. 디자인의 모든 과정을 잘 아는 사람은 없습니다. 그래서 제게 더욱 흥미롭게 느껴지는 것입니다. 안네테 가이거 : 패션디자인은 어떤가요? 패션디자인계의 디자이너들은 항상 컬렉션을 준비하죠.

17 뉴 룩(New Look)
1947년 프랑스 패션디자이너 크리스티앙 디오르(Christian Dior)가 디자인한 의상을 의미한다. 꽃받침 형태를 적용해 몸매를 강조하는 상의와 몸에 꼭 맞는 코르셋, 허벅지 부분부터 폭이 넓어지는 형태의 치마로 구성되었다. 제2차 세계대전 이후 호화스러운 직물을 사용하는 경향에 힘입어 뉴 룩이 크게 유행했다.

18 슈퇵(Stöck)
1993년 악셀 쿠푸스가 디자인한 의자이다. 분리 가능하며, 나사선을 이용해 조립하는 목재 의자이다. 제작 : 아톨(Atoll)

확실히 디자인을 하면서 시간이 부족해 신중을 기하지 못할 수도 있습니다. 하지만 디자이너들은 이러한 컬렉션의 상황을 계속해서 반복하는 것 같다는 생각이 듭니다. 악셀 쿠푸스 씨의 관점에 대해서는 비슷한 의견을 가지고 계신가요? 디르크 쇤베르거 : 제 생각에는 디자이너마다 일하는 스타일이 다른 것 같습니다. 저는 실제로 디자인을 할 때 스케치부터 시작할 수 없는 스타일입니다. 저 역시 제조업자로부터 생산되어 나오는 마지막 의상까지 모든 것을 살펴보길 원합니다. 가장 이상적인 장면이라고 한다면, 제가 제조업자들 옆에 서서 다음과 같이 말하는 것이겠지요. "저는 이것과 저것으로 하길 원해요!" 하지만 일 년에 네 번의 컬렉션을 준비해야 하는 디자이너에게는 당연히 불가능합니다. 패션계에서 제가 개인적으로 조금 실망하는 사항이죠. 디자이너들이 빠른 속도로 마지막 의상까지 일일이 체크하지 못한다는 점 말입니다. 저 역시 디자인의 세밀한 부분과 디자인 생산 과정에 큰 관심이 있습니다. 그리고 제 생각에 이런 부분들이 잘 이루어져야 디자이너가 자신감을 가질 수 있고, 디자이너의 특징이 담긴 디자인이 나온다고 생각합니다. 안네테 가이거 : 앞에서 말한 의견과 어느 정도 비슷한 관점을 가지고 계시는군요. 우리는 자신의 작업과 관련해, 경제적 측면을 크게 신경 쓰지 않는 디자이너들에 대해 토의하고자 합니다. 이런 부류의 디자이너들은 디자인 시장에 부합하거나, 반드시 영리를 목적으로 작업하지 않고, 무엇인가를 새롭게 모색합니다. 두 분은 혹시 이런 경우가 있었나요? 악셀 쿠푸스 : 때로는 경제적 측면을 감안할 때도 있고, 때로는 전혀 생각하지 않을 때도 있습니다. 저계는 일 년 이상 고민하는 프로젝트가 더러 있는데, 마지막에 무엇인가 빠진 느낌이 듭니다. 저는 연계성에 대한 이야기를 자주 하죠. 저는 스스로가 단순한 조형가가 아니라고 생각하기 때문에, 재료나 구조 그리고 기능에 대한 상관

19 CNC-기술
CNC는 'Computerized Numerical Control'의 약자이며, 컴퓨터의 수치 제어를 통해 기계를 조종하는 방식의 기술을 의미한다.

관계를 많이 생각합니다. 그렇게 되면 프로젝트를 어떻게 풀어갈지 그 과정이 세분화되곤 하죠. 그러나 항상 이 방법이 성공하는 건 아닙니다. 디자인의 절충안도 생각해보지만, 이것 역시 때로는 통하지 않을 때가 있습니다. 안네테 가이거 : 그러면 당신은 그대로 프로젝트를 단념하나요? 악셀 쿠푸스 : 프로젝트를 더 이상 진행하지 않게 되면, 그 프로젝트를 미뤄둡니다. 몇 년이 지난 후 다시 그 디자인을 하며 저는 이렇게 말할 수 있죠. "그래, 지금은 이 디자인을 만들어낼 수 있는 재료가 존재해." 혹은 디자인을 만들어낼 수 있는 신기술이 개발되는 것이죠. 그래서 저는 계속 진행시킬 수 있는 스케치를 상사 가득 가지고 있습니다. 그리고 제가 1993년에 했던 스케치들을 종종 살펴보기도 하죠. 또 생산 방법의 문제점을 해결할 수만 있다면, 언제든 구체화할 수 있는 디자인 모델을 가지고 있습니다. 안네테 가이거 : 디르크 쇤베르거 씨, 당신의 경우도 비슷한가요? 디르크 쇤베르거 : 저와는 많은 차이가 있군요. 저는 시즌마다 남성복 컬렉션을 위해 100벌의 의상을 디자인해야 합니다. 패션디자이너들은 어느 정도 디자인의 절충안을 생각해야 하죠. 그러나 패션쇼를 위한 디자인은 절대로 절충해서는 안 됩니다. 때로는 저 역시 힘든 시점에 이릅니다. 그러면 스스로에게 말하죠. "내 스스로 더 이상 정신을 차리지 못할 만큼 일이 틀어지면, 차라리 아무것도 하지 않는 게 나을 거야"라고 말이죠. 그러나 말씀드렸듯이, 제게 주어진 상황은 좀 다릅니다. 제게는 무엇인가를 위해 도약할 수 있는 오랜 휴식 시간이 전혀 없습니다. 저는 컬렉션을 위해 준비할 시간이 석 달밖에 없죠. 그리고 나면 벌써 다음 일정이 기다리고 있습니다. 악셀 쿠푸스 : 클라이언트에게서 의뢰받는 프로젝트는 전혀 다른 상황을 연출하게 되죠. 인테리어 혹은 전시디자인 프로젝트, 제품디자인 프로젝트도 마찬가지입니다. 이런 프로젝트들은 많은 사람들이 관계되어

있고, 제조 회사들도 얽혀 있기 때문에 항상 진행 과정에 협의가 필요합니다. 협의라는 의미 속에는 당연히 절충안이 내포되어 있죠. 디자이너들은 자신의 작업실에서 혼자 깊이 숙고할 수 있는 상황도 아니고, 작업이 완벽하지 않으면, 디자인을 끝낼 수도 없게 되죠. 디자이너는 기본적으로 일을 할 때 높은 디자인의 수준까지 감안해야 합니다. 그러므로 디자인의 과정, 기능, 재료의 선정과 결과물까지 모든 것이 조화를 이뤄야 합니다. 목표를 매우 높게 설정하는 것이죠. 에곤 헤마이티스 : 지금 말씀해주신 의견은 언뜻 보면 제1차 세계대전 이전의 생산구조 방식을 떠올리게 하는군요. 당시도 대량생산 방식의 작업이 많았지만, 그 일들을 완벽하게 수행하지는 못했죠. 다음과 같은 관점도 생각해볼 수 있겠네요. 제 생각에 카스틸리오니[20]는 자체 생산이나 자기 스스로 콘셉트를 잡아 진행하는 프로젝트에는 전혀 관심이 없었습니다. 그는 누군가 그에게 찾아와 의뢰하는, 다음과 같은 상황에 큰 흥미를 가졌죠. "접을 수 있고, 겹쳐 쌓을 수 있는 알루미늄으로 생산 가능한 의자를 디자인해주십시오. 단가는 26유로를 넘어서는 안 됩니다. 디자인을 부탁드립니다." 그러면 조건에 부합하는 멋진 디자인이 나오고, 그 디자인을 카피한 제품도 등장하죠. 악셀 쿠푸스 : 물론 그렇지만, 26유로라는 조건을 맞추기 위해서는 믿을 수 없을 정도로 뛰어난 수완과 디자인 품질에 대한 높은 인식이 요구됩니다. 이는 매우 극단적인 것이라 생각합니다. 정말이지 기록 향상을 겨냥한 스포츠 같군요(웃음). 에곤 헤마이티스 : 강도 높은 극한의 기록 향상 스포츠죠! 당신이 이런 일을 하면, 지금과는 다른 상관관계 속에서 디자인하게 되는 것이죠. 당신 스스로 모든 사안을 결정하기 어렵기 때문입니다. 악셀 쿠푸스 : 당연히 그렇죠. 에곤 헤마이티스 : 제 생각에는 패션계에도 이러한 양상이 나타날 것이라고 생각합니다. 질문 드리겠습니다. 패션디자이

20 아킬레 카스틸리오니(Achille Castiglioni, 1918~2002)
이탈리아의 디자이너이며 건축가이다. 그의 형제인 피에르 지아코모(Pier Giacomo)와 함께 오늘날 디자인 클래식이라고 일컬어지는 많은 제품을 디자인했다. 1957년 의자 메차드로(Mezzadro)와 셀라(Sella), 1962년 조명 타시아(Taccia), 토이오(Toio)와 아르코(Arco), 차노타(Zanotta), 데 파도바(De Padova), 올리베티(Olivetti), 플로스, 알레시 등 여러 유명 회사를 위한 가구, 조명, 일상생활용품을 디자인했다. 대표작으로는 조명 프리스비(Frisbi)(1978)와 접는 탁자 쿠마노(Cumano)(1979)가 있다. 그의 디자인은 상투적이지 않으며, 기능적으로 우수하고 동시에 수려한 형태를 갖춘 것이 특징이다. 1970년부터 1980년까지 토리노공대(Politecnico di Torino), 1982년부터 1986년까지 밀라노공대(Politecnico di Milano)에서 강의를 했다. 1998년 그는 걸 수 있는 형태의 조명인 디아볼로(Diabolo)를 디자인했으며, 80세라는 나이에 이탈리아 디자인 상인 황금콤파스상(Compassod'Oro)을 수상하면서 총 일곱 번 이상 상을 받은 사람이 되었다. 피에르 지아코모와 아킬레 카스틸리오니의 작품은 뉴욕 현대미술관에 소장되어 있다. 사진 : 접는 탁자 쿠마노, 차노타 사, 디자인 : 아킬레 카스틸리오니

너는 자신의 디자인을 보여주는 대표적 모델 역할을 해야 하지 않습니까? 그러니까 갈리아노21, 매퀸22 혹은 게스키에르23처럼 말이죠. …이들은 단지 디자인 작업만 하는 것이 아니라 브랜드의 한 부분이 아닐까 생각합니다. 디르크 쉰베르거 : 네, 그렇습니다. 그들은 저보다 영향력이 훨씬 큽니다. 마치 거대한 기계의 한 부분을 차지하듯 말이죠. 그래서 저는 그들보다 모든 부분에서 좀 더 유연할 수 있습니다. 이것은 제가 정말 기뻐하는 일이죠. 언급하신 디자이너들은 그들이 원하는 것을 만들기 위해 그리고 자신을 만들기 위해, 굉장한 수단과 방법을 동원할 것이라고 확신합니다.

스타, 대형 브랜드 그리고 보호구역

안네테 가이거 : 스타 패션디자이너들이 있습니다. 이들은 혼자서 자신의 모든 것을 만들어내죠. 이런 부류의 스타디자이너들이 존재합니다만 반면에 또 다른 부류도 있습니다. 바로 요즘 독일 내에서 볼 수 있는 젊은 세대의 디자이너들인데, 이들은 스타디자이너들의 마치 소동과 같은 행위를 신뢰하는 것과는 달리, 진지함과 같은 무엇인가를 패션에서 구현합니다. 다른 관점으로 패션을 이해하고, 진지함을 원하는 패션디자이너들이죠. 패션디자이너들을 구세대와 신세대로 구분 짓는 요소는 무엇입니까? 디르크 쉰베르거 : 패션디자인계에도 늘 새로운 디자이너 세대가 존재합니다. 패션디자이너가 되기 위해 한번은 돌파해야 하는 것이 있습니다. 다시 말해 신진 디자이너들은 1990년대의 거대한 브랜드들 틈에서 살아남을 수 있는 보호구역과 같은 방법을 찾아야만 했습니다. 이는 사실상 매우 현실적인 것입니다. 패션 디자인계가 이 위기를 잘 견뎌낼 수 있을까, 라

21 존 갈리아노(John Galliano, 1960~)

영국의 패션디자이너이다. 1984년 런던의 센트럴세인트마틴예술대학 졸업 전시회에서 두각을 나타내며 주목받기 시작했다. 1990년부터 그는 자신의 디자인을 파리에서 선보이기 시작했다. 1995년 그는 후버트 드 지방시(Hubert de Givenchy)의 후임으로 패션 회사 지방시에서 근무했다. 1997년부터 크리스티앙 디오르의 크리에이티브 디렉터를 맡고 있다. 갈리아노의 패션은 무절제와 꾸며낸 듯 과장스러운 것이 특징이며, 특히 자신이 직접 패션쇼를 연출하는 것으로도 유명하다.

22 알렉산더 매퀸(Alexander McQueen, 1969~2010)

영국의 패션디자이너이다. 과장과 충격적인 디자인 요소, 간결한 형태와 꼼꼼한 작업 등 수준 높은 의상은 그의 스타일을 대변한다. 2001년 구찌(Gucci) 그룹이 매퀸 브랜드의 대부분을 매입했다.

23 니콜라스 게스키에르(Nicolas Ghesquière, 1971~)

프랑스의 패션디자이너이다. 1997년 파리의 패션 회사 발렌시아가의 수석 디자이너가 되었고, 현재 패션디자인계의 유명 디자이너로 부상했다. 그의 디자인은 단순한 형태와 그와 대비되는 화려한 장식으로 조화를 창조하고 있다.

는 생각을 요즘 하고 있습니다. 개인적 생각입니다만, 유감스럽게도 오랫동안은 패션계의 이 위기를 견뎌내지 못할 것으로 생각합니다. 패션디자인은 더욱 빨리 변하기 때문입니다. 이러한 책임은 대형 할인 판매점에게 있습니다. 저는 오늘날의 젊은 디자이너들의 수명은 5년 정도라고 생각합니다. 이 기간 안에 만약 그들이 패션계에서 계속 작업하기 위한 스스로의 방법을 구축하지 못한다면, 그들은 서서히 패션계에서 사라지게 됩니다. 안네테 가이거 : 너무 부정적으로 바라보는 것은 아닌가요? 디르크 쉰베르거 : 아니요, 아닙니다. 저는 패션계가 이러한 시점에 도달했다고 판단하고 있습니다. 패션디자인계는 더욱 스타 디자이너 시스템으로 변모하고 말았습니다. 이러한 시스템이 향후 10년 이내에 다시 한 번 다른 양상으로 바뀔 수도 있겠죠. 현재 스타 디자이너들은 더욱 중요해지지만, 다른 한편으로 생각해본다면 이들 역시 일시적인 디자이너가 되는 것이죠. 패션은 요즘 상당히 일시적인 소모품이 되었습니다. 이러한 현상은 당연히 역사뿐만이 아니라 스타들과도 연관성을 가지고 있을 테죠. … 에곤 헤마이티스 : 매스컴과 관련된 것이기도 하죠. … 디르크 쉰베르거 : … 이러한 어려운 점들이 있지만, 패션디자이너 각자는 무엇인가를 새로이 시도해야 합니다. 각 세대에는 항상 스타디자이너들이 존재하고, 그들도 역시 위와 같은 역경을 견뎌낸 것이죠. 안네테 가이거 : 제 생각에 앞으로는 국가기관에서 젊은 디자이너나 예술가들에게 더욱 큰 관심을 가질 것이라고 생각합니다. 젊은 예술가들에게는 그들을 시장에 선보일 수 있는 강력하고 영향력 있는 갤러리스트들이 필요합니다. 디르크 쉰베르거 : 그러나 말씀하신 관점이 모든 것을 가능케 하지는 못합니다. 각 세대에는 적지만 항상 목표를 성취한 스타 디자이너들이 있기 마련입니다. 그러나 그들이 정말 재능 있는 디자이너인지는 또 다른 의문점이죠. 어쩌면 우연한 기회

라 말할 수 있는, 즉 그들이 특정한 시점에 어느 장소에 있었느냐는 것도 성공과 많은 연관이 있다고 생각합니다. 안네테 가이거 : 무엇보다 아쉬운 점이라면, 젊은 디자이너들을 주시하지 않는 매스컴이군요. 그리고 독일의 패션 박물관 역시 그 역할을 제대로 수행하지 못한다고 생각합니다. 제품디자인 분야에서도 역시 이와 유사한 비판이 있기는 하지만 제품디자인 분야에는 비트라박물관24과 같은 예가 있고, 제품디자인 분야는 열린 마인드를 갖추고, 좋은 디자인을 모색하는 문헌들이 있습니다. 독일 디자인은 전통을 가지고 있습니다. 이는 단지 바우하우스만을 말하는 게 아니며, 울름25, 혹은 디터 람스26나 오틀 아이허27의 존재를 말하는 것 또한 아닙니다. 말하자면 이것은 우리가 바로 전통을 이끄는 주체라는 것입니다. 우리 생활에서 패션은 아직도 단순히 매우 아름다운 무엇인가를 얻는 것으로만 여겨집니다. 디르크 쇤베르거 씨가 베를린으로 이주한다는 소식을 접했습니다. 앤트워프가 당신에게 중요한 역할을 하지 못해 더 이상 머물 필요가 없다는 발언 대신 다음과 같은 표현을 하셨더군요. "베를린, 그리고 독일 내에서도 역시 독일 스타일의 패션을 만들 수 있습니다."

독일식 패션과 디자인

디르크 쇤베르거 : 앤트워프에 있을 때도 저는 독일 스타일 패션을 창조해왔습니다. 제 스스로 이것에 의구심을 갖고 있지 않습니다. 앤트워프에서 스스로를 독일 디자이너라 느껴왔습니다. 앞서 언급했듯이, 어쩌면 전제때에 적절하지 않은 장소에 있었던 것이죠. 그런 이유로 전 벨기에 패션디자인계의 한 귀퉁이로 밀려나게 된 것이죠. 그렇지만 단 한 번도 제 스스로를 벨기에 디자이너로 느껴본 적은 없습니다. 안네테 가이거 : 악셀

24 비트라박물관(Vitra-Museum)
가구 회사 대표인 롤프 펠바움(Rolf Fehlbaum)이 창설한 비트라박물관은 1989년 독일 바일 암 라인(Weil am Rhein)에 문을 열었다. 관습적이지 않은 박물관 건축은 건축가 프랭크 게리가 맡았다. 이 박물관은 디자인 연구와 디자인의 대중화에 많은 기여를 했으며 전시회와 워크숍을 개최하고 소장품과 서고를 보유하고 있다.

25 울름조형대학(Die Hochschule für Gestaltung Ulm, hfg ulm)
울름조형대학은 이 학교가 존재하던 기간(1953~1968) 동안 디자인에 있어 세계적으로 가장 진보적이고 영향력 있는 예술대학으로 손꼽혔다. 울름조형대학은 잉에 숄(Inge Scholl), 오틀 아이허(Otl Aicher) 그리고 막스 빌(학교 건물의 건축을 맡았고 초대 총장을 역임했다)이 설립했다. 울름조형대학은 개교 당시 제품디자인, 시각디자인, 산업화에 기반을 둔 건축학과를 갖추고 있었으며, 후에 영화 분야와 영상디자인을 위한 과정을 개설했다. 위와 같은 학과에서 디자이너들을 양성했고, 교육과정을 통해 이후 디자인 교육에 영향을 끼친 디자인 이론과 방법을 완성했다. 울름조형대학의 교육 콘셉트는 지속적인 변화를 통해 발전했다. 개교 초기에는 바우하우스의 학습 과정을 따랐으나, 점차 확고한 이론을 근본으로 하는 방향으로 학문적인 수업 내용을 만들었다. 그러나 변함없는 근본적인 교육 목표는 자신을 스스로 비평할 수 있는 자각력을 갖추는 것과 디자이너로서 사회적, 문화적인 책임감을 갖는 것이었다.

쿠푸스 씨, 당신은 독일 스타일을 구현하는 디자이너이신가요? 악셀 쿠푸스 : 네, 전 분명 그렇게 생각하고 있습니다. 안네테 가이거 : 그렇다면 무엇을 보고 사람들은 당신이 독일 디자이너라는 것을 알 수 있을까요? 악셀 쿠푸스 : 누가 말한 것인지 더 이상 기억이 나지 않습니다만 "독일인들은 늘 해답을 찾으려고 노력한다. 이와 반대로 이탈리아 인들은 해답을 제시하려고 노력한다"라는 말이 있습니다. 예를 들어 진열장 시스템[28] 디자인에 대해 생각해보면 … 1980년대 말, 저는 진열장 하나를 디자인했습니다. 그 후 이 디자인은 상당히 유명해져서, 거의 클래식 디자인이 되었죠. 그러나 디자인의 측면에 입각해 그 진열장 디자인에 무엇인가를 더 추가한다는 것은 전적으로 불가능했습니다. 전 제 디자인을 쉽게 능가할 수 없었죠. 전 이전 디자인에 변형을 주어 시장에 선보이는 그런 디자이너가 아닙니다. 저는 원칙적으로 디자인에 대해 매우 오래 그리고 집중적으로 고심합니다. 그러고 나서 디자인을 만들어내죠.

간결함, 재료의 절약 그리고 편안함

에곤 헤마이티스 : 지금 말씀하신 의견은 디자이너로서 틀림없이 개념적인 태도가 아닐까 생각합니다. 악셀 쿠푸스 씨의 작품을 살펴보면 악셀 쿠푸스 씨는 언젠가 자신의 작품들을 의미 있는 간결함이라는 말로 표현했죠. 형태적으로 엄격히 심플한 표현이라고 생각합니다. 그러나 이는 제가 생각하기에, 디자인을 할 때 제품의 특성 중 편안함은 거의 감안하지 않는 것처럼 여겨집니다. 이 의미에서의 편안함이란 쿠션의 두께나 인체측정학[29], 혹은 편안함을 위한 다른 요소들의 양적 증대를 말하는 것은 아닙니다. 편안함이란 조형적 매개변

26 디터 람스(Dieter Rams, 1932~)

독일의 산업디자이너로 1954년부터 브라운(Braun) 사에 근무했으며, 1961~1997년에 브라운 사의 제품디자인을 총괄하는 책임자로 일했다. 1957부터는 가구 회사 오토 차프(Otto Zapf, 현재는 sdr+로 이름이 변경되었다)를 위한 가구디자인을 담당하기도 했다. 1981~1997년에 함부르크예술대학 산업디자인과 교수를 역임했다. 1987~1997년에는 독일 디자인심의회 의장직을 지냈다. 디터 람스가 디자인한 전자 제품과 가구는 현대적 디자인의 클래식 제품으로 일컬어진다. 사진 : 포노-트랜지터 TP1(Phono-Transistor TP1) (1959), 디자인 : 디터 람스

27 오틀 아이허(Otl Aicher, 1922~1991)

독일의 그래픽디자이너이자 작가이다. 아내인 잉에 숄, 막스 빌과 함께 울름조형대학을 설립했다. 1953년 시각디자인을 가르치는 강사로 일했고, 1962~1964년에 울름조형대학 총장을 역임했다. 1967년 뮌헨에서 개최한 올림픽의 시각디자인을 담당한 그는 각각의 올림픽 경기 종목을 위한 픽토그램을 디자인했고, 이는 오늘날까지도 국제적으로 사용되고 있다. 그 외에도 수많은 회사의 로고를 디자인했다(대표적으로 독일 항공사 루프트한자(Lufthansa), 체트데에프방송사(ZDF), 프랑크푸르트공항, 에르코(ERCO)-조명 기구, FSB사). 1988년에는 로티스(Rotis) 서체를 디자인했다. 사진 : FSB(Franz Schneider Brakel) 사의 로고디자인

수의 합계로 이해할 수 있죠. 생리학적이고, 심리적이고, 감성적인 것 등 개체를 구성하는 요소들을 사물 안에서 이끌어내는 것을 뜻합니다. 조심스러운 발언이지만, 당신의 작품에서는 이런 관점과 관계된 것을 저는 뚜렷하게 찾아볼 수 없다고 생각합니다. 이런 경향을 이유로 제가 질문을 드리자면 작품의 이런 결과는 의도적인 것입니까? 아니면 그때그때 프로젝트를 진행하는 과정에서 자연스럽게 생겨난 것입니까? 악셀 쿠푸스 : 디자인이 간결한 이유는 인위적인 것이 아니라, 순수하게 경제적 관점으로 보았을 때 자연스러운 것이라 할 수 있습니다. 이런 디자인 작업 결과가 나온 것은 제품 생산 과정을 경험해보았기 때문입니다. 저는 작업을 할 때 마치 기록 향상을 위한 경기를 하는 듯한 느낌을 갖습니다. 그러니까 재료, 에너지, 노동력 등을 가능한 한 최소로 사용해 제품을 만들어내는 것이죠. 저는 제가 달성한 최저치가 제품 생산을 할 때 도달할 수 있는 최저치라 생각했습니다. 예전 베를린이 여전히 동·서독의 장벽으로 둘러싸여 있었을 때, 제가 가지고 있던 생각은 '어떻게 하면 내가 20세기 후반 대도시 안에서, 막강해져만 가는 이케아 사와 맞서 경쟁할 수 있을까?'였습니다. 당연히 저는 제 뜻을 전혀 이룰 수 없었습니다. 어느 누구도 그것을 성취하지는 못할 것입니다. 어떻게 우리가 적절한 제품의 가격, 기능, 생산 비용의 문제를 고려하면서 동시에 제품 생산 과정에서도 어려움 없이, 무엇인가를 세상에 내놓을 수 있을까요? 비교적 쉽게 생각할 수 있는 것이, 미니멀리즘이었습니다. 미니멀리즘은 제품의 외형적 형태와 관계된 것이라기보다, 오히려 제품의 생산 과정과 밀접한 관계가 있더군요. 그래서 합리적으로 거의 모든 제 디자인 작업에 적용한 것이죠. 이러한 디자인 과정에서 최선의 생각과 고민, 목업(실물 크기의 모형) 제작이 선행되어야 하는 것은 명백한 것이죠. 깊이 생각하지 않고 바로 일에 착수하는 사람이 있는가 하

28 진열장 시스템(Regalsystem)
사진 : FNP 진열장. 1989년 악셀 쿠푸스가 디자인했으며, 닐스 홀거 모어만(Nils Holger Moormann) 사에서 생산·판매하고 있다.

29 인체측정학(Anthropometrie)
인체의 형태와 치수에 대한 이론이다. 규정에 기초한 측정기를 통해 얻은 측정 결과는 수학적, 통계적으로 분석한 후 표준 규격으로 확정된다. 이 표준화된 데이터는 특히 가구나 공구를 디자인하는 데 많이 활용하고 있다.

면, 우선 깊이 생각부터 하는 저 같은 사람도 존재합니다. 에곤 헤마이티스 : 지금 말씀해주신 디자인 과정에서 제 생각에는 다른 방식으로 좀 더 합리적인 방법을 찾을 수 있을 것 같다는 생각이 듭니다. 사람들은 보통 이렇게 말합니다. "휴, 그런데 디자인 생산 과정이 너무 복잡해. 이 과정을 조금 더 간소하게 하거나 더 생산하기 쉽게 만들어야 해." 그러나 이런 발언은 디자인 과정의 현실과는 동떨어진 내용이죠. 제가 악셀 쿠푸스 씨를 잘 알고 있지만, 제품 생산에 대해 앞서 언급하신, 불가능하다고 단념하는 마인드는 조금 의외군요. 디르크 쇤베르거 씨의 패션디자인 속에는 합리적인 마인드가 있습니다. 그가 작업한 양복, 조끼, 와이셔츠는 전혀 몸에 조이지 않게 만들었습니다. 의상은 절대 슬림(slim)하지 않죠. 의상은 오히려 캐주얼에 가깝습니다. … 디르크 쇤베르거 : 편안함이 무엇입니까? 제가 디자인하는 모든 의상은 근본적으로 클래식한 양복에 기초합니다. 그리고 제 디자인은 단지 우리가 느끼는 편안함과 관련된 것만은 아니며, 실제로 체형에 적합한 이상적인 형태에 관련이 깊습니다. 확신컨대, 저는 제 양복이 코르셋이 되도록 작업하지 않습니다. 제 스스로도 그 양복을 입을 수 있어야 한다고 생각합니다. 저는 제게 전혀 무익한 것을 위해 42킬로그램을 감량할 준비가 되어 있지 않습니다. 에곤 헤마이티스 : 저는 편안함이 의상의 치수와 관계된 문제라고 단정하지는 않습니다. 디르크 쇤베르거 : 패션에서 편안함이란 당연히 의상의 치수와 관계가 있습니다. 디오르-재킷[30]과 디르크-쇤베르거-재킷[31] 사이에는 차이가 있습니다. 비록 이 두 양복이 형태적으로는 매우 흡사해 보이지만, 디오르의 양복은 제가 감히 입어볼 엄두조차 낼 수 없을 만큼 극단적으로 재단되어 있습니다. 패션에서 치수는 편안함과 매우 밀접하게 연관되어 있죠. 안네테 가이거 : 다시 한 번 패션디자인 콘셉트에 대해 대화를 나눠보겠습니다. 저는

30 디오르-재킷(Dior-Jacket)
디오르의 재킷과 에디 슬리먼(Hedi Slimane, 2000~2007년에 크리스티앙 디오르 남성복의 크리에이티브 디렉터로 일했다)의 재킷은 극단적으로 슬림한 실루엣으로 정평이 나 있다.

31 디르크-쇤베르거-재킷(Dirk-Schönberger-Jacket)
디르크 쇤베르거의 재킷은 무엇보다 양복 깃에 다른 재료를 사용해 전형적인 재킷 모델과 차별점을 보여준다.

패션디자인의 동향이 흥분과 심리적 외향성 그리고 화려한 치장이라는 기나긴 여러 단계를 거쳐 오늘날의 절제와 심플함을 찾았다고 생각합니다. 심플함은 역시 패션디자인에서 하나의 중요한 개념이 되었죠. 이 심플함의 의미는 단지 '옷이 잘 맞고, 우리가 외출복으로 입을 수 있다'라는 일차적인 의미를 가리키는 게 아니라, 디자인 관점에서 보이는 의도적인 엄격함이나 절제에 대한 것입니다. 제가 당신의 디자인을 보면 … 작품들은 매우 개인적인 특색을 띠고 있더군요. 구체적으로 표현하자면 음울함, 엄격함, 줄임, 재킷의 복고풍, 즉 회귀적인 특징이 단지 일시적인 트렌드로 판단되지는 않았습니다. 디자이너로서 추구하는 콘셉트로 생각됩니다, 그렇지 않나요? 그리고 만약 그렇다면 이것이 당신에게서 보이는 독일적인 특성인가요? 디르크 쇤베르거 : 저 개인적으로도 제 콘셉트에 대해 항상 큰 관심을 기울이고 있습니다. 그리고 디자인의 경향, 시대의 흐름에 따라 자연스럽게 나타나는 그 특징이 현재 제가 추구하는 스타일과 다시금 일치하는 시대로 돌아선 것이라 생각합니다. 그러나 이러한 제 작품이 보여주는 절제나 엄격함의 특징이 정말 제가 독일인인 것과 관계가 있는지는 모르겠습니다. 저는 펑크/뉴 웨이브[32] 세대입니다. 그래서 아마 이 세대의 모든 비애와 어두운 낭만주의를 제 디자인에 반영하는지도 모르죠. 제가 만드는 작품들을 면밀히 살펴보면, 이는 제가 성장하며 경험한 팝 문화와 상당히 관련이 있습니다. 그러나 단지 독일 팝 문화뿐만이 아니라, 영국과 미국의 영향도 받은 것입니다. 아마도 이 두 가지 영향 때문일 것입니다. 저는 독일 디자이너입니다. 그러나 세계적인 다양한 것들과 여러 문화의 영향을 받았죠. 확신하지만 문화적으로 본다면 전 절대 순수 독일적인 것으로 보이지 않을 것입니다. … 안네테 가이거 : 우리가 독일 사람인 것에 대해 말하고자 한다면, 많은 사람들이 입버릇처럼 독일인들의 로맨틱한

32 펑크/뉴 웨이브(Punk/New Wave)

펑크는 하위문화(Subculture)이며 음악 장르이다. 또 1970년대 중반 뉴욕과 런던에서 생겨난 사회적 현실에 반대하는 운동이기도 하다. 펑크는 비타협적, 반시민적인 태도가 특징이다. 뉴 웨이브는 초창기에는 펑크의 움직임과 같은 의미로 쓰였다가, 이후 1980년대에는 팝 음악의 장르를 표현하는 데 사용되었다.

성향을 떠올릴 것 같습니다. 악셀 쿠푸스 : 저는 매우 로맨틱하게 디자이너라는 일에 종사하게 되었습니다. 또 디자이너라는 직업에서 여전히 많은 로맨틱한 관점을 찾고 있죠. 제품의 생산이라는 일련의 과정 속에서 대패와 대팻밥, 일에 관계하는 여러 사람들 그리고 심지어 다양한 언어, 이런 것들은 제가 일하는 데 있어 굉장히 로맨틱한 점으로 자리매김하고 있습니다. 디자이너로서 모든 사물을 통해 자립적인 사고를 하는 것, 구조적으로 보다 나은 대안적인 아이디어를 만들어낼 수 있는 것, 이는 제 큰 꿈이자 바로 디자이너로서 느끼는 낭만적인 관점에 의해 형성된 것이라 할 수 있습니다. 아쉽지만 최근에 들어서는 제가 생각하는 이상적인 활동을 많이 펼치지 못하고 있습니다. 너무 많은 일상적인 업무를 처리해야 하기 때문이죠. 그러나 이런 제 이상에 대한 그리움은 늘 무언가 낭만적인 것을 다시금 생각하게 합니다. 이런 것이 정말 독일적인 것인지는 저도 잘 모르겠습니다.

디자이너는 자만심이 강해야만 하는가?

에곤 헤마이티스 : 디자이너는 자만심이 강해야 할까요? 디르크 쉰베르거 : 저는 각자가 자만심에 대한 자신의 표현 방식을 가지고 있다고 생각합니다. 저는 연출에 관해 의견을 교환한 적이 있었는데요. 어떤 사람이 자신을 연출하지 않는 것 역시 연출의 한 부분이라는 사실을 알아차려야 했습니다. 절대 인터뷰를 하지 않고, 사진 찍히지 않는 것 등이 있겠죠. 이 역시 연출의 한 방식입니다. 만약 누군가 디자이너-팝스타가 되려고 한다면, 그 사람은 틀림없이 극단적으로 자만심이 강해야 합니다. 그러나 저는 제 스스로 판단컨대 자만심이 강

하지 않습니다. 어쩌면 이런 점이 제 삶에 방해가 될 것 같다는 생각이 들기도 합니다. 에곤 헤마이티스 : 그러나 대부분의 사람들은 패션이나 의자를 창조하는 디자이너들은 자만심이 매우 강하다고 추측하지 않을까요? 디르크 쇤베르거 : 제가 매우 바라는 짐입니다. 에곤 헤마이티스 : 게오르그 짐멜[33]은 자만심을 전적으로 흥미로운 미덕이라며 변호했죠. 자만심은 사회적으로 그리고 의사소통이라는 관점으로 볼 때, 결국 상대방을 전제조건으로 합니다. 그리고 짐멜은 스스로를 위해서가 아닌, 오직 상대방을 위해서 자만할 수 있다고 했습니다. 악셀 쿠푸스 : 전 '자만'이란 단어를 잘 사용하지 않습니다. 그러나 어느 특정 상황 속에서 우리는 무엇인가를 성취하기 위해 극단적으로 자만심을 강하게 표출해야만 합니다. 아마도 '상황적 자만심' 같은 것이겠죠. 그러나 누군가 자신의 개성을 치장하기 위해 자만심을 내세운다면…. 에곤 헤마이티스 : 저는 자만심을 정신병적인 특성으로 생각하지는 않습니다. 그러나 흔히 그러듯, 누군가 개인주의화에 대해 언급하면, 그때 자만심은 개인주의의 근본적인 동기로 간주되지요. 안네테 가이거 : 마르티 귀세[34]가 말하길 "디자인 제품을 사지 마세요. 물건을 그냥 벽에 걸어두세요. 그럼 그것 역시 디자인입니다." 비비안 웨스트우드[35]는 얼마 전 다음과 같은 요구를 했습니다. "더 이상 쇼핑하지 마세요." 만약 누군가 디자이너로서 입지를 굳히고자 한다면, 그들은 우선 이렇게 말합니다. "디자인이 좋지 않군." 그리고 불매 운동을 벌일 태세를 취하죠. 이런 방식들을 통해 우리는 자문할 수 있습니다. 이러한 표현들이 단지 자만에 빠진 자신의 공식 견해인지 마케팅 전략인지 말입니다. 하지만 다른 한편으로 우리는 위와 같은 견해를 쉽게 사실로 받아들이기도 합니다. 패션디자이너들은 익명을 활용한 전략을 전혀 사용할 수 없을 것 같다는 생각이 듭니다. 익명으로 활동하는 패션

33 게오르그 짐멜(Georg Simmel, 1858~1918)
독일의 철학자이자 사회학자이다. 사회학이라는 학문이 독립적인 단일 학문으로 발전할 수 있도록 결정적인 공헌을 했고, 오늘날 형식사회학 또는 순수사회학의 창시자로 간주된다. 짐멜의 연구 중 특히 대도시, 타인, 유행, 사교, 이성의 관계에 대한 심도 깊은 연구는 오늘날까지도 비할 데 없이 훌륭한 사회 분석으로 간주되고 있다.

34 마르티 귀세(Martí Guixé, 1964~)
스페인의 디자이너로 바르셀로나와 베를린에 거주하며 활동한다. 캠퍼, 어센틱스, 추파 춥스, 데시구엘(Desigual), 드로흐 디자인 사의 제품·인테리어디자인을 수행했다. 1997년 바르셀로나의 H2O갤러리 〈스폰서드 푸드(Sponsored Food)〉 전시회, 2001년 뉴욕 현대미술관 〈웍스피어스(Workspheres)〉 전시회를 통해 비관습적인 디자인을 선보였으며 새로운 디자인 이해를 제시했다. 마르티 귀세는 2001년 이후 자신을 스스로 엑스–디자이너라 부르고 있다.

디자이너는 누구죠? 방청객 : 예를 들어 마르지엘라[36]는 자신의 의상에 붙이는 라벨을 빈 상태로 놔둡니다. 에곤 헤마이티스 : 라벨에 아무것도 쓰여 있지 않은 걸 보면 누구나 마르지엘라의 의상이란 걸 알 수 있지요. 악셀 쿠푸스 : 그러니까 라벨을 비워두는 것은 전략이군요. 이런 전략은 어쩌면 우리가 앞에서 토론한 내용과 일맥상통하는 것이라 생각됩니다. 스타 패션디자이너가 되기 위해서는 패션디자인에 대한 재능뿐만이 아니라, 스타가 될 수 있는 재능도 가지고 있어야 한다는 것을 보여주는 것이죠. 제가 제품을 디자인하는 데 확고히 고수하는 규칙은 기존에 존재하지 않는 완전히 새로운 제품을 세상에 선보이는 것입니다. 그러나 동시에 '늘 이미 우리 곁에 존재하던 익숙한' 것이나 '누구나가 디자인할 수 있을 것만 같은' 것으로 디자인을 탄생시키는 것이죠. 안네테 가이거 : 악셀 쿠푸스 씨가 말씀하신 평범한(Normal) 디자인이 패션계에도 존재하나요? 디르크 쇤베르거 : 패션디자인에도 틀림없이 사람들이 "이런 디자인은 누구나 할 수 있어"라고 말할 수 있는 몇 가지 디자인이 있습니다. 그러나 저는 이런 사소한 것이라도 모두가 할 수 있다고 생각하진 않습니다. 악셀 쿠푸스 : 그러나 만약 누군가 "이것은 누구나 할 수 있어!"라고 판단한다면, 이는 그 누군가에게 의미 있는 공감대를 느끼게 해준 것입니다. 위와 같이 말할 수 있다는 것은 그 누군가도 디자인을 분명히 이해하고 있다는 것, 그리고 디자인을 현실화할 수 있다는 자신감을 의미하기 때문이죠. 그렇게 되면 그 사람은 성공한 셈입니다. 디르크 쇤베르거 : 저는 그렇게 생각하지 않고, 오히려 비관적인 입장입니다. 저는 모든 것을 비관적으로 바라보죠(웃음). 안네테 가이거 : 악셀 쿠푸스 씨, 가령 당신은 당신의 디자인이 매우 성공적이었다고 판단하지만, 구매자들은 당신의 디자인 의도를 전혀 이해하지 못할 수도 있을 것 같습니다. 악셀 쿠푸스 : 그

35 비비안 웨스트우드(Vivienne Westwood, 1941~)

영국의 패션디자이너로 초등학교 교사로 일하다, 1971년 말콤 맥라렌(Malcolm McLaren)과 함께 런던에 부티크를 열었다. 이 의상실은 펑크 유행의 출발점이 되었다. 1981년 이 패션디자인 독학자는 그녀의 첫 번째 컬렉션 '해적들(Pirates)'를 선보이며, 그녀의 주제가 담긴 컬렉션 시리즈의 서곡을 알리게 되었다. 그녀의 디자인은 유럽의 무용 의상과 패션 역사에서 영감을 얻어 만들어졌다. 그녀의 패션디자인은 비범한 절개 구조와 관습적 형태의 타파로 대표된다. 그녀는 1989~1991년에 빈 응용예술대학에서, 1993~2005년에는 베를린예술대학교에서 강의를 담당했다.

36 마르탱 마르지엘라(Martin Margiela, 1957~)

벨기에의 패션디자이너다. 앤트워프의 왕립아카데미에서 공부한 후, 1984~1987년에 패션디자이너 장폴 고티에(Jean Paul Gaultier)의 어시스턴트로 일했다. 1988년 그는 파리에 브랜드 메종 마르탱 마르지엘라(Maison Martin Margiela)를 설립하고, 그의 첫 번째 컬렉션을 선보였다. 1997년부터는 에르메스(Hermès)의 여성 컬렉션 디자인도 수행하고 있다. 그는 개인 숭배를 반대하고, 일체의 촬영이나 인터뷰를 사절하고 있다. 그의 의상은 아무것도 표시하지 않은 텅 빈 라벨로 유명하다.

사진 : 2007년 봄/여름 Artisanal 컬렉션, 메종 마르탱 마르지엘라

제품을 어떤 디자이너가 디자인했다는 것을 예상하지 못한 구매자가 제품을 구입하는 것이 그런 경우죠. 단순히 그 제품이 용도에 맞게 필요하기 때문에 구매한 것이기 때문입니다. 디자이너가 스탁[37]이 디자인한 느낌을 만들어내기 위해, 일부러 자신의 디자인에 스탁이 디자인에 사용했던 작은 뿔의 형태를 만들어서는 안 됩니다(전 필립 스탁을 헐뜯으려는 의도는 조금도 없습니다. 그도 역시 매우 훌륭한 작품들을 디자인했죠). 그러나 만약 … 그래요, 디자인이 너무 '스탁 같은' 느낌이라면, 이 디자인은 극단적인 비주얼적 소멸이 일어납니다. 즉 시각적 효과가 크면 제품 자체로 보았을 때 근본적으로 더 짧은 지속성을 갖게 되는 것이지요. 제품의 지속성에 관한 관점으로 판단한다면, 시각적 효과가 강한 디자인은 매우 유감스러운 디자인이라 생각합니다.

디르크 쇤베르거 : 패션디자인은 지속성과 그리 잘 어울리지 않습니다. 물론 지속적으로 유지되는 스타일이 있지만, 비중이 매우 작지요. 패션은 끊임없이 새로운 디자인을 다시 창조해야만 살아남습니다.

역할의 이해

안네테 가이거 : 패션은 사회 공동체의 성과 역할의 관점에서 지속적인 영향을 미치고 있습니다. 지난 몇 년 동안 우리는 남성들의 패션이 더욱 중성화되는 경향을 경험했습니다. 디르크 쇤베르거 씨, 당신의 남성복 컬렉션에서도 변화의 바람이 불면서 약간은 '메트로섹슈얼(Metrosexual)'(메트로폴리스[Metropolis]를 의미하는 접두사 'Metro'와 동성애[Homosexual], 이성애[Heterosexual] 등에 사용하는 접미사 'Sexual'을 합성한 단어로, 대도시 혹은 그 인근에 거주하는 특정 성향의 남성군을 지칭한다. 똑떨어지는 스타일을 추구하며,

37 필립 스탁(Philippe Starck, 1949~)
프랑스의 디자이너이다. 1982년 프랑스 미테랑 대통령의 자택을 디자인했다. 1984년 파리에 있는 카페 코스테와 1988년 뉴욕의 로열튼(Royalton) 호텔 디자인을 담당했다. 또 세계적으로 유명한 회사를 위해 가구, 조명 기구, 가재도구, 욕실의 수도꼭지, 사기로 된 욕실 제품, 전자 제품과 의상을 디자인했다. 1998년 그는 카탈로그 〈좋은 상품(Good Goods)〉에 친환경적인 제품을 실어 출간했다. 여러 번 디자이너 은퇴를 시사했음에도, 그는 늘 다시 새로운 제품을 디자인하고 있다. 2004년에는 마이크로소프트 사를 위한 마우스, 2005년에는 플로스 사를 위한 조명 기구 시리즈를 탄생시켰다. 사진 : 라 보엠(La Boheme), 카르텔 사를 위한 의자디자인(2001), 디자인 : 필립 스탁

이를 위해 여성의 관습들, 이를테면 매니큐어, 눈썹 다듬기, 화장, 쇼핑 등도 마다하지 않는 점 등이 특징이다. 외모를 미적으로 표현하고 가꾸고 싶어 다방면에 걸쳐 꾸준한 노력을 하는, 소비성향이 강한 남성군을 메트로섹슈얼이라 부른다–역자 주) 트렌드를 반영한 것 같은 느낌을 받았습니다. 반면 여성복 컬렉션에서는 여성 모델들이 더 이상 장식이 과도한 화려한 이미지가 아닌 컬렉션을 선보였죠. 당신의 패션에서 여성 모델들이 액세서리를 착용하지 않은 점이 눈에 띄는군요. 지난번 열린 당신의 패션쇼에서 남성 모델들은 여전히 가방을 액세서리로 들고 있었죠. 디르크 쇤베르거 : 그것은 제가 이번 시즌 여성 컬렉션 작업을 하지 않은 것과 관련이 있습니다. 어쩌면 여성들 역시 마찬가지로 모두가 손에 가방을 들었을 수도 있었을 것입니다. 컬렉션은 이동, 여행 그리고 부단함이라는 주제로 개최했죠. 이런 이유에서 가방은 단순한 상업적인 이유를 넘어 컬렉션에서 큰 의미가 있었습니다. 최근 들어 저의 남녀 컬렉션은 상호 간의 작업 활동을 촉진하게 했습니다. 여성 컬렉션에 사용했던 아이디어를, 다음번 남성 컬렉션에 한 번 더 사용하는 것이 가능했죠. 남성 컬렉션에서 사용했던 아이디어를 재차 여성 컬렉션에도 적용했습니다. 이런 작업이 이루어진 것에는 분명히 몇 가지 독특한 디테일과 실루엣이 존재했죠. 예를 들어, 상당수의 여성 모델들이 매우 남성적인 이미지를 가지고 있다든지 하는 것이죠. 그러나 저는 위와 같은 제 작업을 중성적인 경향이라고는 생각하지 않습니다. 제게 있어 여성 모델은 여성이고, 남성 모델은 전적으로 남성이라고 생각합니다. 제가 메트로섹슈얼이라는 개념을 처음 들었을 때, 소리치며 펄쩍 뛰었죠. 이런 경향이 매우 끔찍하다고 생각했기 때문입니다. 물론 요즘 남자들은 1980년대의 남자들과는 큰 차이를 보이는 것은 사실입니다. 요즘 남자들은 모든 면에 있어서 당연히 더 개방적이

며, 패션에서도 역시 더욱 모험적이죠. 다만 그것이 자신에게 잘 어울리는지 판단하는 것이 중요한 것인데, 솔직히 말하자면, 그렇지 않다고 생각합니다. 저는 단 한 번도 메트로섹슈얼을 목표로 디자인한 적이 없습니다. 만약 그렇다면 저는 무엇인가 틀린 것을 디지인한 것이 되겠죠. 에곤 헤마이티스 : 디르크 쇤베르거 씨, 당신은 우리를 상당히 혼란스럽게 만드시는 것 같군요. 예컨대 동성애자를 위한 양복이 존재하는가에 대한 물음에, 제가 느끼기엔 매우 진지하고 구체적으로 대답해주셨습니다. 그리고 의상의 실루엣이 약간은 여성적이 되었다고 설명했습니다. 당신은 그 예로 데이비드 베컴(David Beckham)의 패션을 들었고, 그의 패션에 대해서는 액세서리를 강조하는 경향을 지적했습니다. 의상의 형태뿐만이 아니라 그의 행동과 액세서리가 큰 역할을 하고 있다는 것을 언급하셨죠. 우리는 이러한 패션계의 변화를 실제로 선글라스에서 파악할 수 있습니다. 오늘날 선글라스는 눈을 보호하는 도구라기보다 머리 장식품으로 사용하고 있습니다. 태양이 눈부시기 때문에 선글라스를 착용하던 때가 있었죠. 요즘은 선글라스가 외모를 치장하는 패션의 한 부분이 되었습니다. 밤에도 착용하니 말이죠. 이런 점만을 보더라도 이미 패션계는 메트로섹슈얼과 관련이 있는 변화가 일어나고 있는 것이 아닐까요? 디르크 쇤베르거 : 동성애자들의 양복에 대해서는 추가적인 설명을 해야겠군요. 제가 말씀드린 것은 아직까지도 한눈에 봤을 때 동성애자임을 즉시 알아차릴 수 있는 드레스 코드가 있느냐에 대한 것이었습니다. 그런 드레스 코드가 존재하던 시기가 한 번 있었고, 지금은 더 이상 존재하지 않습니다. 이런 경향이 다시 조금 왜곡된 경우도 있었습니다. 남성 이성애자들이 부분적으로 남성 동성애자들보다 더욱 동성애적인 패션을 취하기도 했습니다. 제 생각에 이런 경향은 하나의 패션이 진화하는 과정입니다. 그리고

패션 잡지가 항상 필요로 하는 타이틀 기삿거리죠. 안네테 가이거 : 남성의 패션이 동요하는 상황에서, 디르크 쉰베르거 씨는 디자인적 변화를 추구하려는 생각은 없으신가요? 디르크 쉰베르거 : 저는 모든 디자이너들이 자신들이 만드는 것에 대한 이상을 가지고 있다고 생각합니다. 그리고 그들이 언젠가는 그 이상을 등지게 되는 단계 또한 있다고 확신합니다. 악셀 쿠푸스 : 패션, 제품디자인, 예술 영역에서도 관찰되는 하나의 현상이 있습니다. 우리는 이런 현상을 애견과 그 개를 키우는 주인 사이에서도 파악할 수도 있죠. 이 다른 두 존재 사이에는 닮은 점이 있습니다. 저는 하나의 존재가 상대, 즉 다른 존재와 비슷해지기 위해 맞춘다고 생각하지는 않습니다. 제가 말하고자 하는 것은 바로 다른 존재를 찾는다는 것입니다. 저는 많은 디자이너가 자신의 작품과 닮았다고 생각합니다. 우리는 작품 속에서 놀랍게도 디자이너와 유사한 점을 발견하죠. 사람과 사물 (작품) 사이에 이러한 공통점이 존재할 때, 저는 훌륭하다고 여깁니다. 다시 말해, 디자이너의 작품이 상당히 자신만의 캐릭터와 관련이 있다는 것이죠. 캐릭터는 디자이너와 작품에 연계되어 그 이상의 것을 형성하는 것입니다.

패션과 디자인의 순환

방청객 : 저는 패션디자인계의 소위, 연속적인 컬렉션에 따른 스트레스가 계속되는 것에 대해 질문하고 싶습니다. 이런 악순환이 지속되어야 하는지 말이죠. 여름 컬렉션, 겨울 컬렉션, 패션 전시회, 패션쇼. 아마도 정말 공상적인 의견일 수 있겠지만, 패션계의 사람들은 이런 악순환에서 한 발짝 물러나, 가구나 제품디자인계

의 흐름을 배워야 할 것 같습니다. 저도 제 컬렉션을 진행하지만, 전 항상 완벽해야만 컬렉션을 발표합니다. 디르크 쉰베르거 : 예전에는 파리가 패션의 핵심 중심지였고, 밀라노 역시 어느 정도 패션 중심지였습니다. 그런데 점차 런던까지 퍼져나갔죠. 현재 패션의 움직임은 전 세계로 퍼졌으며, 항상 그 움직임이 포착됩니다. 그래서 원칙적으로 패션디자이너가 패션 시장에서 어느 정도의 위치를 확보하려면, 자신의 컬렉션을 전 세계 10대 지역에 동시적으로 선보여야 합니다. 저는 이런 악순환이 더 심화되지 않을까 걱정이죠. 더 많은 패션 시장이 생겨날수록, 디자이너는 더 많은 컬렉션을 해야 하는 것이죠. 그리고 패션계의 흐름을 살펴보면, 전혀 바꾸려고 하지 않는 것도 두렵습니다. 최소한 현재의 흐름 정도만 유지되면 좋겠다고 생각합니다. 그러나 물론 모든 것은 개인적인 결정 사항이죠. 몇몇 디자이너는 다음과 같이 말할 수 있습니다. "나는 일 년에 단 한 번만 컬렉션을 진행할 것이고, 여름철에는 겨울에 비해 색다른 소재를 활용할 거야." 이러한 결정을 할 수 있습니다. 그러면 이 디자이너는 패션디자인계의 작은 틈새에 갇히게 되고, 디자인계에서 그 위치는 점점 약화되겠죠. 악셀쿠푸스 : 개인적으로는 어떻게 이런 짧은 기간 내에 다음 컬렉션을 준비할 수 있는지 이해하기 어렵군요. 컬렉션을 담당하는 사람들을 여러 명으로 두지 않고서는 말이죠. 큰 패션 브랜드 회사에서는 이런 일이 어떻게 이루어지는지 궁금하군요. 혹시 이런 빠른 순환과정에 관해 대립적인 생각이나 의견을 제시할 수도 있지 않을까 의문이군요. "제가 4분기 중 한 분기인 겨울 컬렉션만을 담당하면 어떨까요?" 이런 식의 생각 말입니다. 방청객 : 제 생각에 이 빠른 템포의 컬렉션은 미디어가 조장하는 면이 크고, 디자이너들은 패션잡지에 실리기 위해 이 기회를 이용해야 하는 것일 테죠. 그렇지 않습니까? 디르크 쉰베르거 : 아닙니다. 디자이너가 미디어를

통해 자신을 홍보하고자 하면, 그리 크지 않은 규모의 컬렉션을 진행해도 상관없습니다. 문제는 어느 정도 꾸준한 디자인을 필요로 하는 숍(Shop) 때문에 발생하지요. 패션숍은 그리 호락호락한 디자인 시장이 아닙니다. 하나의 숍이 오픈하면, 디자이너들과 숍 사이에 계약이 체결됩니다. 까다로운 계약입니다. 그래서 연속적인 디자인 작업이 필요한 겁니다. 방청객 : 우리가 지금 여기서 토론하는 것의 대부분은 다음과 같은 두 가지 관점으로 구분 지을 수 있다고 생각합니다. '사회적 경향이나 흐름의 표현으로서의 패션'과 '패션과 돈의 관계.' 당연히 판매를 목적으로 하는 최고급 브랜드의 컬렉션은 시즌과 시즌 사이에 연속적으로 선보여야 하겠죠. 이 숍들은 소비자들의 구매 욕구를 고려하기보다 단순히 신제품을 출시하려 하기 때문입니다. 이런 큰 브랜드숍은 일 년에 두 번만 컬렉션에 투자하려는 것이 아니라, 매우 자주 많은 컬렉션을 하려 합니다. 패션숍이 가하는 신제품 출시에 대한 압력은 매우 강할 테죠. 디자이너가 자신의 브랜드를 가지고 있으면, 지속적으로 신상품을 제공해야만 합니다. 일 년에 열두 번 컬렉션이 이루어진다는 것은 완전히 돈벌이에만 관심이 있다는 말이죠. 그리고 제가 매우 흥미롭게 생각하는 점은 미디어 역시 이러한 행보에 적극 동참한다는 것입니다. 저는 소비자들이 트렌드를 만들어내는 사람들의 생각과는 전혀 다른 소비 결정을 한다고 생각합니다. 많은 컬렉션을 하는 회사도 있지만, 몇 년 동안 거의 같은 제품을 선보이며, 좋은 성과를 거두는 회사도 있습니다. 그러나 우리는 이런 점에 전혀 만족하지 못하고, 의상의 실루엣은 일반적으로 7년씩 주기로 변합니다만, 패션계에서는 잦은 실루엣의 변형만을 일삼고 있는 것입니다. 패션디자인에 대해 의견을 나누는 것은 정말 복잡한 일이군요. 우리는 지금 패션디자인 시장 상황에 대해 5퍼센트도 다루지 못한 것 같은데 말이죠. 제품디자인 측면에서 본다

면, 저는 잦은 트렌드 변화를 지향하는 이케아 사의 관점이 아닌, 악셀 쿠푸스 씨와 유사한 의견입니다.

스타 디자이너 숭배와 팀 작업

방청객 : 디르크 쇤베르거 씨에게 한 가지 질문을 드리겠습니다. 당신은 앞에서 패션계의 스타 디자이너 숭배 현상이 다시 부흥할 것이라고 언급했습니다. 어떤 근거에서 그런 의견을 피력하신 건가요? 저는 당신과는 정반대되는 의견을 가지고 있습니다. 제 소견을 말씀드리자면, 앞으로 디자인에 있어 팀 작업이 더 중요시될 것이라 생각합니다. 라프 시몬스[38]는 그의 팀원들과 함께 패션쇼에 등장했죠. 그리고 알렉산더 매퀸은 그의 보조 디자이너와 그의 쇼를 진행했습니다. 이런 제 질문에 라거펠트[39]를 포함할 수 있겠죠. 방청객 : 당신은 스스로 스타 디자이너의 행보에 거리를 두고 있다고 했고, 큰 흥미를 느끼지 못한다고 했는데, 당신의 브랜드는 왜 스타 디자이너들처럼 당신의 이름을 따서 만들었는지 의문입니다. 어떻게 생각하시나요? 디르크 쇤베르거 : 저는 스타디자이너 숭배가 다시 유행할 것이라 말씀드린 것이 아닙니다. 저는 스타 디자이너들이 항상 끊임없이 생겨날 것이라는 의견을 피력한 것이죠. 왜 제 브랜드에 제 이름을 사용했느냐. 그냥 단순하게 "내 이름이 무엇이지?"라는 질문에서 출발했습니다. 저는 제 브랜드에 무언가 의미를 부여한 판타지적인 이름을 붙이고 싶지 않았습니다. 브랜드 이름을 정할 당시, 제 의견을 뒷받침할 수 있는 일화도 있습니다. 제 브랜드 로고의 주된 컬러와 텍스트는 모두 검은색으로 구성되어 있습니다. 제 브랜드의 로고는 요란스럽지 않다고 말씀드리고 싶군요.

38 라프 얀 시몬스(Raf Jan Simons, 1968~)

벨기에의 제품디자이너이자 패션디자이너. 1995년 자신의 첫 남성복 컬렉션을 앤트워프에서 개최했다. 이 컬렉션에서 그는 청년 문화(Youth Culture)에 기인한 복장과 전통적인 신사복의 디자인 요소를 결합했다. 또 그는 아방가르드 예술가들(매슈 바니[Matthew Barney], 크라프트베르크[Kraftwerk], 데이비드 린치[David Lynch], 스탠리 큐브릭[Stanley Kubrick])과 밀접한 관계를 가졌다. 그는 자신의 패션쇼에 비전문 모델을 등장시키기도 했다. 2000~2005년에 빈 응용예술대학에서 교수를 역임했고 2005년부터 질 샌더(Jil Sander)의 크리에이티브 디렉터를 맡고 있다.

39 칼 오토 라거펠트(Karl Otto Lagerfeld, 1938~)

독일의 패션디자이너이자 의상 교육가이며 사진작가이다. 파리에 거주하며 프로젝트를 진행하고 있다. 1955년 라거펠트는 국제모직물협회가 주최한 공모전에서 수상했다. 1983년부터 최고급 주문 생산 의상을 디자인하고 있고, 1984년부터는 샤넬 사의 프레타 포르테(Prêt-à-porter) 컬렉션을 위한 디자인을 하고 있다. 1984년에 자신의 브랜드 칼 라거펠트를 출시했다. 1980~1984년에는 빈 응용예술대학에서 교수를 역임했다. 1993년 레이먼드-로위(Raymond-Loewy)재단의 럭키 스트라이크 디자인 상(Lucky Strike Designer Award)을 수상했다.

의자와 새로운 해결 방법, 진부한 것과 진지함

방청객 : 악셀 쿠푸스 교수님, 교수님께서 말씀하시길, 독일 디자이너들은 항상 디자인 과정에서 문제 해결 방법을 찾아야 한다고 하셨습니다. 저는 시대별 각각의 디자이너 세대들이 자신들의 의자를 디자인할 때 이런 의무를 꼭 이행해야 한다는 데 동의할 수 없습니다. 모든 디자이너 세대가 위와 같은 의미를 표출하는 디자인을 개발해야 하는 건가요? 추가적으로 새로운 재료와 혹은 새로운 가공 기술에 부합하는 디자인 말입니다. 교수님께서 이런 관점에 대해 많은 언급을 하셨고, 저로 하여금 많은 생각을 하게 하셨기에, 모든 걸 그만두고 다시 판목재로 구성된 의자를 디자인해야 하지 않을까, 하는 생각이 듭니다. 악셀 쿠푸스 : 저는 전혀 그렇게 생각하지 않습니다. 제 경험에 빗대어 말하자면, 디자인 과정에는 지금껏 아무도 생각하지 못한 해결 방법이나 형태적 구조가 항상 존재합니다. 당신은 지금 거기에 있습니다만, 당신을 비롯해 어느 누구도 한곳에만 머물지는 않습니다. 즉, 진보하는 것이죠. 저 역시 항상 학생들과 함께하는 프로젝트에서 언제나 새로운 무언가를 얻게 됩니다. 정말 멋진 해답을 얻어내기 위해서는, 사소한 의문점뿐 아니라 비중 있는 많은 의문점을 제기해야 하는 것이죠! 저는 어떤 경우에도 다음과 같이 말하지 않습니다. '바꿀 수 있는 것이 아무것도 없어!' 신기술은 계속 나올 것이고, 콘셉트, 디자인 과정, 욕구와 디자인의 전망까지도 변합니다. 그렇기 때문에 항상 다시 새로운 과제가 존재하죠. 방청객 : 제품디자인은 사용성과 관련해 수명이 길어야만 하는 것일까요? 요즈음에는 수명이 짧은 제품을 만들어내는 디자이너도 존재합니다. 아트 컬렉션이라는 행사가 있었는데요, 한 시즌만을 위해 고안된 것들이었습니다. 단지 밀라노만을 위해서 그리고 다음 해의 밀라노 가구박람회까지

사용하는 것이었죠. 악셀 쿠푸스 : 그럴 수 있습니다. 그 디자이너들에게도 당연히 그럴 수 있는 권리가 있는 것이죠. 이와 같은 관점은 제작되는 제품이 무엇이냐에 따라 달라질 수 있습니다. 예를 들어, 단지 일요일에만 성당에서 사용되는 의자를 만들 수 있고, 혹은 제게 안락함을 줄 수 있는 모래로 만든 의자를 생각할 수 있겠죠. 이 의자는 금방 사라질 수 있는 것이죠. 모든 제품이 긴 수명이나 영속성을 가져야 하는 것은 아닙니다. 방청객 : 디자인 과정과 관련해 진지함 그러니까 깊이 생각하는 디자이너에 대한 견해가 있었습니다. 저는 이런 관점에 완전히 동의하기 어렵습니다. 디자인 과정에서 새로운 재료를 통한 제안만으로도 멋진 새로운 제품이 탄생할 수 있기 때문입니다. 제게 있어 디자인의 의미와 새로운 해결 방법을 모색하는 것에는 이와 같은 유희적인 요소도 포함이 된다고 생각합니다. 제 자신 속으로 표출되는 감성적인 것과 느낌, 무언가 강조될 수 있는 요소가 중요하다고 생각합니다. 안네테 가이거 : 제가 앞서 말씀드린 의견은, 패션계에 형식적이고 덧없는 것, 단지 외형적인 것만을 추구하는 진부한 것들이 존재한다는 의미였습니다. 제품디자이너들은 콘셉트에 의해 많은 새로운 가능성을 배제한다고 생각합니다. 제 소견으로, 이러한 현상이 패션계에도 나타나고 있다는 것이었죠. 패션계에서 보이는 이런 일련의 과정 혹은 우리가 기대하는 사항은 이전에 우리에게 보여준 진부한 것들과는 분명 대조적입니다. 방청객 : 그러면 왜 앞선 의견에서 독일적인 특성과 진지함을 결부시켰습니까? 이런 디자인 과정의 진지함은 벨기에나 혹은 오스트리아뿐만이 아니라 전 세계에서도 확인할 수 있습니다. 패션디자인에서 콘셉트는 시대를 반영하는 것입니다. 이것을 두고 독일적인 것이라 단정할 수는 없죠.

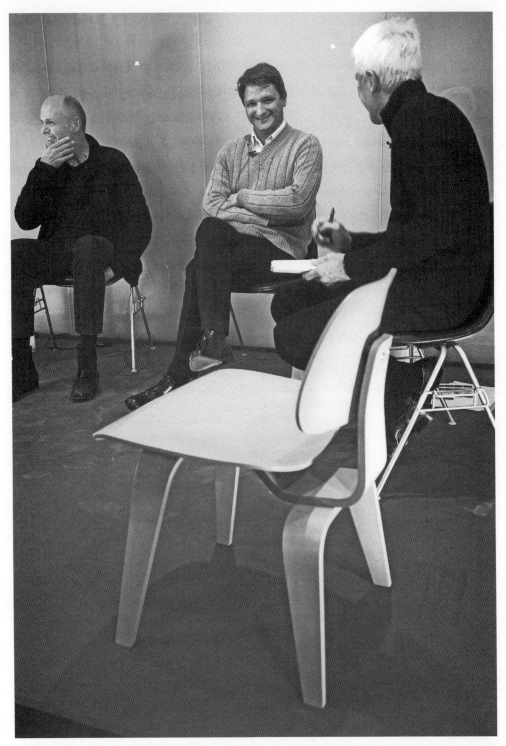

사진 출처

009 © designtransfer, Foto Marie Jacob Gäste, Moderatoren, Stühle

014 Porträt: Foto Wolfgang Schmidt; Bild 1~7: © Martin Schmitz Verlag

015 alle: © Heinz Emigholz / Pym Films

016 alle: © Intégral Ruedi Baur

017 Bild 1~5: © Zamp Kelp /Michael Reisch, Foto Michael Reisch; 6: Foto Gerald Zugmann

018 Porträt: © Design Report; Bild 2: Foto Purple South; 3~7: Foto Ontwerpwerk

019 Porträt: Foto Carola Zwick; Bild 2: Foto Ilja Emmrich; 3~4: © studio 7.5, Foto Ilja Emmrich; 5: © LCstendal, Foto
 Jörn Sunderbrink; 6: © Herman Miller

020 Porträt: © Kora Kimpel, Foto Barbara Dietl; Bild 1~3, 6: Foto und © Kora Kimpel; 4: © Büro 5.6; 5: © Kora Kimpel

021 Porträt: Foto und © Melk Imboden

022 Bild 4: Poltrona Frau®

023 Porträt: Foto und © Ineke Oostveen; Bild 1~5: Foto und © Jan Bitter

024 Porträt: Foto Billy&Hells; Bild 1~3: © Vitra; 4: Foto Tom Vack; 6~7: © Leica Camera AG, Foto Tom Vack

025 alle: Foto und © Imagekontainer / Inga Knölke

026 Porträt: Matthias Herrman; Bild 1~2, 4~5: Foto Margerita Spiluttini; 3: Foto Heinrich Helfenstein

027 Porträt: Foto Evi Künstle; Bild 2: Foto Markus Richter; 3: Foto Mario Pignata-Monti; 5, 7: Foto Design Ideas,
 6: Foto Florian Maier-Aichen

028 Porträt, Bild 1~3: Foto und © Bureau Mijksenaar Amsterdam

029 Bild 1: © designtransfer, Foto Elisabeth Warkus; 2~3: Foto und © Niels Donckers; 4~6: © Stefano Guindani

030 Porträt: Foto Hendrik Jager; Bild 1: Foto Tom Vack; 2~3: Foto Hans Hansen; 4: Foto Nils Holger Moormann

031 Porträt: © Dirk Schönberger, Foto Geissler/Sann; Bild 1~5: © Dirk Schönberger

032 Mitte: © designtransfer, Foto Susanne Ullerich

034 Bilder von oben nach unten: Spalte links – 3: © Wilk-hahn; 4: © Heinz Emigholz / Pym Films;
 Spalte Mitte – alle: Foto Susanne Ullerich; Spalte rechts – Bild 1: Foto und © Jan Bitter; 2~3: Poltrona Frau®

035 Bilder von oben nach unten: Spalte links – 3: © design-transfer, Foto Marie Jacob; Spalte Mitte – Bild 1, 3~4:
 Foto Marie Jacob; 2: Foto Tom Vack; Spalte rechts – alle: Foto Marie Jacob

037~381 금요 포럼 토론 현장 사진
 039, 041, 048, 049, 067, 069, 074~077, 103, 105, 126~129 : © designtransfer, Foto Susanne Ullerich
 037, 139, 141, 148~151, 174~175, 181, 183, 192~193, 218~219, 221, 223, 232~235, 259, 261, 263, 272~275,
 300~301, 305, 307, 318~321, 345, 347, 349, 354~355, 381 : © designtransfer, Foto Marie Jacob

042~065 마르틴 슈미츠, 하인츠 에미홀츠
 Bild 13: © Martin Schmitz Verlag; 18: © Wilkhahn; 19, 21, 23: © Heinz Emigholz / Pym Films; 27:
 © Succession Marcel Duchamp/VG Bild-Kunst, Bonn 2007, akg-images; 32: © Droog Design, Foto Hans van der
 Mars; 35: Foto Aldo Ballo; 38: üstra Hannover, Foto Karl Jo-haentges; 39: Foto Tommaso Sartori; 48: Zanotta
 Italy, Foto Marino Ramazzotti; 49 Visiona 1: © Studio Joe Colombo, Milano; 49 Pantower: © Verner Panton Design

070~101 루에디 바우어, 귄터 참프 켈프
 Bild 1: © qwer; 6~8: © Intégral Ruedi Baur; 10: Foto Gerald Zugmann; 12~13: © Zamp Kelp/ Michael Reisch,
 Foto Michael Reisch; 14, 16: Foto Susanne Ullerich; 17: © Fritz Hansen A/S; 25: © BMW AG; 27: akg-images/
 Reimer Wulf; 28: Bauhaus-Archiv Berlin, Foto Arthur Köster, © VG Bild-Kunst, Bonn 2007; 36: Foto David M.

Heald, © SRGF, New York; 41: © Zamp Kelp/Michael Reisch, Foto Michael Reisch; 43: © Allianz Arena/ B. Ducke; 44: Foto Nicolas Lackner; 45: Foto Diego Vásquez; 46: Foto David M. Heald, © SRGF, New York

106~136 에드 안인크, 부르크하르트 슈미츠

Bild 3~4: Foto Marsel Loermans; 6~7: © Wilkhahn; 10: © Herman Miller; 11, 13: Foto Susanne Ullerich; 12: property of Herman Miller Ltd.; 14: Foto Ed Annink; 18: Foto Bob Goedewaagen; 23: Pirelli Historical Archives; 25: Foto John Ross; 33: Foto und © Nikolaus Brade; 36: Foto Emilio Tremolada

142~179 베르나르트 슈타인, 코라 킴펠

Bild 1: Foto Marie Jacob; 11, 14: © designtransfer, Foto Marie Jacob; 39: Foto Jongerius Lab

184~217 프랑수아 부르크하르트, 빌 아레츠

Bild 14, 16, 19, 21, 66: Foto und © Jan Bitter; 18, 35: © Alessi; 20: © Vitra Collections AG, Foto Hans Hansen; 23~24: Poltrona Frau®; 31: akg-images/Bildarchiv Monheim; 37: Vitra, Foto und © Thomas Dix; 40: © Hans Werlemann; 48: Palladium Photodesign; 49: Foto Philippe Ruault; 55: Hansgrohe; 67: © Vitra, Foto Hans Hansen

224~258 마르티 귀세, 아힘 하이네

Bild 3, 5, 14, 15, 23, 24: Foto und © Imagekontainer/Inga Knölke; 10: © Vitra; 11: © Leica Camera AG, Foto Tom Vack; 13: Foto Marie Jacob; 16: Foto Tom Vack; 17: © Vitra Collections AG, Foto Hans Hansen; 20: DESIGNMAI ZEITUNG 2004, ein Projekt von Trans-form-Berlin e.V.; 26: © Succession Marcel Duchamp/ VG Bild-Kunst, Bonn 2007, akg-images; 31: Foto Tom Dix; 32: Zanotta Italy, Foto Marino Ramazzotti

264~303 한스에르크 마이어–아이헨, 아돌프 크리샤니츠

Bild 1: Foto Markus Richter; 3: © 2004, Phaidon Press Ltd., www.phaidon.com; 7, 9, 28: Foto Margherita Spiluttini; 8: Foto Heinrich Helfenstein; 11, 13: Foto Marie Jacob; 15, 37: Foto Tom Vack; 31: akg-images/Tony Vaccaro; 38: Foto Luca Tamburlini/Polifemo fotografia; 40: © Vitra, Foto Hans Hansen; 41, 42: Artemide S.p.A; 46: akg-images/János Kalmár; 51: © Droog Design, Foto Bob Goedewagen; 52: Foto Maarten Van Houten

308~344 폴 메익세나르, 발레스카 슈미트–톰센

Bild 2~3: Foto und © Bureau Mijksenaar; 9: © Stefano Guindani; 10: Foto und © Niels Donckers; 11: © designtransfer, Foto Susanne Ullerich; 12~13: © designtransfer, Foto Marie Jacob; 14: © FLC/BILDKUNST L1(14)6; 17: Foto Knoll International; 25: © FLC/VG Bild-Kunst, Bonn 2007; 33: Foto Chris Moore; 44: © CHANEL, Foto Karl Lagerfeld

350~380 디르크 쇤베르거, 악셀 쿠푸스

Bild 1, 31: © Dirk Schönberger; 9: Christoph Kicherer/Rowenta; 10, 14~15: Foto Marie Jacob; 12~13: © Vitra, Foto Hans Hansen; 16: Marie-Hélène Arnaud: the Allure of Chanel in 1958, © Condenast / Vogue France, Foto Sante Forlano, 17: © Association Willy Maywald/VG Bild-Kunst, Bonn 2007; 18: Foto Hans Hansen; 20: Zanotta Italy, Foto Marino Ramazzotti; 26: © Braun GmbH; 27: © FSB; 28: Foto Tom Vack; 35: Foto Rankin; 36: Foto Marina Faust für Maison Martin Margiela Der Verlag und die Herausgeber haben sich nach besten Kräften bemüht, die erforderlichen Reproduktions-rechte für alle Abbildungen einzuholen. Für den Fall, dass wir etwas übersehen haben sollten, sind wir für Hinweise dankbar.

왜 이 의자입니까?

디자이너가 말하는 디자인

펴낸이	에곤 헤마이티스, 카렌 돈도르프, 디자인프랜스퍼, 베를린예술대학교
옮긴이	김동영

1판 1쇄	펴낸날 2012년 8월 30일

펴낸이	이영혜
펴낸곳	디자인하우스
	서울시 중구 장충동2가 162-1 태광빌딩우편번호 100-855 중앙우체국 사서함 2532
대표전화	(02) 2275-6151
영업부직통	(02) 2263-6900
팩시밀리	(02) 2275-7884, 7885
홈페이지	www.design.co.kr
등록	1977년 8월 19일, 제2-208호

편집장	김은주
편집팀	장다운, 전은정
디자인팀	김희정, 김지혜
마케팅팀	도경의
영업부	김용균, 오혜란, 박예지
제작부	이성훈, 민나영
교정·교열	이정현
출력·인쇄	신흥 P&P

WARUM DIESER STUHL? by Egon Chemaitis

ISBN 978-89-7041-589-5

가격 18,000원